苏丹 著

# 1001页
# 苏丹
# 艺术与设计
# 微言集

中国建筑工业出版社

图书在版编目（CIP）数据

1001页：苏丹艺术与设计微言集 / 苏丹著．— 北京：中国建筑工业出版社，2018.1
ISBN 978-7-112-21646-8

Ⅰ.①1… Ⅱ.①苏… Ⅲ.①艺术-设计-文集 Ⅳ.①J06-53

中国版本图书馆CIP数据核字（2017）第309477号

责任编辑：王莉慧　费海玲　焦　阳
责任校对：李美娜
书籍设计：郭宏观

# 1001页：苏丹艺术与设计微言集

## 苏丹 著

\*

中国建筑工业出版社出版、发行（北京海淀三里河路9号）
各地新华书店、建筑书店经销
北京富诚彩色印刷有限公司印刷

\*

开本：787×960毫米　1/32　印张：31¼　插页：1　字数：813千字
2018年1月第一版　2018年1月第一次印刷
定价：188.00元
ISBN 978-7-112-21646-8
（31152）

版权所有　翻印必究
如有印装质量问题，可寄本社退换
（邮政编码　100037）

# 目　录

序言 ········ 004

从《论语》到苏丹先生的"微信书" ········ 005

苏丹的天方夜谭 ········ 006

"一千零一夜" ········ 007

2014 ········ 009

2015 ········ 121

2016 ········ 699

2017 ········ 967

在时间的皱褶中狂欢 ········ 997

一千零一页 ········ 1001

# 序言

# 从《论语》到苏丹先生的"微信书"

北野

苏丹先生要出一本"微信书",我首先想到《四书》,特别是《论语》。

微信这种 21 世纪互联网时代通过手机流行于大众之间的全新表达方式,在几个方面与中国传统思维和表达习惯有着超乎想象的渊源。这一点确实令人"吃惊"。

首先是字数的限制。古代文字因为需要刻在竹简上,又因为古文的一词多义及精炼,让我们祖宗的智慧及思想多以非常简短的句子表达。

其次,这样的表达具有当下微信时代"碎片化"特征,也就是说,圣人的思想和感悟,上下之间看似没有联系,都是一段一段的,但这样的"碎片化"也塑造了中国人独特的思想方法和表达方式。这跟西方的哲学和智者的长篇大论及严谨的逻辑表达完全不同。

第三,"微信体"适合于生活"繁忙"的人,或者时间比较碎的人随时获得"知识"并与他人分享自己的感受。

作为教授、教育家及清华大学美术学院的管理者之一,苏丹先生同时具有独立艺术家的特质和敢于创新的精神。他把这些年自己的微信精华分四个部分集合成书出版,也恰巧与《四书》里的《大学》《中庸》《论语》《孟子》吻合;我并不认为这是一个巧合,而是中国古老文明发展的必然结果。中国人传统的思维因为历史的原因自古就有"简短、碎片化"等现代"微信"特征,而这些特征的真正意义及功能对中国人精神的影响,今天依然缺乏深入系统的研究。我希望通过苏丹先生的"微信书"可以引起学术界的重视,引发读者的深入思考。

其实,一本新形式的书出版,重要的不是作者说了什么,而是作者如何说及引发的思考。就如同扔进湖里的一块石头,引发的涟漪,搅动的平静是人的精神与行为改变的无声的信号。

今天,我们处在一个人类前所未有的巨变前夜,面对未来,我们需要思考:我们的生命和精神与过去到底是一种什么联系?或许苏丹先生的这本"微信书"可以给我们某种启示。结果如何?看了再说。

## 苏丹的天方夜谭

易介中

苏丹是标准的斜杠型人物,如果按照目前中办国办允许大学教师可以适度兼职的话,苏丹应该会斜杠大概十几种酷职业吧。

我挺羡慕苏丹的,因为他是我见过极少数以思考当作是最重要生存工具的人,居然还活得挺好的。

一个在美术学院里,不为评职称不为了在学术上装腔作势,就是出于个人理想一直出书的美术学院博导,我也是服了。

每次看到苏丹在微信圈里的长文案,我立马举出大拇指,能写微信长文案说明苏丹几个重要的特质:

第一,他应该老花眼不严重,甚至没有老花眼。

第二,他能一次说对话、写对字的能力很强,不用反反复复地捣鼓语言逻辑与文字。

第三,他必须每次都能写出与众不同与容易获得共鸣的观点,否则那么长的文案谁看啊!

第四,他趴在微信上的时间不短,中了微信的毒,属于一种轻微的精神病。

第五,他应该无论是颈椎、手腕与手臂都出现了不小的病痛。

第六,他真的爱写东西,他写的时候,哪怕是只有几个人在看,他还是会写。

如果诺贝尔文学奖可以给歌手,那么有一天我们知道诺贝尔文学奖给了微信手,也不用太吃惊。

这里要建议苏丹,在微信的世界里想要获得一堆回复的方式是写的稍微短一点,这样我们才会有勇气回复,否则会给我们太大的压力同时显得我们很 low,你写了几百字,我们不能老回一个"对"吧。

在这个一千零一页的微信文案选集能贡献其中的一页感到很骄傲,这真是苏丹创造的天方夜谭啊!换成另一个时代要剁手啊!

在北京写于剁手节
2016 年 11 月 11 日

# "一千零一夜"

朱其

手机微信作为一种自媒体文化,不仅成为一个终端的传播形式,事实上它也成为一个全天候的即时写作手段。可以在任何空间场合,在公交车上、咖啡馆里;在任何情景,在听会时、抽水马桶上方便时、看电影时、饭局间、驾车遇红灯停时,或者抱着亲人睡时腾出手;在任何动态,在街上走时、百货大楼自动扶梯上、出租车上,甚至不怕危险的开车时。我曾经设想,用手机在任意上述场合及时刻写一部小说。

苏丹兄要出一本微信书,毫无疑问是一个必然到来,且已经有人做过的新的文体形式。微信成了国人基本的日常生活的形式,与传统的写作方式,甚至与坐在咖啡馆用笔记本电脑写作这种不算太旧的方式相比,手机的微信写作胜于前两者。它的魅力不仅在于它的全天候情景,而且在于始终是一种即时在线反应,处在同城或不同省市甚至不同国家各个角落的人,就像共处一室,即时一句接一句,一段接一段的交互发言及辩论,充满机锋,情绪四溅,真情难掩。即时的短兵相接的交锋,使社交媒体微信最具有时代特色,它提供了人类全新的社交形式,超越了一切旧沙龙、俱乐部、饭局、客厅的交流形式及报纸、电视的媒体形式。时至今日的二、三年内,微信群像一个个数十或数百人的团契,但不同群的转发体现了新闻传播的真谛,即传播的力量在于内容的爆发力,而非传播平台的垄断性。有爆发力的微信可以在一个个小团契中穿行转发,一夜之间的受众覆盖面超过传统的报纸、电视。

因此,微信自媒体的传播形式,在数年内已经产生了政治影响,像美国大选、中国台湾的政党轮替,传统的政治势力控制的报纸、电视等传统媒体,均输给了以Facebook为代表的自媒体传播。更重要的是,它是文化人、知识分子、学者的一个新的思考、对话与写作语境。首先,它会充分释放并放大一个人的本性和学识,尤其是微信群的即时的交锋性对话,来不及深思熟虑,必须迅速作出短兵相接的回应,由此发言者不仅本性展露无遗,而且凸显一个文人或学者的学养及反应功力;其次,它

使得对话双方更平等，在虚拟空间的激烈交锋之际，往往一个人的社会地位和身份会被忽视，一定的权威或权力者受到挑战，这促使了对话的社会民主。

苏丹兄的早期微信昵称叫"宋江"，无疑将自媒体看作一个类似江湖的聚义厅，此地重真才情，不贵身份。苏兄贵为名校管事一员，但日久天长，常会忘了他乃"九品顶戴"。苏丹兄有时在驾车之际参与群议，发来大串语音；更具个人风格的是，在朋友圈下的成串补充文字或大段回帖，若称为"补文"或"附文"的话，文字幅度超出正文是经常事。这可以看出苏兄发文之急切心，未经成熟之初思，马上出手；发出后，又似不断有更妙或更高明之见解，于是不断残片式补文，甚至不在乎文本的完整形式了。这等做法日久就视为合法且时髦的新文体，姑称"朋友圈体"。这实际上是微信最胜于传统写作的方式，即一种不断在即时情景的即兴的在场写作，按照当年居伊·德波的旗号，这才是真正的"情景国际主义"。

我个人嗜好微信写作近年也达到了上瘾程度，不仅在于它是一种即兴的情景写作和活生生的思考方式，而且自我状态越来越去功利化，并使书面语写作完全性情化。尤其后者，几年下来，我变得懒于为传统媒体写挣银子稿，有时甚至说，你就从我微信上随便扒文字用吧，我只负责每天自我文字生产丢到微信上。

苏丹兄想取名一千零一夜，极好！微信本来就是使人类的对话重新回到在伸手不见五指的沙漠上围着篝火进行阿拉伯夜话的情景，灵魂和想象可以裸奔。当然，苏丹兄这本微信书不一定是首本，但作为图文本绝对是首善之本。尤其是微信朋友圈的文本格式，实际上很像罗兰·巴特的就图絮语的电子化，配图成为微信书写上瘾者的一大用心之处。若罗兰·巴特再世，一定是微信书写的上瘾者。他的确无意中成为微信书文本的鼻祖，就如他的《明室》等名著，开创了一个新的写作时代，不是用图像配文，而是就着图片言说。苏丹兄此书将言图并举，期待一个新的文本诞生！

写于望京寓
2016 年 11 月 19 日

2014

## 10 月

| | |
|---|---|
| 2014-10-7（一） | 013 |
| 2014-10-7（二） | 015 |
| 2014-10-9（一） | 017 |
| 2014-10-9（二） | 019 |
| 2014-10-10 | 021 |
| 2014-10-23 | 023 |

## 11 月

| | |
|---|---|
| 2014-11-2 | 026 |
| 2014-11-8（一） | 028 |
| 2014-11-8（二） | 029 |
| 2014-11-11（一） | 032 |
| 2014-11-11（二） | 033 |
| 2014-11-12 | 034 |
| 2014-11-14（一） | 036 |
| 2014-11-14（二） | 037 |
| 2014-11-15 | 042 |
| 2014-11-18 | 045 |
| 2014-11-19 | 048 |
| 2014-11-20 | 052 |
| 2014-11-21 | 054 |
| 2014-11-22 | 056 |
| 2014-11-24 | 058 |
| 2014-11-29 | 060 |
| 2014-11-30 | 062 |

## 12 月

| | |
|---|---|
| 2014-12-1（一） | 063 |
| 2014-12-1（二） | 065 |
| 2014-12-3（一） | 067 |
| 2014-12-3（二） | 068 |
| 2014-12-4 | 069 |
| 2014-12-6（一） | 077 |
| 2014-12-6（二） | 078 |
| 2014-12-7（一） | 081 |
| 2014-12-7（二） | 089 |
| 2014-12-8 | 091 |
| 2014-12-11 | 093 |
| 2014-12-12 | 100 |
| 2014-12-16 | 103 |
| 2014-12-20 | 104 |
| 2014-12-21 | 107 |
| 2014-12-23 | 110 |
| 2014-12-24 | 112 |
| 2014-12-26（一） | 114 |
| 2014-12-26（二） | 115 |
| 2014-12-28 | 117 |
| 2014-12-29 | 118 |
| 2014-12-30 | 120 |

## 教育

| | |
|---|---|
| 2014-12-24 | 112 |
| 2014-12-26（一） | 114 |
| 2014-12-26（二） | 115 |

## 设计

| | |
|---|---|
| 2014-11-14（二） | 37 |
| 2014-11-19 | 48 |
| 2014-11-21 | 54 |
| 2014-12-11 | 93 |
| 2014-12-16 | 103 |
| 2014-12-20 | 104 |
| 2014-12-23 | 110 |

## 文化批评

| | |
|---|---|
| 2014-10-07（一） | 13 |
| 2014-10-23 | 23 |
| 2014-11-8（一） | 28 |
| 2014-11-8（二） | 29 |
| 2014-11-15 | 42 |
| 2014-11-29 | 60 |
| 2014-11-30 | 62 |
| 2014-12-1（一） | 63 |
| 2014-12-3（一） | 67 |
| 2014-12-6（一） | 77 |
| 2014-12-6（二） | 78 |
| 2014-12-12 | 100 |
| 2014-12-21 | 107 |
| 2014-12-28 | 117 |
| 2014-12-29 | 118 |

## 艺术

| | |
|---|---|
| 2014-10-07（二） | 15 |
| 2014-10-9（一） | 17 |
| 2014-10-9（二） | 19 |
| 2014-10-10 | 21 |
| 2014-11-2 | 26 |
| 2014-11-11（一） | 32 |
| 2014-11-11（二） | 33 |
| 2014-11-12 | 34 |
| 2014-11-14（一） | 36 |
| 2014-11-18 | 45 |
| 2014-11-20 | 52 |
| 2014-11-22 | 56 |
| 2014-11-24 | 58 |
| 2014-12-1（二） | 65 |
| 2014-12-3（二） | 68 |
| 2014-12-4 | 69 |
| 2014-12-7（一） | 81 |
| 2014-12-7（二） | 89 |
| 2014-12-8 | 91 |
| 2014-12-30 | 120 |

## 2014-10-7（一）

多年以来第一次看到这久违的景象——雁南飞，我惊愕的表情和忘情的仰望也变成了克拉科夫街头异样的景观。我在想，究竟是什么使我们的环境丧失了这样的景象！  01:14

D：当代一味地追求经济利益，无限制地榨取自然资源。

YG：在家乡已经变成远去的回忆了。

宋江：此时的东欧，秋天的挽歌已经唱起，大雁南飞逃避即将到来的严冬。我又为何而来呢？ 01:21

ZFY：冬天要来了，春天还会远吗。

LSG：小时候年年见，进城后再也没有看到过。

宋江：大雁们的姿态和街头行人的神情都很从容，我惊世骇俗的反应倒是露出了繁荣昌盛的祖国些许破绽。不该如此，我应该装出像他们一般的从容。 01:35

Y：诗情画意。

J：的确只在儿时记忆里遇见过这阵势，估计是太久没有抬头看天了……

HR：嗯嗯，我也有过类似的感受，只是表达不了老师这么好。

CL：真的？

CCWHJ：几十年未见啦。

Q：中国有句古话"雁过拔毛"，大雁所到之处人人趋之若鹜，没有毛的大雁最终只能变成宴席上的山珍野味……

SJF-GHWL：这张太难得了。

SQ：是我们太过匆忙，还是环境改变得太多，此情此景好像只能在记忆中搜寻。

CQYS：十年前在国外看到这样的雁阵惊寒，也惊世骇俗了一回，当时心里的感觉，至今难以言状。

教育　　　　设计　　　　文化批评　　　　艺术

JT: 印象中从未看到过，很棒！

SPJ: 童年时期，在我成长的家乡，豫北黄河故道，依稀记得那时每年在村子的天空上都能看到大雁南飞的姿态和方队，还伴有那令人从容、安宁、祥和的和声！

WCG: 👏👏👏

## 2014-10-7（二）

　　上午拜访了波兰最重要的版画家 Skorczewski（斯库尔切夫斯基），参观了他的工作室。艺术家热情地展示了他 50 年以来创作的作品，由此窥见了艺术家风格演变的轨迹和心路。他的铜版技艺高超，一生的作品数量不超过 200 个版。

21:55

BJSHJYN：震撼！

WVISION：在南通好像见过！👍👍👍

HTYJ：漂亮！

ZHS：神话人物系列对国人而言有文化隔阂，符号情景陌生，易不知所云。熟识中国花鸟画者易轻其草虫系列为能品。建筑景观系列则符号熟识，且国人深能体味繁墟中的隐喻与忧思 👍👍👍

CL：👍

WJP：👍

CQYS：看照片，喜欢他的版画，会来中国展览吗？

教 育　　　设 计　　　文化批评　　　艺 术

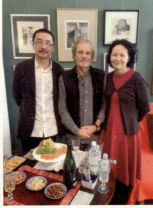

## 2014-10-9（一）

　　Jacek（亚采克）是老朋友了，我非常喜欢他的性格。他的作品充满力量感，思维活跃，手法泼辣。虽为版画界的代表，但 Jacek 的油画作品也同样令人震惊。油画是版画的原型，他创作的油画的数量多达 2400 余幅。生活中的细节在他的笔下熠熠生辉，并且被赋予了能量无穷的生命原生质。它们拥挤在画面中，相互挤压、冲突、妥协，画面由此幻变成为一个个不稳定的空间。女人、宠物、器皿也成为在空间中歇斯底里呐喊的怪物。Jacek 的夫人像许多波兰成功男人的夫人一般，精细地打理着艺术狂人顽劣之后的一片狼藉，使之井然有序。　　03:18

　　合影中左为波兰驻华使馆文化参赞梅希亚先生，右为 Jacek 先生。　　03:19

教　育　　　　　设　计　　　　文化批评　　　　艺　术

## 2014-10-9（二）

在 Cricoteka[①]参观波兰历史上最杰出的舞美大师 Kantor（坎托尔）的遗作展，这位传奇性的人物一生中主持了许多重要的戏剧，如：死亡的课堂、死亡的剧场等。他也为此设计了许多可以制动的舞台装置，但 Kantor 拒绝人们把它们称作装置，而坚持使用雕塑的称谓。这是因为他自认为这些装置已经超越了戏剧内容的配角，而成为了一个个独立的艺术品，他们必须得到像艺术品一样的关照。Kantor 的许多戏剧内容都涉及死亡，这和他童年的经历密切相关。儿时所在的村庄在"二战"清洗犹太人的过程中遭遇劫难，绝大多数同伴死于屠杀，这成为他一生中挥之不去的阴霾。他设计的装置浓缩了戏剧的核心，将对白转化成为结构和形态。在这个建筑方案征集的过程中，有四十个国际设计机构参与了角逐，最终由本地建筑师获得了设计权。欧盟负担了造价的 70%。 22:11

[①] Cricoteka，波兰博物馆，位于克拉科夫市。

宋江：两位解说为我介绍 Kantor，他们说每一次介绍，彼此都有一些歧义，这也使得他们始终保持了一种紧张感。 22:15

YJZ：超级迷人。

YJZ：光看这几张照片就觉得文化矮人一截……
宋江回复：怎讲？
YJZ 回复：戏剧是文化艺术的最高综合表现。
YJZ 回复：我是说我们输波兰啦。
宋江回复：是的！但当下中国人却不喜欢看戏剧。
宋江回复：是的，我现在尤其反感自我感觉良好的主流论调。
YJZ 回复：当然，这个不能都是百姓的错，我也没有办法走进一个思想被控制的戏剧场所，更不能忍受一些明明很无趣地打点政治擦边球，却被奉为非主流经典的戏剧作品……整个舞台上全是太监的戏剧，我也看不下去。
我们跟欧洲最穷的国家比文化，还比不过，还是赤贫。
宋江：可能比阿尔巴尼亚要好一点。
YJZ 回复：整体都是煤老板心态，拿环境资源破坏与各种人文资源破坏来换钱……当然换不到面子……
你得问问他们羡慕不羡慕当中国人。
宋江回复：克拉科夫每年游客九百万，但几乎没有中国人。
人家也没觉得需要中国款爷来刺激消费。

MW：我们又在学习苏老师的东西。
宋江回复：我也在学习，今天已经见了五拨人了。晚上还有两拨儿，我筋疲力尽，但感觉很充实！

宋江：感谢波兰驻华使馆和贝多芬协会为我安排了如此丰富的内容！ 22:24

教 育　　　　设 计　　　　文化批评　　　**艺 术**

MW：苏老注意身体！别太累了。

LCZ：养眼！

2014-10-10

　　克拉科夫的文化创意社区：在老城的对岸有一片衰败的工业区，如今成为艺术社区。在昔日工业的圣殿和产床上，艺术进行着当下的狂欢，这是人文的苏醒。空间更换了主人也就是宣布了一个时代的终结和另一个纪元的开始，但给机器量身定做的厂房也误撞了新的机遇，在为人设计的、斤斤计较的、狭小蜗居的反衬下，粗放变成了奢侈，简单兑换为洒脱。一个个艺术家是怪胎，一场场展览是怪胎的排泄，无耻地呈现在老城的对岸。如一道突兀的风景，亦如风起云涌的幻象，这是由边缘发起的对中心的挑逗，最不怕的就是突然。

01:31

教　育　　　　设　计　　　　文化批评　　　**艺　术**

## 2014-10-23

**今晚我们聊建筑 | 卡洛·斯卡帕建筑作品**

称自己不是建筑师的意大利殿堂级建筑大师卡洛·斯卡帕,其对古建筑的修复改造有着世界性的影响。

  去年8月在威尼斯高水书店买过一本关于斯卡帕的小册子,但我一直未能抽出时间前往维罗纳瞻仰大师的作品。即使如此,我依然能够从图面中解读他的情怀。因为我也相信生死之间无休无止的转换,斯卡帕运用现代主义特征的符号进行装饰,更加吻合对生与死的阐述。因为这种关系本来就是抽象和模糊的,我深信于此! <span style="float:right">23:49</span>

  对于生命而言,家族就像散漫的灵魂们一次短暂的聚会,这偶然的因缘使得灵魂之间产生了秩序。这时遗传是表面性的,肉身的相似只是为了配合这次聚会所戴的面具。其实每一个灵魂都是独立的!家族的墓地就是聚会后留下的狼藉的现场,一个优秀的建筑师可以将这些线索重新排布,把逃亡描述成自由,把终结绘制成开始。最精彩的是对聚会的纪念,就像在岩石的表面覆上一层薄土,让鲜花烂漫其上。 <span style="float:right">10月24日, 00:11</span>

  唯物主义对死亡的解释过于冷峻,无法安抚人心。因此现当代中国的墓园几乎无一例外都是简单粗陋的。我在威尼斯看过一场葬礼,当棺椁从教堂抬出时,广场上聚集的亲友以掌声相迎相送。最后一艘小艇载着它驶离闹市,这场景令人肃然起敬。他们对死亡的从容显现出一种高贵的气质。 <span style="float:right">10月24日, 00:58</span>

---

YJZ:在台湾读大学的时候专门研究他的人很多。

WN:苏哥原来骨子里是暖男。
宋江回复:我其实是暖壶,烫的时候一点也不温暖。
你的绘画中也有一点那个意思。

JT:你的评论写得很精彩!
宋江回复:谢谢褒奖。

教育　　　　设计　　　　文化批评　　　　艺术

B：有关生命与灵魂的描述很经典。我认为建筑师能做到的最好，也就是"慰藉"，不可能更深了。

宋江回复：你应该去维罗纳看看。

B回复：　顶多从慰藉到深深的慰藉。

WDX：家族的墓园太美了，也喜欢教授灵魂散漫聚会的说法。生死间的轮回如季节的转换，本自然而然。唯物主义下，那个曾经视死如归的民族，如今却缺少了Being-towards-death的从容与优雅，不能不说是一种文化上的遗憾。

RXM JQ：叱咤风云的人物，富可敌国、呼风唤雨、势不可挡、万众瞩目，也有退出历史舞台的一天啊！从哪里来的，还回到哪里去，看到这一切我们也应该对自己遇到的不公平泰然处之了，早晚还是要回去的嘛！
不管前面是坟墓或者是鲜花，我们要怀着好心情走过去！怎么着也要走的！

WN：对劲儿！

教育　　　　设计　　　　文化批评　　　　艺术

| 教育 | 设计 | 文化批评 | **艺术** |

## 2014-11-2

　　昨天有两件非常幸福的事令我无比幸福,上午见到了我的导师张绮曼先生,她对我的教诲、支持令我终身受益。下午见到李克瑜先生,李先生今年已经 84 岁高龄了。24 年前我差一点成为她的学生,去学习服装设计。个人的轨迹就是这样充满动荡、偶然、诡异,多想重来一遍尝试另一种人生,每每出现这种念头就会感到深深的无奈。两位先生的出现折射出 24 年之前我人生所遭遇的迷惑。对酒当歌,人生几何?譬如朝露,去日苦多。　10:12

　　张先生是中国环境艺术设计学科的开创者,李先生当时是中国服装协会的主席。环艺的综合性和服装设计强调个性、专业性的气质有天壤之别。有时候面对选择,无暇思考就走上去了。其实重要的是走下去。　10:33

教育　　　　　设 计　　　　　文化批评　　　　　艺 术

## 2014-11-8（一）

**泰坦尼克号禁播的内容，你绝对想不到！**

小提示:点上面蓝色字"讲句真话"即可免费订阅哦~~在1912年4月14日那个恐怖的夜晚，泰坦尼克号

　　泰坦尼克海难过程中表现出的人性光芒，照亮的不仅仅是倾斜的甲板和惊慌的面容，它像一道闪电曝光了人类进化文明的漫长历程。人类是社会性动物，人与人之间所建立的契约，表现的友爱、忠诚、慈悲、宽容，都是进化的结晶。船就是社会的缩影甚至就是一个完整的社会，所以不同的船又是不同的社会，豪华的、普通的，荣耀的、落魄的，巨大的、狭小的，其上必然反映着与之对应的社会风貌和规定。　　　　　　　　09:27

　　1915年5月又一个巨大的海难发生了，载有1980人的卢西亚号被德国鱼雷击沉。船上的反应完全是另一番景象，客人们争先恐后逃命。身强力壮者逃生的比例较之泰坦尼克大幅提高，这艘船上表现出的则是人类的自然属性。它和时间相关，理性的表达有时候需要准备的时间，需要判断、思考和自觉。可惜卢西亚被击中18分钟就沉没了！　　　　　　　　10:04

　　我上大学二年级的时候，松花江也出过一次沉船事故，小小的摆渡船颠覆竟然死亡167人。事故起因缘于流氓滋事斗殴，但令人吃惊的是这些个罪魁祸首竟无一遭难，全部趁乱逃之夭夭。这是另一番人文景观，充斥着暴力、野蛮、蒙昧。人类造船之初，应当或必然立过约，同舟共济。秩序建立于伦理之上，无人可以逃避，因为没有人可以摆脱社会。　　　　　　　　11:00

## 2014-11-8（二）

电影《超体》剧照

　　下午自己看电影——《超体》。一部人类对自身的狂想曲！个人即世界，个体即宇宙！解放个体，使之成为宇宙的中心，人类世界就将成为银河，甚至整个宇宙！　　　　　22:39

　　肉身的解体缘于意识的解放。

　　影片的结尾试图阐述生命永恒的可能性，你将无处不在，当环境不适宜繁殖的时候，生命将选择永生。　　11月8日，00:06

　　科学的假设和神学的幻想走到了一起。哲学是神学的衍生品，科学是另一条路径走来的神圣！　　　　　11月8日，00:13

　　酒是人类一项伟大的发明，喝酒是一种解放意识的方式，巧妙利用物理来帮助精神获得短暂的自由！但酒精充其量也就是给　　Y：包场啊。意识松绑，真正的解放是发现并启动意识中能动的机制。

　　　　　　　　　　　　　　　　　　11月8日，00:17

LXX：一直还没机会看，感觉挺吸引人。

BJSHJYN：正准备去看，据一位老师说，这是一部值得一看再看的电影。

GX：我老大看完觉得不如黑客帝国。

宋江回复：是的。

ZDM：这个角度的工坊庭院也很美。

ZSRZ：女主最后成为时间，所以时间超越了一切，无处不在。

HJZD：人与动物本质的区别在于可以产生自主意识形成的幻想。

教育　　　　　设 计　　　　　文化批评　　　　　艺 术

宋江：人类生命的使命就是积累知识并传承它，无意中促成了我们的进化。

LY：和（与神对话）的观点有相同处。

宋江回复：这是思想的源头。

宋江：中国人啥时候能拍出这样的电影？我们缺少对真相的好奇，过于沉醉于当下。我们从不抬头仰望星空，也绝少审视自己。

11月8日，00:33

HJZD：酒、毒品、宗教对人的作用都是相同的，解脱意识，沉醉其中。

YYDLD：香烟也是人类的伟大发明！

BJSHJYN：做书沾边的关键词都不能碰，电影只怕审得更严。这种信息电影代表目前人们能接受的意识程度。但国内的引导也有问题，生来父母祖父母让孩子听话就好，老师让出成绩就好，毕业让买房结婚就好。当下眼前看得见的是一切，经典不让读，科幻不让看，奇怪不让信……

宋江：是的，这就是禁锢！这沃卓斯基大一就看穿了高等教育的局限性。他大胆追求自己的理想。

BJSHJYN：我不敢大胆地追求，在可以的范围内帮助这些生命奥义的书出版和传播，有些坎坷却觉得有价值。这些无法归类和出版的内容，也只能以科幻小说的形式呈现。

宋江回复：这是对中国的贡献，功德无量！

BJSHJYN 回复：谢谢老师鼓励，若能出版，第一时间奉上。若不能出版，把酒论道，听老师畅谈，或把此书离奇经历讲出来！

ZH：还有罂粟。

宋江："时间是物质存在的证明"这话讲得太牛了！甚至时间决定着物质。

你读过印度教的奥义书吗？古人的想象力让我惭愧！

ZH：讨教。

宋江回复：奥义书关于宇宙和生命都有过高度的概括。

ZH 回复：守恒。我们被分走太多的精神。

教育　　　　设计　　　　文化批评　　　　艺术

LX: 说得对。不知道当年中国为什么只是引入了佛教。印度教的三大宝典都很精彩。

GY: 上周看完这部电影，被那种超脱的气息击中了，14年最佳电影。

XYQ: 苏老师看过《三体》吧，值得一看。
宋江回复: 没有啊！哪里有？
XYQ 回复: 开学后我借您吧，我这里有。一套三册。

WYQ: 苏老师不知和谁在对话，只可见其一不可见其二，即使如此，仍是受益匪浅。

CL: 今天去看看。

ZB: 我也想看。

## 2014-11-11（一）

**【观鲤之星】** 幽默地悲伤着-自学成才的艺术家
莫里吉奥·卡特兰（Maurizio Cattelan）

莫瑞吉奥·卡特兰（Maurizio Cattelan）1960年出生于意大利东北部的大学城帕多瓦(Padov

　　Maurizio Cattelan(毛里齐奥·卡泰兰)的作品充满着戏谑性，擅于运用唐突、顽劣、破坏等行为，他总是在伤害中进行暗示，启发观众思考，诱导人们对既定的规则和持有的观念进行质疑。他还是假借环境的高手，不断在空间中制造悬念和冲突，高潮迭起，险象环生。越是在那些气势逼人的尊贵场所中，这种方法就越能获得绝佳的效果。2013年在巴塞尔，我被他的作品深深打动，不，是击中！"四匹马被高高悬空，将头埋入墙面。"紧张并慌忙寻找答案是我的反应，但片刻之后我意识到被艺术家玩弄。艺术家制造了惊心动魄的现场，其实更是一个观念的陷阱，友好地吞噬着纷纷前往的人群。现在这个作品的图片就悬挂在我日常办公桌子的对面，和每日里遵章行使职责的行为形成强烈的对比，反衬出彼此的荒诞不经。也拯救着我日益萎靡的精神状态，令我不时振作一下。

09:11

## 2014-11-11（二）

**【艺术家专栏】**"物派"推手"我的空白里有声音"-
李禹焕

李禹焕(Lee Ufan)，1936年出生于韩国庆南山区一个儒教色彩浓厚的家庭，自幼深受东方传统思想的熏

　　李禹焕是日本物派的代表人物，他的艺术作品体现了现象学、结构主义和美国极简主义尤其是日本的禅宗思想。他一直主张艺术的地域文化自觉性，对当时日本当代艺术中的西方化倾向提出质疑，认为东方艺术的西化倾向是由于缺乏文化基础而得不到广泛的认同造成的。他主张通过文化元素的解读重新反省东亚美学甚至哲学。他的作品中既有西方极简主义的影子，同时又能感受到禅宗思想的影响。无论是极简的形式还是形式背后的文化基础，东方都要早于西方。但现代主义的极简方式是明确的，空与实追求最大程度的平衡。李禹焕的作品看上去二者皆有，它消除了虚实之间的明确界限，在形式和情感之间摇摆。　23:37

　　虽为日本物派的代表，其作品中还是隐约显露出韩国文化的元素，他也是韩国艺术家的骄傲。　23:42

　　他在艺术创作中出示的每一个元素都是复合型的，无法进一步分离。这就是他的，也是东方式的哲学精髓：物与我，主与客。一块岩石的抽象意义和一块几何形钢板是同样的，甚至更加深远。23:52

　　我个人认为日本物派对李禹焕建筑学思想有着深远的影响。

23:59

## 2014-11-12

**【艺术家专栏】** 向超越死亡的艺术青春致敬-"行为艺术之母"玛丽娜·阿布拉莫维奇

她是这个时代最伟大的行为艺术家她居无定所,四海为家她的根永远都是欧洲那久经战乱的一隅——前

　　死亡是一种力量,不可抗拒性表现在两个方面。其一它步履沉着向我们走来,其二是它裹挟着一种神秘的形式。阿布拉莫维奇的作品就是她自己在空间中以身体的表现,像巫师一般,神奇地转化了场所的语境,将沉默变成黑色的帷幕,缓慢地闭合。也像祭奠用的牺牲品,寂静地等待死亡的来临。那些堆积如山、带着鲜血的断骨被逐一清洗,再被一一抛弃,然后发出沉闷的巨响,仿佛是对肉身的戕害激起的愤懑与无奈。

<div style="text-align:right">22:43</div>

　　1972年苏格兰的策展人德马科在贝尔格莱德见到了阿布拉莫维奇,他这样描述对她的印象:"她是一个令人印象深刻的人,充满了高电压能量,像电钮一样明亮。"

<div style="text-align:right">11月13日, 21:39</div>

　　《巴尔干情色史》是阿布拉莫维奇拍摄的一部震撼人心的影片,其中一些场面来源于巴尔干的民俗和迷信。狂风暴雨中,男性和大地在狂欢、交媾,女性(阿布拉莫维奇饰演)仰望天空并不断揉搓着自己的乳房。这些看起来古怪的、野蛮的行径可以追溯至远古,这是他们回馈大自然和土地的淳朴方式。今天被文明驯化的人们,似乎难以接受自己的过去。阿布拉莫维奇的表演唤醒了人类潜在的野性,我们的扭曲才是我们的本相。

<div style="text-align:right">11月14日, 15:05</div>

**WCG:** 也许阶段不同,国内的行为艺术家举步维艰……

**SJM:** 👍👍👍

**WDX:** 想起了贾宏声演的《极度寒冷》,那里的死亡是幽幽的靛蓝;而阿布拉莫维奇赤热的眸子里,我看到的是红色的轮回。

**ZJ:** 👍

**YY:** 苏老师,我们想和艺术家建立些联系,盖里、赫尔佐格,都和艺术家有紧密合作。尤其是像您说的这类充满能量的艺术家。我们渴望从艺术中获取灵感,相互激发新的可能性!

**YY:** 看看再向您请教。

教　育　　　　　设　计　　　　　文化批评　　　　　艺　术

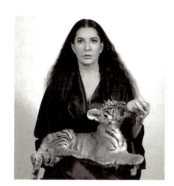

## 2014-11-14（一）

【艺术家专栏】"你们是平庸的！"—美国著名艺术家杰夫·昆斯

杰夫·昆斯Jeff Koons，1955年出生于纽约，美国当代最为重要的波普艺术家。一次看到杰夫·昆斯作

昆斯的艺术颠覆了许多人的观念，仅从作品的形态来看它们包容了大众化娱乐的元素，满足了大众文化对审美表层性的娱乐方式。这种解读大多是通过直面阅读得出来的结论，走进昆斯的作品也许你就不会再这样简单地判断。昆斯的作品在样式和制造两个层面有着巨大的距离，它们之间的脱节是审美断裂的缘由。而恰恰是庸俗形式的断裂创造了新的审美意义，细细品味，这些作品非常、非常的一塌糊涂。昆斯用最先进的技术和材料来炮制一个个大众娱乐的玩偶，严肃的态度被规定在另一个语境之中。这样看来作品既是分裂的，也是复合的。我个人更喜欢他早期和他前妻Stella（斯黛拉）的图片和雕塑作品，绝不是因为这些作品冒犯了社会伦理。在我眼中，这些作品瑰丽、伟岸，把男欢女爱演绎到了惊心动魄，山呼海啸的神话般境地。另一种解读昆斯的方式是纵向地穿越他的生命，你会发现一个悲情的昆斯。 00:09

"911"之后昆斯用火车头制造的那个巨大的作品也颠覆了他自己的历史，作品和时空、社会的关联如此密切，验证了昆斯的娱乐只是表象的推论。他是一位严肃的艺术家。 00:15

教育　　　设　计　　　文化批评　　　艺术

## 2014-11-14（二）

『Architectural Talk』《搜神记》连载06：菲利普·约翰逊

建筑师的非建筑（AboveArch）感谢著名建筑师Shanghailander对《建筑杂谈 | 搜神记》授权

　　形式是明确的，内容永远是含混的。对于一个混迹于社会名利场的个人而言，"着装扮相"有着强大的功效。因为镁光灯和报纸杂志捕捉到的都是明确的影像，亮相时的态度和作品的形式都要经过精心的准备才能俘获大众。语言本是思想的形式，但擅于掩饰思想的语言由于堕落而得以展翅高飞，它成了左右他人思想的利器。语言遮蔽了思想，即菲利普·约翰逊的内容。比之建筑师他更像个政客，一个顽强的政客。厚黑学是中国人李宗吾的发现，然而它在世界广袤的地理区域都得到了应用和验证，不论社会主义社会还是资本主义社会，也不论白种人或是黄种人。高寿的他击败了众多同时代的伙伴和竞争者，登上了权力的巅峰，但权力对于建筑学而言没有意义，因为人的寿命相比建筑还是太短。别了，菲利普·约翰逊大叔！

　　密斯设计了范斯沃斯住宅引起了各方截然不同的反应，菲利普·约翰逊时隔多年后设计了自己的玻璃屋。两个小房子都由钢结构和玻璃筑成，但气质迥异。密斯的玻璃房子阳春白雪，手段果敢，手法简练，且不拘小节。菲利普·约翰逊的玻璃屋色彩稳重，形态矜持，追求贵族的气质。相比而言密斯像一个一往无前的斗士，一位艺术家；菲利普·约翰逊则像一个亦步亦趋，谨小慎微的社会人，他在着装扮相，左顾右盼。因此历史记住了充满争议的范斯沃斯住宅，玻璃屋却不大被人们谈起。

ZJ：严重赞同丹兄的言辞。
宋江回复：国内许多所谓大牌学者也是这副嘴脸。

XYL：苏老师独一无二的说法。

ZL：super good。

宋江：兢兢业业的无耻会成就一番事业，羞羞答答的无耻注定一事无成！

DYY：窃钩者诛，窃国者侯？

XYL：到北京时希望有机会学习，听苏老师聊更多……
宋江回复：欢迎。
XYL回复：🙏👏

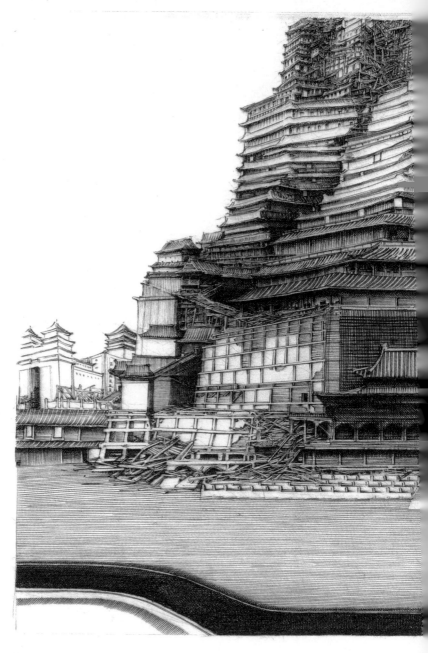

42/100          Wieża Najwyż...

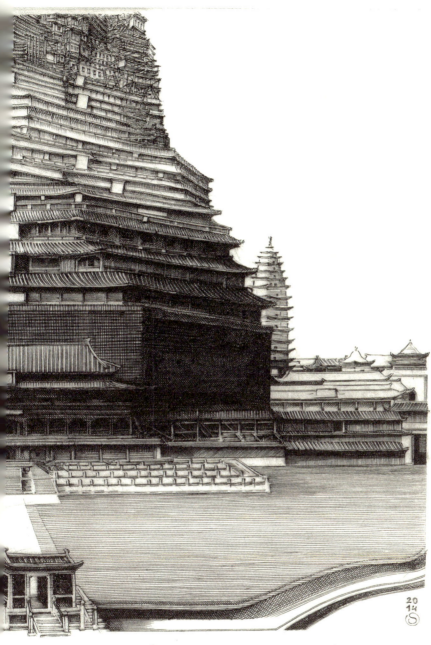

WIEŻA NAJWYŻSZEJ HARMONII 太和塔

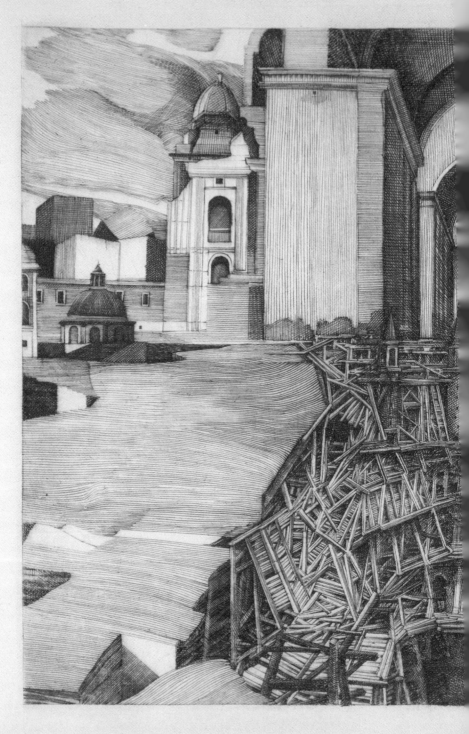

P/1  Capitale del

LA CAPITALE DELLO SPIRITO　精神首都

| 教育 | 设计 | 文化批评 | 艺术 |

## 2014-11-15

诺兰导演的《星际穿越》，需要观众有良好的精神和知识储备。虽然看得很累但觉得很有收获，收获在于它使我看到了，一个伟大的编导构设的关于真实世界的结构模型。这个模型中整合了人类哲学的、科学的、神学的以及人性方面的理论学说，尽管它是一种富于想象的假说，但它的逻辑缜密，叙事严谨，情节环环相扣，画面切换精彩绝伦。最让人难忘的还是那些对话和独白，主人公库柏的女儿说："你的幽灵就是你先辈的未来。"这句话似乎在说相互关注的生命在轮回中亦彼此启发。资深年迈的天体物理学家对年轻的宇航员们说："咆哮吧，怒斥那退缩的光明。"这是激励轻狂的年轻人向未知的世界探索、猛进。库柏对同行说："那个他们就是我们自己。"这句话旨在启发人们自觉，意识到个人的潜能。这部电影涉及几乎关于世界的所有基本性概念，比如个人和整体、人性和理性、感性和理智、空间和时间、物质与空间、拯救和抛弃，等等，并且都给出了一些重要启示。对于我而言，用无与伦比来形容这部电影并不为过，因为我也是一个渴望知道世界真相的人。

23:34

这个影片中诺兰还是显示出人类薄弱的一面，他不加节制地放大了"爱"，这个纵情的处理令人感到少许遗憾。在接受采访时诺兰说道："毋庸置疑的是，爱是一切人类问题的终极解决途径。我觉得这部电影探讨的一个有趣问题是，科学至今还没有解析和量化人类情感的途径。我始终觉得宏大和微小是可以结合起来的，因为再大的问题最后也会回归到我们是谁、我们之间靠什么维系等简单问题上。"

11月16日, 00:23

WLS: 苏老师思考很深啊。

CL: 👍

MTL: 看过刘慈欣的《三体》吗？我沉默了很久。

教育　　　　设计　　　　**文化批评**　　　　艺术

BJSHJYM 回复：这是另一个讯息电影，也是书中要解的一部分内容。《超体》里面不同程度的异能人是我现在这本书里的各个角色，他们平时就是小老百姓，但通过自己领域的工作做准备，迎接一个五次元的时代的到来。

HTYJ：老师，我也是今晚看的这个电影。你的解读让我茅塞顿开，虽然我觉得结局还是很俗套，不过整个电影表达出来的逻辑性和科学性是历年来难得的，是一部好片。老师好棒好棒！👍👍

宋江回复：两个星际之间的交流是单向的，则是令人极度压抑的，但无法解决。这是时空之间的规则，那种单向的倾诉，就像是阴阳之间的对话，令人惆怅。

HTYJ 回复：的确，在浩瀚的宇宙中，黑暗中的点点星光虽然美妙却是让人恐惧的，恐惧来源于未知，没有回应，就没有希望，最后男主角奔向太空又是一个生命延续的可能。空间站能永恒吗？真的悲哀。

宋江回复：两个星际之间的交流是单向的，这是令人极度压抑的，但无法解决。这是时空之间的规则，那种单向的倾诉，就像是阴阳之间的对话，令人惆怅。

BJSHJYM：苏老师，我是在没有任何心理准备的前提下接的这本书，书会是东方版本的《生命之花》，作者也是异人，或者说激发出很大一部分潜能的人。他是主讲，这些也不是太惊讶，值得惊讶的是不断有高次元的高等灵体来"编排"工作内容，八成也是某个时刻的我们自己。

宋江回复：是的。

BJSHJYM 回复：随着成书的深入，很多周易、风水、五大宗教的人物、说法和功法也都有了简单答案，这部分很有趣。

BJSHJYM：老师您解读得太棒了！爱确实是没有答案，我这本书的作者说爱是热，光是慈悲，详细还没解释。地球在宇宙中还不算一颗发亮的星星，因为不发光。我们这代走到转换的点了，即将整体次元扬升，正在做各种储备，未来是活在高次元，五次元一到，其他次元是瞬间可及的。

ZXD：连看两场，影评不断啊。这是从二维图像世界跨越到四维的思考，搞艺术的思考起来果然牛👍

MD：时间永远是个问题……

WCG：电影精彩、深奥，评论精妙、深刻……👍

杜宝印 作品

## 2014-11-18

### 北方艺术群体和八五美术运动

导读：上世纪80年代初，大学校园正经历一场"思想解放运动"的洗礼，潘晓发表在《中国青年》杂志

　　我属于北方艺术群体外围的群体，1984年入学时到哈尔滨火车站接我的就是王广义老师。王的形态在改革开放的初期显得极端另类，对我们而言，他的出现增添了建筑系的神秘色彩。后来听说王老师有一个艺术群体经常活动，也看过他当时在美术教研室里放着的几张油画作品。那种冷静、凝固，还有那种混沌、静穆的形象给我留下了深刻的印象。于是同学们都在悄悄议论王老师的创作和他那个神秘的群体。好奇心驱使站在圈外的我们不住地踮脚向圈内眺望，这期间李正天的一次讲座引爆了建筑系学子们日益增强的复杂和矛盾的心理，许多宿舍熄灯之后同学们还在议论和激辩。辩论话题延续了潘晓关于人生意义的追问，乱七八糟地回应着李正天讲座留下的悬念，联想着自己操持着的专业未来。80年代有多少个不眠之夜，就是在这样美妙的幻想和不休的讨论中度过的，这是青春在记忆深处留下的痕迹。1990年舒群路过哈尔滨曾经在我的宿舍寄宿一宿，那次又是一次彻夜长谈，触及许多圈内更加详尽的内容。时过24年之后，在成都西南交大我又见舒群，恰逢王广义老师文献展布展期间。我向他提及此事，他也依然有模糊的记忆，回想风华正茂，慷慨激昂的当初，大家开心一笑，感慨时光的无情，人生之须臾。如今我和任戬早已是心心相印的朋友，他是我敬佩的兄长，更是我因同道而相谋的知己。无论是王老师、舒群还是任戬，他们已不再年轻，但我分明看到他们依然朝气蓬勃，充满活力，理想并未在岁月的流逝中被侵蚀和消磨。这就是被艺术改变的人生，"革命人"永远都年轻！

00:39

教 育　　　　设 计　　　　文化批评　　　　**艺 术**

记得在李正天讲座之后，建筑系的民间组织"建筑画社"还曾举办一次抽象绘画大展。地点就在学院的乒乓球室里，这是建筑系的学生们一次出格的狂欢。极大地表现出荷尔蒙分泌过剩的非常状态。

01:12

1987年王广义已经获得"解放"（脱离体制），他办离校手续去珠海。我们都有一点恋恋不舍的感觉，因为尽管当时无法预测他未来将获得的成功，但我们很欣赏他特立独行的风采。在工程教育为主流的环境中，这种品相是那么耀眼，卓尔不群。

03:54

PH：北方人永远不老😀

宋江回复：你给我的话题啊。

PH回复：学着他们和你的样子，我也一点点长大。北方艺术群体编外编内都被艺术改变着人生。

宋江：叹人生之须臾，羡长江之无穷！　00:48

PH：前年去西南交通大学看舒老师，他说要在他的犀浦校区办中国的卡塞尔，期待他的个展呢。

宋江：现在哈工大有一本面向校友的杂志《哈工大人》，我和王广义都曾被介绍过。我的职业还算勉强，王广义在众多工程技术精英的反衬下，显得很突然。　00:52

YXM：里面提到倪琪……

YYDLD：走自己的路！爱谁谁！

LYNN：我当年入学不久，王广义邀请我作模特，给我画像时，我和几位女同学商量后，并由其中一位女生陪同我去时的心情……

SJFGHWL：我们晚辈在一路追随。

FG：好棒的经历！

RQ：当年那种学术自由的气氛，大家研究学术的严肃热情，哪儿去了？

| 教 育 | 设 计 | 文化批评 | **艺 术** |

CXGL：李正天在广美给我们讲西方设计史，那是 1985 年，三大构成，都是他和尹定邦老师的贡献呢！

宋江回复：他当年讲人本主义，大谈《百年孤独》。听说他现在还在广美，但精神出些问题？

CXGL 回复：刚才搞错了，王受之讲设计史，李正天谈西方现代派。

DBY：当时李正天的那个讲座我也在，八五（1985）年，我那时正在读大学一年级，有时候王广义与任戬还有李冬在刘彦家聚会，他们畅谈艺术，我和刘彦来往较多，当时他们喝的酒还是我给他们在哈尔滨白酒厂搞的五加白😬

宋江回复：在三楼阶梯教室，里外都是人💪💪💪💪

LYX：那时阳光灿烂。

宋江回复：我们的记忆里有相同的光芒。

DBY：记得当时讲内容是西方现代主义的美术，康定斯基，蒙德里安的这些，当时觉得特牛特现代。可现在觉得挺傻的😅😅😅

"八五美术"是一场很重要文化运动，它不是某个人的运动，应该是一场全民的文化饥饿，在八五年爆发了，而在这时我们的诗人，艺术家一下子吃到了西方的大餐，应该是快餐，这种肯德基式的西方快餐，让至今的中国艺术还有点儿消化不良，并且让中国的艺术越来越不伦不类，一种奴性的文化油然而生！

可怜的是，我们至今还是以西方的艺术评价系统来评估自己，这说明我们在艺术方面的不成熟与奴性，包括王广义的艺术也不过如此。

宋江回复：文化的保守到自觉需要一个过程，往往是一个时代。

DBY 回复：当下的中国，艺术更需要有一个自我的面貌出现，除了缅怀"八五"，我们还要扔掉"八五"。

穿越需要时间、空间，期待中国有更好的艺术出现。

这个时间段的艺术家有可能就是成为这个时代的艺术的牺牲品或者是殉道者，也是后来者的营养，将来还是后生可畏。

宋江回复：好！

ZX：祝贺获奖啦！

CQYS：多少个不眠之夜，美妙的幻想和不休的讨论，当年真的就是这样，而且说得很对，经历过如此的人，都不容易衰老。

CHZ：李正天是我们那个阶段性拐点。

教 育　　　　　设 计　　　　文化批评　　　　艺 术

## 2014-11-19

**WA | 雷姆·库哈斯 | 2014 威尼斯建筑双年展导言**

"在我们看来，吸收现代性，变得越来越现代，不是一个欣然接受的过程。吸收，更像是一场搏击，不

策展人库哈斯把现代性在全世界的传播所形成的结果作为一个命题，耐人寻味。各地区和国家对此的响应综合起来就是一部文献巨制，它们既是线索又是原因。现代性在建筑领域的传播比制造领域和生活领域更加复杂，它遭遇了政治、经济、技术、美学、地理、气候、传统空间记忆、社会结构等全方位的挑战，每一个因素都是影响它产生结果的参数。因此，虽然现代性有着基本上清晰的定义，但它呈现的方式却大相径庭，这还不包括那些伪现代性的外表。现代性传播所遭遇的抵抗是普遍性的，即使在它的发源地也是如此，真正蛊惑和追随它的只是少数人。但现代化所带来的物质诱惑却无法阻挡，人们纷纷掉入这个巨大的陷阱之中。人们一方面获得了权利，分享了荣耀，一方面又丧失了它们，因为现代化的承诺超越了理性，有点飘忽。这样来看现代性就具有意识形态的某些特征，许诺和兑现方面出现了失衡。回顾现代化的历程是当代人类必须要做的工作，建筑学领域的回顾是一种特别的方式，但它显然比干巴巴的哲学和社会学批判要生动，因为建筑是人类生活的载体，建造活动是人类生存的内容，它是每一个人都关心的话题。对人类文明而言，建筑顶天立地！ 22:49

我认为建筑教育可以作为人类的一种素质教育而存在，因为它具有无以复加的综合性。威尼斯建筑双年展在这个意义上就是一个临时性的大学社区，它开放包容，海纳百川，崇尚理性又不乏生动。去威尼斯吧，两年一次的开放日。 22:59

库哈斯还是一个研究传媒的高手，他知道如何将建筑学导向社会大众。建筑元素就是一个专业设计制造和日常生活之间的媒介，因为大众们不太会也没必要系统地认知建筑。他们接触和看到的往往就是一些侧面和细节性的东西。 23:49

设 计

教 育　　　　设 计　　　　文化批评　　　　艺 术

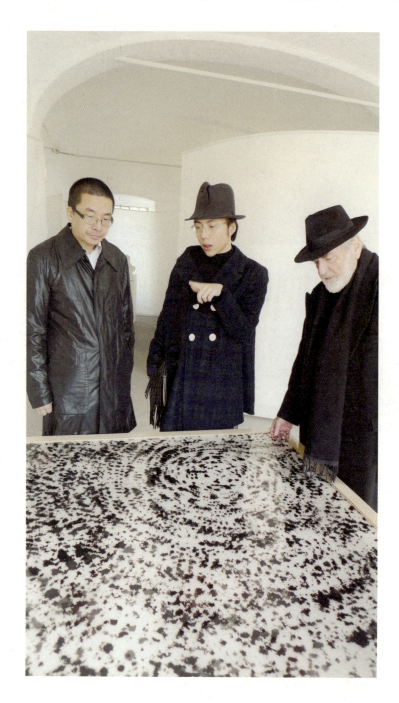

教育　　　　　设 计　　　　　文化批评　　　　　艺 术

WCG：……长知识了！

宋江：对于中国而言，现代化来得太迅猛。想起李清照的那句诗：怎敌他晚来风急！　23:04

ZL：基础教育。

WCG：我们曾将现代主义视为圣殿、今天怎么感觉它有点像坟墓？

宋江回复：我觉得库哈斯的态度是中立的，符合策展人的立场。

WCG 回复：是的，这个人的眼光和看法相当了得！

宋江回复：我个人还是感恩现代化，但怀疑现代性。

HYJ：建议苏老师可以广发起新教育研究论坛，必能有很多教育革新思想的人希求响应！现在很多领域的带头人广开微博、微信、yy、微课等传播思想、观念！

YZ：我们如何回顾过去的一百年。

LA：现代性在各地域、各民族的不同理解和阐释，正是这个世界色彩斑斓的根源。而对现代化的追求更是人类的共同诉求。建筑作为可以长久留传的文化遗产，所谓现代性也不过是历史一瞬，是相对的现代，仍有作古的那一天。只是我们还要不断地去理解和为之与时俱进拼搏而已。

宋江回复：现代性的解释是比较有共识的，但各地条件不一样，现代化的途径和方式就不同，导致结果多样。

QY：我在做一个项目，25 小时的村庄，是一个对村庄的修复和改造，包括功能的转变。

宋江回复：祝你顺利，概念很有意思，讲来听听？

QY 回复：还不成熟，有时间来赐教吧😬

LA：有启发。我们就是经常以技术思维去给人家介绍方案，其实人家并不关心你说的那些专业语言。

LM：宋江的评论文字具有阅读价值，谢谢。

| 教 育 | 设 计 | 文化批评 | **艺 术** |

<div align="center">2014-11-20</div>

今晚在尤伦斯当代艺术中心 2014 义拍,暨庆典晚宴现场。这是资本和艺术,以及私有和公共之间转化的熔炉。作为偏锋的当代艺术显示了其锐利的穿透力,无论是艺术家还是其作品,抑或它的拥护者们在此展示了他们独特的趣味和飘逸的风范。简洁、干练的空间处理和混搭的仪式破除了美学经验的壁垒,让人们感到自由和解放。一切都那么自信,人和事物也因为自信而平等,就连来自行政会场的"运动员进行曲"听起来都那么时尚和强烈。

<div align="right">23:00</div>

当代艺术对我最大的吸引在于它的疯狂,疯狂的出走,哪怕迷失;疯狂的对抗,哪怕牺牲;疯狂的实验,哪怕毁灭;疯狂的结合,哪怕生出的是怪胎。疯狂是一种另类的生命感,满足了我对生命力的想象。

<div align="right">23:10</div>

有时候感觉当代艺术特别像释放在夜空的焰火,绚烂、迷幻,甚至有几分危险。它短暂地照亮夜空,然后还给你一个更浓的黑暗。但就是有一群迷恋它的人类,即使后果很严重、很严重!

<div align="right">23:21</div>

人们都说资本诡计多端,很多时候当代艺术则是计中有计的连环计策。资本主义用货币的符号击溃了累累的物质,当代艺术则以瞬间的激情对冲了资本。当然它们之间也并非是誓不两立的对手,更多的时候是勾肩搭背的盟友。

<div align="right">23:48</div>

Z/ZDO:整个中国当代艺术是个迷失的羔羊!

CXM:👍

WCG:有时疯狂也会开辟一片新天地!

教 育　　　　设 计　　　　文化批评　　　　艺　术

CL：没想到这一层面！
👍

MYHF：信息沟通不畅，至少能去捧场。

TARA：盟友。

BY: 精彩而闪烁的感悟！

AMDSN：幽美的蓝，无以言比的魅惑，估计苏院也是醉了。

AMDSN：作品作品……唉……差距。

教育　　　　设 计　　　　文化批评　　　　艺 术

## 2014-11-21

**【城视新闻】垂直森林获2014国际高层建筑大奖**

博埃里事务所设计的垂直森林最终赢得了2014年度国际高层建筑大奖(IHA)，垂直森林被评为"全球最

　　迄今为止，米兰垂直森林项目已经建造了超过七个年头，如今它终于渐进尾声。我一直注视着它的生长，直至一层层树木被托起，向着垂直方向不断延伸。它不紧不慢地考验着人们的耐心和想象力，终于在建筑的尽头停了下来。大树是都市丛林中的贵客，因为在钢筋水泥的森林中它们要么难以驻足扎根，要么被建筑高大的体量剥夺了阳光。在自家宅前拥有一棵大树也是每一户人家的奢望，它会和你的孩子一起成长，会和你一起老去。一层层极力出挑的阳台把这些大树托举了起来，献给米兰的天空，献给在垂直森林中居住的每一户人家。这样当外地来的人们走出Galabardi车站时，就会惊讶地发现都市的轮廓线中出现两座奇绝的山峰，绝壁之上郁郁葱葱，绝壁之下落英缤纷。我更羡慕那些居住于此的人们，夜晚，月处于树梢之上，徘徊于枝杈之间；清晨窗帘徐徐拉开，蓝天修剪出乔木伟岸的身影。我想这个住宅的价格一定是随着楼层扶摇直上，因为毛主席说得好："天生一个仙人洞，无限风光在险峰。"这就是米兰，一个不怕树大招风的城市，有着喜欢各领风骚的人群。　　　　　　　　23:23

XF：苏老师的评语都像在正儿八经地写字，真是少有的认真和准确，学习ing。

宋江：今年三月在米兰时，我问过在其推广中心售楼的男士，我好奇是否有人愿意住在那些众目睽睽之上。他说："当然！"我无语，心想："这就是米兰！" 23:30

ZYL：可怜的树。

宋江回复：你的视角独特！

教 育　　　设 计　　　文化批评　　　艺 术

XL：我原来在广州就住在这样的房子里，市中心，错开跳空大阳台，我们十二楼的大阳台上就种了两棵树，一个鱼池，恒大许家印开发的珠江新城的"金碧华府"楼盘，可惜没有照片，但网上可以查到，那是2001年的住宅项目，今天您的微信勾起回忆，想起住在那种房子的爽劲，北京是不会有这样的房子的。
宋江回复：羡慕！

宋江：荒诞的是，就品质、地点这么好的房子，价格和清华周边的垃圾住宅价位相当！　11月22日，00:20

LTY：城市化发展需要缓解居民的疲劳感，这是个好方案，但需要统一管理，避免主人长期不在或大风造成空中坠物。
宋江回复：你的意见马上转市政府办公厅。

ZLF：像效果图。

ZL：去树大招风一把。

教 育　　　设 计　　　文化批评　　**艺 术**

### 2014-11-22

　　"水流镌心"陈流水彩画展览开幕式及研讨会圆满结束。这个展览是清华大学美术学院举办的,关于"清华学群"个案研究的首展。群体的研究离不开对源流的梳理,更要依赖对个案的详细剖析。陈流是清华学群的典型,他的作品中表现出中央工艺美术学院的造型主张和训练体系的细节。毫无疑问,他驾驭技艺的能力堪称一流,更为重要的是他表达情感的方式和技艺之间浑然一体的结合。他热爱生命,热爱他生活的土地以及生存的社会,于是他描绘山峦、树木、野草、亲人、朋友;他借物抒情,天宇之下飞翔的昆虫,癫狂的僧人都被他赋予了生命的体征,壮阔夹杂着纤毫毕现的细节,嬉哈的表情之下隐忍着苦难和痛楚。研讨会上,学者和同行们不仅高度评价了他获得的成就,还对他的作品发展提出了中肯的建议。讨论聚焦于当代性的融合与表现,如何应对人性、地域性与国际化语境之间的协调平衡。一些学者认为陈流的作品拓展了传统水彩表现的维度和空间,甚至超越了材料的属性,这应该是对技艺褒奖的最高境界。　23:01

　　温和的陈流因其专注与木讷,着实躲过了几次劫难。这些劫难和"文革"所带给中国社会的不同,它们都带着慈祥的笑容和物质的奖赏。正如云南艺术家代表唐志刚所言,商业性的操控几乎摧毁了70后的云南艺术家整整一代人,而陈流是唯一的幸存者。逃脱灾难不在于他的机巧,而在于他内在的强大。"爱"是一种力量,他无视这些危险,因为他的眼中唯有绘画。　11月23日,23:01

教育　　　　　　澳 门　　　　　　文化批评　　　　　　艺　术

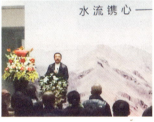

## 2014-11-24

**【观鲤之星】探讨家的意义-韩国当代艺术家 徐道获（Do Ho Suh）**

年过五旬的徐道获，毫无争议是如今最具国际知名度和市场号召力的韩国当代艺术家之一。他最早学习

我有幸看过徐道获所有具有代表性的作品，分别在威尼斯双年展、光州双年展和三星美术馆中。在不同的形态中，徐道获孜孜不倦地探讨人的存在意义。形态的变化影射了和个人相关的，不同层次的命题：人与"家"，包括空间意义上的和血缘意义上的家的关联；个人与集体，包含个人与社会以及个人与民族性。这些既是一些超越地域性的话题，又和地域性紧密相关。因为只有通过不同民族、不同文化背景，不同性格的个体具体的陈述才能最终解释这个根本性的问题。一切普世性的价值标准，均建立于个别性表达的基础上。另一方面，徐道获还是一位对空间场所极为敏感的艺术家，他擅于将场所和地域中集聚的能量输入其作品之中，此时的作品会借用强大磁场的力量影响观者的情绪。在光州双年展中，徐道获曾经使用了拓印的方式纪录曾经生活的空间，这种奇特的方式压缩了空间却唤醒了时间，在光州难以磨灭的历史记忆中被赋予了一种悲恸的情感。那件以纤维再现的家庭场所的作品，曾经出现在威尼斯双年展上，它带着鲜明的韩国特点，这种记忆的方式冷静得令人充满疑惑。用士兵们的胸牌制作的黄袍，陈列在三星美术馆的现代艺术馆中。几千个密密麻麻的金属牌编排而成的衣袍孤立在美术馆肃穆的空间里，既空洞又充满力量。这个作品体现了个人和集体，集体和民族，以及东方民族所具有的那种超个体意识的力量感。自现代主义艺术开始，韩国艺术家纷纷在国际上崭露锋芒，他们出色地解决了语言的国际化和内容的在地性之间的矛盾，成为世界艺术中具有鲜明性格的一个体系。

22:21

教育　　　　　设　计　　　　　文化批评　　　　**艺　术**

JJB：好艺术家,好作品,我喜欢。

宋江：在亚洲的艺术展中,光州双年展是我所青睐的。策展工作严肃、严谨,投入大,国际化程度高。经常看到小学生鱼贯而入参观双年展,有老师解读,这场景令人感叹。国民教育!

PH：他的作品过几天就来 ucca 展出了。
**宋江** 回复：太好了,不知道是什么作品。给我留一本画册,好吗?
PH 回复：没问题。
**宋江** 回复：谢谢!

宋江：用透明纤维精心编织的家像海洋中的水母,尽管物质程度已经降到了极致,但它依然是有生命的。
家不是物质营造的!

WH：喜欢他的作品。
**宋江** 回复: 东方的形态。

HJ：👍

## 2014-11-29

**北京的雾，心里的霾** 作家猫

北京的雾，心里的霾刚上完课，从楼里闲散地走了出来。脚一踏出门，呛人的灰尘铺面而来，工业化学

雾霾是一个软绵绵的现实，不是幻象。雾霾是由人类制造的细微灰尘，并被我们的喧嚣激荡而成的景观。雾霾深深爱着我们，它久久不去，尽管我们并不爱它。雾霾是被人类从地狱深处解救而出的，那些很久以前死去的植物们不屈的灵魂。燃烧再一次毁灭了它们的形式，它们的抗议就是眼下的狂欢，聚集在大都市的核心，轻而易举地抹去了人类创造的伟岸的都市天际线，以及生活中绚丽的色彩。超级大都市北京，有着三千万熙熙攘攘的人群，更有着数不清的流浪的孤魂，它们附着于每一粒细微的尘埃。 22:13

厚道的雾霾来了，不厚道的人却逃了。弥漫着的它在追随着你，看你能逃到哪里？不就是天涯海角么？你不也得乘着飞机而去么，雾霾最开心的就是高效率的燃烧！ 22:24

超级大都市的生活方式就是一颗爆炸的脏弹，缓慢地同归于尽是美妙的画面。疯狂和惶恐、希冀和绝望的混合。 22:45

雾霾就是一块抹布，它让清水付出的只是一个清白。 22:54

也许在未来 APEC 蓝永驻天空时，人们会纪念今日的霾。就如现在霾中的我们怀念 APEC 之时的蓝一般。 11月30日，00:29

GX：儿子写的在里面，老爹写的是引子，有什么样的爹，就有什么样的儿子。
我正在给朋友们找一个暂避之地。
宋江回复：我是儿子的影子，总在他的身后。

ZSZ：宋江成诗人了，了不得。
宋江回复：我喜欢讴歌令人不愉快的事物。

BJSHJYM：不得不走了，去年孩子呼吸道感染，反反复复，5次惊厥抽筋，再不逃走就要命了。到这边一年了，还没发过病。天不容人！

文化批评

WJP：刚从珠海来北京，确实两重天……

CBJ：我曾写本名为《考古——人类灭绝的一百种猜想》的小说，可没想到雾霾也是其中之一。治自然界的雾霾难，治新霾更难。

JASON：雾霾的产生源自浮躁的心态，尘世喧嚣飞扬跋扈的杂质在阳光下露出狰狞的面目，越是轻狂无畏的粉尘越是飘散不定。明天起风，扬尘将会散去。北风吹过，落魄沙霾将被逼迫到茫茫东海，让海洋的宽阔胸怀鄙视霾的渺小；南风吹过，张狂粉雾将被驱赶回浩瀚戈壁，让北疆的苍茫夜色吞嚼霾的无知。所以，我们就在这里，哪儿也不去，静等风起……

BC：雾化了视觉，霾住了人心。

GLN：手动赞👍

YED：👍

ZH：一直以来对雾霾都有一份好感，谢谢这近年来的雾霾！高官们终于可以与民同呼吸了！天下之霾，共忧之！共恨之！共悔过！何等好事啊！！！蓝天还会远吗？章回寒丑孤灯下搁笔。
宋江回复：同呼吸、共命运。

WGB：二位恩师的文风都好写意，我得学习一下：吹过敦煌的风何时再能带着沙粒邂逅渤海湾的海，重新联结那盛唐时的丝路，解结是关键，丝带上的结节就是我们的城市，好似我们身体里的病症，需要中医调理，幸亏地球的生命长到足够可以让丝带柔滑，不急，等着人去……

教育　　　　设计　　　　**文化批评**　　　　艺术

**2014-11-30**

　　父亲这一生最大的嗜好就是钓鱼，生性好动的他一到水塘边就会显得极具耐心和定力，神情专注地静候馋嘴的鱼儿们咬钩。有鱼的水边是他生活中的天堂，他的出现也为鱼儿们游向天堂打开了一道缝隙。对鱼儿们来说，垂钓者投下的诱饵就是生与死两个世界之间的通道，美好却又危险。而对于像父亲这样痴迷钓鱼的人来说，鱼饵是赌注更像是投资。精心的配置鱼饵是一名钓鱼高手必需的态度，如何调制鱼饵的口味靠的却是经验。他站在水面的这一边向另一个世界下注，依据浮漂的颤动判断鱼儿们的动态，凭借手感来判断咬钩者的大小，据说那一刻充满悬念，极为惊心动魄。美满的收获是对智慧、经验和机遇的证明，每逢此时他就自得的像个大获全胜的王者。　　　　　　　　　02:29

　　中国惨淡的资源条件使得垂钓变得异常艰难，在自然的水域，往往是钓者甚众而咬钩者寥寥。鱼儿们也变得十分狡猾，这是环境恶化和智慧增长之间成正比的表现。今年上半年，父亲去美国居住三个月，每次垂钓都是满载而归，美国的鱼儿们憨傻得可爱，而且个大味美。　　　　　　　　　　　　　　　　　02:42

## 2014-12-1（一）

狗日的风来了，浑蛋的霾走了。奔波的我当归，困顿的他逃去。投机于日常的间隙，守着反转的生息。落叶们魂飞魄散，光芒追逐着乱影。　　　　　　　　　　　00:00

YJZ：孟子曰：故天降大任于斯人也，必先苦其心志，劳其筋骨，饿其体肤，空乏其身，行拂乱其所为，所以动心忍性，增益其所不能。

宋江回复：晚来的秋风更加蛮横，我是秋风中的劲草。

HTYJ：哈哈，原来叶子都藏在这里。苏老师好辛苦，周末都没休息好。

DJDH：这时候都能抓拍啊。

宋江回复：猛踩一脚刹车的同时，按下快门。

DJDH回复：知道了，刹车和快门联动的。

宋江回复：便于记录事故。

XHF：早歇了吧哥们！真辛苦！

宋江：大风、扬尘、雾霾、燥热，帝都的气候犹如火星的地表一般暴虐无常。00:19

XF：蛮押韵。

宋江：我心仓皇，我目苍茫，我貌苍凉，我形苍老，我态猖狂。00:25

HTYJ：内心狂野的人都有不老的神形，或是眼神或是体态均呈年轻态。子时为合阴，以养阴为主，明日再战。

JT：风够大，够冷！只要能驱霾，都还好！

宋江：酩酊大醉的风，释放着狂野的性和残存的力。所以我相信，明天一定又是一个Apec蓝。00:46

BY:有诗意的表达。

DBY:艺术家的情怀,
感悟伤情。
表现主义的语言,一幅
秋日萧煞的大自在!夹
杂着你帝都汉子的豪放。

ZJ:当代屈原。

## 2014-12-1（二）

观·思享｜"物派"运动与日本现代艺术的危机

那场后来被称为"物派"的艺术运动在战后日本前卫艺术中是独树一帜的，其独特之处在于坚决提出了日

"物派"的经验值得中国当代艺术借鉴，因为它表现出了一种集体性的自觉。它是"东方"试图从"西方"的文化殖民中挣脱出来的一次努力，也可以看作是"东方"从文化的冬眠中一次短暂的苏醒。由于关根伸夫和建筑师之间的密切关系，使得我很早就开始注意他的作品。但那些出卖给公共空间，试图追求永恒性的作品在其早期作品面前都显得苍白、乏力。因为后来的作品过度关注形式，使得它们在和建筑的对话中丧失了自己的价值。而1968年的作品《大地之母》是至高无上的，它以一种浑厚的体量感和物质感，表达了东方的玄妙哲学。这时物象的实和思想的虚之间，形成了既遥远又近在咫尺的空间感。这是一种不可思议的思想穿越，是瞬间抵达彼岸的惊叹。作品《大地之母》创作采用的极简手法炉火纯青，举重若轻。像日本传统的剑道那样精准，直指人心，也如禅宗中的断喝，令人茅塞顿开，醍醐灌顶。它影射了自然和人工之间的伦理，通过人为的塑造，简化地勾勒出世界的本相。  21:37

2004年在798的东京画廊由黄笃引见，见到了关根伸夫先生。他们当时在做一个物派的回顾展。关根伸夫先生不善言辞，表情木讷。这种感觉和作品的气质非常和谐，也符合我对他的想象。因为他的作品中就存在着一种钝拙的力量感，令人不寒而栗。物质物理属性之间的矛盾形成的悖反性生成了作品的形式，形的扭曲和态的挣扎的结合体。  22:36

物理所创造的形式都有一种沉闷的力量感，它给我造成的是内伤，刻骨铭心的感知！  22:42

| 教育 | 设计 | 文化批评 | **艺　术** |

我喜欢的英国艺术家安迪·哥兹沃西的作品中,也揭示出这种存在于万象之间的物理性。它的冷漠和忠实是感动人心的。22:48

物派的艺术家们虽然使用了我们日常司空见惯的物质,但他们牢牢控制着形式的结构。比如关系,再比如空间。23:16

向在困境之中战斗的人们致敬! 23:57

## 2014-12-3（一）

**生死智慧：新任台北市长柯文哲18分钟演讲，发人深思**

柯文哲，外科医生，台湾大学医学院附属医院"创伤医学部"主任，台湾大学医学院教授，专长为外伤、

　　从医学的角度解释人生是属于实证性的，有关人类生命的一切神秘的传说都将客观地呈现出来。就是那么一堆堆乱七八糟的器官，一片片不可名状的鲜肉和体液，甚至是一坨臭烘烘的大便。科学粉碎了想象吗？我觉得没有，科学是在矫正人类的想象。外科医生的工作就不仅仅是在推测生命的状态，他们直接参与到了生命运行的过程中。柯文哲先生为我们讲述了若干的医学奇迹，也为我们一定程度地解构了复杂的生命体。我们看到现代医术可以更多地介入生命的运行过程中，它们救死扶伤，妙手回春。但这些不过是延缓了生命体运行的时间，人们终将死去，无论帝王还是将相。即使未来医术可以替换所有的人体器官，但人能够永生么？我认为不能，因为决定我们生死的根本就不是这些人体构件。还有物质基础，还有知觉系统。生命也许比我们看到的更加复杂，但不断经历生死的医生日常触摸到的是生命的表层，那种质感会刺激人的感官，并且在人的思想和情感深处激荡起波澜，难以平息。　　　　　　　　　　　　　　　11:46

　　理解人和人性是从政的基础，当然我指的是好政治。因为人是一切社会形态的基础，对人而言不可逃避的问题就是生死问题，不要苟且地活着，也不要疯狂地活着，这都和生死的解释与理解相关。　　　　　　　　　　　　　　　　　　　　12:05

　　坏社会的崩溃未必是好社会的开端，所以必须尽力维护、建设所处的社会环境。从人做起，就是要自省，就是要友爱，就是要学习。社会崩溃的过程对于绝大多数人来说都是灾难，那刁民四伏、弱肉强食的场景令人心悸。看透了生命的本质才有可能更加积极地对待人生！　　　　　　　　　　　　　22:04

## 2014-12-3（二）

**山中一曲吟送别 · 中阮演奏家冯满天为你读诗 · 第318期**

关注 Be My Guest「为你读诗」公众微信每晚十点，一位特别来宾「为你读诗」图为我国明代画家陶成

　　满天兄开创的文艺新形式，既非吟诵又非独白。它是一种综合性的音画形式，很有感染力。绘画、诗词、音乐相生相衬，相伴相随，相回相应。在寒冷的夜里，它着实令我感动！　　23:04

　　在探寻中国传统音乐当代化的领域中，冯满天先生当之无愧。难能可贵的是，他对音乐理解至深的同时拥有无与伦比的演奏技巧。　　23:10

　　中阮的表现力很强，它可以鸣响筝、古琴和吉他的音质和音色。所以中阮的独奏给我的印象总是有协奏的感觉，这也许是其无可替代的优点，也许是其深藏不露的隐患。　　23:30

教 育    设 计    文化批评    **艺 术**

<div align="center">**2014-12-4**</div>

　　以下若干画面是杜宝印先生近期所绘的 Sudan 印象系列，我非常喜欢这些随手绘制的小画。因为在这些画中他不仅捕捉到了我肢体的特征，而且通过色彩和符号性的衣着，图像化了我的身存环境和生存状态以及心境。把沉闷、局促中的动荡，在压抑中保持着闪现的激情，现实和幻想反复无常的交替都淋漓尽致地表现了出来。他的图像刻画出了我不安分的心和疲惫的身体之间的断裂，深灰色的背景中不断出现的刺目色彩揭示社会环境和个人理想之间的冲突，变形、扭曲的身体被丢弃在旷野和风中，如梦境一般。26 年的友谊，所以宝印懂我，我们都是那些在深夜里游荡永不愿睡去的精灵。　　　　　　　　　　　22:08

　　我觉得宝印虽然已经年过五十，但他的绘画青春期才刚刚开始。因为他极为自然地保留了天真、好奇、冲动、勇猛无畏的天性，当然还有真诚的品质。我感觉他的创作高潮期即将到来。祝他英伦之行能够有新的感悟！　　　　　　　　　　22:52

　　他现在迫切地想要超越自己，不仅在绘画语言上，更要在绘画的观念上。我也认为如此，能否摆脱叙事的模式，更纯粹一点！这是我对他的期望，宝印也感觉到了这一点，今天下午他看了一些我转发给他的美国现当代绘画作品，好像很激动。这个年纪的人还能像二十多岁的人那样诚实地激动着，说明他的确还在青涩之中。　　　　　　　　　　　　　　　　　12月5日, 00:05

**XF**: 估计我有强迫症，看到九宫格少两张，浑身难受，但小画儿确实很棒！

**宋江**回复: 我觉得也是，残缺一点吧。

　　这种规格的小画他已经画了好几千张了，而且大都是近五年的劳动成果。　　　　　　　　　　　　　　12月8日, 00:12

**YY**: 非常喜欢这个系列，确实把心境都勾画出来了。那张躺着还握着手机的景象实在太真切了！就和上次在韩国您累了休息时一个样。

**ZDM**: 👍👍

**ZGQTY**: 大师。

**YED**: 真不错。

**HH**: 👍👍👍👍

教育　　　　设计　　　　文化批评　　　　艺术

杜宝印 作品

杜宝印 作品

教 育　　　　设 计　　　　文化批评　　　　**艺　术**

杜宝印 作品

教 育　　　设 计　　　文化批评　　　艺 术

杜宝印 作品

教 育　　设 计　　文化批评　　艺 术

杜宝印 作品

教 育　　　设 计　　　文化批评　　　**艺 术**

杜宝印 作品

教　育　　　　设　计　　　　文化批评　　　　**艺　术**

《Sudan 印象系列》　杜宝印

Chinoiserie：是哈尔滨的宝印哥吗？
宋江回复：是的。
Chinoiserie 回复：哈哈，苏老师和您太有缘分了，他妹妹是我高中同学，那时候他的画已经很让我们佩服！真没想到得到您认可啦。

AMDSN：苏院好幸福，有这样的朋友。

CXS：为什么是圆构图？

WW：神来之笔。

MTL：图好，您的文字更好。

### 陈梦家:考古学家之陨

王世襄和陈梦家早在上世纪30年代即相识,当时新婚的陈梦家夫妇住在王世襄家的园子里。王世襄一

中国历史中不断轮回的祸端源于人性中的恶,这种"恶"普遍存在于人心深处。闪现的恶念赤裸裸的爆发必须要假以合法的名义。在这样的浩劫中,首先受到戕害的必然是那些被文明的光辉遮蔽了恶念的文人、学者。博学儒雅的陈梦家先生回国是必然的,因为他爱国,爱自己的文化,面对处于风雨飘摇中的中华文明,散落四海的文化记忆的残片,他有沉重的使命感。他必须要回到文化的母体中感受,并寻找、拼合这文明的图谱。从他的经历中我们可以看到,新中国成立初期的社会制度,价值观系统还是偏袒文人的。胜因院12号书斋虽然局促,但是温暖、安详,是阅读书写的好地方,绝对是今天的学者不敢奢望的。1956年《殷墟卜辞综述》所得的稿费,竟然可以购得皇城边上的四合院落一处。即使在今天高度商业化的社会,这种程度的文化和学术价值兑现也是耸人听闻的。因此对于随后而来的迫害、互害,他们的意志难以托举沉重的生命,因为他们这一代学者享受过了至高的尊重。因此面对突如其来的世事变故,接踵而至的人格的羞辱、学术权利的剥夺、亲情的瓦解,他们不堪一击。陈梦家先生早在六十多年前就有为清华大学建立艺术博物馆的构想,他关注中国传统的艺术和造物史,希望以此为途径去研究整理中国文化。今天我们的身边虽然有一个巨大的空壳儿拔地而起,却依然注定是个败象、败局,令人感慨万千。

00:19

死者长已矣,活者且偷生。今天的文化人吸取了历史的教训,大多信奉好死不如赖活着的信条。注重实惠,投机取巧,蝇营狗苟,甚至不惜扮演走狗和帮凶。还有的变得油滑世故,闷声赚功名。

00:52

教育　　　　　设计　　　　　文化批评　　　　　艺术

## 2014-12-6（二）

"当代汉字艺术——鲁迅文化论坛清华分论坛"经过一整天的研讨，刚刚落下帷幕。本次论坛由两个版块组成，上午进行的是"书法艺术的当代语境"，下午进行的是"汉字设计的当代语境"。六位演讲嘉宾分别从汉字改革的历史和汉字的未来，书法的艺术性，书法的普及意义等多个角度全方位透视了中国汉字在世界文化格局中的存在状态。鲁迅研究专家，人民大学的孙郁先生，为我们系统地回顾了鲁迅先生对汉字改革的态度的由来。他的讲座客观地为我们还原了20世纪早期中国文化的状况以及汉字所遭遇的挑战。在中国历史上，东西方文化交流第一次大规模开展的过程中，鲁迅看到了汉字表现的局限性，也看到了汉语所造成的在文化传播中的障碍。这是在全球文化视野中经过客观比较而产生的认识。鲁迅的焦虑缘于他看到了汉字和汉语在中国社会现代化的过程中所产生的消极作用。而其号召的汉字改革的目的就是要拓展汉字表达的维度，让这个历史悠久的自然语系焕发新的活力。孙郁先生概要但精准地叙述了，鲁迅先生在这个决断过程中所作的广泛的调查和科学性分析。孙先生的演讲使我本人受到极大的震动，我看到了即使是汉字这种令我们无比骄傲的事物，也需要在历史过程中不断发展和演进，抱残守缺只会加速它的衰败。语言是思想的形式，文字是抽象形式的具体形式。文字必须对思想和语言的变化作出积极的反应。　　　　　20:22

ZJ：为自己母语的发展而忧虑思考的民族，相信会有巨大的内在能量！

宋江回复：文字是我们最后的荣耀和寄托。

ZJ：没错。我在想：世界上兼具形、音、意三种属性的文字，除汉字外好像没有其他文字种类了。

文字的改革过程必然要借助两种方式，其一为人类按照逻辑推断所制造的新字或改版的文字，其二为人类依照文化习惯演绎而出的文字。这种结合是必然的选择，因为鲁迅先生既看到了人造语种的逻辑，也看到了自然语中的情感和文化。他认为自然语拥有强大的文化力量，文字的改革唯有注入文化的力量才能嵌入一脉相承的文化系统之中。　　　　　20:33

纵观中国的造字，颇具革命浪漫主义精神。它是多种体系多

教育　　　　设 计　　　　　文化批评　　　　　艺 术

TX：你越长越像鲁迅了。和周海婴先生绝对一家人。

LM：几千年中国字的形与质在其内在与外观中已经具有高超的艺术价值，是超级遗产！所以只有亚洲有书法家！

XPF：🌹👍

WCG：……像鲁迅先生这样对汉语驾轻就熟并深得其妙的高人尚能不故步自封，令人赞叹、很受鼓舞！

样思维的集成，它始终具有图形的气质。这一点奠定了书法中形式主义的基因。 <u>21:34</u>

　　转自北野："中国语言和思维来自古代，多是四个字的成语，非常写意，如中国画。含义丰富，但不精准。物质化、经验化，缺乏超然的精神和理性逻辑的力量，一直影响到今天中国人的思维。比如，吕氏春秋：以观其类。观，人的主观视角。圣经：神，各归其类。神的绝对视角，其差距如同地下天上。一次跟上海朋友聊天："谈抽象问题，请用海话讲。"友曰："海话说日常的事可以，谈深刻问题还要普通话。如果再深刻，就需要'咬文嚼字'了！中国人面临思维更新！比如：一个新常态，大家就习以为常了！简直是开玩笑！如此原始思维根本无法现代化！" <u>22:46</u>

## 2014-12-7（一）

**【艺术家专栏】** 中国式简约-理查德·塞拉

理查德·塞拉 1939年生于美国旧金山。雕塑家，录影家。极简主义艺术大师。以金属板材组构壮观抽象

毫无疑问，理查德·塞拉的雕塑手段属于极简，但是绝非中国式的简约。中国式的简约从久远的历史中延续至今，表现在出人意料般举重若轻的理事，比如筷子；体现在精致的视觉要求上，比如明式的家具；反映在以不了了之，以不尽尽之的洒脱中，比如园林；还出现在惜墨如金的苛刻意会中，比如中国画中的留白。塞拉则完全不同，他偏爱巨型尺度的钢板，而且其上锈迹斑斑。这些几何形的大家伙被突然性地搁置于室内空间、公共广场或者是自然风景之中，总是引起阵阵骚动和不息的风波。从表面上看，塞拉处理雕塑的手法简练，雕塑造型简单。但它的气质和本质却与中国式简约相去甚远。中国式的简约表现的是平静、从容，塞拉的简洁带来的却是情绪上的不安和精神上的紧张。中国式的简约寻求的是和谐，塞拉的简约制造的是冲突、对抗。从材料的属性上看中国式的简约往往使用轻、薄、透，塞拉却一如既往钟情于那种密实的、沉重的钢材。中国的简约介入空间后，会友好地融入环境，塞拉的雕塑安置在特定的场所中总是会引起争鸣。我最喜欢他在1981年放置在纽约联邦广场的那件作品——《倾斜的弧》，这道铁壁生硬地割裂了广场，并成为社区生活中的障碍。它隐藏的不安、不快、困惑和愤怒不仅引发了美学方面的讨论，更是成为社会讨论和行动的目标。在审美方面它创造出黑色的美学语言，明确的强制性、隐约的暴力性使塞拉的雕塑成为空间中不安定的根源。而在社会学因素上，它提出了沉重的话题引发了无休无止的猜测和讨论。他的作品总是扮演着风景中的异质，社会中的障碍，悬念重重，似乎永远在寻求一个解决方案。 01:02

教　育　　　　设　计　　　　文化批评　　　　艺　术

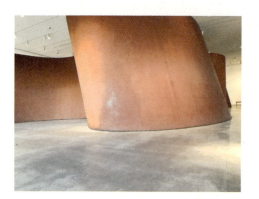

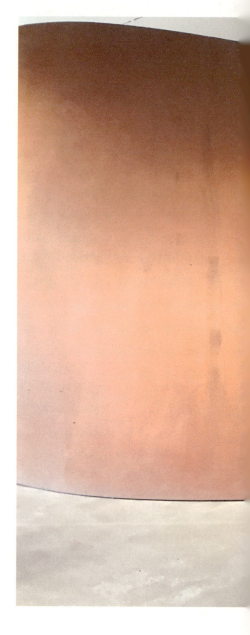

教 育　　　设 计　　　文化批评　　　艺 术

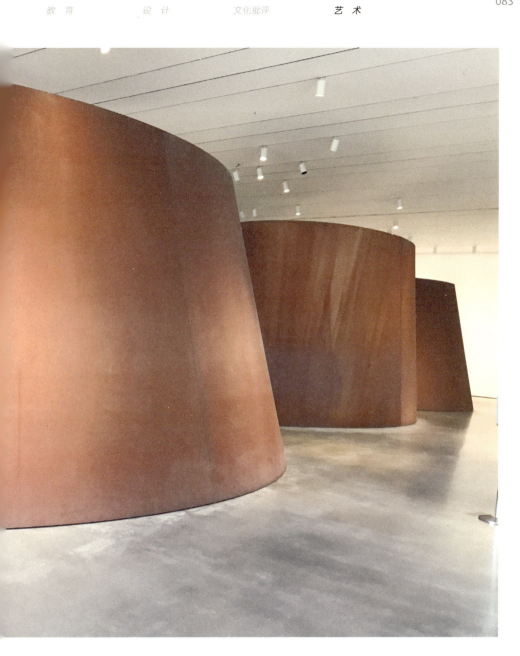

教 育　　　设 计　　　文化批评　　　**艺 术**

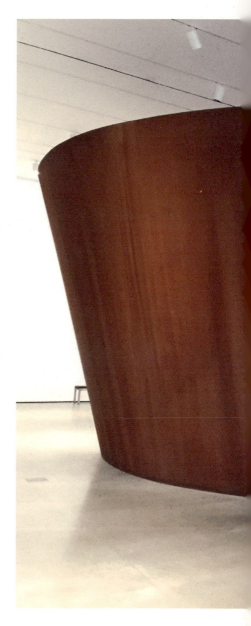

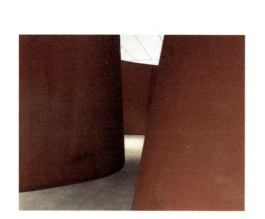

教育　　　　设　计　　　　文化批评　　　　**艺　术**

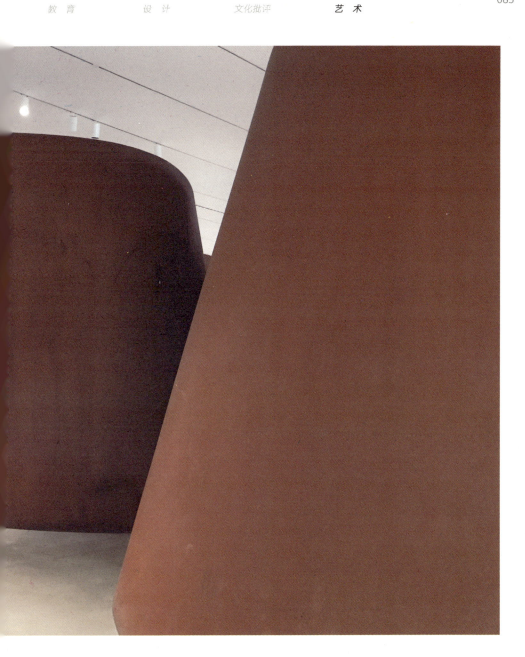

教育　　　设　计　　　文化批评　　　**艺　术**

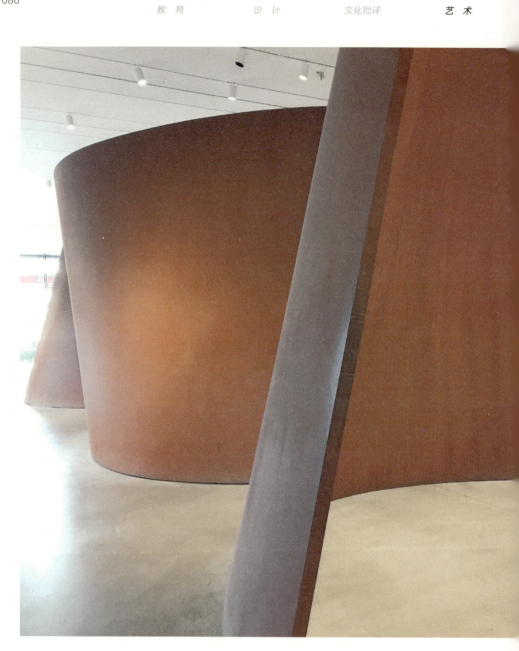

教 育　　　　　设 计　　　　　文化批评　　　　**艺 术**

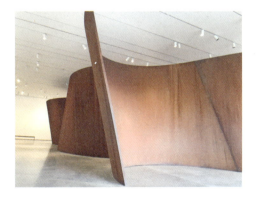

教育　　　　　　设　计　　　　　　文化批评　　　　　　**艺　术**

中国式的极简表达出来的是空灵，塞拉表达出来的是沉重。这种实实在在的物质感压迫着身处其中的观者，甚至包括仅仅依靠纸面阅读其作品的人们。这就是塞拉作品的穿透力。

04:21

就其作品的社会意义而言，中国式的简约是避世，逃往和消极的。而塞拉则是积极入世，主动介入社会引起话题。这种态度上的差别塑造出完全相反的社会气质，中式简约关照的是个人心灵，它尽现孤傲、独立，并高高在上俯瞰众生。塞拉通过作品对公众视觉和行为的干涉，总在试图观测和试探社会结构对此的反应。它和社会的关系是开放、具有参与性的。

Y：还没睡？

08:00

ZZ：极少主义最杰出的艺术家。震撼穿透力！我曾经考虑过一个《铁与丝》的主题展，我的巨大联合国人发装置与 Richard Serra 对比展！"东方式"和"西方式"不同张力的表现对比展可能在中国实现！

LYX：👍👍👍

MWJ：野口勇的作品是东方的抽象，是心像形式上化合的不能分割存在的，是强调用思考冥想去慢慢体悟的。塞拉的作品是典型的，可剥离式的西方节奏，强调即时的身体感受而带来的感觉冲击。

EVEXH：中西方文化的差异造成人不同思维方式。

ZJ：苏丹高见。

宋江回复：谢谢老兄。

LXM：说得好！我也特别喜欢塞拉的作品。

WCG：……辩证地看问题真的不是常人能做到的……事物的两面性通过你的分析日渐清晰……🙏

## 2014-12-7（二）

在苍鑫工作室参加读书会活动，今天的主讲者是中央美术学院的董梅老师。她的讲座题目是：汉语文学阅读与中国文化。23:27

今天的听众主要是艺术家，因此反应强烈。一部分艺术家开始坦诚地表达自己对中国文化排斥的历史态度，而另外一些人对片面强调中国文化的独立性和排他性予以质疑。我个人认为文学和艺术都和人类情感的表达密切相关，所以它们之间又是敌对的。我所说的敌对是指二者的路径之迥异，在表达情感的过程中，文学性的表达如果借助一部分艺术，则说明文学的苍白，就像插图的两面性作用。艺术的表达如果部分依托于文学，那么艺术的发展将也会受到严重的影响。文学的修辞性有时候会影响对真相的直接性表达，会使人停留于较为表层的快感。至少这种危险性是存在的。因此许多伟大的艺术家更喜欢较为本质性的词汇，比如动词，或者名词。23:46

文学和艺术好比刀叉和筷子，都是攫取和进食的方式。但使用者却有着截然的不同，我们很难断定哪个更好，即哪个更加实用和优雅。但是有一点是可以确定的，那就是使用刀叉的群体会更庞大一些。对于人类，文学就如进食中使用的刀叉。12月8日, 00:38

筷子和刀叉却绝不可以杂交，杂交的结果必然是不伦不类。但刀叉和筷子在饮食过程中可以相互辅佐，文学和艺术可以相互解释。12月8日, 00:44

在现实生活中，我们使用语言不可以过分直接，过分讲求效率，因为语言是表达情感的重要途径。汉语中最为枯燥的表达是行政部门的行文，因为它追求的是准确。而父亲和儿子之间，情人之间的对话却不可如此。12月8日, 01:05

语言虽然比艺术要明确和具体，但也还是有许多含混之处。许多事都是只可意会，不可言传。而意会的有效性，必须建立在具体的时间和空间，以及交流双方的情感状态的基础之上。12月8日, 01:17

教育　　　　设计　　　　文化批评　　　**艺 术**

教 育　　　　设 计　　　　文化批评　　　　**艺 术**

## 2014-12-8

【观鲤之星】"活体雕塑"-吉尔伯特和乔治(Gilbert &amp; George)

吉尔伯特和乔治(Gilbert & George)是双人组艺术家。吉尔伯特·普勒施（Gilbert Proe

　　1993年,吉尔伯特和乔治的展览从莫斯科辗转来到北京。这个展览在当时绝对堪称前卫的视觉艺术,这也是中国美术馆自首届中国现代艺术大展之后,最令人瞠目结舌的一个展览。那一年我在读研三,每周末逛美术馆是自己的功课之一。这个展览震撼人心,那种既清晰又梦幻的图像,还有其具有警示意味的鲜明色彩以及符号性质的黑色网格。最引人注目的是两个衣冠楚楚的男人,反复在画面中做着古板的动作,他们面部表情木然,即使有时候做出惊恐万分的姿势。这些作品在当时看来是以版画的视觉效果来表现人类关于宗教、身份、政治、性别和死亡这些沉重但永恒性的发问。在图片技术不甚发达的20世纪90年代初期,这种大尺度的相纸印刷和底片冲印而成的画面带给观众的感受是非常奇特的,因为它们不再是空间中的部分视觉形象,而是成为空间本身。于是图像的语言和空间结合了起来,给人产生了极大的压迫感。那种深刻的黑,预示着死亡的暗红,还有提示危险迫近的黄色笼罩着你,令你不可自拔。其实展览只是他们作品的一个侧面,真正的作品是和他们日常生活浑然一体的行为。图像之外的艺术家行为模式同样令人着迷,这两个男人共同在英国一起居住生活了近半个世纪,他们形影不离,几十年来保持了令人惊诧的规律性。每日里同一个时间会在同一个咖啡馆里共同进餐,出双入对出现在社区里和各种公共场合中。这种人类社会中独特的组合形式,使他们俨然已经成为这个社区中最为稳定的风景。他们是活动的视觉要素,艺术家把自己称作活体雕塑。与乔治吉尔伯特的作品

教 育　　　　设 计　　　　文化批评　　　　**艺　术**

伟大之处在于他们为自己所设计的无与伦比的人生。其独特性在于作品和生活密不可分的关联，更在于和生命息息相关。某种程度上，我们可以认为他们为艺术牺牲了人生。另一方面他们的作品高度社会化，通过时间和社区建立了共识，就像传统中街道或广场上的那些刻意为之的人工创造物，是生活中的一道景观。而乔治和吉尔伯特的艺术创造了艺术新的范式，它真正消除了艺术和生活的距离，实现了他们年轻时候对社会的承诺。　　　　　　　　　　22:06

　　我觉得，后来数字图像技术飞速发展对他们的作品产生了一些影响。图像处理软件的普及消解了那些巨型图片的价值，但活体雕塑的概念和独一无二的行为模式却永远难以超越。　22:21

　　如今看到他们逐渐苍老的面容和他们一如既往的身姿，更加让我深深感动。　　　　　　　　　　　　　　　　　　　22:30

MFC：记忆犹新。

宋江回复：抹不去的年轻的记忆。

MXD：有机会回山西带教授观赏双林寺韦驮塑像，基本符合教授观念。

宋江回复：好！我看过两次。我觉得可以找几个艺术家给汾酒创作几个酒签。

MXD 回复：这个思路好！早点休息，少透支健康！

宋江回复：睡不着啊，忧国忧民，更忧其君，还忧国企汾酒集团。

LTY：他们在美术馆展览时的翻译是我给他们找的。他们邀请我去伦敦访问一年，我去过他们伦敦的家和工作室，讨论过很多艺术问题，他们当时反对用电脑，多是手工制作底片，小稿再放大。他们不喜欢选择太多，不看电视不看画展，每天"只看自己的内心"。他住在伦敦东区印度籍平民很多的地方，思想偏左却有很多富人粉丝。典型的表面斯文内心狂野的英国人。

宋江回复：是的，电脑处理图像的出现把图像简单化了，这对艺术家来说就是一种暴力。

LTY 回复：当时电脑还不普及并不好用，现在很不一样了，其实他们的语言很精致，我觉得他们早期作品社会性很强，晚期更关注自身。像外科手术一样解剖自己的一切。

宋江回复：返观内照，认识人从认识自己开始。

SQ：93 年在美术馆的那个展我也看过，当时还有本画册。

宋江回复：我们经历过许多同样的事情，估计今晚回复我的大多如此。

宋江：我觉得他们的作品虽说是活态的，但还是有一种超越现实的力量，一种心灵的距离感。

## 2014-12-11

【新书推荐】有关环艺的一切 —— 《迷途知返：中国环艺发展史掠影》

这是一本回答问题的书。什么是环艺？因何而生,而又因何处在建筑和规划的"夹缝"中？谁在从事环

对环艺的辨别贯穿了我一半的人生，因为它不断在时代的演进中摇摆，而我也在摇摆。它的状态和性质的变化来自实用主义的驱使，充满了投机的意味。我的改变则源于自己逐步的觉醒，因为我不愿在机会主义的"光明照耀"之下行走。我想点燃自己，在不断的辨识中前行。环艺的堕落后果将是严重的，因为现实会以令人意想不到的方式回应我们的堕落行为，这就是环境令人生畏之处。客观回顾历史我们会清楚地看到，自人类出现以来，人类和环境的关系从未改变过。环境一直在不断地命题，人类则是一直在不断地答题。我最终发现，无论艺术或者设计的行为，环境意识才是环境艺术的根本。在这个意识里，至少要眷顾三方面的关联：其一是关于自然的精神方面；其二是关于社会性的诉求和制约；其三是人性的关怀和表达。

18:05

未来的环艺发展必须兼顾以上三者的关系，执着于任何一点都将会产生问题。人性的放任会颠覆它和自然的伦理，惨烈的报复会接踵而至。片面关注于社会会削弱它的生动性，使它丧失深入人类灵魂的能力。自然固然可敬，但是失去人性觉察的自然崇拜有回到蒙昧时期的危险。

18:29

20世纪80年代，艺术和设计良性互动的环艺赢得了尊严。九十年代环艺中设计的一支部落占有了市场，但艺术中精神性的部分和设计脱节，支撑环艺的只剩下了美学经验中的僵化样式。21世纪，由于生存环境恶化已部分突破了临界点，促使人们重新注重环境意识。这是环艺发展的新语境，它将深重地影响中国环艺未来的发展。

19:02

真正全方位热爱环艺的人并不多，大多数人喜欢它的原因还是在于其作为一份职业的价值回报方面。而我认为环艺的有趣之处恰恰在于，它所拥有艺术和设计的双重属性。它给你的思想和技能都提供了一个公共的平台，你就是这个平台上的主人，舞台上的舞者，在精神和物质的索取中构建出人生的景观结构。　19:27

　　环艺对我来说是无限的、疯狂的、神秘的、虚实相间的。它是我人生中的摇滚，1984～2014年，30年的环艺摇滚占据了我人生大半的光阴。　19:48

　　我觉得我所在的环艺设计只是环境艺术的一个部分，而且很长一段时间以来它经不起物质的诱惑，基本上被功利思想所绑架了。我不想困守在这个牢笼之中，我要自由，也想把由自由后的视野所看到的景象告诉人们。　23:16

　　今天传统的环艺其实是遇到了一个振兴的良机，只要我们适当地改变自己所持的环境观念。　12月12日，00:53

LX：完全同意。环艺也要尊重天人合一。

LXX：哇！

YXM：京东有吧？

ZJ：女儿考上了江南大学辛向阳院长的整合创新班，据说以交互设计、产品设计为方向。但她考虑再三，还是放弃了，尽管这是江南设计学院目前看来最受重视的。女儿说还是想学环艺，但愿这样的坚持真是对的……

宋江回复：一般孩子不断坚持的，就要尊重她。

ZJ：谢谢您的鼓励！一定让她好好学习您的新作，真正了解自己的选择，并长久坚持自己的喜爱……谢谢！

ZL：👍👍👍

LX：希望这舞台能够让你燃烧人生！据我上次回国的观察，各个方面的发展前景比法国现状要好。

YXY：大哥，我都理解三十献身一份事业并大成的感受感慨……我是问京东或者当当上架了没有？我是急于开卷学习之……

宋江回复：应该有了吧，这是出版社的微信平台发的消息啊。

YXY回复：尽早拜读！

宋江回复：谢谢，欢迎批评。

教 育　　　　设 计　　　　　文化批评　　　　艺 术

ZJ：让女儿自己选择时告诉她不用考虑今后职业方向，只要是自己真的喜欢就好……可惜没能投在您门下，在江大环艺受重视程度不如产品设计，有的基础课老师甚至也说不清环艺是什么，好像被理解成狭义的内装设计为多。但女儿其实更喜欢环境、景观、建筑、空间这类更广义的环境内容，虽然可能她和我也还不完全理解，但觉得不应仅是局限于内部狭小空间材料的堆砌装饰。
宋江 回复：您的理解是对的。

TW：我喜欢这句话：真正全方位热爱环境艺术。

MQ 回复：有理想与无理想的区别。

TW 回复：🤝

宋江：据说目前各大网站已预售，三五天后会上架。

TW：赶不上双十二打折。

LCD：期待👍

XHF：说得好！期待中！

YXX：苏老师高见！期待阅读！

TW：🤝

31/100

RODEK WIATA 天下中央

OSIEM WIE　八塔高楼

教育　　　　　设计　　　　　文化批评　　　　　艺术

## 2014-12-12

　　2014年12月11日，为庆祝中波建交65周年，并感谢为中波友谊作出突出贡献的华人，波兰驻华大使馆举行了中波建交65周年授勋典礼。典礼上，波兰驻华大使塔德乌什·霍米茨基致辞并颁发勋章——"清华大学美术学院苏丹教授，因其近年来在中波艺术合作领域的突出贡献，获得波兰驻华大使馆颁发的纪念勋章。"

20:11

　　历史上波兰的音乐、表演和视觉艺术令我满怀敬畏，现代音乐和当代艺术在当今世界也有着重要的影响。我愿意继续不懈地努力推广波兰的文化。波兰悲情的历史和不屈的精神令我心生敬意！

20:27

WGZ：祝贺苏丹功勋艺术家！

AMDSN：天哪！好厉害，太值得庆贺了！👍👍👍👏👏👏

ZM：👍👍👍

BC：👏👏👍👍🌷🌷

ZW：🎉🎉🎉

WCG：恭贺新禧👏

Y：敬佩！

SLM：谢谢波兰大使！

CHZ：恭喜！

LPJ：👍

JT：贺！

HHS：👏👍

MXD：恭贺教授！同学们以你为荣！

HR：好棒

ZRN：🌷🌷🌷🌷🌷

BBL：👍🌷

XPF：😬🌷💗

苏丹：谢谢各位！　23:24

教 育　　　　设 计　　　　文化批评　　　　艺 术

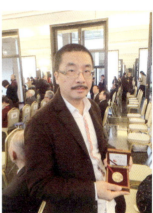
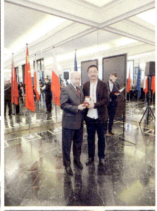

中间排左二为本书作者苏丹

《青纱帐》 60cm x 80cm 油画 杜宝印

## 2014-12-16

**【观鲤之星】美丽的痛苦-马修·巴尼的奇幻世界（Matthew Barney）**

马修·巴尼（Matthew Barney），美国先锋艺术家/导演，1967年生于美国旧金山美国加利福尼亚，1

　　难以想象，和我同龄的马修·巴尼在18年前已经取得令人嫉妒的业绩。他是独一无二的天才，造梦的语言极其华丽。那些貌美但却如失去灵魂一般的身体，那些梦话一般的彩排在空旷的体育场中，缓缓浮移的巨大飞艇是陆地想象中的彼岸和灵魂。透过飞艇两侧的圆窗俯瞰，隆重的仪式透出了机械驱动的木讷。马修·巴尼是制造幻象的超一流高手，他用摄像的方式整合了舞台美术、雕塑、行为、绘画、服装等多个领域的方法和技艺。营造出一个悬疑重重，美轮美奂的景象。在那个世界中，所有的事物都昏昏睡去，只有观者像一个夜游的精灵。在他创作的影像中，空间是一个无限嵌套的矛盾，每一个角色都困在其中难以解脱。于是那些受困的角色就在极力挣扎中扭曲着。医学院的学习经历使得艺术家掌握了更多的关于人类生理，神经和精神方面的知识，他有理有据无节制地使用着这些知识，他想要深入到人类肉体和神经的深处去寻找困惑和痛苦的根源。除此之外他还是一个魔术师，游刃有余地转换着空间、艺术、日常经验之间的关系。马修·巴尼的摄影是其拍摄影片的衍生品，它们是奢侈的碎片，却依然熠熠发光，足够奢侈。

17:58

　　第一次接触马修·巴尼的作品，竟然是在我的一位建筑师朋友，以色列的建筑师艾瑞克的建筑设计课程课堂上。可见先锋的艺术和务实的设计并非在悬崖峭壁的两边隔岸相望。现在许多中国艺术家的作品中，都能看到马修·巴尼的影子。从其作品中可以分裂出许多概念，比如奢侈、超现实行、空间的矛盾性，再比如生理的机能与生命的可能，等等。他的作品中仪式感也很重要，阵列、空旷、伟岸的场所或建筑。

20:00

　　奇葩的出世绝非偶然，文化的土壤是重要的，它保证了个体因素的生长可能，避免了夭折。

21:19

教育　　　　设　计　　　　文化批评　　　　艺　术

## 2014-12-20

　　文化的传承就是在环环相扣中艰难地蠕动，飞跃是一个梦想，它只能极为缓慢地发生。南通顾家的木作从具有三位一体经典意义的家具，开始向花样繁多的木作小品延伸是消费文化影响下的必然，但也一定程度上体现出顾家新一代的雄心。老一代坚守木作价值和意义的制高点，新一代则在新派生活的构建中奋勇抢滩，就是不同环节的功效使然。因为两代人同台唱戏，都要寻找自己的角色，年轻一代不甘于被老一代的光芒遮蔽，去开拓自己的领域，也是一个必然。但是我看到在生产的技术体系和管理机制方面，传承的脉络还是很清晰的。顾畅和华雍是新时代的中国木作推动者，比之父辈他们更懂消费，更懂传播，也更在意品牌和市场、品牌和资本之间的关联。更加了不起的是，还认识到国际化对于今天的木作设计和制作意味着什么。从而不狭隘和自负地固守在父辈所开创的疆土之上，这就是中国创造真正的希望。

<div align="right">17:35</div>

　　手工艺必须面对新的技术和方法的现实，必须要将二者结合。在这个结合过程中，手艺会得到更多的尊重而不是冷落。17:38

SL：加工设备不错嘛。

　　尊重传统但不要把传统神秘化一直是顾家的一个态度，无论是小顾还是老顾。

<div align="right">17:46</div>

LM：来巴黎办展！现巴黎市中心，地方有三、四万平方米！上百个艺术家工作室都有了！

　　老顾的家具基本上遵从了中国古典家具的样式，他的创新点在于材料处理和现代机械加工技术的植入。这是一个宽厚结实的技术基础，在中国当代硬木家具领域几乎是一骑绝尘。小顾和华雍在这个基础上着力改良木器的样式，拓展品种。21:23

GYF：手盆能用多久？我去苏州定居时要买几样！我这个智商也只能关注木手盆的持久性了。

　　在老顾奠定的基础上，年轻人才有倾心研究形式的可能。但是我也看到今天年轻人面临着竞争愈加激烈的局面。越来越多高素质的人才，越来越雄厚的资本都涌入中国硬木家具创新的领域。荣誉将属于那些勤勉、理性、智慧的家具人。21:31

教　育　　　　设　计　　　　文化批评　　　　艺　术

CAY：对的。

CXGL：好东西大家分享。

ZZ：👍

ZZ：我太太Kathryn Scott 正在设计曼哈顿的一个精品酒店，要他们的联系方式，加工部分家具。👍

《陌生者 16》 150cmx100cm 布面油画 刘力国 2016 年

## 2014-12-21

### 韩国电影为什能甩中国三条街

文 | 王元涛 在韩国,参加一次鸡尾酒会时,和一位刚从美国留学归来的年轻导演聊天。我是真心实意称

　　去年我一度迷上了韩国电影,甚至把它置于好莱坞大片之上的首选。为什么,因为过去对它有偏见,以为尽是像我们电视里播放的韩剧一般甜腻虚荣,啰里八嗦。我以为我泱泱大国尚且拍不出能感动自己的电影,何况不大的韩国。2008年在首尔江南区看到 KRING 大厦里面有个专放实验电影的小影院,也不以为然,认为不过是仅仅反映韩国知耻而后勇的奋发状态罢。去年以来无意中看了几部韩国电影,开始几乎是怀着消遣的心态来浏览的,但很快就上瘾了。几部片子看下来,我真想抽自己,为自己的无知而感到羞愧难当。韩国的电影充满着一种复杂都市的体味,这里面既包含着整个都市社会五味杂陈的丰富性,也有对都市文化抽象概括的整体感。还有就是人性的刻画,用都市的冷漠和个人的孤独相互反衬。《辩护人》这样反映韩国社会历史转型的大片,从一个卑微的小人物的生存说起,最后和一个历史上惊天动地的大事件相邂逅。日常生活生动地嵌入使得叙事的方法亲切,平实,节奏感强烈。《绿椅子》只谈人性和伦理,其中赤裸裸的情色不是看点也不是卖点,它像一面镜子,使得观者从中重新打量自己。那些描述黑道风云的江湖片拍得也好,会为人们再现一个历史背景,以此来透视帮会这种黑色社会形式存在的必然。我喜欢看韩国电影的另一个原因,是因为都是黄皮肤、小眼睛、大饼脸,看得亲切。　　14:08

　　这个评论写得好,不仅可观,更重要的是深刻。　　14:19

　　"我经常提醒同行和学生,要关注韩国,但得到的多是白眼。我们中国人的眼中,学习的对象仅限北美和欧洲,最多也就加上

一个日本。我们对韩国似乎有着天然的心理优势,就像韩国足球对中国足球一样。但是我觉得我们必须重视韩国,而且绝不仅仅在电影领域。他们的工业设计、平面设计、建筑设计、室内设计、动漫游戏等都很好。这些成果和社会的规范有关,社会规范对职业精神的培育有着巨大的鼓励、支撑作用。"

14:36

韩国的室内设计也好,好得让我心碎。我的几位朋友如今都是韩国设计界的明星,作品感人。但他们一直都是在本本分分做设计,整天守在案头画图,绝少在公众场合出风头。这就是职业精神。

14:40

韩国无疑已经是个文明的国家,不管在历史上曾经被我们甩过几条街。光州事件和 1988 年奥运会对于韩国社会转型至关重要。公众和政府在付出了敌视、不信任和牺牲的代价之后,终于缔结了以宪法为准绳的新型关系,这个变革宣告了动荡的结束。

16:12

记得 20 世纪八九十年代,我们的新闻里经常有韩国社会冲突的报道。正是这个各方冲突的时代凸显了社会症结所在,接下来各方的妥协才是社会重建的开始。

16:27

据说韩国的电影界为了终结审看制,曾经发起过盛大的抗议活动,几乎所有电影人都参与了这个利国、利民、利己的抗议。之后,韩国电影的春天来了!

16:32

中国的电影翻身很难,原因之一在于严格的审看制束缚了创作的思想,原因之二在于我们当下思考问题的局限性,原因之三在于社会文化土壤的贫瘠,观众的素质和有素质观众的数量。

23:00

《朋友2》《无名鼠辈》这类黑社会题材的电影拍得也很精彩,有声有色,全面还原了特定历史时期的社会风貌。

23:05

CHZ：社会结构支撑。

WCG：一步之遥……怎么看？
宋江回复：我还没看，但已听到恶评！
WCG 回复：哦，是否是表达方式大家接受不了？

宋江回复：英雄那雄尔特！😬😬
WN 回复：😳😳😳
宋江回复：咋啦。
WN 回复：英雄那雄？尔特？国内的？国际的？哥，你考我😅

ZL：心碎。

T_T：学习了，以后注意多关注。

ZJ：是的，这个国家电影的光芒被他们的电视剧集掩盖了N多年，但可能也正是这样，金基德们才能不被市场腐蚀，筚路前行吧！

HJZD：说得很好！

ZL：🤝

LF：南北军事题材也是韩国电影的一亮点：《共同戒备区》《太极旗飘扬》《高地战》《实尾岛》……这些。

ZY：钟爱韩国服装。

XPF：🌹👍

WW：的确，看韩国电影和电视剧有时像看一面镜子。

WN：韩国我基本理解为中国该有的样子。

SZ：严重同意！以前看过两个反差极大的，男演员是一个，搞笑的《南男北女》和黑帮的《卑劣的街头》，都快十年了……

教 育　　　　设 计　　　　文化批评　　　　艺 术

## 2014-12-23

　　德梅隆·赫尔佐格设计的巴塞尔艺术品库，像一个巨型装置艺术。建筑的一个立面前造了一个巨大的埃及石棺。当时只是匆匆路过一瞥，没来得及进去观察其功能究竟为何。但我想它的寓意是明确的，因为石棺在古埃及文化中，象征着某种神秘的力量。就是那种可以将物质转化为精神的载体和装置，它在埃及语中表示"噬肉的容器"。保存艺术品的空间最终的目的，不就是完成这种把物质样式变成精神财富的作用么？我甚至敢断定这个构思是受了安迪·戈兹沃西的启发。那位伟大的苏格兰人在荒野中用页岩砌起来一个巨大的石棺，然后放入枯死的树干，为它们招魂，以使这些死去的树木复生。巴塞尔拥有世界上最著名的艺术博览会，无数的艺术家、艺术品经由这里转移到世界各地。转化之后，它输出的就不再是物质形式而是精神。　　　　　　　　02:47

　　如今当代建筑设计师接受了当代艺术的许多启示，甚至直接借用了当代艺术的叙事语言。因为这种语言已经深入人心，有了广泛的文化基础。　　　　　　　　02:55

　　当代社会，建筑具有媒体的性质。它首先要表达的就是自己，艺术的形式语言像闪电，会在刹那间击中人心。　　02:59

　　我喜欢巴塞尔，因为它有工业革命的历史，有都市感。　03:01

　　我们应当对死亡重新解读，甚至应当抱有幻想。如此，棺材将不再是一个阴森可怖的物质概念，不再代表着绝望！　03:05

　　2008年我在苏黎世买过一张19世纪的石版画，内容就是巴塞尔的题材。画面中一群黑压压戴着鸭舌帽的工人阶级在罢工游行，当画店老板听到我认出是巴塞尔时，他也十分震惊。　03:09

　　中国的问题是太迷恋文字，所有的表达都依赖文字。空间环境中语言单一、乏味。建筑上经常布满文字，书法更恐怖，简直就是对建筑的强暴。　　　　　　　　　03:27

ZYB：我生活过21年的城市。❤

　　LJ：中国还在做梦。
　　LJ：哈哈。

教 育　　　设 计　　　文化批评　　　艺 术

LXM：巴塞尔是当代艺术的聚集地，是思想火花撞击的地方，文献展是思想的宝库，源源不断地为人类文明发展注入新的活力，不断夯实普世价值……

宋江回复：老林兄也不睡觉😊

LXM 回复：我这是白天😊

CXGL：精辟的见解。

MD：每次看苏老师，都在学习中。

AMDSN：好喜欢。

## 2014-12-24

今天又有两名硕士研究生通过了答辩，成怀童与宋威，祝贺你们！看得出来这一段时间他们都很辛苦，忙于毕业设计和论文。但谁都是这样过来的，谁让大家非得来上学呢？做设计不一定需要读硕士。你们的压力一定是来自社会，是不合理的制度和浮躁的人心使得中国高学历泛滥成灾。不读不行么？恐怕不行！于是我既埋怨你们，又同情你们。但愿你们收获了真实的学问、知识，拥有自己的态度。再次祝贺你们！ 21:53

毕业对有些人而言是藕断丝连的开始，因为这些人留恋学校。对另一些人来说是逃亡，是放飞式的胜利大逃亡。也许后者是对的！ 22:24

一般入学面试的时候，我最喜欢问对方："你为什么考研？"回答大多不令人满意，因为我能从回答者的目光中看到闪烁的犹豫、迟疑。 22:50

后来发现是我错了，学位本来就是一种功利性的奖赏。 22:52

所以这种性质决定了学位在研究生学习阶段的唯一重要性，学校必须依靠审查环节来控制学生。让他们用自己的思考和勤奋来兑换这份荣耀。当然对于一些学生来说，闯过了考试这一关已经意味着成功了。 23:48

教 育　　　设 计　　　文化批评　　　艺 术

教育　　　　设计　　　　文化批评　　　　艺术

### 2014-12-26（一）

**天文学家叶永烜：在科学研究中，很多时候需要的不是科学演算，而是想象力**

2014年12月17日下午，国际知名天文学家叶永烜教授做客清华大学艺术与科学研究中心，与美术学院

　　艺术与科学是一个大命题，首要的问题是平等性。没有平等性就没有对话的可能。中国艺术界对科学的误解在于，把科学等同于科技。科学界对艺术的误解在于，把艺术简单理解为工具。

　　艺术的根本性价值在于它独特的感知世界的方式，它强调生命感，是灵与肉相结合的具体表达。

　　在方法论层面，哲学和社会科学以及艺术门类的联系还是非常密切的。哲学规定了艺术的伦理，艺术借鉴着社会科学的手段和目的。

　　美术学院的存在对于综合性大学的意义在于：通过自己的存在和发展方式，启示从事科学、工程技术研究领域的人。去架构他们新的驱动结构。发现个体价值，并创造包容、鼓励性的环境。

## 2014-12-26（二）

山本耀司：别再念书了，好好去生活吧。【IB设区网·669期】

最早、传播最广、影响力最大的创意微信平台主编个人微信：honey19920210"插画与品牌设计"订阅

　　对于绝大多数人在恰当的时间里放弃学习，都是大逆不道的行为和念头。但世界上就是有那么一些行当，有那么一些人在叛逆的道路上走向了成功。这些人并非都是天才，他们的获得都是经由艰苦的付出换来的。但是他们手持的兑换资本不在于知识，而是感觉的历练。而这种看似虚无的东西，往往比书本和工具都要沉重。因为它们的获取不仅依靠意识和思维，更依靠无意识和身体。也许最美妙的经验就是靠它们获取的，书本无法提供，单纯的劳作也不能抓住那些稍纵即逝的事物。如果我们认为书本对于人的启蒙具有重要作用，那么人的解放更多要涉及身体和感觉。山本耀司就是发现这样一条道路的人，他的认识来自于心灵和身体，于是他获得的经验反射到那些模特身体之上时，也会触动我们的心灵。　　　　　　　　　　　　　　　　　12:15

　　对于我，困惑的问题是：如何在现行的价值体系里和教育机制中，去实践这种解放个人的理想。被怀疑和诟病是必然的，关键在于能否挺住！　　　　　　　　　　　　　12:19

　　艺术和设计都是倚重个人内心感受力的行当，没完没了，煞有介事的苦读效用不大！我还是坚持自己的观点：在人的认知过程中，空间和时间都是无法超越的。不能用阅读涵盖一切认知的方式。中国的老牌建筑学院有的是阅读高手，许多人毕业之后也保持了阅读的习惯。但作品……不是反对阅读，而是提醒那些以为阅读能解决一切的人。　　　　　　　　　　　　12:39

　　服装之于人意味着什么？那就是另一个自己，一个自我想象

中的自己。这就是人类迷恋服装的原因!服装为我们提供了一个我是他的可能。 15:48

  电影《沉默的羔羊》就是我观点的证明。表象如此重要,所以人类要变换着装。 15:55

## 2014-12-28

**猎人（一） 作家猫**

在一片森林，有一座小木屋。木屋的外围已经长满了青藤。木屋后有一片小院，里面拴着一条眼神凶悍

有质感的描述，不仅仅在于画面。写得不错！ 20:34

孩子对场景的描述，建立在他通过电影所获得的视觉经验上。那些科幻、惊悚片是他的最爱。双榆树北里练摊的"大奔"已是他的朋友，源源不断地给他提供片源。我们小的时候依赖连环画来获得知识和经验，但是这些经验是残缺不全的。今天的电影好，制作水平不断创造奇迹，那些颇具真实感的场景建造就如同超级筑梦师工作的卓越成果。孩子在拼接这些碎片，画面的跳跃感就是拼接的痕迹，它需要语言来修复和弥合。 23:06

在现实生活中，人们希望平静。而在虚拟的世界里，没有人希望内容太过平静，每一个观者都希望情节之中埋藏着悬念，并且希望最终出现的超出自己的想象。 23:30

期望作家猫的下一期能够给我惊奇。 23:41

杜宝印 作品

## 2014-12-29

### 南通工艺美术研究所：消失了的艺术殿堂

记者|明娴 自上世纪50年代末始，曾经的南通工艺美术研究所，独树一帜，享誉全国，成为地方文化的

　　南通工艺美术研究所在现代中国工艺美术发展的历史上，具有深远的影响，对当下中国手工艺的振兴也有重要的启发。但自进入现代社会发展时期以来，中国社会的环境变化似乎越来越不适宜于"木本"植物的生长。许多原本有巨大发展潜力和社会价值的事物，其生命的周期都是如此短暂。人们行色匆匆，国家、社会专注于眼下的效益，斤斤计较，很少再做那种十年树木百年树人式的、造福于未来的长远打算。这种价值追求注定了一种现实景象的出现——不见参天大树，只见草本繁茂峥嵘。"野火春风，岁岁枯荣"固然是自然规律使然，但人类社会理应营造那些枝繁叶茂高耸矗立的景观。因为唯有这样，我们才能获得稳定的庇护绿荫。南通工艺美术研究所昔日的辉煌如同一抹绚丽的彩霞，如同一曲余音袅袅的悲歌，令人惋惜哀叹。巨变的社会分裂了多少简单的人性，摧毁了多少辉煌的殿堂。历史上，南通工艺美术研究所和中央工艺美术学院有着千丝万缕的联系，许多我们敬仰的前辈都曾在此做过研究和实践，而研究所中当时也有一些聪颖才佳的青年步入了学府求学深造。如今我加入了南通1895——振兴中国手工艺生产的阵营，应当处心积虑规划远景，心有余悸应对当下的乱局，且行且思调整行进的步伐。希望唐闸这块土地上升起的不是虚幻的图景。

22:26

　　和清代末年张謇先生的豪情壮举相比，今天的人许多的所作所为都不过是追求立时回报的锱铢必较之举。但张謇的伟大不在于引进西方先进生产技术，而在于他为理想社会的构建所付出的努力和实践。北工房的空间格局就反映出了现代社会的结构，体

现了人与人在现代生产中所缔结的新的联结模式。　　22:32

　　有时候，站在唐闸古老钟楼的顶上，俯瞰运河、码头和那些苍老的构筑。对历史和未来浮想联翩，突然鸣响的钟声会把我带回现实。这款钟产自英国，是1895年大生纱厂购置英国纺机设备的配送之物，至今鞠躬尽瘁，每每准确报时。　　22:40

　　但愿今后中国所有宏大叙事的事件，都做好百年大计的心理准备。　　22:43

　　今天的南通工艺美术研究所据说早已改制成为民营机构，而内容也名存实亡了。钟情于手艺的人理应得到社会的尊重和市场的褒奖，南通文化有这样的潜质。　　12月30日，00:28

　　江海汇通之地，混合豪迈、内敛之风，古有范氏仲淹，近又末代状元张謇。之气、之状、之人、之事，概为一也。一如既往，一脉相承。　　12月30日，05:43

教育　　　　设计　　　　文化批评　　　**艺术**

2014-12-30

该内容已被发布者删除

　　语言是思想的形式，于是某种程度上"修辞"就显得多余。王尔德的伟大在于他的思想对表象的穿透力，表现在其语言像魔术师般可以轻而易举地扭转我们的经验。在这个阐释思辨的过程里，他的从容仰仗着他的清醒，不论事物的两面多么矛盾，它们表面的关联看上去多么的拧巴。王尔德的诗歌中，哲学的思辨性让文学性无地自容，因而翻译却变得轻松、简单。他的文字涵盖人类的爱情、审美、思想，也涉及价值、意义以及人性。在他精妙绝伦的表述中，每一次的比喻都会令人顿悟比比皆是的造化的暗示；每一次论断都会令人感觉茅塞顿开，阳光刺目。他的语言不仅是在表述，更像是在建造，他像一位伟大的建筑师在令人眩目地搭建，黑与白，正与反，美与丑，理想与现实，甚至神圣与卑劣之间的桥梁。他为人类描绘出神圣的过去以及丑恶的未来，令所有人对美好充满希望。　　　　　　　　　　22:39

　　阴沟的养分滋养着蝇营狗苟的人类，但"人"却不贪恋给予他生机的阴沟，他会意识到灵魂和纯净的关系。电影《顽主》中有一句诗看似搞笑，实则意味深长："牛羊来到草地上，发现这里都是饲料。"　　　　　　　　　　　　　　　22:49

　　最精彩之处在那段对思想的危险性论断上，它的重要性在于否定了伪思想。因为所谓思想就在于它重新建构了一些未来的模型，这些模型一定是对部分现实的否定。它会作废既定的系统，打破已有的平衡。　　　　　　　　　　　　　　23:13

## 1月

| | |
|---|---|
| 2015-1-1 | 133 |
| 2015-1-3（一） | 135 |
| 2015-1-3（二） | 140 |
| 2015-1-5（一） | 141 |
| 2015-1-5（二） | 144 |
| 2015-1-5（三） | 146 |
| 2015-1-6 | 148 |
| 2015-1-7 | 151 |
| 2015-1-8 | 154 |
| 2015-1-9 | 157 |
| 2015-1-11 | 160 |
| 2015-1-14 | 163 |
| 2015-1-16（一） | 165 |
| 2015-1-16（二） | 168 |
| 2015-1-17 | 170 |
| 2015-1-19（一） | 172 |
| 2015-1-19（二） | 176 |
| 2015-1-20 | 180 |
| 2015-1-22 | 186 |
| 2015-1-23 | 190 |
| 2015-1-27 | 194 |
| 2015-1-28（一） | 197 |
| 2015-1-28（二） | 199 |
| 2015-1-29 | 201 |
| 2015-1-30 | 203 |

## 2月

| | |
|---|---|
| 2015-2-1 | 205 |
| 2015-2-2 | 207 |
| 2015-2-3 | 209 |
| 2015-2-4（一） | 211 |
| 2015-2-4（二） | 213 |
| 2015-2-5 | 217 |
| 2015-2-6 | 222 |
| 2015-2-7 | 224 |
| 2015-2-8 | 226 |
| 2015-2-10 | 229 |
| 2015-2-11 | 231 |
| 2015-2-12 | 234 |
| 2015-2-15 | 236 |
| 2015-2-16（一） | 238 |
| 2015-2-16（二） | 240 |
| 2015-2-19 | 244 |
| 2015-2-20 | 246 |
| 2015-2-21 | 248 |
| 2015-2-22 | 250 |
| 2015-2-25 | 253 |
| 2015-2-26（一） | 255 |
| 2015-2-26（二） | 260 |
| 2015-2-27 | 263 |

## 3月

| | |
|---|---|
| 2015-3-1 | 265 |
| 2015-3-2（一） | 267 |
| 2015-3-2（二） | 271 |
| 2015-3-3 | 275 |
| 2015-3-4 | 277 |
| 2015-3-5 | 279 |
| 2015-3-8 | 281 |
| 2015-3-10 | 284 |
| 2015-3-11 | 287 |
| 2015-3-14 | 290 |
| 2015-3-17 | 294 |
| 2015-3-18 | 298 |
| 2015-3-21 | 300 |
| 2015-3-22 | 301 |
| 2015-3-23 | 310 |
| 2015-3-25 | 311 |
| 2015-3-26（一） | 313 |
| 2015-3-26（二） | 315 |
| 2015-3-28（一） | 319 |
| 2015-3-28（二） | 322 |
| 2015-3-30 | 326 |

## 4月

| | |
|---|---|
| 2015-4-1 | 329 |
| 2015-4-2 | 332 |
| 2015-4-6（一） | 336 |
| 2015-4-6（二） | 338 |
| 2015-4-6（三） | 340 |
| 2015-4-7 | 342 |
| 2015-4-8 | 344 |
| 2015-4-10（一） | 346 |
| 2015-4-10（二） | 348 |
| 2015-4-11 | 350 |
| 2015-4-12 | 352 |
| 2015-4-20 | 355 |
| 2015-4-23（一） | 356 |
| 2015-4-23（二） | 358 |
| 2015-4-26 | 370 |

## 5月

| | |
|---|---|
| 2015-5-8 | 376 |
| 2015-5-10 | 378 |
| 2015-5-11（一） | 380 |
| 2015-5-11（二） | 384 |
| 2015-5-13 | 385 |
| 2015-5-20（一） | 389 |
| 2015-5-20（二） | 391 |
| 2015-5-21 | 393 |
| 2015-5-22 | 395 |
| 2015-5-26 | 399 |

## 6月

| | |
|---|---|
| 2015-6-2 | 401 |
| 2015-6-5（一） | 403 |
| 2015-6-5（二） | 405 |
| 2015-6-9 | 406 |
| 2015-6-10 | 408 |
| 2015-6-11 | 410 |
| 2015-6-15（一） | 412 |
| 2015-6-15（二） | 414 |
| 2015-6-20 | 416 |
| 2015-6-21 | 417 |
| 2015-6-22 | 418 |
| 2015-6-23 | 420 |
| 2015-6-26 | 422 |
| 2015-6-27（一） | 424 |
| 2015-6-27（二） | 425 |
| 2015-6-29（一） | 427 |
| 2015-6-29（二） | 430 |
| 2015-6-30 | 432 |

## 7月

| | |
|---|---|
| 2015-7-2 | 433 |
| 2015-7-4 | 436 |
| 2015-7-9（一） | 438 |
| 2015-7-9（二） | 440 |
| 2015-7-10 | 443 |
| 2015-7-11（一） | 446 |
| 2015-7-11（二） | 448 |
| 2015-7-12（一） | 450 |
| 2015-7-12（二） | 452 |
| 2015-7-13 | 454 |
| 2015-7-15 | 456 |
| 2015-7-16 | 458 |
| 2015-7-17 | 459 |
| 2015-7-21 | 460 |
| 2015-7-22 | 462 |
| 2015-7-27（一） | 464 |
| 2015-7-27（二） | 466 |
| 2015-7-29 | 468 |
| 2015-7-31（一） | 470 |
| 2015-7-31（二） | 472 |
| 2015-7-31（三） | 474 |

## 8月

| | |
|---|---|
| 2015-8-3 | 477 |
| 2015-8-4 | 479 |
| 2015-8-6（一） | 481 |
| 2015-8-6（二） | 484 |
| 2015-8-8 | 486 |
| 2015-8-9 | 489 |
| 2015-8-11 | 490 |
| 2015-8-13 | 492 |
| 2015-8-14 | 494 |
| 2015-8-18 | 497 |
| 2015-8-19 | 499 |
| 2015-8-22 | 501 |
| 2015-8-23（一） | 504 |
| 2015-8-23（二） | 506 |
| 2015-8-24 | 508 |
| 2015-8-27 | 510 |
| 2015-8-28（一） | 513 |
| 2015-8-28（二） | 514 |
| 2015-8-30（一） | 517 |
| 2015-8-30（二） | 519 |
| 2015-8-31 | 522 |

## 9月

| | |
|---|---|
| 2015-9-1 | 524 |
| 2015-9-2 | 526 |
| 2015-9-3（一） | 528 |
| 2015-9-3（二） | 530 |
| 2015-9-4 | 532 |
| 2015-9-5 | 533 |
| 2015-9-7 | 535 |
| 2015-9-8 | 536 |
| 2015-9-10 | 538 |
| 2015-9-13 | 542 |
| 2015-9-14 | 544 |
| 2015-9-16（一） | 546 |
| 2015-9-16（二） | 548 |
| 2015-9-17 | 550 |
| 2015-9-19 | 552 |
| 2015-9-20 | 554 |
| 2015-9-21 | 556 |
| 2015-9-22（一） | 557 |
| 2015-9-22（二） | 559 |
| 2015-9-22（三） | 562 |
| 2015-9-23 | 564 |
| 2015-9-24 | 566 |
| 2015-9-26 | 568 |
| 2015-9-28（一） | 569 |
| 2015-9-28（二） | 571 |

## 10月

| | |
|---|---|
| 2015-10-3 | 573 |
| 2015-10-4 | 574 |
| 2015-10-5 | 575 |
| 2015-10-6 | 578 |
| 2015-10-8 | 582 |
| 2015-10-9（一） | 584 |
| 2015-10-9（二） | 585 |
| 2015-10-11 | 587 |
| 2015-10-13（一） | 588 |
| 2015-10-13（二） | 590 |
| 2015-10-14 | 592 |
| 2015-10-15（一） | 594 |
| 2015-10-15（二） | 596 |
| 2015-10-16（一） | 597 |
| 2015-10-16（二） | 599 |
| 2015-10-19 | 600 |
| 2015-10-21 | 602 |
| 2015-10-22 | 604 |
| 2015-10-23 | 605 |
| 2015-10-24 | 607 |
| 2015-10-25（一） | 609 |
| 2015-10-25（二） | 610 |
| 2015-10-25（三） | 612 |
| 2015-10-26（一） | 613 |
| 2015-10-26（二） | 615 |
| 2015-10-29 | 616 |
| 2015-10-31 | 617 |

## 11月

| | |
|---|---|
| 2015-11-2 | 619 |
| 2015-11-6 | 620 |
| 2015-11-7（一） | 624 |
| 2015-11-7（二） | 626 |
| 2015-11-12 | 628 |
| 2015-11-19 | 629 |
| 2015-11-21（一） | 630 |
| 2015-11-21（二） | 632 |
| 2015-11-22 | 633 |
| 2015-11-24 | 635 |
| 2015-11-26 | 636 |
| 2015-11-27 | 638 |
| 2015-11-28 | 640 |
| 2015-11-29 | 642 |
| 2015-11-30（一） | 644 |
| 2015-11-30（二） | 645 |

## 12 月

| | | | |
|---|---|---|---|
| 2015-12-2 | 646 | 2015-12-26（三） | 690 |
| 2015-12-3（一） | 650 | 2015-12-27 | 691 |
| 2015-12-3（二） | 652 | 2015-12-29 | 692 |
| 2015-12-5 | 654 | 2015-12-30（一） | 693 |
| 2015-12-6（一） | 655 | 2015-12-30（二） | 696 |
| 2015-12-6（二） | 658 | 2015-12-31 | 697 |
| 2015-12-7（一） | 660 | | |
| 2015-12-7（二） | 661 | | |
| 2015-12-8（一） | 662 | | |
| 2015-12-8（二） | 663 | | |
| 2015-12-10（一） | 665 | | |
| 2015-12-10（二） | 666 | | |
| 2015-12-11（一） | 667 | | |
| 2015-12-11（二） | 669 | | |
| 2015-12-13 | 670 | | |
| 2015-12-16 | 672 | | |
| 2015-12-17（一） | 673 | | |
| 2015-12-17（二） | 675 | | |
| 2015-12-18 | 676 | | |
| 2015-12-19 | 678 | | |
| 2015-12-22 | 680 | | |
| 2015-12-23（一） | 682 | | |
| 2015-12-23（二） | 684 | | |
| 2015-12-25 | 685 | | |
| 2015-12-26（一） | 687 | | |
| 2015-12-26（二） | 689 | | |

## 教育

| | |
|---|---|
| 2015-1-16（一） | 165 |
| 2015-1-22 | 186 |
| 2015-2-11 | 231 |
| 2015-2-21 | 248 |
| 2015-2-22 | 250 |
| 2015-3-2（二） | 271 |
| 2015-3-25 | 311 |
| 2015-3-26（二） | 315 |
| 2015-3-28（一） | 319 |
| 2015-6-29（一） | 427 |
| 2015-7-9（二） | 440 |
| 2015-7-12（二） | 452 |
| 2015-8-6（一） | 481 |
| 2015-8-19 | 499 |
| 2015-8-27 | 510 |
| 2015-8-28（一） | 513 |
| 2015-8-28（二） | 514 |
| 2015-8-30（一） | 517 |
| 2015-8-31 | 522 |
| 2015-9-2 | 526 |
| 2015-9-10 | 538 |
| 2015-9-17 | 550 |
| 2015-9-19 | 552 |
| 2015-9-28（一） | 569 |
| 2015-9-28（二） | 571 |
| 2015-10-9（二） | 585 |
| 2015-10-25（二） | 610 |
| 2015-10-26（一） | 613 |
| 2015-10-29 | 616 |
| 2015-11-2 | 619 |
| 2015-11-7（一） | 624 |
| 2015-12-11（一） | 667 |

## 设计

| | |
|---|---|
| 2015-1-6 | 148 |
| 2015-1-9 | 157 |
| 2015-1-14 | 163 |
| 2015-1-16（二） | 168 |
| 2015-1-19（一） | 172 |
| 2015-1-19（二） | 176 |
| 2015-1-23 | 190 |
| 2015-1-27 | 194 |
| 2015-1-28（一） | 197 |
| 2015-2-1 | 205 |
| 2015-2-2 | 207 |
| 2015-2-3 | 209 |
| 2015-2-8 | 226 |
| 2015-2-10 | 229 |
| 2015-2-20 | 246 |
| 2015-2-26（一） | 255 |
| 2015-2-26（二） | 260 |
| 2015-3-5 | 279 |
| 2015-3-8 | 281 |

| | | | |
|---|---|---|---|
| 2015-3-14 | 290 | 2015-9-20 | 554 |
| 2015-3-17 | 294 | 2015-9-21 | 556 |
| 2015-3-18 | 298 | 2015-9-22（二） | 559 |
| 2015-3-23 | 310 | 2015-9-23 | 564 |
| 2015-4-1 | 329 | 2015-10-15（二） | 596 |
| 2015-4-6（一） | 336 | 2015-10-16（一） | 597 |
| 2015-4-6（二） | 338 | 2015-10-16（二） | 599 |
| 2015-4-7 | 342 | 2015-10-21 | 602 |
| 2015-4-8 | 344 | 2015-11-19 | 629 |
| 2015-4-10（一） | 346 | 2015-11-21（二） | 632 |
| 2015-4-10（二） | 348 | 2015-11-22 | 633 |
| 2015-4-11 | 350 | 2015-11-27 | 638 |
| 2015-4-12 | 352 | 2015-11-28 | 640 |
| 2015-5-11（一） | 380 | 2015-11-29 | 642 |
| 2015-6-2 | 401 | 2015-11-30（一） | 644 |
| 2015-6-23 | 420 | 2015-12-6（一） | 655 |
| 2015-6-27（一） | 424 | 2015-12-6（二） | 658 |
| 2015-7-9（一） | 438 | 2015-12-25 | 685 |
| 2015-7-11（一） | 446 | | |
| 2015-7-11（二） | 448 | | |
| 2015-7-13 | 454 | | |

## 文化批评

| | | | |
|---|---|---|---|
| 2015-7-17 | 459 | 2015-1-3（二） | 140 |
| 2015-7-21 | 460 | 2015-1-5（二） | 144 |
| 2015-7-29 | 468 | 2015-1-7 | 151 |
| 2015-8-22 | 501 | 2015-1-28（二） | 199 |
| 2015-9-8 | 536 | 2015-1-30 | 203 |
| 2015-9-13 | 542 | 2015-2-4（二） | 213 |

## 文化批评

| | | | |
|---|---|---|---|
| 2015-2-5 | 217 | 2015-6-30 | 432 |
| 2015-2-6 | 222 | 2015-7-12（一） | 450 |
| 2015-2-7 | 224 | 2015-7-16 | 458 |
| 2015-2-16（一） | 238 | 2015-7-31（一） | 470 |
| 2015-2-16（二） | 240 | 2015-8-6（二） | 484 |
| 2015-2-19 | 244 | 2015-8-8 | 486 |
| 2015-2-25 | 253 | 2015-8-11 | 490 |
| 2015-2-27 | 263 | 2015-8-13 | 492 |
| 2015-3-1 | 265 | 2015-8-14 | 494 |
| 2015-3-11 | 287 | 2015-8-18 | 497 |
| 2015-3-28（二） | 322 | 2015-8-30（二） | 519 |
| 2015-4-6（三） | 340 | 2015-9-3（一） | 528 |
| 2015-5-10 | 378 | 2015-9-3（二） | 530 |
| 2015-5-11（二） | 384 | 2015-9-4 | 532 |
| 2015-5-20（二） | 391 | 2015-9-14 | 544 |
| 2015-5-21 | 393 | 2015-9-16（一） | 546 |
| 2015-5-22 | 395 | 2015-9-16（二） | 548 |
| 2015-5-26 | 399 | 2015-9-22（一） | 557 |
| 2015-6-5（一） | 403 | 2015-9-26 | 568 |
| 2015-6-5（二） | 405 | 2015-10-3 | 573 |
| 2015-6-9 | 406 | 2015-10-4 | 574 |
| 2015-6-10 | 408 | 2015-10-5 | 575 |
| 2015-6-11 | 410 | 2015-10-6 | 578 |
| 2015-6-15（一） | 412 | 2015-10-8 | 582 |
| 2015-6-15（二） | 414 | 2015-10-15（一） | 594 |
| 2015-6-26 | 422 | 2015-10-19 | 600 |
| 2015-6-29（二） | 430 | 2015-10-22 | 604 |

| | | | |
|---|---|---|---|
| 2015-10-23 | 605 | 2015-1-1 | 133 |
| 2015-10-25（一） | 609 | 2015-1-3（一） | 135 |
| 2015-10-25（三） | 612 | 2015-1-5（一） | 141 |
| 2015-11-24 | 635 | 2015-1-5（三） | 146 |
| 2015-11-26 | 636 | 2015-1-8 | 154 |
| 2015-11-30（二） | 645 | 2015-1-11 | 160 |
| 2015-12-3（一） | 650 | 2015-1-17 | 170 |
| 2015-12-3（二） | 652 | 2015-1-20 | 180 |
| 2015-12-5 | 654 | 2015-1-29 | 201 |
| 2015-12-7（一） | 660 | 2015-2-4（一） | 211 |
| 2015-12-7（二） | 661 | 2015-2-12 | 234 |
| 2015-12-8（二） | 663 | 2015-2-15 | 236 |
| 2015-12-10（一） | 665 | 2015-3-2（一） | 267 |
| 2015-12-10（二） | 666 | 2015-3-3 | 275 |
| 2015-12-11（二） | 669 | 2015-3-4 | 277 |
| 2015-12-13 | 670 | 2015-3-10 | 284 |
| 2015-12-16 | 672 | 2015-3-21 | 300 |
| 2015-12-18 | 676 | 2015-3-22 | 301 |
| 2015-12-26（一） | 687 | 2015-3-26（一） | 313 |
| 2015-12-26（二） | 689 | 2015-3-30 | 326 |
| 2015-12-27 | 691 | 2015-4-2 | 332 |
| 2015-12-30（一） | 693 | 2015-4-20 | 355 |
| 2015-12-30（二） | 696 | 2015-4-23（一） | 356 |
| 2015-12-31 | 697 | 2015-4-23（二） | 358 |
| | | 2015-4-26 | 370 |
| | | 2015-5-8 | 376 |
| | | 2015-5-13 | 385 |

艺术

## 艺术

| | |
|---|---|
| 2015-5-20（一） | 389 |
| 2015-6-20 | 416 |
| 2015-6-21 | 417 |
| 2015-6-22 | 418 |
| 2015-6-27（二） | 425 |
| 2015-7-2 | 433 |
| 2015-7-4 | 436 |
| 2015-7-10 | 443 |
| 2015-7-15 | 456 |
| 2015-7-22 | 462 |
| 2015-7-27（一） | 464 |
| 2015-7-27（二） | 466 |
| 2015-7-31（二） | 472 |
| 2015-7-31（三） | 474 |
| 2015-8-3 | 477 |
| 2015-8-4 | 479 |
| 2015-8-9 | 489 |
| 2015-8-23（一） | 504 |
| 2015-8-23（二） | 506 |
| 2015-8-24 | 508 |
| 2015-9-1 | 524 |
| 2015-9-5 | 533 |
| 2015-9-7 | 535 |
| 2015-9-22（三） | 562 |
| 2015-9-24 | 566 |
| 2015-10-9（一） | 584 |
| 2015-10-11 | 587 |
| 2015-10-13（一） | 588 |
| 2015-10-13（二） | 590 |
| 2015-10-14 | 592 |
| 2015-10-24 | 607 |
| 2015-10-26（二） | 615 |
| 2015-10-31 | 617 |
| 2015-11-6 | 620 |
| 2015-11-7（二） | 626 |
| 2015-11-12 | 628 |
| 2015-11-21（一） | 630 |
| 2015-12-2 | 646 |
| 2015-12-8（一） | 662 |
| 2015-12-17（一） | 673 |
| 2015-12-17（二） | 675 |
| 2015-12-19 | 678 |
| 2015-12-22 | 680 |
| 2015-12-23（一） | 682 |
| 2015-12-23（二） | 684 |
| 2015-12-26（三） | 690 |
| 2015-12-29 | 692 |

教育    设计    文化批评    **艺术**

## 2015-1-1

**哈维尔 | 1990年新年献辞**

【瓦茨拉夫·哈维尔(Václav Havel)，剧作家、哲学家、捷克共和国前总统。作品有《乞丐的歌舞剧》、

2002年在北京以北的艺术家村落——苑申伟光家里拿到了崔卫平教授编著的《哈维尔文集》，与此同时《南方周末》整版刊登了介绍哈维尔的文章。这让我对这位优秀的文学家、荒诞剧作家，最重要的是杰出的政治家有了一个粗浅的认识。今天在新年开始的第一天，有幸又读到了哈维尔的文章，感触深切，甚至心生悲愤绝望之情。对于理想主义者来说，新年总有一种转变开始的可能。因为此时人们会在这个约定的时间里，总结和展望。25年前的这一篇新年献辞，就是对一个崭新的社会未来的期望。但哈维尔的献辞感情真切，从对当下的批判入手，他希望人们直面这些存在于现实中的悲惨，并在未来的时日里去修正、变革。在此文中他对捷克的批评让我感到恍若隔世，他激烈的言语让我感到刻骨铭心的伤楚，似乎就是在指证我们的时代。请看他的这段话："最糟糕的是我们生活在一个道德上被污染的环境中。我们都是道德的病人，因为我们习惯了口是心非。我们学会了不相信任何东西。"这难道不是对我们时下的社会风貌和人的道德良心的精准描述么？

《哈维尔文集》的内容中最让人钦佩的就是自责的语句和自省的精神，他毫不掩饰地痛陈社会弊端和问责每一个人的良心。他从不把自己摘除在批评目标之外，所以大量使用了"我们"，而不是"你们"。他对民众的批评并不是诋毁这个民族，而是借此表达对社会的一种深切的关怀和对民族的一种炽热的爱。在这连续的批评中，我感受到的不是自暴自弃而是一种对未来信誓旦旦的信心。正如哈维尔如下的这一段话："自信并不是自负。恰

LXW：👍👍👍

LD：你要是有机会去趟布拉格，我估计你会更敬佩他！

宋江回复：非常想去。

| 教 育 | 设 计 | 文化批评 | **艺 术** |

恰相反，只有真正自信的人或民族，才能倾听别人，平等地接受他人，宽恕其敌人和为自己的罪过感到悔恨。"

23:45

**宋江**：去年和波兰人进行艺术交流，我和他们谈到了另一位伟大的政治家彼齐尼克，当时他们很吃惊。在哈维尔之后，波兰总统彼齐尼克在践行方面要做得更为出色，但哈维尔依然是伟大的思想家。 1月2日，00:09

我们过去经常讥讽一种人会说："语言的巨人，行动的矮子。"哈维尔对这种人批评最多，最猛烈。 1月2日，00:13

XDL：新年快乐！

LXM：一面镜子，相同的民族命运，不一样的态度。稍有一丁点儿钱就炫富的国度，不会接受对社会有深刻影响的思想，民众美丑不分。刚刚出现的黄浦江悲剧让人痛心不已，不可理喻。一望无际的人海，不要命地挤拼去看那艳丽恶俗的灯光，年轻人只满足于原始性感官刺激所带来的冲动。不如几个知己找个清静的地方，聊聊天，读一读哈维尔的新年献辞。

## 2015-1-3（一）

吴高钟绝对算是中国当代艺术的一名"狠角儿"，他的"狠"体现在作品制作过程中的极繁，每一件作品都会耗费巨大的劳动。"狠"的另一方面是在对作品内容逻辑极为严格地把控上，每一个阶段的作品题材选择和形式创造，和上一个阶段总是保持了一种有机的节奏。这种节奏的有机性就是作品的形式转变，和情感的变化、期待所存在的那种天然性的联系，既有些不期而遇的邂逅惊喜，又有一点众望所归的释然。2004年他参加了我策划的一场群展，第一次看到他的毛发系列。那件作品表现了都市的废墟正以另一种方式复苏的景象，条带形状的作品被涂上了粉红色，流露出微弱的生命体征。2005年在今日美术馆的"异象景观"四人联展中，他的那批毛发作品大规模登场，令我震惊。这批作品的气象和2004的那件截然不同，少了一些诙谐却多了几分沉重和奇幻。这些来自个体独特感知、记忆的幻象被艺术家以超常的手段塑造了出来，那些被放大了的日常物件生长着浓密的毛发，黑魆魆得令人着迷。他宛如一个营造梦境的高手，通过奇特的形式和灯光还原了儿时的梦境，并且掳走了观者的意识。在这一阶段，吴高钟的作品仰仗的是他独特的感知和经验，以及高超的营造环境氛围的能力。这一时期的作品均使用了木头和毛发，那些大件作品上种植的毛发数量是惊人的，常常达到几十万甚至上百万根。这种在精心计划下的巨大投入，也必然获得了丰厚的回报，从那一次展览开始，我就认定他在不远的将来必成"正果"。 19:18

后来吴高钟的工作室几经辗转迁至宋庄，迎来了厚积薄发的黄金时期。2012年末，我去宋庄看望一些春节留守的艺术家，在他的新工作室里看到了他的许多新作。我为他的爆发力不断叫好，同时窃喜自己慧眼识珠。 19:24

在那一次的访问中，既看到了他沿袭了过去毛发系列之后的

艺 术

新作,又看到了一些新的令人激动不已的实验。其中那张被小型刃具削得奄奄一息,气若游丝的床架和椅架尤为精彩,简直就是巴洛克和极简艺术的混合体。

19:30

无疑,他的作品具有当代艺术的典型性,具体表现为创作手段的综合性以及批判性。综合性指的是,偶然性和计划所带来的必然性的混合状态,以及工艺处理的多样性和表达维度的多元性。批判性表现在对传统观念的颠覆制造上。

19:44

颠覆性之一在于对"形式和内容"的重新诠释,他的作品通过极端性的抽离内容,再极端性地将繁复的形式拼贴或注入于旧有形式的边缘。这时我们就看到了一种新的美学范式,即原本表象的摇身一变登临了内容的宝座,而原本承载内容的空间被膨胀的边缘积压,转而成为内容中的留白。这个系列作品以画框的样式高挂在白墙之上,画心虽一片空白,但因其画框耗尽了物质精华和才思,依然显出极尽奢华之感。

23:33

颠覆性之二在于他对朴素和奢华、简约与丰富之间的转化方式进行了出人意料的表述,并获得了成功。让我还是回到那几件历经千刀万剐的老式木制家具,起死回生的实验上来详述吧:吴选择了那种推崇"简单、实用、经济"消费原则时期的木器,然后用小刀削掉他认为多余的部分。同时在削的过程中,努力改变这几件家具原有的气质。这是一个艰苦卓绝的挑战过程,即用感觉向物理特性挑战,奇妙的是,追求极限性的体验最终却产生了生动的形式。

23:48

这几件作品的创作过程颠覆了我们关于"多余"和"简约"之间孰优孰劣的价值判断。也调教了我们关于"感觉"和"科学"之间的常规性解读。

23:57

吴高钟的艺术含有一定的设计属性,这不仅在于其具有缜密的计划性,还在于他对理性和劳动的密切观察上。他在表面上拒绝了创作的偶发性。

1月4日,00:10

教 育　　　　设 计　　　　文化批评　　　　**艺 术**

教育　　　　设　计　　　　文化批评　　　　**艺　术**

T_T：2005年在今日美术馆做策展助理时，有幸和吴高钟老师相处学习多日，后来国外修学断了联系，今儿在苏老师这儿又见到了，知道了近况。真棒！真好！谢谢老师分享，总能给我们新知识和欢乐。

BC：植毛是一种历练的过程。

WGZ：苏老师抬爱了。文字已经全部复制留存。难得一篇老友文章！感谢苏丹！真是有幸有福的2015年的开篇啊。

LM：是否应设法给吴兄在巴黎东京馆搞个展？
宋江回复：可以考虑。
LM回复：三年前我也专门登门拜读他的大作，是很有震撼力！他还引我见老栗！我们下来合作一下再把这批优秀当代艺术家推向欧洲！

宋江：明天宋江将介绍身居宋庄的另一位艺术家吴以强。 <u>1月4日，01:00</u>

HW：有位美国艺术家叫Robert Gober，他的作品也大量采用毛发。题材则是弗洛伊德关于性、童年、分裂的回应。他的作品更直白也更幽默，而中国这个年龄段的艺术家则显得沉重得多。这取决于不同经历和环境赋予艺术家的资本。

WYQ：高钟的作品是从客观真实出发并映射客观现实，毛发与真实之物之间界限被打破，现实世界的边界坍塌了，拟象就到来了。有意思的是作品其本身既是真实存在又是互为拟象。
宋江回复：精辟！

WGZ：苏丹的文字已经全部复制，待下次出版之用。只有你如此了解我才能这么快地挥洒1500字，且文风激情饱满，文理深刻精准！难得难得。

WGZ回复WYQ：吴以强文字也已经复制在案了。艺术家文字的审视角度是很有意思的。喜欢！

## 2015-1-3（二）

**乌托邦身体/福柯**

每当普鲁斯特醒来的时候，他就开始缓慢而焦虑地重新占据这个位置（lieu）：一旦我的眼睛睁开，我

身体是一座大山，肥沃的土包裹着坚硬的岩石。它又如一个东方式的木构建筑，极简而理智的构架支撑着装腔作势的容颜。灵魂被囚禁在这大山的洞窟里，直至地震引发的坍塌毁坏了间墙壁垒。灵魂也因为责任而困守在这个木笼一般的建筑之中，直至腐朽、烈火、大风的力量将这结构损坏。灵魂的出游只有在梦里，或在身体的机能完全失去了功效的时刻。身体睡眠时，灵魂从五官中出逃，不是从眼睛，因为此时眼睛已紧紧闭合。灵魂一定是借着呼吸的间隙，从微微张开的口蹑手蹑脚地闪身而出。摆脱了重量和结构的灵魂可以在大地上疾走，像风一样掠过田野和山川；可以在云雾间穿梭，像云雀或雨燕一般轻盈。灵魂贪恋这短暂的自由，于是它巧妙地控制意识放慢了时间的节奏。会做梦的人仿佛延长了自己的生命。灵魂的解放伴随着身体的死亡，在亲友的哀号中，在僧侣们含混的超度吟诵中悄然离去，它不忍回首与之相伴一生的身体以成殓的名义继续囚禁，以入土为安的借口永远地深埋于黄土之下。 `01:18`

西藏的死亡仪式是最具合理性的，身体处理充满诗意。在灵魂超脱之后不久，肢解粉碎的肉体借着猛禽的翅膀飞翔。 `01:26`

面具、文身、着装，以别样的形式阔别令人乏味的身体，是另一种方式的解放。如此看来，身体真的不是本质。 `02:16`

## 2015-1-5（一）

　　2010年冬天，在苍鑫工作室我们谈到了吴以强。苍鑫用电脑向我展示了吴以强的"报纸系列"，画面上那些麻木地笑着的胖男人几乎都裸露着蚕蛹般大小的下体。我当时感到这些作品最有价值的地方在于，艺术家另辟蹊径找到了一条表达自己的独特方式，那种对报纸的篡改和调侃所产生的荒诞。2011年6月9日我在798四面空间为他做了个展览。在长达半年的时间里我们频繁接触，加深了对彼此的了解，我也很快就改变了对他及其作品的看法。那个展览叫"肢解吴以强"，我和年轻的评论家盛葳都为其写了评论。给吴以强写评论是一件很累的事情，因为他属于那种极为理性的艺术家，他追求方法和思想的高度统一，对材料的选择，对处理程序和手段都有苛刻的要求。吴以强是那种能够清晰、准确阐述自己作品的艺术家，而且他的语言简练、深刻。他早期的创作是平面展开的，他使用覆盖、涂改来破坏报纸的原有信息，再巧妙地借题发挥，把报纸中的图像经过自己的处理导入歧途。许多政治家、金融寡头、地产大鳄、娱乐明星的形象在他诙谐的再塑造中和原本的寓意分道扬镳。这是一种对新闻的软暴力伤害，乍一看有点像顽童针对一份报纸的恶作剧，令人忍俊不禁。但实际上吴以强的创作态度是严肃的，他对报纸信息的铲除、解构，对图像的篡改、拼贴，根本上源于他对新闻的不信任，他要用一种不负责任的态度来抵抗貌似认真的，不负责的宣传。他要消除纸上信息的罪恶，将被绑架的纸张解放出来。00:01

　　由于报纸的信息撰写和编辑是一字一句而来的，因此艺术家清洗报纸的过程也是一字一字地涂改，一遍一遍地覆盖。昨天看到了吴以强许多近期的作品，明显感觉他处理报纸的动作升级了。动用了剪刀、碎纸机，会用水来浸泡纸张，使得平整的纸张变成纸浆，然后再用这些报纸的残屑和纸浆塑造新的形式。他的画室

教 育  设 计  文化批评  **艺 术**

已经变成了一个处理纸的作坊,许多工具被派上了新用场。在这些新的作品中,我们已然看不到任何完整的信息,他成功地消除了报纸背负的原罪。那些因为时间过期而成为垃圾的新闻,如今落叶成肥,形成了纸的沃土,其上处处盛开着纸本的奇葩。 00:17

  吴以强的工作也像是在为纸张寻找一块乐土,没有误判,没有谎言,没有语言的暴力。昨天看他的作品,突然间想到了龚自珍的《病梅馆记》。 01:05

## 2015-1-5（二）

**生死线上的离别** 作家猫

我家有只比我还要年长三岁的猫，叫贝贝，他和我的小名相同……最近搬家，贝贝可能因为环境的变化

  我从医院连夜驱车去了怀柔，把猫贝贝埋在了一棵树龄已久的柿子树下。这棵树的周围是一片竹林，有一只狗在看护着这块净土。离贝贝墓穴不远处还埋着另一只猫咪——旺财，它们过去就是朝夕相处的兄弟，今后还将做伴。回到住处已是午夜时分，我一直等待儿子的这篇祭文，我知道他会认真书写的。儿子一口气写了这么长的文章，而且动了真情，令我深深感动。送他下车时，他就说过今晚不写作业了，就为"贝贝"写篇纪念文章。   00:42

LD：这就对啦！养宠物就是要善始善终！

YJZ：2015年第一篇深刻的文章，文笔如此动人……
宋江回复：情感是他书写的动力。

LW：慈悲喜舍

宋江：本来孩子想去宠物医院声讨误诊医生和无良医院，但我对他说：把你的悲愤用书写表达出来吧。 00:53

MW：苏老师小孩太棒了、我从头到尾拜读了。

LXX：轮回。

ZJ：好真切动人……

RA：贝贝一定回去一个没有痛苦的地方！

LD：对！锻炼小孩作文批判性思考能力！

CQYS：生死意味着太多的东西，而这一切爆发在一个短暂的过程里，无解、无助、无力的痛，写得真好，作家猫有很强的内省力！

N：贝贝它也会感谢你们做的决定，愿它一路走好。
宋江回复：谢谢。

ZH：作家猫朋友，猫9条命都用完了，它的生命完美地画上了句号！生亦何苦，死亦何哀！作家猫的笔触多在对生命的逝去，而生与死的意义才是最应该去追求的真谛！这样才会真正迎接明天的朝阳！世界的生与死本来就是交替出现，不管白猫黑猫都会轮回，只有抓老鼠才是猫永恒的事业！所以，老鼠不消失，猫咪会再见！我肯定！章回甲午年冬夜隔壁。

CML：孩子细腻的情感，顺畅的文笔，真实地表达了他充满爱的内心世界，看完后很震撼。

QQY：好爸爸。

YL："我们只用了一些时间陪你，可你却用了一生守护我们。""因为，就算是我的父母，在我这14年时光中也有离开我的时候，而这只老猫，却从未离开，它用它的一生在守护我们！"泪奔了。

HJF：贝贝走了！作家猫也长大了！

CHZ：👍

AMDSN：可怜的猫贝贝，唉……作家猫多大？？？我吓到。

ZL：曾经从宠物医院中抢救狗命和猫命，发现自己有救命的天分，而医生没有，很可笑。

MS：🐱

SL：感动。

JJ：我看得都哭了。

Linda：好有爱的孩子！好可怜的猫咪！

MD：猫的生命力是很强的，有一次，我们家猫被逮野鸡的夹子夹住，腿断了，白骨外露，眼睛也被想抓她的猎人打瞎一只，跑回家的时候我和母亲都担心她会立马死掉，没想到断腿半年后竟奇迹般好了……过了一年多，恐终因抓她时她的脑袋受伤太重，才在一天清晨悄然离世……至今想来，乱世之中，人不如禽兽者甚多……

## 2015-1-5（三）

**"民间的力量"：艳俗艺术——谁还记得，那艳而不俗的初衷？**

随着市场经济的发展，消费文化深刻改写了人们的生活旨趣。"艳俗艺术"正是在这样的背景下开始流

　　艳俗艺术是 20 世纪 90 年代，狼奔豕突的当代艺术对主流社会的一次成功偷袭。一筹莫展的艺术先锋放下了身段，主动投入大众文化的喧嚣当中，由于他们的加盟，中国最放浪刺目的民间视觉语言得到了提升。艺术家把这些生活碎片拼贴成为倡导消费的招贴，堂而皇之地把传统意义上消极的生活态度变成日常的生活样式。当代艺术这次"庸俗"性的转身恰恰巧遇中国商业精神开场的锣鼓，于是一场声色犬马的大戏徐徐拉开了它的帷幕。已故的中国重要艳俗艺术评论家邹跃进先生，费尽心机努力为艳俗艺术进行了辩护，他认为作为一种艺术行为，艳俗艺术的态度依然是严肃的，它是披着羊皮的"狼"。艳俗艺术多采用反讽的语言来对社会进行批评，所以它们似是而非，外表荒诞通俗，但寓意深刻。京东的宋庄是当代艳俗艺术的老巢，绝大多数艳俗艺术的代表都在那里居住和工作。几位最重要的评论家，也蛰居在这个北方地区平凡的村落中。更有趣的是民间文化的土壤非常适合这种样式的生长和生存。早在艳俗艺术出现端倪之前，福禄寿"天子大酒店"就已经屹立在燕郊大地之上。 21:31

　　在严肃的艺术家和文化人看来，艳俗艺术俗不可耐，它们是混入殿堂的市侩。建筑界更是不断掀起对天子大酒店的批判，认为这样赤裸裸表达世俗愿景的建筑，玷污了建筑学严肃高雅的美学。"遗憾"的是民间的评价并未紧紧跟随精英的口味，面对着这样的奇葩不断有人发出由衷的赞叹。人们已经厌烦了所谓经典的样式，那种道貌岸然之下故作深沉的表达。人民果敢做出了自

己的选择。到了 20 世纪初《新潮美术》开始正视和关注"天子大酒店"的美学现象,把它变成了一个颇为严肃的话题。　21:49

直至今日中国建筑界依旧不断声讨他们认为艳俗的建筑,台湾的建筑师李祖原先生在大陆的作品连续入选中国十大丑陋建筑就是例证。我个人认为李祖原先生的创作态度也是严肃的,他的不断中枪只能证明建筑界缺乏判断以及直面现实的勇气。　22:03

老栗对艳俗艺术的肯定态度也是明确的,但他非要把中国的艳俗艺术和杰夫·昆斯的艺术区别开来,认为昆斯的作品是庸俗性的。我倒觉得二者其实非常相像。　22:07

谢谢刘力国先生转发了我的片段论述,得到艳俗艺术代表人物的认可,本人深感荣幸。谢谢。　22:09

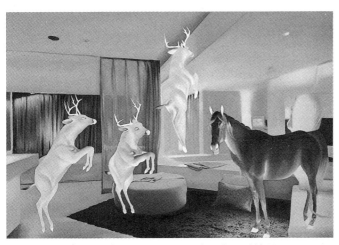

《陌生者 8》,150cmx100cm,布面油画,刘力国

教育　　　　　设　计　　　　文化批评　　　　艺术

## 2015-1-6

**极致之宿 | 解密隈研吾的8个精品酒店**

有这样一种生活空间，眼前没有钢筋水泥，有的是极简的线条和原木的触感。这就是隈研吾的"负建筑"

　　和传统的建筑师相比较，日本建筑师隈研吾的思想中少了一些英雄主义的情结，明显地强调了创作主体的意志。这就是我们这个时代的价值观，整体的性格是通过鲜活的个体表达出来的。隈研吾的建筑观中十分突出的是他的"负建筑"主张，这个主张决定和影响着其设计中从空间到细节的全部。于是解读隈研吾的作品就需要了解什么是负建筑。反过来现场性地感受隈研吾的建筑，才能深刻理解"负建筑"所涵盖的内容。"负建筑"是哲学，它最先表达的是对建造活动意义的理解。首先"负"不是一个中性的词汇，它有反向的意味，但绝对不是指人类建筑的活动，如果那样，"负建筑"不就成了拆掉建筑的代名词么？其次，"负建筑"更不是不建造，就像数学中的"零"不是负数一样。那么它到底指向何处呢？我认为这个"负"是针对建筑设计的结果而言的，"负"并未否定建造的意义，它依然是积极的。"负"是指建造结果对自然环境的影响、干预度，也就是说建造结果所呈现的视觉状况和带来的感受知觉对环境中的自然性质是具有保护性，甚至是修复性、补偿性的。比如说北京三里屯的瑜舍，他在闹市中开辟出一方静谧的天地，如同我们经常所说的"大隐隐于市"。因此类似瑜舍这样的商务酒店，它的建造补偿了大都市商业区域所极度匮乏的自然精神。

CXS: 消解和粒子。

22:47

　　而在自然条件优越的空间环境中的建造，则通过消解人工建造的痕迹来表达一种另类的"负"。比如在美国康涅狄格州森林中的玻璃屋，以及日本北海道雪原中的小木屋都采用了这样的方式。

22:58

教育　　　　设　计　　　　文化批评　　　　艺　术

　　还有一种"负"的理解也符合其设计思想的解析，那就是将建造的行为更加积极化。在原有环境中拓展出更加丰富，多层级、多层次的环境来。就像空间嵌套理论所描述的那样，建造出的结果所创造的是一个世界中的世界。　　　　　　　　　23:03

　　因此隈研吾的设计是整体性的，多层次的。他可以把控从城市设计、建筑设计到室内设计以及园艺设计的各个环节。实在是了不起，中国的建筑师应当向其学习。若干年前，我为瑜舍酒店写了第一篇评论，我毫不掩饰自己对他的钦佩之情。因为在那个作品中，我看到了都市社区关系的处理，也感受到了东方式的环境意象，还触摸到了传统文化的肌理和质感。　　　　23:12

　　在他的另一个项目，即上海为中泰照明公司设计的 Z58 项目里，他创造性地利用金属建筑构建捕捉到了都市夜间流光溢彩的意象。反映出他独特的视角和细腻的情怀。　　　　23:19

宋江：我对隈研吾感到亲切的另一个原因是，我觉得他像一个做环艺设计的设计师。建筑师朋友们别生气，我之所以这样说是觉得他太全面太细致了。作品完成度高，天衣无缝，这不就是环艺设计早期的伟大理念么！2009 年在米兰看到了他的展览设计，依然那么精彩，令人拍案叫绝。　　23:23

CXS：环艺设计，哈哈！他在基因上与中国文化更亲近。

XL：大隐隐于市的 Z58 很棒，尤其喜欢有水的建筑。

LS：忘了在哪里看过采访隈的文章，隈对负建筑的解释是一种既不刻意追求象征意义又不刻意追求视觉需求的建筑。是做减法的建筑。相对环境是最适宜的建筑。
宋江回复：是的。

宋江：有学者将日本文化精神概括为："物哀"与"玄幽"。隈研吾总是能在当代都市社会的背景下延续这种精神。他巧妙地完成了都市主义精神中的开放性和禅宗思想的内省之间的结合。23:33

教育　　　　设　计　　　　文化批评　　　　艺术

AMDSN：我以为会看到对于"负"的让建筑消失的解读。可是苏院却让我们知道了更多角度，实在是佩服，感谢分享和评论。

宋江回复：过奖。

AMDSN：环艺原本真的应该是大范畴，可是学科发展到现在却是越来越模糊及边缘了，建筑学或景观学或工业设计这些腰板就很直，环艺似乎变成了泛专业……是否应该弱化环艺细分成室内设计和风景园林？

宋江：也许最后一个层面解读"负建筑"的主张，就是他独特的，和精英主义建筑师背道而驰的，关注环境关注细节的设计方式。1月7日，00:01

HYH：有意义的新词"负建筑"。

CXS：对于自负的精英主义建筑师而言，他的形象一般，被认为更像做室内的搞建筑。所以像环艺设计。

BY：关注环境和细节点得好！环境，其实是尊敬、协调，类似民主的意思，细节是生命！政治哲学理念在建筑的体现！你的认识深刻！

## 2015-1-7

### 诚品书店今年将落户上海中心成最高书店

诚品生活将于2015年入驻上海中心的52、53层空中大堂及地下一层，预计总面积约6500平方米。

诚品书店落户上海的方式如此奇特，它集冒险、猎奇、炫耀的精神于一体，大大超出了人们关于阅读方式的想象。读书不再是专心致志地思考和如饥似渴的收集知识的行为，而变成了一种体验，一次忐忑不安之下的浏览。诚品书店在大陆的堕落行为再一次证明了，在人类工商文明的历史阶段，凡是不以经济为目的的文化活动都是"耍流氓"。诚品书店创办于1989年，它高举着"人文、艺术、创意、生活"的大旗，高喊着"推广阅读、深耕文化、提升心灵"的口号，几十年如一地执着于打造一种综合性的文化空间，并将这个空间恰当地镶嵌在不同的城市，不同的场所中。这个书店创造了华语世界里阅读文化的奇迹，它依靠创新将文化的色彩大胆地涂抹在书斋的表面，用茶道的仪式和咖啡的浓香来诱惑街头那些对阅读将信将疑的人群。诚品书店在台湾获得了巨大成功，它成为一个城市甚至一个地区的骄傲，成为一双都市社会温情脉脉的慧眼。依据这花里胡哨的手段，它终于改变了人们对阅读的信心。它让人们在此快乐地阅读，时尚地阅读，娱乐性地阅读，洒脱地阅读，让阅读产生的沉重和痛楚在甜腻腻的时尚腐蚀下因麻痹而消失。

23:24

诚品书店多姿多彩的外在形式，深深感染了努力追求时尚化的大陆人民。于是一些自认为文化底蕴深厚的地区率先引进了它，引进的目的不外有二，其一为证明自己有文化，其二是自己够时尚，于是出现了上海和苏州的诚品景观。

23:30

诚品书店在台湾基本上还是以文化为底色，以时尚为调料。但到了大陆地区，它的取向开始颠倒。娱乐性取代了文化性，消

费诱惑接管了使命感。干吗非得把一个原本贴近生活贴近社会的阅读场所，高高举过头顶成为瞻仰的尖峰呢？又为何大张旗鼓把一个儒雅温馨的书店扩张成为气势恢宏的 50000 平方米的花花世界呢？ 23:38

在我个人的观念中，书城这种事物就是令人厌恶但又是无可奈何的。书城是文化生态中超大的个体，是文化生态失衡的元凶。中国的城市中多书城而少书店，这是一个不争的事实。在许多地方，一个书城站起来，成百上千的书店就倒了下去。买书、阅读不再是一种生活，而是成为急匆匆的任务。就像中国的都市里流行大酒店，而缺少精致的、有特色的小酒店一样，许多城市希望用如此简单的方式来解决它的接待能力问题，实现了效率却丧失了文化对社会的浸染。 1月8日，07:50

我喜欢三联、万圣这种规模的书店，喜欢感受那种单纯的文化状态，那是一个充斥着人文精神的场所，在今日冷冰冰的社会中让人感到温暖。把读书作为一种标签，作为提升消费、拉动内需的药引子的行为令我不快，令人不安。保重吧，诚品书店。 1月8日，07:59

YJZ：诚品到大陆发展是一个比较复杂的长期酝酿过程……我更是把它被引进当作是统战成功的案例之一……

CQ：可惜了！

宋江：懂点规范的人都知道，书店放到高层是极不合理的，荷载、物流、交通、防火都是绕不过去的问题。而这次不仅仅是高层，是超高层！ 23:53

ZH：书也不安静了！

宋江：在苏州的店更离谱，面积达到了五万平方米。哪里还是什么书店？就是一个书城么！并且它连书城都不是，图书变成了消费的噱头。 23:56

ZH：一直想做真正读书人的场所……

| 教 育 | 设 计 | **文化批评** | 艺 术 |

S：诚品进大陆的一些情况我还是比较了解的，关于落址，与国内地方政府的期待及所能提供的物业、土地相关，关于书与商业的比重，我亲自请教过吴先生，台湾诚品非常多的书进不了大陆，因此，和台湾一定有不同。

CXS：有社会主义特色的诚品。

MLH：教授点评入木三分，震撼！商业社会华丽阅读模式，可怕！

宋江回复：老同学鼓励我。

SJ：中国的悲哀在于争第一，喜欢做大做强，形式的强是内在弱小的表现！悲哀！

《营养时代》，100cmx100cm，油画，杜宝印

## 2015-1-8

2015年对于中阮演奏家冯满天来说，将是极不寻常的一年。除了出席若干场国际演出活动以外，还有另外一场"大戏"期待他隆重出场。实验性的现代芭蕾舞剧"M"将于5月6日在米兰三年展剧场举行首演，届时来自世界各国的现代芭蕾名角将联袂出演这场关于个人的"心灵解放"的舞剧。经过反复选择和比较，我们决定邀请满天兄作为该剧音乐的创作者和演奏者。这是因为他对音乐独特的理解和我们的期待不谋而合，他追求东方神秘性的音乐表达，力求通过音乐来表现空间的豁达和时间的遥远，用节律来反映人性的卑微和心灵的辽阔。这将是一次创造历史的盛会，健美的舞者，多元的文化，神秘的东方音乐。

今天我邀请了著名的设计师石大宇先生和冯满天会晤，希望大宇能为满天设计一款可以方便携带的交椅。我期待这把椅子将成为舞台视觉的重要元素，希望这个坐具和满天的音乐内在的精神浑然一体。

23:14

石大宇先生是世界杰出的华人设计师代表，多年以来他一直在探寻竹制家具的工艺和形式，并屡屡获得国际大奖。大宇的设计立足于对竹子材料加工工艺的创新，再利用材料新的性能延伸对形式的探索。大宇的家具绝少迁就中国古典家具的传统样式，但是看到他的作品的人们会自然而然联想到我们自己的文化精神。这一点和满天的音乐有点类似，他们都是敢于抛弃表面形式的奔袭者。

23:25

今天中午在蜻蜓中心，两位高人相见。满天转轴拨弦，糟糟切切，于是满庭金玉相击，珠翠落磬之声。曲罢，满堂喝彩，大宇欣然应允为满天做独运匠心之工。南通恒昌精舍张晶解囊相助，为此次计划助力。

23:34

满天、大宇，此二人姓名同构，相似、相近，气象非凡。格局宏达，胸怀世界，又各自有成。且均有振兴民族文化之抱负，得二者，"M"将成也。

23:40

教 育　　　　设 计　　　　文化批评　　　**艺 术**

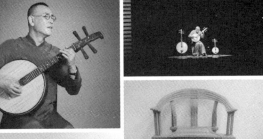

ZZX：太棒了，都是大师！

ZL：我妈妈最爱中阮。但是她在家一摸琴，我们就全跑掉。

CC：您越来越有革命先驱的感觉。

TX：强强联合,浑然天成。

《无题》,100cm×70cm,油画,杜宝印

| 教育 | 设 计 | 文化批评 | 艺术 |

## 2015-1-9

**韩国著名建筑师承孝相：履露斋与贫困美学**

韩国建筑师承孝相：履露斋与贫困美学——访韩国履露斋建筑师事务所主持人 承孝相（正文选自2007

我们总喜欢和韩国进行比较，比较电影、电视、产品设计、平面设计和都市营造中的一切。这种比较有一定的积极意义，对于那些做得不够好的方面，我们可以通过韩国的进步或成功获得信心。但若没有认真仔细地还原两个国家近现代的历史差异，这种比较就容易使人对未来做出误判，从而找不到现实问题的真正症结所在。承孝相是我欣赏的一位建筑师，他在韩国建筑现代化的过程中，负责任地实践建筑文化的在地性。当然这种责任出于一种浸透身心的，对母体文化无限眷念的情感之中。

2008年我受邀赴韩国评审大学生建筑设计竞赛，看到评委中除了一位长者以外，大多数评委都是和我年龄相仿的教授或职业建筑师。那位长者一见我就问对韩国建筑界的了解，我就提到承孝相，众评委相视一笑。那位长者就对我说：在座的各位都是和承孝相一样优秀的建筑师。  20:48

韩国的建筑现代化比中国要早十五年左右，并且它的现代化彻底程度要远高于中国。金寿根是韩国公认的建筑界教父，20世纪60年代末他把现代建筑的理论和实践系统，经由日本带到了韩国。他的事务所"空间研究所"就是韩国建筑现代化的活着的文献。空间研究所既体现了现代建筑的流动性，又尊重了韩国本地的建筑材料和尺度关系，还有一种来自山地建造的空间记忆。这个建筑是首尔的一处特别地标，是韩国年轻一代建筑师顶礼膜拜的地方。我曾经多次拜访这个历史性建筑，每一次参观金寿根的办公室都会感慨万千。  21:01

金寿根对韩国的影响不仅在于建筑界，他还开创了韩国的设

计教育。2005年在韩国国民大学65年的校庆活动上,韩国设计教育的泰斗郑在根向台下的师生讲述了这一段历史,并告诫大家不要忘记。金寿根的作品在公共建筑中常使用象征性手法,在空间氛围的营造手法上有模仿美国同时期的建筑师布鲁斯·高夫的嫌疑。但这并不重要,重要的是他把现代建筑的精髓通过作品展现给了韩国社会。21:11

韩国建筑设计界的职业状态令人羡慕,现代化不仅仅是一个建筑风格,更重要的是其人文的环境。韩国社会的生产,经济模式,社区结构都较早地进入了现代化。因此相比之下,中国的现代化是表面性和局部性的。21:18

韩国社会崇尚儒教,在美学上更倾向道教。它传统的建筑追求朴素,开放,顺势而为。在它历史上的经典——屏山书院中,这些美学倾向体现得淋漓尽致。21:23

金寿根对韩国的现代建筑启蒙功至伟,但他的英年早逝令人为之扼腕长叹。承孝相这一代人在成长期经历了更多的波折,他们参与和见证了韩国社会彻底转型的过程。建筑美学在特定的时期,可以作为一个落难之心的庇护之处。承孝相的建筑表里不尽然相一致,它们外在的形象颇有几分粗犷,追求质感的对比,强调体量的变化和造型的雕塑感。但内部空间却有着韩国传统建筑的抽象、单纯和微妙感。21:53

韩国近现代建筑的演变脉络很清晰,日本殖民时代留下了许多欧式建筑。这些品质优良的建筑占据着都市空间最为重要的位置,它们也成为民族自尊心屡受伤害的物证。所以韩国也存在着大规模破坏历史建筑的情况,这一点韩国建筑界近来也开始反思。而现代建筑早期的优秀作品都得到了很好的保护。"空间研究所"在1993年进行了扩建。扩建的理念中,首要的就是尊重它的第一阶段成果,以及维系过去存在的环境之间的关系。22:08

韩国建筑师学会每年的大奖颁发也突出了他们的主张,获得

2001年大奖的是光州的义斋美术馆。它是在画家许百练的故宅基础上建造的现代建筑，依山而建。内部空间组合错落有致，延续了拾阶而上的行为和感受。　　　　　　　　22:17

　　2005年获得大奖的是坐落于首尔南山山腰的一个小型建筑，由清水混凝土浇筑而成，非常的整体和精致。它是一个小型的会所功能建筑，建筑面向城市和背山的两侧都使用了大面积玻璃，体现了对环境的关照。这个建筑依然能够唤起你对"空间研究所"的记忆。　　　　　　　　　　　　　　　22:25

　　中国建筑师过去总是自然而然地忽略韩国，我们莫名其妙的骄傲感会让我们在将来吃尽苦头的。几年之前都市实践事务所王辉，带领事务所员工去韩国参观旅行。临行前让我帮他列一份参观清单，回来之后他也颇有类似的感慨。　　　22:32

　　韩国建筑的崛起还有一个支撑，就是它的现当代艺术。白南准、李禹焕、徐道获这些蜚声国际的艺术家为建筑界树立了精神楷模，也提供了参考的理论依据。　　　　　22:38

教育　　　　设　计　　　　文化批评　　　　**艺术**

## 2015-1-11

一个想包裹住整个地球的艺术家...

Christo 克里斯托是一个很难去划分定义的艺术家，他的作品已经远远超出了传统艺术品的范畴，简直

克里斯托和珍妮喜欢鸿篇巨制的工程性质的艺术创作，他们夫妇的作品一直是我教学的案例。历史的经验告诉我们，伟大的艺术家的作品，往往可以有多种解读的方式，并且解读的深度也会随着时间的变化而不断加深。

在我每一年的教学过程中，我都会向学生讲解克里斯托和珍妮，分析他们生活和创作的背景，讲创作的艰苦过程，还要谈他们的创作思想和作品特质。有趣的是，尽管年复一年的重复讲解，但是每一次我都会有一种陌生感，并且每一次都会得到新的启发。克里斯托使用包裹的方式创作，始于 20 世纪 60 年代，从日常用品的包裹入手，来感受物品的形态变化。后来逐渐放大包裹的欲望和野心，先是扩展到建筑，建筑由小到大，直至将柏林国会大厦包裹起来。这是一个最精彩的艺术案例，于 1995 年最终完成，耗资 2300 万欧元。包裹德国国会大厦历时 23 年，精心的计划，耐心的申请，漫长的等待，缜密精确的实施。这是一个时空艺术，时间漫长，空间悬疑重重，构思大胆，将地缘政治格局中彼此的对峙的压力释放了出来。正像他们自己的介绍：柏林是东西方相遇的地方。

01:28

在克里斯托和珍妮的作品中，对人类的自由提出了独特的见解。他们直入人心的概念，对那些我们早已麻木的事物提出质疑：比如国家、疆界，比如个人的占有，等等。因此他们的作品在一个时空关系中对抗的不仅仅是地理和工程，而是个人和社会关系、国家关系。

在美学特征方面，克里斯托和珍妮的作品通过巨大的物质呈

现和意识、观念的对冲，造成了观者情感世界的强烈起伏。那些耗资巨大的，经年累月而成的作品完成之后不久，或许几周，或许几个月就会消失得无影无踪。这种勇气、果断、决断令人震撼，珍妮说过："我们的作品是关于自由的，而占有是自由的敌人。因此消失比永久性的存在更加重要！"每当我在课堂上重复这句话时，眼中有点发潮的感觉，这是内心世界波澜激荡的反映。08:33

贫困的克里斯托在法国遇到了贵族出身的珍妮，使他的创作人生发生了巨大的变化。他过去实验性的艺术探索，在资本的支撑下得以成为人类社会瞩目的艺术事件。他们不断放大自己的实践目标，澳大利亚十公里长的海岸线，一百多公里长的奔跑的栅栏，佛罗里达的十余个岛屿，纽约中央公园由连续拱门形成的橙色河流，等等。这些作品挑战着人类的工程、技术、社会关系以及艺术观念。这种实践方式有其偶然性，也有必然性。偶然性是对于个体艺术家而言，他人生的奇特轨迹和财富的偶遇。就像克里斯托和珍妮的邂逅、结盟。必然性是指资本主义时代，艺术和资本的必然结合。珍妮说过："艺术创作的过程中，我们喜欢自己决定。"这句话看似随性，实际上会令许多的艺术家心生绝望。17:34

人们常把克里斯托夫妇的作品称作大地艺术，这是针对他们作品中的一部分所利用的载体而言的。我个人认为使用环境艺术更加准确一些。因为他们的作品无不清晰地映照着环境的关系，包括空间环境，社会环境。他们的作品甚至于引发了诸多环境美学和环境伦理的争论。比如在纽约中央公园的创作，就引发了环保人士的抗议。

克里斯托夫妇创作的手段中的工程属性令我着迷，我想这是个人和宏观环境对话的必要方式。个人通过计划、计算、准备，再经由群体实施。这样才能够在地表留下人类的痕迹。才能够挑起环境中的事端，引人入胜，所以我们看到艺术家几乎是以设计的方式在准备工作计划。踏勘、选址、规划、草图、设计、模型、

教育　　　　设 计　　　　文化批评　　　艺 术

图纸、材料样板。工程的性质是人类对抗自然和改造自然的方式，它会造成地理意义上的创伤和戕害。但是对于人类来讲，这种景观是非常壮丽的，我们扮演了环境本身的角色。狂欢就发生在这个错乱的过程里。

20:41

SJF：不包会死。

MKH：👍超赞！

HY：对艺术的执着追求也是艺术价值重要的一部分。艺术家伉俪从年少到爆发始终相濡以沫，为艺术的实现而求索不熄，值得敬佩。

ZDM：👍占有是自由的敌人。

EYE：作者的勇气非凡，观念独到。占有是人类最大的贪，这种敢于对占有的对抗是何等的境界！！！

MXH：👍👍长知识！

EYE：克里斯托遇到珍妮是他艺术生涯的一大幸事。而珍妮对他的理解、支持，形成的共鸣促成了他们的艺术行为的实现，让我们有幸一饱眼福，感受非凡！我们感激克里斯托的同时,更感激珍妮！很早以前看过他们夫妇的作品，但是不怎么了解。更感谢苏老师让我知道他们，真的谢谢您！

EYE：对极了！苏老师，你说得太对了。渴望从你这里学到更多的知识。

EYE 回复：确实如此，克里斯托夫妇以他们的执着、努力、辛苦、带给我们新鲜的感受！虽然作品的载体是短暂的，但是观者心里的震撼是强烈的。难以忘怀！以短暂的艺术载体唤起长久的、新的强烈震撼！这种视觉撞击正是克里斯托的独到。我喜欢的狂欢就发生在这个错乱的过程里！

## 艺术酒店：可以住的美术馆

事实上，艺术酒店这一模式在国外早已存在。美国明尼阿波利斯市的钱伯斯酒店，被称为世界上"最奢

艺术品进入酒店根本就不能算作是什么新生事物，古今中外比比皆是。倒是由于当代艺术丰富多彩的形式和酒店空间的结合，出现了许多可能是个吸引眼球的东西。尤其在当下当代艺术家和其作品严重过剩的状况下，为艺术家和其作品寻找另外一条出路倒是一件更加紧迫的事情。此外，它也有一定积极的社会意义。

但是诸位千万不要忘记，酒店和美术馆的天壤之别。今天在中国绝大多数的美术馆是开放的，而酒店不是，它的入住门槛反而因为艺术品的大规模进入而提升了。所以那个自诩为无墙美术馆的酒店问题就来了，它非但不是无墙的、向社会完全开放的，反而是多墙。因为客房之间一定要彼此靠墙体间隔，这是消费者个人隐私的需要。

但当代艺术品大规模性进入酒店毕竟是个好事，相比起那些充斥着恶俗的梅兰菊竹、金陵十二钗等传统的酒店，这些新的酒店至少因为当代艺术的介入产生了活力。接下来的问题是艺术介入空间的方式需要探讨，从文章中列举的一些案例图片里发现，许多酒店空间语言和艺术作品之间是割裂的。它们缺少对话，甚至是使用着隔代的语言和对立的语言。这种脱节所引发的唐突性，会对艺术品的表达产生影响，造成空间氛围的含糊混乱。

这一点中国绝大多数艺术酒店并没有做好充分的准备，显得仓促。侨福芳草地则是个另类，它的空间语言以及细节处理和艺术品的选择是到位的。无论是公共空间还是在客房里，二者的搭配表现出很高的控制能力。这是因为黄建华先生既是一位收藏家，也是一位优秀的建筑师，他懂得什么是空间语言。

10:38

相信有点判断力的同志们都不难看出,许多图片露出了破绽,那些落俗的格局和工程细节,那些令人发笑的潘家园淘来的伪劣传统家具。哎！无语……  10:45

酒店里,尤其是客房中的艺术品在其性质上,具有明确的嫌疑。它满足了个人对艺术品占有的欲望,但只能是个短暂的春梦！为了让这个梦境天衣无缝,不要穿帮,影响情绪,建议认真选择艺术家,选择空间,选择室内设计师和艺术顾问。  10:51

《夕阳不红》,110cm×80cm,油画,杜宝印

教 育　　　设 计　　　文化批评　　　艺 术

<div align="center">2015-1-16（一）</div>

　　NABA（米兰新艺术学院）和 Domus（多莫斯设计学院）是两所血统截然相反的意大利名校，一所推崇人的感性对设计创造性的影响，一所崇尚理性思维对设计实践的决定作用。这是两种类型的理想主义者在当代教育领域，所进行的雄心勃勃的实践。NABA 在 1980 年从古老的布雷拉美术学院分离出来，独立地探索美学在设计领域的应用。而 Domus 学院则是主流的现代设计学院中，有志向的一批学者主动进入社会寻找设计教育新的路径。两个年轻的学校在各自的领域中都颇有建树，Domus 的现代性使得它先天拥有了一种国际视野，它的教育理念和国际化的市场以及通用的美学相吻合。　　　　　　　　　　　05:13

　　Domus 学院是现代性制造的冰山一角，它从深不可测的混沌社会中浮现了出来。而托举它的浮力则来自现代社会强有力的制造技术和消费市场。这个后生的学院还像一个寄生者，它利用自己的理想和声誉吸引着来自社会生产一线的国际名手。这些经验丰富的市场中的实战精英接踵而至，反串成为学院中的教授，无私地传播着他们的经验和认识。　　　　　　05:17

　　Domus 学院敏锐的判断和明确的主张，很快就获得了世界的认同。它们为世界设计教育的理念和方法提供了重要的启发，丰富和发展了现代设计教育和实践的理论体系。　05:18

　　Domus 学院管理机制方面的灵活性，使得它像一个游牧状态的掠食者。它在全球范围内聘用富有经验和才华出众的人来此任教，以此来保持思想的先进性，维持着机体的活力。总体来看，它是一个讲求实用的教育机构。　　　　　　　06:58

　　NABA 对于意大利以外的世界来说是一个陌生的名字，但这并不意味着它不优秀。它是米兰新美术学院的缩写，成立于 1980 年。它在气质上和 Domus 完全不同，极力追求非常性。

166　　　　　　　　　　教　育　　　　　　设　计　　　　　　文化批评　　　　　　艺　术

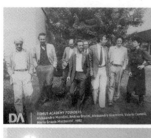

教育　　　　设计　　　　文化批评　　　艺术

这里聘用的教师都是一些特立独行，引人注目但又才华横溢的怪人、狂人。NABA 还追求贵族气质，也就是那种敢于忽略物质和功利性的价值取向。不仅是教师如此，NABA 的学生也个个都是艺术气质绝佳的都市景观模范。07:09

NABA 的教育理念中保持着对形式的迷恋，一方面通过教师们身体力行的示范，另一方面是通过教学中的评价体系来建立他们倡导的观念。07:15

在这个学院里，个人的才华是和它的独特性紧密相关的，他们的成果也是这样，不求通用，但求别致。许多世界级的大牌儿都在此任教过，它的课程安排经常是围绕明星制订的。在这样的教学理念下，课程的设置不再强调程序的科学性，而是突出个人的作用。07:26

如今这两个气质迥异的学院，都被全球最大的教育机构——美国劳瑞特集团收购了。并且劳瑞特令人匪夷所思地将二者并峙于同一个校园里，这是一个令人深受启发的动向。07:30

Domus 的教学理念中旗帜鲜明地鼓吹现代性，迎合现代性。它相信技术，也相信资本和市场。它在寻求超越地域性的发展模式。NABA 的存在却是处处反映出对现代性的叛逆，它固执地推崇个性，表现千差万别的人性。排斥英语教学，抵制国际化。07:40

| 教 育 | 设 计 | 文化批评 | 艺 术 |

## 2015-1-16（二）

在另外一个工厂里我们看到了中国馆的幕墙构件和已拆掉的木梁1:1模型散件。不大的中国馆就是由不同的工厂共同协作的，结构、构造零件、表皮，甚至家具。 22:29

Bodino（博迪诺）的工厂考察完毕后，建筑师Andrew（安德鲁）驾车带我们穿过都灵市区，快速浏览了都灵市区的建筑。期间看到了诺曼·福斯特设计的人文学院教学楼和福克萨思的建筑。但最让我震撼的是奈尔维在1961年设计的一个展览馆，巨大的壳体凌驾在一块空旷的土地之上，就是一个明确的结构体，但是它显得如此傲慢、雄健。这就是传统建筑学的经典叙事，是基于本体、本质的建造创新！了不起，伟大的奈尔维！向你致敬！ 1月17日，00:39

当人性苏醒之后，建筑学越来越多地关注趣味。不知道这是否是一种堕落？我想许多年之后这一代建筑将不会成为伟大的废墟！但过去的人类留下过，金字塔、斗兽场…… 1月17日，00:44

变化真的可以作为一种价值么？那么拧巴是什么？如何评价？ 1月17日，00:47

不可否认建筑的日常化、平民化和消费化削弱了建筑师的精英意识。今天的大地之上，野花遍地盛开，岁岁枯荣！ 1月17日，00:51

人类用建筑表达思想的方式由来已久，它耗费惊人，古时候巨大的建造活动可以轻而易举拖垮一个强大的帝国。 1月17日，01:06

宋江：意大利的工人阶级！

LHS：很专业。

CXS：三十年工作经验。

教 育　　　　**设 计**　　　　文化批评　　　　艺 术

YDW: Looking forward!!! 二月底三月初会在米兰吗?
宋江回复: 有可能在,你来么?
YDW 回复: Planning!

MTF: 完全是和国内不同的建造体验。

教育　　　　设计　　　　文化批评　　　　艺术

## 2015-1-17

**Anish Kapoor的升华~艺术就是一种升华的意外~**

Anish Kapoor（安尼施·卡普尔）是当代雕塑范畴里非常重要的艺术家，也是一位获得极大国际声誉的

　　2007年在常青画廊，Anish Kapoor（阿尼什·卡普尔）在中国第一次施展了他的魔力。在那个简朴的工业废弃的空间里，当我沿着那条越来越狭窄的通道走至尽头时，一道奇异的景观突然展现在我的眼前。那是一团在不断扭动着升腾的雾气，它拔地而起，然后缓慢地从屋顶的空洞中逃逸而去。这神话般的景观并非幻象，而是人为制造的真实物理现象，令我猝不及防。Anish kapoor总是以物理性的创造暗示一种神秘的力量，向人们宣告那种无处不在的精神。这位伟大的艺术家1954年生于印度孟买，后居住生活在伦敦。迄今为止他已赢得了许多重要的奖项，比如1990年威尼斯双年展新秀艺术家奖和1991年的特纳奖。Anish Kapoor的作品风格在世界当代艺术领域独树一帜，这缘于他成功地将印度文明中的思想和世界当代艺术语言进行了融合。他的作品形态中的不稳定性和时间关系，表达了一种来自古老印度教的价值观。正如另一位伟大的当代印度教思想家克里思·那穆提的经典名言："世界上最美的东西是，雄鹰飞过时在空中留下的痕迹。"短暂、难以重复就是生命的表现，这是艺术的价值。Anish Kapoor作品的另一个创造在于，他颠倒了我们对空间的观念。他所创造的物象可以轻而易举地改变原有空间的尺度感，让宏大的景象奇异地植入狭小的人造空间中。

　　这个作品在许多类型的空间中都进行过展示。2007年在常青画廊的展览，现在回想起来，有点像在实验室进行的试验。2006年在里约热内卢的巴西银行大厅里，当这股龙卷风升起时，由于空间本身的古典性，使得现场营造出了一种祭祀时产生的仪

XH：我很喜欢他的观察角度。

AMDSN：会令人激动的作品，屏住呼吸。

CLZ：是动态抽烟吗？Cool！

WZX：He is one of my favorite sculptors！
宋江回复：Me too！

CLZ：剖析得太深刻了！

XG：玄妙时尚的大空间搅局，很喜欢。

18:35

教 育　　　　设 计　　　　文化批评　　　**艺　术**

式感。显然整个东方世界对这样的方法并不陌生，不仅在古印度如此，在东亚中日的古老庭院中，都常有包罗万象的情景。那些冥然兀坐在檐廊之下的人们，可以通过对庭院中的景观观察，心会大自然风起云涌的景象。　　18:54

　　Anish Kapoor 是我给设计学科学生重点推荐的艺术家，因为他对空间的理解是独特的，包含着印度教的世界观。同时他的作品的逻辑性和结构感又很"西化"和"当代化"。看其另一件作品"自生"就可以印证我的推论。　　18:58

　　他的作品打破了过去人们对空间的成见，尤其是尺度对其的决定作用。Anish Kapoor 塑造的空间会启发人们对空间的认识，它们彼此嵌套又循环往复，永远没有尽头。在他早期的版画作品和后来千禧公园巨大的不锈钢雕塑中，我们都能看到他对现实空间的破坏，他想撕裂这个表象，寻找可以穿越彼此世界的空洞。　19:20

　　他出生的孟买就是一个巨型的文化冲突和融合的漩涡，在昏天黑地的颠覆、倒置、混合和沉淀中，会有无数的怪胎成为牺牲品，但新天新地会因物竞天择的铁律而重新开辟出来。Anish Kapoor 的作品形式既有玄虚之处，又有强烈的物质浸润感。　　19:33

　　在英国皇家艺术学院的那次展览深刻地揭示了，事物存在、生长的内在和外在之间的矛盾。对抗无处不在，文明对蒙昧的调教过程也充满屈辱，征服也是一个交融的过程。另外一点，Kapoor 也是一位利用环境的高手，他能够高超地把环境中的文化因素通过作品呈现出来。环境语言变成了暗示、引导和张力本身。
　　　　　　　　　　　　　　　　　　　　　　　　20:50

AMDSN：我在好奇苏院长到底有几个左右脑，怎么能记住这么多人，而且还跨越各种领域，还对他们很了解，怎么做到的？

宋江回复：热爱的都可以记住。

AMDSN 回复：那您还是超级大脑，看来我的还没被开发出来就开始健忘了……

XH：孟买的电影也很有特点。

宋江回复：是的，贫民窟的百万富翁！

XH：他把眼睛变成了相机聚焦点，换位思考。

WM：有思想有气场。

WN：有幸在韩国看过他三星的个展，眩晕，摄人魂魄，终身可遇不可求！

教育　　　　设 计　　　　文化批评　　　　艺 术

## 2015-1-19（一）

"我的母校"，在这样的环境中接受建筑学教育是恰当的。1984～1991年，是我生命中最难忘的一段时光。

我的母校楼舍分两个阶段设计和建造，第一期完成于1920年，是个精致优雅的两层楼建筑。新艺术运动由俄国辗转落户到中国东北重镇，当时主笔的俄国建筑师使用了如此时髦的样式，为哈尔滨这个新兴的城市增添光彩。这是一座城市的荣耀，更是一个学院永远的骄傲。1959年母校的二期建筑依然由东欧的建筑师来设计，于是面临大直街的那座新楼又打上了这个时代的烙印——苏式建筑的风格。现在建筑群的主入口大直街一侧，三段式的横向分割、高大的壁柱、紧凑的门廊构成了这座建筑庄重的内部。竖向五段的组织突出了入口，厚重的木门通过对身体的影响来提示着闯入者的意识。

00:06

我的母校几乎没有校园，只有被两个阶段建造的建筑体量围合的庭院。过去一个学生食堂把这个庭院又分成了前后两个部分，前一半总是被二期建筑高大的身影遮蔽，体育课的篮球训练就在这里开展，全是规范。后一半是乐园，足球、滑冰、打折的短跑，还有太极拳。刚入学的时候对没有校园的母校颇多怨言，后来才得知，这种贴近社会的大学实乃是一种教育理念在空间上的体现。

00:21

这个庞大的建筑空间组织有序、内容丰富，它隐藏着诸多的空间秘密，其复杂性产生了一种神秘和威严。大二的时候，程友玲老师给我们上建筑设计原理课，她曾经布置的一次课堂作业就是让我们默画前半座楼的平面。面对这个谜团，两个班的同学几乎无一幸免。

00:28

由于上学的时候正赶上现代主义建筑学习的高峰，在年轻教师的诱导下，同学中大多迷恋现代建筑亲切的尺度，追逐简约的

教 育    设 计    文化批评    艺 术

空间，对古典建筑所具有的奢侈性认识不足，现在回想起来有点难堪。我们的教学空间堪称一流，这个一流标准绝不仅仅是在国内高校比较而成的，它是国际范围内的。 00:38

我们的奢侈首先表现在尺度上，所有教室的成高都在 4.5 米以上，单侧的走廊宽度 3.6 米，作业的展示、评审都可以在走廊里绰绰有余地进行。使用的材料也相当考究，木门由当时的俄国系主任亲自设计，木窗都是双层，而且构造节点堪称典范。教室和图书馆的地板都是木板，走上去咚咚直响。但木构的建筑容易失火，因此这座伟大的建筑屡次遭遇大火的劫难。 00:50

1987 年夏天夜里那场大火至今记忆犹新，半夜我们被走廊里的嘈杂声惊醒。抬头只见远处教学楼一侧的阶梯大教室火光冲天，于是大家呼喊着奔向主楼去救火。后来听说另一侧在十年前又着了一次大火，损失惨重。 00:57

如今这组建筑已成为历史建筑，它们不仅是中国近现代建筑历史的重要证明，还是考证中国社会演变的重要依据。 01:06

建筑是我们学习和生活的载体，它的形式会在一定程度上影响我们的思想，制约我们的行为。这是一座不怒自威的建筑，令人永生敬意。 01:14

（图片部分由哈工大卞秉立老师提供）

## 2015-1-19（二）

　　NABA（米兰新艺术学院）聚集着众多的标新立异者，他们是都市社会的一道风景，他们在公共空间的现身总是会招来密集的关注。对于这些特别的人而言，他们并非刻意地招摇，不过是过度专注于自己罢了，他们在塑造自己的过程中屏蔽了社会的评价，因此也就规避了通用性的标准。如此这般，他们的人格和表现必定会具有一种非常气质。

　　1月15号傍晚经过苗苒（下文详述）引见，我和意大利设计界的另一个鬼才Alessandro Guerriero（亚历山德罗·古列罗）夫妇进行了一个短暂的会晤。2014年他们发起和策划了一个声名昭著的展览——"Work Wear"，这个展览在米兰三年展展馆举行，获得了巨大的成功。这个展览起源于Guerriero夫妇发动的一个小圈子里的游戏，后来随着越来越多的名手和大牌儿加入，这个活动终于演变成了设计界的一件大事。Andrea Branzi（安德鲁·布兰齐），Alessandro Mendini（亚历山德罗·门迪尼），Otto Von Busch（奥托·冯·布施），Issey Miyake（三宅一生）等近四十位设计界的大腕响应他们的号召，做出作品参加展览。我和这对夫妇见面，是为探讨将这个展览延伸到中国的可能。他们对中国充满想象和期待。　　　　　　　　　　　　23:03

　　现在让我给大家介绍另一位NABA的新秀，来自中国的苗苒。苗苒就是米兰街头的风景，每当他出现时，他奇特的着装必定会吸引路人的目光。在米兰如此，更不用说在中规中矩奉行原则的德国了，有一次苗苒和我讲到他在德国的遭遇时说道，那里的人几乎是在用鄙夷的目光上下打量他。但令我惊奇的是，年纪轻轻的他居然可以从容地面对这些好奇、惊讶甚至敌对的目光。后来我终于明白了，这种强大来自于两个方面：一是其强烈的自我意识，二是对着装的独特理解。　　　　　　　　　　　　23:14

苗苒对服装的热爱超越了一切，因此在设计和着装方面他走得很远，对人性和服装的关系看得很透。在服装设计方面，苗冉的观念是明确的，他在追求一种至高无上的境界，超越性别的界限是服装独立性的一种表现。因此苗苒的服装设计往往男女皆可受用，区别仅仅在于开口方向的差别。那是一个关于性别的符号，已经变成了一种密码。在太平盛世，它是温文尔雅的男男女女的隐秘编号。

23:24

　　此外，苗苒的裁剪技术在他们这一代年轻的设计师里绝对是出众的。在米兰理工服装设计专业读书时，他额外给自己加了功课，去塞高礼学校专门下大功夫学习了裁剪技术。苗的真正解放是到了 NABA 之后，因为他反感米兰理工大学的训练和考核方式。而 NABA 对个性和感觉的尊重使他获得了认同。NABA 欣赏苗苒的才华和性格，于是硕士毕业之后，他被校方聘任成为该校历史上第一位华人教师。如今，苗苒已经在米兰创立了自己的品牌，这个品牌对服装的独立见解已经引起欧洲的关注。

23:36

　　我和苗苒认识于 2007 年，对他的印象经历了一番颠覆过程之后，很快我就确信他会有辉煌的未来。他比我年轻整整二十岁，但我们是相互信任的朋友。记得六年前在米兰大教堂附近我们俩进行过一次长谈，谈到设计，谈到教育，谈到个人和社会。最后我对他说，十年之内你将必定会在国际时尚界证明自己。如今看来，他比我预料的还要快！

23:44

苗苒

教育　　　　设　计　　　　文化批评　　　　艺术

YJZ：我俩投资他做一个服装品牌吧！

教 育　　设 计　　文化批评　　艺 术

周？NABA 是个街区名字吗？
宋江回复：新美术学院的缩写，我已经回来了。欧洲的经纪人认为他是未来中国的山本耀司。你们下次去欧洲我可以给你们引见一下。

FZ：苏老师您还在米兰吗？我上周去荷兰代尔夫特理工参加 workshop 去了，这周刚回来，不知道您还在不在米兰。
宋江回复：已经回国了。
FZ：又错过和您见面了……我和黄山在米兰都挺好，最近到期末了，结束最后几个作业的汇报我们就回国了。回去后和您汇报这一年的学习。
宋江回复：好的。
FZ：苏老师您早休息。
HYH：你去看米兰时装

教育　　　　设 计　　　　文化批评　　　　**艺 术**

### 2015-1-20

北京海淀区五道口是个"鬼见愁"的地方，这里除了要解决交通换乘的问题，还是各种类型交通系统交叉之处。它每日里承担着巨大的交通压力，交织着密密麻麻行色匆匆的人们。清华美院的设计课程经常以此地为课题来研究和设计，希望找到解决方案。更加令人担心的是人们对这个场所的认识、感觉，我想这是一段令人不快甚至恐惧的狭窄路段，穿越的人群只想快速地逃离。今天凌晨3：00到晚上20：30，来自清华、北林和北京工商大学的十位学生在此进行了一个有趣的艺术实验。他们用彩色的线来缠绕沿街道通向城铁的金属扶手，这段扶手长30米，使用毛线总长540米，花费600元。在这个过程中，他们记录了都市人群对这个环境中微妙变化的各种反应。

这个行为的目的是希望给苍白、冷漠的都市生活增添一丝温情，这些可爱的学生们希望人们可以给予他们的作品一点点关注，并在这个聚焦的一瞬间传递他们的关爱。之所以这样，是因为他们了解这个场所，它宛若绚丽都市表象之下坍塌的空虚，它无情地吞噬着人们的情感和意识。这个看似熙熙攘攘的空间区段，实际上是一个无人的疆域。他们希望通过色彩之感和劳动来刺激麻木的人们，从而探究艺术介入空间的实效。　　　　　　23:47

石俊峰

CHZ：好选题，好过程……

AMDSN：它宛若绚丽都市表象之下坍塌的空虚，它无情地吞噬着人们的情感和意识。这个看似熙熙攘攘的空间区段，实际上是一个无人的疆域。

我本人是晚间才从我的学生那里得知这个艺术活动的，我很感动。这些80后的独生子女们竟然可以如此慷慨地对待那些素不相识的人们，以他们绵薄之力回馈这个问题多多的社会，并以在寒冬季节的彻夜劳动来温暖这个社区。在此，作为他们的教师，我感到骄傲，并向他们致以敬意。　　　　　　23:53

第二个层面，我要和这些年轻人来探讨艺术手法和观念问题。就观念而言，他们的艺术实践属于真正的环境艺术，是针对环境中的社会性问题进行解决的方案。这是一种积极的艺术态度，并

E：给孩子们点个赞！

DYY：宇宙中心。

教 育　　　设 计　　　文化批评　　　**艺 术**

SJF：谢谢老师，谢谢您的认可！也谢谢您的教育和引导，让我在困惑和杂乱之中能找到自己的定位！我和小伙伴们会让这个沟通方式继续下去的，再次谢谢导师！

教育　　　　　设计　　　　文化批评　　　**艺术**

且勇敢地将作品植入现实，主动地借场所的张力，使之成为作品不可分割的部分。

1月21日，00:00

　　就手法而言，客观来说不能算作独创或多么成熟。2005年美国艺术家卡罗尔·赫梅尔在克利夫兰就采取过类似的方法，她用针钩的方式为一个树权编织了一件美丽的外衣。意大利的女性艺术家尼古拉塔也做过一些类似的实验，她同样使用纤维艺术来处理都市中冰冷的设施。

1月21日，00:10

　　但我认为这件作品和历史上某些事件产生的巧合并不是一件坏事，它反倒表现出一种无畏的果敢。同时，我认为他们选择的物体还有待商榷，再斟酌一下，换一个目标也许会更好。

　　街道中的效应也有些出乎他们的意料，人们的反应并非年轻人热切期望和设想的那般热烈。这令他们有一点失落，但在和我的学生石俊峰交谈的过程中，我惊讶地发现这些年轻人的了不起，他们已经能够发现一些深层次的问题。在我们这个问题成堆又滥用药物的社会，社会机体对药物的反应已经变得比较迟钝了。要想刺激它，让它有所反应就必须加大剂量，使用更醒目的载体，更巧妙的方式或更重的手段。

1月21日，00:25

　　年轻人，你们面对的是一头病了的大象，想让它睁睁眼的话，必须要用香蕉或铁杵。艺术需要不断地实验才能寻找到更有效的方法，也只有不断介入社会才能够认识你所生存其中的这个母体。祝你们继续自己的努力，延伸你们的范围，扩大你们的联盟！

1月21日，00:33

DYY：不错，添了一抹亮色！

CHZ：转了哈。

AMDSN：今年9月在751的展览里看到一个艺术介入城市的课题觉得很有意思开始关注，后来知道有些学院竟然有专门这个课题的研究室，惊呆，相比之下我们真的很闭塞！

宋江回复：看到了。

XF：苏老师您看到我给您的留言没。

QQ：瞬间的温暖，即逝。

YL：人需要艺术关怀。

LC：每天例行上班的人们，每天经过同样无聊的通道。用小设计打破一成不变秩序的生活感觉很棒。

AMDSN：毛线缠绕围栏的艺术实验正如您所说，

教育　　　设计　　　文化批评　　　**艺术**

它不仅仅是艺术行为,更是积极的艺术态度,是有着温暖人心高度和实际意义的一次设计实践,真的很好!感谢您的分享!

JJ:美化街道。

SJF:一定认真学习,之前不明白迷途需要反向何处,现在思路很清晰了。

YS:转了!

TDYDD:引用您的话:"狠劲儿还不够"。

SJJ:香蕉或铁杵!!

HZJ:艺术和大众之间的鸿沟不好逾越。赞同老师对于媒材选择的建议。这是精英们的游戏。因此我目前还是认为这样表达的意义在于精英层自身不断的娱乐宣泄和底层窥探。对于五道口来说,这也是一种批判的宣言符号。在我看来值得被记住。

宋江回复:年轻人的社会实践要鼓励啊,九十年代那时候还没有这种勇气和社会关怀。

HJ回复:是!

宋江回复:青涩是对青年的特许,好好享受吧!

HJ回复:真希望学院和孩子们能摆脱脆弱!

宋江:微信让我成了夜猫子,后来发现到处都是蝙蝠。

HJ回复:早休息!

HZJ:就我而言,艺术即是最自然而然的表达,是不留"痕迹"的。与

HJ:毕了业我才知道,清华还有美院?TTM苍白无力了。

其说是在社会中治病不如说是个人情怀的释放表达。适合的场地用的是适合的语言,这是尊重,也是个人追求真实的自然流露,需要综合的因素太多。因此需有某种感受性的事物被放大,往往是要巧于因借,不然谈何真正意义上的表达?只有被淹没。

宋江回复:深刻。

HZJ:今晚的对话让我想起"青海原子城爱国主义基地纪念园"见过的那几排青杨,每每想起我就不禁感动地落泪。同样的对待环境与艺术的态度放在都市里或许也是行得通的。所谓场地概念无非就是一种自我表达与场所特质吻合的精神寄托。

以上我的话,愿与石俊峰共勉。因为那样的去"使用"艺术或许会有些"糙"。

SJF回复:可能理解不同。我们这次胆怯的尝试关键点不

在于材料,而是时间。早高峰匆匆而来的人与突然出现的变化,和晚高峰疲惫离去的人与渐渐消失的变化,我自己觉得还不太具有分析更深层内容的能力,所以不知如何回答。但我们很清楚这次尝试是一次交手,是一次认识和对话,我们到没有把材料和形式本身看作艺术,也没有把使用的过程看作艺术,所以一定还要再往前走。

HZJ 回复:迷途知返在于返。返向哪里呢?各自有各自的追求就很热闹啦。我是在讲我希望去回应艺术在环境中实践的其中一种态度。其实那种他人在作品实践出来后的回馈在我看来只是对时间的一种思考维度。准确地说是艺术的观念。

XG:恐怖人流中还有许多五彩鲜活的艺术之心。

YYB:艺术植入环境,为生活服务!生活环境艺术化,为生活的人服务!

XF:您什么时候有机会能否从交通规划改造的角度帮我们呼吁下改造咱们美院东边那个铁道路口吧,那个小多岔路口才是五道口地区真正的"鬼见愁"啊。

ZJ:好温暖!他们还管拆吗?还是就这样放着了?

ZL:👍

HTYJ:👍👍👍

TW:好样的!

LLH:中午就想去感受一下彩虹的温暖。

HYH:有趣有意义的实践,支持!

ZJ:凌晨的北京应该很寒冷,学生的作品却让人感觉很温暖很美好!

JYG:羡慕,这种无索求的行为,多少年不做这些,渐觉自由思想也不断退化,更惭愧。苏老师微信简直是饕餮大餐啊,这几天连续拜读至深夜。

宋江回复:我过去没用过微博,现在开始用微信,计划写个三年再说。

JYG 回复:支持,我就坐等美食了。

AQ:哇,这个好有趣,想采访一下当事人,不知道是美院哪位同学做的呀?

宋江回复:石俊峰同学。

AQ 回复:啊好的!谢谢老师!

教 育　　　设 计　　　文化批评　　　，艺 术

关于你的作品和思考的介绍，更加让我感动。我个人很欣赏你作品中的"温柔"。柔软的材质与包裹的形式都有强烈的女性暗示。而这种温和与柔软或许是当下中国社会十分需要的品质，去化解暴戾和匆忙。

教育　　　　设计　　　　文化批评　　　　艺术

<div align="center">2015-1-22</div>

　　从他在沙滩上凌空飞扬的架势来看，他得到了真正的解放。三年前我的爱徒何为在清华仓促完成了硕士毕业，在中规中矩的环艺设计体系之中，他"不端的行为"冒犯了许多师长的学术观念。但我隐隐约约感觉到那是他觉醒的开始，而一旦醒来他就永远不愿再昏昏睡去，他将在不断发现自己的喜悦中，在永不停顿的游戏中"虚度"光阴。

　　去美国留学的时候，他又一次面对选择，在声誉和内容之间踌躇，在设计和艺术之间徘徊，在稳步上升和跌宕起伏之中选择人生。最终他勇敢地选择了后者。他依然放弃了诸多充满声誉的名校，而投身底特律附近的匡溪求学。

HZJ: 何为。求老师推荐何为微信。好想他。

　　如果说在清华大学的六七年里，他只是在我的暗示下进行对自己的寻找，在我蹑手蹑脚的引领下去窥视环艺的另一种可能。那么在匡溪他终于进入了一个真正的乐园。我对他的这次选择感到由衷地开心，因为我第一次看到身边的学生可以这般自信地出走，抛弃一切世俗的观念去寻求理想。当然我还有一份私心，就是希望他能成功地协助我证明我那饱受诟病的教育主张。　　00:22

SJF: 哈哈，饱受诟病的教育主张……
SJF: 师兄无形之中也对我有很大影响。

　　瘦小的何为去美国之前把身体练得很结实，猛一看像那些在街头跳街舞的美国"顽主"。他在积极地储备着这次远行。匡溪的训练体系很适合他的成长，包容、自由、敏锐、创造，那里的老师都具有独特和犀利的眼光。师生的交流平等但严肃，自由却不乏激烈的批评。那个校园俨然是一个独立的社区，崇尚独立、平等和创造。假期回国后他兴奋地和我描述他的学校和他的新老师，受其感染我也情不自禁地和他一起激动着。他出手不凡，在新的环境里，第一个学期就获得了广泛的认同。同时他的一个设计获得了一项全美竞赛的第三名。　　00:36

WDX: 点一盏灯，照亮学子路。教授好耶！

JJL: 有点意思！

　　何为不俗的成绩在我看来是必然的，这首先是因为他尊重自

教　育　　　　设　计　　　　文化批评　　　　艺　术

LLH：真正的自由。他找对了导师，活出了他自己的精彩了！

CQ：对学生的爱，首先表现在教师毫无保留地贡献出自己的精力！您付出良多，他会以破土而出的勇气和闪耀的身段给您以快乐与欣慰！

LSBGD：很好的成长样本，能多些这样的素材，人才。

FMT：每次看到您的文章在心里都有一种赞叹的感受。理性、平静、思考、真实。能和您结识，真是三生有幸。

HW：不敢当不敢当，谢谢苏老师关爱！一定努力经得住夸，好好奋斗！

CAY：看到那个食品设计了👍

己,注重培育自己独特的感知力,同时又探索自成一体的逻辑。这是当代具有的普遍意义的价值观,集体的认同并非建立在对集体抽象的妥协之上,而是强调个体的特质并保持基本的原则。如今何为已经开始从事彻头彻尾的"不靠谱"的艺术工作,并经过深思熟虑选择了自己的创作方向。 00:46

何为选择了"食物"作为创作的方向,因为他认为食物和人们日常生活息息相关,但人类的吃法、吃相却千差万别。"食物"媒材的通用性和"吃"这个行为的不确定性决定了创造的可能性存在和生动性的可能。主动地开发、拓展、组织、设计和吃有关的场所、仪式、形态就可以调动就餐者的创造力,使这个活动进一步发酵,进一步升华,从而产生一种幻灭中的美感。 00:59

在不长的时间里,何为已经完成了和"食物"有关的《Fruit Wall》,《Plate Party》,《Picnic Indoor》系列作品,获得了美国艺术界的关注。现在他在协助另一位重要的也以"食物"为创作主题的艺术家 Jennifer Rubell(珍妮弗·鲁贝尔)进行创作工作。在不久前于布鲁克林 Weylin B.Seymour's 银行旧址进行的一场盛宴活动中,何为负责前菜"橡皮鸡之死"装置部分的制作。在这场奇特的盛大场面里,何为领悟到了在华丽、古典、荒诞、暴力混合的形式中,传统和当下结构性的对接所发挥的支撑作用。这些大场面的活动有助于他建立对场所、阶层、人性和仪式等概念的理解。 01:21

记得当年何为毕业时,正当我为他作品的逻辑关系喝彩又为其手法稚嫩粗糙恼火时,一位同事语重心长地告诫我说别把学生带坏了,面对他善意的提醒,我也郑重地告诉对方:我认为何为的选择是自主性的,我坚信他会获得成功!所以今天我看到他的成绩,不,更重要的是状态,我开心,更为他加油! 01:29

教 育　　　设 计　　　文化批评　　　艺 术

何为

教育　　　　　　设计　　　　　　文化批评　　　　　艺术

## 2015-1-23

今晚从市政协的会场跑回学院，检查两位即将于 6 月毕业的硕士研究生的论文和设计。与其说是检查，不如认为是一次热烈的讨论，因为和张雪娟、石俊峰这样好学的学生在一起，他们的认真自然会引起我浓厚的兴趣。

今天是市政协提案的截止日，下午刚刚提交了一份关于北京中轴线恢复晨钟暮鼓的提案，张雪娟的毕业设计和论文就与此相关。我觉得我的提案一定是个富有创意的、合理的建议。但让环艺设计的学生毕业设计去设计一个看不见、摸不着的环境声场，一定会引发一些疑惑和争论。这些年来我很矛盾，一方面喜欢看到这些不安分的学生选择一些自己感兴趣的、冷僻的话题。另一方面又担心这种自找苦吃的行为，真的会引来各种激烈的批评和怀疑。但雪娟的雄心很大，她义无反顾地投身于这项研究之中，进行了大量调研和深入分析，从而使一种可能性慢慢浮现了出来。　　　　　　23:18

其实在人们对场所的记忆之中，声音真的是很重要的因素。我们都常有这样的经验：每当我们故地重游，虽然眼前景象一切如故，但总会感到有一种陌生阻滞了情感的迸发，这就是因为生活的更迭悄然替换了环境中的声音。我们迷信视觉，但是嗅觉和听觉有时会在记忆中保存得更加久远。雪娟就想在旧城的保护区内尝试一种塑造听觉的可能。我之前曾经怀疑她能否走下去，而她今天铺陈在我面前的成果打消了我的疑虑。　　　　　23:30

灯蛾扑火，并非自取灭亡。许多成见常常会在执迷不悟者的努力下烟消云散。加油吧，雪娟同学！　　　　　　　　　23:34

石俊峰一直是个喜欢挑战自己的人，这是自信的一种表现。但最近他却时常陷入一种焦虑和失落中，在和他的交谈中我逐渐弄清楚了他的困惑来自何处。石俊峰是个对自己要求苛刻的学生，他本是一个完美主义者。但是随着越来越多的阅读和越来越深刻

教育　　　　设　计　　　　　　文化批评　　　　艺　术

WM：这个研究方向太有意义了！尤其像我们这样住在五环以外的人，多希望听到城市心脏的声音和脉动啊！

HYH：支持！

CXS：公民。

M：希望设计者有更多的话语权。

ZY：挺好，我却整天在想技术问题，能以最快的方式消除别人的质疑。

SJF：谢谢苏老师，跟了好久，一点点复制进日记里，过程中也有了一些想法，现在时间不多了，我还是用尽办法用两者兼顾的方式快速前进！

的思考，以及世界范围内广泛的游历，他反而开始对设计者的决定作用产生怀疑。

23:42

与过去的大多数学生喜欢选择一个高大上的课题不同，石俊峰关注那些纠葛在都市各种力量之间的边缘性的空间。这些空间在都市之中的身份是模糊的，不确定的功能和不确定的使用者，还有不确定的边界。这些空间的未来究竟在何方，又有何方神圣才能执掌它的未来呢？

23:51

过去气宇轩昂的规划师、建筑师、景观设计师都曾宣称自己是创造人工环境的主体。但现实中，许多被规划和设计的空间存在的状态却和设计者的初衷相悖。现实反复嘲弄并没有摧毁那些职业设计者，相反倒是使石俊峰这样的旁观者失去了信心。他在苍凉的都市边缘寻觅，在阅读中思索，他想发现环境形成的真相——环境的"环境"和那些环境现实中的主宰者。1月24日，00:03

环境中最有想象力的竟然是那些乌七八糟的使用者，他们不仅在情感上依恋这些边缘地段，而且极为天然地赋予这些不成气候的场所以精神。而此时，设计者呢？失语？出局？还是在恰当的时候现身？这是一个新方法的开始。

1月24日，00:11

当一个设计者准备者思考这样的问题时，他就不再独裁，而是先将画笔交给公民，然后再在他们铺下的底色上勾勒、点缀。而那些今天掌握最终决定权的另一些人呢？也许就变成旁观者或是维护者了。

1月24日，00:18

SJW：我们研究院有一个国家噪声与振动试验室，还有一座声学楼，您如果觉得有必要我可以带您的学生到那儿做声学调研。

宋江回复：谢谢沈总。

SJW 回复：此外，这个实验室一直在做噪声地图研究。

宋江回复：太好了！

CXS：在地设计，提法不错。置之此地而后设计。

SJF 回复：好像出现了一个好名字。

CXS 回复：在地建筑学，建院周榕老师"忽悠"的名字。

SJF 回复：我对"置之此地而后设计"更感兴趣哈。

CXS 回复：后设计吧！

SJF 回复：妥了！

杜宝印 作品

**MTL:** 您真是位爱学生倾心教学的好教授。
**宋江回复:** 谢谢。

**ZAM:** 有一种美,是近乎宗教信仰和理想的美,照亮这种美的是严酷现实,而不是理想本身。

**ZL:** 设计师的作用是有限的,且相当有限。但怀揣美好的愿望,努力地做一点点事儿,也是值得的。

## 2015-1-27

科学普及型展览和科学研究本身的关系，犹如镜像和被反射的事物本身，一个浅显易懂，一个复杂多变且内涵丰富。作为展览的图示展现的是事物的全貌，和通过外貌折射得到的事物结构和基本的原理及内容。一般来说，科普展览是科学语言向大众语言转化的方式和结果，要求深入浅出，生动活泼。但是对于一些针对某个人或某个事件的科学展览，就需要在几条相互平行的线索之间把握平衡。既让它们相互交织，又要突出主线，让人类伟大的成就和人类杰出的个体相互映照。

丁肇中先生的实验物理，在人类进行科学研究的历史上具有重要的意义，它是科学研究中实证的重要阶段。尤其在对微观世界的研究探索领域，捕捉那些在日常生活中完全看不到、摸不着的东西，更是要显示其绝佳的想象力和控制力。

这个项目勾引起我天生的好奇心，也激起了我接受挑战的欲望。和崔恺先生的团队配合来设计这个专项的科学实验展览，是一次难得的领略世界顶级科学家思想和方法的机会，必须保持积极的态度。我们的世界终极性的组成到底是什么？这既是科学家关心和着力研究的问题，也是每一个凡人思想中经常掠过的问题。这个迄今为全球规模最大的关于一个人的实验物理学的展览，将是一个永久性的集景观、建筑、室内设计、展览展示为一体的宏大叙事。今晚和众多助手对这个项目进行了讨论，我们探讨了展览的叙事和表现力的关系，研究了建筑和室内设计以及展览展示设计的集成方式，还推敲了叙事语言、语感和观察视角的关联性的问题。这一次，艺术将以一个阐释者的角色登场，而沉甸甸的科学实验将是这个展览飘扬、华丽语言牢靠的牵引。

00:48

建筑就是为这个展览专门设计建造的，现在还在方案过程中。建筑师希望能从展览设计中得到一些启发，进而优化建筑设计。

教 育　　　　设　计　　　　文化批评　　　　艺　术

另外展览设计尽早介入,也有利于各项设计的集成。现在还在投标阶段,但我有信心!

00:59

我对微观性的科学实证感兴趣,太神奇啦。人类依靠认识的累积不断向世界的真相逼近。

01:04

科学家就是一批玩火者,但是不自焚,偶尔会让别人自焚。

01:08

杜宝印 作品

## 2015-1-28（一）

**你也睡在工作室？**

艺术家对工作室的感情有多深？工作室是艺术家的第二个家，而且可能比第一个家更能展现他们的人格

　　睡在工作室的人不是因为没有家，而是因为热爱自己的工作。大工业时代摧毁了前店后厂的社会生产与生活形态，为了提高生产的效率和解决大规模人力组织的需要，生活和生产在空间上被分割开来。于是拥有制造业的城市中，就出现了生活区和生产区截然分裂的普遍状况。滚滚的人流在上下班的时间里，如野生动物大规模迁徙一般，形成了都市中特有的景观。有时为了生产的需要，工厂中的值班室里添置了值夜班用的床，但那只是众多的身体轮换休整的简单设施，完全没有个人化的情感痕迹。进入后现代社会，生产和生活的空间界限开始模糊，它们彼此交融、并置，引发了许多新的空间类型和生活状况。21世纪初，中国的地产界鼓吹过一个工作与生活相混合的居住模式。Soho现代城就是这种新生活的代表，办公、居家、餐馆、诊所、洗衣店、超市、银行、画廊、学校、宠物店，一应俱全，应有尽有。这种空间承载的就是一个大千世界，各色人等共同生活在同一个屋檐下，共同使用一个电梯，一个走廊，一个物业。大家一方面相互抱怨，一方面彼此迁就，聚集而成为一个貌合神离的共同体。2003～2004年，我的工作室曾经设在现代城A座2912房间，脚下是川流不息的机动车队列，周遭是操持着不同业务的机构、公司。当时我们的工作室里也有张小床，是为加班熬夜的员工准备的。睡在那张床上，梦中尽是紧迫和焦虑。

　　十几年来，我有超过一半的时间睡在离工作室很近的地方。并且每每随着不断的迁徙，我总是会在工作室里增设一个温馨的小屋。这是睡在工作室的一种欲望的表现，是对理想状况下工作

及生活并置的一个想象。2005 年我在 798 南区建立了"上下班书院",那是一个闹中取静的处所。竹林、鱼池、参天的大树、沉寂的屋舍,在这个自由的天地中我安排了一个紧凑的卧室,卧室的床头悬挂着诗人严力的绘画作品,南向的窄窗外是由沉淀池改造的鱼池,其上托浮着开放的睡莲,西侧的窗洞面对着雅致的书斋和展厅。有一个月的时间里,我几乎天天守在这里,阅读、会友、组织展览和各种活动。那个卧室其实是个午休的地方,我极少在此过夜。

00:30

诗意地睡在工作室里绝对不是为了工作加班,而是对工作的一种私密的拥抱。首先要求是个人的工作室而非集体公用的空间和公用的床。在这种空间结构中,我们可以自如地变换身份,随机性地安排自己的工作和生活。

00:41

睡在工作室里,对于工作、生活,很难说哪个优先。自己可以掌握着绝对的自由,而不是被工作或生活所奴役。这种超越是一种理想。

00:45

据说上海大学已故的老校长钱伟长先生,终身居住在校招待所中。这个教育家就一直睡在教育空间的核心,这就是境界,这就是超脱和超越。日本著名建筑师矶崎新则是终身居无定所,以旅舍为家,保持着漂泊、游牧的自由状态。建造永恒、固定之物的人工作的范围反倒是无边无际。

00:58

我认为追求工作室的形式感,就是这些特立独行的人们刻意的表现,旨在寻找一种旁证。真正的强者倒也未必,比如培根的画室,混乱到令人发指,但那里是他的乐园。

01:21

建筑师、艺术家、设计师的工作室最煽情,它们大多考究、精致、浪漫、出格。正是这种超乎常态的品格,才会成为大众追捧的对象。在现代社会里,这些工作室遗世独立、人类谋生劳作的形态,熠熠生辉,引来众生阵阵喝彩。

08:47

## 2015-1-28（二）

**迷失于整形术中的韩国**

一种强大的韩国消费文化在过去的二三十年间，令韩国女性们将美丽等同于职业与利益上的成功。

整容是一种医疗技术，它体现了人类重塑和改变自己的能力。整容术是人类在局部领域向上帝和遗传学发动的挑战，即人类妄图在自主性方面取得成就。面孔美学具有明显的社会性，它是驱动整容术社会化的动因。因为绝大多数整容者总是希望通过手术来纠正自己先天的面貌，使得易容后的面孔更加符合社会的美学标准。

我想整容术最早的目的未必如此，它仅仅是一项修正人体的技术罢。但人类很快发现了它所具有的价值，在最开始并非是为美学服务的，倒有可能是一种伪装，即隐藏真实的自己。"文革"时期有一部著名的朝鲜反特故事片《原形毕露》，特务白桃花本是韩国的大家闺秀，可是为了颠覆社会主义的险恶目的，不惜接受了美国医生的整容手术，变成了一个穷苦丫头的形象。这是整容的特殊目的，它仅仅应用于潜伏、逃亡等，充满了神秘感。

韩国将整容术社会化完全可以看作是人类学意义上的奇迹，高达 20% 以上的人口比例接受整容术是一个值得深究的问题。人们主动要求整容的目的不外乎出于迫切地想要融入主流社会的心理，但如此大规模的人口使用手术来改变自己的面孔则说明了一个严肃的问题，那就是这个种族的面孔特征在全球化时期所遭遇到的美学尴尬。

22:56

2010 年我去韩国参加第二届首尔奥林匹克设计大会，大会论坛上首尔大学和弘益大学的两位来自欧洲的教授谈到了换脸术。他们声称这两所大学已经创造并掌握了一种可以不断变幻脸面的技术，在未来投放市场可以满足人们随意改变自己的欲望。

我当时颇感纳闷,难道人类真有如此变态的需求?刚才读完此文,觉得这是有可能的,因为我已经看到了被地缘政治、经济所绑架的美学导致的灾难。

<div style="text-align:right">23:08</div>

朝鲜战争后的 1954 年,美国外科医生拉尔夫来到韩国。他起初的目的是为了帮助那些,在战争中受伤和被烧伤的不幸者。最早无端接受整容手术的健康人群是战后社会的娼妓们,她们整容的目的是为了迎合美国大兵的审美喜好,这本身是一种经济利益驱动的行为。但在之后的社会建设恢复期,抱有这样目的的不再仅仅是那些出卖肉体的人们,而是来自社会各阶层更多的人。在西方资本大力扶持韩国,百废待兴的社会阶段,众多的人开始希望通过创造西化的面孔更好更快地融入西方为主的国际化社会之中。这时西方的脸谱美学在经济实力的扶助下,大举入侵韩国社会,逐渐颠覆传统的审美观。终于,1961年韩国第一家美容诊所开张了,它标志着一场社会性的面容改良运动拉开了序幕!

<div style="text-align:right">23:27</div>

人类绝对是一种异化的动物,按道理说不同的种群理应拥有不同的审美,每一个族群都应当自信地秉持自己独特的审美观。但现实证明,这个乌托邦式的美学伦理在现实中是灰暗的,强势的族群,其美学也在借势飞扬四海。最终导致了黑熊迷恋北极熊,花猫追求老虎的美学乱伦。

<div style="text-align:right">23:39</div>

当下的韩国美女俊男在街头经常撞脸是个必然,因为整容的标准基本上是唯一的,手段也相差不了太大。这是社会化生产的痕迹,他们或她们像是橱窗和货柜中的商品面面相觑,如出一辙。这是人类面对基因遗传的改造活动,规模之大令人叹为观止。这种改造利用美学的教义粗暴地剔除合理的结构、组织,或累赘地将化工物质附加在天然的骨骼之上。它表面上消除了因单一标准所形成的众多自卑,实质上是整体性屈从对每个个体造成的伤害。

<div style="text-align:right">1月29日,00:39</div>

## 2015-1-29

**四百个精神病人的手提箱**

400个箱子，400个不可思议的头脑。

　　私人物品就是碎片化的个人，而这些被精心收集在一个上了锁的手提箱中的碎片，也许就会拼合成它们主人的形象。精神病患者是人类社会中一个非常性的群体，不仅如此，他们中的每一个个体也拥有独特地看待世界的视角和对待自己的方式。每一个沉寂的箱子就是一些线索、一段消逝的历史、一个被拆解后压扁的空间，甚至还散发着人性袅袅的余温。

　　谁这么有眼光，完整地保存了这些孤独的容器，是它们收集并守护了那些古怪和神秘的灵魂。这四百个上锁的箱子放在博物馆中，会体现出一种沉闷的力量，它们犹如一种控诉，令我们对上帝和社会犯下的错误产生无限的失望，对人性的迷途充满疑惑和恐惧。　　　　　　　　　　　　　　　23:02

　　这些手提箱是这些精神病患者个人的世界，它们伴随着主人离开温暖的家庭来到这个被社会隔离的冷漠的世界。如此多样的箱子，不同的材质，不同的款式，不同的风范。其中容纳的是这些人的生活细节和情感倾向。打开它们，里面的风景更是五彩缤纷、千差万别，这就是人类进化和文明力量的印证，即使已有瑕疵，依然井然有序并光彩夺目。　　　　　　　23:24

　　这属于人类学研究范畴的摄影作品，严肃、细致。它的艺术性表现在语言叙事的模糊性上，那些看起来丰富多样的细节所引起的直观判断和定义定性之间的矛盾，引发的怀疑和争议是力量的源头。此外，时间和数量也是一个重要的因素。　23:43

　　过去的手提箱是个人周游、漂泊、流亡的贴身之物，它是抽空了身体的那些贴身物质总和，是个人身份的证明和自我安抚的

教 育　　　　设 计　　　　文化批评　　　**艺 术**

工具。从箱子的外形和内容也看得出，这四百个手提箱之外的世界是一个富庶的温和的社会，它为这些不幸之人提供了丰富的选择和细腻的关照，和今天普遍配置了小巧精致轮子的随身箱包比较，过去的手提箱显得笨重，但它们一个个神采奕奕，从容地勾勒出主人们的形象。行走的肉身携带着另一个自己，仿佛另一缕被折叠的身影。如今打开这些尘封已久的箱子，虽然"人去楼空"，但依然能感觉到人性尚存的余温。

1月30日，09:04

## 2015-1-30

### 在19世纪日本，人们喜欢让猫干些人事儿

高度人格化。

猫是一种具有多重性格的宠物，正是它身上体现出的种种自相矛盾性，令许多人着迷。这种哺乳动物一方面对人类温柔体贴，另一方面和主人保持着若即若离的距离。由于猫的形态、眼神和毛色符合人类的审美，它就成为人类宠爱有加的玩伴，同时它矫健的身形和敏捷迅猛的动作也满足了人们对老虎的臆想。所以世界许多地方都有善待猫咪的传统，更有甚者把它豢养在家里，当作家庭的重要成员。猫是在人类主宰的这个世界上和人类关系最为恰当的动物，因此它的地位显然高于狗，可以适度地游离于人类的控制之外。更高于那些终生劳碌的牛马们。

木构建筑是猫咪们的乐园，纵横交错的屋架和倾斜的屋顶都是它们的世界，在其上它们可以凶神恶煞般地追逐行为猥琐的老鼠，偷袭栖息的飞鸟，还可以旁若无人般优雅地行走在屋脊。16:03

在这些精彩的浮世绘中，猫咪被技艺高超的绘者推上了主宰世界的宝座。它们一个个衣着华丽，神气活现地粉墨登台，替代人类主持大小仪式，享用财富和美食。猫咪之所以获得这样的恩赐，源于它在进化中得体的和人类相处的方式。18:12

猫咪不是察言观色的高手，但是它独立性的猫格却令其在人类众多的动物伙伴中显得别具一格。在开放的环境中，猫咪自食其力的能力令其他宠物自惭形秽。在封闭的家庭环境中，猫咪是洁癖症状的高发群体，它们的自清洁能力堪称人类楷模。最让人费解且失魂落魄的是猫咪临终前的神秘出逃，那是为了保留自身尊严的最后大逃亡，那种义无反顾的果敢真令人悲痛欲绝。19:06

我曾经拥有过一张以猫为主题的浮世绘，但那个画面的主角是自然状态的猫，而非人格化的猫咪。画面中一只黑白画的肥猫正在埋头啃食一只奄奄一息的硕鼠，猫和鼠身上纤毫毕现，绘画者依靠二者毛发的形态对比表现出弱肉强食规则下的自然现象。那画面极为生动，我似乎能嗅到木构架屋舍中陈腐的气息，感受到四下寂静无声的空旷。几次去日本都见过为数不少的猫，它们从容慵懒地蜷卧在低矮的屋檐下，或自在悠闲地行走在绿篱和道路之间。日本是猫咪的乐土，温润的气候，开放的传统建筑群，岛国的饮食习惯等，都为它们快乐的生活提供了宜居的环境。猫捉老鼠解除了人们的烦恼，它们适当的起腻排遣了人们的无聊。于是作为奖赏，人类让猫咪们反串浮世绘中的主角，让它们演绎社会风俗和快乐的人生。

19:58

身边的许多人都喜欢猫，猫也是历史上许多名人宠爱的对象。作家夏衍的代表性形象就是抚摸着爱猫的照片，钱钟书夫妇也喜欢猫，他们甚至介入到了家养的猫与邻居的猫之间的战争中。西西里黑手党的传奇人物——维托·唐也是一个爱猫的大佬，墨索里尼时期入狱后依然养了一大群猫作为狱友。美术学院的师生养猫者甚众，无论是品种或是数量都很出格。因为特立独行的猫就像一个艺术家。

23:17

我本人有四十年养猫的历史，养过各种品种的猫咪。它们给我的生活增添了无数的乐趣。我的一生目睹了许多爱猫的生老病死，由此我理解了人生的意义，并期望在来世和它们重逢。养猫的至高境界是豢养成群的野猫，这是一种豁达的情怀，喜欢它、欣赏它，但是绝不占有，请给它们自由！

23:27

宋江：刚才写了一大段，操作失误弄丢了。恼火：

HJ：👍👍

宋江：猫咪爱我，我爱猫咪。

HXP：别着急，再写一遍。

YY：我更喜欢狗，狗总是围绕着人转。猫像个诗人一样自我陶醉！

SMDD：不仅是好看啊！我有一朋友，京城的，出版社编辑，收养了数十只猫。她除了上班，就是伺候它们。

## 2015-2-1

**有一种奇兽是专门用来流水的**

好像人们不再能满足于中世纪的审美了……

  建筑的覆盖和遮蔽是其自成一体的主要特质，这个属性引发的另一个问题就是和自然系统的相互排斥。建造活动的祛自然化是建筑的开始，它利用一切物质和技术手段进行遮阳、抗风、防雨、保温和隔声。这样做建筑才能形成一个独立于自然的系统，能给其供奉的神灵和使用它的人们提供一处环境品质相对稳定的空间。排水是建筑必须拥有的能力，这样能够使屋顶汇聚的雨水排走以避免对建筑墙身的侵蚀。于是建筑就有了滴水的构造和排水的构件，这些构件附着于建筑之上成为整体中的细节。但细节也是非常重要的，精美的建筑细节可以反映出建筑整体性的品质。

  该文中罗列的这些图片给我们展示了许多生动的细节，这些细节都和建筑排水有关，是排水构件的艺术化的形式。设计师抓住这些细节大做文章，是因为构造中的理性并非是绝对至上的因素，它也并未占据形态的全部。　　　　　　　　　　13:34

  我宁愿认为这些神采飞扬的构件是建筑的环境美学峻使所致，因为从它们的形态变化中非但看不到理性的影子，反而是反逻辑力量对建造中理性脉络的破坏。在这场用生命的律动和情感的宣泄所发动的破坏中，建筑因尊崇物理所产生的冷冰冰的秩序被人性的自由、温暖和神性中的丰富所消解、融化。　15:06

  从工程的角度来看，建筑是一场工程的结果；从城市的角度来看，建筑是组成城市的单体；从系统的角度来看，建筑是一个环境，一个世界。建筑的外在是这个环境系统的一个符号，也是关于建造目的性的一个纲领。在这个符号中，组成系统的各阶层的利益诉求都以图形的方式进行表达。各种表情的人，各种形态

的野兽司职着不同的责任。每个公共性的建筑都是一个帝国,需要类别丰富的人或兽来拱卫和佑护。

16:29

"建筑是艺术之母",我想这句话的本意是把建筑比作孕育各种艺术的母体罢。这些造型别致的怪兽喷水的时候是它们最生动的时刻,这是把动态的因素融入建筑形态的方式。这时,优美的水线阐释了那些夸张动作留下的悬念,填补了动态中若有所失的部分。所以,这种类别的造型是建筑本体之外的艺术,但它和建筑的功能密切相关,它是在特定的环境背景和特定的时间之下展开的环境艺术。

16:51

穷形尽相般写实性的雕塑,充满寓意并严谨工整的图案,楹联、匾额、口号和标语,此为三种充实建筑的方式。第一种类型属于浪漫和理性相结合式,在这种方式中艺术的自由和创造性得到了尊重。浪漫和理性相得益彰,并相互促进。该文中的案例精彩纷呈,那些呼之欲出的神兽既恪守了自己的职责,又保留了独立的美学话语,令人如醉如痴。第二种类型符合建筑设计者的意志,但它打破了设计和艺术之间的平衡。中规中矩的装饰是建筑结构理性奴役图像的结局,尽管建筑美学层次丰富,却略显乏味。最后一种属于政治学与建筑学或者文学与建筑的乱伦和杂交,最终造成环境美学的颓废和衰败。

22:55

## 2015-2-2

**梵蒂冈图书馆第一次曝光！**

来看看教皇的藏书。美国新闻节目 60 Minutes 最近去罗马的梵蒂冈教廷图书馆探秘来着，这可不是一

一次一位波兰艺术家对我说：他有两个祖国，一个是波兰，另一个是意大利。罗马曾经是全欧洲的中心，而梵蒂冈又是罗马的中心，谁曾想过这个中心里除了圣彼得大教堂还有这样的图书馆呢？这是专属于教皇的图书馆，拥有 200 万册经典藏书，这篇精彩的报道在我们的头脑中投射了一个关于它的掠影，仅凭此窥我相信自己会终生难忘，我在自己的意识里已经开始修筑这座辉煌的殿堂。希望能够在有生之年有幸步入其中，以检验自己的想象力是否足够强大。　　　　　　　　　　　　22:22

图书馆是一个特别的建筑类型，它的主体是那些青灯黄卷中孜孜以求的阅读者，但它的核心却是其所收罗、珍藏的图书。不论时代如何变化，技术如何强大，图书都是不可替代的。因为阅读行为的高尚性早已注入了人类遗传的基因之中，图书也早已超越了信息载体的简单意义，它是文明的象征，是砌筑伟大历史的砖石，即使已近风烛残年，依然是我们进步的阶梯。　　22:32

多次走入伯尔尼尼设计的圣彼得大教堂中，那些人类为信仰所奉献的才华、劳动、牺牲令我震撼。巴洛克的建筑语言就是献给信仰华丽的赞美。而眼下这座图书的殿堂也有着别样的庄重、典雅与辉煌灿烂，因为这是人类对自己的颂扬。图书对人类具有特殊的意义，它记载着历史的轨迹，沉淀着精英的思想，收录了广博的见识，展示着累积的力量。羊皮、竹简、纸草、誊写、印刷。　22:51

图书是人类认识世界非常重要的成果，它建立了一个认知的坐标体系，使我们避免了问题阐释过程中过多的歧义。它将过去历史上对知识的口口相传转变为准确的纪录，从而很大程度上排

除了谬误。图书馆就是为图书建立的圣殿,它让人们在此分享这些伟大的成就。它们和宗教的殿堂一样圣洁,是人类的迷途中另一座明亮的灯塔。

2月3日, 00:19

## 2015-2-3

**Domus（Starry 译）：建筑！去死！—— 记一场全民狂欢的建筑猎杀**

后城市导读 | 审美这个东西真的不能民主，不管KEREZ的方案好还是不好，一旦从审美维度去寻求民

城市建设的民主化是建筑美学群氓向建筑师施暴的过程，呼风唤雨、口是心非的政客，精致利己主义的专家，从不安分守己的媒体，还有永远无法调和的大众都参与了这场暴力游戏。在大庭广众之下美学是羸弱的，它会在此起彼伏的话语抢白中不断遭受凌辱，最终逃之夭夭。这是哄客的胜利，暴民的狂欢。

建筑是一个具有双重词性概念的词语。大多时候我们把它认作是好房子的代称，它泛指那些经过设计的、有一定文化属性的建造物，建筑的功能和美学是它的核心。建筑师的责任就是在一个空间中和实体上糅合二者。　　　　　　　　　14:30

建筑美学是一个小圈子内部的"专业性话语"，它是隐秘性的。现代建筑美学试图在大众话语和经典教条之间寻找第三条道路，这是妥协，有时更像是玩火。因为它符合大众的语感，所以大众对它进行批判的时候就更加理直气壮。就像该文中，大众把简约的方盒子斥为低俗和廉价的建筑一般，这是面对潮水般袭来的抨击，设计者有口难辩，只能坐以待毙。因为用现代美学进行辩论会因语言过于晦涩而失去效用，而求助于古典美学又缺少依据。　　15:33

把建筑作为动词，进而把设计、建造的过程和社会建设、社会变革联系起来，是一件更加令大众和政客兴奋的事情。这时在建筑美学话题中，所有的阶层都复活了，公共建筑更是成为众矢之的。社会学介入建筑学到底是不是一种进步，很难下定论。但是建筑学的开放已是一个既成的事实，这个开放是建筑学自我批判的必然，它必然带来自我毁灭的危险。　　　　15:44

| 教 育 | 设 计 | 文化批评 | 艺 术 |

那座 1952 年动用了 3500 个苏联工人建造的颇具帝国风范的地标性建筑，与该事件的发生和走向是密切相关的，踏入这个敏感的区域就注定要面对腥风和血雨的洗礼。建筑师自以为采用中性的方式，去提出一个建筑学空间意义的解决方案是明智的选择，但事实证明他们选错了道路。在一个历史上屈辱不断的国家的空间核心、在一个殖民印记清晰确凿的场所、在一个告别过去雄心勃勃走向未来的时刻，回避建筑美学和历史、政治以及社会的关系是 Kerez（克雷兹）的波兰建筑美学计划覆灭的深层原因。这是当代建筑空间和社会学空间叠加所引发的问题，是不容回避的问题。

18:28

《新贵系列 2》，55cm×75cm，水彩，陈流

## 2015-2-4（一）

**奥拉维尔·埃利亚松**

▲ 点击上面蓝字 LCA 订阅如果非要寻找某些词汇来概括埃利亚松的艺术特质的话，也许可以用"光怪

在当今世界上，最重要的艺术家中，除了造型能力，许多人都兼具工程组织能力、设计能力，甚至具有一定的科学研究能力。显然，这些能力的拓展是艺术观念的变化所驱动的。

埃利亚松的艺术创作似乎在交替使用不同的方法，他的目的只有一个，那就是创造环境中的非凡景观、景象，并借此产生独特的体验。许多北欧的艺术家对自然、环境都心怀敬畏，埃利亚松也不例外。他的许多作品都和自然以及环境相关，他用物理和工程的方式影响景观。由于自然和环境对人的思想与趣味影响是基础性的，因此某种程度上我们可以认为生存环境的图式对文化、思想具有某种决定作用。那么改变环境和自然景观就有可能改变我们的观念，这是艺术创作的一个很重要的视角和思想。在这个观念里，传统的造型方法是有局限性的，它们只能产生一个扁平的图像，而无法创造一个全方位的可感知场所。

埃利亚松的一些方法是基于气象学研究得出的，如作品《气象计划》，在泰特美术馆封闭的展览空间中，他用加湿器改变空气中的水分形成类似伦敦的雾气，然后那个巨型的太阳就在雾气的深处产生了一种摇摇欲坠的湿重感。这是我们既熟悉又陌生的景观，因为那个太阳看上去既辉煌又失落。

这个作品是埃利亚松最重要的一个作品，它令置身其中的人们得到了无以复加的感受。据说有 200 万人次体验了它，这是一个令人不可思议的数字，足以说明非常性的环境感染力是何等的巨大。200 万已然不是一个关于个体性的统计，而是可以视作人类的整体性的指代。这就是自然和环境对人类的重要性。然而

艺术家在空间里的壮举和科学家在大自然中的作为还是有着本质的区别。艺术家创造的是幻境，而科学家是在大自然中玩儿真的。艺术家通过戏剧性场景变化来实施虚拟的环境变革，他对环境的尊重态度是明确的。科学家通过技术和实实在在的发明创造干预环境，既创造了景象，也产生了后果。蘑菇云壮观，但它是危险的，越战时美军使用的落叶剂也是如此，现实中困扰我们的雾霾也一样。所以艺术家不是危险的人类，但科学家是。 13:59

作品《河床》虽然没有沿着大多数作品的思路狂奔，而是另辟蹊径用极为冷静的态度进行创作，但它给我的震撼很大。在优雅的展览空间里堆放如此荒蛮的河床元素，面对着这个乱象，一种令人不安的感受顿时升起，遍布我们感知系统的整个表皮。这尴尬的场景映射出的是，不同的创造之间彼此的错乱，也许困顿是促进解决方案出台的最好的鞭策。 14:21

## 2015-2-4（二）

### 大人物柯布

他真诚到幼稚，激烈到夸张，但也有深沉的人世之爱与儿女情长。大哉柯布，巍巍乎，建筑师永远的精

尽管当下的夜空星光灿烂，但当那片遮蔽的乌云稍作挪移，它的光辉立刻就会使众星黯淡。

进入 21 世纪十五年了，但我们依然缅怀那个狂飙式的建筑师——勒·柯布西耶。上大学的时候，一些同学费尽周折利用老式的复印机，从外文书刊上放大复印出柯布西耶的头像的一个个局部，然后再拼合成一张完整的肖像。他们把这种颗粒粗大的图像贴在教室或宿舍的床头，以此表达敬意并激励自己。在 20 世纪 80 年代，相信这样的场景在国内的建筑系里比比皆是。

的确中国也在那个时期遭遇到了城市建设的青春期，柯布西耶勇往直前的事迹给充满理想又一无所有的青年学子树立了楷模，增添了勇气。但是中国建筑界的理想，在 20 世纪 90 年代很快就被汹涌的市场化淹没了，于是激情化作了泡影。之后很少有人提起柯布西耶，也可能是出于羞愧，但愿如此。2011 年我在苏黎世结识了柯布西耶的好友，湖滨别墅的主人海迪·韦伯太太。她用毕生的精力和财富创立了柯布西耶基金，同年第一届勒·柯布西耶奖颁给了一对夫妇，他们用三十年的时间去研究这位大师。

19:56

后来受韦伯之托，我请国内的一些媒体报道了此事。显然对于中国人民来说，像柯布这种不务实的"妄想症"患者，和今天如火如荼的消费和权力的建造时代早已经格格不入了。在 2009 年的春天，我利用拜访洛桑理工建筑系的间隙参观了柯布为其母亲设计的湖边小住宅——母亲住宅，在那个小小的住宅内既看到了现代建筑早期的一些模式语言，也看到了依然络绎不绝的来自

LXM：苏兄对柯氏研究很深……

ZJ：英雄属于那个独特的年代！

ZSH：大神印在瑞士法郎上，应该没有其他建筑师有这待遇。

教育　　　　　设 计　　　　　**文化批评**　　　　　艺　术

宋江：刚下飞机，看到如此热烈的响应。

DJDH：每次都应该有热烈的回应啊。

ZML：可以张罗个相关活动，一定应者如云。

MFC：东京国立西洋美术馆就是柯布的作品。

宋江回复：东京的那个项目是前川国男的作品，他是柯布的粉丝，在欧洲学过。

MFC 回复：前川国男设计的是东京国立新美术馆，柯布设计的是东京国立西洋美术馆。两个不同的案子。

ZML：究其原因是因为近一个世纪以来再没有出现第二个柯氏这样的划时代的大师，也再无人像他那样理性如马赛公寓般宣读现代主义五条原则，而感性如朗香教堂般展示着他肆意玩弄着其个人表现主义手法，如果不看素混凝土表皮这一特定手法，谁能知道这两个作品出自一人之手。这让人想起另外一个牛人：乐圣贝多芬。力量可强烈至贝五，情愫可温柔至月光。这些大师都是啥变得呀！

宋江回复：明来，明儿别搞室内设计了，没有归宿感。

ZML 回复：早后悔了，都是当年被效果图两千一张的行市带沟里去了。我外甥女刚参加完上海美术统考，以近乎满分的成绩拿了状元，却准备考室内，我极力劝她考建筑学。

宋江回复：室内设计也可以做出精彩人生，但装饰不行，装修更完蛋。

ZML 回复：相比建筑，实在有限了。建筑师可以干室内，反过来好像差点意思。你可以在美院做院长，可郑老师绝无可能去建筑学院当院长。

LXM：午夜拜读……👍

XPF：💧❤️🤝

BC：💧💧💧

WSX：👍

全球各地的膜拜者。但中国同行似乎更关心当红的德梅隆、赫尔佐格这样的当代明星。那个小房子其实是一个理想的模型，它简单但不平凡。
20:20

今天瑞士坚持认定柯布是瑞士人，他们懂得柯布的价值和对人类的意义。洛桑是法语区，是柯布早年活动的区域。洛桑理工建筑系的学生餐厅名字就叫"勒·柯布西耶餐厅"。在苏黎世的画廊里，有时候会有柯布西耶的版画出售，价格很高，大约十万元人民币左右。这个价格要远远高于毕加索版画的价格。海迪·韦伯太太是柯布西耶绘画的最大藏家，她所拥有的关于柯布的文献也令人惊叹。
20:28

当时韦伯太太计划去同济大学为柯布做一个文献展，内容主要是绘画和建筑模型。当时我盛情邀请她来清华做巡展。柯布是那个时代的狂人，他犀利、敏感并始终充溢着激情和勇气。瑞士人的评价认为柯布不能算作一个空前绝后的建造高手，但他是一个无人可以比肩的伟大旗手。世界建筑的发展很大程度上被他言中了。
23:17

柯布在全世界有众多的拥趸者，尤其是在南美。2003年去巴西参加圣保罗双年展，很惊讶地发现巴西建筑界至今还在津津乐道柯布的理论和实践。柯布当年走访巴西的影像资料在关于巴西现代建筑发展史的回顾中屡屡播放，成为现代主义运动的重要线索。大量的建筑师在沿着柯布当年的指点继续实践着，包括巴西建筑界的教父奥斯卡·尼迈耶。
23:35

柯布西耶去世，法兰西为他举办了国葬，这是一个崇尚艺术和自由的国度为一个建筑师举办的隆重的纪念活动。柯布身上覆盖着法国国旗，这对于东方人来说就是社会威望最好的证明。柯布的死颇具几分悬念，他死于西班牙的海滨，体检报告上鉴定为心脏麻痹。后来有学者研究他一生中前后两个阶段的作品之间的关系，从宿命论的角度推断他潜意识里和海洋的关联。25年前

我读过那篇感人肺腑的长文,至今记忆犹新。

柯布的许多论断都极为精彩,但也常被曲解,再由曲解导致诟病。比如他把住宅比喻为居住的机器,就被曲解为赞颂居住的冷漠感。柯布之后涌现出一大批崇尚个人主义的明星建筑师,他们的作品以表达人性为建造的宗旨。人们在歌颂这些作品时常拿柯布的这句话作为反衬,并以此为批评的对象。　2月5日, 01:26

这其实是人们对柯布最大的误解,并最终会为此付出代价。在那个世界正在进行重要转折的时代,柯布西耶敏锐地看到了新生事物对未来的影响。机器就是人类最为重要的发明创造,它经历了漫长的思想和技术的准备期,具有强大的生命力。机器对社会的影响是极其全面的,包括古老的建造体系。时光飞逝,沧海桑田,我们回顾百年以来的建筑变革不难发现,尽管我们不断以历史的借口婉拒机器的好意,但建筑业还是在缓慢地发生着巨变。建造和制造之间的界限早已模糊不堪,机器的介入大大提升了建造的水准,并树立起新的文化风尚。　2月5日, 01:39

在瑞士拜访柯布西耶别墅业主

教育　　　设计　　　**文化批评**　　　艺术

## 2015-2-5

印度卡车

▲ 点击上面蓝字 LCA 订阅 "印度是一个美丽并且多色彩的神奇国度，她很上相，但她同时也是一个难

　　我曾经两次游览印度，既瞻仰了那些光辉灿烂的古迹，比如瓦伦纳西的鹿野苑，克久拉霍的印度教佛塔群，泰姬·玛哈尔陵，斋普尔的皇宫等。还有存在于今天的古老仪式，如恒河夜晚的祭祀、清晨薄雾中的水葬，以及令人惊喜万分、有大象参与的婚礼盛典。印度的历史就发生在当下，它并没有被割裂。色彩浓烈，仪式繁缛，歌舞升平的传统坚定地从忙忙碌碌的现代生活中探出头来，悠然自得地吸吮着生活的养分。现代和传统在形式上如此对立，但在态度上又如此谦和地交织在一起，形成了当代印度令人疯狂的现实图景。

　　2003 年第一次去印度，就被这鲜活的乱象所迷惑了。这个国家有着太多令人匪夷所思的现象，有着太深厚的文化传统，有着太多的矛盾与冲突。记得同行的湖北美院陈顺安老师站在街头感慨万千道："印度如同垃圾和珍珠的混合体。"另一位同行者，四川美院的郝大鹏老师，在目睹了一场学术会议的儒雅和热烈的礼仪之后，也发自肺腑的感叹"印度经济上不如我们，但文化上超过我们。"我觉得印度像弄脏了的天堂，过度的丰富又过分的祥和，街道上垃圾遍地，小巷里便溺的臊气冲天。但人们心态平和，淡然面对环境中的矛盾。孟买中心地带的交通状况达到超出想象的极限，街道上汽车、三轮车、自行车、牛车，步行的人、停伫不前的牛、四处游荡的犬，还有道貌岸然穿着服装的羊混杂在一起，但相安无事。

　　那些卡车最具特色。无论在都市街头还是在穿越乡村的公路上，印度那些车身艳丽的卡车都是一道风景。如果像陈顺安老

20:02

SMDD: 我也想去游印度，或者下半年去。

YY: 好想去看看。

WN: 太纷乱了这。

XYL: 神秘……奇葩的国度……

GG：不是麋鹿苑，是鹿野苑，对吧。
宋江回复：对。

LW：目前我最想去游玩的地方。

CLZ：太佩服苏老师，这么短时间，咋写这么多字呀。

ZB：组团再去。

LM：其实雅典卫城当初是涂满艳丽色彩的，今天汉人的婚丧礼仪依然彪悍外向的令人抓狂……

MXY：2003年印度成为中国公民的旅游目的地，中国人才开始逐步了解印度。

宋江：又丢了一大段

T_T回复：我的经验是还是得先在记事本上打好，再复制粘贴。

宋江：弄丢了文字真恼火，不补回来不甘心！

ZB：加油！

CP：以后先放到存起来。

MYS：苏老师您朋友圈每次都像上课似的，受益匪浅啊。

LM：移情机制如同宗教，形式只是载体，靠它来引导，甚或与时俱进。

RR：苏老师，我很想跟你同去印度，我喜欢他们的文化，特别是雕塑！组团吧！

ZYL：一定要去参加有唱颂的宗教活动，唱奎师那神或他的女朋友都行。几十万人一起同频嗨，嗨翻了！狂喜。
宋江回复：喜欢印度吧。
ZYL回复：最喜欢的地方。

教育 设计 文化批评 艺术

师比喻的那样，印度是混合着珍珠的垃圾的话，这些五彩斑斓的塔塔牌儿卡车就是垃圾堆上快乐飞舞的苍蝇，它们飞速地掠过肥沃的乡野和嘈杂的都市，并不停地发出无比欢快的嗡鸣。

坐在长途巴士上，最大的乐趣就是平视那些卡车的驾驶室全貌。那精心装点的小屋，温馨无比，暖洋洋的色调和手绘的图形驱逐了工业产品的冷漠，前窗玻璃上悬挂着鲜花串成的项链代表着主人对美好一天的期盼。那些皮肤黝黑的驾驶员，一看就是来自低种姓阶层的吠舍或首陀罗，但他们的脸上无一不洋溢着由衷的快乐与满足。

如果你隔着车窗冲他们龇一龇牙，这些司机就会立马回馈你充满善意的笑，那笑容就是这快乐车身的意会。什么样的心态使这些劳碌的人们保持这样的心情？这是我对印度最为好奇的事情。被画成大花脸的车身就是这个国度真实的笑脸，这绝不仅仅是生活的自信，而是生命的自信。有学者认为印度就是一个世界，因为它多元、复杂，还因为它的文明久远并坚韧不拔。印度教、伊斯兰教、锡克教、佛教、基督教，178种语言，4种完全独立的语言系统。想一想都会令人崩溃，令人如醉如痴。　　　20:32

文化的丰富性和特殊的地理位置有着密切的联系，气候、物种这些是生成文化的内在因素，周边的文化和交通是文化流变的外在因素。这一方面北大研究印度文化的学者尚会鹏有过精彩的论述和科学的推论。　　　20:56

于是伟大的心理学家荣格，在游历印度之后就写出了《东洋冥想的心理学》。这种心理的影响显然早已衍射到了印度的美学领域，于是形成了印度审美的特有规律和艺术表现形式。载歌载舞的印度电影是如此，他们无视那种颇有几分生硬的拼贴感。那些粉墨浓妆的印度卡车和它们快乐的主人亦是如此，即使美学荒诞不经，但强大的内心可以超越这表面的一切。　　2月6日，04:20

教 育　　　　设 计　　　　**文化批评**　　　　艺 术

## 2015-2-6

**有个家伙在自己厨房里搞了次原子裂变**

瑞典真的是一个盛产神人的国度。

在我们的观念中,搞核物理研究和核试验是国家甚至是国际组织之间合作的大事情,个人在自己狭小的私宅中进行着惊天动地之事一定是开玩笑,是不知深浅的鲁莽行为。但瑞典南方小镇的一位青年用他的实际行动,给了我们一个关于荒唐约等于壮举的证明。

电影《速度与激情》之中除了几位主人公出神入化的驾车技巧以及身手不凡的技击能力外,更令我吃惊的还有他们在自己的工房中改造汽车的情节。那种个人化,乱糟糟,缺少车间主任的小型工房竟然可以替代斯图加特、都灵那些大型制造业工厂,制造出性能一流的赛车。但依我在欧洲的所见所闻,这些事情好像并非天方夜谭,经常听到那里的朋友谈论改装车的事情,并且偶尔会在街头看到那些招摇过市的制造业的"小杂种"。这说明欧洲乃至南美社会化制造的能力非同小可,它们屡屡为平淡的生活带来惊喜。 17:33

这位可爱的汉德尔先生做这件事情完全是非功利性的,只是出于兴趣。但正是兴趣和好奇心的引导让他几乎在这个神秘的领域获得成功,他就差那么一点儿了,若不是他法律意识的淡漠,不去向有关部门咨询和申报,他就极有可能在他小小的非主流实验室里为他的游戏画上一个圆满的句号。这件事情除了新闻价值以外,还有许多值得令人思考的地方。比如文化和传统,比如社会与个人、个人欲望与法律以及科学研究的模式,等等。 17:57

其实年轻的汉德尔的研究行为,若作为一种社会文化现象在瑞典是具有一定普遍性的。即使是国家行为,瑞典的科学研究也

是不讲场面而是本着务实、讲求实效的原则行事。2010年我曾协助瑞典驻华大使馆科技处，在中国科技馆做了一个"视觉电压"的展览。这个展览是瑞典国家研究院关于信息技术可视化研究六年的成果，最终也就是在中国科技馆的走廊展出。瑞典使馆对该展览高度重视，提前半年在中国进行了宣传推广和准备。但他们忽略了中国好大喜功的评价标准，许多满怀希望的观众最后略有失望，他们认为场面不够气派。

<div style="text-align:right">21:39</div>

那一阶段在和使馆工作人员的交流中，我也深深感受到北欧人的节俭、廉洁的作风。每次工作餐他们都会索要发票并要求就餐者签上自己的名字，以防腐败的诱发和滋生。后来他们邀请我做了一次出访，并应我的要求参观了我感兴趣的机构和大学。每一次参观都给我留下了深刻的印象，哈默比生态新城、国家研究院、皇家理工学院、皇家艺术学院、国立艺术与设计大学等。我感觉到那里的公务员勤勉、敬业、坦诚，学者专心致志做自己的研究。学术界胸怀世界，有担当精神。整个国家就是一个现实版的理想社会，人民安居乐业，政府兢兢业业，科学、技术、文化并举。

<div style="text-align:right">2月7日，00:22</div>

## 2015-2-7

### 废墟上也能开出花朵

【艺影阁】废墟是毁灭，是葬送，是诀别，是选择。时间的力量，理应在大地上留下痕迹；岁月的巨轮

一切事物的永恒都需要一种能量持续地注入，自然如此，人工也罢。人类所有的作品生命也需要人来维护，没有一样是真正永恒的，即使我们不止一次地把印记深深刻在大地之上，戴在山峦之巅。废墟是自然对人工的反作用，是一种力量对另一种力量的征服，一种景观对另一种景观的更替，一种文明对另一种文明的覆盖。

在自然面前人类的力量永远是脆弱的，即使我们曾经开辟出良田万顷，建造出灯火阑珊的大都市，拓展出绵延万里的道路。有好事儿的科学家曾经推算过，当叱咤风云的人类逃遁之后，究竟需要多少年才能使我们留在地球的印记完全消失。得出的结论是出乎我们意料的，公路的消失大约是五十年，建筑的消失大约是六百年……在这次夺回文明主导权的争斗中，大自然动用了风、雨、植物、阳光，甚至地震，无一遗漏地吞噬了我们书写的故事，然后我们辉煌的成就这样被重新化作泥土。

但是不自量力的人类依然是伟大的，他们在这场实力悬殊的博弈之中体面地失落。当悲剧落幕的时候，我们蓦然回首，向那些正在被吞噬的废墟致以崇高的敬礼。

这些图片记录了这场惊天地、泣鬼神的争斗接近尾声时的场景，它们让人类心灵受到强烈的震撼。这些景观是奇异的，因为它是一个自然和人工混合形成的形态，宛若战争结束时惨烈的现场。但它视觉的艺术性是迷人的，空旷、静谧、迷惑、繁茂。

在人类香火尚未熄灭的历史阶段中，我们已经遗落了众多的文明。许多被埋在了地下，如记录了印度河文化的摩亨佐古城，

中国余姚的河姆渡，以及被维苏威火山喷发埋没的庞贝。还有一些伟大的杰作是被放弃了的，如埃及的阿布辛贝神庙，希腊的古老剧场，乌克兰的切尔诺贝利。另有一些正在主动消失，如美国的汽车城底特律，中国的土豪聚集地鄂尔多斯。废墟的景观有一种独特的力量，因为在那里可以看到时间的轨迹，能听到穿越时空的风声、雨声和鼎沸的人声。在西西里阿格里真托滨海，古希腊时期的卫城废墟，我能感受到蓝海景深处的隐约威胁；在翁布里亚的圣城阿西西制高点，我既站在了废墟之下又站在废墟之上，因为这里是文明层层堆积的地方，我仿佛看到了圣徒弗朗西斯用自己的身体践行体验。但正在废墟化的景观更符合当代的审美，因为我们就是要在瞬间捕捉变化的过程。 22:45

2015-2-8

【贫穷艺术大师】Michelangelo Pistoletto毁灭的过程中保持了虚幻美感。

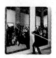

米开米开朗基罗·皮斯特莱托（Michelangelo Pistoletto）1933年出生于意大利比耶拉（B

2014年3月我从米兰繁忙的事务中抽身前往西北部的比耶拉，因为在那里有一场重要的约会，要见的就是这位"真神"——米开朗基罗·皮斯托莱托。

比耶拉小城位于米兰和都灵之间，靠近法国和瑞士边界。这里是欧洲乃至世界的重要毛纺基地，其纺织业的历史悠久，可以追溯到五百年前。由于这里毛纺业水准之高，它成为当今世界许多重要的服装品牌采购面料的地方。据说米兰和都灵的富人都居住于此，原因就是这里优质的环境质量。比耶拉小城坐落在阿尔卑斯山脚下，雪山融化的雪水顺山谷流下来形成三条河流穿过它，为毛纺业提供了绝佳的自然条件。这里的泉水不含铁质，因此纺出的羊绒品质上乘，许多工厂就设在河谷的两侧。令人费解的是，比耶拉迄今能保持如此优质的环境。

米开朗基罗·皮斯托莱托基金会是比耶拉的上层建筑，它利用了滨河的一座破败的工厂营造了艺术博物馆，展厅，工作坊以及教室，每年都会组织许多国际的学术和商业活动。基金会是一座桥梁，它联结了思想和实践，实践和转化，艺术和设计，设计和市场。比耶拉的市长和我说："这个城市有三张面孔，其一是地理空间意义上的城市，其二是纺织大学联盟，其三是这个基金会。"

米开朗基罗·皮斯托莱托就是那个高高在上，向全社会发号施令的人物。基金会就是在做以他的思想为核心的社会策动工作，他们把这位伟大艺术家的思想巧妙地通过一层层社会环节在世界

宋江：又丢了，看来有人和我作对 又丢了1500字，残酷。　　23:36

HZ：用有道云笔记不会丢。还可以长期保存。

LM：可惜啊！哈哈！再写吧！

| 教育 | 设 计 | 文化批评 | 艺 术 |

范围内进行推广，并创造了比耶拉的奇迹。比耶拉富裕、文明、高尚，是意大利的骄傲。
<div align="right">23:24</div>

基金会建筑的顶层是陈列老爷子作品的艺术博物馆，那里收藏了他所有具有代表性的作品。那天为表尊重，我衣冠楚楚地前往，而米开朗基罗也同样衣冠楚楚地现身。年过八十的他看起来精神矍铄，透过他如炬的目光可以感受到他壮志未酬的雄心。他给我详细介绍了自己各个阶段的作品，这使我得以清晰地穿越历史看到他思想的原点和创作的脉络。米开朗基罗·皮斯托莱托一生都在探寻自然、社会和个人的真相以及三者之间的逻辑与结构。可以看到他的思想早于五十年前已初见端倪，后来的艺术创作似乎只是在搜寻证据。
<div align="right">23:37</div>

前几天写关于印度卡车的文章丢失一大段后，青年艺术家王宁说："重复书写相当于看到思想的死尸。"这话经典！最近几日我频频为死尸敛容，求它们复活。然后再死，然后再借尸还魂。用吴冠中先生"风筝不断线"来描述米开朗基罗·皮斯托莱托的创作人生，也是很形象的。他一直在研究自然、社会、个人的真实面孔，并一直努力在三者之间搭建桥梁，使我们的世界达到平衡。从20世纪60年代开始，他就在借用当时最为先进的天文观测技术进行创作。
<div align="right">2月9日，07:17</div>

他引我在那件作品前驻足沉思片刻，然后介绍说："宇宙中有无数的星辰，但是每一颗星星都是看似散乱的星云的中心。"讲到这里，他动手给我演示，这时一个奇迹出现了，随着他旋转图片的动作，重叠的图片生成了一个巨大的漩涡。真是一个激动人心的发现！这个作品影射个人在社会中的位置，是集体和个人关系的精确写照。
<div align="right">2月9日，07:24</div>

JJ：您写到备忘录里保存，之后剪辑过了。

ZB：换个手机吧。

ZJC：苏老师可以试着小段发送。

JJB：很棒！

FRQSK：It was an amazing and inspiring experience！

教　育　　　　　设　计　　　　　文化批评　　　　　艺　术

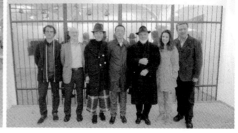

SJF：苏老师书里介绍过他。

YXM：丢文字要重写很残酷，据说当年徐兄苏宁电脑故障，博士论文丢失，直接一夜白头……可以每次写在手机上 notepad 之类的 APP 上，然后 copy 到微信里……

宋江回复：我比老徐乐观，雄关漫道真如铁，而今迈步从头越！十几年前我曾丢失过十几万的文字，一本著作就此夭折。但我至今头发还是黑的多于白的。

XG：不行先写在备忘录里，然后再粘贴。

WN：哥，因为尸体见多了。使用备忘录吧。

宋江回复：没有，备忘录里打字不顺畅。

WN 回复：那好吧，哥往宽处想，哪有打仗不死人的。

宋江回复：坚持铤而走险，一步三摇。

宋江：对于个人的出现，面对整个世界出现的疑惑，米开朗基罗·皮斯托莱托给出了一个乐观的答案。在无穷大符号的基础之上，他创造了一个新的图示。我们看到，一个新的空间被拉伸了出来。他坚定地说："这个介乎于自然和社会之间出现的新生事物就是个人。"　　2月9日，07:43

## 2015-2-10

**艺影阁 | 全世界最梦幻的16座桥**

【艺影阁】桥下江南流水，河畔垂柳西风。暮霭东斜远山，冷月南迎近楼。月满江杯一曲新 桥下月影

  我一直愤恨把桥梁的设计完全划归进工程设计的范畴，这是我们当下桥梁设计和建造成果乏味的根源。大学教育中把道路和桥梁作为一个专业来培养显得很生硬，我想原因可能是出于对管理系统的考虑。毕竟二者是一个连续承接的整体。但是桥和路无论是在形式还是在本质上都截然不同，路是大地之上优选出来的部分，它更像是导向；而桥则是末路的救赎，是异质空间之间的媒介，有了它道路方可向异域延伸，有了它异质的文化才得以交流、融通。自然地理的变化给人的行走造成了多种多样的阻隔，地层的断裂，河谷，洋流是创造区域的元凶，它们限制了人类的交流并造成了文化的隔阂。我猜想桥的缘起一定是人类的好奇，人们想超越地理条件的局限由此岸抵达彼岸，就要有桥。

  架桥首要的就是欲望，是欲望促使人类向自己提出要求，于是就要努力突破旧有的模式去创新。其次是技术，因为超越就是要以特别的物质方式去打破地理条件上的障碍，以对抗造成隔绝、孤立的力量。瑞士地形险峻，多高山和湖泊，因此瑞士多桥。山与山之间有飞架在云端的桥相连，陆与陆之间有跨越河流与湖泊的桥串接，没有桥瑞士就是一个封闭而又孤傲的国度。意大利、德国合拍的电影《卡桑德拉大桥》，那座高与天齐的铁桥就在瑞士。中国南方水乡多桥，那是贯通街区的通道，否则城市就是分裂的板块。因此桥的设计和建造是极具挑战性的，它追求的是效率，因而崇尚简约。极简主义的桥就是桥的极致。

  桥的美学第一要素就是技术美学，精确的计算是对经验的不断挑战，对知识的持续供给是审美心理的基础。此外桥的建造也

是一种值得期待的能力，它考量的是工程技术能力。桥要建得坚固、刚强，要能经得起激流的冲击和大风的纠缠，还要能够承载巨大的荷载。于是建桥难，毁桥也就不易。电影《奇袭》中一大队的志愿军就是要炸掉跨越江河的康滨桥，南斯拉夫电影《桥》同样描绘了一组身手非凡的游击队员，去炸一座山涧中的大桥的曲折惊险故事。那个电影更靠谱的一点是，游击队员先绑架了设计大桥的工程师，这样才能知道在哪里下手更有效。 00:21

但是那些横跨波澜不惊的小溪小河的桥梁，往往表现出另一种境界。由于技术和财力都没有受到像样的挑战，于是设计者就把多余的精力倾泻到了审美领域。这种心态与生活在这种温良环境中人群的性格十分般配，它们的邂逅必将导向一种病态的审美情趣。所以现实中有许许多多的小桥是无病呻吟，它们或极端地拱起腰身，或背负了沉重的矫饰，无事生非，挑逗着社会的情欲。 00:35

我以为桥梁的设计应当是设计师素质训练的一种有效的方式，就像家具设计一样，它是集功能、形式、技术于一体的设计。经典的设计永远追求这种三位一体的思维习惯和结果。当代许多著名的建筑师都设计过大桥，诺曼·福斯特、扎哈·哈迪德、卡尔特拉瓦、罗杰斯……鼓励创新和文化思考的国际设计竞赛也常常选择桥梁作为主题，比如20世纪80年代日本《新建筑》的一次设计竞赛的题目就是"通向未来的桥梁"，它侧重的是桥梁的文化意义。所以优秀的桥梁设计体现了设计的哲学，而富有情调的桥梁设计造型的语言有可能是具有文学性的。 06:29

**教  育**　　　　设  计　　　　文化批评　　　　艺  术

**2015-2-11**

该内容已被发布者删除

  伟大的作品，不论是伟岸的建筑物，震撼人心的艺术还是精微的钟表，都需要人心和劳动的高度统一协作，才有可能完成。在我们的意识里，一直被灌输着这样的认识：金字塔这样的人类工程史上的奇迹，是奴隶社会靠奴役而创造的生产力提升业绩。巨大的建造是建立在斑斑血泪的屈辱基础之上完成的。世界上许多庞大的历史工程都有这样的情形，皮鞭和枷锁威逼之下的苦役所获得的成功。

  然而有一点是我们所忽略了的，当一个工程不仅仅是巨大，而是无比精良的时候还会是那种状况么？难道依靠残暴也可以压榨出创造的精力和思想的火花？这是令人怀疑的事情，因为我们都可以推断出奴役不可能激发热情这样的事实。于是金字塔的现象变成了人类历史中的悬案。三十多年前有一个纪录片就是在描述和推断金字塔的建造过程，当时的猜疑是能量巨大的外星人参与了建造和规划设计。实际上是把这明显矛盾的现象和经验的解释推卸掉了，用一种神秘主义来解答历史疑案显然不够负责。

  五百年前的钟表匠石破天惊的推论在当时可能只是个笑料，但它终于在 21 世纪被考古学所证实。这绝对是一个对人类的知识体系和价值体系具有颠覆性影响的事件，它除了会推翻以往政治学的定论以外，还将深刻地影响我们对创造力产生的认识，进而导致我们对当下教育的进一步怀疑和更猛烈的批评。

  布克对权威史学定论的否定建立在个人的切身体会之上，具有一定的说服力。在以往的经验中，我们也经常看到类似的现象。

比如"文革"时期经由普通艺术家塑造的毛泽东塑像的艺术性，就要明显强于今天大牌艺术家的此类作品。今天一些大牌艺术家成名之后动用助手所完成的作品，其质量也会明显下滑。因为偶像的塑造不得缺少发自内心的崇拜，世俗的艺术作品中，艺术性需要的是因爱的萌发所产生的激情。而奴役下的劳作是僵化的，麻木的和呆滞的。 22:10

如果我们坚持认为教育的主要目的之一和培养人的创造性相关，那么学习的主体状态就非常关键。因为每一个受教育的个体就是在未来从事创造工作的主体，他们是一个个鲜活的、具体的、有灵有肉的个人。好的社会需要有灵有肉的人，五千年前人类所创造的文明，500年前布克所奠定的钟表制造业的基础和文化都告诉我们一个道理，仅有奴性劳动的社会注定将是粗陋的，它终将在灾祸出现时最先崩溃。使社会的教育终极目标就是解放个人，让他、她快乐并懂得爱，以此作为生机勃勃活着的信念。好的教育就是鼓励受教育者自觉地学习，并具有奉献精神。 22:19

社会需要教育，更需要良好的教育。每一个受过良好教育的人应当像是接受了启蒙的过程，通过启发认识了世界，更了解了自己。然后用一生去寻找自己最喜欢的事业，那时工作将会是一种享受，先是自己享受，再被他人分享。灵性就是那种创造所依赖的能力，它一定是独有的。它不是逼出来或压榨出来，更不可能是恐吓出来的。灵性的释放靠的是诱导，启发，解放。 23:12

艺术和设计的教育尤其应当如此，因为设计师的价值就在于，用自己的灵性去寻找独特的摆脱困境的出路。而艺术家则需要找到一种超越共同经验的表达方式，并同样引发观者的共鸣。可是看看我们的考试制度和那些层出不穷的雷人题目吧，这哪里是解放的开始，倒像是阉割的开始。 23:24

若干年前我请著名的西罗·纳吉教授来清华授课，期间谈起入学考试之事，当我们炫耀庞大的考生基数和录取率时，纳

**教育**　　　设　计　　　文化批评　　　艺　术

吉教授问我：有面试么？我无言以对，当领悟面试的意义时更觉羞愧难当。一次在瑞士洛桑艺术与设计大学辅导 Workshop 时，发现他们的学生造型的写实能力大都不佳，但思想活跃，想法出格、大胆、灿烂。这些学生要是在中国估计都考不上我们三流的艺术院校，但若看过他们的作品展览，就不得不承认他们的确很出色。　　　　　　　　　　　　　　　　23:53

中国艺考的考前教育对于那些年轻人而言是地狱一般的，同时它对艺术院校来说也是一个灾难。因为结果已经很难辨别谁是李逵？谁又是李鬼！但考试方式和出题乃是考前培训的风向标啊！所以说，谁是真正的罪魁祸首呢？　　　　　　　23:58

陈伟农在吉萨金字塔群下的书写　　2017 年 3 月 21 日

教育　　　　　设计　　　　　文化批评　　　　**艺术**

#### 2015-2-12
**让美术馆馆长发火的艺术家们！**

艺术家Shan Hur在过去七年的实践里一直由有趣的介入主导，他的创作总会促使观者来怀疑他们的环

美术馆的馆长是我喜欢的职业，但若是打交道的艺术家是这样的破坏者，我宁愿放弃这个梦想。

艺术作品和空间的界限被打破之后，越来越多的艺术家开始注重作品和环境的关系，这种创作带来的感受是整体性的，观者会产生一种被作品笼罩的感受。研究证明作品和空间应当建立必要的逻辑关系，这种关系的建立会形成场所中的张力，进而增强作品的效能。当代艺术中许多艺术家在这一方面都进行过大胆的实践。一些艺术家利用建立作品和环境的联系来放大作品，如关根伸夫、亨利·摩尔、克里斯托弗的创作。他们的作品沟通了和环境的关联，使得作品的精神渗透到了所处的环境之中，环境也向作品传输了场所的文化意义，二者相得益彰。另有一些艺术家采取了较为激进的方式，比如英国的安迪·戈兹沃西于1981年在蛇形画廊的展厅地面上，用利器凿出了一个黑漆漆的洞口；中国艺术家徐冰在杜克大学善本图书馆，用烟叶和虫子制作的黄金叶书；还有安尼诗·卡普尔在英国皇家艺术学院典雅的白色展厅中，用颜料和凡士林做的作品——《自生》。这些作品和环境的对话方式是具有挑衅或暴力性的，艺术作品巧妙地借用了这些被激发的能量，获得了更加强烈的反响。

还有一些艺术家在这条道上走得更远，他们俨然把场所当成了作品本身，并以超出人们想象的手段进行"暴力活动"，施暴的现场成为作品的一个部分，甚至就是作品。这些艺术家挑战着艺术展览场所的美学意义，冒犯着严格的管理章程，更有甚者不惜触碰结构力学的红线。在这些活动中，他们使用凿子、斧子、

搅拌机、击发颜料的铁炮以及火药，然后留下累累的伤痕。 20:00

但若是置身其外观赏这个暴力过程，倒是更有利于对上述艺术行为进行判断。面对该文所列举的这些胆大妄为的艺术家，我有许多困惑和疑问。首先，我们是否需要界定艺术创作对象的边界？其次，作品和空间载体之间是否存在基本的伦理关系，即对空间环境是否有权利施以暴虐？再次，未来社会的文化语境中是否还有死角，允许这样损耗巨大的行为存在？

绝大多数艺术家在创作活动中都是极端利己主义者，他们的一切要求都是以作品为核心的，争宠、施虐、自虐，其目的或许都是一样的。 20:19

这种现象从另一个角度来判断也很有意思，那就是美术馆存在的意义以及他的社会身份。在今天的文化语境背景之下，美术馆作为高高在上的殿堂明显收到了批评和质疑，但这是否就意味着它已经转变为制造作品和事件的车间呢？ 20:24

无论是画廊、艺术中心还是美术馆，但凡染指当代艺术就要经常面对这样的"无理要求"。这些要求从那些不知天高地厚的艺术家嘴里总是极其平淡地提出，然后就开始炙烤那些艺术机构的持有者和管理者，因为他们既想让艺术家不加保留地表达，又不甘心为这些暴力结果买单。我本人也经常遭遇这样尴尬的情形，2005年经人推荐，宋庄艺术家申云要在我的上下班书院创作和展示，他就提出了一系列让我头皮发麻的要求和购物清单。2012年经沈少民推荐，七位80后年轻艺术家在我的四面空间做名为"我有问题么"的展览。那次动静也颇大，我精致的画廊几乎面目全非。 20:43

容忍、豁达是一些艺术机构对于开放性的另一种表现，这种境界令人肃然起敬。当然这绝对不是慈善行为，而是一种"爱"的表现，在日常生活中只有溺爱孩子的父母才会表现出对这种破坏行为的释然，而艺术家需要这样的溺爱，只有这样他们才能最极限性地释放他们的创造力。 21:44

## 2015-2-15

**我们跟《布达佩斯大饭店》的艺术指导聊了聊**

我们跟《布达佩斯大饭店》的艺术指导聊了聊 图片由福克斯提供 韦斯·安德森那座像泡泡糖一样的布达

我是在飞往波兰的航班上极为享受地看完了这部电影,很美的画面,理想中的孤独感,一丝不苟的细节,恍然如梦的叙事情节。看来老男人也并非排斥这种戏剧性十足的言情电影,只要拍摄者足够认真,编造者足够煽情。

这是一部介乎于大众电影和戏剧之间的华丽制作,捏造的情节和拼贴的场景是如此的天衣无缝,令人在这个迷境之中流连忘返。任何超凡脱俗的境界都无法超越它所处的时代和环境,仙境一样的场所是被世俗社会所供养起来的,若遇乱世,任何精致的细节和优雅的礼仪都将破灭。

那孤峰之上一尘不染的布达佩斯大饭店就是天堂的影射,独来独往的小火车是天堂与尘世之间的摆渡,人们来来去去不知所往,不知所终。

20:14

我们看到天堂的人们也难以逃避人世间凶险的算计和人为的祸乱,那些流言蜚语和险恶的招数,那刺鼻的硝烟弥漫和震耳欲聋的炮火连天,都会令天堂餐桌上的高脚杯中的琼浆玉液随之震颤。谁说高处不胜寒?

舞台美术就是要剥离人间的烟火,戏剧的话语就是要简约和升华市井的语言。《布达佩斯大饭店》就是一部具有古典风范的戏剧,每一场视觉,每一处细节,每一句台词都是无可挑剔的。它令人向往也让人伤感。

20:35

在瑞士、北欧有许多酒店都建在危峰和绝壁之上,以此为人间打造间歇性的天堂。缆车、盘山道路、云海都是一种隔绝尘世的距离,它们是悲催人生温情脉脉的卧室,给人们一个短

暂的梦境。   20:45

　　人们常常不辞辛苦,跋山涉水来到这样的孤峰之巅,就是为了俯瞰自己的人生,为了超越这迷雾重重的现实。但也有例外,二战时的墨索里尼曾经被囚禁在这样的酒店里,等待他的却是审判和极刑。希特勒组织的那次突击惊心动魄,犹如跨越星际的营救。   21:04

　　那堪称经典的突袭和营救,实现了暂时的惊天逆转。同样是傲立群雄的峰巅,堡垒一般的酒店,独来独往缆车,有去无回的飞机和各个身怀绝技的勇士。希姆莱的这个计划胆大妄为,拥有艺术家的疯狂,它和那个奇绝的景观一起变成人类高山仰止的历史传奇。《布达佩斯大饭店》也有惊心动魄的情节,世界大战、贵族的财富纷争、遗嘱悬疑、暗杀、抢夺,应有尽有。但这些负面的情节在电影画面都得到了应有的屏蔽,因此避免了血污和赤裸的恶行玷污圣洁的视界。   21:16

　　《布达佩斯大饭店》像是童话,它把血光掩映在了彩虹和晚霞的绚烂之中,用幽默覆盖了阴险,以华美典雅遮蔽了颓废破败。但我们还是透过这些瑰丽的场景感受到了这一切,于是华丽的叹息四下响起。   22:30

## 2015-2-16（一）

**【精辟好文！】你越出色，小城市面目就越可憎！**

来源：吉林日报作者：叶克飞 在大城市和小城市的问题上，我的感情一直倾向于大城市。当然，我并

发展中国家的大城市有一个共性，那些迅速膨胀的城市并非依靠自己自生的内在力量生长，而是依靠整合小城市的资源来"致富"的，这实际上是一场掠夺甚至是洗劫。伴随着极少数大城市扩张和富足的同时，无数的小城市则迅速走向衰败。无疑现代化和快速城市化运动造成了一个国家都市景观此起彼伏的动荡感，生在这个时代的人心也是难以安分守己的，必然出现新的分裂。两种环境类别分别培育出不同的文化和价值判断，与大城市文化全面开放和包容相反，许多小城市的文化趋于保守和狭隘。出于城市发展的需要，外来移民的激增促进了多元文化的交融。在文化交融的过程中，单一性的文化壁垒被打破了，而过去的单一性中有很多农耕文化的基因。与大城市相比较，大多数小城市的历史更加久远。因此它们多有自己较为稳定的文化观念和生活方式。每一个社会阶层都相对稳固并扮演着特有的角色，每一个家庭和个人都有着按部就班的生存方式和生活轨迹。

反观那些大城市，这些仓促变动中新出现的大城市都具有一种不确定性，包括它的格局、文化内涵和人口组成，也包括它提供给每一个人的机遇，这就是大城市最具魔力的地方。在发展中国家，大城市还是国家发展的一种战略部署，它的理论依据是所谓的集聚效应，集聚缩短了系统之中要素之间彼此的距离，提高了效率，因而被大力推崇。大城市因此获得了更多的发展机遇，无论是经济还是文化。许多人被这种魔力所吸引，他们背井离乡来到这些经济和文化的漩涡中心打拼，期望能够借助这漩涡的力

ZH：自给自足很不错，满世界跑快递很不低碳啊。

ZH：小城镇当自强。国家政策如果平等，小城市的机会更多。

量飞黄腾达。大城市中成功者的骄傲感来自追随者们的认同、赞许和艳羡，这种来自大多数人心中由衷的默念会汇聚成一种能量注入成功者的感知系统，令他们踌躇满志、神采飞扬。大城市的认同文化像狂欢。

14:28

如果我们把大城市比喻为盘剥小城市的恶棍，那么超级大城市是扼杀一切城市生机的凶手。超级大城市是发展中国家向发达国家叫板的底牌，它是以国家的名义拼凑和堆砌而成的大厦。然而这座压在城市之上的城市如此欺行霸市，它不仅把控着整个国家的命脉，还垄断着文化生产的机床。精英人口势不可挡般涌向大城市是一个不可逆转的现实，因为唯有那里才有资本的大河在穿越都市的丛林。

或许小城市中的留守者绝望地看到了悲催的未来，小城市的复兴早就已经是一个无耻的谎言。我以为许多的诋毁发自愤懑，因此我建议大城市的成功者不要回去炫耀，否则会招致无数话语的投枪，让你像个刺猬的模样。

17:56

现在的中国别说是小城市，就连许多省会级的城市也早已衰败得一塌糊涂了。在这些中心城市颓废的原因中，人才的流失甚于经济地位的错落，当为最重要的原因。北京、上海都是大城市之中的集大成者，它们仿佛是精致版的中国，囊括了各地的文化精华，尽揽全国的人才，真可谓取之锱铢，用之如泥沙。此外在发展序列之中又占尽先机，它们的发达实乃国内众多城市空心化的罪魁祸首。在国际化的进程中，它们亦是各领风骚，大至亚运会、奥运会、世博会、Apec，小到电影节、艺博会、设计周。过于全面的能力彻底击败了苦苦挣扎的其他兄弟城市，因此超级大城市、大城市和小城市之间的文化断裂是个必然。

23:30

YHJ：所谓现代化、都市化、城镇化进程忽视了人、自然的能力和承受力。人与自然的均衡在这个进程中显得苍白，人自我异化的追求远离了人的本质需要。

宋江回复：是的，无论资本主义还是社会主义都不是人本主义。

ZH：如何解决？

宋江回复：粉碎超级都市的霸权。

ZH回复：我们去小城做点事吧。

## 2015-2-16（二）

**山西昨天一不小心流出的艳照，谁看谁知道**

小蘑菇说太惊艳了，送给你过年的馍，够意思吧!还不快把它送给朋友？

  这些精彩绝伦的山西面艺唤醒了我沉睡的记忆，它们是先辈们的智慧和品德的写照。

  在我对故乡黯淡无光的印象之中，唯有这些用面粉捏就塑造的花馍会绽放出奇异的光彩，它们是农耕文化中璀璨结晶，是辛勤劳作的人们对上苍的祭祀和对土地的感恩。

  那些形态变化无穷的花馍之上点缀着鲜艳的色彩，它们饱满并妖娆，坚实又圆润，是如歌的岁月中的华彩，是智慧工巧的山西人民对生活的嘉奖。它们升华了面粉的价值，使食物转变成了象征美好生活的图腾。

  在我的记忆之中，这些花馍馍总是伴随着节日、婚庆和祭奠呈现，它们映照着鲜活的生命，凝聚着世俗的精神。但我从未品尝过它们，因为它们已经超越了食物的意义。

<div style="text-align:right">23:54</div>

  山西物产的单一性和生于此长于此的人们的创造力是成反比的。面食是山西人的主食，但他们可以做出几百种的面食类型，莜面、荞面、高粱面粉、白面扮演着餐桌和面板上的主要角色。一年四季天天如此，一天之内顿顿如此。智慧的山西人民用形态击破了因食材的单一所造成的乏味，开拓出山西美食一片独特的天地。

<div style="text-align:right">2月17日, 00:21</div>

  煤的出现是山西文化江河日下的祸端，黑色的煤代替了白色的面，简单粗暴的私挖滥采改变了山西人传统的致富方式。如今煤老板粗俗、狡诈、野蛮和挥霍无度的形象已经替代了人们对山西人朴实、勤俭持家的印象，对晋商精明、诚信的赞许。不知再过几十年，这些花馍是否还会出现在人们的生活片段之中。

<div style="text-align:right">2月17日, 00:30</div>

"唐根、商祖、晋门、面道"是山西引以为豪的历史和风物。我本人在山西生活了十七个年头,总体感觉故乡的文化在快速衰退。就连这么精彩的内容也必须勾兑市井小道消息惯用的噱头出台,足以证明今天故乡的文化语境已经庸俗不堪! 2月17日,00:39

教育　　　　设计　　　　**文化批评**　　　　艺术

教 育　　　设 计　　　**文化批评**　　　艺 术

| 教育 | 设计 | 文化批评 | 艺术 |

## 2015-2-19

**艾柯：网络降低了大多数人的判断力**

在今天，一个创意一旦成功，很快就被他人抄袭。艾柯被过滤者的报复我想应该再谈谈人类运用网络

其实这篇长文并没有诋毁网络，它的核心是在谈论文化形成过程中的过滤环节对历史真实性的伤害。

艾柯罗列出令人吃惊的一长串历史中的人物和事件，这些人物和事件涉及哲学、文学、诗歌、绘画和电影领域，他们和它们都掩埋在历史泥泞的河床中，只有像艾柯这样的学者深潜进去，它们才有可能重见天日并作为嘲笑历史的物证和人证。有时候可以轻而易举挖掘出大量的人证、物证，他们闪闪发光，足以令编制而成的典籍黯然失色。从这个角度来看，文化的历史相当的冷酷无情，它淹没了太多的真相和英才。

文化的过滤一般缘于传播和承载信息的载体容量的限制，还有一种可能就是用心险恶的人或者阶级在动手编纂历史。

而今天的网络至少解决了其中主要的技术瓶颈。有谁在抱怨今天的信息技术呢？对海量信息的甄别权部分回到了使用者手中。

可能大多数的人们容易轻信历史的教义，尽管它漏洞百出，衣不蔽体。少数精英怀揣着藐视权威的自信钻入故纸堆中寻找新的线索，然后把这些新的证据提交以修正和补充历史。

13:50

艾柯还谈到一个重要的问题，就是认识的客观性和达到这种客观境界的基础之间的关联。我们的认知既然如此依赖过去的认识，把成见、经验作为攀登和讨论的基础，那我们依靠什么来规避这些经验的制约？我们如何实现自我的超越？最近听到许多学者都在谈论这个问题。但人类所获得文明证明了我们的确是以这种方式在不断获得进步，这足以说明人类的意识是具有能动性的，

XYL：宋老师新春好！

LM：我只看到题目就知道他说得对。

也说明知识的汇聚所产生的变化不是数学式的累计，而是化学式的。化学式的跳跃性恰恰是美感的源头，未知的、不确定的东西让人期待，让人兴奋。

16:58

我认为过滤的类别有两种，一种属于自然过滤，发挥作用的是社会的复杂系统，很难判定起决定作用的究竟是什么。但社会终究是一个开放系统，它相对而言是公平的。有一次我和大学时代的同学讨论建筑界的评价体系，谈到了普利兹克奖。我的一位定居美国的同学由于了解该基金较多的内幕，也对其颇有微词。但不了解内幕的我却坚持认为这个奖项，对于世界建筑现当代史的书写具有重要的影响。因为它虽然有其局限性，但这种过滤是社会开放系统中的自然过滤环节，它的权威性建立在评审结果的说服力上。

WN：网络信息的更新频率太快，而又有谁需要真相？或者问真相怎么用？

22:37

RQ：归根结底还是教育问题，国外中学有一门课叫 TOK（Think of Knowledge），训练学生听到的和看到的都不一定是真实的，要有自己客观的判断力。

宋江回复：由于媒体包括知识载体都是被控制的，所以这些媒体就被塑造成所谓绝对正确的，并且是唯一正确。因此我们不习惯质疑这些被印刷出来和播放出来的信息。

XHT：苏老师节日仍笔耕，佩服！给您拜年，康乐吉祥！

宋江回复：谢谢，谢海涛。现在自己没有整块的时间，所以必须抓住零碎的时段，随时随地书写。微信部分地解救了我。

FMT：太好了。您总是能让我拨云见日。

CY：感觉这是国人思维方式的顽疾。

## 2015-2-20

**太空竞赛时期的设计奇迹**

NASA博物馆仓库珍藏了太空竞赛时期的各种宇航服，有些很朋克。

太空服是职业装中的极品，与其称之为服装，倒不如把它看作装备更合适。这种服装的设计是针对人类所处的极端性环境而设计的，集中了最先新的材料技术——通信技术和自动化技术。太空服的设计延伸了自然人的能力，我们几乎作废了自己世世代代身体进化的成就，而依赖于它才得以适应新的环境。这些服装成就密集出现在20世纪60年代，有着特殊的政治背景和目标，它是两个超级大国之间竞争的需要。其研制耗费巨大，也是人类扩张活动领域必须付出的代价。

从设计的角度打量这些太空服的研发，会发现这是一个特别的设计领域。在这些设计之中，功能绝对至上压制着传统的美学，因为它唯一的价值在于保护宇航员在特定的条件下维持生命，并能够适度地展开工作。由于缺少社会场合的要求，因此美学似乎是多余的，人类身体所有的魅力，包括肤色、性别、身材、相貌、气质统统被遮蔽了起来，更不用说社会阶层、时尚和个人的趣味。着装者唯一表露的信息只是人类，那么也就是说在那场声势浩大的竞争中，优胜者将争得人类最大的荣耀。于是这个问题就必然由科技水平牵扯到人种、社会制度的评价上。

现在的设计界对这个领域有一些好奇，有许多崇拜，认为这些是设计的高度所在。我认为这些东西和真正意义上的设计不大相干，它们属于技术的范畴。因为它的重要指标都是技术性的，而且对其社会的评价也是缺席的，甚至根本不需要，它的使用只在一个封闭的领域，至于上新闻画面时所需要的美感，它反而是越像设备越有其价值。

19:14

在我们所说的设计中，缺少文化成分的设计偏向于技术，甚至说根本就是技术。尽管它的出现也牛哄哄，吸引人们的眼球，但它终究不属于设计的主流。我们谈到的设计还是密切相关于生活的，它们自由、风趣、有人性的关怀也有文化的关注。缺了它，人类的生活不至于终止，有了它我们的生活将活色生香，妙趣横生。

19:34

教育　　　　设　计　　　　文化批评　　　　艺术

### 2015-2-21

**法国中学的哲学教育**

在法国，普通高中和技术高中的所有学生，只有通过哲学会考，才能毕业并有资格进入大学。　　在

这篇文章所陈述的事实告诉我们，哲学思考的习惯对于维护一个共同体的重要性。反过来也可以这样认为：哲学教育是一个国家、一个社会培养公民素质的必要途径。

文中给我们讲述了法国中学哲学教育的概况，并陈述了在中学进行哲学教育的充分理由。不仅在法国，许多发达文明的现代国家都认为，哲学教育有助于塑造具有自由精神、批判意识和政治责任的理性公民。中学的哲学教育可以看作是公民的素质教育的重要组成部分，它区别于培养哲学家的教育，而是要求每一个人对"人生、社会、政治"这些人类生存中面对的基本问题进行必要的思考。这些思考是作为公民分享社会权利及义务的准备，是国家通过启蒙个体走向开明的过程。

中学哲学教育规避了哲学史复杂的学派体系和晦涩的学术语言，从每一个个人最为直接的问题谈起，比如：何谓正义、自由、平等、国家、工作这些基本概念，进而再去讨论它们直接的关系。令人开心的是，法国中学的哲学教育没有统一的指导大纲，它的信任建立在教师的资格认证上。每一个教师在自己的教学中具有主导性，也有一定的独立性。它的考试是通过作文来进行的，完全没有强调知识的填空和选择题型。这种教育有效地调动起了学生的积极性和自觉意识，而不至于被知识的权威性所奴役。

再看看他们考试的题目就理解了哲学对每一个人的意义所在，"通过工作我们能获得什么？""所有的信仰都违背理性么？""我们是否有责任寻求真理？"这些问题都是自古以来哲学家们争论不休的问题，也是困扰每一个普通人的问题。有一些

SLM：我们是农民工思维模式。

E：最爱你的转帖，有内容，有评论，有剖析……观念一样不一样不说，就是感觉"通透"！

则比较深刻:"没有国家我们是否会更加自由?"     12:40

最让人心碎的话是文中所说的:"在共和主义理念中,只有能够运用自己的心智独立思考的公民才会认同民主共和国这一政体"。这句话体现了公民的本质,即除了权利更多的是义务和责任。

搁置我们的中学哲学教育不说,谈一谈大学教育中的哲学内容。很少听到学生和同事对此有正面的评价,但我周围的学生倒是一直在追逐一门人文学院开设的哲学课程——技术哲学,在这个针对技术专业范畴的哲学课程中,同学们感受到了哲学思考所拥有的巨大价值和深远意义。我本人从中也颇受启发,即使在一个技术范畴中养成哲学思考的习惯,我们也可以在一定程度上摆脱作为工具的悲惨命运。     13:03

没有哲学思考的设计教育也很难称得上是精英教育,行业、协会、求职、收入,这些都是表层意义的相关概念,它们和设计相互关联,是一个系统之内的东西。哲学则不然,它能使人俯观和纵览设计。     13:25

哲学教育是抛出问题让人思考,同时列举哲学家的论述作为启发。它不是洗脑式的灌输一种既定的观点和态度,再通过填空和选择这种低级方式,以分数的淫威逼迫人们去接受劣质的教育。     14:00

NYH:好文章,有价值的点评,如果成为提案采纳,将意义深远!

SJF:好羡慕,1918年初小三年级那会还有"修身"课,当时沈颐和戴克敦领头编辑了《新修身》作为教科书,其目录分十八课:技能、苦学、自治、责己、不妄取、择友、友谊、睦邻、隐恶、宽容、忠勤、仁勇、公益、合群、仁慈、爱国(一)、爱国(二)、爱同胞。虽比当下的"思想政治"等课程纯粹一些,但是仍旧停留在作为结果的价值观灌输上,对过程的思考似乎就从没有出现在我们的课堂上,哲学就是很好的过程学术,应当融入基本教育的。

HZJ:精彩!

SJF:国家对自己和国民双重不自信。

MW:苏老师新年快乐!幸福!

## 2015-2-22

### 余世存：今日何人才配做我们的老师

--- Tips: 点击上方蓝色【大家】查看往期精彩内容 ---摘要ID: ipress 有些学官、教授为

中国一些地方表示客套时会称对方为"老师"，这种习俗表面上看是一种对老师的社会认同，但细细品来却有点像如今每逢中青年女性必称的"美女"，老师称谓中所包含的神圣感被稀释了。

更为可怕的是，现实中老师的形象正在迅速地矮化。学者余世存这篇文章对此发出了一个设问，并排山倒海般导出自己的观点，振聋发聩。本人读完之后亦有着羞愧难当之感，必须深刻反省，然后重整衣冠，方可正襟危坐于讲堂之上接受众多学子的请教和拜谒。

余世存是位实实在在的大家，其思想非常具有穿透力，语言中磅礴浩荡的气势令我钦佩。多年之前读过他的长文《国家劫》和专著《非常道》，都给我留下了极为深刻的印象。这就是一位思想者的魅力，他的论述无论在思想的高度还是论述的技巧，以及出色的文采上，都令同龄的我敬爱有加。

在我的印象中余世存并非职业的教师，而是一位独立的职业思想家。但这篇文章却显示出他对教育者深刻的理解和崇高的想象，这种崇高像一座高山令人仰望，也令人压力重重。

细细想来，我们都是"教育雾霾"的制造者、参与者和受害者，面对今天的师风日下都有不可推卸的责任。有时候我也在想，像我这类专业性极强的教师是否可以逃脱如该文中所指责的罪责？我在课堂上若大肆宣扬美德、人格、良心、修养、道义这些观念，是否有不务正业的嫌疑？我想一定有人会这样认为的。但设计教育并不完全是技术教育啊，设计附着在社会的肌体上，掺合在文化的潮流中，背负着文明演进的使命，它怎么可以对

树人、立志这样的问题避而不谈？文中所言极是：人格的涵养乃社会的终极。这个命题就是教育的使命，而且它并不是教育中分裂出的独立板块，而是渗透在不同的教学科目中，由众多的教育者共同来完成。

职业的教师应当意识到该文中所提及的问题，强化师者的意识，力争不辱使命。而作为学习者来说，应该拓展追寻师者踪迹的范围，开阔心胸到更广阔的天地中寻访能够影响自己未来的老师。就像鲁迅先生所说："不要相信当道者，不要相信成功人士，不要寻找什么乌烟瘴气的鸟导师。在跟人的互动中去寻找同道，寻找真正可以师法的健康生活和高尚人格。"

把自己从专业性的教师还原到一个更加原始的教师状态不好吗？这难道不是一种对自己的解放？就像马尔库塞在《单向度的人》中所说："技术控制了人。"拥有专业知识和技术的教师似乎总是趾高气扬，雄心勃勃，他们看问题总是习惯于从技术的立场出发，再从专业的角度理解、破解和阐释。这就是局限，这就是技术的扁平性所在。哈耶克也曾经说道："知识分子的真正陷阱是沦入过度专业化和技术化，失去了对更广阔世界的好奇心。"从这个角度来看，处在现代社会的教师大多数都面临着这样的险境。这亦是现代社会的危机和矛盾所在，先对自己负责吧，别充满喜悦地跌落进去。

LSL: 👍👍👍

LLH: 今儿在济南，下午还聊到老师这个称呼，这边见到卖报纸的都尊称"老师"。
宋江回复：山东是彼此称呼老师最甚之地。
LLH回复：满大街行走的都是老师。

ZH: 师者，道惑之间者也，丹先生新春子夜言师之道，实在是让学生敬佩！学生章回乙未新春雪寒夜谦恭搁笔。

ZY: 🙏

LDY: 这是我们的理想。

HD: 😨
宋江回复：笑个啥子？
HD回复：就像鲁迅先生所说："不要相信当道者，不要相信成功人士，不要寻找什么乌烟瘴气的鸟导师。在跟人的互动中去寻找同道，寻找自己可以师法的健康生活和高尚人格"。
宋江回复：鸟导师比比皆是。

WSY: 理想目标还是张横渠的那句话"为天地立心，为生民立命，为往圣继绝学，为万世开太平"。

SMDD: "教育的使命不是分裂的板块，而是渗透在不同学科中。"说得好！

WN: 😭
宋江回复：你咋啦？迷眼啦？
WN回复：嗯，揉呢，看完文章发现都是沙子😭
宋江回复：小心沙眼。
WN回复：哥，看来你的肖像画面我还要再想想，气质有变化。
宋江回复：画完让我看看，我有好几张脸，你画哪个。
WN回复：必须的！我觉得可能要系列了。

## 2015-2-25

**地下文明的惊异**

一个特定年代对于地心的想象。

人类的想象力在空间层面的延伸是全方位的，但自从我们已完全知晓了地球表面的状况之后，想象的路径就开始侧重于垂直方向。天文望远镜给人类展示了一个冷漠的场景，这导致我们把想象的自由让位于理性的探索，那么只有地下的神秘能够支持我们想象的飞翔了。

对于人类而言地下的世界既有界又无限，它既是有待进一步探索和发现的，又是有待开发和塑造的。所以我们一直沿着这两个可能指点的方向在努力，与惊险的探索和艰苦的掘进相比，想象总是快乐无比的，它鼓励那些作家和插图师最大限度地释放他们幻想和演绎的能力，给人们呈现出一个别样的世界。

这些作家依赖对地下已有的认知和对自然、历史的知识来支撑他们的故事，于是那些描绘出来的茁壮繁茂的蘑菇丛林，岩浆汇聚的河流就显得理直气壮，令人将信将疑。艺术家于会见说过："大地好像一张皮，皮下是历史，皮上是现实"现实支撑着历史，历史衬映着现实，在这些引人入胜的小说中，一些遗世独立的文明隐藏在其中，余烟袅袅。史前的巨兽，文明的残片和捏造的图像组成了令人痴迷的画面和情节。

另一方面，人类一直延续着在地下创造一个世界的热情。古时候帝王们的庞大墓葬里工程浩大，物类齐全并井然有序。那时候，人类竟然把理想埋没了起来，金字塔、兵马俑还有刻画在墓壁四周的雕刻和图像。这个虚拟的世界如此重要，以至于常常散尽当时国家的气血。

地质学的发展加深了我们对大地之下的了解，遥感技术也增

强了我们对地下空间状况的掌控。但仅仅这些是远远不够的,对大地深处的未知增进了我们对它的迷恋。如果说神话是猜想飞翔的翅膀,那么科幻就是演绎过程中的尾舵。我们看到的这些小说和图画玄妙、生动、又不失科学的依据和经验所产生的共鸣,都是传世的佳作。

古往今来出于各种各样的目的,人类的确从未放弃过大地之下的空间,伊斯坦布尔、那波利、巴黎、纽约、东京、莫斯科、斯德哥尔摩,甚至可以包括今天的巴勒斯坦的加沙和中国河北的焦庄户。隐蔽、庇护、储藏、资源、保障城市运行和缓解交通压力都需要大量的地下空间。如今许多拥挤的大都市地下还有一个四通八达的空间系统,它们组织复杂、类别多样,同时绚丽多彩。斯德哥尔摩美轮美奂的地铁站,巴黎和东京密如蛛网的交通线路,都使我们惊叹于人类营造地下世界的巨大能力。 23:22

2012年有一部新西兰的故事片《夺命深渊》,拍得极为惊险曲折。那个被称作洞穴之母的巨型深坑和其下的岩洞、暗流为我们展示了一个现实中昏暗、凶险的地下世界,那些无畏的勇者令人佩服,他们各个身怀绝技并视死如归。我曾经下过唐山开滦矿的一号井,那个已经被挖掘了一百三十多年的坑道四通八达,变化无穷。"文革"期间,中国人民响应领袖的号召深挖洞,广积粮,许多城市修筑了地下长城,在"文革"后期废弃之后就成为我们这类顽童的探险乐园。当我们点着油毡和松明在无尽黑暗中探路时,总希望会出现一些令人惊诧的奇迹,那时人们的想象力停留在发现阶级敌人或犯罪分子的蛛丝马迹层次上,是灰暗昏黄的画面,完全没有现在我们看到的这样疯狂、诡异的视觉。 23:49

## 2015-2-26（一）

　　昨天重返故里，百感交集。这是自己的出生地，生活过十二个年头的楼群。在一个巨变的时代里记忆总是一败涂地，时间消逝得太快，而印记又消失的太多。即使被幸运留下的，也都在时运的风雨中飘摇不定。

　　得益于有历史专业背景的耿彦波市长的明智和垂青，我的出生地被作为文保建筑保留了下来，它使我成为一个时代的幸运儿，不像今天绝大多数同胞一样沦为失去情感之根的大都市雾霾中的孤魂野鬼。

　　那些伴我成长度过童年和少年阶段的楼宇和树木都还在，但它们均已至暮年。我成长在它们金色的年华中，但谁能想到如今人的寿命会超过大多数的建筑。多少次在梦中，我的灵魂穿越千里在这楼群之中、树干之间游荡，直至黎明不忍离去。这里曾经是庇护过我灵魂和身体的温暖巢穴，仿佛余温尚在。我恍惚的记忆化作了斑驳的肌理覆盖了整个空间和每一面墙壁，只有那些略微明净的窗户闪烁着时下的光芒，告诉我，我已是过客！　　00:32

　　清教主义盛行的年代，空间是疏朗的。不像今天，人让位于物质。那时楼群之间是真正的院落，是彼此共同的社区。每一个组团就是一个莫名其妙的共同体，最大程度显示着空间的力量。在不实行计划生育政策和物质贫乏的年代，这里人的密度很大，空间是唯一的财富，工人、知识分子、耄耋老者、懵懂少年、顽劣的孩童在不同的时段主宰着这块乐园。野性冲撞着教条和规范，无限生机。　　00:46

　　这些建筑记录了中国的历史、政治、经济、文化、社会。但过多的细节还是被铲除了，被简单化和概念化了。　　00:49

　　这些建筑是国家"一五"期间的大手笔。苏联援建的大屋顶建筑，屋架都是用了上好的红松，楼梯都曾经是木扶手，隔墙最

教 育　　　设 计　　　文化批评　　　艺 术

AW：佩服！羡慕！老师！能拜读已属荣幸！其实老师并不缺我等倾慕、崇拜之类！我已十分感激。只抱很小的希望，有一天能学习到自己如饥似渴的东西。

SQ：我出生时住的那栋也是这样的苏氏三层，近期将被拆除。
宋江回复：呼吁啊！
SQ回复：人微言轻……

有趣，是木格栅的构造。这种做法是阿尔瓦·阿尔托的专利。00:53

　　工业化、制造业是中国当时的宠儿，居住于此的我们曾经拥有过无上的骄傲。但没落又是无法阻挡的，因此历史就这般灰头土脸的模样呈现着。00:59

　　我父亲 19 岁大学毕业就被分配到这里工作，他们这一代人奠定了中国的工业基础。昨天我拿到了一些他年轻时手绘的图纸。01:04

　　我小的时候，这个楼里住了各种各样的人。有教师、工人、知识分子，还有军代表。阎维文和成方圆分别住在我家两侧的楼中。那个时候分房也是有等级的，造反派优先，工人其次，知识分子靠边，有历史问题者垫底。01:09

RQ：真难得，苏式的建筑，五十年代，我小时候的家也差不多是这样的建筑，可惜已经荡然无存。
宋江回复：可惜保留的不多了。

WJP：时光流逝……

LCZ：您的老宅也唤起了我对儿时的回忆。可惜不幸被您言中，人的寿命超过了建筑。

M：什么时期的？是苏联援建的吗？

MW：乡愁之情深。

WJH：为耿彦波市长点赞。

CY：你确实很幸运，我回到家连我儿时住的地都找不到了。

AW：每次读老师的言语都感到满满的正能量！仿佛大海中的灯塔！但是深深的忧虑不知道可否唤醒一批人。

M：单看屋顶以为是工厂。

教　育　　　　设　计　　　　文化批评　　　　艺　术

全家福

EYE：特殊的历史印记！

ZB：太棒啦

YJM：故乡是梦里千寻的地方，感同身受。

ZH：权利的大锅炖上专制和谎言，再拌上无知，是绝对的硬菜。有机会在锅边捧着大碗的食客，是迷恋这味道的。指望着他们改？

YJM：无论好坏，留在记忆里都一一幻化成最美好的东西，久而久之，发酵酝酿，零零碎碎地拼凑成现在的自己。只奈何往事不堪回首，昔日辉煌不在，可又何必多虑，你我肩膀上早已扛起这份爱的传承。

XPF：🎤🖤

SL：山西。
宋江回复：太原。
SL回复：这些老建筑保留得还挺好。

WH：乡情难泯！

BDY：故地重游，感慨！

LSL：光阴荏苒，唯有珍惜最珍贵！

WDX：难得难得。

SQ：我儿时的几段回忆也都在这里留下印迹。

SMDD：旧楼没了，有您这"新楼"矗立着就好！

ZSZ：你在太原长大的？
宋江回复：是的，在矿机。

LLH：儿时的记忆满满的。
宋江回复：太满了，载体无法承载了。
LLH回复：这是无法卸载的记忆，萦绕在脑海及梦境。

ML：荣归故里！
宋江回复：谈不上荣归，算是对得起自己的感情吧😌

CL：👍

ZJ：好文！

ZXL：一个活生生的民国时期的地方专员。

## 2015-2-26（二）

　　工人俱乐部是整个宿舍区的中心，不论在文化生活方面还是建筑等级方面都享有最高的地位。这个建筑是折衷主义风格，混合了民族风格和西方古典主义风格相对称的建筑格局，体量组合中间高再向两翼展开。三个开间的入口门廊高大开阔，门楣上有水泥塑造的粗浅的斗栱装饰，高大笔直的圆柱也是水泥塑造的，它的下部设有勒脚，顶部装饰着雀替。宽阔的台阶从容地升起，从前广场通向入口，昔日工人阶级们豪迈的身影就在这条轴线上不息地流动。

　　这个俱乐部如今也是文保建筑，它虽然不够精细但是却记录了那个时代诸多的社会信息。比如引进国际援助时刻意强调的本民族意识，还有一种潦草但激越的社会宏图。对于我们而言，更加难忘的是它所承载的记忆，70年代里的那些高潮迭起的文艺会演，80年代工人团体自编自演的晋剧《打金枝》、《十五贯》，孩子们喜欢看这里播放的电影，遇到新片上映时一毛五分钱一张的门票总是一票难求。在没有电视的岁月里，这里是我们看向外部世界最重要的窗口。加在故事片之前的《新闻简报》让我们知道了国内外近期所发生的大事，如西哈努克携其美貌夫人莫妮卡访华；陈永贵、郭凤莲带领大寨农民三战狼窝掌；还有尼克松访华，等等。那时当荧幕上出现毛主席的画面时，观众必定会给予雷鸣般的掌声。故事片中的战争题材在70年代最受追捧，尽管它们完全模式化了。到了80年代这个电影院中有了男女情长的故事片如《我们村里的年轻人》、《甜蜜的事业》、《庐山恋》等，于是观赏的人群亦随之发生变化，性冲动萌发的男生和情窦初开的少女成为这里的主体，观众们会随着剧情的起伏变化起哄。当时这俱乐部画巨幅电影海报的人也是当地赫赫有名的，那位姓侯的师傅还差一点成了我的老师。

每逢节庆期间，这里还是燃放烟花的场所，财大气粗的大型国有企业在燃放的规格和数量上也是傲立群雄的，届时总会吸引方圆几公里之内的人们前来观看。

另一个被列为保护建筑名单的公共建筑是医院，这个建筑的品相真是好，语言纯粹干练，是早期现代主义建筑。因此我推测这个建筑应当是出自东德建筑师之手。很可惜的是这个建筑在扩建改造中被毁掉了一部分，后来被老耿果断叫停，现在处于烂尾状态。

15:49

L：好像重新修建过！蛮新的！
宋江回复：粉刷了。
L回复：看着好亲切啊！想起小时候在俱乐部看电影的情景了！
L：好多人叫不出名字！

MYHF：会同学去了？

宋江回复：路过被小学同学挽留，然后回故地探望。

CHZ：当年有一批建设部设计院的设计师下放山西、河南，剧院有人艺之风，有可能……
宋江回复：剧院有可能，但医院绝对不是。手法纯熟、洗练。

ZBL：我小时候叫那儿矿机俱乐部。
宋江回复：是了。

HYH：您在太矿生活过？
宋江回复：是啊，你咋知道？
HYH回复：您文中记录的全是小时候生活细节啊，看电影……最后应该是老同学聚会吧。

教 育　　　　设 计　　　　文化批评　　　　艺 术

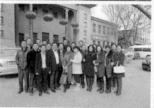

ZYP：矿机！你回去了？那也是我熟悉的地方！

GSP：下次去六中看看。
**宋江**回复：好的，给我提供点老照片。

XG：回到从前。

MLH：我们这代人集体回忆……那时候看的电影现在几乎全部能回想起。
L 回复：两毛钱一张票！

## 2015-2-27

**余世存：中国的希望，永远在下一代**

--- Tips：点击上方蓝色【大家】查看往期精彩内容 ---摘要ID：ipress 回顾百年中国人的代

在我们这个高扬反叛旗帜的时代，很少有这一代同情理解上一代的声音。由于代际的文化出现了偏执，即单方面强调超越和叛逆从而忽略了代际之间的相承相接和相生。上一代和他下一代的关系陷入了一个无法突破的迷境之中，一方面新生的一代片面地认为它们的使命就是要超越上一代的思想，却忽略了它们共同的使命。而新的一代在否定了上一代之后，无法搭接攀登的天梯，最终陷入绝望的境地，于是他们只好寄希望于未来。

殊不知雄心勃勃的下一代到来的首要行动就是颠覆过去的经典和教义，以此标榜一个新时代的来临。但一切新时代终究会成为旧的，这就是时代的局限性。而历史的大命题往往是必须经由若干个时代，要靠几代人的共同努力来完成。历史对于时代又是有分工的，就像文章中对近代中国历史的梳理中所指出的那样，如洋务运动和清末思想启蒙运动之间的关系。先由曾国藩、左宗棠、郭嵩焘、李鸿章、张之洞初步完成了国家变革的硬件建设，接下来便是康有为、梁启超、谭嗣同、严复、章炳麟所做的促进中西思想文化交汇的文化启蒙。洋务运动强调的是"中兴之治"，文化启蒙追求的是"独立之精神，自由之思想"的魅力。    20:23

这篇文章思想深邃，态度诚恳、包容，作者看穿了近代以来我们所陷入的革新怪圈的谜底，又以充实的论据叙述历史无奈的内因。我倒是觉得，现代以来的中国不一定缺少伟大的思想家，缺少的是热衷于思想启蒙的语境，自"救亡压倒启蒙"之后，"救亡"就成为制约"启蒙"永久性的借口。不是么？每一次在庄重的场合高唱国歌时，我就会产生这样的想法。    20:35

中华人民共和国建立之后，在社会主义超级大国的协助下，中国建立了梦寐以求的工业。然后卫星上天，核弹爆炸，几次涉外的战争也没有失去颜面。自改革开放以来，更是国家富庶，国民自信心爆棚，因此今天最为重要的问题恰恰是被救亡所遮蔽的思想启蒙。

20:54

余世存先生提醒我们注意代际的丰富性，他认为历史的发展演进不是直线式的，也不总是方向明确的。这是对因看惯简史而把历史问题简单化的学习者的提示。的确，历史的发展并非只有一支主干，往往存在诸多支干甚至并行的主干情况。这正是历史的复杂性所在。

22:22

KQ：当下时代的世情决定几代人在很多方面无法形成合力去实现改变社会的大命题，有些事情我们会乐观，有些事情少数人看得清，却无力在现阶段去影响大局，传承也会继续，量变到质变，我们在路上。

KQ：很深刻，自省，学习。

## 2015-3-1

**【经典阅读】鲁迅：略论中国人的脸**

 鲁迅看到，很多中国人陶醉于某个话题时，下巴总不自觉地下垂，仿佛精神上缺了一个什么部件

民众的脸谱就是社会精神状态的写照，鲁迅的年代，他所看到的国人的面孔是每个处在乱世中的人在无意识状态下，所表露的有关信心、生活水准、受教育程度等综合信息的面孔。

脸谱除了人种的特征之外，对社会信息的反映是非常精准的。在"一战"和"二战"期间，伟大的德国摄影师赫斯曾经通过拍摄集体照来表现日耳曼人的精神和意志。赫斯的工作本是拍摄用来制作身份证的个人肖像照，但他察觉到了个人面孔之间的关联，他们是有共性的，这种共性和时代有着紧密的联系。

美国社会学家保罗·福塞尔在《格调：社会等级与生活品位》一书中，曾经辛辣地揭示过这种社会对个人面容的深刻影响。那本书中的插图细致地分析了处在社会不同阶层的人，面孔的比例和五官的细节。中国人也认为生活状态会影响人的骨相，在相学中有"一命、二运、三风水、四手相、五读书"之说。学习可以改变生活和命运，生活状态影响表情，而长时期定格的表情则会改变面部肌肉的形态，进而影响骨骼的发育。

2013年在苏黎世我曾买过19世纪法国漫画家杜米埃的一些漫画作品，这些作品之所以吸引我就在于画家表现的是中国清末的民众生活。在这些画面中，国人的面孔和肢体语言被生动地进行了夸张，而画面场景则为我们描述了这些面孔和时代生活的关系。总之那个时代的屈辱造成的国民情绪低落是普遍性的，这些低落具体表现在人们对外来事物过分的好奇所反映出来的无知，国人对洋人及官宦的谄媚和卑躬屈膝，彼此之间的敌对和互害。杜米埃画笔下的同胞面目是丑恶的，举止是荒诞的，他深深

ZYL：超级变脸，这人得多丧心无情，他的盒饭我绝对不敢吃。

LQD：所以说，教材去鲁迅绝对是错误的。

LHY：此次去厦大参观，看到有关周树人早年在日本照片，发现的确和苏老有些神似！

刺痛了我的中国心。

　　鲁迅的时代，这些不佳的社会环境不但没有改观反而进一步恶化了，因此民众的面容又多了几分愁容，多了几分谨小慎微。

　　陈丹青笔下的社会众生依然不佳，我想这其中细细分来成色还是有别的，即使麻木的底色不变，但无疑物质的富足导致的轻狂还是有所显露的。　　01:07

　　此外，今天的国人面孔中还多了几分满腹狐疑和矛盾感。这是因为由于契约精神丧失而导致的人与人的不信任所致，那种普遍性的惶恐不安是否和信仰的缺失有关？我不知道。但是不断无原则地改变自己必然会造成面容表情的边缘性状态，人格都分裂了，面孔还能坚守么？　　01:13

　　在光华路校区读硕士研究生时，学院北门有一对卖盒饭的夫妇，当时由于食堂伙食过于粗糙以至于夫妇俩的生意格外红火。老板就是个变脸大王，他可以在一秒钟内将凶神恶煞般训斥小伙计的面孔变成对学生们极为友善关怀备至的笑脸。我几乎无法想起中间转换的表情，太快了！真是迅雷不及掩耳盗铃之势。　　01:27

　　上驾校时的教练也是一个变脸高手，那家伙每日里训斥我们这些战战兢兢的学习者，简直就是个山大王。后来着制服的考官来了，这位身材彪悍相貌凶恶的教练立马变成了点头哈腰的孙子。这种情况比较普遍，生活中的许多普通人都堕落成了这般模样。务实堕落成了投机钻营，人缺少了耐久的本色。　　01:46

YXM：普通百姓这样也就罢了，知识阶层，官僚阶层，这样就很……

HWD：分析得好！

XG：这就是所谓翻脸比翻书还快，每个人心中都埋藏有罗伯特·德尼罗般天分。

LSL：宋教授描述得太深刻太好了！

WDX：珍惜生命，远离变脸高手。

WHQ：从一个国家、一个时代的国民脸上，的确可以看到当时社会文明发展和政治清明的程度。

LLH：身边经常出没变脸高手，对上对下两张脸。

宋江回复：学校这样的人也不少。

## 2015-3-2（一）

### 南·戈尔丁与私摄影

"我不想忘记被男友殴打的事。"1986年，美国摄影家南·戈尔丁（Nan Goldin）在她的摄影作品集

  在各种艺术手段中，摄影无疑是最伤害私密性的利器，它不动声色地潜入人类生活最隐秘的空间，将这些私密空间的专属行为挪移到了公众的视野之中。这类摄影表面上看是在猎奇，满足了人们顽固的窥视私生活的癖好，实际上它还有一种真正的意义，那就是为这些被掩盖起来的本能讨回了正义。

  几年前给研究生上课，在课堂讨论中，绘画专业的几位女生谈起了南·戈尔丁，并向同学们系统展示了这位独特的女性摄影家的作品。后来他们还借给我一本关于戈尔丁的分析评论著作，学生们播放的那些画面和书中的图片不仅令我震惊，还令我着迷。经由戈尔丁拍摄的人物肖像、身体、空间以及植物，无论是人还是物都会强烈地表现出一种欲望的挣扎感。在那些脱离公共视线的昏暗和狭小的空间里，人甩去了社会的外套坦露出人性的本相。性爱是图像中的灵魂，即使画面中并没有裸露的身体直白的表达，但是戈尔丁捕捉到了人物的眼神中流露出的欲望，身体之间的暧昧和空间中的暗示。

  戈尔丁的作品深刻地表现出了在一个"负"的社会里人们奇异的行为，她的作品以此表达了对人性的悲悯之情。这种同情会强烈地感染我们，从而反思被不断驱赶和矫正的人性之重。

  饱含争议的戈尔丁获得了巨大的成功，这不仅要归功于她的胆魄，更在于她的天赋。因为她涉足了一个关于人类生活话题的禁区，并用镜头活生生地记录了这个隐晦的世界。

  她的天赋表现在对物象敏锐的感觉和精准的捕捉能力方面，她不论是对人还是物品或是空间，都能塑造出一种伴随着性爱的

野性力量。这种力量会凝聚在拍摄对象闪亮或迷蒙的眼神中，也会消散并弥漫在空间中。这种非物质性、非语言表达的东西就是图像本身所具有的魔力，它微妙并稍瞬即逝。

00:40

米兰,意大利 2011 年秋 Vicky 摄

| 1 | 3 |
| 2 | 4 |

1. 威尼斯，意大利　　2003 年秋　　Vicky 摄
2~4. 威尼斯，意大利　　2011 年秋　　Vicky 摄

## 2015-3-2（二）

清华—米兰理工双学位的项目已经进入第四年，两位硕士黄山、赵沸诺结束了历时一年意大利米兰理工的留学，回归工作室。今天上午在 B367 两位学子向我汇报了一年以来的学习和游历经历，以及他们对意大利设计教育的认识。

清华和米兰理工的双学位项目，对于中意之间的文化和教育交流具有标志性的意义。但今天的教育交流已经进入一个深水区，两校相互间客观、深入的评价就很有必要。世界教育的格局一直在发生着变化，而近些年这些变化的速度进一步加剧了。对于学生而言，双学位的价值应当是在完全不同的文化环境和教学体系中收获互补性的，如观念与技能，知识与方法等。

通过两位学生对他们学习状况和心得的介绍，我越来越清楚地认识到了每一个具有悠久历史的教育机构，都具有其文化形成的机制构造。理工类大学基础上建立的是设计教育，总体上是以工程教育为底色的。西方的工程教育虽然强调工程技术的重要性，却并未割裂工程和社会之间关系的描述，对于设计来讲这是很重要的一点。在他们的教学内容中不间断地灌输这种理念，就会逐渐形成学生们的设计观念。

世界上理工类的大学起步较晚，他们的建立和世界的现代化要求相关。而且随着高等教育的普及，以及设计的进一步社会化，传授一种有效的、科学性强的通用方法是现代理工类大学的社会责任。米兰理工的设计教育明确地反映出这些特征。也就是说他们非常注重成才率，而把个性的呵护和培育交到了社会和个人手中。令我吃惊的是，学生们反映意大利有些教师的主观意志非常强，不允许在他的辅导之下有旁逸斜出者，而他控制的手段就是依靠分数。

我个人认为这种情况也许是个案，但这些年来我已经不止

QQ：好赞！

SLM：分析得好！我就不去读了。

FZN：看见你大作了，建工的书。

宋江回复：多提宝贵意见。

教育　　　　　设计　　　　　文化批评　　　　艺术

一次听到过这样的反映。我隐隐约约感觉到这种教育方法已经呈现出老气横秋的衰败迹象，它和时代的发展趋势有背道而驰的嫌疑。但像米兰理工这样的学校，它依然拥有厚重的基础和庞大的体量，这座大厦不会轰然倒塌，而是会在风雨中缓慢地销蚀，直至长满青苔。 20:14

自 2006 年起，我走访了许多意大利的学校。如米兰理工、欧洲设计学院、布雷拉美术学院、Naba（米兰新美术学院）、Domus（多莫斯设计学院）、都灵美术学院、威尼斯建筑学院、那波利建筑学院、那波利美术学院，等等。感觉意大利的设计教育水准整体比较高，多样化特征明显。但是它们受制于意大利的文化主张，基本上在拒绝国际化，他们从未有意识地积极传播意大利的设计教育。这就导致了一些问题出现，如以多元化为借口回避教育的竞争，不能够充分调动世界多元文化的积极作用。所以去年在意大利使馆参加他们的国庆庆典时，教育处的官员对我说，意大利政府必须拿出勇气来面对这些问题，必须要有适当的排名机制刺激它们保持适度的竞争意识。 20:31

学生们反映意大利老师的水平良莠不齐，教学状态反差极大。我想这一点和国内差不多，公立学校，铁饭碗的结果就是这样，表面追求公平，实则不怎么公平。这方面私立学校要好一些，Naba 和 Domus 现在被美国财团收购了，教师状态和学院的管理就完全不同。 20:36

米兰理工现任的院长刚上任时来清华找我，他讲了他的宏图大略。他激励教师们用英语教学，甚至不惜使用行政的铁腕。但我感觉这种方式在一个高度追求个人主义的国家，注定会在散漫中消磨殆尽。 20:42

前一段时间和英国皇家艺术学院 Naren 院长谈到教育方略，他介绍的一些皇艺的经验令我深受启发。皇家艺术学院着眼于全世界的教育格局，教育的志向高远，主张明确，路径简洁。它们

RZS: 到了意大利就工作，也不倒一下时差？注意身体！

教育　　　设计　　　文化批评　　　艺术

会在世界的格局中把握平衡，同时突出自己的精英式教育的主张。这就是我们经常批评的帝国主义情怀，全球化的视野之下，好的教育就应该谋天下之事。

21:38

几年前去瑞典访问，当来到瑞典皇家理工建筑学院的楼前时，陪同我的两位瑞典年长者都在耻笑建筑学院的教学楼。因为在优雅深沉的斯德哥尔摩，那个粗帅的建筑的确太扎眼了。它裸露着砌块和灰缝，不修边幅。当我问清楚它的建造年代后，一下子就明白了它的表达意图。它就像一面旗帜，表露了追随现代主义的心声，尽管它并没有面对"二战"后的窘境。这就是国际视野和世界胸怀。

ZL：自由。

21:52

WW：在商学院的课堂上多次听到老师们断言，今日商学院已不再时髦，时髦的是设计学院！苏老师的见地非常深刻，对转型中的商学院亦有启发和借鉴！

HJ：👍

EYE：基础教育固然需要教师的严格控制，但是在学生的发展上还一味地控制，就抹杀了学生的个性。作教师的应该是呵护个性，引导发展。米兰老师的做法真的不敢恭维，真如苏老师您说的那样，苔出现了青苔，那是可悲可叹的！这让我想到了美国那几所有名的高校被称为常青藤大学，常青藤可比青苔好多了！

LSL：👍👍👍

HS：我觉得出国留学，语言的重要性体现得尤为明显。一是日常生活的状态对于了解这个国家的历史和人们对于生活及设计的态度；二是学习上如何准确表达自己的观点，及听懂老师的意思。通过意大利同学的二次传述或多或少会有信息的偏差，对于学弟学妹的建议我是觉得打好语言基础是很重要的，可能很多时候我们由于没法清晰阐述自己的观点更加纵容了当地学生老师的霸道，而语言这个对我们了解外面世界的基本门槛我也会继续学习，多看些国外的文献书籍来提高自己的设计思维开拓设计思路，谢谢苏老师的教诲与鼓励，新学期新气象。

WXA：RCA 欢迎您👏👏

教 育　　　　设 计　　　　文化批评　　　　艺 术

JL：想得到一本你签名的你的书！
宋江回复：哈哈，半年后吧。
JL回复：期待，期待中，期待ing！

GSP：远看，像鲁迅。
宋江回复：近看，像山田。
GSP回复：哈哈。

## 2015-3-3

一棵大树的生命以另一种形式呈现...

↑↑↑美国西雅图艺术家John Grade酝酿一整年的雕塑作品。他利用呈现上万个木材小单元创造

一棵沿水平方向悬浮在空中的大树，逼迫观者在对"树"的概念进行判断，然后又在肯定和否定中游移不定。这就是作品的魅力所在，"树"的形式犹在，但水平和高耸，沉重和轻飘，密实和镂空之间的矛盾消解了经验之中一切明确的意义。

这个作品虽然占据了一个巨大的空间，它的形体变化多端，表面肌理丰富，周身光影变换无穷。但它在我眼中依然是属于素描的范畴。

几天前接到了袁佐先生的邀请，参加名为"勇往直前"的基础素描研讨会。可惜我明天要飞米兰了，无法参与到这个有趣的话题之中。正在中间美术馆进行的"勇往直前"的素描展览，聚集了国内众多艺术家的素描作品。许多作品颠覆了我们对传统观念之中素描的认识，这些以素描的名义出示的草图、线描、涂鸦亮瞎了许多人的老眼，让他们心胸开阔地摆脱了传统素描的梦魇，步入了新派素描的天地。

我为什么认为这个雕塑式的巨型构造为素描呢？我的理由是从素描的认知功效出发的，广义的素描形式可以解放，工具和行为恪守的壁垒可以分崩离析，但它意义的内核不变。

在这个造型过程中，小木条就是构筑形式最为基本的元素。人们在对形象再现的最为刻板的行为引导下，使用这些细微的元素。几百人艰苦工作十个月，最终完成了对生命形式的描摹。

这棵再造的大树严格遵循了生命生长的轨迹，如主干自下而上的收分，树干表皮曲折的分裂，却超脱于表面的材质细节，终于造就了一棵似是而非的"大树"，虽然只是以镂空的躯壳而存

在，但它依然有生命的暗示。 22:36

  在这个过程中，石膏拓印就是人类最古老的扫描方式，它比视觉更令人信服。众人的拼接忠实地依照那些模印的指引行事，这个集体劳作可以看作是分裂性的素描。那种手、脑、眼并用的复杂性、综合性被分解了，技艺变成了刻板的劳动，但结果并不逊色。 22:44

  其实我相信 John Grade（约翰·格雷德）下次如法炮制做一块岩石，或一头巨鲸会一样震撼人心。只要艺术家追随着生命的暗示，科学的计划，有巨大的劳动付出。因为没有人怀疑，最生动的形式就是生命的状态。 22:58

  这个过程很像当下的 3D 打印，艺术家编制程序，拼接木条的人犹如程序操控的机械装置。盖里的早期建筑并非我们想象的那般理性，最终的庞大建造是通过 Cartier 软件忠实地模仿建筑师的主观意志。在这个过程中有一个精细的扫描环节，就像这个作品中的拓印。

  看来建筑师都是自恋狂。 23:30

| 教育 | 设计 | 文化批评 | **艺　术** |

<div align="center">2015-3-4</div>

　　在飞往欧洲的航班上得闲，细细品味弟子何为参与的一系列有关食品的艺术活动。其中 Jennifer Rubell（珍妮弗·鲁贝尔）在布鲁克林 Weylin B·Seymour's 银行旧址策划的这场名为"天堂盛宴"的艺术活动堪称绝佳之作。一顿耗资数十万美金的大餐，其边界早已超越了味觉体验，它是一场集历史回顾、仪式、性的优雅方式诱惑、野性的激发和释放于一体的活动。就餐的程序安排巧妙，暗示了历史、文化和进食之间微妙的关联。现场的氛围控制有力，集优雅、别致、精确、野蛮、暴力于一体，令人大开眼界，感慨万千。唯有艺术家方可将饕餮大餐上升到如此美妙的境界。　　　　　　　　　　　　　　　　　　23:44

　　从这场惊心动魄的盛宴来看，贵族的游戏并不仅仅是以奢侈、糜烂为能事，我看到了烹饪、服务和进食中具有的形而上的潜质。在传统观念中美食的升华方式基本上是扁平的，味觉和视觉没完没了地纠葛在一起。空间、场合、服务的结合大多比较生硬，而且总是和享乐、铺张、趣味的异化相关。　　3月5日, 01:58

　　烹饪、进食伴随着血腥、暴力，这一点我们并不陌生。我知道在大象出没的地方，煮米饭时人们会倍加谨慎，因为贪恋米饭的大象会因为寻找一锅米饭而毁掉整个房子。在这场游戏中，最后一道菜是码放整齐的工具，那些疯狂的食客用它们去破坏家具以寻找被隐藏起来的食物，他们的狂野举动令我想到那些笨拙的大象。　　　　　　　　　　　　　　　3月5日, 02:14

YJM：太太太高大上了。

LS：这飞机餐得难吃到什么程度啊。

MW：苏老师这一场不论视觉和文字都给予我们知识！

CXM：长见识了。

HD：大象出没，请注意。

宋江：这场盛宴的门票1500美金，这是疯狂的门槛。　3月5日, 23:17

教 育    设 计    文化批评    **艺 术**

CDF：苏老师，回来咱也整一个？
宋江回复：我的学生专门做以食品为媒介的艺术。
CDF 回复：期待！

宋江：Jennifer 今年有愿来中国。

## 2015-3-5

米兰世博会中国馆的主体结构已完成90%以上，防水屋面完成一半左右，屋面竹板开始安装。木结构的美只有在现场才可以感觉得到，在这一点上中国馆是令人骄傲的。中国馆的木结构既有东方式的简朴美学，又区别于以往日本现代木构建筑，有我们常说的大国风范。从已安装的局部竹板屋面来看，未来的效果令人期待，我坚信它们不会辜负大家的期望。                21:57

现在时间最珍贵，中国馆的建设如火如荼，现场的工人比一个多月前增加了许多，甚至还有一批来自德国的工人，他们体格健壮，身手不凡，是安装屋面和木梁的主力。据说目前世博园区中只有意大利馆和中国馆在24小时不间断地施工，昨晚听说我们的进度已经慢慢追了上来。                22:02

米兰的春天艳阳高照，北部的山峦白雪皑皑。世博园庞大的工地就在蓝天之下和雪山都市之间。昨晚去酒店时感受到了米兰的春风，它惊起了我的一丝忧虑，我担心屋面竹板的安装能否经得起考验。今天的风依然很大，但我眼见那些已安装完毕的竹板稳稳当当、在大风中纹丝不动，我心方足！                22:13

但结构美并不一定意味着就必定将以胜利告终，中国馆是综合性的，景观、建筑、结构、屋顶肌理、室内、展陈、视觉导引，任何一环的败笔都会影响整体。在接下来的日子里，这些团队会逐一亮相。                22:21

听总包的现场工作人员说，施工进场人员都要接受体检，是那种实打实的体检。还有，屋顶大展身手的德国人都是登山运动员。所以西方的建筑文明是全面性的，这又令我想起了那句话："奴隶造不出金字塔"。                22:27

教 育　　　**设 计**　　　文化批评　　　艺 术

## 2015-3-8

Gobbetto（高钡特）是意大利典型的家族企业，主要从事以涂装技术为基础的视觉效果营造工作。现任老板的父亲在50多年前创造了这家企业，他们在扎实的化工技术基础上研究如何创造各种富于表现力的视觉效果，在业内取得了不俗的成绩。

独特的化学配方和想象力是该企业走向成功的窍门，他们没有边际地拓展着一切和运用化工树脂技术有关的业务。在广泛的领域里施展着自己的技术优势和艺术才华，他们的应用项目包括展览展示中的空间界面处理，小型展项的设计之作，商业空间的界面处理，特殊效果的招贴，家居环境的界面处理，家具表面处理，甚至还有F1大赛过程中赛车表面的快速修复等。

在这个企业的发展历史上，他们非常重视与重要的艺术家和设计师合作，其中包括建筑师伦佐·皮亚诺的许多展览活动。在这些过程中，他们出色的技术会给这些大人物的视觉计划提供强有力的支持。

同时他们的创造性也给日常生活提供了丰富的色彩，他们不仅自己在创造出人意料的视觉肌理，还通过和教育的结合，在社会的参与中获得更多的概念。在这个工厂的顶层空间，设置了一个颇具规模的企业文化展示厅，里面除了陈列企业历史上优秀的范例，还设置了一个妙趣横生的培训教室和试验课堂，鼓励受教育者亲自动手来创造。这也是企业可以源源不断革新换代的重要途径，而这些来自社会的想象力也给他们提供了强大的发展动力。

给我留下深刻印象的是，该企业极为出色的科技和艺术的结合能力。由于有化工技术作保证，他们的产品性能优越，功能意识很强，比如地面材料的防滑、厨具表面漆料的可修复性、户外展览物品的耐久性等。所以他们的工作尽管是表面文章，但绝不是中看不中用的样子货，能够经历现实中的各种检验。

00:27

教 育　　　　设 计　　　　文化批评　　　　艺 术

在我们的印象里，化工总是和污染、着火甚至是爆炸联系在一起。化工企业的管理和工作形态也总是军队式大规模的。它们为社会的建设提供了支持和帮助，但是看起来总像是生活的对头。

现代化的过程中，任何工业事物如果没有可以直接触摸人性的神经末梢，那么它们就是人们所反感的。这个企业给我们展示了一种活跃的工业、制造的形态，它们和艺术如此的紧密相连。 01:00

这个企业其实就是我们每每挂在嘴边的文化创意产业，它的规模不大，也没有雄心勃勃的国际化推广计划。但它灵活并积极，填充了社会生活中的飞白。他们的造型师和工程师整天就是研究那些趣味性的视觉变化，这在大化工眼前一定属于雕虫小技。但是人们需要这种类型的化工，它也改善了传统化工的面孔。 01:11

## 2015-3-10

**法国艺术家JR：用艺术颠覆世界↓↓↓**

↑↑↑法国著名街头艺术家JR最新艺术项目"拯救——埃利斯岛"这是60年以来这座埃利斯岛移民

我认为"拯救——埃利斯岛"是JR创作生涯中最完整、最为稳定的作品，尽管展览的现场依然是一个破败之地。

在技术上，时间对摄影具有决定性的影响。曝光对时间的需要，体现了摄影中时间的绝对性，抓拍的时机把握显示了时间流动中的不均衡性，面对同一个物象，此起彼伏的快门声响往往诞生出价值截然不同的作品。JR对影像中时间的理解和应用独具特色，这也是他作品力量的来源。

一直以来JR的影像中的主体全部是人物的肖像，这些影像中的时间因素完全不同于以往的摄影。JR是在特定的空间中，用图像的插入来表现人通过时间在空间中留下的痕迹。这种方式进一步加深了空间的纵深感，使一个物理空间中的社会因素浮现了出来，这样就把空间中曾经流动的人物、事件和场所的稳定性并置在了一起。

这种做法营造了空间中逆时间性的反常状态，于是我们感受到了一种事件被还原，时光在倒流的空间形态。空间场所中的稳定因时间的错乱而出现了恍惚感，置身于其中就会被这些激发的关联所困惑。

被JR在空间中还原的事物，大多是空间中的人出于自我保护而可以回避或选择性遗忘的事件。如卢旺达的大屠杀，里约热内卢贫民窟街道上发生的对儿童的残害，以色列和巴勒斯坦隔离墙上反串的面孔。他重新把这些在人们内心中产生过伤害的人物、事件展现在似乎趋于平静的社会空间中，唤起人们直面灾难背后的问题。

20:31

空间是事件发生的容器，和人的活动相比，空间是稳定和永恒的。这种稳定性在时间的作用下产生了一种强大的对人性的遮蔽作用，就像鲁迅先生所言："时间永是流逝，街道依旧太平"一般，在文明艰涩的进步中，空间的冷漠让人震惊。

　　在过去的绝大多数作品中，JR 用自己的方式在矛盾重重的社会空间中，用余温尚存的图像温暖着冷漠的空间，唤醒人性的良知。　　　　　　　　　　　　　　　　　　02:16

　　那么也就是说，在以往的作品中，JR 的创作有着自己鲜明的观点和立场，作品以良知和正义的名义在引导社会。

　　这个作品则不然。它出奇的冷静，感动我的不再是态度、立场，而是更本质的东西——存在！　　　　　　　　02:21

　　由于创作的视角从社会学转向了环境美学，"埃利斯岛"作品的气质也发生了巨大的变化。在贫民窟和废墟以及隔离边界创作时，JR 着眼于场所空间方面的逻辑和意义。而这个作品更关注题材和空间形态的关系，追求环境审美过程中内在的结构。04:55

　　JR 最令我为之震撼的作品，是贴在卢旺达境内那些飞驰在火车顶上的眼睛。那是一个在绝望境地之中的追问，它们无时不在向上苍发出悲鸣和呐喊。　　　　　　　　05:02

　　但是这件作品和其以往作品本质上还是有一定的区别，那些出现在巴黎、上海、里约热内卢街头巷尾的图像，可以被认为是公共艺术。因为它们引发了公众的议论，介入了社会话题，它的边界处于开放状态。而这个作品追求制作和环境的精确关系，增强环境的感染力。此外它的边界是清晰的，需要空旷感。我觉得这件作品像环境艺术，观众介入的是眼睛，而非身体。像梦游一般，才会有穿越感。JR 的这件作品性格也发生了巨大的转折，表达由呐喊变成了抒情，行为由撕裂转向抚慰。　　11:20

LTY: 👍

FMT: 🤍👍

ZJ：震撼。

**宋江**回复：你看过他以往的作品吗？

**ZJ**回复：只略了解，第一次看见这么详细的解说。时空与记忆的交织，艺术介入社会的极好典范，艺术欣赏真是要配合绝佳的解说的！

LTY：他的作品介入性强，有一定的破坏性，互动性不强。

**宋江**回复：是的。天元兄7号的研讨会如何？

LTY 回复：挺好，基本概念层面谈得多，艺术的面对的新问题谈得少。

**宋江**回复：也算进步吧，慢慢来。

LTY 回复：很多讨论都是基本概念混淆，没在一个层面交流，误会多。

**宋江**：我觉得这件作品，观众介入的是眼睛，而非身体。像梦游一般，才会有穿越感。JR的这件作品性格也发生了巨大的转折，表达由呐喊变成了抒情，行为由撕裂转向抚慰。

## 2015-3-11

　　这个空间凝固了，因为人类需要把它变成一块石头并铭刻上清晰的文字，让这段痛苦永远嵌入历史丰碑的缝隙之中，使人们在回顾历史的过程中隐隐作痛。这种疼痛是由人类良知构筑的警示系统的反应，它的存在告诫着我们的理性，不要重蹈覆辙。

　　奥斯维辛集中营一区由灰色花岗石砌筑的阶梯，已被来自世界各地的参观者足底磨成流体状。磨去的是坚硬的石头，留下的是永恒的记忆，这就是保留这块写满着苦难，饱浸着血泪历史遗存的意义。

　　从1941年开始到1945年短短的四年时间里，这个规划整齐，个别建筑甚至还保留着美学趣味的建筑群中，竟然虐杀了近1300000万的人类。1100000名Jews（犹太人），150000名Poles（波兰人），23000名Roma（罗马人），15000名Soviet POWs（苏联战俘），还有共计超过20000名其他国别的牺牲者，这些数字触目惊心，没有任何理由可以成为这样犯罪的借口。

　　但历史的真实情况是，阴险的政客，冷酷的军人，狂热的帝国人民共谋了这次惨绝人寰的屠杀。据说在战争即将结束，帝国败局已定时，帝国的迫害、杀人机构依然有条不紊的运转。通向集中营的列车，公务员的签署，军人的拘捕，还有那些把控毒气、套牢绞索、焚尸炉前发布命令的人，都带着一种责任感执行着令人发指的恶行。

　　但是在将至的惩罚面前，这些刽子手也在发抖，要不然他们为何昼夜不息地焚烧文件，枪决囚徒。把这不堪回首的历史还原，尽管历尽千辛万苦，但是弥足珍贵！

06:32

　　尽管那场慢条斯理的屠杀的时空和我相去甚远，但我依然无法摆脱这种情感的折磨，因为我是人类的一员，我希望人类摆脱

弱肉强食的习性，修改残暴冷酷的丛林法则，唤醒良知。 06:39

　　客观的还原历史是人类文明前行的灯盏，假如纳粹当年毁掉了所有证据，假如盟军没有严格地追索纳粹的罪责，假如犹太民族健忘，没有无休无止万里追凶，假如奥斯维辛集中营作为痛苦记忆被刻意在地表抹去，假如它被以创意产业的名义开发牟利，我想我们的历史或许已经开启了又一个轮回的里程。 06:52

教 育     设 计     文化批评     艺 术

教育　　　　　设 计　　　　　文化批评　　　　　艺 术

## 2015-3-14

### 缅怀 | 奥托之后，我们又失去了格雷夫斯

文字A：非哥整理；文字B：建筑师Shanghailander图片来源于相关书籍及网络"纽约五" | 又少一

　　他是我们这一代人年轻时的偶像，其作品是中国建筑界20世纪八九十年代疯狂抄袭的对象。格雷夫斯——后现代的旗手！从他的手迹和产品设计我看到了意大利设计文化对其的影响，就像乔·庞蒂一直倡导的："从建筑到勺子的设计。"

　　无论其建筑还是产品设计，都饱含着对古典精神深深的敬意。
<div align="right">01:39</div>

　　我们曾经误读了波特兰大厦和休玛那大厦的设计，把他创造的符号进一步符号化了，于是他变成了大众以浅薄的语气高声赞扬的对象。格雷夫斯是一个艺术天分极高的建筑师，阴险的现实世界在他眼中都是由可爱的、憨态可掬的、笨拙的物质组成。01:45

　　格雷夫斯生前来过两次中国，如果没记错的话，一次是1993年，另一次是2013年。2013年来北京的时候，大师已经坐上了轮椅。在首都规划展览馆，众多的昔日崇拜者听他作了温州项目的介绍。时过境迁，随我前往的研究生完全不知道这位轮椅上的老者是谁？这就是时间的残酷性，我们绝大多数都在劫难逃！01:52

　　在罗马的学习对格雷夫斯的建筑主张影响深刻，他的古典主义情结由此根深蒂固。那些对欧洲具有重要意义的历史遗迹，总是以符号的形式出现在他的作品中，像一面高扬的旗帜，表达着对历史的敬意。
<div align="right">05:18</div>

　　迈克尔·格雷夫斯的产品设计反映出波普艺术对他的影响，但那些产品的主体形象是古典主义的。这就是后现代！　05:30

宋江：外滩三号的改造是他在中国的第一次试水，我还为此写过一篇评论。　02:03

WLS：还好我读书的时候一直关注他的作品，至今印象深刻，后来似乎作品渐少，也就慢慢淡出了我的视野。

　　宋江：说实在的，肥梁胖柱到了中国后有点唐突，好在外滩三号是一个消费文化浓郁的场所。因为中国的构架是清瘦矍铄的。　02:38

教 育　　　　设 计　　　　文化批评　　　　艺 术

教育　　　　设　计　　　　文化批评　　　　艺　术

教 育　　　设 计　　　文化批评　　　艺 术

E：格雷夫斯生前打算在北京举办一次个人设计回顾展，遗憾！

MW：每次读着您写的东西时都是一次学习进步的过程，看得出你每次写的长篇大论都是随意之笔且是那样的精髓！

JF：还有点亲切关系。

ZGZ：从您的朋友圈里，每次都能够增长知识。感谢您的分享！苏院长周末愉快！

XJ：给我一个做水壶的灵感。热气腾腾格雷夫斯。

ZLX：崇拜了！

SJF：那个无知的研究生后来回家做了功课。
宋江回复：照片还在吗？
SJF 回复：在的，今早又看了一遍，缅怀。
宋江回复：发给我。
SJF 回复：好的，我今晚回家发您邮箱。工作室的电脑里也有一份。
宋江回复：给我洗一张。
SJF 回复：没问题！下周装相框挂在办公室。
宋江回复：谢谢！
SJF 回复：应该的苏老师。

XY：格雷夫斯的名字在前两天的讲课中还在提及，神一样的大师。

2015-3-17

要想尽快了解一座陌生的城市，那最好的选择就是去它的博物馆。今天应邀赴都灵大学孔子学院讲座，中午在中意两位院长的陪同下参观了汽车博物馆。都灵是意大利的汽车城，遍布着汽车制造和研究机构，一百多年来随着菲亚特汽车品牌的发展和壮大，都灵城不断延续着汽车文化的传奇，体现着意大利制造业的荣耀。

这个由意大利著名建筑师伦佐·皮亚诺改建的汽车博物馆，浓缩了意大利汽车业发展历史，精练地概括了汽车工业和文化习俗、艺术观念、技术革新的关系，把促进汽车发展的三个动因的作用表现得淋漓尽致。通过对历史的浏览我们看到这三个因素在时空中始终交替着产生作用，它们总是具体表现在决策者的高屋建瓴和设计者的鬼斧神工的综合能力上。

早期的汽车制作精良、用材昂贵、细节繁复、神态庄严隆重，延续着车马出行的威仪。在传统观念的束缚下，技术的创新并未能够开创出新天地，它们被古老的样式奴役着。而这些观念的枷锁不仅约束了新的形式语言产生，还直接形成了沉重的物质包袱。马车、豪宅、家具的形式在汽车这个新生事物身上做着垂死的挣扎。

我们看到整个老爷车的时代，汽车被传统文化包裹、浸泡，形成了绑架、腐蚀的作用，消耗和磨损着新生事物的锐气。尽管这些老爷车在今日的殿堂里堂而皇之地正襟危坐，但无疑它们正是昔日的恶霸和凶手，扼杀着想象力的萌动。但是未来主义的艺术出现了，石破天惊，醍醐灌顶。它奠定了汽车美学发展的法理。

05:37

但仅仅有新的美学引导还是远远不够的，真正引导汽车业走出马车阴影的还是现代主义文化。这是彻底解放汽车业的一场野火，轰轰烈烈，澎湃激昂。汽车业的发展由此驶出了丛林，来到

教 育　　　　设 计　　　　文化批评　　　　艺 术

了广阔的荒野。

05:51

汽车造福于人类，它是一种待遇，也是理想生活的一个条件。它在一定时期内也成为政治家对人民具有诱惑力的承诺，让整个社会分享人类文明的成就也是现代主义的主张。这个主张就是要巧妙地稀释汽车的价值，通过技术改良和新的美学来达到稀释的目的。所以我终于觉悟了，简约主义其实是一个必然，因为出于无可奈何。

06:14

FZY：我搞了两辆车，组建了一个智能电动汽车创客团队，计划以服务设计的视角重新诠释交通及生活方式！

XPF：👎👍

HZJ：可设计作品在现代主义文化这个过程中丢失的是什么？得到的又是什么？或许设计需要一种新的方式诠释，而不是一般意义上被抹去后的简约。因为那样的话人们对一个物的凝视感或许会降低，而凝视感的降低或许是文化衰败的一个标志，而非一种成熟的文化。

宋江：汽车对人类社会的影响既是巨大的，也是深远的。它不仅影响着我们的空间规模和居住形态，以及行为模式，甚至改变了我们的思维。现在汽车已经绑架了人类社会，我们进退两难，欲罢不能。 07:02

CL：👍👍👍

WDF：🌑👎👍

ZJ：博乔尼的雕塑是原作？

宋江回复：是的。

ZJ回复：👍

HZJ：昨天看到了斯卡帕和Michael Graves（迈克尔·格雷夫斯）的作品。一阵感动，觉得那种对现代主义的机械美学的抵抗，是对缺乏了凝视感的设计文化的再次解放。

教育　设 计　文化批评　艺 术

CXG：哈哈，我在广美学工业设计，毕业曾为广东设计一款新型车，1987年。

宋江回复：你是中国汽车人😊

CXG回复：那年代，交出作业就失业啦！

LS：记得有一年菲亚特快破产了，他们那个性情总理贝卢斯科尼号召国民募捐拯救亚菲特，"想想吧，你们有多少人的童贞是在亚菲特的后座上失去的？……"

宋江回复：老贝有才，说到这个国家国民心里去了。

宋江：菲亚特汽车的发展史是世界汽车工业发展的一个重要侧面，同时它还承载着意大利国民的集体记忆。汽车家庭化和劳动制度的改革，以及文学、电影、时尚生活在汽车的躯壳上留下的缤纷。06:48

## 2015-3-18

**全国尚存四座唐代建筑,全在山西**

我国已发现的唐代建筑遗存共有四座,全在山西。分别为:五台佛光寺东大殿五台南禅寺大殿平

  1979 年我去过南禅寺,这座大殿始建于唐代较早时期(公元 782 年)。同时我还去过佛光寺,佛光寺建于公元 857 年,是武宗灭法之后建的规模较大的寺庙。那时的五台山地处偏僻,交通不便。从太原乘车到台怀镇需要一整天的时间,这也是这些珍贵的文化遗产得以保留的原因。空间上的距离使得它们躲避了战争的破坏和"文革"的洗劫。但当时还是有大批红卫兵抵达五台山进行破坏,许多佛像和建筑都被严重损坏。只是这帮红卫兵缺乏历史知识,所以远离佛教圣地中心的佛光寺得以比较完整的保存下来。我记得当年在五台山的日子里,到处是残垣断壁,红卫兵书写的标语清晰可见。记得菩萨顶年过八十的老僧对穿着军装、戴着墨镜的侯宝林叹息道:"后继无人啊。"

  但那时五台山的生态环境极好,山不转水转,青山绿水绕着走,山巅在云中若隐若现,寺庙总在山腰俯瞰人间。时隔二十年后再去那里,记忆中的景象已完全不在,甚至台怀镇东侧的那条河也被填平盖满了房子。寺庙变成了孤岛,原来善良的人们都变得贪婪无度,他们就这样绑架了信仰。那些村民如今都成为客栈的店主,他们对我描述的旧景发出嘲笑。高速公路也通了,那种因遥远而神圣的氛围也就不知去向。   07:36

  人间滚滚红尘不说也罢,就连庙里也难保清静。我曾看到五台寺庙中的一个凶神恶煞般的僧人,在大声呵斥一个身有残疾的和尚,问起原委,那可怜的和尚说只因他来自峨眉。   07:41

  自从那次之后,我对今日的五台山不再寄托情思。现实毁掉了我的记忆和梦想,而且我看到了另一种败相。   07:45

但我记得山西唐代的建筑不止这几处啊,新绛县的白台寺和张士贵总兵府大殿不也是唐代建筑么? 07:47

从时间上来看,我的五台之行离梁思成夫妇是比较近的。现在的到场者恐怕不会置身于历史之中了。 07:50

那时翻山越岭去五台,犹如时空穿越,沿途村落中的墙面上书写着抗日战争时期的标语,"文革"的印记就更多了。追求信仰这事情,还真不能讲求效率。现在从北京去五台,一顿饭的工夫,从五台县到台怀镇一泡尿的功夫,可心境没了! 07:59

现在的意大利,看看人家的文物保护,汗颜啊! 08:03

山西佛光寺

教育　　　　设 计　　　　文化批评　　　艺　术

**2015-3-21**

杉本博司与罗斯科

▲ 点击上面蓝字 LCA 订阅 罗斯科/杉本博司：黑色绘画与海景" 罗斯科和杉本从历史、祖先与永

在我看来，罗斯科的绘画和杉本博司的摄影相似的只是构图和色调，除此之外二者异趣异工毫无关联。但把容易误会的二者放到同一个空间，却更容易引起话题，就像往沼泽中投入一块黑石，二者相击发出的是沉闷的响声，然后是无声的坠落，最后是死一般的寂静。

他们创造的图像一个如世界的背影，压抑、迷茫、混沌；一个好似世界的本相，明晰、理性、动静相宜，是天地分离的太初。

罗斯科的画面中充满着张力，它形成了一种胶质，让人无法脱身。这种黏稠感从现象层面触及人性，导致了理性的涣散和溃败，然后又侵蚀我们的神经系统，让我们茫然、困顿。罗斯科创造的景象是一片被压扁的浓重灰暗，它没有现实的依托，没有缘由，也没有源头。它像絮状的浓雾从黑暗中袭来，无休无止。　05:46

如果说罗斯科画笔下的景象反映出的是世界的尽头，那么杉本博司用镜头凝视而成的画面则是一个生机浮现的开始。罗斯科的绘画有一种重量感，让人透不过气来。而杉本博司的摄影表现出的是一种空灵，令人开阔，充满期待与幻想。　05:59

一个景象仿佛是悲剧的尾声，断断续续悲怆的独白，其后将出现的是丧失、放弃和离散；另一个画面仿佛是开幕时诗意的歌颂，即将出现和上演的是神话、英雄。　06:07

## 2015-3-22

拍照片前,我强吻了她...

↑↑↑今天再给大家介绍一个有趣的摄影师 Jedediah Johnson。他因为摄影项目《亲吻》而被人

"吻"具有特殊的攻击性,从这些被袭击者的面部表情来看是这样的。红色的唇印就是袭击留下的证据,它在被袭击者下意识抵抗的过程中形状如此胡乱,足以证明这种突如其来的行为引起的混乱反应。

除了鱼以外,用唇去袭击同类,在动物界并不多见。而用唇去袭击对方的唇在人类的行为中却并不少见,并且可以明确界定为骚扰。

这个反常的行为以及肖像人物眼神中惊愕的表情,突出了这个突如其来的热吻之有效性。"吻"是一种带有性意识的行为,还有强烈的社会性的暗示作用。
18:24

看得出这些照片里的人物的眼神中有慌乱、惊恐、茫然等不同意味,相信这些反应——对应着摄影师与被拍者的性别、年龄、容貌之间的关系。这不是摄影师的恶作剧,也不是引诱人们入镜的拍摄小技巧,而是摄影者的艺术实验。红色的唇印是暴力性行为的一个符号,但它刺激的不是身体的神经系统,而是经验、意识。

亲吻具有社交功能,表达友谊、尊重,男人之间的热吻很容易让人们想起来柏林墙上领导人之间的吻。
18:42

这组照片让我想起了刘瑾的摄影,用拍摄肖像的传统方式来表现人类的社会性是一种有趣的方式。但拍摄过程必须采取一些措施,因为人类会伪装,通过伪装来获得社会心理的平衡。因此一些反常的行为介入会打破这种伪装的平衡。刘瑾摘取了戴眼镜的人的眼镜,这位摄影师采取了更加激烈和迅猛的行为,吻了对方。
19:16

教育　　　　设　计　　　　文化批评　　　**艺　术**

《吻》NO.1　90cm×100cm　王宁　2009年

教育　　设　计　　文化批评　　**艺　术**

《吻》NO.2　90cm×100cm　王宁　2009年

教 育　　　　设 计　　　　文化批评　　　**艺　术**

《吻》NO.5　90cm×100cm　王宁　2009 年

《吻》NO.6　90cm×100cm　王宁　2009年

教育　设　计　文化批评　**艺　术**

《吻》NO.7　90cm×100cm　王宁　2009 年

教 育　　　设 计　　　文化批评　　　**艺 术**

《吻》NO.9　90cm×100cm　王宁　2009 年

《吻》NO.11　90cm×100cm　王宁　2010 年

教 育　　设 计　　文化批评　　**艺　术**

《吻》 王宁

## 2015-3-23

教堂中浪漫的"深渊"…

↑↑↑由瑞士艺术家Romain crelier和La Mise En ABîme共同创作安装在瑞士一个教堂里

在这个作品的创作中，机油是一个绝佳的选择，它具有一种深不可测的视觉感受。水和它相比较，显得太过肤浅、纯净，当池子深度不够时容易穿帮。镜面放射效果更强，但相比较机油显得太强硬，缺少弹性，形成的物像试图以假充真，最终还是给人太过直接的感受。

似乎由于池子弧形的轮廓，人们就用浪漫来表述作品的气质。但我认为和机油的选择相比，这个形态处理倒显得比较随意。这个弧形和圆形、方形、三角形相比没有呈现任何更加强有力的表达力度。

机油色泽沉着，这个材料还会对人的皮肤和衣服以及环境产生一定程度的威胁，这就是它的妙处。沉着的色彩在其对环境的反映中产生一种偏差，这个偏差就是客观性的提示，它在感知的第一时间里抨击了假象。同时黏稠的质感生成了较为稳定的图像，它是介乎于我们常常凭借水面倒影和镜面反射成像经验的中间状态，游离的状态，陌生的视觉感受妙不可言。

01:36

黏稠的机油表面平整，如死一般的寂静，这是它令人生畏之处。巴洛克的建筑师总是费尽心机想要在坚硬的材料上刻画和塑造出流动、柔软的感受，它和材料的性格之间的逻辑关系是断裂的。但巴洛克艺术响应了人性中超越理性的欲望，因此它获得了人们的广泛认同。

而这池子机油用流动的、柔软的、不稳定的材料反射巴洛克建筑，得到了一个冰冷的、稳定的图像，这就是作品的力量。它既反映了现实，又批判了现实，令人在物像面前驻足，充满疑惑地审视着眼前的一切。

01:57

## 2015-3-25

### 中国学校的必修课：讲理！

中国学校教育，对说理训练的重视不足。所以，以前的人们说"社会主义就是好，就是好"，现在的

讲理是日常生活中的常态，它是文明社会的标志，标志着人类解决分歧已经用逻辑替代了拳头，用包容推动了妥协，以言辞上的交锋促进了思考。

然而讲理要有基本的规则，这些规则的建立要以遵从理性、正义为原则，从而避免了因贫富差距、地位悬殊、身体差异而产生的对讲理的公正所产生的消极影响。比如在理论的过程中，不是比拼逻辑的完整，论据的充实，而是以势压人。生活中常看到上级领导面对下级讲理时所具有的先天性自信，长者对幼者也是如此，性格泼辣外加嗓门大者对低声下气者，语速快如机关枪不容对方插话者都是这样虐杀了讲理的价值和权利。我们还经常听到长辈对晚辈的训斥："你还敢顶嘴！"，这些都是讲理中的暴力，这时讲理已经变成了行凶的形式。

进入21世纪，似乎讲理的人多了，在杂志上针锋相对，在互联网上针对敏感问题表达自我的，在微信群里打嘴仗的，到处都是。但此时我们需要警惕的是那种不讲理式的讲理。  01:05

不讲理式的讲理就是胡搅蛮缠，把陈述的逻辑破坏，把对方理性的意志搞瘫痪，声东击西，莫衷一是。就像短信中调侃的那段："你和他讲法制，他和你讲文化。你和他讲文化，他和你讲道德。你和他讲道德，他和你谈政治。你和他谈政治，他和你说人性。"这样的讲理使双方永远无法针对同样一个问题进行讨论，无法把话题深入，抽丝剥茧。

这篇文章让我们看到了一个文明的社会，在公民素质教育的内容里是如何建立培养每一个公民讲理的习惯、意识和逻辑的训练。由此可以看出，讲理需要进行长期的准备。  01:20

教 育    设 计    文化批评    艺 术

《新贵系列 2》　55cm×75cm　陈流　水彩

## 2015-3-26（一）

　　孟尝君子店，千里客来投。酌贪泉而觉爽，处涸辙以犹欢。杯空宴尽，絮语渐缓。高歌以抒怀，拨铉以惊心。午夜时分，宾客四散而去。庭阶寂寂，四下无人。冥然兀坐而思，回响余声远行。都市几盏孤灯，睡意渐浓。　　　　　00:52

　　今晚月轻，春寒两分。满天兄登堂，技惊四座。转轴拨弦三两声声，余音袅袅满屋铮铮。阮痴献艺，曲高技精。潜蛟舞之幽壑，夜莺休鸣闻听。几杯淡酒，怎敌他天高云淡，风卷残云。　01:08

　　今天晚上一场听觉上的饕餮盛宴，演奏家冯满天为我等试听了即将在米兰三年展剧场上映的现代芭蕾"谜"的音乐片段。正如满天兄所言，他这次是为了尊严而献身。45分钟的音乐，令人荡气回肠，又伤感悲悯。

　　满天兄展示了他惊人的才华，那种开放的心境，细微入心的表达。听他的音乐，既有空间广阔，也有矮屋秀庭。高山流水潺潺，云雾缭绕尖峰。阴雨秋风阵阵，天际惊雷彩虹。　01:21

　　满天的创作以变幻神秘的音色开场，闻听其中，嘈嘈切切如人间话语之鼎沸，静如宇宙之希声；空如幽谷，玄若游丝之气息；远似隔岸灯火，高似海阔之天空。包容之气度，函括四海五洲之旋律；和合之巧妙，以生命的节律为衔接，钩心斗角，环环相扣。
　　　　　　　　　　　　　　　　　02:47

教 育　　　　设　计　　　　文化批评　　　　**艺　术**

教育　　设计　　文化批评　　艺术

## 2015-3-26（二）

在污浊的现实中，还有一方净土，那就是课上和课下，和自己欣赏的学生交流，对我而言是莫大的快乐。

下午在阶梯教室面对两百余位学生讲座，侃侃而谈三个半小时，之后回到工作室面对两位久等的硕士，答疑、解惑。这两位从本科起至今已经和我相处七年，如今他们即将毕业，正在准备答辩前的资格预审。

他们都选择了不安分守己的课题，自找苦吃，在八股学风盛行的刀锋上行走，旁逸斜出。但我分明看到他们终于在泥泞中经过长途跋涉，即将走出那一片沼泽，在绝壁之上探得翻越的阶梯。

早已搞不清楚硕士研究生的本分到底该是研究还是设计，抑或是设计中夹带着研究，研究支撑着设计。　　　　　23:13

在设计的前夕，重要的是发现问题，第二步是发现问题背后的问题。这就需要现场，到现场中去，不依不饶。比踏勘更重要的是观察，比观察更基础的是数据，数据是问题浮出水面的气囊。数据收集的途径和方式至关重要，因为有的数据真实，有的数据浮夸，有的数据科学能反映本质，有的数据只是一个数据。一位学生通过几个月时间去研究一块其貌不扬，稀松平常的地块。为了取得真实的数据，他结交了黑车司机，烧烤摊的小工，还有跳广场舞的大妈。　　　　　　　　　　　23:26

老友易介中曾经说过一段耐人寻味的话，他说："学设计的人不能说'我觉得'，因为你比较倒霉，选择了设计。"这话对于学习设计的人来说，有点伤自尊，但是很客观。对于研究城市相关问题的学科来讲，留给主观发挥的余地的确不多。

B367是我感觉最自在、最温暖的地方，它属于我，也属于每一个在此学习的人。铁打的营盘流水的兵，每一年都不断有人离开这个工作室走向社会，走入自己的世界。但也不断有新的面

SJF：🙏

WWD：老师辛苦。

LLH：传道授业解惑，爱心耐心责任心。

WWD：佩服你的精力！

教育　　　　　设　计　　　　文化批评　　　　艺　术

孔出现，我不想做狮子王，我想和有理想、有作为的学生们形成一种势均力敌的结构关系，使我能够感受到他们逐渐强大而形成的张力，在这张力的网络中，我的力量来源于它们。

3月27日，03:07

HJZ：苏老师，受益匪浅，感谢您！

CAY：育人立人是大学最核心的使命。

Z：睿智如您。

YY：他们能师从您，真是莫大的荣幸和福气。

SN：这些劳动是他们做事必须付出的成本，没什么值得炫耀的。做事情就应该有这样的态度。只不过是在物质条件越来越好的今天大家都变得越来越矫情而已了。
呵呵，就跟苏老师唱反调。谁叫你的优秀已经达到了让我们这些平庸之人羡慕嫉妒恨了呢，哈哈。

XPF：🌹❤️

JT：有这样的钻研精神，在如今浮躁的社会难能可贵！

LSBGD：犁出的道路总是艰辛而充满喜悦感的。

SJF：获得您的鼓励和肯定是我们努力的动力，也是莫大的快乐！谢谢老师！

LF：昨天下午的讲座很精彩，谢谢！以后还要请苏老师来上课，同学们很喜欢。

SXD：能切身感受到一种力量，更在方法中找到前行的方向。

ZLL：👍👍👍

CL：👍辛苦啦！

KSQ：做喜欢做的事，生命为之增色！心若乐之，累有何哉？众若乐之……

YJW：好心态更有力量。

J：感谢苏教授的下午授课，很有收获。

LJF：智者无敌！！！

教 育　　　　设 计　　　　文化批评　　　　艺 术

教 育　　　设 计　　　文化批评　　　艺 术

沉睡先生 作品

教 育　　　设 计　　　文化批评　　　艺 术

## 2015-3-28（一）

该内容已被发布者删除

　　工科的大学课堂很少有蹭课者的身影，而文史哲的课堂却截然相反。这是因为技术性的课程带有鲜明的功利色彩，它们实在是太过专业，和人们的日常生活没什么关系。而文史哲的课程和社会中每一个人都密切相关，因为它们涉及个人的修身。

　　即使非常专业性的文史哲的课程，那些话题也都和人们习惯性的思考相关。同时它们都是人类社会文化鸡汤中的几味佐料，有滋有味，并且在乱炖的过程中相互交织、渗透和感染，边界早已模糊。人们需要把这些调味料勾兑入自己的生活，以提升自己生活中保持的境界。

　　我的许多朋友都有蹭课的癖好，有些人还会"大言不惭"地将这种人生中的经历"堂而皇之"地写入自己的简历中。我十分佩服并羡慕那些蹭课者，因为这是一种精神状态的表现，这反映了一种自我要求，一种自觉的意识。我甚至认为课堂上蹭课者的数量可以对应课堂所拥有的魅力，蹭课者的身影也是讲授者在社会的影响力的表现。因此我们可以对蹭课者说"蹭课无罪"，也可以对授课者说"被蹭光荣"。

　　我认为大学的围墙不仅应当拆除，大学的课堂还应当进一步开放。日本的学者曾描述人类未来社会和教育应当是这样的关系："过去我们倡导为了社会的教育，今天我们想象为了教育的社会"。这样看来，文史哲的课堂开放就是一种社会对个人的精神补贴，是社会福利的表现形式。

　　初做政协委员的时候曾经做过一个提案，就是提议北京海淀区发挥高校集中的优势，把它们的课堂作为一种资源，再把资源

00:47

SXD：苏老师我太喜欢您了！👍👍👍

ZYN：嗯，我就好想蹭美院的课，求课表😄

CP：每天读您的微信仿佛读课间书。

GX：我也要蹭课。

教 育　　　　　设 计　　　　　文化批评　　　　　艺 术

转变成为一种福利。具体来说就是通过地方政府和高校的协议，适度开放它们的文史哲课堂，甚至图书馆。我们不是总在抱怨么，抱怨中国人没有阅读习惯，抱怨我们不爱学习和思考。那么有学问的人们和教育的殿堂是否真正关心社会呢，这种开放的态度就是一种考量。

01:04

其实我们许多人都有蹭课的欲望，因为好奇，因为不知足，因为能够看到自身的不足。我们都需要请教、交流、学习。尤其我们这一代人，整个小学教育处在"文革"期间，初中又是忙于肃清"文革"流毒的阶段，高中更是"崇尚学好数理化，走遍天下都不怕"的年代。文史哲的基础是非常糟烂的，后来虽经个人的努力修补，感觉还是在思考和表达的时候吃力、苍白、笨拙。但时间因素、空间因素和大学教授的身份扼杀了这种冲动，听说陈丹青先生也有过这样的念头。

01:15

SN：中国很多官员及城市规划设计人员都很难逃脱好大喜功的思维模式（我个人认为）。来美国之后我定期去住处附近的图书馆借书。短短近两个月的借书量超过工作以后近十年的借书量。为什么呢？除了这段时间事情少之外，一个重要因素是方便，并且图书馆设计平民化，很亲人。开车不到5分钟有个小型图书馆，估计占地面积也就近2000 m²左右，藏书不多，但会经常换新书。图书馆外表很普通，内部紧凑且沙发老旧。五分之一是儿童活动区，四分之一是儿童书籍。如果想去大一点的图书馆需要开车10分钟左右。占地面积差不多，只不过是两到三层吧。因为没去过，而且开车路过而已。而长春的图书馆呢，原先好像只有一个，在城市中心，不堵车的情况下开车需要40多分钟。很难找到停车位，因为是市中心，一般停车的位置再走10多钟才能到。但图书馆很大，占地面积不必说，以我的水平目测不了。很多层，具体不知道。里面宽敞明亮、豪华、大气，有种气势恢宏感！近期长春终于又建成一个省图。那个高大上，让人望而生畏，不知道的以为不是省政府机构就是奢侈品的商店，又庄严又时尚。应该算一个

教 育　　　　设 计　　　　文化批评　　　　艺 术

不错的建筑设计吧。从我家开车需要 20 分钟。里面更加宽敞明亮，找个地方席地而坐朗诵文章都不怕打扰别人。别怕地面硬，因为椅子一样硬。

图书馆的功能是什么？是城市标志物？市政府的配套设施？还是平民需求知识的场所？平民要的需求很简单，方便就好！尤其是在半年都出不了门的东北，室内活动就显得尤为重要，这就是为什么万达影城那么高消费的地方而全国生意最好的在长春。很多东北人有个习惯：逛超市。方便、老少皆宜、相对省钱（毕竟谁都要过日子嘛）。不明白消费可以引导，为什么读书习惯就吝啬于引导呢？

LF：开放课难。一是人多，直接成本太高；二是跑偏，统治阶层不能接受。呵呵😊

ZML：这些课哪些可蹭？如大课也许还有点机会，可小课咋弄？北大设置了一些面向社会观众的课程，其嘴脸跟书店里诸如炒股、管理、心灵鸡汤那些书特别像。其共同点就是实用，比当年的数理化还实用。书店乃至大学是教育场所，教育不只教会技能，更重要的是教化、示范、鼓励，很多情况是春风化雨。其实许多人都在寻找这样的文史哲课堂。相信文史哲专业的教师也愿意走出校园向更多人传道。是否可以搭建一个平台，一个类似于滴滴打车的平台？由市场去调节供需，如果由政协委员啼血呼号，虽情真意切，但政府从听取到愿意考虑到组织人讨论再布置实施，我想想都觉得希望渺茫。就我个人来说，特想找个老师讲讲西方音乐史。可否攒几个人共同请个老师来讲一学期？

LTT：文采真好。

SXD：对知识的渴望犹如沙漠只有水的注入才会燃起希望，哪怕是一滴也是无价的。

WW：转了您的帖子，喜欢您的每一次发文，今天这篇尤其说到我们这一类人的心里，说到时代的局限和痛点！真心建议您开个"苏丹老师"订阅号！

LLH：哈哈，N 多年前就蹭过您的课。蹭课万岁！

A：很渴望能听到这些课程。

SMDD：非常赞成大学开放式教育。我想来听苏教授授课。

WN：真好！以后要蹭课，就跟你后面。

宋江回复：肖像画完了吗？😎

## 2015-3-28（二）

岭下苏是我的祖籍，但我从未去过。这实乃一个作死的遗憾，因为人灵魂的故乡就是祖籍。北宋年间苏辙的孙子苏继芳出任皖南县令，我的家族由此繁衍。抗战时期我的祖父苏德煌躲避战乱，携家眷在此居住三年有余。这里的景色和文化给我的父亲留下了难以湮没的记忆。

过去的岭下苏崇尚读书，人才辈出。民国年间的四大女性之一的苏雪林就生于此，长于此。新中国成立前夕，中共派郭沫若做她的工作，希望她留下，但老人家最终选择随蒋去了台湾。然而乡情未泯，乡愁伴随着她的一生。

我的乡愁来自图像，它唤醒了我沉睡的基因。一定要回去，因为那是我灵魂的出处。天命将至，归去来兮！ 20:54

感谢我的表弟朱向东，他把故乡的图像传送与我。使我从此有了乡愁。中国人的家族、血亲观念形成了对祖宅、祠堂的眷念，挥之不去，即使相隔万里，没有记忆。但目睹图像的一刹那，乡愁，涌上心头！ 21:03

感谢安徽省文化厅，将我的祖宅列为文保单位。自此，我游离的心神有了归宿！ 21:06

我的祖父早年就读保定军校，乃蒋介石的学弟。后就读于北大数学系，此后终身从教。早年经蔡元培先生举荐，于陶行知先生创办的南京小庄师范任教，直至南京被围。国破山河在，躲避战乱的时期也许是记忆最为美好的阶段，父亲常常和我提及那段记忆。父亲的姐姐，我的大姑，重返故乡时，望见村头，便已老泪纵横。如今，岭下苏已经物是人非，苏姓人已不再。父亲当年的长工的孩子还在，犹如闰土。 21:16

光阴荏苒，形态不再。没有人的故里如同石棺中的木乃伊，只是干瘪的躯壳儿。然而，躯壳儿终究是记忆的起点，有了它，

MYKT: 👍

LZX: 苏老师，打算何时启程？我去机场接。

HY: 苏丹老师，你的文笔能不能不要这样好，让我们无地自容啊！

教 育　　　　设 计　　　　文化批评　　　　艺 术

> 梦中的故里不再抽象。
> 21:20

> 苦难的国家,一直处于动荡之中。谁敢否认,建设和发展不是一种动荡。它使每一个人,如同孤魂野鬼,丧家之犬。不知将去时,何枝可依!
> 21:28

MW:述说得太棒了!

CXM:写的这些整理以后出书吧。

XHT:❤️

CB:了不起的家族!

MXD:幸亏雪林先生未听郭老相劝,否则或反右或"文革"雪林危矣!

MTL:得空还是去看看,很不错的。

SH:名门望族,一脉相承👍

XH:你是苏辙后人,我祖先有福建山头关龚式三进士,三凤齐飞。

WDX:我好像去过。在哪个县?

宋江回复:太平。

CXM:名门之后,祖上大户人家。

MTL:有故乡的人是幸福的。

CL:你是苏东坡的后代吗?
宋江回复:我是苏辙的后人。

ZSRZ:我爸爸小时候就是跟外公长大,那一段芜湖的回忆对他影响很深很深。

HJZD:望阙云遮眼,思乡雨滴心。

CPH:老师,您也是家族的荣耀。

AXD:👍🌹

CHZ:一切皆因土地不再私有。

XH:我太公是黄埔军校蒋的部下。

FMT:❤️

WDX:悲歌可以当泣,远望可以当归。

HJZD:我亦有同感。

D:想起一句打趣的话,少小离家老大回,安能辨我是雄雌……远离家乡,冷暖自知。

ZYP:与南京也有渊源哦。

GDH:噢,原来您是苏东坡后代,像!

LLH：原来苏老师也是安徽人呐！为同是徽州人感到自豪。
宋江回复：是吗？我说呢，看你也像苏家人。
LLH 回复：苏家人，长得像😀

SN：你是不是把我删掉了。
宋江回复：删了你还能看到！
SN 回复：好的，谢谢！盼望美国相见！
宋江回复：见甚？又不是我的😬😬😬

XG：望乡。
CB：那份割舍不断的乡愁和记忆，承载着物是人非的乡土，内心满满的怅然和眷恋……
SJ：令人羡慕，俺还没壳呢。

SMDD：回家看看！

MW：所以才出了这样的人才。

SXD：地美人更美。

AXS：原来苏老师的祖籍是安徽黄山岭南的！那里可谓是人杰地灵啊！历史上出了很多名人！文化和商业在中国的历史中都有一席之地！

SQ：我能说这是名门望族吗？👍😜

CY：好一个天命将至，归去来兮，淡然！

L：苏雪林是？
宋江回复："中华民国"四大女性之一，著名作家。1999 卒于台湾，享年 104 岁。

ZFY：咱俩的祖父可能是同学啊！至少已是校友。我爷爷和姥爷都是保府军校毕业生。
宋江回复：反正咱俩是同学。

教 育　　　　　设 计　　　　　文化批评　　　　**艺 术**

2015-3-30

高慧君 1988～1992 年就读于中央工艺美术学院，而我在 1991～1994 年期间读硕士研究生。那时候光华路校区每年本科招生 116 人，硕士 10 人，博士生还没有，所有学生人数加起来不过 500 人左右。由于特殊的空间条件和特有的学生规模，我对所有在那一期间学习、生活过的面孔几乎都保持着记忆。因此 2006 年在宋庄小堡第一次见到他时，我一眼就认出了他。

浪迹于当代艺术江湖的中央工艺美术学院校友不多，高慧君是其中的代表人物之一。1993 年他毅然辞去了稳定的工作，来到宋庄这个偏僻的东郊小村，由此成为最早一批落户宋庄的艺术工作者。

我很喜欢高慧君所绘的布面丙烯山水，那是一种表现中国文人寄情于山水遥远意境的图示语言。惠君的绘画借用了传统的范式，融汇了现代绘画的精神。他笔下的风景不同于范宽、李成等传统大家的山水画，突出表达的是一种冷峻、清远所产生的孤独感。超现实的手法植入使得这些画面更显浪漫，有一种奇幻、缥缈的感觉，如同好莱坞大片《指环王》所展现的视觉场景。

惠君的传统山水功底很好，精通各种笔法。对山石、树木、溪流的塑造得心应手。除此之外他加强了对云的表现力度，而这方面恰恰是传统山水受制于材料的局限所在。云团的深入刻画，使得他的山水气象呈现出独特的魅力。

绘画材料的改变会深刻影响着绘画的气质，惠君多使用丙烯颜料在布面绘制，他手法纯熟，经验老到，可以用极薄的颜料在布面上勾勒、晕染出丰富的空间层次。层峦叠嶂的视觉感受就不再是传统山水绘画中写意的样式，而是营造出一种新鲜的空气感，透着湿度。和唐、宋、明时期的山水大家作品比较，惠君的作品将被抽离的物质偿还给了画面，少了些许声音感，多了几分视觉

教 育　　　设 计　　　文化批评　　　**艺 术**

教育　　　　设计　　　　文化批评　　　艺　术

的张力。我认为这就是环境的变化使然，环境的变化改变了我们对视觉的要求，惠君的山水就是画给当下的人们的。

高慧君是清华美院或者中央工艺美院（不知如何称呼更贴切）自20世纪80年代以来毕业校友的优秀代表。因此，我们将在5月初为他举办隆重的个展，作为"清华学群个案研究第二回"，请各位关注！
<div align="right">3月31日，00:49</div>

我第一次看到惠君的作品是在2005年6月，由杨卫策展的"阁"当代艺术群展上。那次展览在小堡村的由养鸭场改建的艺术空间中举办，绘画、雕塑、装置、影像、图片、行为，各种样式应有尽有。那次展览像个集市，也像个大party，是艺术家们的一场开心释放，大家在释放中表达着自我。记得最引人注目的是黑月的行为表演，观众用扇其耳光换取黑月手中的巧克力。2005年是当代艺术市场刚刚崛起的年代，大多数艺术家的生存状态并不好，但人的精神状态好，时过境迁，几年前再去那个养鸭场，那里早已变成了几位艺术家情调各异的工作室，工夫茶，壁炉，摇着尾巴或见人狂吠的宠物狗……物是人非，沧海桑田，轰轰烈烈的场景早已冷却了下来，不知当年那些豪迈的朋友们如今在何方！
<div align="right">3月31日，01:07</div>

在我个人眼里，高慧君作品的主题大概可划分为四个类别：水底系列（油画）、破碎的瓷器系列（油画）、模仿达利的超现实系列（油画）、布面丙烯山水系列。最终的山水系列持续至今，可谓惠君最为恰当和适宜的表现形式。他的观念比较隐晦，深藏在材料和技术当中，和传统的绘画关系若即若离。
<div align="right">3月31日，01:55</div>

## 2015-4-1

**【抢先看】米兰世博会中国馆施工现场的帅工人和酷机械**

4月1日，距离米兰世博会开幕刚好一个月，目前中国馆建设进入关键节点，建筑、室内、景观、展陈

中国馆其实是个国际化、全球化语境下的中国馆。  14:43

有点像现在的体育职业联赛，帮日本争光的也许是巴西人，为美国添彩的有可能是尼日利亚甚至是朝鲜人。中国馆工地的这些老外，他们的奉献和民族骄傲感扯不上关系，靠的是职业态度、职业技能、契约精神。清华团队靠的是荣誉感和国家意识。 16:09

建造工人和施工机具，绝对是建筑时代性风貌的一个重要侧面，不可忽视。现在随着我们对人性的关注，以及对人性价值判断的转变，越来越多的人都理解了"奴隶造不出金字塔"的深刻含义。建造的质量和建造者的素质是密切相关的，这些建造者个体就是意识转变为物质成就的根本元素。 4月2日，00:23

上个月初我在都灵大学孔子学院讲座，有当地市民询问中国馆的建设进度。我略加抱怨地说到了这些人工作效率的问题，我委婉地说了一些，意大利工人太热爱生活，不愿意加班的事实。那位中年女性马上反驳我，她认为这些工人的生活质量是不能因为工程进度受到干扰的。在许多意大利人眼中，类似这种大型活动的开园日期没什么大不了的，个人生活才是生命意义的根本。 4月2日，00:30

所以这些建造者每一张面孔都神采奕奕，在脑力劳动者和政客们面前一样透着自信。那些屋顶作业的德国工人，他们的身姿矫健，出手不凡，并没有因为长时期从事体力劳动而变形。工人们的帅气是永恒的，因为劳动是一种具有永恒价值和意义的事物。而那些精致的小型机具也是工人们的一部分，它们宛若外骨骼和延长的肢体，通过它们的装备，今天的工人更加强大，也更加神气。

意大利是个经常闹罢工的国家,工会组织很强大,它们的存在令企业家和政客不敢丝毫怠慢和小视。这里体力劳动的报酬是很高的,同时他们的权益也得到了良好的保障。比如在欧洲一些国家,社会分工明确又严格,许多工作必须由不同行业的工人来完成,即使你在自己的家里面对一些可以自力更生的伙计,也不得轻举妄动。不熟悉这些你注定要遭遇大麻烦。这么看来,雷锋这种类型的人在这里是不受欢迎的,因为他会乱了条理和规矩。

<div style="text-align: right">4月2日,00:49</div>

建筑业是人类最古老的行业之一,但是它依然随着技术进步不断堆垒着直插云端的高峰。工业文明的光芒照耀着这座伟岸的山峰,即使它雄健地披挂了皑皑的积雪。建筑史也是建筑机械和机具演变进化的历史。

<div style="text-align: right">4月2日,00:58</div>

更高、更巧、更精、更快是五味杂陈的建筑文化中的一味,正是它的存在,建筑史才能打破一脉相承的表象,使得我们纵观历史的时候,可以清晰地看到明显的积淀分层。而技术工具的历史和建筑历史之间总是存在着微妙的间隔,这是准备和行动之间必要的时间顺序所致,来不得半点含糊。

<div style="text-align: right">4月2日,01:06</div>

教 育　　　　设 计　　　　文化批评　　　　艺 术

## 2015-4-2

这些画面是艾旭东近几年来创作的两件绘画作品,其中《工作室场景 360 度》将画面分割成为 25cm 见方的模块,然后再拼接形成自己工作生活场景的全景图像。

在现实生活中,每个人的生活环境每时每刻都在发生着变化,居住和工作的空间尤其这样。这是因为环境和主体存在着一种严格的对应关系,环境为主体提供了物质和空间上的支持,而作为主体的人也不断地根据需要调整着周边的环境。环境和人不仅是和谐的,而且还是互动的,因此环境的状况折射着主人的身体、性格、心理以及社会关系等一切因素。

大家都知道,对于一个北漂的艺术家来说,工作室意味着什么?它是超级大都市里一个渺小个体巡游出猎的载体,也是抚慰自己的温暖巢穴。工作室的状况就是个人状态的物质表现,漂泊的生活对个人的影响,矛盾重重,冲突不断的社会环境在内心世界产生的动荡都会适度地通过细节表现出来。艾旭东通过模块的可组合性为这个图像提供了更多的可能性,当我们移动这些模块时,生活和工作的平静、均衡就被撕裂了,它们分裂后的形态隐喻了艺术家个体在现实的不稳定中面临的诸多危机。  14:03

我是在 2010 年经苍鑫先生介绍认识旭东的,那时他的工作室还在黑桥,紧邻道路的排屋中的一个单元。那时他的油画作品是反复画一个被遗弃在荒野的破旧浴缸,艺术家就蜷缩在里边,寻找着庇护的底线。不久之后他又被迫迁址去了费家村,工作和生活在一个生机勃勃的大杂院里。  14:12

我个人认为费家村的环境要优于黑桥,那个混乱的大杂院是北漂艺术家聚集而形成的小生态,而黑桥村工作室的大墙和铁门之外就是一条凶险的道路,在没有路灯的夜晚,十分诡异。

然而温暖的大杂院依旧无法完全隔离散乱、纷杂的社会环境。

只不过这种对抗不再是针对铁门和嵌上了碎玻璃的高墙,而转变为阅读。阅读是一种强大力量的来源,艾旭东是读书会的最早发起人之一和铁杆支持者,每一次去读书会都能看到他。于是他的创作题材中出现了书架。 14:22

这组名为"流失"的作品描绘的是艺术家工作室中的书架,它是一个独立于全景浏览之外的特写。这张内容看似严谨的画面上,对光线的刻画是画家故意卖出的一个破绽。而恰恰是这些破绽提升了写实性绘画的价值,它制造的矛盾使人们对现象产生了疑惑,从而引申出当下人们对所谓"经典"的怀疑。我认为这种怀疑是现实中普遍存在的,光线的捏造具有双重的语义。其一是在学习和阅读的过程中我们普遍被导读着,这是我们所建立的知识结构的局限性所在;其二是对那些能够对个人三观起到重要影响的书籍的赞美。 23:15

艾旭东所假设的光斑在他的书架上留下了令人匪夷所思的光影,它使得个体的思考状态浮现了出来,犹如真相闪现的那一刹那。 23:19

这两组作品属于理性绘画,图像的背后隐藏着个人的思考。从他创造的图像之中,我们可以感受到作者的焦虑、困惑。但若站在这些作品前,我们依然会被图像所吸引、刺激、感动。理性的绘画不会依靠情绪的宣泄去感染观赏者,它有另外一条道路。 23:30

教 育　　　设 计　　　文化批评　　　**艺 术**

教 育　　　设 计　　　文化批评　　**艺 术**

## 2015-4-6（一）

今天拜访了古老的莱切美术学院，该学院位于莱切老城之内，教学楼古老，造型生动，是典型的巴洛克风格。学院规模不大，共有学生700余人。院长及教授若干舍弃节假日陪同参观，令我感动。该学院以造型艺术为主体，规模虽小，但管理细致。共有雕塑、绘画、舞台美术、装饰艺术、文物修复等十余专业，其中文物修复专业给我留下深刻印象。 00:30

中国是历史悠久、文物遗存丰富的国家。但是文物修复方面的法律法规，以及科学性的技术手段都还不成体系。作为中国的重要美术学院，理应有责任发展这一领域。本次出访莱切美院的重点就是考察他们的文物修复专业，据说他们在此项上名列前茅。上个月他们曾邀请清华大学谢校长访问，后来因校务繁忙未能成行。清华在此是有些想法的，莱切也想在中国进行推广。 02:08

莱切美院的专业主体是造型方面的，它基本上保持了传统美术学院的性质。但从莱切美院学生的绘画作品来看，写实的能力和中国美术院校相比没什么优势，包括他们的雕塑专业都是如此，这不免让人有所疑惑。我想这或许和意大利的历史遗存有关，遗产的丰富和保存状况使得今天的造型行当没有太多的机会了。

03:48

教 育　　　　设 计　　　　文化批评　　　　艺 术

## 2015-4-6（二）

莱切美院的校舍本身就是重要的文物，空间高大，结构特征明显。它的教学体系采用的是教授工作室制，绘画的工作室品质之好令人嫉妒。Spano（斯帕诺）是该院的大牌教授，其绘画的风格追求魔幻感和装饰效果。老爷子虽然已经年过75，但精力充沛，带我们参观了他主导的绘画工作室和他自己的画室。Spano的个人画室布置紧凑，私密感强且井井有条，完全不像意大利人的风格。更为难得的是，他带领我们参观了老城中最为重要的修道院，那里有他所绘的壁画。院长赠送的礼物是白铜铸造的精致校徽。

02:56

Spano教授的绘画风格在今天的意大利已不多见，他的造型基础扎实，有极强的控制画面能力。早年的作品装饰感强，极力塑造超现实的空间。他会在画面里隐藏和自己私生活相关的细节，比如他的宠物，或他的一个经历。他的风景画风格独特，追求梦幻的意境，有着南部海滨特有的景观特征。晚年的作品更极端，朝着艳俗的方向阔步前进，且越走越近。

11:07

年轻的时候通过看意甲知道有一个城市叫莱切，这次对它有了一个粗浅的认识。城市的建筑大多使用石材建造，这种米黄色的石材又名莱切石，走进老城就会被笼罩在一片很和睦的色彩之中，让人感觉温暖、松弛。

老城中的建筑多为巴洛克样式，活泼、生动，洋溢着一股生命透出的热情。听说莱切有着令人骄傲的历史，曾经有过令其他城市嫉妒的辉煌。这里贵族的遗老遗少较多，因此优雅的遗风尚存。这就容易理解莱切美院的井然有序和Spano画室精致的缘由了。

15:05

教 育　　　　设 计　　　　　文化批评　　　　　艺 术

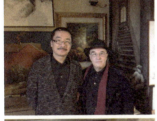

## 2015-4-6（三）

迷人的 Monapoli（那不勒斯），海的对岸是阿尔巴尼亚。我不由得想起了电影《海岸风雷》中老大赛利姆的那句抱怨："穷得连根上吊的绳子都买不起！"

风正在席卷残云，乌云的余孽即将成为碧海蓝天的宠儿。这里是盛产民歌的地方，这么绝佳的风景，不想唱歌才怪！19:45

宋江：意大利南部的人懂得生活，人人都是塑造生活的高手。他们对此的解释是因为穷！19:57

XG：唱一曲那不勒斯民歌。

宋江：因为穷？所以对财富产生绝望，索性就专注于计划生命的过程，精彩地安排生活。如果真是这样，我宁愿穷！20:03

但在我的记忆中"穷"是刻骨铭心的，离现在并不遥远。但我们穷的时候，生活状态好像更糟。20:07

HJZD：并不是每个人都希望大富大贵，只是有时上船容易，下船难。

HD：一起穷吧。

宋江：真正的原因还是在于教育，宗教就是一种教育。懂得赞美才是高尚成为可能的原因。20:11

LXM：中国人穷是因为对个人生活没有追求，不顾个人痛苦把理想寄托给主子，南欧人穷是因为太专注快乐了，而他们的穷饱含着幸福。

宋江：吹牛的霍查大叔，你现在哪里？早已烟消云散，化为乌有。20:18

WWD：西西里岛？

LT 回复：唐、王勃啊。

XPF：我现在感觉，真的有点穷。

GYF：我也想穷的只能吃海鲜。

MXD：王勃。

ED：景色好美。

LSL：深沉的大海……好一个让人魂牵梦绕的地方……

宋江：谁说过"海内存知己，天涯若比邻？"22:02

宋江：后一句是"中阿两国隔，千山万水。我们的心，是连在一起的！"看来中阿热恋时期的情歌涉嫌抄袭。23:00

教育　　　设计　　　**文化批评**　　　艺术

GX：无为在歧路，儿女共沾巾。

CHT：神话。

MXD：阿乃伸手太岁。

ED：不错！
宋江回复：咱们都会唱！
ED 回复：小时候唱过。老同学又出国考察交流了。
宋江回复：工作。
ED 回复：辛苦了。

教育　　　设　计　　　文化批评　　　艺　术

2015-4-7

中国馆工地一片忙碌，督战人员、管理人员、设计人员、工人穿梭往来。是世博园最繁忙的场地。

20:37

YC：苏教授这个地方我去现场看看！

宋江：挑战自我就会有一定的风险，结构、材料、构造、采光、隔声，等等……但谁愿意墨守成规？理智地冒险还是应该做的事情！ 20:52

ZX：真是太不容易了。

SH：可以想象过程是多么的繁杂与艰辛。

宋江：这种工程折磨人的耐心，也考量人的心脏。每日里犹如过山车！
20:55

H：很刺激，非常有成就感，受人尊敬！

宋江：自1862年中国参加世博以来，我们总是以最为保守的传统木构架大屋顶亮相世界，万无一失的文化符号。这次是一次自我否定，代价高昂！ 21:00

MW：苏老师你们辛苦了！你的学生在祖国各地赏析着你们的大作，用心安慰着你们的辛苦！

HWD：辛苦！

WYG：真能干！

LYJ：苏老师注意休息。

FMT：传统创新。支持创新。过去的经典很多都是因为创新才是经典。

CSW：无限风光在险峰。

BY：苏丹兄应该根据此经历写本书！

XSS：搞装修的人就是要心脏好，压力大啊！

教 育　　　　设 计　　　　文化批评　　　　艺 术

M：好期待啊！

SMDD：漂亮！

XYL：苏老师辛苦了……

WCG：虽不易但很了不起。

WH：永久建筑了吧。

LHS：看起来工期很紧张啊！

教 育　　　　　设 计　　　　　文化批评　　　　　艺 术

## 2015-4-8

　　建造的复杂性除了多系统的叠加和交叉，还有实施过程中的不确定性，这就是工程的无奈之处，它不是永远都会在推理的指引下循规蹈矩的发展。屋顶的防水不像建筑结构那样根本，却是一个建筑走向圆满的保证。下午，业主、总包方、设计单位以及意大利建造和分包单位，在狭小的集装箱内开会商讨关于屋顶防水之对策。

　　图纸上成立的在现实中常常走向死结，这是空间和时间的不确定性决定的。人的差异性也是一个影响工程的重要因素，在异地建造时，中国的经验未必能适用。反之亦然。　　00:05

CY：屋顶的防水可以用新技术呀（异形）如平顶要简单很多。

宋江回复：屋顶的形态变化太复杂，就产生了许多薄弱点。

宋江：于是首先希望群策群力，能找到一个好方法，其次希望今年意大利干旱！00:25

YJZ：呵呵呵呵。

XYQ：实施性的重要性……6月现场观摩。

CY：关键是施工质量，严格按方案施工，且真的希望施工期不要下雨。

YJM：漏水了？

HBH：赵部长神情焦虑啊。

宋江：屋顶是人类为自己创建的一个宇宙中的宇宙，它必须拥有一个不为外在的宇宙所影响的小宇宙。有漏洞的宇宙是失败的建造，至少它不能抵御来自外部世界的影响。无法满足人类的独立的诉求。05:30

教 育　　　　　设　计　　　　　文化批评　　　　艺　术

CHCDM：中国馆团队加油！

MW：工程在施工和图纸之间总会存在二次创作！和一个不断完善的过程，这都是正常的。

YJM：屋顶还可以拿来看星星，做烧烤，种花，邂逅异性。

LSL：辛苦了你！

LHY：没有不漏的屋顶！可笑吧。

AXD：苏丹兄注意身体。

教育　　　设 计　　　文化批评　　　艺 术

## 2015-4-10（一）

　　庞蒂设计的这个高层建筑代表着意大利现代主义建筑，聚宾餐馆在很长一段时间里也代表了米兰中餐馆的最高水准。昨天的一场鸿门宴在米兰的标志性建筑对面的这个中餐厅举行，业主领导精心策划这场宴会，试图以此融合工程现场各个单位的关系，并给大家鼓舞士气。红星二锅头在宴会中发挥了巨大的能量，那些身材魁梧彪悍的老外的热情很快被酒精激发了出来。大家在推杯换盏引发的感情冲动中夸下了海口，声称可以将本已非常紧张的完工期限缩短两天。尽管我感觉这个誓言不太可靠，但心里还是比较温暖的。现在中国的各个单位和意大利方面的各个单位都像是一条船上的水手，必须同舟共济方可摆脱险境。

　　相比较而言，建筑施工企业比较理性，他们谨慎地对待承诺。室内装饰装修的公司是个家族企业，商业味道浓郁一些，一方面锱铢必较，一方面世故圆滑，不吝惜美誉之词。

　　我在酒桌上的任务是负责给监理公司的负责人司酒，那个老外原则性较强，不肯轻易就范，于是我只能以豪饮带动他。最后不觉中把自己喝得大醉。中国馆的设计真不容易，除了设计还要"设计"。鸿门宴的代价就是酒后翻江倒海般呕吐。　　06:54

　　最后的两张照片是昨天在米兰三年展隆重开幕的"ART and FOOD"展览的两件作品。为了这场宴会我割舍了参加这个展览开幕式的机会，那张"最后的晚餐"很有意思，放在此处别有一番意味。　　07:00

　　临行喝妈一碗酒，浑身是胆雄赳赳，鸠山设宴和我交朋友，千杯万盏解心愁。时令不好，风雪来得早。妈要把冷暖，时刻记心头。小铁梅出门卖货，防野狗……　　13:55

教　育　　　设　计　　　文化批评　　　艺　术

教 育　　　　　设 计　　　　　文化批评　　　　　艺 术

## 2015-4-10（二）

今天下午三点"形而上俱乐部"第一次活动在 Domus（多莫斯设计学院）学院举行。我的讲座"设计中的环境意识"3:00pm 开始。

14:01

D：想听！非常想听！

**宋江**：耐克公司为我们 14 位会员定做了一双特别的鞋，很期待！ 14:05

**WLB**：苏老师是在央美吗？

**宋江 回复**：在意大利 Domus 学院，可以说是全球最好的设计学院。

**WLB 回复**：恭喜！

教 育　　　　设 计　　　　文化批评　　　　艺 术

宋江：上午在 NABA 是侯翰如的讲座。 14:07

TW：14 个人 1 双鞋，是能调大小的鞋吗？而且担心你们会打起来。

宋江回复：每人一双。

TW：那也不对，应该是 15 双，忘了数自己吧。

教育　　　　　设　计　　　　　文化批评　　　　艺术

## 2015-4-11

下午 3：00 ~ 4：30 在 Domus（多莫斯设计学院）学院做了讲座"设计中的环境意识"，一个半小时的讲座在中国属于小部头，但在这里已经超过了原先计划的一小时时间。好在主办方为我专门准备了同声传译，否则讲座将严重超时。这个讲座内容是 30 年以来自己的心得体会，全部来自自己的实践与思考。讲座内容横跨当代艺术和现当代设计，所叙述的事实，列举的事件，分析的案例时间跨度大，涉及地域广阔。从现场听众的氛围来看，大家对我的话题还是蛮感兴趣的，一个青年用手机翻译了一句话向我表示感谢，他觉得我的讲座对他有很大的激励作用。室内设计系的负责人 Francesca（弗朗西斯卡），和米兰垂直森林的建筑设计者 Gianadrea Barreca（贾纳德雷亚·巴雷卡）教授为我主持了讲座和对话活动。

活动结束后拿到了 Nike 为我定制的鞋子。　　04:00

"Metaphysical Club"是一个国际性的学术组织，成立于 2014 年 12 月 16 日。它的成立旨在探讨世界艺术与设计教育的未来，每年将在米兰召开两次会议，并逐步形成纲领性的文件。俱乐部是一种新的产生新知识、新思想的方式，它采用会员制，已形成相对稳定的对话方向。形而上俱乐部首批会员主要来自美国和欧洲，以著名设计师、建筑师、评论家、资深媒体人组成。05:06

首批会员共计 16 人，此次活动是俱乐部的第一次聚集，名为"The Age Of Earthquake"。　　05:11

LSL：苏丹老师太酷了！！

CHF：苏老师好有激情。

DSJ：听过您的课，都感到骄傲。

GDH：回来一定请给咱自己的学生也讲讲，真想聆听你三十年的体会，一定使人受益！

HW：希望你能再分享。

TW：我就说嘛不止 14 个人……俱乐部，跨界是个很不错的思路。

ED：辛苦了，注意休息哟。

WZ：熟悉的教室！牛X 的老师！

QM：苏老师，精彩的演讲！

LQ：老师好棒！

XF：好棒！

教 育　　　　设 计　　　　文化批评　　　　艺 术

教育　　　　设　计　　　　文化批评　　　　艺　术

## 2015-4-12

今天"形而上"俱乐部成员，除了一位在纽约未能赶到以外，其余13位悉数到场。在一段精彩并充满悬念的小短片之后，所有会员及参加会议的学者、设计师、学生开始了一连串的让人无法喘息的演讲和讨论。会员们演讲的形式活泼、自由、风趣、直接，没有任何客套，直入主题。也没有任何顾忌和偏见，充分表达自我的观点。这是一场犹如马拉松式的学术活动，精彩纷呈，高潮迭起，极度地考量着我的思维和体力。

俱乐部给我安排了两位专业翻译轮番上阵，帮助我理解这一批才华横溢，口若悬河的思想者和实践者的表达。几乎所有的人都表达了对"The Age Of Earthquakes"的关注及思考，并试图提出自己的解决方案。这一方面关乎对设计的认同，一方面深入追究设计在未来的使命和责任。最后把问题和讨论聚焦在了设计教育上，这是伟大的思考影响时代的根本。

这是一个特殊的群体，他们之中有来自美国的著名自由撰稿人布鲁斯，英国蛇形画廊的艺术总监汉斯，威尼斯建筑双年展策展人曼佛里多等，涉及艺术策展、设计批评、设计师、建筑师等。　02:47

这个活动的核心是思想的交流，方式是阅读和表述、阐释、质疑和宣讲。问题涉及环境、个人、文化、教育。　03:43

关于Earthquakes，大家也进行了探讨。它到底是什么性质，有什么意义？对于建筑、对于文明、对于社会、对于教育模式、对于设计的定位。　03:52

今天的世界为什么充满变数，为什么有如此多的可能性？我们如何应对？技术将如何影响我们的生活形态？环境决定行为还是行为影响环境？我们将走向复杂还是回归单纯？教育对学生意味着什么？对教育者又意味着什么？　04:53

今天热议的这些问题也是不断困扰我的问题，我认为无论如

ZYL：透露了近期设计界最时尚的潮流趋势是西装配耐克鞋。

教 育　　　　设　计　　　　文化批评　　　　艺　术

WJH：感谢苏丹教授的分享。

SJF：羡慕！

BY：这是一种文艺复兴！

BY：这些重要的哲学思考意义重大！应该认真梳理！

宋江回复：是的，北野兄。由于圈子的范围，这次讨论的视角多从设计与社会出发，适度地涉及文明和信仰。

何环境都是至高无上的,它决定着行为,即使行为不按环境制定的或暗示的规则行事。技术的进步对生活形态的影响是巨大而深远的,但设计不应该成为技术的奴仆。设计的独立性就是其存在的全部,它是环境和技术之间平衡的要素,不可或缺。

05:03

陈流　油画　《眺》　(2012)　150cm×200cm

## 2015-4-20

**爱上波兰艺术 | 银泰美学第二季开幕**

2015年4月18日,"巍峨的城堡——银泰美学 第二季"艺术展正式拉开帷幕。想要领略波兰艺术的独特

波兰雕版技艺震惊蓉城,到场的斯库尔切夫斯基认为自己首先是个艺术家,采用铜雕是一个手段,一个终身不悔的选择。就像许多选择油彩或纸本材料一样,有一定的偶然性。但每一刀下去所有的力道却是非常的,这是一种特殊的创作方式,必须有坚忍的意志和一颗雄心作为后盾,以此支撑。

06:29

优秀的雕版艺术家一生的作品不超过200件,印量也是非常恰当的,50、99、100,很难看到300,甚至500的。印量的泛滥是艺术的稀释。

07:12

大城堡系列占了本次展览内容中的较大比重,有媒体朋友从中看到了解构和破碎感,由此联想到东欧的解体。其实斯库尔切夫斯基笔下的城堡都是世界上著名的历史建筑,他试图还原建构的状态,创造梦境一般的画面。他的儿子格里高利为父亲的作品编制了视频。

07:22

| 教育 | 设计 | 文化批评 | **艺术** |

## 2015-4-23（一）

**女性纹身的秘密历史**

得留下点儿什么。尤其在身体上。

　　人类的身体不仅是社会的，也是个人的。但是多数人对文身怀有一种好奇和恐惧感，恐惧是因为文身会把可能模糊的社会性明确地书写在身体上，好奇是自己内心总想做自己身体的主人，然后把身体通过文身从社会中解放出来。

　　主动性的文身是思想在其体表的投射，它是一种赤裸裸的表白。文身者对于部位和图形的选择反映出了主体对文身价值的认识，迷惑、威慑、炫耀、诱惑感的产生都和图案以及部位相关。

　　文身需要勇气，因为总而言之我们对文身怀有偏见。表面看去文身的行为充满暴虐感，美丽的图案和连续的刺痛紧密相连。文身还意味着身体的一次冒险，这是因为一旦文身就将与那些符号、图形、语言终生相伴，不容许有更改的机会。

　　中国社会里，对文身的偏见根深蒂固。文身总是和暴力、江湖、犯罪史和玩世不恭的生活态度混合在一起。水浒中，浪子燕青一身花绣，当眉清目秀的他在擂台上脱去外衣时呈现出另一种身份，一种勇气和经验老辣的象征。九文龙史进也文身，但那图形太过表面和张狂，结果被王进一棍撂翻。市井之中广汉无赖者多文身，作奸犯科之人也会在狱中留下印记。

　　但该文中的女性文身者为我们展示了文身的魅力，也告诉我们身体的另一种风采，思想的另一种表达方式。于是我也产生了冲动。
　　　　　　　　　　　　　　　　　　　　　　　01:07

　　文身的图案既有文身者所处的环境因素，也有价值观的因素，还有美学因素。它是身体的美学和装饰美学的混搭，图案和身体的形态要贴切吻合，符号性和身体部位要对应。　01:13

　　也许文身的经历有助于理解装饰的意义，也有助于提升装饰的手段。这是身体的人文关怀方式。　　　　　　　01:20

XF：憧憬和冲动在跃跃欲试。

ZYL：纹个阿拉伯语苏丹。

CP：看得很辛苦。

LLH：一直没有勇气。

W：老师，我在30岁的时候就想做点出格的事，所以，我文了。

苏丹回复：我50岁的时候一定文！

W：我介绍好师傅给您。我们的约定！

苏丹回复：好，但我很挑剔的。

W：放心，学生自有分寸。

文身是一种心理暗示，当我做完后，我的人生开始变化。痛并快乐着，身体是孤独的，我们都希望能有所冀盼，纹饰是我们的寄托。其实，人一辈子都希望能留下印记，当我们看透一切世俗，自然而然，选择、担忧、恐惧，一瞬间，所有的一切，不会，也不可能，我选择了纹饰。我就是我，不一样的烟火。

《水里》 160cm×120cm  杜宝印

教育　　　　　设 计　　　　　文化批评　　　　艺 术

## 2015-4-23（二）

【抢先看】清华美院与米兰新美术学院联合出品
米兰世博会开幕舞剧Puzzle Me

由清华大学美术学院、NABA米兰新美术学院、香港交互式艺术教育平台UNI-CLASS以及意大利独立

这个是清华版的宣传，应该说点什么呢？先讲一下我和NABA（米兰新美术学院）的结缘吧，这一切都和服装新秀苗苒有关。几年之前我一直看好的苗苒选择了NABA，我自然而然地开始关注这个学校，因为我相信苗的感觉和判断。

NABA 于 1982 年从布雷拉美术学院分离，它是米兰新美术学院的意大利文缩写。其建立的意义大约是想构建一种不同于传统美术学院的，对社会具有新价值和新意义的艺术和设计教育体系。NABA 是私立学校，它的收费在意大利属于比较昂贵的，现在由瑞士人管理，是意大利境内少有的管理井井有条的艺术院校。

我欣赏 NABA 的教育理念和训练方法，它强调艺术特质，注重特质的呵护和自我意识的启蒙，具有反现代性的特点。这一点和舞剧的立意密切相关。

CP：倒时差？

ZZX：👍👍

Y：👏

宋江回复：你认识侯莹吗？

Y 回复：认识！很熟。

我喜欢 NABA 的老师们，他们中的许多都是我亲密的朋友，每一位老师都是校园和米兰街头的一道风景。包括苗苒。　01:51

NABA 选择教师的标准之一是名气足够响亮，之二是气质非凡。这种教育模式不是以方法和系统性为主导，而是强调示范性、启发性。鼓励学生寻找卓越的自己，独特的自己。这种理念非常符合我的胃口。于是和他们一见如故。　02:01

表面看这个学校聘用的教师性格千差万别，但总体看来其标准是稳定的，就是强调个性。这种教育理念是具有一定思考深度的，另一方面它在教学中强调技艺和思维的关系，强调艺术创造的手段和人性的成分。　02:08

教 育　　　　设 计　　　　文化批评　　　艺 术

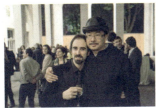

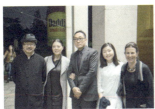
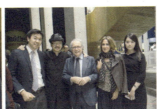

首演后的 party

教 育　　　　设 计　　　　文化批评　　　艺 术

剧照（1）

剧照（2）

剧照（3）

剧照（4）

教 育　　　设 计　　　文化批评　　　**艺 术**

剧照（5）

舞剧《PUZZLE ME 谜》谢幕

教 育　　　设 计　　　文化批评　　　**艺　术**

前期准备总导演与音乐总监讨论

## 2015-4-26

### 吴高钟的"家"——栗宪庭

↑↑↑《家-花架》 35x35x109cm 局部 栗宪庭/文 吴高钟的作品《家》,使用的是旧货市场淘来的旧

  吴高钟的这组作品也是我最喜欢的,因为它打通了艺术和设计之间的关联。这是一种感性的简约,所以它比理性的简约来得迟缓,弱弱地折磨着我的神经。极繁和极简虽然互逆着,但在这个作品中却不可思议地汇聚在一条时间的轴线上。

  我欣赏吴高钟的智慧,叹服他的偏执。智慧表现出的理性和偏执传达出的情感在撕裂的同时又在一丝不苟地做着缝合,它让人痛苦,但却看到了真相。 `00:00`

  所以归根结底,他的作品中贯穿着思辨,在悖论中生成,在荒诞中冷静。 `00:03`

  对日常生活的道具施虐是必要的,它可以提示人们反思生活的表象。用小刀施虐就是消解那些多余的事物,形成一个颤巍巍的但又深刻的质问。 `00:10`

  那只被削弱的高几更有意味,形式被形式高高举起,却在不讲形式的章法下露出败象。 `00:17`

  我觉得我比老栗更懂吴高钟。 `00:19`

《陌名者》 39cm×35cm×67cm 雕塑装置，木雕，毛发等 吴高钟

《家》整体图 400cm×360cm 装置 吴高钟

《美国 - 伊拉克》2  United States - Iraq  雕塑装置  木雕  毛发等

《悬河 A-7》 Roving A-7  82cm×102cm  吴高钟  2009 年

教 育　　　　设 计　　　　文化批评　　　**艺 术**

## 2015-5-8

历经两年的筹划、编导、集训、组织，舞剧《谜》首演昨夜在米兰三年展剧院华丽谢幕。精彩绝伦的舞蹈，气势恢宏的音乐，美轮美奂的舞美和服装，好一场视听的盛宴！清华美院和米兰新美术学院联袂创作的这场阵容华丽、编排新颖、寓意深刻的舞剧征服了来自世界各地的观众。昨夜无眠！ 01:10

《谜》的核心是关于"个人"，个人的自觉需要一个过程，身体是寻找自我，跋山涉水中的载体。有时候身体还不只是载体，它是感知的末梢。 02:00

冯满天和张荐两位音乐人为了舞剧的曲目也确实是拼尽了最后一点智慧和苛刻的精神，姜洋导演为了调和来自不同团体的舞者也使尽了浑身解数。享誉世界的舞美大师玛格丽特女士和她的助手们，用经济的材料制作出了令人沉醉的舞台。还有格隆芭教授和中国在欧洲的希望之星苗苒，他们带领NABA的学生们，为十一位舞者和我设计制作了服装。感谢大家！ 02:10

昨夜的庆贺酒会在三年展的庭院中举办，大家为舞者和艺术家们频频举杯祝贺。许多人被感动得热泪盈眶，到处是拥抱的人群。NABA的资深教授尼古拉塔拥抱着我老泪纵横，不断喃喃自语。 02:20

米兰时间晚9：45舞剧《谜》将暂时落下帷幕，我想许多为这场演出作出奉献的人会再一次享受经久不息的掌声，鲜花和拥抱，朝夕相处两个多月的舞者和导演们将暂时别离。这是一件自己在米兰感觉最舒畅的事情，阳春白雪。 03:14

XF：好棒！

YJM：苏老师威武！

LXW：像个教父哈！

RR：祝贺苏丹老师！多希望能在比利时欣赏到这个演出！

KY：给你设计的服装够酷！有点儿"教父"的感觉……

ED：老同学，为国争光，辛苦了。又出去了，何时回国呢。

教 育　　　设 计　　　文化批评　　　**艺 术**

J：祝贺老师！

LLH：啥时能把《谜》搬回国内演呀。

XPF：文明与友谊的使者，荣者平安归来！

YH：祝贺！

SN：你的长衫很有特点，有些夸张，如果改成短衫会更优雅些！

W：院长很帅！

CQYS：好感动，祝贺！

SJ：苏老师超级棒！

## 2015-5-10

对我来说威尼斯最令人难忘的，不只是一个建筑史上的奇迹，以及电影节、艺术双年展、建筑双年展这样蜚声世界的文化事件。我会向去威尼斯的朋友推荐一家叫 Gran Cafe Chioggia 的餐厅，这个餐厅位于圣马可广场通海方向右侧的第二家店铺。它已经有五百年的历史了，更为重要的是因为有一个技艺超群的小提琴乐手 Mario（马里奥）。每一次去威尼斯我都会去听他出神入化的演奏，他的琴声是圣马可广场场所精神中不可或缺的当下因素，是这个空间历史中最鲜活的元素。魁梧的乐手像一尊雕塑一般屹立在廊下，沉着的琴声就从他石雕一般的肢体中释放出来，然后悠扬地四下散去。许多人都会驻足倾听，我则是久久不忍离去。

近日有友人游览威尼斯，在我的建议下在这个餐厅小酌几杯。我让他们发来一些图片，突然发现乐手 Mario 老了。 01:33

人生就是这么简单，不必折腾。有一次早晨看到 Mario 从住所从容淡定地去餐厅上班，竟然显得那么普通。然而每当他在廊下的阴影中举起那只琴时，他的周身就开始释放光芒。 01:39

除了琴技卓越，Mario 还有一种令人生畏的力量。他拉琴的工作可以从中午持续到深夜，这在炎热的七月、八月都是如此，而且每次演奏都是那般动情和投入。这就是普通人的魅力，一个古老的城市因拥有他们而骄傲。 01:46

对于威尼斯这样的城市，几乎所有人都是过客，用针孔摄影的话，几乎都留不下任何痕迹，何况这琴声。 01:55

普通人的魅力反映着国民素质的整体，历史地看待城市，人仿佛是流动的能量，城市的肌体赖以存活，赖以更新的能量。 02:02

所以人生可以胸无大志，但做一个好的普通人对于自己，对于社会却至关重要。许多时候我们的迷失就和伟大的抱负成着正比的关系，我们的悲剧在于苦难的背景，积贫积弱的基础促成了太多想做大事的人。 02:11

宋江: 经友人最新确认，这位小提琴手的名字叫 Joseph，他在这里已经演奏七年了。谢谢宇玲！

SJF：记忆中画面依旧温暖。

MQ：听过。

MYL：特喜欢这一段！

WXA：Joseph 是德国人的名字！Joseph=Giuseppe（意大利）。大叔的同事叫他 Mario，或许他的名字是 Mario di Joseph。

LXM：还有那些帅气的美男儿们，他们是从父辈中传承绝技的贡多拉船手，每天快乐摇曳穿梭在水巷之间，构成了威尼斯流动的风景……

HJZ：苏老师所言极是，很受感染！

LLH：能坚持并投入的做一件事的人就是伟人！

ZLJ：15 欧一杯的，喝的我好心疼呃，脚下冒水也不慌。

W：我去那里欣赏过，感觉真的很好。

HR：哇，我也听过，上次跟老公一起去威尼斯玩，晚上散步到广场想找个地方坐下来喝一杯，就被这里的音乐吸引了。广场上几家咖啡店也只有这家客人最多。除了音乐好听还记得咖啡很贵！

ZYL：今晚，小提琴手看了您的微信，要求我向您致谢，并且说他的名字叫 Joseph，他在这里已经演奏七年了。

| 教 育 | 设 计 | 文化批评 | 艺 术 |

## 2015-5-11（一）

斯库尔切夫斯基的铜版画"城堡系列"，虚构了那些伟大历史建筑的建造历史，它刻画了建构和结构的中间形态，时间就处在了一个摇摆的状态中，既模棱两可又不可思议。空间在时间的摇摆干预下萎缩了，只丢弃下物质的堆砌和支离破碎的片段。它们在历史的回响中微微颤动，更多的时候延续了建构的基础和空间，为我们展开了想象的叶片。            02:05

建筑究竟是人类膜拜大地奉献的牺牲还是向大地施虐留下的痕迹？人类在过去和当下进行了不同的选择。今天的人类崇拜自己所以施虐，过去的人类崇拜大地因而牺牲！            02:10

米兰大教堂是米兰城市的起点，因而图像中有几何丈量的印记。因为既然是起点就需要定位，如果是奉献就必须丈量。

圣彼得大教堂两侧的拱廊不见了，是否因为历史容不下矫饰。

突然发现成为地标的建筑一定和大地、场所存在一种密切的关联。它是这块土地的精神主宰，所以必然根植于大地深处。它是天地间的通途，因此必然有高高的塔尖和曲曲折折的楼梯。对于天地而言，这些建筑就是"虫洞"，身在其中就会发觉天与地其实并不遥远。            03:29

《DUOMO 杜莫主教堂》 波兰 版画 Skany

教 育　　设 计　　文化批评　　艺 术

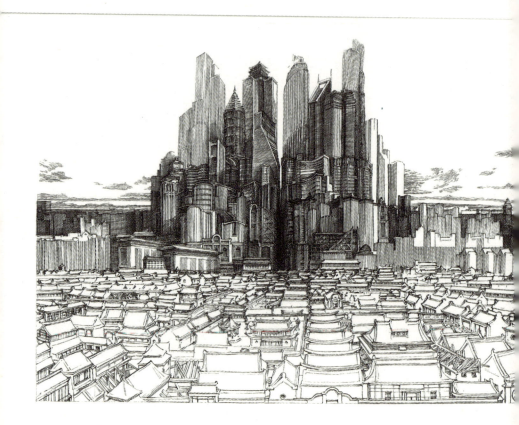

《OSIEM WIEŻ 八塔高楼》波兰 版画 Skany

教 育　　设 计　　文化批评　　艺 术

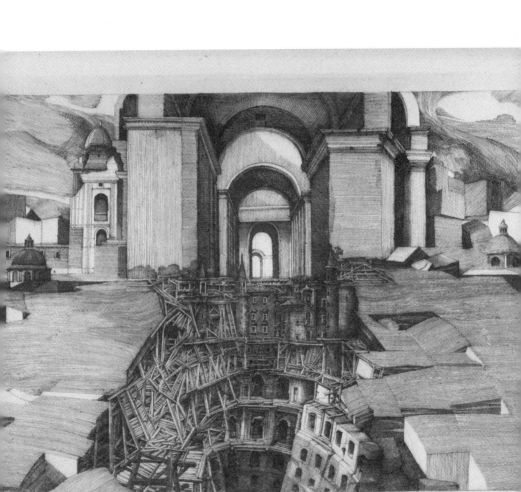

《LA CAPITALE DELLO SPIRITO 精神首都》 波兰 版画 Skany

该内容已被发布者删除

乡村的败落是个不争的事实，人们背井离乡涌入城市乞讨生活，堕落在工业文明的泡影之中。

我们何时开始用如此粗鄙的方式对待农民，看看这些横批刺目地坦荡在乡村视野之中的标语便知。如同人的文身、刺青一般，涂鸦是建筑的文身，标语则是空间中的刺青。文中列举的这些标语和口号看起来如此生硬、刺眼、闹心、可笑，它们无疑是对乡野的冒犯，对屋舍的强暴，对人的羞辱。

口号似乎是一种态度，但写在公共场所的口号未必是共识之下的表达。高音喇叭，大字的标语是中国乡村的特有景观，乃近代以来不断革命的产物。在呼号"打土豪、分田地"的时代，底层的农民揭竿而起打倒了乡绅，由此乡绅阶层退出了乡村社会。"不忘阶级苦，牢记血泪仇"激化了乡村社会的矛盾，地主、富农从此消失了。"农业学大寨""兴修水利"掀起了中国乡村战天斗地、改造地球的热潮。尽管这些口号、标语产生了许多消极作用，造成了不少现实恶果，但看得出来那时候标语的确有其独特的效用。而今天的这些标语除了搞笑以外，不再对人们产生思想的动摇。它的苍白无力体现在它变化多端的用语和过于广泛的领域上，它似乎无所不在，无所不容，无所不能，但恰恰显出了几分絮叨。

乡绅没了，宗祠没了，知识青年回城了，青年男女进城了，走向衰落的乡村就只剩下了强有力的口号。

23:23

教 育　　设 计　　文化批评　　**艺 术**

## 2015-5-13

托马斯·赫尔佐格

https://shop655927.koudaitong.c
om/v2/showcase/mpnews?alias=
da43gtaz&spm=m142305197544

　　托马斯·赫尔佐格是一位令人心生敬畏的长者，这是源于他坚定地秉持着技术至上的建造态度。这个态度在我们第一次见面的时候就已经明确的领教了，那是 2013 年夏天在圆明园的一次会晤。站在探向湖面的一个木作小亭，望着远处荒芜的废墟，他旁敲侧击地自语道："只有尚处在农耕文化阶段的社会建造，才会念念不忘文化。"这话显然是他在我们第一次交流时所表达的建造立场。

　　我们有一个共同的学生，而这个学生对古今中外的文化始终怀有极大的兴趣，也许正是基于这一点他猜测着我的立场。而我对他的这句话并不感到诧异，我想这是老爷子自己的选择，也是建筑学一个很重要的侧面，他选择了，抓住了，成就了，就是对人类建筑学发展了不起的功绩。

　　当时我随身携带了一大袋子书籍，其中有自己的专著，也有艺术策展的画册。尽管老爷子口出不逊，我还是把这些图书一本一本推介给他。他欣赏艺术的眼光独到，很快就拿出一本他认为不错的画册，并和我交换了对作品的看法。这种交流就是一种初识时彼此的试探，通过他对艺术品的评判标准我确定我们之间具有共同的价值取向。

　　第二次见面在 2014 年的夏天，我邀请他来学院访问，他竟然足足待了一个下午。那一次恰逢世博中国馆方案已经确定，正在进行结构设计和施工图设计之际。赫尔佐格对中国国家馆方案的评价很高，但对选择钢木结构表露了他的担忧。因为他知道世界上第一流的钢木结构研究机构屈指可数，并且集中在德国和瑞

ZJ：读并学习了您的全文！

宋江回复：谢谢老兄。

教 育　　　　　设 计　　　　　文化批评　　　　**艺　术**

士，他担心我们选择的合作伙伴是否有足够的把握完成这个富有挑战性的作品。当时他和我提到了汉诺威世博会时，日本建筑师板茂的日本馆的木结构案例成功的过程，当时板茂也向他请教过一些结构问题。那天下午他还在我们学院的四号展厅逗留了许久，他对我们学院雕塑专业学生的毕业作品评价颇高。

从这两次的交流中，我意识到他有很高的艺术鉴赏能力，尽管他一再强调他的技术立场。但他对艺术的理解没有停留在形式美的层面上，而是关注艺术和自由以及表达的关联。

他对建筑学中的技术理解和表述也是清晰的，他认为：技术是制造物体时复杂和巧妙的过程，是多种工艺按照时间逻辑的排列集合。他坚信技术对建筑学发展的推动作用，从这一点来看，他是一个典型的现代主义者。他迷恋生物形态学，并试图从中得到更多的启发。也许这就是他历经岁月所摸到的一扇通向未来的大门。

23:47

技术是人类驾驭外在因素弥补自身的一种方式，是身体的延伸。对于建筑来说，当建筑超越实用走向表达时，技术是至关重要的。建筑技术涵盖了结构、构造、材料处理以及建造手段，这些的的确确深刻地影响着建筑形态。

03:40

仿生是极为重要的创造途径，这是因为人实际上没有创造性。仔细看一下大千世界里的那些动植物，我们就会在这些奇妙的设计面前无地自容。在显微镜里看到的世界也是如此，这才是真正的创造力，自然中的一切总是无与伦比，无以复加；唯有崇拜、模仿是正道。历史上一切伟大的建筑不过是人类有意或无意地对自然的笨拙地模仿，但我认为态度是对的。

03:49

YL: 收了！

XG: 德式技术至上，源自艺术之心。

SM: 如果说建筑是凝固的音乐，那么技术在赫尔佐格的意义上就是对序曲、扩展、渐强、高潮、重复、休止等的编排与创造。想起天坛的回音壁。诗是神的语言，诗人只是在模仿。

宋江回复：有道理，所以开启人的灵性很重要！

教 育     设 计     文化批评     **艺 术**

## 2015-5-20（一）

该内容已被发布者删除

集体与个人之间的关系是微妙的，它们相互依偎着，但你如果仔细观察却发现更像是在挣脱中紧紧纠缠在一起。

在个人与集体的斗争中，妥协的往往是前者。因为在这个过程中，个人的意志在被证明合法性时缺少旁证，而集体的旁证就是它自身，招之即来。个人被集体抛弃在集体主义盛行的时代是一种惩罚，是对个体的灭顶之灾。人类赋予了多数对少数天然的正确性、合法性，这是被人类的生存经验所决定的，尽管漏洞百出，但对麻木的大多数而言几乎就是真理。

于是个人都需要积极地融入集体，去接受、分享那种莫名其妙但行之有效的温暖。这种温暖所唤醒的是一种久远的记忆，一种关于力量、强大等意识的自信。在我们这一代人的记忆中，这种经验和体会是很多的，因为成长的年代倡导的就是集体主义，尊重集体、热爱集体、敬畏集体是先天的责任，而个人是如此的卑微。我童年和少年的记忆中最令人恐怖的事就是被集体孤立，让你成为被抛弃的个人。被抛弃的原因多是因为你的身上或多或少有一些与众不同之处，比如出身，比如长相或身体的发育状况，甚至操持的语言以及生活习惯、姓名等。我们在恐惧中催生出了一种独特的智慧，就是尽快推选出被抛弃的个体，如此我们就理所当然地成为集体的一分子。　　01:03

理解、认同、感动地附和也是融入集体的一种方式，比如共同嘲笑一个人的缺陷，赞成一种已经被供奉起来的主张，还有表现出一种理所应当的反应。忆苦思甜大会上的恸哭有几个是发自内心的？那个时代，我们就是如此出卖自己。　　01:12

LBZ: 正！

教育　　　　设　计　　　　文化批评　　　　**艺　术**

其实个人并非是集体主义的掘墓者，因为个人终究离不开社会。利益、价值观的共同体是维系社会的黏接剂，但是个人的觉醒是个人价值和意义的再发现和再认识。

集体和个人之间的关系终将重新缔结，不再有多数人对个别人的歧视、暴力、绑架。　　　　01:22

由觉醒的个体组成的集体才是真正强大的。　　　　01:23

CXS：由觉醒的个体组成的集体才是真正强大的。

MYKT：一定程度上放大的集体中，同样存在个体的放大。

U：正如"集体统一口径"往往盗用了"共和"这一概念，懒惰、愚蠢、人情绑架、不思个体价值，是不良社会最伟大的典型体现。

WCG：精妙！

MLH：当年的"个体元素"造就了今日的与众不同。

SM：评论比正文写得更有逻辑，更有理性。所以，评论要做那个"玉"，抛砖引玉的"玉"，更有学理。

## 2015-5-20（二）

丁启阵：今日中国能否容得下三味书屋

--- Tips：点击上方蓝色【大家】
查看往期精彩内容 ---摘要ID：ipr
ess 这样的学校，在今天

我的朋友诺兰是欧洲知名的汉学家，过去在苏黎世大学任教，后受聘于德国维茨堡大学主持汉学研究。若干年前我们在苏黎世相聚，也谈到了中国传统的私塾。

这篇文章以鲁迅先生的成长为线索，以其成就的基础为例证来分析曾经在中国存在了二千多年的基础教育模式。并在一个现代教育的背景下，研究现代教育的局限性根源所在，并且进而探讨私塾教育的意义和价值，读完之后颇受启发，亦深有同感。该文章的结论和我与诺兰的讨论有许多共识，我想这也是一种必然，反映出了对现代性教育进行反思后的觉悟。

文章对三味书屋的历史点评是客观的，因此在这篇文章的反衬下我们所熟悉的那篇《百草园和三味书屋》则是生动的、主观的、情绪化的文学作品。文中多项有关读书细节的列举，为我们展示了鲁迅超人的天赋，也展示了三味书屋的教育为其打下的坚实国学文辞基础，在其日后的文学生涯中起到的巨大作用。

文章也使寿镜吾、寿洙邻两位原本隐没在字里行间的人物浮现出来，为我们勾勒出了那一个时代典型的从事教育工作的人物所具有的素质和风貌形态。

近些年来，我由高等教育的问题推测出基础教育的问题所在，于是面对现代化的新式学校和中国传统私塾的比较这个问题，就越发地游移不定，不敢妄言。我开始对现代性的教育疑虑重重，这种愈来愈强烈的怀疑归根结底源于现代性中对效率的迷恋。我觉得标准化是追求效率所导致的现象，教育的标准化就是简单化的缩写，是扼杀人的多样性的机器。学科的多样化、专业化，置

换来的是人道的狭隘。

21:49

　　人类社会现代化的过程仰仗着许多所谓的标准，这些标准的制定依据也是令人怀疑的，在推动标准的过程中统计学功不可没。但现实中人与人的差异之大是一个普遍的状况，因此这个标准或许对谁而言都不是一个合理的。但现代社会只为标准铺设了轨道，不符合标准的就无法进入这个跑道。结果，非现代化的一切模式一开始就输在了起跑线上。

22:28

　　所以说现代性的不包容性一定会产生许多负面的东西，首先是人被现代化粉碎肢解了，其次现代化社会的严密苛刻使得许多多样化的事物无处藏身。现代化简单和粗放的方式必须要有为其埋单者，每个人都要付出沉重的代价。

22:51

2015-5-21

该内容已被发布者删除

　　我们经常选择遗忘,是因为往事不堪回首。在物质极大丰富的今天,很少有人提及物质匮乏年代的窘迫。但从今天的现象来看,我们对物质的迷恋,对金钱的占有欲望,以及失去理智的储蓄行为或多或少表露出了那个时代已落下的症结。心理学把这种现象叫做口欲期综合征。

　　我骄傲地宣称自己曾经经历过那个困顿和荒诞的时期,并非是出于对那个时代的敬仰和怀念,而是庆幸自己熬过了那个艰难的岁月。那是一个全国范围,全社会实施限量供应、限量消费的年代。即使人们的工资已经少得不能再少,却依然无法自主选择消费,这是物资匮乏生产力低下的证明。而这些在一个社会主义社会正在大力建设工业的时期几乎是个不可思议的事情,是人为造就的祸端使然。

　　记得那些无所不包的票证被父母小心翼翼地珍藏在家中最为保险、隐蔽的地方,以防止自己的疏忽,防范窃贼的光顾。这些票证印制精细,底纹、额度、编号一应俱全,难以伪造。它们如同货币的脚镣,消费者的手铐。　　　　　　　　　　　　23:02

　　物质资源紧缺是票证存在的原因,而物质资源匮乏的原因是高调宣扬所谓的抓革命促生产,以阶级斗争为纲,纲举目张的荒唐。割资本主义尾巴的年代,我们经常随着民兵去抓捕进城卖农产品的农民,那些勤劳勇敢的农民被抓之后就关在我们小学校舍工地里的空房中,通常是被没收全部物资和所得,然后垂头丧气地等待公社来人认领。回去还要接受社员们的批斗和自我检讨的羞辱。　　　　　　　　　　　　　　　　　23:12

教育　　　　　设计　　　　　文化批评　　　　　艺术

电影《青松岭》中的钱广就是一个投机分子的代表，他利用执掌大队交通工具的特权，游走于城乡边缘，向城市兜售自留地里的私货。所以自童年起我们就知道那些车老板的心思，胆大的孩子会从父母隐蔽的抽屉深处、箱子底部偷出票证去和钱广们兑换货币。我在农村奶奶家里的时候更是擅于利用年龄的优势，大肆盗窃公社的蓖麻籽让贫困中的奶奶换取食用油。　23:27

这些票证还有一个特点就是分全国通用的和地方限定的，一般来说绝大多数使用的是地方性票证，而全国票证只是提供给那些外出公差者。地方票证也证明了当时全国供给状况的差异性，中国之大，天壤之别。对于今天的年轻人来说，这些票证代表着时代的发展变化。而对于我们这些六零后以及之前出生的人们，这是一种真切的历史记忆，是一种警醒的提示。　5月22日, 00:11

RQ：窘迫的年代。

ZJ：你居然记得起《青松岭》甚至钱广！

宋江回复：当然记得，即使把万山大叔忘了也忘不了钱广兄。

ZJ回复：可你的面相乃至名字，都不太像那时代的人呀！

BZP：我们学校组织去农村割资本主义尾巴，破坏农民的菜园，现在想起来有点自责。

XG：现在看来，钱广真是个好名字，交通工具记忆中是马车吧？钱广赶着大车就出了庄。

WQ：小时候的记忆最深……

WCG："……如同货币的脚镣，消费者的手铐…"这句话真棒！

## 2015-5-22

在墙上的梦魇和原始恐惧

这是有关黑暗的艺术。

黑夜给我想象力的恩赐比白天更多,这是因为夜的黑抹去了我视觉的锋芒。

当黑暗在四下里缓慢升起时,它麾下的追随者们就从隐匿的洞穴和角落中脱颖而出,如同黑色的蝙蝠聚集而成的浓雾。

人对夜的恐惧来自无尽的黑暗,但黑暗却是想象力畅游的辽阔空间,所以说黑暗创造了比光明更加迷幻的空间。

黑暗中的模糊是动荡的产物,它应和了梦魇生成的图景,肢解了阳光普照下的世界,到处都是浮游的残片。

没有电灯的黑夜是迷人的,电灯的光芒刺痛了黑暗,它是人类扼杀想象力的帮凶。

热爱黑暗的除了乌贼、蝙蝠、猫头鹰,还有像戈雅这类的艺术家。

22:42

《人物摄影》 沉睡先生 摄于中间艺术区

《人物摄影》 沉睡先生 摄于清华大学

沉睡先生 摄于 清华大学

## 2015-5-26

一个知识分子的愤怒

--- Tips：点击上方蓝色【大家】
查看往期精彩内容 ---摘要ID：ipr
ess 保持对异端的克制与

我相信许知远的爆发源自对庸常的现实生活的霸占，尽管它们总是满脸堆笑并从不吝啬赞誉之辞。媒体的堕落仅仅是知识分子忧心忡忡的开端，而当日常生活中完全充斥着言不由衷的表达，全体人民却在这种相互肉麻的吹捧中飘飘欲仙时，绝望才是爆发的引信。

知识分子关注社会的整体性状态，他们希望社会具备一种自我修正、自我更新的技能，否则这个社会必将在制度的鼓捣和私欲的膨胀下毁坏、塌陷。语言原本可以是人类社会祛除病体的利器，对于媒体和作为社会的精英个体来说尤其如此。所以在这两个领域语言的庸常化是可悲的，它是令人昏昏欲睡的靡靡之音。而这种状况下，觉醒者的怒吼无论会导致和引发什么样的尴尬都有其爆发的权利和理由。

22:51

BY：其实他不过说了实话！中国人不习惯而已。

HYJ：精辟！透彻！外在的矛盾实则是内心的矛盾；外在的浮华是内心无往；外在的盲目是内心的愚痴……

宋江：现在的中国社会各个阶层和各个领域都浸泡在庸常的睡意当中，人们面对面时总是客套，从美女帅哥的泛滥到大师巨匠的轻率。但当人们都戴上面具时，却凶相毕露，恶恶相向，睚眦必报。

SLM：你，说得好！

BY：让我们努力恢复正常状态！人应该诚实简单，快乐积极！

SJF：好期待新书出版！

YD：人性的两面性，上至政治家，下至平民百姓，都会瞬间转换角色，社会的车轮滚慢时，人们的心态可能会自然得许多。

RXM：嘿嘿，社会流行商业嘛，在商言商，低俗也是为了迎合普通人。知识分子高雅，可以不参与。

WJ：场还是要砸的。就算巧言为砸场也是捧场。媒体已恶俗之极。当然，我们决不能指望在全社会体无完肤的时候，媒体是健康的器官。覆巢岂有完卵？像降落伞也就不错了。但不要装作上升。许砸了场，才走。没有半道拂袖，算很礼貌。既容忍自己也容忍了别人。

XG：许知远成为另一个层面的明星。

《人物摄影》 沉睡先生 摄于清华大学

## 2015-6-2

要有一颗多文艺的心,才能开间这么美的店?!

不灭的理想,不关灯的书房。达尔文咖啡馆。出售动物百科全书、蝴蝶、化石、绘制设备……和咖啡。

　　我们是否因为太具有全局观、整体观、人生观和世界观,从而丧失了处理细节的耐心和能力。总之现实生活环境中很少有本文所罗列的这些小巧但是妙趣横生的店铺,我们整日皆被那些或粗糙无比、或虚张声势的商业店面所包围着,它们和我们胸怀的大志、蓝图形成了鲜明的对比,它们似乎已经成为我们超越当下的动力。

　　在我们的空间里理想和大话总是在焦虑、急躁的蛊惑下倾巢出动,然后在建构现实的逼迫下铩羽而归。许多城市都拥有大广场、宽马路、摩天楼,但缺少的是鲜活的、性格各异的、精心料理的小书店、咖啡屋、古玩店和鲜花店……而恰恰是这些微乎其微的小店构成了城市真正的面孔,透过它们你可以看到一个城市"人"的面相。欧洲许多城市里不乏这种类型的小店,它们构思奇特,做工考究,打理精心。表现出一个城市市民的综合素质。于是在都市里行走变成了充满期待的寻找,也变成了一件赏心悦目的休闲。

　　在一个迷人的城市里,每一个人都有一个开店的梦想,因为这算是一个最好的在场方式,那个店若开得精彩、精致,就算你已经走了,你的余香还在。　　　　　　　　　　　21:05

　　遍布苏黎世的画廊和书店是我爱上这个城市的原因,在那里艺术品和图书相得益彰,后院总会有小巧精致的花园,儒雅博学的店主安静地坐在角落里做着研究。欧洲的这类小店空间进深往往很大,因此不要低估那些巴掌大的小店面,走进去往往是一个令人不可自拔的世界。　　　　　　　　　　　21:15

| 教 育 | 设 计 | 文化批评 | 艺 术 |

工商文明时代城市面孔的特质就是商业的业态，商业除了促进经济的效用之外，还是展示城市性格的手段。好的商业业态就是要合理地把握和行人的距离，优雅、矜持、不卑、不亢、不宠、不惊、不俗、不媚。

21:30

ED：好美呀，理想的地方，努力吧。

ED：欧洲就是这么美，老同学是否要定居，将来养老不错啊。

宋江回复：养老还是在国内吧，人离不开社会。

ED回复：人居环境极佳，令人向往。

BY：心灵教养的结果。中国人的所谓大思维其实是帝王思想。其实没有天下，只有每个人的生活！

J：这与社会发展程度、文明程度，还有执政者的欲望密切相关。

BY：我们的一切努力跟天下没有关系，跟我们个人的幸福和生命的意义有关。对个人来说，什么是幸福？通过什么文化制度建设可以保障个人幸福？其他都是扯淡！

LSL：太喜欢这样有情调的小屋了……

MLH：高见！欧洲和亚洲生活方式、人生观不同……

CP：文艺的心还要有文艺的社会能够懂得和珍惜。

TDYDD：别有风味。

## 2015-6-5（一）

**德国怎么推广全民阅读：国家战略，政府行动**

不灭的理想，不关灯的书房。为什么全民阅读是国家战略？　搭乘过德国火车或飞机的人都熟悉德国

　　对抗时差最有效的方式是夜半阅读，但它若真的有效就更足以说明你是如此的不爱阅读。在欧洲的半夜时分我阅读了这条短文，惊得冷汗一身，佩服得五体投地。

　　这就是德国的阅读传统和国家促进国民阅读的方略之间的关联，反映出一个国家对国民阅读习惯和阅读能力的高度重视。阅读意味着结构性的对话和深度的思考，它培养的是个人良好的媒体素质。以便提升人们快速甄别、概括和思辨的能力。

　　国民阅读促进基金会对许多务实的国人来讲，简直是个莫名其妙的机构。但对一个高度重视阅读的国家而言，它却是一个保证优良血统传承，建设国家人文素质基础的机构。而且我们看看这个机构的组织和工作内容便知，它是一个非常务实，讲求效率的机构。

　　也许提升国家软实力最有效的途径就是提倡、提升国民阅读的习惯和能力，它会远远超过那些空洞乏力又浮夸的口号的号召。当然有一点是全面阅读的基础，那就是思想的活力和出版的自由。

　　米兰也是一个喜爱阅读的城市，有很多吸引人的书店令人驻足不忍离去。一些书店甚至占有这个城市最为黄金的地段，经久不衰。仔细观察那些书店里的客人还会对这个城市加深一点认识，这些书虫面部的表情大多是从容淡定的，这就是经年累月的阅读带给人骨相的改变。因此真正懂米兰的人知道，它是一个内敛的城市，有知识分子气息！在米兰的社交活动中，彼此赠送自己的出版物是一种良好的礼仪。虽然我不懂意大利文，那些朋友也不懂中文，但这就是彼此尊重的开始。

10:56

文化批评

我不太相信我们天生就不爱阅读，怀疑是谁故意搅乱了阅读的天地。阅读天空的阴霾，是否从焚书坑儒已经开始，再到历代的文字狱之风的肆虐。阅读的土壤败坏是否因为以清除大毒草而生的肃杀，它摧毁了文化的多样性。 13:37

在我自幼关于读书的记忆中，总抹不掉高传宝煞有介事通宵达旦读《论持久战》的画面，还有《火红的年代》中主人公赵四海读毛选的情景。看来我们也曾号召过全民阅读，但只此一书，只此一人。 13:54

过于单一的阅读指令和计划终于导致了手抄本时期的到来，色情、惊险和悬疑的描绘在私下里疯狂的传阅，恰似平地里突如其来的龙卷风，古怪、狰狞。这是异化的阅读场景。 14:00

ZLF：一阅读就思考，一思考就麻烦了！所以，你懂的。

BY：阅读经典是人精神成长的必由之路！

CSW：学院可以定期或不定期举办读书会，不局限于专业方面，也可以请嘉宾，推介好书。

宋江回复：尝试过，效果不佳。读书会的形式必须建立在阅读习惯、文化基础上，否则产生的尽是尴尬。

CSW 回复：您说得对，参与人数一开始不会很多，但来的是喜欢看书的。营造氛围长时间才能见效，有点像新开的买卖一开始要养。

JR：法兰克福清早转机时，到得早，登机口就5个人，对面一对老夫妻在看书，旁边俩同龄女孩在看书，还有一个男子拿着 iPad 也在阅读……这气氛真心让人不好意思掏出手机。

SMDD：把"钱信仰"解决后，中国也可以有这样一个机构。

ZH：总有集权害怕些东西，民众的觉醒是个大事。

SMDD：看来，在这样一个场景下，自我阅读，个性阅读，让心灵比较年轻。

ZJ：放下手机拿起书。

## 2015-6-5（二）

**哈工大校长周玉致校友的一封信**

亲爱的校友们： 光阴似箭，日月如梭。哈工大校园里的紫丁香已如期盛开。今年是母校建校95周

  对我而言感情有点复杂，像是伯伯变成爹了。好在是血脉相连，就当成爹吧！动荡的岁月，维持伦理不易。猛然回首发现我的幼儿园、小学、中学、高中、大学本科、研究生就读的学校竟然统统易帜。我是谁？从哪里来？将来还会走向何方？鬼才知道。20:02

  我的境遇虽属极端，但绝非个案。因为所有这些学校都是国家的、公有的，同在一口巨大的锅里，单拎出来时可能是红烧肉，放在一起就是乱炖，如果和豆角一起端出来就是扁豆炖排骨。20:22

  大学的性格模糊也是被任意捏合的一个潜在原因，都姓公，办学理念相近，格局雷同。

宋江：割韭菜的理论用在了文化传承方面，真可怕。 22:23

WDX：呵呵，是让咱们体验"名可名，而非常名"。

CH：其实三个校区就是产业化的呈现。

MS：主要是肉好！

MFC：同感啊。

MS：我爸50年代末哈工大的航空专业。

宋江：大伯 父、你好，大姨 妈、您早！

LSL：好喜欢看到你幽默的一面。

YL：苏老师好理论！

ZY：你还好，我更悲催，我的小学、中学、大学统统像拆迁改造"危旧房"一样，被"强拆"。回头看只是一片瓦砾。

RZ：这个形容劲！

MS：一个变革的时代。

CH：教育产业的危害在千秋。

## 2015-6-9

**【文】人需要出走**

每日一文蒋勋，著名作家、画家、诗人、美学家其实我不太讲旅行或旅游，我常常用的一个字是"出走"

保留出走的动机真的很重要，重要的就像圈养的大熊猫还保持着恢复野性的可能。人的自由是争取来的，太平盛世时追求自由主要是挑战社会关系对人的束缚。许多人骄傲，受益于自己建立的社会关系，因为它如一张网已经成为个人向社会索取和狩猎的工具。

但就是这同一张网，也形成了你游牧、出猎的疆域，构筑出你生存的版图。我们中的绝大多数就整天守候在这张网络之中，全神贯注、伺机而动。于是我们的视野也就局限于此，所有的惆怅、失落、喜悦均牵涉于此，就如一只贪婪和麻木的蜘蛛。

幸运的是，我在生命的每一个时期都保持着出走的欲望。一是因为对外部世界的好奇，二是已经尝到了因环境改变而导致的心境和思维的变化，三是因为我通过出走短暂地感受到了自由。 06:19

幼儿园的时候我就如此渴望自由，我对那个逼迫我们定时定量吃饭、睡觉、排泄的体系心怀恐惧。于是我学会了撒谎和翻越高墙，那种逃离管辖范围的瞬间所生发的快意至今难忘。小学的时候也有过一次出走经历，我向往几百里外的佛教圣地五台山，想逃离工业化的粗粝感。我带了邻居家的小男孩短暂的出走，然后引发了大人们群起的追剿。当我被活生生捉住的一刹那，电筒刺目的光芒和大人们惊喜的欢呼对我来说几乎就是"灭绝人性"的电击，我被一群大人带回到了亮堂堂的屋舍，但心却被打入黑洞洞的深渊。 06:33

小时候居住的宿舍区后边是一条通往外部世界的铁路，那是我对出走充满想象的线索。绿皮火车的穿梭会把明亮的窗口拉成

一条闪亮的直线,它会短暂地照亮那片苍凉黑暗的区域,然后牵着我心极速飞翔。

但那时心的出走还只能停留在欲望层面,有限的见识阻碍了心的飞翔。蒋勋说得好:"动机比能力重要。"因为动机反映了天性,它是火种。
06:47

2008年因为在瑞士不断的疾走,我的脚出现了严重的肿胀和炎症,当时若坚持乘机回国的话,就有可能在回到祖国怀抱后被立即送往医院截肢。感谢苏黎世那些药店的工作人员,她们本着高度的国际主义救死扶伤精神坚定地否决了我的计划。但即使是那种情况,我依然拄着拐在稍后的一个月里再赴北欧完成了一次重要的出走。而且那次出走给我的观念带来了极大的、深远的影响。
06:59

2009年我赖以出走的双腿之右韧带,在一次不知深浅的拔河运动中严重损伤。尽管清华校医一再声称没事儿,但这次后果真的很严重,它成了我出走、奔袭、跋涉的羁绊。而且随着年龄的增长,社会责任和义务的增加,每一次的出走都会付出高昂的代价。但即使如此,我的出走之心依然不死。
07:07

出走和行走最根本的区别在于出走是一种对生活墨守成规的反叛,而行走只是一种方式和能力。出走是有代价的,因而必须承受来自内心和外部世界的压力,而行走本身是绝对性的身体感知,要么爽得要命,要么累得要死。出走必须要有一颗强烈的、强大的内心,行走只需要良好的脚力。我判定我的行为中出走的性质大于行走,因为每一次登上出租奔赴机场的一刹那会焕发一种逃离的快感。
12:11

W:很难想象你前面那么多年一直被管束的生活是怎么过来的。还好你的老婆给了你充分的自由!只是不知道你一下子从管制到自由,是否能适应。

## 2015-6-10

### 邪恶又奇幻的蘑菇，它们又来了

反正……你可得想好了再点进去。

世界上的蘑菇的形态和它们抵抗环境的方式，既是造物主的"翻手为云，覆手为雨"霸权的证明，又是恩威并施治理世界的手段。它们是一些追逐阳光的失意者，但并未失去乐观和向世界叫板的意图。

蘑菇的形态创造了底层世界的繁荣，它是绝望的歇斯底里绘制的大地之艺术，星星点点散落在草根的社会，制造出了无数惊艳和邪恶的传说。它们的存在证明了黑暗中积聚的能量，像黑色的火药和灿烂的焰火之间的默契。

04:00

当那些挺拔的大树和毛竹在阳光普照之下争风吃醋时，蘑菇们却在谋划着自己的领域。在它们的形态和面孔上看不到悲伤和失落，它们以妖艳来挑逗那些气势凌人的领主，以美味来诱惑上层社会，然后制造迷幻令他们丧失理智甚至性命。蘑菇的生存之道是寻找到了大自然的密道，生存哲学是看到了人性的弱点，然后在人道的摇摆中寻找逃生的间隙。

04:27

蘑菇的口感介乎于植物和肉类之间，它绽放的形态更像人类扭曲的身体和敏感的器官。蘑菇似乎就是为这个世界的统治者人类而生的，它们满足了人类视觉、经验、口味的各个方面。它是最懂人类的生物体，不仅是口味还有审美，所以它也许只对人类具有夺命的功效和可能。

04:36

还有一个可能就是，这所有的扭曲、奇异、妖艳的视像实乃来自地狱中不屈的呐喊。它们总是在其他植物的尸骸中现身，化腐朽为神奇，破涕为笑。

06:31

**BY**：苏丹兄的思考逐渐进入到绝对真实和永恒的世界！你总是从物进入到其内在的真实存在。

**宋江**回复：我在利用感知的末梢去认识世界，而末梢首先触及的是物，形形色色，各有千秋。

**BY** 回复：你在追求绝对真实！灵魂发光了！

**宋江**回复：谢谢北野兄鼓励！

**BY** 回复：继续发掘内心深处！感谢上帝吧！

**宋江**回复：解放并呵护自己，感知一切暗示。

**BY** 回复：送兄12个字，大德自在，自在无为，无为而治！共勉！此人生绝对真实和最高境界！

**宋江**回复：谢谢老兄赐教。

**JW**：写得好生动……我看到最后一段浑身汗毛都竖起来了……

**YXX**：深邃！

**HYH**：好文笔，真能写！

**SMDD**：难以置信！

教育　　　设计　　　**文化批评**　　　艺术

### 2015-6-11

**他一路自学到东京大学读建筑**

我们始终怀有梦想，因为一路上可以持续努力。就像今天分享的作者潘卡林，从工商管理到东京大学建

这个青年朴实的故事令人感动，一个弱小的个体用自己的雄心、情感和孜孜不倦的努力来对抗整个社会的规则，最终获得了成功。

现代社会真是残酷，它为人类生活的轨迹布设了严格的轨道，沿着它就会快速地接近理想，而出轨者必将接受被遗弃的惩处。但轨道的起点常常开始于个体对自己缺乏了解的时机，所以选择就显得很重要，一旦在此失误，人生的乐趣就会满盘皆输。所以这个规则对于个人来讲实在是残酷至极，它几乎是不允许失误的选择。对于浑浑噩噩的人来讲，倒也罢了。但是对于那些尊重自己内心感受的人而言，现代社会的规则和所谓的标准真是混蛋。它缺乏对个人的尊重。

兴趣和发自内心的向往、热爱都是职业中最为重要的，它胜过表面科学和平等的考试。高考对专业素质的揣摩和估量是粗糙无比的，它充其量只是一个追求公平性的争取优先权的游戏。但是现代社会把它作为一个评价个体的标准，然后依据在此期间的表现兑现功利。有面试的情况要稍微好一点，至少它能使教育者感知到对方的情绪。但由于面试在我们的国家会带来无法控制的人情腐败，也只好因噎废食了。

中国的建筑学教育最为成功的一点，就是它的文化中对职业性的尊重。职业中被夸大的优越性和物质回报，更为重要的是建筑史中夹带的鲜活的个人史对于个体的激励作用异常强大。这使得建筑师成为现代社会中一个非常独特的群体，他们对待专业矢志不渝，不离不弃。这一点是令人尊重的。

00:34

然而即使如此也并不能成为它走向封闭的理由，它应该变得更加开放，去接纳那些真正热爱它的人。但现实情况并非如此，许多不适合此项工作的人占着职位，一些真正热爱它的人却无法跻身于此。这不仅是社会的悲剧，也是这个领域逐渐走向没落的一个原因。　　00:48

由于一些特殊的原因，中国建筑学教育的课堂上充斥着过多综合素质优秀但缺乏特质的人，这并非这个世界所期待的。因为工匠的精神就无法在现有的高考模式中体现，敏感的社会知觉也如此。我们的文化中对职业的理解和快乐、崇尚、使命都扯不上关系，我们只关注兑现的问题。　　00:57

但最终这个年轻人还是要通过院体的训练体系来踏上自己酷爱的职业道路，这不能不说是现代社会所制定的职业规则的冷酷所致。可悲、可叹！　　02:21

YJZ：建筑师这个职业，一直是留给他这样精神的人才配拥有的！

## 2015-6-15（一）

### 404

如果我们还在怀疑安东尼奥尼拍摄《中国》时的主观目的，那么以下的这份史料绝对是客观的，尽管它表述的内容令人啼笑皆非。只有这样的真实性的史料才能让我们客观地评述历史，否则对历史的想象就失去了参照。

我上小学的时候就从比我高两级的哥哥嘴里听说过这部电影，当时小学三年级里已经掀起了批判安东尼奥尼的浪潮。对于胆敢诋毁伟大的社会主义事业的一切行径，全国人民自然抱着满腔的愤慨，我朦胧记得哥哥当年的神情就显得异常的焦虑。

在20世纪90年代我终于看到了这部影片的录像，而此时已经逐渐富足起来的中国人心态反而平和了许多。因为通过影片纪录的现实的反衬，我们感受到了改革开放导致的巨大变化，也看到了真实的过去，这个回顾增强了我们对改革的判断以及对未来的憧憬。

两年前去意大利使馆参加意大利国庆日的活动，文化中心为大家播放了《中国》，这是我第三次触及这个话题。那一次观后更多的是感动，感谢这位导演用平实的镜头记录下了一个曾经的中国。

01:19

安东尼奥尼的确没有使用当时中国惯用的角度来记录中国，也没有操持当时《新闻简报》所常常使用的评论语气。而是作为一个他者对镜头所记录的现实进行描述，当然完全不带主观性的评论是不存在的，因此在旁白中加入了软弱的个人评论。现在看来，这些评论客观，有理有据，显现了安东尼奥尼的敏感。他的许多判断在今天看来都是一语中的，尽管他尽量使用了较为平和

的语气和谨慎的用词。

  对于历史而言，这部影片的文献价值是不言而喻的。它在众多的记录文献中特立独行，没有浮夸，没有作伪，没有套用令人乏味的拍摄角度和时代特点鲜明的语气。 01:35

  当然这也是一部令当时的中国执政人极度失望的影片，一个外国人不远万里来到中国，却没有将社会主义和"文化大革命"在各条战线取得的成就彰显出来，从而失去了一次借用国际舆论传播革命的宝贵机会。 01:41

  这篇社论的再现意义也是非凡的，让我们深刻理解了白纸黑字的力量，一旦出版发行，它就成为历史的档案，总能够证明一些什么！ 01:45

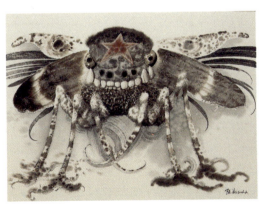

陈流　水彩　《云之上4》　55cm×75cm

## 2015-6-15（二）

西闪：只有身体的代价能让我们彼此信任

--- Tips: 点击上方蓝色【大家】
查看往期精彩内容 ---摘要ID：ipress 农村不再是一个有希

身体会不会撒谎？我不敢绝对定论，但可以坚定地认为它比语言要诚实得多。喜悦、暴怒、失落、得意、绝望等情绪引发的身体反应完全不同，大多数身体的表现没有任何训练和经验，但它就是在情绪的驱使下一气呵成，自然且纯熟。

如今被社会化了的身体也在尝试欺骗，但这个假象可以被轻而易举地戳穿。你只需要掂量一下它所付出的代价即可，身体行为的真诚度和它即将兑现的价值成着正比关系。

始于360万年前人类的直立行走，到底是被什么驱动的？是意识，还是身体本身？但毋庸置疑的是，直立行走以后所产生的影响是深远和巨大的，它不仅继续促动身体的进化而且刺激了观念的生成。

20:58

身体常态的转变使我们都成为早产儿，相对于其他类的哺乳动物，人类的出生是充满悬念，险象环生的。未完成的状态使得社会环境会更加深入地影响人的成长，我们就是那一坨热腾腾但形态不够稳定的玻璃。

21:09

所以古希腊哲学家的"人是社会性动物"是有一定道理的，因为唯有群居和协作，形成社会，构成社会的结构，人类脆弱的个体才有依靠。人类的成功不完全依靠个人的身体，更大程度上依赖驱动和指使社会的能力。人类社会层出不穷的小个子领导者就是一个强有力的证明。小个子的希特勒是运用语言和身体的天才，滔滔不绝地宣讲，更具有感染力的是他恰到好处的挥手身姿。

21:19

康德说得好："人性这根曲木，是造不出任何笔直的东西的。"虽然说人类身体存在和社会化相对融合的趋势，但身体的进化相

对于社会意识的发展速度来讲是远远滞后的。因此二者之间总是存在着严重的冲突，拳头和口舌，身高体重和社会地位之间也一直在争夺着对社会的主导地位。而在这个复杂激烈的争斗过程中，身体的语言显得更加直接有力。

22:26

拥抱、握手、接吻都是身体的语言，发生在不同的社会背景、性别和阶层下，代价也不尽相同。但它不仅仅是一种仪式，还是一种努力，就像"累赘原理"所表述的一般——风险越大，机会越多。

22:32

SM：想起《钢琴课》中艾达的断指……片尾沉入海底的钢琴有着多重能指，既是艾达身体的象征，也指向爱的累赘，艾达与男主角贝恩斯之间文明与野蛮、沉默与表达的张力通过血肉之躯表现出来。

杜宝印 作品

**2015-6-20**

### 何为"当代艺术"

不灭的理想,不关灯的书房。何为"当代艺术"文 | 栗宪庭　近几年,随着当代艺术成为一种时尚样式

现实中经常遭遇到各种各样的"当代艺术家"和"当代艺术",其中有一些明明是历史的样式在当下的翻版,但因操持者活在当下,因此就理直气壮地自称当代艺术。当代艺术的窘境是其概念一方面被泛化,一方面又被主流的话语不断诟病。这是因为所有活在当下的艺术家的观念之中还残留着对艺术先锋性的迷恋,他们至少从历史中得到了启发,那些伟大的人物无一不是引领时代、开天辟地的人。因此每个从事艺术创作的人都不愿在态度上示弱,而"当代"似乎就是一种最好的标榜。当代艺术被泛化对其在现实生活中的传播是非常不利的,同时对学术的严肃性也是一种流氓式的挑战。

所以我们需要老栗这样一些重要的批评家和当代艺术旗手站出来,以简要并明晰的表达来阐释当代艺术的概念,以此推广当代艺术。

在老栗的这段文字中我们看到了对当代艺术实践最根本的要求,就是要求艺术家真实地面对自己当下的生存体验和感觉。而如何真实呢?这在山寨时代又是一个令人困惑的问题,如何分辨因真实感受而抒发的感慨和装腔作势表现的姿态?所以对艺术的评判既需要有即时的感受能力,又需要有持久观察的耐心。如果一个艺术家的心灵是独立和自由的,他会在一瞬间让你感觉得到那种因真实而产生的力量,因为独立和自由意味着它总会和社会、环境、经验、成见发生激烈的对抗。 17:11

生存体验是一个严肃的问题,某种程度上它已接近人生的终极问题。它是一种沿着终极指向的轴线而徘徊的状态,因此它是较为深入的人生思考。而现实中许多人在伪装,也有许多人沉浸在浅层的愉悦之中不愿醒来直面人生。 17:21

教育　　　设计　　　文化批评　　　**艺术**

## 2015-6-21

来看看这个浪漫的老头，他的艺术故事……

↑↑↑对于地球，对于这个世界，你了解多少？那些美丽的花草岩石贝壳有什么故事？一起赴弗里斯之

　　平日里弗里斯的工作看起来像个拾荒者一样，在人工和自然的边缘游走，且不断收集那些稀松平常的自然素材。但是当他把这些无用之物带入艺术的殿堂，并按照一种隐秘的结构关系予以呈现时，我想所有看到他的作品的人都会猛然觉醒，意识到我们面对的乃是一位伟大的艺术家。

　　许多艺术家举止癫狂、怪异，但他们绝非疯子，特立独行只是一个表象。艺术家往往在其作品完成时才会揭去自己的面具，露出本相。弗里斯也是这样，他把形态各异的石头庄严地陈列在肃穆的展厅和神圣的展台之上，把八十四种色彩不同的泥土拓片悬挂在前面，又把一百〇八磅的突厥蔷薇堆积起来，让它们在美术馆中吞吐芬芳。这绝非是哗众取宠，而是为我们呈现出一个客观的现实，引发出一些严肃的话题。　　　　　　　　　　00:22

　　17世纪英国的博物学家约翰·雷在《造物中展现的神的智慧》一书中曾经道出过诸多的感悟，他说道："神必须要做的，无非就是创造物质，将物质分割成为一个个小块，然后使这些小块依据千条定律运动起来。这样物质本身就会制造出世界，以及世间的一切生物。"弗里斯只是摆出了事实，但把这些俯拾皆是的自然之物放到美术馆中，送到世界最具影响力的展览上，那么我可以肯定，这个浪漫的老头一定有他的弦外之音。　　　　00:33

　　弗里斯一定认为他从普通的、司空见惯的事物中察觉到了一些本质性的蛛丝马迹。就像约翰·雷的收集、研究和书写一样，是一种试图将信仰体系建立在切实可靠的博物学观察材料的基础上，并努力得出某些形而上学和伦理问题的阶段性结论的工作。当然弗里斯的关注聚焦于人类社会，他居然说出："自然是终极的现实模型"这样的话，真是了不起！几乎就是哲学家的语言了。

　　弗里斯的艺术实践对我的启发也是很大的，并且亦是一个推理的旁证。　　　　　　　　　　　　　　　　　　00:42

XJH：苏大师，你可以写稿了。

XL：受益匪浅，谢谢苏老师。

教 育　　　　设 计　　　　文化批评　　　**艺 术**

## 2015-6-22

　　Paolo Panerai（保罗·沛纳海）是 Class Editori 股份公司的副董事长和常务董事。他于 1986 年创立了该公司，现在是意大利屈指可数的传媒集团。作为曾经的意大利富有传奇色彩的著名记者，他现在利用自己的传媒集团致力于以独立、自主的方式传播经济和金融信息。

　　Paolo 最为骄傲的经历是在 1978 年采访过中国的领导人邓小平，他也是中国和意大利合作、发展的重要见证者。2014 年 Paolo 出版了自己的著作《新马可·波罗游记》，书中详细记录了当时采访邓小平时的对话内容，以及中意两国开展合作的曲折过程。Paolo 对中国怀着深切的友爱之心，他关注两国共处和发展的未来。

　　五月我曾经在他集团的总部接受过采访，并荣幸地获赠《新马可·波罗游记》一书。这是一本具有重要文献价值的著作，书中客观记录了当时访谈的内容，通过西方记者犀利的提问和邓小平的回答，我得以认识和理解当时中国领导人的观念和智慧。

　　Paolo 的提问涉及许多敏感的国际政治问题，诸如中国和苏联的关系，中国和越南的关系，中国对柬埔寨问题的看法，对波尔布特的评价。当然也包括中国当时对自己曾经的领袖毛泽东和苏联的前领导人斯大林的评价。通过该书的叙述细节，我本人也了解到了一些过去鲜为人知的历史事实，比如西班牙的政治强人佛朗哥去世后中国政府的态度，以及邓对此的解释。Paolo 的那次出行是中意关系的转折点，很大程度上扭转了此前安东尼奥尼造成的误会。

18:47

教　育　　　设　计　　　文化批评　　　艺　术

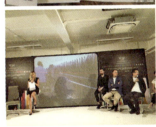

| 教育 | 设计 | 文化批评 | 艺术 |

**2015-6-23**

这个人工木洞设计实在是太屌了

我为什么联想到了爱丽丝里面的兔子洞?

  两所精致的小房子引诱我们开始思考这样一个问题,是否极度小的房子会比大得震撼人心的房子更能体现建筑和人的本质关系?

  这话听起来好像有点绕口,但问题确实是真实存在的。今天的财富和技术为人类失控的建造行为提供了物质基础,房子越造越大了。北京的T3航站楼足足有四公里的长度,建筑的内部几乎就是一个城市的空间;而现在北京还不满足,又在喧闹着建造T4。成都的会展中心是个规模大到可怕的单体建筑,那个庞大并扭曲的形体已经改变了民用建筑的气质,看上去像个拜物教的殿堂。

  精巧的小建筑令人耳目一新,它只提供了人类在特定环境中的基本需求。但这苛刻的控制并不能说明它是乏味的,相反这个挪威山顶上的微型建筑,和意大利的精致小屋给我们展示了它们诗意的一面。

  兔子洞就是两个不同世界之间的走私通道,它可以在须臾之间转变着语境,颠倒着时空伦理。因此那个急速变形的洞口就凝聚了非常性的时间、空间和物质,如此它才能构筑穿越时的那种因奇特而形成的强调。而事实上这个入口的建造的确耗费了建造者们不少的精力,精确的计算、谨慎的材料处理、不厌其烦的拼接。这样劳动接管了因空间不足而遗落的真空,它所创造的体验近乎完美。近在咫尺的此世界和彼世界,因一种奇妙而得以贯通了。

20:12

  此时此刻小木屋就是暂时性穿插在两个世界之间的飞地,局促就是它恒久的特征。

逝者如斯，这个小木屋就是体验世界的一个空间，空间转换的一个驿站，观测时间的一个站点。从密林到都市，从昏暗到阳光，从狭小到开阔……

CHZ：棒！

ZLF：小是好，但我们终究还是要面对大。

BY：我越来越喜欢住小房子。

YL：嗯，住小屋，造大屋，多数同学的活法已经齐全了。

MTL：我加这个公众号。
宋江回复：志同道合。

杜宝印 作品

## 2015-6-26

### 如何鉴别黄色歌曲

前一阵子，继武媚娘变大头娃娃、美剧禁播之后，又下发了30多部被禁的动画，飞芒君倍感惶恐，生

我们即将看到的这本书绝对堪称经典，仿佛是一场以学术的名义所开的一个天大的玩笑，但那些专家和学者的确又都是正襟危坐，发出耸听的话语。

由于我是那个时代的亲历者，所以我笑不出来。歌曲的分类有这么一种方式是按颜色来的，因为既然有红歌就必定有黑色歌曲和黄色歌曲。这时候颜色只是一个象征性的比喻，红色代表内容和革命相关的，具有鼓舞革命热情的和说教作用的；黑色歌曲想必是反动歌曲，格杀勿论，所以我从未听过；黄色是个中间色，容易打擦边球，但是具有一定的消极作用，它容易使群众丧失斗志，留恋生活。由于黄色歌曲是具有擦边球性质的文艺形式，因此鉴定、甄别就很重要，需要专业人士的鼎力支持。这个时候一些专业人士就会跳将出来充当打手。

成长的岁月里最令我着迷的就是这些黄色歌曲，因为它叛逆、隐秘、具有挑战性，更是因为它曲调和歌词极具侵略性，令人不能自己，无法抗拒。

这篇评论中技术部分的分析不无道理，比如对《小村姑卖西瓜》的曲谱结构的评判，有几分我们用简约主义原则批驳装饰主义风格的味道。首先是对多余性进行批判，这是对歌曲之所以变黄的技术成因进行的学术论证，入木三分，令人茅塞顿开。对歌曲内容的评判和鉴定相对简单，就是对情欲和性欲的表达斩草除根，这其中有情色方面的，也有享乐方面的，还有一些涉及所谓的消极人生观的。

我小学时期处于"文革"后期，像样的黄色歌曲几乎没有，

XJH：你居然写这么长！
宋江回复：不算长，现在眼睛受不了了。

MZ：学术！

于是社会青年们就把民间极为下流的曲调翻出，借以抒怀。因为民间的文艺形式中，这种赤裸裸表现情爱和肉欲的歌曲俯拾皆是。西北的信天游，山东的吕剧小调，东北的二人转和山西、内蒙古一带的二人台都有这种类型的歌曲。这种歌曲往往不成体统，歌词直白、粗鄙，曲调猥琐。

中学时期恰逢改革开放，于是资产阶级的香风臭气乘势北上，很快祖国大江南北，黄河两岸靡靡之音四起，革命群众意志摇摇欲坠。这一时期最具人气的黄色歌曲当属《何日君再来》《美酒加咖啡》《甜蜜蜜》等，这些歌曲唤醒了人性之中最根本的东西，令情窦初开的少男少女春意盎然，令那些已经失去青春的革命青年追悔莫及，更令那些见识过旧社会繁花似锦的老人们百感交集。

黄色歌曲的肆虐和风靡得益于流氓们的兴风作浪，我的记忆里，只有街头的流氓们敢于在众目睽睽之下奇装异服，敢于拎着录音机招摇过市。那时，靡靡之音从晃动的扬声器中慢慢地流淌出来，仿佛就是一场盛大的宣言，宣告中国社会的人性即将复苏。流氓这股力量在清教主义时代功不可没，他们一如夜壶的作用，在光天化日之下相貌丑陋，但在深重的夜幕里又是解救人性的妙器。　　　　　　　　　　00:38

BY：这根本就是权利的傲慢和中国文明互害共同体发展的结果！在权利者心中，人民只是他们生存的食物，因此不能被污染！

直到今天，我依然认为《何日君再来》这首昔日黄色歌曲中的至尊，是华语世界里最引人入胜的，最有煽动力的歌曲。在举目无亲的异国他乡流浪一段时间后，在凌乱、浓重的中餐馆里突然听到它时，不信你不起鸡皮疙瘩。　　　　　　　　　　00:45

刚才我一直在想，为什么用黄色来概括这类歌曲呢？或许和黄色的暧昧有关，和身体有关，和天色对应的时间有关。突然觉得真正充满流氓意识的并不是他们指证的这些美妙的歌曲，而是这些专家的文笔。　　　　　　　　　　01:25

教育　　　　设 计　　　　文化批评　　　艺术

## 2015-6-27（一）

#清庭动态# 石大宇为中阮大师 冯满天设计专属的随身演奏椅—【椅满风】

http://card.weibo.com/article/h5/s?from=timeline&isappinstalled=0#cid=100160385800131957027

　　石大宇先生是活跃在国际设计界优秀的华人设计师，近年来他的许多作品一直在尝试使用和表现竹材。这些作品既具有东方神韵，也具有现代意识，并且其中许多都获得了国际的重要奖项。冯满天先生是我非常欣赏的中国民乐演奏家，2013年我们共同出访俄罗斯，在专机上相识并畅聊8个小时。满天热爱音乐，钟情于中阮演奏，他的演奏出神入化，技巧炉火纯青。更令人赞叹的是他能表演古曲、民乐、摇滚和爵士多种风格和类别的音乐，并能融会贯通使它们浑然天成。满天的演奏常常是即兴的，他会根据环境、场合、空间、时间来演奏，每每获得满堂喝彩。如果大家看过那段他在德国柏林和爵士乐钢琴家文特的合作就会对他的风采有所领悟。

　　我和大宇相识是十年前易介中先生介绍的，那时他来学院参加我带的课程作业评审。后来我看到了他的许多作品，那些作品能打动我的并不在于中国式的符号，而是在于他对设计本体问题的关注和解决方案。因此我以为他的作品是开放性的。

　　今年5月我和团队策划的现代芭蕾舞剧《Puzzel 迷》在米兰隆重上演，并征服了来自世界的观众。在这场阵容华丽，编制特别的舞剧中老冯和这把椅子在第一幕中亮相，令人眼前一亮。"椅满风"是一把竹材制作的可折叠的演奏专用椅，由我本人策划，大宇先生为满天量身定制，南通恒昙精舍的张晶先生制作的。它应当是第一把为个人专门制作的演出椅，属于当代设计的范畴。相信今后随着满天先生音乐的飞扬，这把椅子的风采也将打动世人。　　11:20

　　"椅满风"的命名应和了大宇先生作品的系列规制，也和满天先生的音乐甚至姓名发生了微妙的关联。　　11:23

　　本文中满天演奏时的照片由意大利摄影师亚历山德罗拍摄。

　　和"椅满风"同时面世的还有另一款竹椅"椅满空"。让我们拭目以待吧！　　11:33

## 2015-6-27（二）

　　为了筹备7月20日在米兰世博意大利国家馆举办的"当代流水席"展览，今天我横穿京城去老友刘力国家中选作品。

　　我们过去都是798社区的老人，刘力国先生是中国当代艳俗艺术的代表人物，2005年他的系列作品"满汉全席"在李象群的"O"工场的亮相给我留下了深刻印象，当时他的另一件作品"花儿"在我的"上下班书院"进行展出。后来大家见面逐渐少了，但他的作品却在这一阶段发生了巨大的转折。今天在他的工作室看到了这些油画作品，画面风格集华丽与狂野，虚幻与神话般的魅力于一体。力国健谈但脾气火爆，性格耿直。他的讲话锋芒毕露，直入主题。另外我感觉这位老兄最难能可贵的是他从未停止思考与探索，对中国当代艺术有独特的看法。今天和他的谈话令我受益匪浅。
<div align="right">19:40</div>

　　刘力国是一位具有宏观视野的艺术家，他关心自己，更关注相关的政治、经济、文化，他对60后艺术家的创造力充满着信心。他在不断反思艺术的使命和艺术家的角色，并以此不断告诫和提醒自己判断所处的位置。同时刘力国也是一位深谙艺术状态和水准与自我生命关系的人，他知道在艺术征途中的残酷性，他希望自己一如既往勇往直前。
<div align="right">6月28日，01:05</div>

教育　　　设　计　　　文化批评　　　**艺　术**

## 2015-6-29（一）

刚刚结束了一场特别的座谈会，中州大学特教学院是中国第一所开展特教的学校，学生以聋哑人为主。对聋哑人进行的设计教育有其非常独特的地方，就是语言的简约。因为教师的语言都要通过手语翻译传达给学生，而手语的词汇量仅仅有两千个词汇。它难以表达晦涩的语言和浮夸性的赞誉，这时就要求教师必须以精练的语言来传递思想，表达中多余的语言多是无效的，而且会给翻译带来困惑和多余的消耗。

我认为设计专业的特教因其特质让教育者直面一些设计思维中最本质的问题，就是设计语言和我们口头表达语言之间的关系。在这种情况下，示范是比较直接和重要的，而且也是最为基础的。口头语言应当作为对实践性示范的提炼而存在，即它需要归纳实践的条理和目的。如何去解决设计的非语言表达特性在设计教育中的作用，也许特教就是一种有价值的探索。    19:49

崔勇副院长是中央工艺美术学院的校友，长期以来一直从事特教工作，有许多心得。在座谈中他为我演示了他的一个课程训练的过程和结果，图形的理性化过程就是特教的核心，它依赖的也是图形的演变，文字和语言还是多余的。但视觉传达不应当成为艺术设计特教的终点，我个人认为它可以继续向具有技能和技巧方面的专业延伸，因为视觉的交流必须建立在共同经验的基础之上。而经验的共识又和口头语言的交流息息相关，但技术和技能却是相对稳定的。    20:00

若是盲人学习设计专业就会遇到无法克服的障碍，因为艺术设计虽然有抽象思维的属性，但它终究无法摆脱形象。形象是具体的，具体的形象是现实中所有设计的载体，也是内容。所以这个世界上没有盲人设计师，却有盲人音乐家和文学家。    20:05

由于侃设计者的存在，设计存在着异化的危险。因此侃侃而

教　育　　　　设　计　　　　文化批评　　　　艺　术

MS：工业85的崔勇在那里吧？

CHZ：👍
宋江回复：挺有意思的。

XD：那就不能调侃设计啦。

RZ：设计之善，善莫大焉。

MS：盲人只是没有合适的工具，他们脑海中肯定有形象，随着科技的发展，终有一天他们会给世人呈现出一个别样的世界。

CHZ：当年在水晶石有一聋哑人搭模型，天分极好！

KLZ：说的是！

CHZ：现在同学开发一款人工耳蜗正通过审核。耳疾产生的哑语是可以治愈的。

| 教 育 | 设 计 | 文化批评 | 艺 术 |

谈者必须要自觉和反省,而设计者也要警惕侃设计的老手们,比如我这样的。　　　　　　　　　　　　　　　　　　20:14

我非常佩服那些能讲话的聋哑人,他们靠的是极为敏感的视觉。他们完全是依靠观察对方嘴形的变化来接受语言信息,这时候语境就很重要。对语境的判断要先于对嘴形的判断,这样就可以避免许多的歧义。其实对于听觉健全的人也是如此,我们的每一个发音都有可能表达几个甚至几十个的意思,这时候语境约束了它的可能性。　　　　　　　　　　　　　　　　　22:10

KY：👍👍

宋江回复：另外听觉对于发音的重要性在于它的纠偏作用,这样避免了发音的任性引起的出格。也就是说语音的共识建立在规则和标准之上。而准确和有效必须依赖另一个体系。

KY 回复：苏丹兄提升了学术高度！

宋江回复：孔兄过奖。

KLZ：聋哑人对形和表情很敏感,他们的本能里有着极强的表现欲,这是做艺术的优势,他们的专注促成了这种优势的发挥。

YHJ：2002 年在中西部首开聋人艺术高等教育/2005 年成立国际唯一聋人艺术设计学院/2009 年从艺术设计学院分出更名为特殊教育学院。

宋江回复：我知道你是开天辟地的人。

## 2015-6-29（二）

昨日偶然得闲，闯入南门外万圣书园。如饥肠辘辘之人突遇饕餮盛宴，久旱之地忽逢甘霖。于是逡巡良久不可自拔，购得图书二十余本，以作下一阶段精神食粮矣。其中秦晖先生所著的《传统十论》，朱大可先生的《华夏上古神系》，和余世存先生的《大时间》尤其令我欣喜。概因吾多年以来对以上诸位的思想和文采钦佩不已、赞美有加，已成癖好。

然以吾当下之状况，必定不能将此番网络之物一一细读，逐个品鉴。实为无奈！但购置枕边，心方安足。

23:01

当下，读书对我等劳碌之人实为妄念。然吾心不死！读书是为未来的自由整理羽翼，为他日的独立修葺孤舟。正如宋人张孝祥在《念奴娇·过洞庭》中所言："玉鉴琼田三万顷，著我扁舟一叶……孤光自照，肝胆皆冰雪……"

23:10

读秦晖和余世存的书，感受到的是思想的美，启蒙、解惑。秦的文风沉稳，余的飘逸、雄健。大可先生的文字华美，甚至令我忘记了文字所承载的内容。

23:22

万圣书园是清华园周边方圆数平方公里范围内最具魅力的空间，也是自己每隔一段时间必去的心灵 SPA 之所。四年前我还做系主任且在八项规定未出台之前，我隔一段时间就会给系里的老师发这里的购书卡。在物价飞涨的年代，唯有尽是文字的书籍最为价廉物美。500 元的书卡可以过一把小瘾，若是 1000 元简直可以任性了。但据说也有人不以为然，认为此举多余，不如超市的购物卡实惠。

6月30日，01:33

SJF：太！！！！酷！！！！了！！！！

W：数学? 最不喜欢的！上古那本寄给我看看！

WH：我也去待了好一阵子买了几本，好时光。

J：契约论。

CHZ：秦 深刻。

ZJ：大餐！

RQ：猛搓。

LXZ：秦老师师大出身，苏老师评价准确，学风、文风都沉稳！

教育　　　　设　计　　　　文化批评　　　　艺　术

WXA：直接发现金最好，各有所需。
宋江回复：哎呀，你就直接发肉串得啦。
WXA：这个可以有，啥时？

宋江：就连泓佑这样超凡脱俗的名字你都给人家改成红肉！
WXA回复：不买书、不读书的后遗症……

ZYL：红肉原来叫泓佑啊，这名字简直太高大上了！

LHY：怎么躺着都中枪啊！

教育　　　设计　　　**文化批评**　　　艺术

## 2015-6-30

清庭动态 | 椅满风 - 竹与乐之跨界碰撞

期望竹椅 - 椅满风独一无二的外观与功能和冯满天的音乐融合，激发全新的律动表现，为演奏者带来更

非琴不是筝，乍听满座惊。转轴拨弦几声，满天危坐正襟。人琴合二为一，登台座驾满风。坐地日行八万里，风声、雨声、读书声。

17:30

XJL：好诗

SMDD：苏老师好词！

宋江：大宇艺高技精，竹椅巧夺天工。收放自如无间道，巍巍身躯张满弓。

CXS：不上漆似乎更好些。

宋江回复：总共有两把，一把色深一把色浅。

CXS 回复：👍

宋江回复：这把椅子设计得职业、地道，没有一颗钉子。

CXS 回复：竹隼的。

宋江：CCTV 为这把椅子的问世，以及设计和音乐的结合做了专题片，将在《探索与发现》栏目播出。　18:21
因此我可以说，我个人利用世博和米兰的平台所整合的资源，以及促成的结果或事件都是有标准的。有一些莫名其妙的瓜葛希望它们尽快自行了结罢，因为自知之明很重要。　18:27

XG：南竹新镶湖床，中阮吟韵东西。

SMDD：经常有这样的好作品，令人鼓舞。

| 教 育 | 设 计 | 文化批评 | **艺 术** |

## 2015-7-2

  昨日傍晚，夜探 798 白盒子艺术空间。老友苍鑫作品展"精神颗粒"进入尾声，我才得以偷闲观摩。这些作品过去在苍鑫的工作室"五环一号"大都见过，但这次如此系统地铺陈开来，较为完整地反映出他近些年的思考，令人为之震撼。

  后天晚上我决定接受邀请在白盒子艺术空间做一次讲座，主要是从我的视角谈"精神颗粒"作品展，以及我对苍鑫艺术创作的粗浅认识。 19:57

  虽然我现在大体上还算一个唯物主义者，但是当自己通过物理的方式看到另一个世界的组织与结构时，那摇摇欲坠的大厦即将分崩离析。无论无机或有机，无论冰冷的材料结构还是生机无限的生命世界，究竟谁是创建者？那么严整、井井有条，那么合理，环环相扣。 20:32

RQ：几点？

宋江：7:30。

A：老师您几点的讲座啊？普通观众可以听吗。

YY：真想去看看。

ZLF：舔地那几位？

宋江：感谢三版工坊艺术家满开慧女士的精彩抓拍。

ZYL：求录音！

CHF：苏老师，我们可以去听吗？

JJ：苏老师，讲座活动什么时间呀？

宋江：讲座时间大约 7:30。

教 育　　　　设 计　　　　文化批评　　　　艺 术

宋江：用物理的手段解释神秘主义，绘画扮演的角色和显微镜与摄影不同。有意地歪曲并非笔误，是在强调主观的作用。

LM：日子过得潇洒

T：体现思想和情感！

LDY：帅呆了
宋江回复：大雨好。

ZLF 回复：潜水演员终于冒泡了。

HYH：好久不见，都穿短袖了！
宋江回复：是啊，再过一段又该穿坎肩啦。
HYH 回复宋江：正在安排去意签证，签下告诉您。
宋江回复：7月12日米兰"中国流水席"开展。

WN 回复：哥，别把文身露出来，臂花少年。

教 育　　　设 计　　　文化批评　　　**艺　术**

教 育　　　　设 计　　　　文化批评　　　　艺 术

## 2015-7-4

　　超级大都市北京有许多这样的地方，空间、景观、生活形态都像是拼贴而成的。几百米开外，甚至是一墙之隔就是两个世界，相安无事，但老死不相望。边缘地带的早餐，静谧的庭院……一边是早市里笼中垂死的鸡，一边是喜鹊快乐的叫声……早安北京！
<p align="right">09:07</p>

　　拼贴是现实中没有达成共识时遭遇的尴尬，但却是一个新世界的开始。主体与主体之间的不同诉求，政策的断裂从阶层的分裂开始到政令不畅。一切都在疯长之中。
<p align="right">09:13</p>

　　作家猫倒是很喜欢这种拼贴中的矛盾、荒诞和机巧，以及生活于此的人们的豁达。
<p align="right">09:15</p>

　　高雅精致的艺术品和廉价的一次性塑料制品同样也近在咫尺，空间啊，你到底拥有多少个夹层，竟能私藏如此多的景象和存在方式。
<p align="right">09:22</p>

　　资本是拼贴的元凶之一，像是四下劫掠的游牧民族。许多所谓高档的社区就是先被生硬地拼贴进入贫瘠的现实中，然后又催生出了一种寄生和宿主之间的关系。
<p align="right">09:39</p>

MKH：早安！看到我的画了！拿画的是你儿子吗？
宋江回复：是的,14岁啦。
MKH 回复：长得好高好帅！

LSL: Morning！苏老师，

塑料袋隔着碗盛食物，如是滚烫食物，塑料袋会释放剧毒的，请注意呃！

BY 回复：这是一个非常

值得思考的问题！

LLH：高档社区只是社区内的高档，出了社区就回到了现实。

XPF：大小苏。

教 育　　　设 计　　　文化批评　　**艺　术**

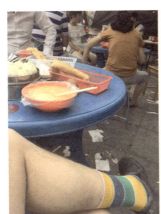

AMDSN：终于见到了作家猫，与苏院神似呢，看表情绝对是有自己个性和思想的小男生，难怪早熟，也为好爸爸点赞！

XG：年轻人的心是真正开明的心，弥足珍贵！人生无处不拼贴。好袜子！

ZJ：城中村。

宋江回复：边缘地带。

H：苏老师的帽子果然款式很多。

THT：最后那张大师级别……

CLZ：看到小帅哥了。

| 教 育 | 设 计 | 文化批评 | 艺 术 |

## 2015-7-9（一）

　　纽约高线公园，貌似自然在人类大都市中的一次反冲锋。草木虽欣欣向荣，但实际还是假象。没有野草的自然反冲锋，不过是一场换了样式的人类游戏罢了。　　　　　　　　　　19:27

　　这是一条神奇的天路，散步需要先爬梯上去。但其上散步、待坐者甚众。好的是城市终于慢下来了！不知北京的二环、三环、四环、五环啥时候会变成大北京绿色的项链、绿色的围脖、绿色的围胸和绿色的腰带？　　　　　　　　　　　　　　　19:35

　　未来的城市一定会出现越来越多的空洞，也就是坍塌。修复这些空洞将是设计师一项长期面对的工作，谁敢胡说环艺人将无所作为呢？　　　　　　　　　　　　　　　　　　　　19:39

　　所以环艺这个半死不活的事物必须向前看，具有更大的胸怀才有未来。否则就将被未来埋葬！　　　　　　　　　19:49

　　环艺区别于环卫的根本在于，环卫在维持，环艺在创造，环艺在解决！　　　　　　　　　　　　　　　　　　19:52

　　但环艺的身份是个问题，没有合法身份只能做见缝插针的雷锋了。　　　　　　　　　　　　　　　　　　　　20:02

　　在城市这张画布上面，人类画了涂、涂了改、改了再画，不断反复。城市比农村牛的地方在于，它的空间是叠合的，它的时间是错乱的，它的历史是缝合的。地壳很厚，足够人类继续折腾！曾经的纽约，上天入地，摩天楼、地铁，它是未来城市的典范。

　　　　　　　　　　　　　　　　　　　　7月10日，02:53

ZAM：一语中的，自然是回不去的乡愁。

XF：高线公园。

YYB 回复：艺术"化"环境，内化于心外化于景，"修"境，美的环境能修心、养性。
努力从大环艺文化产业的建筑艺术、装饰艺术、园林艺术、雕塑艺术、灯光艺术、雕塑艺术、灯光艺术、水景艺术、展陈艺术等方面突破。

教 育　　　**设 计**　　　文化批评　　　艺 术

WCG：空中花园？

L：去纽约了？
**宋江**回复：是啊。
L 回复：工作？
**宋江**回复：是的，中国驻联合国代表团和大使馆工作几日。
L 回复：佩服！佩服啊！

ZJ：在理，精彩！

*教　育*　　　　*设　计*　　　　*文化批评*　　　　*艺　术*

### 2015-7-9（二）

　　昨日在美国从事艺术活动的爱徒何为，为我安排了两场采访。上午在洛克菲勒家族创办的亚洲协会，问题涉及国家新时期文化形象的塑造，设计体验和中国建设状况等问题。谈得投机，采访时间超过了一个半小时。中午马不停蹄赶到了美国中文电视台《纽约会客室》接受采访，问题除了上午的话题之外，还包括中国教育现状和破题方法。我结合自己的教育实践谈了自己的看法。21:27

　　看到昔日学生今天的状态我由衷的高兴，他的成就也证明了自己当年的判断。作为一个教育工作者，最大的幸福莫过于此。但过程是艰涩的，你要接受怀疑、批评和非议的压力。　21:44

　　主持人谈到了中国留学生普遍存在的关于创新方面的困惑，并且请我对此发表意见然后提出一点建议。我认为个人的创新根本就在于如何发现自己，因为每一个人都是独特的，你的平庸也许在于你忽视了另一个你的存在。所以今天教育工作者最重要的责任就是帮助学生发现他自己，教育机构的作用一是包容，二是协助他掌握理性、科学的工作方法，以便使个人的才华和社会的机制以及生产的系统相结合。　23:57

　　近几年来清华美院环艺系的出国留学者出色的表现引人注目，某种程度上这是开放办学的结果。现在的学生尊重自己的感受，这时把视野给他们打开就是重要的第一步，把选择的权力交还给学生。

7月10日，04:40

教 育　　　设 计　　　文化批评　　　艺 术

教育　　　　设计　　　　文化批评　　　　艺术

AMDSN：高大上！

HY：侧面看苏老师你穿的特别像和服。

WC：要求发布采访视频链接。

HYH：不戴帽也帅！

ZX：和主持人不在同一个季节。

HJ：身后的黑白照片不太好。

AWD：这个问题，貌似中国国情下，比较尴尬。

ZB：在全球肩负着推广使命呀！

LM：宋江院长，有晚清民国同盟会成员之气。

AFMN：所以当老师是幸福的。

CLZ：太牛了！

SJ：老师威武！

FRQSK：赞赞赞！

| 教 育 | 设 计 | 文化批评 | **艺 术** |

## 2015-7-10

纽约的艺术活力在于它聚集了全世界的艺术精英，纽约的艺术地位在于它始终在开拓新的艺术视野，创造新的艺术形式。

昨晚爱徒何为请我去他工作室附近的 Mckittrick（麦基特里克）剧院观赏了一场特别的戏剧。该剧的名字叫《Sleep no more》。它叙事的方式独特，使我深受启发。整个表演被分散在一栋老工厂改造的空间里，空间有多层，同一层亦有细碎的分割，因此这场表演实际上是在多个空间同时进行的。空间的并置，表演的同步导致了叙事的平行。观众可以从任何一个空间介入到剧情之中，在介入的时间上也是如此，但结局会被汇聚在一起。每一位观者都被要求戴上面具并不得在观演的过程中发声，于是舞者就成为空间中最引人瞩目的事物。由于观众就簇拥在表演者的周围，我们不仅能看到他们的眼神，还可以听得到他们急促的呼吸，那种身临其境的感觉就异常的强烈。三个小时的演出中，观众们不停地追随着演员在复杂、昏暗的空间中穿梭。而这个过程中观众又会偶然邂逅另一些情节和情境中的细节，每一个局部的叙事都是独立的，但空间是完整和连续的。空间会拼合这些叙事的碎片，我们也会拼合，所以当高潮迭起时，每一个人都受到了强烈的影响。   11:46

表面上看这部剧似乎在做打破常规的尝试，追求手法的特别性。但仔细想想，却发现它是最为合理的处理方式。因为现实中事件的发生本来就是在不同空间里进行的，只是我们的舞台只有一个。所以当多个舞台出现时剧情表面看好像是被拆解和分裂了，实际上它给了每一个观者完全不同的体会和经验，难道这不正是我们苦苦追求的么？   11:59

在欧美看展览和演出的确和国内不同，如果把这些活动比喻为吃药或喝酒的话，那么这里用药的计量很大。我猜想这固然有

教 育　　　　　设　计　　　　　文化批评　　　　　艺　术

教 育　　　　设 计　　　　文化批评　　　　**艺 术**

身体的原因，更重要的是追求极致的态度使然。表现痛苦一定要让你痛不欲生，表现喜悦必定让你喜极而泣。写意的方式不多，因此每一个细节就要极其考究，极其用力，最大限度地释放自己的才华和表达自己的生命力。这是感动人的根本所在，是艺术性的劳动所致。

因此我对写意产生了某种程度上的怀疑，在这场表演中我为那些演员的真诚和入戏状态深深感动。当最后一幕上演时，那种视觉和听觉的营造是无以复加的，审判中的窒息和逼视，绞刑前的悬念和绞刑的质感使人切身感受到了死亡的力量和道德的压力。
<div align="right">7月11日, 03:38</div>

因此在欧美观看艺术展览和表演一定要在心理和体力两方面做好准备，好的艺术必然是一次深刻的体验，这个体验必须要用对方的生命和自己的身心来完成。在信息的时代里，身体的记忆更加重要。
<div align="right">7月11日, 03:43</div>

艺术的商业模式转化也是一个很重要的问题，一场表演在商业化的推动下会衍生出许多附加的，但又是有效的事物。这些事物会聚合在艺术的周边形成一个良好的营养体，一直从各个方面哺育着艺术的核心。美国在这一方面是高手！
<div align="right">7月11日, 03:52</div>

CXS：何为很何为了！

CHCDM：师兄安排得好！这周六第二遍，这次读了莎士比亚的"麦克白"。

ML：闻老师的叙述有种同游的感触。

LHY：快嘴也在啊。

CSW：《死水边的美人鱼》，孟京辉新戏，推荐给您。

HJZ：受教了，老师！

GZ：艺术品或活动有它的含蓄和模糊性，充分使用好是本事！也是艺术活动获得政治追捧的妙用。

教 育　　　　设 计　　　　文化批评　　　　艺 术

## 2015-7-11（一）

　　五角大楼旁的 911 纪念碑，三只巨大的弧形钢拔地而起，射向天空。闪亮的钢构件和弧形并带着明显收分的形体，让人联想到那三架撞击目标的飞机，也会令人联想到发射的导弹轨迹。把民航变成导弹的确是 911 策划者的惊世骇俗的发明，但这个发明显然是黑色的。当远离它后回望时，突然看到那扭曲的三条黑线，于是设计者的用意一目了然。　　10:11

　　华盛顿的公共艺术建构有其自身的特点，对空间关系和场所精神的表现非常突出。在国家叙事层面，他们敢于把令人骄傲的，如美国海军陆战队在"二战"硫磺岛的群雕；沉重的、伤痛的，如越战纪念碑；惨淡的，如韩战纪念碑；和悲剧性的事件如 911 恐怖袭击事件共同组织在一起。这样做的效用是明显的，就是把说教隐藏在了对国民的启发性之后。　　16:57

　　我很欣赏这些散落的纪念性节点和轴线的关系处理，秩序井然又个性鲜明，洋洋洒洒。　　17:03

MXD：形散神聚，国会图书馆也可一看，晚上别在市中心游览。

ZJ：他们遵循的，似乎接近文献、史实、史诗以及深重（致国家）且细致（致公民）的感动力，而绝少图式、风格、类型化等。

宋江：二十年前来此参观，举着老式的佳能相机疯狂拍照。在越战纪念碑前流连忘返，这是将纪念性表达的视角转向的开始，表现战争和牺牲对人的影响。17:13

教 育　　　　设 计　　　　文化批评　　　　艺 术

MXD：帝国主义开始了
垂死挣扎！而……

教育　　　　设　计　　　　文化批评　　　　艺　术

## 2015-7-11（二）

昨天在中国驻美大使馆访问、参观和讲座，下午参观使馆新建公寓的工地。2009 年 4 月新馆舍落成，我于同年参与使馆的艺术品规划及空间环境优化工作。贝聿铭先生的这个作品虽说没有赤裸裸的表现中国符号，但我个人认为这个作品中秉持了中国建筑内在的精神。尤其当我看到贝老对艺术家的举荐名单时，我由衷地激动和感动。在这份名单中，徐冰、蔡国强、谷文达、刘丹、林璎五位都是活跃在国际上的华人艺术家，而在他们的艺术履历中，我们可以看到多年以来他们用中国式的思维对当代艺术语言所做的探索。

但当时我也看到另一个现实，中国的当代艺术实践尚未对进入建筑空间，真正融合在建筑空间做好思想和方法上的准备。这也是一个艺术观念需要转变的问题，即如何看待空间问题，如何介入空间问题，艺术是否需要和空间结合从而获得永生的问题。　17:39

我在中国驻美大使馆的讲座题目就是："艺术介入空间"。我从现代主义的空间论及其历史渊源和在当下的表现讲起，然后谈到贝聿铭设计的这座馆舍的内在精神和意义。最后对如何在这样的空间中营造艺术氛围，开展艺术活动提出了若干建议。崔天凯大使主持了我的讲座活动，最后使馆的外交官们对我的讲座报以热烈的掌声。　17:47

CX: 请看我发你的微信。
宋江回复：看了，正在处理中。谢谢老兄。
CX 回复：客气！

FMT: 下次我和朱一兵老师给你配乐。
宋江回复：那我就开心死啦，两位大师！

CL: 我的哥儿们在使馆，有什么事尽管讲。
宋江回复：好的，谢谢学长。

教 育　　　　设　计　　　　文化批评　　　　艺　术

M：中国需要有这样的设计文化大使，联结和沟通东西方文化！

宋江：空间这个容器的品质很重要，既有形而上的，也有空间组合技巧和硬件设施方面的。空间的意义和价值相互辅佐才是建筑的永恒之道。18:12

LSL：讲得太到位了！

ZSMZ：祝贺讲座成功！

## 2015-7-12（一）

对个人而言，当个农场主比当个总统更有价值———Mount Vernon（弗农山庄）观览感言。

00:06

乔治·华盛顿曾经说过："世界上没有哪个宅邸比这个环境更好……"农耕文明社会里许多大人物都在农庄深处谋划着历史的未来，那个时代农村是人类社会的母体，社会的进步或变革动力大多来自农村。农庄深处的宅邸比城堡深厚的壁垒中的殿堂更有能量，因为它的系统相对城堡是开放的。

00:07

农庄的强大之处在于它的独立性，是个完全自给自足的社会系统。农庄主是这块土地的主宰，这个独立社会的国王。在农庄的景观中 Mansion 统治着一条轴线，但两侧的建筑群是轻松和自由的，完全不像城市中的秩序那么铁血。

00:15

农业社会的底层结构中，人和人相互依存的关系是非常具体的，直接牵扯到生存问题，因此这种盟约更加牢靠。在抗战时期，据说最令日本兵恐惧的是民团和乡勇，他们有着同仇敌忾的气势。水浒中宋江的队伍摧城拔寨，势如破竹，可在祝家庄、曾头市这几处还是吃尽了苦头。

00:22

就连明末农民起义的李自成不也是命丧这等人之手？但 Mount Vernon 的景观是优雅的，它完成了具有高度抽象的治国方略。

00:25

HK：跟当院长比又如何？

KY：言之有理，以前还没有想到这一层……

SLM：日军战力其实中等，和苏军、美军一碰就露馅了，实在是当初中国普通军队太烂，缅甸远征军史迪威训练的几个中国师战力就比日军强。

宋江回复：你这么一说老宋他们就又不高兴了。

SLM 回复：我说的是杂牌国军不行，八路军的另说。

宋江回复：但只要你说中国不行就不行。

教 育　　　　设 计　　　　**文化批评**　　　　艺 术

MXD：治大国若烹小鲜，一群民兵，几伙团练，若干教头虽不谙武艺，却以散兵游勇击败了当时最强盛的日不落帝国，开创了一个新的时代。

而从伟大、光荣、正确、屡获矛盾大奖的文坛风云人物——姚雪垠姚老之巨著《李自成》中，我们惊讶地发现自幼根红苗正，从小苦大仇深，为了解放几万万农民，在早于北美独立战争百余年的明末农民战争中的高迎祥、独角龙、顶塌天……李自成、张献忠等草莽英雄，连带一群落魄文人，如书中描述的李岩、牛金星之流借连年天灾，以流贼作战手法，建立了政权。

## 2015-7-12（二）

**诺贝尔获奖者中村修二：东亚教育问题的根源在哪？**

因研发蓝光LED而获得2014年度诺贝尔物理学奖的中村修二于2015年1月16日在东京的驻日外国记

这是一篇令我深受启发的好文，借此我又登陆了一片新的滩涂。中村修二的批评虽然针对的是现代社会的整体性教育，但对艺术和设计教育依然有明显针对性。我甚至感觉到，他是一位给孤军奋战中的自己提供更具杀伤性武器的人。

首先东亚教育的底色是非常接近的，主要包括传统中的儒教，现代化过程中的文化心态……现代教育和社会结构的稳定关系是一种大恶，正是因为这一点，它才成为在中日韩三国此起彼伏的、不断高涨的应试教育恶浪的根源。很明显，这种糟糕的关于教育的社会制度设计始于科举制度所形成的观念，它在今天戕害着越来越多的人。包括中学生、大学生以及他们的家庭成员。在中国还包括尚在幼儿园里的孩童，因为我们都深信"不要让孩子输在起跑线上"的鬼话。

16:59

普鲁士教育对艺术与设计产生的影响是近十几年的事情，这和一个特殊的历史事件有关。这个事件催生了许多离奇古怪的事情，它导致一些坏的示范举措冠冕堂皇地出现在了艺术与设计教育领域。模块曾经就是一种在美术学院代表先进水平的称谓，许多荷尔蒙分泌过多的改革者乐此不疲，他们借此药力以科学的名义谋杀了艺术与设计教育中原本残存的活力。

17:08

艺术与设计应试教育中的重复是一种流氓行径，但我们对此无可奈何，因为从小学教育开始我们就相信复习的力量。过度的复习是损害竞争伦理的狠招，但中国社会每一个人和每一个家庭都希望从中获益。美术学院的入学考试从结果来看，一大批的李鬼出现在了考官面前，令人难以辨别，最终一些成功的李鬼们获

| 教 育 | 设 计 | 文化批评 | 艺 术 |

得了比失落的李逵更多的机会。  17:15

　　文章中关于"稀缺"的论述也是一个深层次的问题，这是资源条件形成的历史心态。它导致了对一切资源占有的强烈冲动，也因此产生了错误的评判标准。掐尖、挤兑、对师生比的过分迷信，等等。

　　总之，我们迷失在了一个有传统文化和地缘条件、现代谬误所共同营造的迷宫之中。  17:25

ZQ：美术学院的课程结构，在当代应该更靠近大学的文学系，像中文系，它对学生的训练不是以让学生以后当小说家、诗人为预设目标，而是在本科阶段主要训练文学史论的视野，辅助以文学写作的基础训练。另外，现在文学系还增设了文化研究、电影文学等跨学科课程。国内美术学院目前的训练结构，还是以让学生当艺术家或设计师为预设目标，艺术史论和跨学科视野的课程在创作系里老师学生都不重视，最后不仅艺术史论视野缺乏，甚至连重心所在的艺术家的绘画、雕塑、版画等技能也没有学好。

宋江：现在是华盛顿时间早上5:38，我得继续睡觉了。  17:37

ZQ 回复：辛苦！异国场域激发思考。

ZZX：好好休息！

TS：领导为艺术教育操碎了心呐！

教 育　　　　设 计　　　　文化批评　　　　艺 术

## 2015-7-13

　　华盛顿杜勒斯国际机场，沙里宁的作品。追求经典的时代过去了，但经典就是经典！所谓经典作品就是在事物最根本的问题上所作出的理性和感性之间的平衡选择。　　　　19:51

　　经典的特征就是非常性的简约，每一个动作和形态都解决了一个最本质性的问题。　　　　20:07

　　曾经有人和我讨论过经典的问题，并认为今天不再是一个追求经典的时代。这是一个复杂的问题，牵扯到的因素比较多。我喜爱经典，但我必须接受当下。今天有许多人已经失去了对经典的判断，这是一个理性精神衰退的时代。人们尊重自己的感受，并疯狂地追逐自己的影子，对具有普遍意义和价值的东西不再抱有过去的热情。　　　　7月14日, 02:13

　　多样化和极度多样化是有本质区别的，多样化代表了彼此之间的相互尊重和理解，极度多样化却是一种竞争状态的表现。我喜欢杜勒斯机场是因为建筑师既尊重自己，也尊重那个时代，他用个人独特的手法向时代做出彬彬有礼的致意。钢筋混凝土材料复合的性格造就了不同的形态，它们以结构的、构造的、肌理的方式呈现出来。

　　从当下的角度看，杜勒斯的美在于克制！　　7月14日, 11:01

教 育　　　设 计　　　文化批评　　　艺 术

教 育　　　　设 计　　　　文化批评　　　　艺 术

2015-7-15

　　昨晚在加拿大中国大使馆看到了傅抱石先生 1962 年绘制的大幅山水画，应当是这位前辈水准上佳的一件作品。这幅作品构图雄伟，笔法精妙，表现出那一个时代的理想和美学价值观。中国驻外领使馆是中国文化输出的一个通道，展示的一扇窗口，表现的一个平台。每个使馆在过去均有一些积累，但作品以中国画为主，主题鲜明，以表现中国大好河山为主。这次走访北美地区三个领事馆看到了大量的珍品，包括关山月、傅抱石、黎雄才、黄永玉等前辈的作品。但这些作品如何与当下的艺术作品进一步融合，和空间匹配，以及如何保护、陈列、装裱都是问题。显然一味遵循过去的观念进行处理会引发一些问题，只有妥善处理好传统艺术形式和今天使用方式之间的冲突，才会更好地推广中国的优秀艺术作品。

00:38

　　几天前在纽约还看到了李可染、白雪石先生的巨幅作品，也存在悬挂位置欠佳和作品保护面临的问题。看来中国的院校需要开设相关的课程或专业，并且中国的艺术作品修复应当具有针对性，不能完全照搬欧洲的模式，这很大程度是材料引发的。 00:45

ZML: 这就是设计师的思维。

SJ：不全是垃圾。
宋江回复: 确实有垃圾，但这几位还是可以的。我介入是为了打开新视野。

教 育　　　设 计　　　文化批评　　**艺 术**

MTL：是的，还有灯光、观赏视距、观赏心情的预备和铺陈、背景墙面……

MYHF：我理解的，当初是为了政治服务，现在变成了负担。

ZB：国画大家的作品几乎每个驻外使馆都有，既然属于国家财产，应该由国家立项安排专家普查，再分门别类把这些珍藏品调拨到最适合的地方展示研究。驻外使馆如何在新时期成为中国文化的窗口也可以专项调研，需要找到更有效的方式。而不是挂几张大名头的力作就行的。

宋江回复：你说得对，我们正在做调研。过去几年里所有驻外领事馆的文物及艺术品。

ZB回复：真好！

宋江回复：我在大力推广当代艺术。

ZB回复：当代艺术作用于当代！最有效！

YG：是在渥太华的中国大使馆看到的吗？

宋江回复：是啊，在你战斗过的地方。

YG回复：还真木有见过这些作品……

XL：都是珍品啊！

TW："中国的院校需要开设相关的课程和专业，中国的艺术品修复应当具有针对性。"对！！！

LLH：所言极是呐。

## 2015-7-16

### 别以碎片化的名义浪费生命

"碎片化"进入我们的视野已经五年了。它真的会给你错觉，使你错以为在手机上虚度的时光原来是在⋯⋯

我最喜欢收集碎片，然后再慢慢拼合它们。曾几何时我们开始创造了知识结构这个概念，然后就又发明了另一个概念——"碎片化知识"。"碎片化"是带有某种歧视性的描绘，它在为一些片段化和边缘化的知识定性，把这些看似散乱但有趣的知识以及迷恋它们的人直接判了死缓。

对碎片的歧视是站在结构主义的立场上来决定的，它本身也充满了悲剧性的色彩。首先结构对碎片的绝对正确是令人怀疑的，对于许多事物而言貌似结构的东西反而不堪一击，即使强大一时，也会在特定的情况下露出马脚。山崎实的双塔曾经是钢结构的典范，却在燃烧中訇然倒塌。有的人一辈子迷信一个理论体系的知识，却在更新的假说面前全面溃败。

当然我并不是在反对知识结构，只是担心在这个因技术而出现大量碎片化时间的时代里，对碎片化的忧虑会使我们丧失大量的学习和思考。我过去很少上网，微博流行的时代我也保持着沉默，但微信的出现却让自己卷入了漩涡。

04:45

LL：还不睡。

ZB：网络、微博小把式，微信太厉害，城市里的人都跑不了！

DBY：我也一样，你也一样，他也一样。这是一场台风。

QH：人生记忆何尝不是碎片化的⋯⋯一幕一幕。

Z：睡觉

W：院长所说的碎片化知识，我非常认同。我正在日常工作生活中学习如何更好地把结构调整到正确，然后慢慢地将各种看似互不相关的零星知识粘贴到结构上，就很像小时候做纸浆大头娃娃的工序一样，必须把模具做到标准，然后将纸浆一片一片的粘到模具上。

MD：微信，欲罢不能。

| 教育 | 设 计 | 文化批评 | 艺 术 |

2015-7-17

该内容已被发布者删除

中国的流水席不是传说，它就发生在当下。流水席展示的不仅是私家的美食，还有食客的风采，更重要的是堂主黄珂的宽宏豁达。如今黄珂和他的数万食客（黄客）俨然一道风景，是人类社会中家常便饭演绎出来的疯狂摇滚。摇滚伴着流水永不停息，歌唱友情，歌唱人生，歌唱人和食物的风采。米兰世博的策划者们，你们想到了粮食，想到了饮食，想到了中国的流水席么？  23:04

AFMN：流水席终于来了，好向往呀。

AFMN：苏老师，李天元作品就是你提过的那个记录黄珂家宴的系列作品吗？用数码展示，不是原作吗？

宋江回复：不是那个。

宋江：国八条的现身几乎铲除了中国大吃二喝的景观，但黄门的家宴依然如故，滔滔不绝向东流去。 23:10

本次展览的地点就在米兰大教堂广场的边上，和达·芬奇的遗作"最后的晚餐"遥遥相望。 23:16

ZTH回复：很了不起。

Y：另一道风景……

教育　　　　设　计　　　　文化批评　　　　艺　术

## 2015-7-21

"流水席"展正在布展中,展览地点位于米兰大教堂广场南侧的古老建筑之中。这是米兰市历史最悠久的建筑之一,是城市的左心室。　　05:37

布展的同学们很辛苦,不仅工作量大,还要针对现场的复杂情况作出具体的调整。他们几乎是一支联军部队,既有来自清华大学美术学院的学生,也有米兰理工设计学院的,还有欧洲设计学院、布雷拉美术学院和 NABA(米兰新美术学院)、Domus(多莫斯)学院的学生。我本人很感动。　　10:04

李天元老师评价得很到位,本届世博的主题选得好,符合今天国际对话的方式。粮食和食品是所有国家和民族以及社会,甚至每一个人必须面对又充满兴趣的话题。粮食是根本问题,食品是生活方式问题。它有多种延展的可能性。　　10:10

作为策展人我觉得自己最为骄傲的事,就是机敏地选择了"黄门流水席"这个素材。它既当下,又充满历史感。既独特,又展现了食品无限的可能性。　　10:14

有时候貌似严肃的主题反而限制了参与者的思维,再有就是以说教性面貌出现的主题,总想盛气凌人去左右别人的思考,这不符合当代的对话语境。今天,独立思考和表达是一种公共权利,所以尊重是个基础。　　10:20

所谓正能量这种东西不是靠说教和口号激发出来的,而是在对话中相互启发形成的,由内而外的。这时策展人必须有自己的计划,悄悄控制讨论的节奏。　　10:27

有时候理想和现实的确有距离,但若没有理想就失去了努力的目标。因此抱怨不可怕,永不言败才重要。　　10:42

D:我们正在期待老师您的作品,希望在微信上能够看到图片!

YYB:遗憾不能去,预祝圆满成功!

XB:又去米兰了,竹尚发布会?

L:旅途愉快!

FMT:苏老师注意休息。

宋江:昨天白天的温度有四十度,据说展览开幕后的第二天开始,米兰降温!　　10:34

WJJ:再忙老师也要注意身体。

宋江回复:谢谢。

教育　　　设　计　　　文化批评　　　艺　术

CXM：介绍得很感人！

QH：有陌生人自远方来，一吃就成了朋友乎？

宋江回复：吃是情感的媒介，陌生路人之间、情侣之间、官商之间、官官之间莫不如此。

宋江：天已大亮，现在去展场最后冲刺。 12:27

D：期待作品。

HYH：太拼了！

MXD：加油！

CD：桌布要是能流动的新材料就好了。

教育　　　　设计　　　　文化批评　　　　艺术

## 2015-7-22

今天上午"流水席"顺利开幕，黄珂的笑容洋溢在了米兰城的脸上，流水席的展览凝固在 duomo 广场永恒的记忆中。西方世界不懂流水席，因为他们不懂得人情为何物。外国朋友们脸上的表情从费解到惊叹，代表着文化的表达和传播的成功。　05:39

中国的吃饭文化是独特的风景和体验，礼尚往来，抢着买单，再到流水家宴，是吃货们层级上升的标志。这么看来，黄珂是中国社会文化发展的必然，是吃货中的珠穆朗玛高峰。　05:45

流水席是最为开放的一种饮食方式，意大利的摄影师亚历山德罗拍摄中国时间长达三十年，他自以为很了解中国，但当他听说黄门流水席居然全部免费时，而且十几年如一日的免费，这个铁一般的事实完全超出了他的想象。在饮食的开放形式上，西方的极致也就是开创自助餐的先河，而中国却有粥棚和流水席。这是胸怀的差异，唯有看透人生的大彻大悟者方能从容淡定地看待自己所有的物质倾囊而出，并一去不返。　06:02

XPF：祝福黄哥，独步走世界。感谢苏丹老师，独具慧眼，恭贺大展成功！

ZB：震惊意大利人啦！

CXG：这个帖子很有启发！

LHY：哈哈哈，真精彩！

LM：不要钱的自助餐。极具中国文化的题材。好客、场面、显摆、美食、生生不息。

YL：没见过，只听说过深圳弘法寺每年有一天布施日免费供游客吃斋饭。中国其他哪个地方有这样的流水席？很想见识。

ZW：祝贺！

LM：我 2012 年清华展曾当过黄珂家座上客，真满满而不断的！这两年巴黎老马工作室也是干起来了，可惜太忙！免费饭店是一种风度！

教 育　　　设 计　　　文化批评　　　**艺 术**

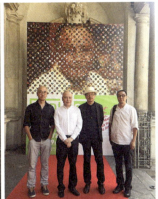

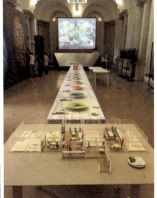

TW：任老师，好几次啦，咱俩同时点，咋这么巧。

RQ 回复：缘分是个奇妙的东西。

ZSH：流水席的确太有特色，怎么解读都不过！

AFMN：恭喜苏老师展览成功，看到流水席乐了，看到粥棚又是另一种心情，中国人的文化表达……

## 2015-7-27（一）

终于又见马里奥，圣马可广场的夜晚不可或缺的人文！ 04:01

娴熟的技艺使得他有时候看起来像个美国西部的枪手，但琴声响起时，一切杀气皆无影无踪。游刃有余的驾驭，小提琴像驾在他雄健体魄之肩的鹰隼，收放自如。广场乐手，单纯而又精彩的生活，如划过历史的极光，拖曳着长久的回响。 04:14

对于真正的乐手，殿堂又如何！只有在公共的空间里，开放的社会环境中，所有艺术才会找到让生命长存的土壤。 04:30

永恒的建筑空间，是吞噬人性的黑洞，但又是见证人性牺牲的胶片，谁能在这底片上留下痕迹呢？不一定是伟人，因为圣马可这样的空间场所，属于人民！ 04:35

马里奥的团队很出色，相信他们都是志同道合之人。他们在这样一个充满声誉的地方，享受着自己的职业，当属世间最快乐的人。 06:15

而许多像我一样的人类却是孤独的，自己在孤独的簇拥下走向末路。即使在这样一个漫溢着世俗欢愉的场所，孤独依然不断袭来。 06:19

AFMN：他的琴让夜色美丽。

XF：小吃都好咸！

HD：每次，睡不着，总是不停看您的文字，谢谢，丹爷。

LS：刚才找你去了。没见啊。

宋江回复：我现在还在，舞台右侧。

DBY：欣赏你的评论！

艺 术

WDX：终于同时见到了马里奥和宋江。

QH：一块黑色幔布遮拦了满天繁星而已……

CLZ：有情调。

LHY：还是他。

## 2015-7-27（二）

威尼斯 Punta della Dogana（多加那角艺术博物馆，又称海关角艺术博物馆），一个旧建筑改造项目。安藤忠雄担纲了设计任务，空间语言并未因旧建筑生动的木构造和丰富的墙面肌理变化而影响。艺术品陈列的方式是空间语言的重要组成部分，空间布设针对艺术品形成的视觉张力，完美地对应着。同时我以为当艺术品缺席时，空间组织和建造的细节就会接管这里，因此这里可以看作是一个永不谢幕的艺术博物馆。它的内容富有弹性，建筑艺术蛰伏在语言叙事的第二个层级蠢蠢欲动。这个博物馆展示的艺术以现当代艺术为主，许多艺术品来自皮诺家族，先锋的艺术总会给人许多激励，包括商业领域。　19:11

　　有趣的是，艺术品的导览和介绍也是空间示意性的，它具有相对的模糊性，契合了空间叙事的风格特点。　19:13

　　安藤的这个作品也是对自己的一次解放，那种刻意的控制在某种程度上松绑了，但对时间的表现还在，甚至得到了加强。物质形态的繁复把原本纯粹的空间语言遮蔽了起来，于是叙事的口吻温和了许多。　19:20

　　安藤以往的建造以自省、内敛的名义做着冷酷的扮相，形成了自己特有的识别性。而这个馆却是真正的内敛了，化为无形，它隐藏在威尼斯迷茫的形态之中。　19:31

　　艺术品名签消失也是一个态度，透着空间意识的自信，因为建筑不是也没有名签么？　19:35

　　艺术品名签变成了导览手册和空间示意，实际上是把艺术品从架上解放出来的一种方式，它消除了空间和艺术之间的距离感。至少从表面上看是这样的，一个追求自由自在的表现。　20:37

教 育　　　　　设 计　　　　　文化批评　　　　**艺　术**

## 2015-7-29

纸上书写的漫长时代还形成了一个庞大的家族，尽管它们正在逐渐淡出我们的生活和我们的视野。但今天突然看到它们还是被打动了一下，极端性笔的样式也是书写行为的升华，它使我们对书写的仪式产生无限的遐思。键盘、显示屏、打印、输出技术粉碎了一个漫长的时代，于是这些极尽奢华、构思奇妙的笔就成为一个为华丽的谢幕而出场的偶像。

<div align="right">22:52</div>

有几款笔的设计表现出了浓重的地域文化色彩，引用了少许的建筑装饰。那些立在架上的钢笔像耸立的高塔，威严鹤立，俨然一个个显赫的地标。

<div align="right">7月30日，00:30</div>

这些华丽钢笔中的极品都有一种执掌权力的风范，它们的尺度超出了常规书写的习惯，因而强调了签署的瞬间，于是不断流淌的印记就被打上了不朽的烙印。笔身的装饰更加外显一些，它依靠的不是感受而是视觉。

<div align="right">7月30日，01:07</div>

相信作为高贵礼品的钢笔，已经失去了书写的可能，它们将作为一种奢侈的陈设隆重地摆在华丽的书房，传递着人们对过去的缅怀。这些精贵的钢笔将永远合着它的笔帽，如同石棺中的木乃伊戴着辉煌的面具，但那个时代的确一去不复返了。

<div align="right">7月30日，02:06</div>

由于失去了复活的可能，它们就像是一具具钢笔的僵尸，衣着华丽，不动声色地静卧在我们身边。在我们噼里啪啦打字的时候，在一旁冷冷地笑着。

<div align="right">7月30日，05:06</div>

教 育    设 计    文化批评    艺 术

教育　　　　　设计　　　　　文化批评　　　　艺术

## 2015-7-31（一）

最令人心动的事情就是逛苏黎世河西岸的画廊了，我喜欢这里狭窄的街道中弥漫的那种书香和艺术品散发的陈腐气息。苏黎世的画廊和书店往往是混合的，画廊的老板都是年纪比较大的学者气质较重的人。他们每日里一边看护着画廊和书店，一边做着自己的研究。这种打发人生光阴的方式是最令我羡慕的，一般情况下，画廊还会有一个庭院，位于空间的末端。那些庭院精巧，古木青藤，花香四溢。这是喜欢独处的人胸怀世界的方式，小中见大、气象万千。

在苏黎世买画是一种特别的享受，走近那些安静的画廊就会怦然心动。它们的格调高雅，但尺度小巧，氛围亲和。是中产阶级喜欢和易于接受的氛围。我尤其喜爱那些布局紧凑，但略显散乱的画廊，在那里搜寻和翻阅有一种期待感，不知什么时候就会和自己心仪的艺术品邂逅。

今天这家店就是我喜欢的那种深不见底的小店，共有三层空间，内容极为丰富。这里有大量精美的十九世纪日本浮世绘，令人爱不释手。最后只得乖乖缴械投降，解囊相购。苏黎世的画廊专业性很强，它们会给买家提供非常详细的作品背景资料，以避免绘画沦落为空间里的视觉点缀和墙面的附庸。　　　　00:55

排除掉投机的因素，选择艺术品进入你的私人空间，就相当于接纳了一位和你素不相识但气味相投的人。其实这是一件挺严肃的事情。　　　　01:08

苏黎世的艺术品市场结构合理，消费基础良好，艺术品在人们日常生活中扮演着重要的角色，艺术品投资情况也稳定而有序。数量庞大的画廊就是一个证明，它衔接着艺术家和市场的关联。同时这里艺术品的价位合理，体现出理性的消费特点。在这样良性的基础上，艺术品的二级市场就得到了合理的保证。而且艺术品市场的种类齐全，油画、版画、摄影、雕塑、装置一应俱全，就连每周末开张的跳蚤市场都会令人满怀希望。这是一座有教养的城市。　07:04

教育　　　设 计　　　文化批评　　　艺 术

ZZZ：赞，素不相识但气味相投论。

ZQ：这么多书，看着眼馋。

LHY：苏老师有好的作品带回来欣赏下。

LZH：收藏了。

WCG："沦为空间里的视觉点缀和墙面的附庸……"赞！

## 2015-7-31（二）

　　昨晚去瑞士的朋友家赴宴，惊叹瑞士人的环境意识和营造环境的素质之高。主人 Pete 是已退休的银行家，夫人 Garbri 是一个热爱中国文化的普通职员，女儿之一毕业于苏黎世理工建筑系，现在西班牙最有影响的设计机构工作。房子和花园都是自己设计的，水准超过了国内中等水平的设计师，家庭环境的营造水平更是出色，功能、格调把握到位，生活道具、食品制作水平别具特色。这是国民整体素质的一个表现，难怪进入现代社会以来瑞士优秀建筑师层出不穷。　　　　　　　　　　　　　　　14:09

　　过去八年的时间里，我几乎走遍了瑞士所有的城市，德语区、法语区、意大利语区都给我留下深刻的印象。瑞士人今天的荣耀得益于他们对自然、对社会、对人性的认识和相处方式。比如对待自然方面，他们勤劳、节俭，一方面和不利的地理条件抗争，一方面珍惜大自然的馈赠。记得有一年威尼斯建筑双年展，瑞士国家馆的主题就一语道破天机，"景观与结构工程"。那次展览，瑞士人只提及他们的桥梁技术和隧道工程，那些跨越山涧、峡谷、河床，连接城市、村落的桥梁做得伟岸、精致、巧妙、秀美。这种千百年来的历练和瑞士的多山、多河流、多湖泊的地理条件密切相关，意志、技术、美学三位一体的生活理念造就了他们的今天。　　14:34

　　在卢塞恩有一个充满悲情的雕塑——"垂死的雄狮"，纪念的是法国大革命期间殉职的 788 名皇宫里的卫队，这些卫队都是来自瑞士的雇佣军，他们敬业、奉献、敢于牺牲，用生命兑现人间契约。这就是瑞士人对社会的态度，因此这种精神在现代社会里继续延伸，成为银行的信条，也内化为个人生存于社会的信念。　14:42

　　瑞士的公交系统是全世界的楷模，精确到了秒，衔接几乎没有缝隙，令人叹为观止。我想其根本原因还是在于人与人之间的相互尊重。　　　　　　　　　　　　　　　　　　　　14:47

　　对于人性的解放方面，瑞士的贡献也可圈可点。新教发端于瑞士！此外，瑞士的国民待遇，瑞士民间的选举方式都可以找到对个体充分尊重的证据。　　　　　　　　　　　　14:53

教 育　　　　设 计　　　　文化批评　　　　艺　术

教育　　　设计　　　文化批评　　**艺 术**

### 2015-7-31（三）

瑞士正在流行一本关于中国的漫画——《一个被复制的城市》，讲的是中国云南的一个令人瞠目结舌的故事。胆大妄为的开发商在云南一块前不着村，后不着店的处女地，复制了一个苏黎世城的事件。在这个荒诞、离奇的事件过程中，充斥着中国当下各种各样令西方世界难以理解的商业规则、潜规则、文化习惯、生活时尚等。像个童话一般展示着中国当下的风貌，令人忍俊不禁。  20:47

随着改革开放，越来越多的中国人涌入西方。全世界对中国的快速崛起都充满着好奇，他们对奇迹背后的故事有着种种猜测。这本漫画通过这个荒诞的故事还原了一些奇迹产生的过程，这些过程或多或少折射出我们这个动荡而又疯狂的年代里关于发展的狂想曲。通过这个传奇的故事，漫画这种传统表现方式好像获得了新生。漫画好像很适合描述当下的中国故事。  8月1日, 02:42

YC：苏教授！云南玉龙雪山那儿吗？

THT：作为本地人，还不知道这事……是不是对内保密呀？

ZL 回复 THT：故事仅仅是故事，非纪实文学吧。

HF：好书！

ZQ：现在很多中国题材被外国人做了，这次威尼斯双年展也有一个老外拍的浙江珍珠加工业题材的 video，中国题材创作的全球化，也是一个有意思的现象。

ZLF：有兴趣！给带本回来？

SJF：有意思。这种故事都传过去了。

教 育　　　设 计　　　文化批评　　　艺 术

教 育   设 计   文化批评   艺 术

QH：在大陆真有类似的情况。

SQ：美丽的青海祁连县也要打造成瑞士印象城！

宋江：对不起各位，现在午饭中，晚上再聊！

CLZ：可以开启开发商新的想法了。

LTJ：悲哀。

ZQ：我在德国买过一本漫画书，是表现一个德国人在深圳的经历。

## 2015-8-3

【一盏美丽的灯笼】 FM3与即将消失的中国传统文化的音乐对话,暨【问路----寻找百年灯笼村】影像画册义卖 邀请函

FM3与即将消失的中国传统文化的音乐对话暨【问路----寻找百年灯笼村】影像画册义卖

    我有两个唱佛机,都是张荐赠送的。这种有趣的器物,似曾相识却又相去甚远。另有一张他送我的CD是我在失眠的长夜里最喜欢听的,胡思乱想无法入睡时,这张CD中的音乐会释放一种磁性,产生一种淹没感,它们紧紧攫取着我的意识,使我摆脱了被繁杂事务所污染的日常生活。那仿佛是一些来自意识深处漂浮的声音碎片,被音乐人精心地拼合而成,仿佛海洋深处摇曳的水草和海带,紧紧缠绕着我四处游荡的灵魂。

    张荐的唱佛机不仅是一种音乐的播放器,在我的眼中应当属于环境艺术的范畴。因为它的妙处在于你把它还原到空间环境中的状态,抽象的音乐可以和形形色色的环境对话,然后生成一种关于场所的感觉。

    我很欣赏张荐的音乐,也欣赏他的艺术态度和艺术的人格。他是那种追求极致的人,首先尊重的是自己的感觉。这一点在舞剧《谜》的制作过程中,我深有体会。人与人就是这样,当你充满善意地欣赏对方的时候,他也一定会龇着牙咧着嘴对你笑。第一次在米兰见到张荐时,竟然发现我们拥有同一款的西服和帽子。 01:36

    音乐也可以作为一种文献,并且它的稳定性绝对可以超过大多数的信息载体。张荐利用音乐来记录和传承中国古老的习俗和技艺,是一个创举。它是那样的悲伤! 01:42

    灯光和音乐比较类似,都属于缺少物质感的东西。因此用音乐来记录和纪念一种恍惚于我们过去生活之中闪现的光芒,再恰当不过了。 01:48

在一个电流肆虐、流光溢彩的时代,有谁还会注意明灭恍惚的灯笼?但依靠技术带来稳定、严格的时代,那些不够稳定和具有偶然性的事物却是令人缅怀的。多年前带学生去米兰参展,有一个学生就曾提出过类似的概念,她想设计出一款和环境气息相关,可以互动的灯具。这个学生现在美国,不知是否还在坚持?  01:57

我想,也许哀乐的历史要长于坟墓,因为情感要先于虚荣和妄念。在动物的世界里,进化更早的是听觉,在一个没有视觉的世界,相信更和谐一些。  02:11

灯笼是一个荣耀,它赋予了光芒一种视觉形式,从而使光摆脱了作为解释形式的角色。灯笼把美好的寓意以视觉的样式呈现出来,它是集光与物,还有意念三位一体的事物。  02:17

## 2015-8-4

《德州巴黎》-1984

一个男人从荒漠中走来，宛如圣经中的人物，一位弃绝于尘世的忏悔者。他穿着美国常见的打扮——牛

    1985 年，上大二的我在学院的礼堂看了《德克萨斯州的巴黎》。影片结束时，观众席上一片寂静，每个人都受到了震撼，但每个人又无法表述自己内心的感受。因为在当时中国人的经验之中，关于人性深层次的问题从未引起过关注。正在因人口的激增而苦恼的中国人民，也尚无法理解美国西部荒芜残酷的沙漠之中的社会环境。因此这部影片给了我们太多的悬念，虽然不能够深刻地解读和体会，但是我却不舍得放弃对这个故事的追问。

    相信当时绝大多数中国观众都有这样的感受，如同突然接触到洋酒，虽不亲切，有情感上的共鸣，但依然不胜酒力。我的一位绰号叫"颓废"的同学，看完此片后竟然大病一场。由此可见此片的巨大杀伤力，即使面对陌生的观众群体。

    2003 年文德斯的摄影展在中华世纪坛展出，我有幸观展，看到了文德斯拍摄的大量空旷环境之中的社会和自然景观。它们是那样的简练，却又是那样的深刻，每一张图片都刺入了我潜意识之中的深渊。当时负责展览的李文子还赠送了我一本文德斯的摄影画册，令我如获至宝。　　　　　　　　　　21:48

    《德克萨斯州的巴黎》深刻表现了人、社会、自然，以及它们之间的相互关系。它的深度对观者的经验、阅历有着较高的要求，人的孤独感以及在社会关系中的苦难挣扎是必须要求以时间作为代价的。人到中年之后我更加深刻地理解了这部影片。　21:56

    男女乃至婚姻是最为基本的社会缩影，它也浓缩了所有的冲突和张力。人性在这种张力之间疲于奔命，总是留下斑斑的伤痕。主人公义无反顾地穿越那片无人的疆界，是为了寻找一块属于自

教 育　　　　设 计　　　　文化批评　　　　**艺 术**

己和家庭的庇护,而现实却是不断地撕裂、缝合,再撕裂。每个人都想超越和终结这种悲催的宿命,但也都像主人公塌陷的眼窝之中执迷的光芒,在耀眼的阳光下不断退缩着。

22:07

人的孤独感是存在的一个影子,而社会性是人试图擦拭掉影子的行动,虽然总是徒劳无功,却不停地耗费着人生。美国西部的环境非常适合表现人性,它可以把大都市里复杂的社会性简约化,从而让我们看到一个基本的图式。

22:25

《德克萨斯州的巴黎》开片第一幕就非同凡响,一片蓝得令人警觉的天空,一只站在岩石上的肃穆的鹰,一张沧桑的脸和一对深邃的眼。这是美国式的镜头感,勃然大气,又充满悬念。当时的国内电影正在流行张艺谋的追求画面感的方式,即把电影中镜头下的场景渲染得如同凝重的油画。文德斯的视觉语言显然更加纯粹,它充分利用了摄影的力量感,以及电影中画面的连续性。

23:42

如果说外景中强烈的光线刺退了人性敏感而脆弱的神经,那么昏暗的室内这种东西又都复活了。男女主人公隔着单反的镜面独白的那段处理的着实牛,叙述、叙述、再叙述,一种压抑感缓慢地流淌出来。

8月5日, 00:01

**MS:** 我 1987 年在西单电影院看过,印象最深的是主人冗长的独白。
**宋江回复:** 片子的视觉语言给我的冲击力很大,文德斯的本色。

**J:** 分析如此深刻。

**SMDD:** 非常赞成"西部适合将都市复杂人性简约化"。

**CN:** 深爱这部电影,是 1991 年大一时看的,后来好像还听过录音剪辑。不知当下大学生对此类电影是否感兴趣。

## 2015-8-6（一）

由于我们狭隘的观念所导致的偏见，大学同学之间的交流和评价几乎都拥堵在了狭窄的职业通道上。这就是我们看到人生景象的单一性和人生景观遥不可及的缘由。

大学同学的个人发展状况甚至成为每一个同学发展的参照体系，如同一个长跑中的集团，左顾右盼然后知耻后勇紧紧跟随是一种不虚度光阴的职业态度。然而当有人不是掉队，而是另辟蹊径特立独行，他就往往滑出了我们的视线。一些出格的选择会让人失去评价的标准，甚至会动摇我的生活信念。

我的大学同学 M 走了一条令人大跌眼镜的人生道路，而且渐行渐远永不回头。在经历了一段颠三倒四的选择之后，M 迷上了奔跑和跋涉。他参与了许多挑战身体极限的运动，如马拉松比赛、100 公里山地越野、铁人三项比赛，还有登山等运动。2013 年他来北京参加 100 公里山地越野赛，在结束令人感到恐怖的 16 个小时的奔跑之后我们有场短暂的聚会。从容淡定，自信自足写满了他沧桑的面孔。那一次我带了儿子去见这位同学，希望儿子能看到一个另类的榜样。第二年，儿子在盛夏完成了骑行一千余公里的"壮举"。

今年年初，M 陪他刚满 14 岁的女儿跑完了第一个全程马拉松比赛，结束之后他在同学的微信群里发表了简短的感慨。在许多人看来，M 的行为太过极端，令人费解。他每天的大部分时间都和健身与长跑训练相关，没有任何赞助，他只能依靠自己。他的收入全部投入于此，伴随着汗水消耗在了漫漫长路之上。有时在微信里他也自嘲不务正业，无所事事。我却感觉他活得很自信，很爽，甚至令我嫉妒。怎么能不嫉妒呢，回顾一下我们大多数人当下的生活状态吧，是否还能有自信在这个拥有强健体魄和饱满人生的同学面前骄傲起来。

教　育　　　设　计　　　文化批评　　　艺　术

QH：运动就是智慧。

SJF：酷！

CHZ：人生是由人生组成的。

CX：老牟真正活出了自我。

CHZ：你班哪个？
宋江回复：牟政。
CHZ 回复：是这小子！嫉妒一下。

LM：能影响到你儿子也算有了点儿意义，真的只是无所事事，祝同学们身体健康。

WCG：人的顿悟与学识无关。

教 育　　　　设 计　　　　文化批评　　　　艺 术

对于 M 来说，奔跑是他人生重要的一部分。他在通过极限性的奔跑、冲刺来感受生命。通过年复一年，日复一日的奔跑和远足来品味人生。在这个急匆匆又险象环生的时代，他的生命状态难得的单纯、健康，令我自愧弗如。同时我惊诧地发现，长时期单调的体力运动并未使他的思维简化，相反他思考问题深刻，表达简练、中肯。因此我认为身体的修行也是思想修炼的一种特殊方式。　　　　　　　　　　　　　　　　　　　　23:29

其实这个选择也有必然性的因素，M 上学时就是一个性格鲜明的学生，比较主观，比较坚持。这种性格在那个提倡尊重师长，谦虚谨慎的年代很容易遭受到非议。M 是个自尊心很强的人，我行我素。他在大连上中学时，一次体育课上由于老师体罚方式过于粗暴，一记耳光激起了他的反抗，M 举着砖头追着体育老师在操场上狂奔。在大学阶段他不太在意所谓的基础训练，喜欢讨论形而上的问题。记得有一次色彩构成课程，他给自己作业的命名击中了我大笑的神经，脏兮兮的画面下写了发人深省又令人摸不着头脑的一句话——"耶和华对释迦牟尼说：'哎，我得了重感冒！'"我觉得分配到国营设计院之后他肯定是个另类，但真的没想到他会以这样的方式来完成自己的人生。 8月7日, 00:46

M 大我两岁，今年已经年过五十，他每天的跑动距离几十公里。也许这是一种有效的方式，以挥霍掉多余的能量和摆脱思索的困境。但无论如何，他的人生在我眼中都是一道风景，一座大山。　　　　　　　　　　　　　　　　　　 8月7日, 00:54

MTL：单纯到极致就是
大美。　　　　　　　　　LYC：姜文！

FRQSK：bravo！　　　　S：噢诶福！

　　　　　　　　　　　　MD：赞！

## 2015-8-6（二）

**猫的社会秩序**

如同狗那样，猫是文学作品的灵感来源，不管是乔伊斯（詹姆斯·乔伊斯，是爱尔兰小说家，生于都柏

一个城市中猫的数量反映着这个城市的经济、人文状况，当然这么评价的话，中国的广州市在情感上一定很受伤害。

规划师和建筑师按照人类特定的行为模式、经济模式和审美需求去营造都市的空间，这些街道、广场、庭院形成的物理空间总的来说和社会空间紧密地对应着。

而城市中游荡的猫咪数量也相当可观，它们机智地利用着人类社会中的空间间隙，有自己的语言和不同的社会群落，执行着自己隐秘的社会规则，形成了另外一幅社会景观。

猫的社会空间比人类的更加立体，这是因为它们特殊的攀爬，跳跃能力决定的。同时它们和人类社会保持着较为良好和适度的关系，有依附，也有更多的独立。大都市北京的猫的数量绝不亚于纽约，居住区、公园、废弃的工业区、物流仓储区还有学校的校园里到处都有猫的部落。看不到老鼠的时代，猫族更需要和人类社会打交道，它们不卑不亢地乞食，同时保持着高度的警觉。庞大的猫族的确反映着北京人的大度、包容和善良，许多人乐善好施，供养着这些寄宿在自己身边的小动物。一般的供养者会定期地为它们提供猫粮和罐头以及清洁的水，最职业的供养者会自己为它们熬制猫食，那味道实在不是人类嗅觉能够接受的，但是这却是猫族的最爱。二十多年前听说北京市建筑设计研究院看门的老者就是一个非常职业的喂养流浪猫咪的养猫人，他每天给固定来此乞食的猫群做猫食，并且熟悉每一只猫的生老病死之状况。

当然中国城市中游荡的猫多为被主人抛弃的家猫，以及它们独立生活之后生产的后代。所以总体上来说，它们的种类单一，

相貌普通,这一点和一些国际化大都市里的猫景观截然不同。1998年在曼谷街头我看到相互追逐的暹罗猫就极为惊诧,因为那时这个品种在中国的宠物市场要卖一万元左右。后来在瑞士苏黎世的富人区看到了更加令人费解的猫景观,蓝猫、折耳猫、金吉拉这些昂贵品种的猫逍遥自在地在街道边的灌木丛里游荡,令我邪念顿生。

猫的社会组织松散,不像猴群,也不像同科的狮子。它们的群落中虽有强者,但那些强者并没有牢牢控制交配权和优先进食权,因此血腥的争斗并不常见,也罕见落败的猫王流落他乡的景象。

在798"上下班书院"的时候,有一只白猫每天会从高架的热力管道上准时穿过我的院落,完全无视下边的人类世界里发生的一切。它的从容和优雅与地面上的紧张、激烈、嘈杂虽形成了强烈的反差,但相安无事,就是同一个空间里同时存在着的两个世界。当然若这些猫的世界和我们的世界出现功能上的交叉时,它们就会保持高度警觉,随时防备着人类的歹念和歹人的毒手。

大多时候猫的社会和人类社会之间是和谐的,他们彼此各行其道、相安无事。猫敏感,多情且乖巧,讨人喜欢。它的敏感使它能够非常准确地判断它所面对的人对它的态度,于是知进知退,保持着得体的距离。人类生活贫困的时期,猫们一样面对着食物短缺的窘境。这时它们会偷食人类储备的死的或活着的肉品,比如挂在厨房的鱼或肉,甚至活着的鸡,笼中的鸟。所以印象中八十年代之前,在都市的社区里很少能看到成群结队的猫族,那时游荡的猫是真正的野猫。它们彪悍、狡诈、迅捷,从不与人交往,是独来独往的侠客。那时野猫的活动范围极大,它们的巢穴设在远离城市的荒野,然后进城觅食。

猫对人最大的骚扰当属早春发情期间,那彻夜的哀号宛若婴儿不止的啼哭,又如野狼的呜咽。猫们发情期交配的状态相当的疯狂,无休无止,潮起潮落。

教育　　　　　设计　　　　　文化批评　　　　　艺术

## 2015-8-8

又来到万圣书店,这是自己感到最温暖的地方,是自己对理想社会想象的一个缩影。读到了美籍俄裔犹太诗人布罗茨基,在被驱逐出境时写给苏联领导人勃日列涅夫的一段话:"跟国家相比,语言是一种更加源远流长的东西。我属于俄语。虽然我失去了苏联国籍,但我仍然是一名苏联诗人。我相信我会归来,诗人们永远会归来,不是他本人归来,就是他的作品归来。"

这是一段让人心胸豁然开阔的话语,渗透着无比开放的思想和对思想根基的确认。 18:41

尽管被驱逐出境,但诗人深爱着自己的故土和祖国。在技术上,不能用母语写作是个巨大的障碍,但他奇迹般地在定居美国之后获得了使用双语写作的能力。我想这背后一定有着巨大的情感的驱动力,表达的欲望。

俄罗斯第一任总统叶利钦后来发表评论认为:"剥夺诗人的国籍是俄罗斯历史和文化上耻辱的一页。"布罗茨基对政治和文学的评价也是非常精练的:"诗人用间接的方式改变社会,政治家应当让文学和诗歌宁静" 19:01

语言是人类情感、身份的认同方式,它是人类文化的重要组成。语言的形成虽然和地域有关,但是它最终是超越地域的。尤其是在一个全球化时代的今天,英语拥有的霸权是经过战争、殖民、贸易、教育等途径来实现的。语言在精神的凝聚力方面,其力量不可低估。但任何历史阶段,每一种语言都需要语言方面的天才、鬼才来推动它的发展,扩展它的影响,维护它的存在。 23:49

汉语的当下状况比较复杂,总体来讲处于衰败和堕落的状态,尽管移居海外的精英人口不断增加。俄语据说也是如此,俄国的文学正处于白铁时代,距对世界产生巨大影响的白金一代已有很大的距离。但文化的推广又不能简单地依靠国家和政府,就像布

教育　　　设计　　　文化批评　　　艺术

MYKT：这只黑猫一贯很淡定。

ZB：我相信我会归来。

RN：我也喜欢那里。

WCG：可惜勃列日涅夫听不懂。

QH：确实。

ZJ：精神家园。

MLH：像苏教授一样爱祖国。

教育　　　　设计　　　　**文化批评**　　　　艺术

罗茨基在早期的遭遇一样,他曾经因为不是苏联作协的会员而被审讯他的那些粗陋的法官嘲笑。

<div style="text-align:right">8月9日,00:00</div>

　　阅读是对语言和书写的礼赞,庞大的阅读群体是书写获得力量的一个源泉,阅读者是作家、诗人、思想家的信徒。书店、图书馆、书房、教室、广场、车站里的阅读如同默念,它使那些勤勉的天才们获得了赞美和称颂。

<div style="text-align:right">8月9日,00:13</div>

BY: 文明和教养是权力、暴力阻挡不了的。

LHY: 跟随您的脚步！

　　BY 回复：汉语精深的功能和深刻意义远远没有被真正地发掘出来。主要的原因在于我们使用汉语的人缺乏对这种语言的深刻的了解认识及这种语言环境缺乏成长需要的自由环境。还是人的问题。

城市 3　150cm×100cm　布面油画　刘力国　2016 年

**2015-8-9**

# 404

　　通过这篇由奈保尔的传记作家所写的评论，我没有看到他的多重人格，反而看到了更多率真的证据。所谓多重人格是指同一个人，在不同的情境之下表现出的完全不同甚至相反的性格、喜好以及价值取向。

　　但奈保尔的取向好像是一如既往的，观察事物的细致，描绘得生动，审视和剖析态度的尖刻，以及通过生活中细节来反映宏大事物的魔幻能力等。而且我个人也曾听说过这位伟大的作家独特的生活趣事，以及他获奖时的坦言。

　　多重人格一定是那些涉世不深的读者想象出来的，对于我来说，文中抛露的关于他的细节和我从他文字中嗅出的人格和生活方式太吻合不过了。

　　但对于大多数读者来说，人们更愿意看到一个沉稳、体面的奈保尔。如果是那些单纯的粉丝，恨不得杀死这个真实的个人，然后给他戴上一副和文字、声誉以及婆罗门的地位般配的面具。

　　十年前我反复读过奈保尔的印度三部曲，《幽暗的国度》、《百万叛变的今天》、《受伤的文明》。他对自己祖国的刻画帮助我进一步了解了当下的印度，看到了印度人生活的断面。在他的文字中，印度既是纷乱嘈杂的，又是幽暗沉重的；既是衰败的，又是激情四射的。

23:16

　　我倒是觉得只有这种在生活中重口味的，表述时毒舌的人，才能倾泻出令乏味的生活变得有滋有味的浓浆。他们的个人生活就是作品勾兑的原浆，最了不起的是他们敢于直面自己的生活，甚至把它袒露给一位第三者。

23:27

SMDD：奈的书我没看过。你所列书名淘宝能有吗？
宋江回复：应该有吧。
SMDD：我想买《幽暗的国度》。徐梵澄译的《五十奥义书》你看过吧？

## 2015-8-11
### 让两个城市在同一间书房相遇

书房君从上海回到南京,带回了上海最优秀的书店里最好的书籍以及美好的故事,但这远远不够。上一

书店是一座城市的另一张面孔,通过它的形象和形态可以推测出这个城市的内涵和市民的教养,但体量庞大的图书大厦却完全不能完成这个使命。相反图书大厦是丰富多样的书店的杀手,它是图书市场中出现的超大个体,让购买和阅读变得简单,又因为简单而乏味。可惜中国的城市比拼的是图书大厦而非书店,因为在我们的观念里图书大厦的体量和形象涉及城市的形象,因此在城市较为重要的地段还会给图书大厦留出一块空间。

对于我来说具有吸引力的书店有两种类型,其中一种是在于内容的丰富而且结构清晰、取向明确,它是书店最为根本的功能。北京的书店中有比较多的是这种类型,它们大多不修边幅,形象构成的主体是书籍和读者。像三联书店陈旧乏味的门脸设计,几乎就像个普通的超市,但走进去的人文景观却足以证明它的地位,那些席地而坐的读者如同如饥似渴的书虫密密麻麻地坐在通往地下的阶梯上。

江南的书店更讲形式,尤其是杭州这样多情善感的地方,书店不仅仅是销售图书,还是一个抒发个人和都市情怀的场所。艺术类图书因其图像的丰富性,非常符合大都市的商业气质,也是书店拓展读者群体的鲜香诱饵。在纽约、东京、巴黎、米兰、首尔都有许多这样的书店,声情并茂。杭州的书店气质不凡,但大体也属于这种类型,它们占据了有利的地势,刻意打造了吸引人的空间氛围。

但中国城市中的书店总体来说还是少得可怜,而且品相不佳者居多。这原因简单得很,不爱阅读是首要原因,如果中国人喜

爱阅读犹如喜爱美食,那么我们城市的面孔将会有很大的变化。第二个原因在于都市的图书销售过分依赖于体量庞大的图书城,它们的出现摧毁了阅读的空间文化生态。所以我们应当为杭州这样的城市叫好,即使它在书店的本色方面还略有欠缺。

阅读如果是人们日常生活的一部分,书店就应该是如同便利店一般遍布城市的,它应当平实,以增强对阅读者的亲和力;它至少应当是洁净的,因为读书人对书满怀敬意,而书店的精致则是对阅读渴望者的尊重;它应当形成一张网络,将无知和蒙昧一网打尽。

23:51

BY:我是写书的,人们不爱读,是因为我们写的实在不值得读!中国人非常爱阅读,看看大家是如何看手机的?
宋江回复:北野兄的这条意见很重要,对我启发很大,我没想到,谢谢!
BY回复:民工、捡破烂的,大家都如饥似渴!中国人喜欢阅读和交流!

宋江:印象中浙江宁波有一个面粉厂改造的书城,由德国GMP设计。餐饮占了一大部分!

SMDD:十分赞同你的感觉。还好有个网店,我买到了《幽暗的国度》。

LL:我从小是在纸墨堆里长大的,很爱书……

宋江:库哈斯设计的美国西雅图图书馆试图在超大个体内部恢复在都市中行走的感觉,看不出对大书城造成的恶果产生的一丝悔意,这好像是正在制造中的死亡游戏,他描绘的是阅读在另一个层次的理想景观。

KY:好见解。

SMDD:期待苏老师为中国某城(最好是长沙)设计一个读书人的心仪之地。
宋江回复:谢谢金总编。

BY:中国文明的维持需要蒙昧。

ZC:很喜欢苏老师的见解和苏老师的北野兄的回复,细读后令晚辈脑洞大开,谢谢苏老师分享!

| 教育 | 设计 | 文化批评 | 艺术 |

## 2015-8-13

　　时间永是流逝，街道依旧太平……今晚来到了三里屯优衣库前的广场。我是来为今天的殒命者吊唁的，但遭遇了熙熙攘攘的人群。听得出许多人是为中午的血案而来，带着好奇心和质量上好的手机。我在广场遍地寻找那些凶杀的痕迹，但什么都没有，血痕消失得太快，悲伤也就如此淡漠，更多的是看客留下的欣喜之声回荡在首善之都的夜空。

　　我们对活生生的肉体变成没生命体征的一块肉只有好奇，像个科研工作者在仔细观察生命到底如何消失。围观生命这一过程始终是中国人生活中的大事，自古以来一直如此。我故乡的乱石滩，北京的菜市口，还有先秦时期奴隶们的角斗。

　　仔细想想，杀人者为什么在这里下手，因为这里会聚集更多的看客。这样一来，商业中心真是犹如古罗马时期的斗兽场。它是唤醒激情的场所，但凶杀利用了这种成熟的模式，于是看客如潮，纷至沓来。有淡红的血色就有微漠的悲哀。　　　　　22:32

　　我现在试图徒步走回清华，路上到处是警车。凶杀刺激了城市的神经，警察是神经反应末梢的点，都市的夜晚他们最活跃。23:25

　　接连路过了四辆警车，发现里面的警察都在看手机……23:31
　　走到了南锣鼓巷遇到个小店，喝瓶北冰洋汽水。再接着走。23:44
　　到了什刹海，灯红酒绿。　　　　　　　　　　　　　　23:56
　　还是沿着平安大街走吧，诱惑少些。　　　　　　　　　23:57
　　我走回了清华园！　　　　　　　　　　　　8月14日, 01:46
　　有毅力是肯定的，关键是证明了自己还有体力，还年轻！
　　　　　　　　　　　　　　　　　　　　　　8月14日, 01:50

　　行走产生的麻木能让自己平静一些，仅此而已。过去的一天，出现了太多的苦难。爆炸、杀戮、塌陷，行走暂时抹去了凶杀的印迹。现在开始写一点关于爆炸的感想。　　　8月14日, 01:52

教 育　　　　设 计　　　　**文化批评**　　　　艺 术

文化批评

2015-8-14

昨天天津港的爆炸引起了全世界的关注，同时也勾起了我的回忆，让我想起了 20 世纪 70 年代罗马尼亚的一部电影《爆炸》。不知道还有多少人，能够记起这部曾经给愚钝的中国留下诸多悬念的影片。

这部电影讲的是一艘幽灵般的外籍货船缓慢地闯入罗马尼亚人民恬静的生活中来，正在度蜜月的主人公季卡登上了这艘沉寂阴森的大船。这是一艘着着火，被遗弃的货船，迷宫一样的船体内部空间，几个歇斯底里、惊恐万状的船员。更为诡异的是，随着季卡和当地警方的深入搜寻，发现船上装载了大量的不明物质。后来风度翩翩的科学家来到了船上，证明这是一种可怕的易爆物质。这种物质遇水即爆，而且还会产生巨大的足以带来台风的爆炸力。于是救援的方案立即开始调整，终止了喷水灭火的常规方式，并且用拖船把这艘大船拖到远离港口城市的公海。

平民季卡一直参与到这个艰巨的任务之中，过程中接受了种种危险的考验，最终在远离城市的一个小岛附近和这艘巨轮同归于尽。这部电影在结尾处使用了浪漫主义的表现手法来隐喻主人公季卡的命运，连续地面对亲人的奔跑，然后换作慢镜头，再在张开双臂的一刹那戛然而止。当时看惯了中国和朝鲜战争片的中国人民搞不懂这个电影语言的含义，在走出电影院之后不断地争论关于季卡是否牺牲的问题。当时这部电影在我所在的城市创造了万人空巷的记录，一票难求，而且在一所电影院售票处因为购票的拥挤发生了踩死人的惨剧。《爆炸》产生的社会影响引发了当时城市管理者的恐慌和警惕，他们不满革命群众为何对这部进口片有如此之大的热情，于是禁演了。

四十年前对一个虚拟的图像化的《爆炸》禁演，还是引起了当时革命群众的不解，因为罗马尼亚也是社会主义国家，是咱们

文化批评

ZYB：我对这部电影的印象太深刻了！还有它的配乐！
宋江回复：我记得画面，而你记得音乐，这就是我们的差别。所以你从事音乐，而我从事和视觉创造相关的工作。

CXQ：想象中和现实大片的场景。

DBY：我们只能布道，这些事件根源在于人，人没有信仰就无法拯救。

YJM：40年过去了，我们依然如旧。

SQ：记得那部影片。

的兄弟呀！为什么禁演？现在看来这部影片在当时的禁演原因大致有三点：其一是因为罗马尼亚电影抢了中国当时正在上演的《闪闪的红星》《侦察兵》的风头，令我们的权力机构醋意大发；其二是因为影片中有一些男女拥抱、接吻的镜头，消磨了革命群众的斗争意志；其三是对待死亡的态度，多了几分柔情，季卡的生命结局表现得过于暧昧，缺少革命者视死如归的气概。 02:14

昨天天津港的大爆炸犹如末日，它也是由于化学品引发的。耀眼的火光，升腾的蘑菇云，战栗的大地和楼体。现实的影像捕捉到的生命消失的瞬间过程，催人泪下。在和平时期，没有什么比生命更有价值的东西值得人们去争取和挽救。同样那些无辜生命被剥夺的牺牲者、遇难者，他们的灵魂需要安慰，需要拯救。做好这些也是活着的人们救赎自己的方式。那么我们该做些什么呢？ 02:25

昨天数十位季卡一样的公民失去了宝贵的生命，电影悬念中的大爆炸真的在我们的城市中发生了。这是一场惊天动地的劫掠，冲击波荡涤着港口和社区，烈焰腾空拷问着苍穹，浓烟滚滚笼罩着视域。不堪一击的生命，不堪入目的残骸……更令人们不解与愤怒的是当地媒体无耻的沉默，还有主流媒体披露信息的含糊。自媒体时代我们感受到了每一个人的爱心，包括关切、焦虑、祈祷，还有愤怒。主流媒体在这种澎湃激昂的自媒体怒潮的反衬之下，尽显其猥琐和狡诈的风采。关于正义、真相的呼吁淹没了不疼不痒的叙述，激烈的抨击、怒斥甚至谩骂碾碎了试图以感动为旗帜悄然进行的舆论导向。

回顾历史，四十年前的那场《爆炸》风波，权力对民众的管制只是剥夺了娱乐的权利。今天权力对媒体的管制却严重地伤害了人民的内心，悲剧来临时，身处漩涡中的人们需要的是关注，漩涡之外的人们需要的是通过真相来分担这种灾难带来的创伤。

09:31

## 2015-8-18

**这些寄生虫的确挺可怕的**

钩虫、蛔虫和其他种类的寄生虫已经在哺乳动物身上繁殖了数百万年，基本已成精……

　　蛔虫的形态令我看到了顽强的真相，贪婪和执着就是培养顽强的课本。寄生在宿主身体深处的他们就是如此不同，没有光和空间，没有景观、恋爱和娱乐的世界里，一切行为都只与吃和繁殖有关。蛔虫们躯体柔软，蠕动缓慢尽量不伤及宿主，这是对宿主表示的唯一的尊重之处。

　　我小的时候，许多孩子都有蛔虫。幼儿园会给我们吃一种宝塔形状的彩色药粒，于是蛔虫们不堪经受环境的污染背井离乡。有一部科教电影就是《预防蛔虫》，告诉人类如何了解那个在隐蔽世界里寄生虫们的快乐生活。国际歌里有一句提到了寄生虫，比喻那些靠剥削为生的资本家。人体环境，养育着这些和我们朝夕相处的敌人。它们的存在夺取了我们一部分的营养，影响了我们的健康和我们的气象。更要命的是，我们竟然和这样形态丑陋的东西为伴，甚至不离不弃。我个人觉得，我们对蛔虫的憎恶相当一部分原因在于它那令人不快的像蚯蚓一样的形态。而我们之所以对这种形态产生如此强烈的反感，是因为它们和我们的身体组织的相似性。蛔虫身上体现了一种委曲求全的精神。它们猥琐、恶心、令人生厌，愧对了"利维坦"所具有的邪恶、恐怖的声名。　　17:49

　　从图片上看，这些可耻的家伙好像还长着眼睛，我想那不过是为继续进化打下的伏笔罢了。但这种可能性绝无，因为它们都是厌氧性的，接触到充分的氧气会死。它们过去和当下的生存完全不必依赖视觉，光线的阻隔使其丧失了视觉进化的机会。也许这就是其丑陋的原因。　　21:23

　　蛔虫这种低等生物生存的智慧完全依赖造物主的安排，比如

| 教育 | 设计 | 文化批评 | 艺术 |

它们身体的形态和人类肠壁的构造之间的吻合,再比如它们借用人类消化系统和排泄的规律来精确地控制种群数量。也许寄生者的创造就是对宿主创造所具有的隐患的一种防范。

21:34

这些寄生虫最具攻击性的地方在于他可以随着血液进入人的思想深处,它们没有能力在语言和思维的层面去产生影响,它们能做的,就是践踏思想的物质基础,让善于思考的人类变成一个呆头呆脑的肉身。

8月19日,01:38

陌生者12　150cm×100cm　布面油画　刘力国　2016年

## 2015-8-19

人是教育的起点,也是教育的最高目标——第一届"全人教育奖"颁奖典礼开幕致辞

作者:伍松,心平教育基金会秘书长 本文是作者在8月15日由21世纪教育研究院和心平教育基金会主办

做完整的人应当是每一个个体的期望,更是教育的责任和使命。"全人教育奖"首先是提出了一个问题——"我们有问题么?"如果有的话,那我们的问题究竟是什么?这是基于现实的一个假设。现实之一是经过了某种普及性教育之后,人类的确已经变得如此相像又如此不同。相像是指我们个体和个体之间的思维和行为模式受到了某种强大的规范的影响,我们很少会去怀疑和批判这些强加到我们身上的规则是否具有天然的合理合法性。不同是指在这个社会中我们依赖专业知识和技能各司其职,而为了掌握这些窄而深的专业本领,我们因专注于某些狭窄的领域而忽视了作为人所必须拥有的素质。

教育在这个过程中扮演了一个生产者的角色,甚至是以现代化的模式在大批量的生产。通用的教材,统一的解读和阐释,甚至是统一的教授口音和统一的空间模式。

另一方面,教育也堕落成为产业和行业的奴才,它走下了神坛变成了一个擅于察言观色的市侩,它的骄傲完全来自实用,无怨无悔地服务于形形色色的制造业、服务业。职业技能、专业知识成为评价人的重要标准,而不是思维和道德,意志和身体。

完整的人是针对社会而言的,这样的人会给社会带来积极的作用,给他人带来快乐。这是比其他任何价值和意义更加本质的东西,它需要通过教育来实现。

其实即使在专业教育里,也存在着"全人教育"。专业中的全人教育不是强化政治思想工作,而是在专业知识的灌输,专业

| 教 育 | 设 计 | 文化批评 | 艺 术 |

技能的培养之外附加对诸如理想、意志、品质的保护和培养。这些呵护和训练会对受教育者的气质形成发挥巨大的作用,这会深远地影响受教育者的未来。

20:57

现在在那些引人注目的教学领域进行的实践和辩论,就是关于这个问题的。究竟什么样的专业教育可以使人在专业上走得更远,存在着不同的主张。但我坚信完整对于个人的意义和价值,并将一如既往地实践下去。

21:02

近几年来我的主张经常受到保守思想的怀疑,有时是非常激烈的挑战。我看重的学生多次遭遇到比一般的同学更多、更苛刻的责难。原因大多是因为他们的选题不够切合实际,论述言辞偶尔偏激,表现和表达方式没有中规中矩。的确在这些方面我比较尊重学生的主张,但我非常看重的也是这一点,固执所反映出来的独立精神,坚持不懈所表现出来的优秀品格。每当这个情况出现时,我会去安慰学生们,让他们不要计较一时的得失,在外面的世界去证明自己。其实我比这些学生更加渴望成功,但专业性的全人教育也是需要时间才有可能得到证明的。

21:17

2012年自己出版了《工艺美术下的设计蛋》,这本书以中央工艺美院摇身变成清华大学美术学院的事件为线索,追踪、回溯、整理现代设计教育向当代设计教育转化中遭遇的尴尬和机会。那本书的内容里已有关于对专业教育中全人教育的作用的一些思考。现在看来,写得蛮有激情的。再过几年,有些新的思路和证据再重新修订吧。

22:11

CD: 不够完整的人格,专业也好不到哪里去。

CLZ: 当老师不容易啊。

CLZ: 我特理解!

SMDD: 这本书还有吗?

宋江回复: 有,清华大学出版社出版的。

CLZ: 您这本书写得的确很犀利,我是仔细读了遍。

宋江回复: 现在没激情了,挺可怕的。

## 2015-8-22

### 是什么让一座废墟城市重生

底特律底特律（Detroit），这座重要的港口城市、世界传统汽车中心和音乐之都于2013年宣布破产。

城市化的神话因为底特律的存在而露出了一丝破绽，这绝对不仅仅是败象，而是一个难以扭转的、已经奄奄一息的状态。制造业的衰退，资本的迁徙，人口的逆淘汰引发的都市大溃败像泥石流一般难以阻挡。我不相信摇滚乐、爵士乐的神话，重返故土的音乐家，云集于此的乐队能唤醒的只有悲情、眼泪和哀号。

尽管新的、勃勃生机的城市依然不断出现，超出人们想象的超级城市正在酝酿，但今天的底特律让我们依稀看到了都市末日的余晖。

人类的社会、都市像个不朽的躯体矗立在地平线上。人们在情感的深处如此迷恋城市诞生的场地，许多城市都有自己值得炫耀的历史和建造奇迹，还有一些城市把曾经发生于此的事件，诞生于此的大人物镌刻在石碑或者金属制成的名牌之上，好让这些光芒永存。

学生何为留学的匡溪艺术学院就在底特律附近，几年前他曾经带给我关于这个城市前世与今生的两本书。一本在追忆过去的荣华，一本在哭诉今日的颓废。在那本缤纷的回顾集锦之中，我看到了工业制造业给社会注入的能量，建筑、街道、节庆、音乐这些都是表象，如同健壮者的皮肤，丝绸般顺滑，流水般光泽。而那本反映底特律当下的图书，则让我们直面悲惨的现实，比比皆是的废墟、冷落的街道、孤独的背影。仿佛令我看到一个轰然倒下的巨人所发出的呻吟，这是哲学性质的对照，让一个陌生者怆然涕下。

08:29

世界上许多城市都是一层层堆垒而成的，层级的最上面是欢

娱的今生，下边是曾经的往世。但一座工业城市消失得如此之快，真令人始料不及。看来都市的属性不可过于单一，它应当是复合的和复杂的。 08:54

城市的衰败不是个形式问题，比如你看看中国当下的许多欣欣向荣的中小城市，东莞、佛山、廊坊，它们尽管没有生动的形式却不乏生机。但这样的城市衰败时我想没有人会为它们惋惜和哭泣。但底特律却不同，它的辉煌是有形式的，是人类关于都市的一段历史记忆。

都市的衰退是个超理性的问题，但还是理性的，所以我不认为音乐可以拯救它。就让它继续荒芜吧，那是废墟的美。 09:32

好友金江波在 21 世纪初爆发的一次金融危机时，曾经拍摄了许多一夜之间搬迁的企业内部空间，那是典型的中国式的逃离，资本如同惊弓之鸟，其次是企业的管理，然后是生产的设备，最后是人口。最具讽刺意味的是，那些悬挂在高处的信誓旦旦的标语和横幅都还在坚持着，成为谎言的证明。我们看到在底特律倒塌的过程中，社会依然在做着抵抗，为了维护昔日的尊严。政治家、艺术家、白领、居民。它的垮塌是缓慢的，像一个顽强的斗士，因此这场悲剧是令人感动的。我们为城市的荣耀感动，为不屈的精神感动，为我们突然看到的人类的局限感动。 09:47

还有一个令人感慨但又无法找到答案的现象是，工业文明的印记溃败和消失要比古老的文明更加快。你很难期望 2300 年之后在工业文明昔日的发祥地上，寻找到什么永恒的构筑，像雅典卫城的帕提农神庙，那些不可一世的车间、张扬的烟囱、密布的铁轨将在何处？ 09:55

金江波在他的"大撤退"系列里，捕捉到的是资本的敏感和现代社会的脆弱。间接地表现出了人性的贪婪和无情。而这个帖子中所记录的却不尽然如此，有一些更加宏大的话语在其中。 10:05

教 育　　　　设 计　　　　　文化批评　　　　艺 术

YH：轮回。

JJB：人类的活动无处不在，城市化只是异化了的物种栖居地。人类文明前的物种活动印记是我们文明无法解读的信息。底特律的前世、今生与来世提供了无限的可能。今天的我们依旧在文明更迭进程加速的时空中，留给这个星球的源码已微不足道。底特律的重生，并不意味着人类文明的进化，相反是我们考虑物种生态系统重塑的可能。

宋江回复：我们又不是上帝，如何可以先知先觉并塑造我们的内在和外在的系统。

JJB回复：举头三尺有神明。

CLZ：可惜啊。

WW：摇滚带来的情感宣泄如果能点燃群体理念的觉醒和行动的一致意愿，也许是有点意义的吧。如果人群在宣泄后轰然而散，只不过是一场消费沉沦的继续沉沦，消费没落的继续没落。

HL：是的，城市的生态同自然界的生态一样，应该是复杂和多样的，是相互依存和互为补充的系统，任何单一化的努力都将导致他的衰败或消亡。

CLZ：可以让中国开发商买地，然后迁个三千万中国人过去，开娱乐城、KTV、桑拿等，立马成为最美繁华城市。

宋江回复：你去做市长吧！

## 2015-8-23（一）

**片子必须看，但海报必须改**

波兰人说，让西方的低级趣味见鬼去吧！

当年的社会主义阵营绝对应该嘉奖这些才华横溢的波兰平面艺术家，正是他们流露出来的天赋和创造力，使得在这场旷日持久的意识形态的战争中，东风压倒了西风。当然若以当年中国人民的眼光来看，波兰的这些海报还是有一些斗志不够高昂之处，画面诡异和诱惑感依然存在，当属牛鬼蛇神们的趣味。

单从专业的角度来看，波兰电影海报设计的水准的确十分了得，他们虽有用力过猛之嫌，但那些海报的确是一件件优秀的艺术作品，不仅完美深入地诠释了英国电影本身，而且展示了波兰历史悠久的图案传统和现代设计水准。社会主义阵营在海报设计领域的胜利绝非偶然，否则为什么这个胜利不是在捷克、东德或中国呢？

我和波兰的艺术有较深的交流，多次为他们优秀的艺术家策划展览。波兰人对电影和海报情有独钟，这和他们的表演艺术发达有关，它的戏剧就有良好的社会基础和国际影响力。过去我曾经介绍过波兰现代戏剧史上伟大的舞美大师坎多，该人的作品深刻且形式感强烈。他的作品影响了几代波兰艺术家，也深入波兰社会的记忆之中，不仅仅在波兰，即使在欧洲别的地区他也有着广泛的影响。

波兰的电影文化氛围浓郁，电影成为一种推动社会发展的动力，一种社会能量。波兰戏剧影响电影，电影又影响海报，海报又影响版画，从而形成了一个富有活力的文化生态环境。波兰先有文明世界的海报节，然后又派生出一流的版画艺术展。今天，波兰的电影音乐也是世界一流的，拥有当今世界最优秀的电影音

乐作曲家和别具一格的电影音乐节，每年吸引着大量的来自世界各地的人们。

　　反观文中展示的那几张英国海报，显得过于轻松、懒散，终于在社会主义对手铆足力气的一击之中败下阵来。 08:20

　　在这场看不见的战线上，波兰海报设计界的表现可圈可点。他们严肃、认真，且基本上客观，宣传尊重电影内容，努力挖掘出一些新的话题开拓新的视角。而不是无中生有，无耻地篡改、糟蹋历史。 08:57

## 2015-8-23（二）

**朱大可：国家话语转型及其美学跃进（缅怀九十年代之一）**

毛式美学的盛行呼应了毛语的领袖地位。这场新美学实验从1950年代开始，在文　革中达到其发展的

　　国家意识是国家话语的源头，它建立在民众对国家意义的蒙昧基础之上。国家话语的建构是多方面的，它要利用一切可以利用的文化符号。有力的、亲和的文化形式可以把这种抽象还原到民众的日常生活中，以此形成对传统新的渗透。国家是个承诺，理应兑现物质和精神回报。

　　国家话语的建构需要策略，更需要细节，它最终需要一些具体的形式来完成规定。因此美学的意义就成为国家话语建构的首要工具，至少是名义上的。中华民族苦难的历史促进了民众对国家的想象，家国情怀具有普遍的共识和响应，它已经生成了一个记忆的老茧，挥之不去，且不容置疑。

　　因此国家意识的华丽转身需要一个缓慢的过程，需要一层层的剥离和消解，需要社区意识和个人意识的驱动。因此我们看到的现实在悄然发生着变化，具体表现在文艺形式的解放，艺术表现模式的解构。　　　　　　　　　　　　　　　21:06

　　国家、社会、家庭三者关系的颠覆会形成新的国家意识，三者在未来应当是并置的。这时候，每一个礼赞才会发自肺腑，每一个实践才会打通理想和现实之间的壁垒。　　21:15

　　我和朱大可先生几乎有着共同的经历，只不过我的阅历是从后"文革"时期开始的。我见证了国家话语转变及其美学跃进的过程，样板戏、北京颂歌、亚运会、奥运会、Apec、世博会。21:20

　　国家主义在20世纪80年代之前，一直是每一个人不容置疑的信念，这和一个帝国在19世纪的衰亡所引发的国家意识的反弹有关。殖民的屈辱和想象的幻灭制造出截然不同的两种情绪，

教 育　　　设 计　　　文化批评　　　**艺　术**

一种为自卑产生的颓废，一种为民族振兴的激昂。我们始终一厢情愿地把自己想象成为一只睡狮，并借用拿破仑的那句话为旁证，希望早日觉醒。即使在抗战和"文革"时期，这种想象从未间断。

20 世纪 80 年代，整个社会从思想僵化的冬眠中慢慢苏醒，由于经历了过于漫长的隆冬，因此这次苏醒甚至一次性跨越了几个时代。文学、电影、美术都出现了一些异端。那时尽管有《牧马人》、《第二次握手》这样的充斥着国家话语的言情电影，也出现了《苦恋》这样的国家意识动摇的迹象。

23:13

CH：什么时候方便？
宋江回复：我在青岛。十月？
CH：欢迎再来绍兴。

QH：迂腐的思想会慢慢稀释，任何人不得以国家名义侵犯个人与生俱来、不可侵犯的权利！
宋江回复：是的，如果这样，我们的国家将迎来一个新的时期。

H：老师待几天，是否赏空我请您吃个饭。
宋江回复：明天有讲座在青岛大学，下午。你可以来。
H 回复：请问几点开始，我好请假哈。
宋江回复：下午 2：00。国际交流中心。
H 回复：行，我争取赶到！好激动！

J：什么时候回去？
宋江回复：明晚。
J 回复：明天的讲座？
宋江回复：是的。

## 2015-8-24

**有位老爷子要出一本和灵魂相关的漫画书**

没错,今天有福利送给利维坦的粉丝们。

凯文·凯利的杰作,是一部关于灵魂的狂想曲。他试图突破我们伦理的底线,去探讨灵魂和物质的另一种结合的可能。人类的意识觉醒注定了一个永恒的困惑,生命将如何终结?我们的意识将如何消逝?

文艺复兴之前一些异端在违背伦理、教规、法律的情况下悄悄地做着一些关于灵魂的实验,即在人死亡的一刹那用当时最精准的称量仪器来称人的灵魂。因为在过去的假说中,我们认为灵与肉既是相互结合的,也是可以相互剥离的。那个结合的时刻就是人降生的时分,而剥离的时刻就是肉体死亡的时刻。肉体是灵魂存在于人世间的载体,灵魂的意义和语言需要肉身的表现去表达,某种意义上,肉身执行着灵魂的使命。

如此,一个问题浮现了出来,灵魂的载体是否有另外一种可能? 22:06

人体是非常精确的设计,无以复加。遗传学揭示了一个真相,人体的性能所存在着的必然。我们的生老病死像一部精确的时钟,它不可抗拒,不为人的意志为转移,亦不为环境的差别而更改。基因就是生命的编码,它决定着一切。如此类推,我们不妨将机器人做一个类比。随着人工智能的进一步发展,机器人有可能向他的创造者发起挑战。表面上看,机器人将越来越复杂,越来越精细,越来越无所不能。那么灵魂是否可以依附于此呢?若可能,它将如何表现,我们将如何与它相处?它是否会拥有人格? 22:16

但真正的创造是神的权利,人不过是一直在笨拙的模仿。如此看来,机器人似乎永远是个二流货色,而且不具备合法性,它不过是人和科技偷情的结果罢了。 22:22

教育　　　设计　　　文化批评　　　**艺　术**

QH：和人与上帝的关系一样！已经开始背叛造物主！

宋江：我相信灵魂对载体的选择必然要遵循一个严格的律法，一个伦理。因为人格永远无法替代神格！22:25

MTL：人与科技偷情的高潮才能揣测神意，非如此不可。所以科学家都是有些自high的。

HD：丹爷建议您把微信整理下，出本书。丹爷教育丹爷。
宋江回复：师兄说明不了问题，思想会流露在笔端。
HD回复：我天天被您洗脑中。早晚变成另一个丹爷。
宋江回复：我的沉重污染了你单纯的心灵，抱歉。
HD回复：您故意的！
宋江回复：不是，是你故意上我的垃圾堆。
HD回复：快出书吧！

LTT：通灵、狐仙、附体、风水大师类型的人不排除有故弄玄虚，这种人才在中国能流传上下五千年，必定有它存在的道理。

## 2015-8-27

**葛剑雄：不上大学没出路？是"中国的教育问题"还是"教育的中国问题"？**

中国的教育问题，还是教育的中国问题，这是两个不同的概念。"中国的教育问题"是发生在中国的，

我和葛剑雄先生曾经一起出访过俄罗斯，在那之前就对他的学识有一些耳闻，因此在彼得堡的日子里我就经常请教他一些近现代的历史问题。葛先生随和、谦逊，但对学问严谨、客观并且思辨。

这篇文章其实也是我个人近期忧虑的焦点问题之一，我觉得社会制度对教育的影响最为重要。而这个制度的设计，必须建立于对教育在社会和个人生活中扮演的角色深刻认识的基础之上。若真以这样的态度去设计制度，并完善教育体系，尊重教育自身的规律，教育和社会就会成为一种相互哺育的关系。

2010年曾经听过袁贵仁部长一上午的课，他是研究义务教育的，但我觉得中国的义务教育实在糟糕，这是一个自称大国并正在向强国跃进的国家的耻辱。乡村教育的窘境，失学儿童的数量，打电话投诉街头被恶势力胁迫乞讨的流浪儿童时遭遇的冷漠……不想说了，再说下去只有爆粗口了。

最近的焦虑和这篇文章的标题有关，不上大学的人为什么几近无路可走？这也许是个现代性社会普遍的问题，但你必须承认在中国它是突出的，极端的。这也就是中国人对大学趋之若鹜，不惜一切代价去攻坚的原因。我个人认为，现代大学对现代社会的建设和维护功不可没，但不能成为绝对的理由。从人性的角度来看，人有权利不接受大学教育，而且不接受大学教育并非就是人生失败的一个必然原因。教育的过程充满着乏味、逼迫的性质，也必然充满着痛楚的记忆，尽管它会给你铺设通向殷实的道路。况且我们的社会尚不能提供把大学作为义务教育的条件，30%的

入学率和必需就读大学的期许如何解释，矛盾如何化解？这是个严肃的社会问题！

传统的大学图书馆位于校园的几何中心，这个形态说明过去大学崇尚的首先是知识，大学骄傲之处在于它拥有的知识以及知识的解释者。但当代社会因为技术的进步和文化的转变，大学的这个垄断正在被打破。因此我认为社会必须要对大学的意义和价值进行重新认定，并对现有的制度作出调整。好的社会就要对社会现存的矛盾作出积极的反应。　　　　　　　　00:33

所以我认为不上大学没出路是"教育的中国问题"，它会在现实中造成社会情感的割裂，造成资源的浪费以及人文关怀的缺失。尽管我反对"文革"对高考的废黜，但我认为关注人性的社会是一个好社会的基本，不能把社会的进步作为摧残人性的理由。

在四月份的米兰"形而上俱乐部"第一次会议上，来自英国蛇形画廊的汉斯曾经用马拉松来比喻教育，他认为教育是个终身的任务，这应当是社会的责任。　　　　　　　00:48

"不上大学就没有出路"在根本上是现代社会的问题，这是为了推动产业和科技发展所需要的职业教育所引发的，它必然是功利性的。于是教育必须建立诸多的标准以适应现代社会生产的要求，于是多样化也受到某种程度的挑战。　　　　00:54

大学的评估、排名不都是标准在作祟么？若从人文的角度看，教育可以是多元的。它仅有的标准只是伦理。　　　　　00:58

ZQ：说到底，教育的根本在于打破公办大学的垄断，让私立大学真正像企业一样享受与国企同等待遇。其他由它自由竞争就好。

宋江回复：你说的是一个迫在眉睫的问题。

XH：对，造成了很多人无奈失望。

教 育　　　设 计　　　文化批评　　　艺 术

LL：给予人本关怀、爱、尊重与认同感比灌输知识技能重要和优先得多，这些缺失与悲剧是一代一代传下来的，需要一代一代、一批一批的人做先行者去影响和改变人与环境……
每一个个体与灵魂本来都是独特的有自己先天擅长的特点的，找到在这个世界上适合自己的坐标位置是每个人毕生的事业，有的个体自主意识很强，有些则需要帮助与引导。不上大学但如果正确认知自己找到一技之长都可以发挥得很好，更多的时候不是技术知识问题，而是心理问题，心理与性格缺陷与家庭、社会环境分不开，很多因为无知而扭曲。

YG：讨论这种问题太二。
宋江回复：为啥？
YG 回复：不仅"不上大学就没有出路"而且"上名牌大学才有好出路"。中国如此，西方也如此。这是放之四海皆准的真理。

ZQ：问题是中国的大学，尤其是美院，连学院的基本课程训练都未达标，像西方艺术史论，连一本教材都没有，美院博士连现代主义是什么都搞不清楚，大学主要是为了获得个人发展的社会资源身份，学问上，美院这个系统即使是名牌学校，也没有什么高水平的学术训练。

LL：我的观点是身心健康了，积极性、上进心、好奇心与创造力被呵护与培养得很好时，知识技能都是水到渠成的，大多数人都有足够的智商去收获的，而积极性这些被磨灭了，一切都变得很难推进。

CXS：中国教育看到问题的人多，突破路线图的人寥寥，为啥呢？

LLH：葛老知识广泛而渊博，从不人云亦云！为人谦逊和蔼，特有学者范儿。我们每年的青年汉学家和大汉学家项目都请他来交流！

SMDD：赞成对"教育的中国问题"发动全面的社会讨论。只是可惜，当下中国很难形成这种社会兴趣。

## 2015-8-28（一）

**虹野：教育是怎么了变成教学的？**

虹野，中南民族大学教师，中华教育改进社社员。曾经担任过中学数学教师、体育教师、音乐教师和书

如同许多人把科学混淆于科技一样，中国的教育的确被误会成了教学。从表面看上去是一字之差，实际上是使命和途径，方法论和结果之间的区别。我在大学教书的24年中，见证了因这种误会而制造的悲剧的过程。

教育的使命决定了一个不可回避的话题，就是不能以专业教育为借口，把教育中仰望、俯瞰的视角变成狭隘的管窥。当教育不知不觉堕落为教学的时候，课堂就变成了意义上的屠宰厂，并以合法的名义大肆建构起了欲望的灯塔。　　01:49

和教学相比，教育是隐性的，否则就会简化为洗脑。反过来说，和教育相比，教学是显性的，搞不好就会空洞乏味。教学追求效率而教育不能。　　02:00

教育必须面对人类、社会、自然的终极命题，它是开启智慧的钥匙。而功利性的教学释放的或许是魔鬼。　　02:11

| 教 育 | 设 计 | 文化批评 | 艺 术 |

## 2015-8-28（二）

真问真答：为什么长安街上那么多乌鸦？| 大象公会

为什么长安街上那么多乌鸦？| 能否配图解释韭菜、韭黄、蒜苔、青蒜、蒜苗、大葱、葱白的关

  乌鸦对城市规划的理解要比我们这些居住在城市里的人强许多，它们颇有气势地在城乡之间穿越，自由自在地选择那些令人生畏的宫殿和庙宇下榻。似乎它们才是真正的王者。这些黑袍道士，恬不知耻地围绕在权力的天空盘旋、起落并发出刺耳的议论。乌鸦的形体和色彩与中国传统建筑的结合会产生一种令人心悸的恐惧，它们仿佛灰色中的黑斑，预示着即将到来的霉变和衰亡。16:29

  枯树、坟冢、衰草和乌鸦在描绘终结、败落的叙事中是个固定的模式，它们在"文革"时期的连环画和动画电影中频频上镜，万恶的孔老二、投降派宋江的结局都以此画上了句号。

  大屋顶、宫墙红、晨钟、暮鼓和乌鸦也是绝配，此时这些通体乌黑的家伙犹如一个个通晓大自然和人类社会的精灵。它们占据着这些威严神圣的场所，成群结队地聚集着，又忽而惶恐地散去，好像突然得到了惊天的秘谕。18:54

  从文中粗略地调研我们可以看到乌鸦出入京城的路径，以及在城区内的分布，好有格局，它们竟然是沿着城市的中轴线在往返，顺着东西向的横轴选择集聚的场所。这是两条如此重要和神明的路径，一条指引着自然和社会的关联，暗示着社会的结构；一条阐释了生命的过程和结局。伴随着晨曦和落日，乐曲和国旗，也应和着哀乐、车队，或侧立肃穆送葬的人群，或欢呼雀跃喜庆的队伍。

  乌鸦们利用这些仪式走上了神位，成为人类终极思考的在场者。19:18

  乌鸦的出行是集群性的，黑压压一片飞来，它们没有队形，毫无秩序，完全不像鸽群和排列整齐的大雁。那种骚动和凌乱，还有

教育　　　　　设　计　　　　　文化批评　　　　　艺　术

此起彼伏的叫声会对城市空间的秩序带来某种感染，会散布一种令人不安的情绪。因此在我们这座城市里，尽管没有人喜欢乌鸦，但也从来没有人想要驱逐它们，因为人们需要这些敏感的批评者，它们的身影和鼓噪会给机械的城市带来一丝灵性的光彩。　　05:39

对乌鸦在人类社会尤其中国的生存状态，我一直很好奇。如此庞大数量的鸟类没有上餐桌，也没有人捉来关在笼中或者取其毛、尽其肉，为什么？除四害时，麻雀位列其中而乌鸦除外，又是为何？我们看到在各个时期，作为世界主人的人类均放弃了对乌鸦的奴役和猎杀，这绝非偶然。　　05:39

乌鸦难道是人类的诤友？生命的哭丧队？它们寄宿在我们的屋檐下，却从未向我们低过头。乌鸦的幸福指数绝对超过了外表绚丽的孔雀。　　05:39

从现代审美的角度来看，乌鸦的形象绝对堪称楷模。"黑"俨然已经不是一个问题，但它依然无法转变成为大众青睐的对象。原因在于，乌鸦早已成为一个文化的符号。它的语言不仅仅是单纯依靠外表来构成的，它和空间、时间、仪式有着过多的瓜葛，而且它的寿命之长令人心生醋意。此外，它语言的刻薄和恶毒为自己赚够了狼藉的声名，但事实又不断验证着它们的预言。

在我眼中乌鸦和麻雀没什么可以比较的，它类比的对象应该是同样整日叽叽喳喳的喜鹊。但喜鹊仅凭着几撮漂亮的羽毛就转而变成了吉祥、喜庆的象征，看来人类的局限性就是如此。

8月29日，00:15

乌鸦们宣称 仅仅一只乌鸦 就足以摧毁天空 但对天空来说 它什么也无法证明 因为天空意味着 乌鸦的无能为力。
　　　　　　　　　　　　——卡·夫卡

看来乌鸦自以为是天空的死敌和克星，它们会给天空蒙上不祥的阴影。　　9月2日，09:54

XWL：乌鸦跟着皇帝走。

ZLJ：多年前在万寿路口坐班车，领着小女儿的小手走在厚厚的乌鸦制作物上，她问：……要过鸟屎节吗？

HL：乌鸦的形体和色彩与暮色四合的紫禁城的结合也能产生一种末日的辉煌。

教　育　　　　　设　计　　　　　文化批评　　　　　艺　术

BC：在西方宗教中：鸽子代表着忠诚，而乌鸦代表着欺骗。一个地方鸽子多，一个地方乌鸦多，挺有象征意义。

CLZ：多好呀，出入京城不限行，也不用单双号。

FMT：我越来越爱你了！
宋江回复FMT：你对乌鸦怎么看？
FMT回复：没有看你写的文章前，在我心里的乌鸦是不安、无奈、聪明、自由的，没有好运气。你让我对乌鸦有了思考，发现我也愿意做一只乌鸦。其实，我们都是你说的乌鸦之一。大雁和鸽子的外表，乌鸦的心。

SMDD：乌鸦真的是走南北东西这条路径？赞成"乌鸦是一个文化符号"。乌鸦研究有趣，有嚼头。

ZLJ：这思绪开阔，很有趣、有意思……

陌生者15　150cm×100cm　布面油画　刘力国　2016年

教育　　　　设　计　　　　文化批评　　　　艺　术

## 2015-8-30（一）

特里·伊格尔顿：大学的缓慢死亡

教授自治被等级森严的官僚体制所取代，校长成了首席执行官，教授变成经理，学生变成消费者。教学

传统的、理想中的大学的确在缓慢地死亡，因为新型的大学出现了。自十九世纪在德国和瑞士出现了理工类别的大学以来，大学这个古老的事物就开始逐渐改变它在人类社会扮演的角色。它开始越来越多地为社会提供具体的、技术性的支持，以解决人类社会发展所面临的具体问题。

大学和社会的联系因为这种需求和技术性人才的供应而大幅度改变了，于是传统的经院式的封闭格局不仅仅在建筑空间上被打破，大学的社区也逐渐融入到了社会环境之中去了。工业化的加剧发展导致社会对人才需求在数量和性质上的转变，功利性赤裸裸地表现了出来，它挑战着传统大学精神的底线。

资本的渗透是现代社会对大学中经典精神实现彻底阉割的最后一刀，这一刀没有摧毁它的生殖系统，却根除了它的自尊和骄傲。于是人文气息自惭形秽，偃旗息鼓，工具和理性粉墨登场。

在现实中我感受到了文中提到的所有问题，就连艺术院校也在积极迎合着新的主人。理论系统建设性的意见取代了批判；造型领域由国家叙事的工具进一步堕落开始转向讨好市场；设计学科，由于其本色使然就进一步和生产苟合。在设计学科实用主义的喧嚣之中倡导人文变成了笑柄，教学和研究的团队在全方位取代着个人，人文气质因人格的模糊变得稀薄。

大学不再是实施精英教育的殿堂，昔日的荣耀因空间的扩展而变得黯淡，它血液中流淌的精英主义精髓在实用主义源源不断地注入和勾兑中稀释了，索然无味！

02:29

我们都在向 CEO 转变，而且乐此不疲。人文学科在现代大

学中的全线溃退需要引起社会的警惕，因为现在我们尚未发现有新的温床来取代昔日的大学。因此无论文科、理科、工程还是艺术的教育，依然需要肩负对社会人文精神的担当。

02:36

"但大学在自身和整个社会之间建立起来的隔阂可能是祸福相依的，既给大学带来了力量也使其无能为力，一方面对热衷于短期现实利益的社会秩序、价值观和目标进行反思，一方面还能做到自我批评。"这一段话是一个启示，也是忠告。大学的独立性不可或缺，这是其保持客观、理性的基础。也是拥有批判性的可能。

02:42

陌生者9　150cm×100cm　布面油画　刘力国　2016年

| 教育 | 设 计 | **文化批评** | 艺 术 |

## 2015-8-30（二）

# 404

　　阶级斗争的祭品，历史中的小人物因需要被捏造成为一个名声响亮的地主，一个剥削成性的恶棍。而穷苦人民的代表——穷小子高玉宝却手拎着这样鲜血淋漓的祭品闯入了历史，血光映红了他的脸膛，显得格外精神。　　　　　　　07:31

　　《半夜鸡叫》那部木偶戏就是我童年记忆中印象最深刻的娱乐电影，又具有深刻的教育意义。它告诉我们地主阶级的本性就是压榨和盘剥，这种洗脑式的教育对于少年儿童的确非常有效，我甚至从小怀疑所有周姓者都有着周扒皮的血缘，因为周围周姓的儿童玩伴几乎都有个绰号叫"周扒皮"。　　　　07:39

　　其实我们这一代人的童年是最为不幸的，一直接受着荒诞和恶毒的教化。恶毒在于对我们施加的教育始终在强调、灌输仇恨，荒诞在于这种教育的系统漏洞百出，且自相矛盾。　　07:47

　　幼儿园里的第一首儿歌就是忆苦思甜性的，那种憋屈、压抑的曲调至今萦绕在我的耳畔："天上布满星，月儿亮晶晶。生产队里开大会，受苦的把怨伸。万恶的旧社会，穷人的血泪仇……地主逼债……唉唉……地主逼债……抢走了我的娘。可怜我这个孤儿，向谁呼救……"如泣如诉的悲歌给我的童年记忆蒙上了一层永远挥之不去的阴影。　　　　　　　　10:04

　　《半夜鸡叫》尽管有揭露和控诉的成分，但核心还是鼓励穷苦人民奋起反抗，它把民间构陷和殴斗提升到了意识形态的高度，最终以革命群众的胜利并伴以地主阶级百出的丑态告终。这个影片更多唤醒的是孩童们顽劣的天性，并为他们现实中的行为赋予合法的名义，于是剧情、台词在游戏和打斗中被拆解了。

CHZ：社会逼得一只摇尾巴且得不到肉的狗，转身去咬人……

MD：是的，30、40、50、60、70后的使命是还原真相！一个在谎言中行走的民族是恐怖的，没有真理没有真相没有真人……

纪录片《收租院》和故事片《一块银元》的叙事则是血淋淋、令人感到恐怖的。它们编造的故事如黑色的茧丝织就的乌云，阴沉无比，永远不会散去。

10:25

近几年去过几次成都大邑刘文彩庄园，每一次都感觉尴尬万分。历史真相已经逐渐露出，刘文彩这个过去被描绘、塑造成为集地主阶级残暴、狡诈、阴险、毒辣于一身的代表，开始呈现出传统地方乡绅包容、厚道、明理的一面。但那些当年活灵活现的群雕还在，它们在落落大方的传统庭院中继续捏造着人间地狱的传说。那些解说在观众的追问中，经常不知所措。他们、她们、它们在为历史埋单。

当然不仅仅是文学领域中的作家，许多艺术家在这些诋毁、迫害中也都扮演过帮凶的角色，但令人惊讶的是，我们依然从未听到过忏悔和道歉。

12:05

AFMN：根据目的可以随便打扮的工具。刘文彩也一样。

HFSW：1949年以后，我们国家还出现过拿得出手的大部文学作品吗？只有吟风弄月，游山玩水的才情，涉及人文和民生，一概都选择退却和噤声。巴金的大作只是一个时代的产物，后来只有在忏悔中度过余生。民可使由之，不可使知之。我们是臣民而不是公民，几千年如此。打土豪分田地是朝代更替必然的做法，自古如此。

CD：文笔好，思想深，耐看。

TW：编"故事"的人什么时候都有，留神再不要给他们机会。

LF：其实我们这一代人的童年是最为不幸的，一直接受着荒诞和恶毒的教化。恶毒在于对我们施加的教育始终在强调、灌输仇恨，荒诞在于这种教育的系统漏洞百出，且自相矛盾。太对了！

ZL：苏院长，您讲得很透彻！有利有弊！

SL：我小时候甚至都还不知道完整的《半夜鸡叫》，就已经不自觉地跟着大家对着班里周姓男同学叫扒皮。

DY：无论是政治宣传还是批判，过一千年以后看，其实这些对于当时都是现实主义题材。因为历史看待这些数据，其实是一样的。

TW：一般来说，个人在错综的历史真实中所面临的选择其实是多样的，可以选择腾达也可以选择安贫，但不害人不骗人是底线，决定了一个人的灵魂的高低贵贱，同时一个时代个人生命轨迹或因此各有不同。

XHT：同时上演的荒诞剧还有《收租院》等。

XHT：中国文化里缺失宗教里的忏悔精神，骗人骗己大行其道，悲哀啊！

WY：利用人性塑造一个又一个悲剧的故事、英雄形象，只是为了证明我是对的。高玉宝、周扒皮只是其中的道具。我们这代人在这样的背景下成长，世界变成了黑白世界，爱憎分明，这个种子牢牢地种植到我们心中，造就了我们纯洁的成长年代，使我们获得了更多的纯洁的友谊，幸福的童年生活。不至于直接掉进现在钱权的世界里。也让我的脑子里种下苏老师上进、阳光、才学、年轻帅气的种子，挥之不去。

TW：虽有谚"种瓜得瓜种豆得豆"，其实哪有这么容易。且不说大旱大涝，兴许来几条虫，种的瓜便长不大。肥肥胖胖的虫儿毕竟是虫，难道它要变人吗？忏悔是有信仰的人做的事情。

| 教育 | 设计 | 文化批评 | 艺术 |

2015-8-31

# 404

教育的目的和具体的教育所产生的效果往往是矛盾的，连美国这样追求快乐学习的国家辍学比例都如此之高，真是没有想到。但教育必须要面对这些事实，并寻找原因再去解决问题。

我经常有一种冲动去做一个贯穿人一生的教育工作者，这里的贯穿指的是可以影响受教育者一生的人物。

现在世界上越来越多的人都接受了这样一个事实，即人和人之间绝对的差异性。这些差异一方面预示着每一个个体的价值是独特的，就像李白所说的："天生我才必有用"。另一方面潜台词就是只有应用不同的方式才能将这些潜能激发出来，就像文中所说的教育的诱导作用。

文中的第三个说法挺玄，但最吸引我的眼球，因为过去并未深究此方面的问题。

01:13

人的生命具有与生俱来的创造力，沉寂并不意味着死亡，也许只是它在等待时机。这是一种可能性，但它必须要落在适当和适时的教育中。这样看来教育真是一个事关重大的行为，关系到世界的未来以及每一个个体的人生。

01:18

我所欣赏的一位好友易介中先生是个让许多人头疼的家伙，他具有令人钦佩的创造力，但他的行为总是和社会的常规相悖。有一年我见到了他在美国读书时的启蒙者——南加州建筑学院创办者迈克，老易当时动情地和我说见到老爷子时他的眼泪快要出来了。因为就是这位具有宗教气质的长者挽救了他的学业，那一次老爷子的讲座非常精彩，他开创了一种全新的教育模式。我曾经注视过老爷子的双眸，那是一扇伴随着天真的智慧之窗。

01:26

| 教 育 | 设 计 | 文化批评 | 艺 术 |

  我的生命中最感激的两位启蒙者分别是小学的数学教师郭秀清老师和初中的物理教师郭增路老师。她们出现在我所处的人生困境中，并帮助我逆转了随波逐流的人生。是她们发现了我身上潜在的光芒，并指引我去寻找、发掘和释放。极具巧合的是，两位都是天主教徒，"文革"中受尽了凌辱。因此这些年我总是徘徊在天主教的国度，路过那些庄重的场所时不禁升起一股温暖。 01:34

  我觉得自己这一生除了教育事业，恐怕也就一事无成了。但这项工作值得自己去努力奉献，一是因为它神圣，二是因为它富有挑战性，需要激情，更需要智慧。当然也还需要坚持，这个坚持对内就是一个生命和时间的概念，对外就是和不良的环境抗争的耐力。 01:40

  不当的教育会成为天赋的牢笼，这个告诫非常重要。告诫那些仰赖自己的经验去执行自己意念的教育工作者，你的方法不仅不是通用的，更不是对应的。下一个时代的教育，倾听是个开始。 01:57

XYL：苏老师说得太赞了！

DM：坚持本身就是一件极其神圣的事情，如今真正愿意忠于初心的坚持，不多了！

LZQ：苏丹先生所言极是，山人同感也！

KQ：颇有获益！

LLG：好。

FRQSK：Excellent talk. It is not only related to education; it is addressed to the human being. Thanks Su Dan. Mostly of his suggestions were familiar in the old Greeks systems as well as in the Italian Renaissance time. Both times were able to positively develop the human culture and human being. Both systems were focused to the person, to the human philosophy and human creativity and curiosity. Learning from mistakes is excellent if there is the right environment that support you to act and to use your energies. Being wrong is not so bad; it shows you live.

WY：说得太好了！

CXM：中国国情。

MXD：未经教授授权，转了。

SMDD：不仅是对教师，面对所有人，一定看他是否有一双"伴随天真的智慧的眼睛"。

教育　　　　设计　　　　文化批评　　　　**艺 术**

<div align="center">2015-9-1</div>

莱切美术学院的资深教授 Luigi Spano（路易吉·斯帕诺）三个月前带来的几张油画一直放在起居室的角落里，今天突然得闲，打开来逐一摆在了长桌上。刹那间意大利南部明媚的阳光洒满了陋室。Spano 的绘画有装饰的技法在里边，但情感不是程式化的，而是装着满满的生命体验和灵异的察觉。

　　他的绘画聚焦于南部旖旎的风景，静谧的生活，古老的文明。经过艺术家的眼睛和手法过滤后的风景，终于凝固成了化作不朽的形式，就像化石一样记录着这个时代人类对万物的感受。

　　Spano 像个精灵一样在夜里巡游在南部滨海的上空，好像这里的风物都具有灵性，它们在没有阳光的时间里自身发出幽幽的光芒。Spano 的一个画室位于莱切老城古老修道院的隔壁，厚重的墙壁隔绝了世俗生活的风采，也挡住了强烈的日照，但昏暗的画室反而激起了老爷子的斗志，他用画笔和颜料赋予了这些事物自发的光。于是在昼伏之间，出现了一个奇异的世界。　00:17

　　老爷子今年已经七十五岁高龄，将在今年十月退休。我想给他在中国办一个作品回顾展，他是南部具有代表性的画家，依据其作品风格的变化，可以看到意大利造型艺术的一些特点。他们那一代人似乎就是绘画观念转变的分水岭，强调扎实的造型基础、注重画面的情境塑造。　00:27

　　Spano 晚年的绘画偏爱风景，而且油彩堆得越来越厚，几乎接近于浅浮雕了。他的色彩很有特点，强烈、浓郁、艳丽，不拘一格。不经意地看去，似乎有艳俗艺术的影子。但仔细打量就可看出它们的独特之处和精妙的组织。　00:46

　　古老的莱切城用浅黄色的莱切石筑成，白天整个城市弥漫着令视觉窒息的强光，走在这座城市不由得想起了埃及。所以我猜想莱切的夜空一定是钴蓝色的，地面上的物体在夜里会返还白日里接受的光芒。　00:54

XH: 让人感受光明。

YG: 很喜欢静物的表现。

ZL: 苏院长，很好！

FG: 支持！

ZZX: 应该！

TL: 卖吗？
宋江回复: 应该可以的。

教 育　　　设 计　　　文化批评　　　**艺 术**

ZL：身临其境的感觉！
你们闭幕式后才能回国
吗？
宋江回复：现在在国内。
ZL回复：有时间拜访
你！
宋江回复：客气。
ZL回复：你看你哪天方
便？我去拜访你！

ZL：满溢的生命力！

XG：夜享意大利。

ZW：颜色很漂亮，光线
很温暖，大爱！

ZJ：看到了禅意……

HL：很意大利。

教 育　　　　　设 计　　　　　文化批评　　　　　艺 术

### 2015-9-2

一所只招收差等生和辍学生的大学如何培养出了建筑师、工程师、牙医和教师？

Bunker Roy: Learning from a barefoot movement（从赤脚运动中学习）

"赤脚大学"寻找到了一条更加本质的教育之道，注重教育对社会实践的意义和社会实践在教育中的作用。无独有偶，20世纪中后期中国也曾出现过类似的事物，一位在农村广泛推广的赤脚医生，让没受过什么专业教育的青年用中医的方法为广大农民服务。这背后虽有着经济方面的无奈，以及伟大领袖难以兑现承诺的苦衷，但赤脚医生着实为医疗卫生条件不佳的农村解决了一些现实问题。至少心理上的安慰作用是不可忽视的，那是一大批踊跃投身医疗卫生的热血青年啊。

相信当年的电影《春苗》和《红雨》不仅给赤脚医生们的形象嵌上了一层伟岸的光环，而且给我们这一代人留下了极为深刻的印象。赤脚医生的出现是根据毛泽东主席的指示，发起的一项社会自救的低成本方法，它给缺医少药的中国社会提供了廉价的安慰，同时客观上也促进了医疗卫生事业的建设。电影《春苗》中有一句重要台词就是引用了毛主席的话语："将医疗卫生的重点放到农村去"，那句话是电影剧情的转折之处，仿佛春雷乍惊，然后伴随着画面响起豁然开朗的歌声："翠竹青青呦，披霞光。春苗出土呦，迎朝阳……"赤脚医生成长的过程就是依靠实践，在现实中寻找解决问题的方法，并且一直在顽强地和艰苦的现实环境做斗争。电影《红雨》主题歌曲唱到："赤脚医生，向阳花，贫下中农热爱它。一根银针治百病，一颗红心暖千家……出诊远访千层岭，采药翻过万丈崖……"我相信后来这些赤脚医生中相当一部分走上了医疗的道路，这是发生在中国的赤脚实践。 00:55

当然我认为赤脚大学虽然有效，并不能代表真正意义上的现

CHZ：类蓝翔技校。在澳洲叫 TAFE 学院。

WY：小时候赤脚医生在我们的心目中太伟大了。

代大学,即使在印度的建造实践可以获得阿迦汗大奖这种令无数专业人员羡慕嫉妒恨的国际专业奖项。因为阿迦汗奖本身是鼓励具有地域性特点的、低成本、低技术建筑实践的因素。很明显人类社会只有这些是不够的,我们还要建造体育场、航空港、摩天楼这样高技术的建筑。医疗不也是如此么,要不发号施令的领袖不也是在医疗条件最好的条件下告别这个世界的么? 01:08

赤脚大学的意义是粉碎了一个铁律,告诉人们成功的道路不止一条,积极参与社会实践就是接受教育的一条最直接的方式。但不可以因赤脚大学的某些成功,就断然否认现代大学存在的价值。我以为阻碍人接受良好的、专业性教育的所有障碍,都源于现实条件的局限,是竞争的要求使然。理想的社会中,人有权利接受一切自己认为有必要的教育。"文革"中还有一部电影《决裂》,其中有些片段依然发人深省。记得影片中关于大学招生的那一段尤为精彩,拖拉机手赵大年因没有高中文化基础而被拒绝录取,这时正义的化身——党委书记龙国正出现了,他询问了情况之后突然举起赵大年生满老茧的大手向围观者大声宣布:"什么是资格?这就是资格!"这句话振聋发聩,很有点博伊斯的感觉。 01:23

## 2015-9-3（一）

该内容已被发布者删除

黑手党存在的历史应该比文中所叙述的要更长，它和西西里的地理位置以及地方经济有关。西西里风光迷人，但土地贫瘠，且交通不便。这里在公元前二世纪之前许多地方属于希腊，后来罗马人征服了这块土地。罗马人征税，却不管理这里，这使得民间的仇恨如破罐子中的炭火四处散落，最终无法收拾。阿拉伯人、法国人、西班牙人也陆续侵略过这里，苦难的历史使得当地的政局一直处于动荡之中，无法建立起有效率的统治。权利的真空诱发了另外一种形式的社会形态，几百年前这里民间的一些秘密组织开始形成，拥有特殊的仪式和严格的组织管理章程。

当地土匪势力也很猖狂，西西里的历史上不仅出现过唐·维托这样冷血的黑手党徒，还出现过恶名昭著的土匪头子。地方社会最强劲的几股势力左右着西西里的经济生产和社会生活，它形成了一种畸形的社会风貌，并深入人心。

墨索里尼时期，黑手党曾经遭受重创，几乎销声匿迹。那段历史也是相当精彩，铁腕的墨里总督，外来的四千别动队，大规模践踏法律的拘捕行动，尤其最后一手是黑手党最为恐惧的策略。

"二战"末期盟军的登陆是黑手党复活的春风，许多未被关押的党徒在盟军登陆的过程中提供了帮助，使他们获得了信赖，然后就是大批老牌儿黑手党被释放。于是这一短暂灭绝的社会势力又死灰复燃了。

02:17

西西里的贫穷使得更多这里的人向美国移民，他们在美国的犯罪也是从意大利移民聚集区开始的。虽然在美国的移民之中，意大利移民并不处于犯罪率最高的位置，但一些特殊的条件，如

语言的封闭性、家族势力、蔑视法律的文化习惯使得他们超过了爱尔兰人对社会秩序负面的影响。　　02:28

美国历史上最早的黑手党家族，就是来自西西里内陆小镇科里奥内，头目是长着一双黑暗无底眼睛的莫雷罗，他制造了一系列震惊美国社会的凶杀案。　　02:33

我曾经拜访过西西里岛上的许多地区，但最向往的是科里奥内小镇。　　02:34

过去对我来说西西里的迷人之处，有很重要的成分在于黑手党这个神秘的组织。但是现实中的黑手党绝对不是电影《教父》之中的那些彬彬有礼、衣冠楚楚的绅士，他们或许是一些极为粗俗的野蛮人。一次在古老城市阿格里真托的海边回望那座米黄色的依山而建的迷人山城，突然看到几座板式建筑拔地而起，破坏了那种独特的人文。我心头闪过一丝惶恐，难道是黑手党所为？老友弗朗切斯科在一旁压低嗓门对我说："吁，马菲亚！"　　03:03

西西里是一个适合诗人居住的地方，风景奇特、历史久远，还有神秘无比的当下。　　03:10

在美国早期的意大利移民几乎不说英语，语言上的封闭造成了这个族群处于一种神秘的笼罩之中。而且在庭审时候，他们会以亲友的身份出现在神圣的法庭，跺脚以藐视判决。这是一种来自黑暗的力量，令人不寒而栗。　　03:21

SM：从古希腊时代到罗马时代，失落了很多东西。黑手党是神话中海神波塞冬的传人，再黑也是黄金时代的遗孤，威猛、强悍、血性，也有自己的秩序与"道"。
宋江回复：你应该去一趟。

## 2015-9-3（二）

**30部可以珍藏的负能量电影**

1 拉斯·冯·提尔的所有作品 《狗镇》豆瓣评分：8.5 这片子足够毁了一个健全人的三观 《黑暗中的舞

我是看正能量电影长大的，不仅是我，还有我们那一代。但令我困惑的是，如果说电影具有教化的功能，那么那时充斥于影院的正能量电影还是解决不了生活中的矛盾、冲突，也改良不了人性中的恶。儿时生活环境是险恶的，流氓滋事、撬门压锁、偷盗抢劫、杀人越货经常出现在生活之中，令我无法回避。正能量的电影是模式化的，情节模式化，道理简单化，人格脸谱化，实在是令人感到乏味。

负能量的电影则不然，它的立意往往是含混的，不是概念化的宣言，而是启发、暗示，把评判的权利交给观者。负能量的电影因其态度上的暧昧和语言上的含混，不符合意识形态化的要求，于是全部被打入了牢笼之中。后来听说观赏负能量电影是一种特权……

具有负能量性质的电影大规模登陆中国的影院是改革开放的时代，电影是最强大的宣传教育工具，是非、伦理、知识、生活情调几乎全部涉及。负能量的电影把人世间一切复杂的矛盾通过叙事摆在了观者面前，促进人们思考，引发社会争论。负能量的电影委婉地告诉我们，什么是人性？什么是社会？什么是信仰？以及在现实中它们如何呈现？ 21:52

负能量电影和正能量电影是既对称又不对称的两端，而且它们因循的关系是非平面化的，双方都在沿着一条纵向的轴线旋转上升，并在做着相互的转化。这种转化是它们之间相互的嘲讽，但我觉得在这个相互的嘲讽中，负能量总是占尽了优势。 22:05

当然观看负能量电影需要有一颗强大的心脏和坚忍的意志，

因为真相需要耐心等候，残酷需要勇气去面对，需要意志去抵御。当你缺乏这些品质时，它们或许会对你造成伤害。《换子疑云》展现了社会、人性、情感的多重伤害，但却让人欣慰地看到这种代价换来的正义砝码，它们的增加使得社会在恶的重压下倾斜的杠杆逐渐平衡。 22:13

我国现在仍然是禁播负能量电影的大国，因此尽管装修豪华、现代，但我们的电影院仍是贫血的空间。现在我们的电影一部分是正能量的，更多的是不正不负的垃圾片，催生着廉价的激动和麻木的嬉笑。但盗版大国为我们解决了负能量的来源，夜幕降临之后，繁华的商业设施附近到处都是贩卖盗版光碟的小贩，它们像辛勤的蜜蜂，在为负能量电影传花授粉。 22:24

2015-9-4

404

批判性不一定非得和形式美扯上关系，因为在发现问题的过程中最重要的是把潜在的问题凸现出来。这些海报表现出来的张力不是个艺术视觉问题，而是把现实中的大象牵到你的眼前，让你感觉到惶恐。张力的出现是因为大象之大和你回旋余地之小间的矛盾、反差，还因为你为过去的回避所造成的恶果所产生的悔恨与自责。

道理虽然简单，但现实就是朝着相反的方向演进、恶化，直至越长越大的那头大象撑破了我们的空间，压扁了我们的身躯。 16:01

沉默是金，这是对历史和现实黑色的解释，让现实中的苟且者产生幻觉。是可怕的咒语，剥夺了人们的灵魂，使人们僵尸般的走向末日。但微观去看，沉默是金好像让人发现了一条窃取成功和财富，甚至是逃生的密道。 16:08

海报的批判性就是一种社会能量，这是海报存在的理由和海报艺术的高度。 16:09

但批判性好像是另外一种形式，是一种可感知却不可名状的东西。它是一种情感作用，文字、图形、色彩所起的化学反应。我觉得美学范式是海报的死敌，它犹如一种标准化的格式，无法产生陌生的力量。 16:40

## 2015-9-5

传统音乐和武术都是国术,每个时代都处在流变之中。但它们的发展需要优化,否则就有可能是退化。发展需要不断回到出发的原点进行矫正,以免误入自娱自乐的迷途。

今晚我的同事,也是武林中人张树新和中阮演奏家冯满天在我的工作室进行了一场奇特的交流。这是技击的肢体语言和音乐演奏之间的一场妙不可言的对话,在相互配合中相互认识,在冲突中相互理解。见证者有音乐人张荐和中科院研究员邹宇铃,即兴加尽兴。
<div align="right">23:05</div>

张树新老师是武术大家,造诣颇深。他强调和坚持武术的技击性,以此为原点修正被异化的中国武术。
<div align="right">23:16</div>

许多真实的存在都处在矛盾之中,因此学习或修炼过程要保持客观、中立的态度。好像这方面各类专业都类似。
<div align="right">9月6日,00:41</div>

实践也是认识进入深度的唯一通道,只有实践才能增强体认。
<div align="right">9月6日,00:45</div>

MC:我觉得,中国武术不管是流派还是理解都是多元化的。甚至是同一动作用于技击,不同人会有不同的理解,也许理解是否正确,实战是最好的检验标准,但由于自身状态、对手情况、周围环境、规则限制等又会极大地影响实战结果,所以也很难判断哪个理解会更好。而武术的原点是格斗,格斗又是见招拆招的过程,每一招只看用得是否合适,而不是这招本身的好坏。所以在下愚见,武术的原点是搏斗,武术的提升是智慧,武术的交流是胸怀,武术是可以以技击做修正原点,但是必须以智慧和胸怀为载体。

教育　　　设计　　　文化批评　　　**艺术**

2015-9-7

404

从 2005 年关注光州双年展算起，已经整整十年。我和光州在情感上结下了不解之缘，几乎每一年的秋天我都会去那个位于韩国最南端的城市，目标不仅仅是那里醉人的美食和独特的完整的民俗，更重要的是双年展。我个人赞同光州双年展是亚洲为数不多的世界水准的当代艺术和设计展的看法，它是严肃的，理性的，尊重社会基础的艺术事件。光州的双年展不论艺术还是设计，大多从社会学视角来透析纷繁的艺术形式和设计成果。它的文献性很强，注重调研和呈现。

本届设计双年展问题聚焦于"不可持续的现实中展望可持续社会"，依然具有以往的那种悲情，和那种直面现实的冷静感。我把学生石俊峰和他的团队的作品纳入我负责的板块，作为对他几年以来学习之勤奋、之痴迷、之疯狂的鼓励。同时我认为他们的作品会为清华赢得尊严。　　　　　　　　　　　11:22

昨天光州市的副市长禹范基，本届双年展总监崔灵兰以及组委会其他成员一行来清华访问，并对工作进程进行了交流。本届展览 10 月 15 日开展，时间紧迫，任务繁重。尤其今年受韩国前一阶段暴发瘟疫的影响，我们还有许多事情要做。令我欣慰的是，参展的同事们状态积极，弟子石俊峰竟然为此推迟了计划中的婚期。这才是做大事的态度！　　　　　　　　11:32

这个作品的批判性在于对现行的都市形态形成机制的反思，发现其中隐藏的问题并寻找症结的形成机理。最终推出的解决方案或许也是一个漏洞多多的计划，需要在现实中进行实践。11:41

## 2015-9-8

二十多年前，中央工艺美术学院的一位研究生的硕士论文题目叫：《家具的意义——非语言表达》，后来这位同学在答辩中遇到了麻烦。

今天亚振海派艺术家居馆在上海开幕，启幕活动展示了许多珍贵文献。其中那些百年前手绘的图纸令人兴奋，这些图纸不仅绘制工整、严格，而且这些图纸从一个侧面反映出近代上海的繁荣。这个繁荣是全面性的、经济的、生产的、生活的、文化的，家具的风格流变是社会发展的需要，家具的品位是个人或集体的社会面孔，也部分表现出文化的交融和设计的创造性。早期的图纸既有家具的立面图，也有组合后的透视。虽然详细的尺寸标注不足，但当时的手艺会弥补这些设计信息。

家具是一个社会末梢形态的支架，对家具而言它们是家中的家；对社会中的群体来说，家具是在集体与个人之间剧烈挣扎的玩偶。 11:35

这些图纸都是一些受教育程度不是很高的人绘制的，他们的价值是指导制造并搭建艺术、文化和生活之间的桥梁。具体地看，家具通过细节对应着具体人的生活。抽象地看，家具对应着人性和社会性的要求。

因此我个人认为，家具专业的教育具有两个层面的意义，因此可以分作两个类型。其一为对社会生产具有价值的职业教育，这种教育强调技术的掌握和技艺的训练。另一种是把家具设计仅仅作为一门课程，进行素质培养的重要方法。

对清华大学美术学院以及众多的建筑学科而言，后者应当是其选择。此时研究家具的意义就十分的必要。现在看来，家具的意义，不是语言能够全部表达的。应当注意它形而下的那部分内容。 12:00

所以家具设计的教育要有劳动的内容，但别误以为最终要从事劳动。 12:09

材料与技术、生活方式以及传统文化是家具立足之本，也是其发展的动力。三者并存，相机而动，永无止境。 13:25

教 育       设 计       文化批评       艺 术

WY：据说最早上海大学的室内设计专业，就是要做中国古家具的榫卯结构家具，从中体验家具的精髓。老师都是有名的古家具专家。真的很难，现在的设计师太需要了解这些。

| 教育 | 设计 | 文化批评 | 艺术 |

## 2015-9-10

教师节来得好猛烈,师门也是一种血缘。B367 的意义不仅仅是个空间坐标概念,而是一段关于体验、交流、共同学习的记忆。 18:41

自 2004 年招收第一名硕士开始,迄今为止本人已累计招收硕士、访问学者、博士后五十余人。铁打的营盘,流水的兵。和他们在一起我感觉很快乐,在和他们的交流中我也收获了许多。 19:06

刚才读了我们民进中央副主席朱永新的一段关于教师的短文,有所启发。他在追问自己教师的本色到底为何。而这颇具启发的追问是由质疑和否定开始的,他大胆颠覆了一系列的关于教师的传统定义:他认为教师不是园丁,教师不是春蚕,教师不是蜡烛,教师也不是人类灵魂的工程师。对此我深表赞同,今天的教师不仅仅是去规范学生;今天的教育不是工程;今天的教育是爱而不是毁灭;今天的教育是教学相长,而不是故步自封;今天的教育不应该是洗脑,不可能制造灵魂。

《我是教师》
——朱永新

教师,不是园丁
教师本身应该是一朵花儿
教育是师生互相作用的过程

教师,不是蜡烛
教师不能以化为灰烬做代价
以此去照亮的学生

教 育　　　设 计　　　文化批评　　　艺 术

教师,不是春蚕
教师的故步自封才会作茧自缚
心灵的成长来自每个季节

教师,不是人类灵魂工程师
没有谁的灵魂是机器
能用某种工艺任意修理完成

教师就是教师
与学生是互相依赖的生命
教师就是教师
每天都在神圣与平凡中穿行

我是教师
伟人和罪人
都可能在我这里形成
让人如履薄冰

我是教师
心底里喜怒哀乐翻滚
黑板上天高地远开阔
脚板下三尺讲台扎根

19:11

今年四月在米兰,来自美国的评论家布鲁斯谈到艺术和设计教育时他说:"每次面对学生时,我会有一种内心的恐惧感"。我也有这种感受,总是兴奋和恐惧并存着。

19:28

沉睡先生 作品

**2015-9-13**

**中国校服为什么这么丑 | 大象公会**

中国校服之丑冠绝全球,但它耐磨、耐脏、耐洗、省事,不怕学生长个头,为什么只有中国家长会以太

我国的中学生校服文化是世界上独一无二的,它既消除了个性,又把整体性的着装要求降到了最低点,几乎抹杀了孩子们对美、对尊重的认识。

这种校服文化的立场是个谜,但绝对不是经济因素,因为孩子们兜里的时尚手机就是个证明。它的根源在于对个体的限制,包括对身体的忽视和性别的掩藏。好像我们的中小学教育的唯一目标就是"学习、学习、再学习,团结、团结、再团结"。

其实这种校服文化的影响是深远的,它割除了孩子们对着装的社会性意识,不懂得着装是一种社会性表达,代表着自我和对社会的尊重。在大学和他们走向社会后的职业生涯中,这种影响会在相当长的时间内产生不良的作用。

00:06

看来故意做丑的校服是个诡计,它是狡诈的社会算计未成年人的方法之一。肥大的运动服疲沓地笼罩着正在成熟中的身体,使这个情窦初开的消息被不男不女、不合身形的运动服掩盖了起来。

08:26

据说现在我们市场上售卖的水果大都使用了催熟剂,有的是用在采摘后的瓜果上,更先进的是直接采用输液的方式注入在树干中。可是在对待孩子身体发育方面,我们却使用这样一种温和的方式扼杀孩子们的青春意识,真是伟大的创造。但效果究竟如何呢?则需要科学的统计和分析来验证,但估计没有人有这个好奇心。

08:41

在与东亚大学之间的交流中,我发现了一个现象。比之日本和韩国,中国学生的着装意识较弱。在一些较为隆重、庄严的场

合,比如答辩、结题、庆典、欢迎等活动中,日韩的学生们总会打扮得比较得体,表现出了对组织者和师长的尊重。而中国学生则不然,他们没有意识到恰当着装的重要性。当然,中国的教师在这方面也有所欠缺。

　　着装是一种文化,一种教养,是否也得从娃娃抓起? 09:04

YB:对于中国的校服,我也认为是抹杀了孩子们的审美、群体认同感、性别差异性,原来有个非常狗血的理由是防止学校之间的攀比和保护所谓差校的自尊。

ZLJ:学校的直接获益是早恋少了。
高考结束后参加学校的18岁成人礼,家长都惊呆:青春靓丽朝气蓬勃直面而来,原来开家长会看到的一班小老头小老太脱掉校服都是俊男靓女啊,哈哈。

LL:家长意见不能听也是一条重要原因,也是中国社会意见和发展不均衡的一个缩影。

Y:无知+无耻的思想和行径吧。

## 2015-9-14

**我们都可耻地成熟了（深度好文）**

点击标题下方五道口书院，关注后即可查阅所有精美文章

今天一个自己经常光顾的群里再一次爆发战争，这一次动作升级了。先是相互质疑、批评、攻击直至谩骂，然后有人是愤然离去。激烈的争斗终于彻底搅乱了这深潭以往的均衡，于是潜水观望者纷纷浮出水面，劝和的、指责的、添油加醋的。我突然感觉这个群因为个别人的偏执和激烈恢复了活力，因为尖锐的批评和激进的言辞划破了看起来彬彬有礼的面具。带着被刺伤的愤怒，几乎每一个人都开始讲出发自内心的真话。

接下来就是以包容、大度的名义来邀请"出走"者，当一切回归原样的时候，我悲伤地看到每个人都重新戴上了织补好的面具，相互寒暄、相互致歉，然后都退防保持了一个适度的距离，再抛出的话题不再具有挑衅，让大家彼此友好地互相赞美着，无关痛痒地评价着。因为我们的群以另一种方式成熟了，大家终于成为可耻的好朋友。　　　　　　　　　　　　　　　19:53

网络中的虚拟空间远比现实中的都市更加巨大，有更加复杂的沟回和缝隙，每一个人都可以找到隐藏起来观望的空间。一个群就是一个小生态，只要你屏蔽住呼吸就可以回避愤怒。因为许多人都知道激烈对生命的损伤，了解对抗之后的尴尬，我们都可耻的成熟了！即使在这个虚拟的世界和虚拟的战争里……　20:01

其实在虚拟的世界里，许多人更换了头像，使用了假名，已经算是戴了一副面具了。为什么还要继续这种虚伪的客套呢，网络世界里的聚集应当是更直接的灵魂的赤裸，这是一种情绪释放和灵魂慰藉的方式，以补偿在现实中的压力和羞辱。　21:21

我们的社会太注重人情，以至于虚情假意最终掩盖了理性。

面对面时大家都言不由衷地客套着,肉麻地吹捧着。而一旦戴上面具,就开始发自内心地表达自己的看法,我想起了自己在2010年搞的一次"假面真谈"座谈会。在那一次海南师大举办的座谈中,我让每一位嘉宾戴上了面具,目的是能听到真话。 21:27

长期的真面假谈会造成一种特别的心态,就是补偿性的矫枉过正,用力过猛。研究生论文的隐名评审以及导师不在场时的答辩,会表现出这种力量,令人猝不及防。 21:33 WCG:假面真谈!

城市8　150cm×100cm　布面油画　刘力国　2016年

## 2015-9-16（一）

清晨 6:15 ~ 6:25，北京清爽的道路景观，和 20 年前三环路一个小时后的路况一样。五环虽然比三环多了两环，但还是无法抓住时间。

06:40

教 育 · 设 计 文化批评 艺 术

## 2015-9-16（二）

# 404

我有幸经历过偷听敌台，敌台主要有这么几类：一是台湾方面的，这是当时最严重的敌对语言，有时候还会发出神秘的暗语，这是向潜伏在社会主义社会的特务们发出的指令；二是美国之音，报道一些听起来莫名其妙的事件。但美国的态度在后"文革"时期已经温和了许多，完全不像反目后的社会主义国家之间的敌对情绪那么强烈；三是来自莫斯科的广播，这是最令人不寒而栗的声音，那种普通话讲得别别扭扭，听上去阴阳怪气的，一听就不是好人！

那时我家里有一台令许多人家羡慕的红灯牌收音机，父母有时会在夜深人静的时候会偷偷打开收听敌对势力的广播。对我来说，偷听敌台几乎就是一种娱乐，好像完全换了一种语境，听到一些根本听不到的口号，这种态度几乎不能对我们的革命立场产生一丝的动摇。但我还是愿意听，因为每天高音喇叭里广播的新闻和气壮山河的誓言实在乏味，我们需要换换口味，仅此而已。

当时的社会主义社会实在是缺乏自信，拼命地用大功率的设备干扰敌台，于是那收音机里传出的声音吱吱啦啦杂音不断，而且声音有一种忽远忽近的空间感，为这项活动增添了神秘的色彩。 23:50

我参与偷听敌台的时候，已是"文革"晚期，政治氛围开始宽松了许多。没有听说周围有谁因为听的自由主义而获罪。但是粉碎"四人帮"那一阵，又到了一个收听敌台的高峰期。民间的窃窃私语要寻找旁证，敌台这时候发挥了一定的作用。1979年自卫反击战时，我依旧从敌台获得一些前方可靠的战报，得到了我军伤亡的另一种消息。 23:57

文化批评

　　在那个荒唐的时代，人的各项感官都被严格地管束着，不能随便看（其实也看不到），不能随便听，不能随便说，随便吃也是不可能的，就连嗅觉也受到一定的限制。虽然有一句话说："过去残酷的，今天看起来都很温暖"，但若真让我回到那个时代，毋宁死去。

9月17日，00:40

XG：还有"伦敦英国"广播电台。

FMT：莫斯科广播台是山东口音和俄罗斯的普通话，我家在黑龙江收听莫斯科，很清新，信号强。现在的形式是翻墙。😁

陌生者19　150cm×100cm　布面油画　刘力国　2016年

教 育　　　　设 计　　　　文化批评　　　　艺 术

<center>2015-9-17</center>

　　四川美院校区，一个野性狂欢的永久性印记。一个艺术学院在"独裁、极权"下催生的，极为偶然的硕果。这个浩大的工程是在激情的鼓动、图像的指引下完成的，工程设计的理性退居次席成为工具。同时规划和设计中的计划也让位于即兴的、对场所感知中获得的感悟。最终这个作品的形态气象非凡，它不仅强烈体现了在地性，而且映射出这块土地上的集体和个人情感与记忆。 17:19

　　院长罗中立是本色艺术家，且执掌川美十几年。他的艺术魅力和权力的完美结合是这个项目成功的关键，这一次这位架上艺术家在艺术上开始尝试空间实践，这是比油画创作复杂得多的社会实践。因为它发生在具体的区域里，实践的主体是乌合之众。院长终于成了这个群落的领主，他们仿佛从现代社会回到了文明的起点，这种文化的统领必须要有智慧，更要有野性。 17:49

　　川美就是一个独立王国，一个部落。他们在当代政治结构无比复杂的社会系统中摇旗呐喊，如遗世独立的一个由血缘而凝聚的群落，奋不顾身地建造自己的家园。川美的校园，有五分狂野，三分秩序和二分理智。他让我想到了安东尼奥·高迪在巴塞罗那的奎尔公园，都是一个人的狂想。 18:00

　　这个非常的环境中，最具理性精神的反而是当代艺术家方力钧的一个雕塑——一把打开的折尺。 18:32

　　环境是具有教育功效的，所以大学都很注重环境的塑造。但多数校园仍然秉承了崇尚知识的古老信条，图书馆位于校园的中心位置，它是这个空间的圣殿，是守护的神灵。但美术学院就别装了，它的圣殿是美术馆。而且学院派的美术馆不同于社会性的机构，它更强调开放性和蛊惑性。川美的罗中立美术馆犹如一个满身刺青的壮汉，屹立在这个校园的右心室。这是艺术教育赤裸裸的宣泄，激情向理性的叫板！ 19:38

BY：我把如何建筑看成是一种生命，理解尊重它，拥抱它。

宋江回复：社会制度决定着社会体的性能，的确有优劣之分。

BY回复：土豆和桃没有办法比。

教 育　　设 计　　文化批评　　艺 术

QY：是资本、信媒、景观时代共同炮制的民主神话，一种模拟民主盛宴的专制技术。

WQ：但有一点，川美具有农耕意念的依恋及秀场是有趣并有效的，我与他们"花工"实际就是原住民——农民聊过所种植的就原有作物，只是局部化、精细化而已……易见是罗二哥的期许……

QY：极权主义最致命的地方就是宣称"一切都可以"，就是卸掉所有人的脑袋，任其摆布！这就是为什么极权能与资本苟合。

GXS：不崇尚科学，缺乏专业精神，造就了无数不识好歹自以为是的现代文盲。一旦掌握了权力，一夜之间他们就成了工程巨匠、建筑专家、艺术大师，他们的各种"指出"，残害了无数的人居环境，是脑残血洗理性。

QY：艺术家的魔法棒能给世界没有光影的角落去梦想与希望。诸神隐匿，万物逃离了时代，艺术代替了神。

| 教 育 | 设 计 | 文化批评 | 艺 术 |

### 2015-9-19

**熊丙奇：高校更名为何停不下来？**

作者系21世纪教育研究院近日，教育部出台《关于"十二五"期间高等学校设置工作的意见》的部署和

在我们这样一个大一统的国度，制度的设计很痛苦，因为很难找到一个对所有不同环境中的事物都合理的方式来疏导所存在的问题。因此一个政策的出台虽然针对问题存在的主体，但是由于政策会在相对稳定的一段时间里，在960万平方公里疆域内不留死角去得到响应，这时问题边缘部分受政策影响而产生的反应往往出乎人们的预料。什么可能都有，什么荒唐的事情都有可能发生。

因此生活在这个时代，你就必须要学会适应这些层出不穷的黑色幽默，不要纠结于这些黑色在现实中的状态究竟如何。

针对这篇文章所谈到的问题，我本人深有感触，因为我们一直处在漩涡的中心，至今没有完全挣脱。我是20世纪80年代中期的大学生，那时候的大学已经经历过了一场急风暴雨般的院系调整，而处于一个风平浪静的阶段。那是一个学生可以安心学习，教师钟情教学，领导专注于教学质量的年代。非常令人怀念！

时过境迁，人心不古，今天从学校到教授再到学生都处于躁动之中。学校忙于合并和升格，教师忙于和市场勾结，忙于包装上市，学生急于创业。这其中高校更名的风潮只是合并升格的一个表现，有迫不得已的，有借机上位的，还有的是在势均力敌的纠葛中妥协兼顾的。

所以今天遇到毕业的大学生来求职或考研，我总是习惯于问他们过去的校名是什么，因为面对陌生的校名，我必须借助于以往的坐标才能够做一些基本判断。

一个学校的名称如此轻而易举地更换，也说明我们这个社会

| 教 育 | 设 计 | 文化批评 | 艺 术 |

对人文关怀的忽视。　　　　　　　　　　10:56

　　我痛恨更名和我的遭遇有关，我是这种冲动的受伤者，是这种文化中的被羞辱者。我的小学、中学、高中、大学、研究生教育的学校到现在已经全部更名。我已经成为一个看起来没有教育背景的人，一个精神上的流浪者。　　11:03

　　总体而言中国的大学已经实现了从精英教育向大众教育的跨越，但精英文化被各种方式的稀释是文化的一种倒退。校名是具有文化价值的非物质化资产，应该得到适度的保护。　　11:16

WY：归属感对每个人都很重要，尤其学校是人生的而重要阶段，我们的美好记忆中大部分都是在学校度过的，学校是我们精神上的家园，如果家园被摧毁，难免会有失落感。现在我们学校就立着两个大门，一个是原来的已经破旧，一个是新的。每次回去的时候总是在破旧的校门前徘徊，久久不愿离去。

LM：因为学校很烂，更名是为了糊弄人，也是最容易的改革项目。

QJM：精神上的流浪者、它是随着历史流浪而逆天而行的之后被后人评价而你只能有原则地去"努努"
宋江回复：二哥你要学习使用标点符号。
QJM 回复：标点符号只是一个性十足而无题无止可叫你随意胡思乱想
中国的文字太博大你大可随心而来随意而去何必受标点符号所限

教 育　　　　设 计　　　　文化批评　　　　艺 术

2015-9-20

该内容已被发布者删除

　　国境线的形态是一个非常有意思的回望，它是对国家最直接的叙述。我们不妨重新思考一下什么是国家？它是人类的一种非常性的必要么？

　　国家是人类社会割裂的一种主要方式，它包含了地理、族群、意识形态多方面的内容。绝大多数情况下国家是人为的，澳大利亚这样的国家只是一个特例。

　　在广袤的大地上，人类用道路、河流、标示、设施和墙体来界定自己，同时也彼此分割，由此形成完全不同的一个个世界中的世界。

　　我们通过这些图片可以看到，随着经济差距的缩小，思想共识的增加，一些国家与国家之间的边界正在消解，壁垒正在破除，隔阂正在消除，于是那些边界就变成了符号化的标示。如美国和加拿大之间的国境线只淡化称为道路上的一条白线。　09:02

　　挪威和瑞典也是如此，还有德国、荷兰、比利时三国之间的边界更多地表现出一种相互尊重和信任感。这就是人类社会理想的情景，既存在着独立、自主，又保持着较为通畅的交流。

　　但更多的国境线反映的情况是撕裂，坚固的墙体，带刺的铁丝网，还有荷枪实弹的士兵，敏感的瞭望塔等。这时候我们看到国家在行使着一种最为基本的功能，即对外来势力的抗拒和自己利益的保护。在此我不愿意使用国民利益这个词，因为一些国家采取的防范并非是为了人民，而是出于控制人民的目的。如朝鲜与韩国的边界，看上去就是完全不同的两个世界清晰的边缘，一边灯火阑珊，一边用黑暗粉饰太平。　09:19

印巴的边界线是人类社会撕裂后新缝合的伤口，重重的铁网仿佛带血的牙齿。 09:24

国境线两边的景观差异多数是由社会制度差异造成的，看看美墨边境的景观就知道墨西哥人多么热衷于偷渡了。海地和多米尼加在同样地理条件下植被状况如此不同，也足以说明问题。12:21

好的制度可以制约人性中的恶，可以调教出温良恭俭的民性。同样，好的制度也可以解放社会的生产力，造福于国民。边界线上景观的反差就是制度的反差和国家状况的反差。这种反差的程度对应着相邻国家之间的对立程度，也是边界的紧张程度。偷渡也是一个说明制度优劣的重要旁证，反差大的国家之间偷渡都是单向的，偷渡的人群必然是希望投奔更加自由、更加人性化和更加富庶的国家。逆向的偷渡恐怕只存在于间谍和走私的人群中。

12:40

## 2015-9-21

建筑结构丨木结构建筑(100张)

eqwtr

木结构应当是人类结构启蒙的开始,它是自然对我们的馈赠。显然木材是一种可持续性的建材,把话题回归到结构是一种更加可贵的态度。

木材从建材变成结构是缘于它特殊的材料性能,它的强度和它的弹性。木材的纤维是它之所以成为结构最重要的因素,纤维的方向和受力的方向存在一种严格的逻辑关系。所以木结构的美和它的材质也有密切关系,这就是和谐,设计必须遵循这些原理。

人类对木结构的建筑有一种天然的情感,这是时间的因素所形成的,因漫长的历史而深刻的基因记忆。然而木结构也是需要与时俱进的,一来它需要结合新材料所创造的构造形态以优化结构的性能,另一方面在可持续发展的背景下,木材的概念也在发展和泛化。  17:53

中国建筑史的一个侧面也是木结构发展和没落的历史。在960万平方公里范围内,木结构的研究机构在当代中国绝对是濒危物种,比大熊猫要少得多,而日本建筑界却保持了这种文化,日本建筑师在新的时代,一个钢结构和混凝土肆虐的时代依然延续着这个方向上的研究。在欧洲的德国和瑞士有世界上最先进的木结构研究机构,它们在为这种古老的结构形式开创新生。 18:06

在使用木材建造方面,中国不乏能工巧匠。但是我们传统的着眼点更多在于构造方面,这体现出了匠人的精神和他们的局限性。传统的木构架在结构方面是有缺陷的,但是构造的处理却是精彩纷呈,它浓缩了功能和美学于一体,把木作充分外显化了。 23:00

HZJ: 在当代木材料作为环境中的一员,显得尤为暧昧。无论是色彩还是搭接方式都有一种淡淡的清新之感。它们像失去过生命的自然在人工世界焕发第二次春天的来临。设计师对它们的驾驭无不需要结合木材在地的特性。才能化朽木为佳作。

SMDD: 匪夷所思的韵律与想象力。

## 2015-9-22（一）

**革命领袖的江湖名号**

聚义造反之类秘密活动中，个人不能使用真名实姓，而需要取一个既能代表个人风格，又能体现武功特

江湖是被主流遗落的片段，但又自成格局形成了自救的机能。因此江湖是一个潜在的社会，它是平行于主流社会而存在的社会。江湖的社会结构和主流社会的社会结构完全不同，中国传统社会以家族为单位，以血脉为纽带，宗法为制约，政权方面以君臣为道统。于是除了帝王的恣意妄为，几乎不再有独立的个体。

所以文中认为江湖是原子化的社会，它是主流社会的叛逆组成的世界。宋江也是个叛逆之徒，他一方面身在体制心系江湖，不安分守己；另一方面，他断然抛弃人性中贪财忘义的痼疾，以仗义疏财施舍接济为人生的价值观。这两点都十分的了不起，由此形成了极具感染力的人格魅力。

宋江在江湖的成功绝非偶然，它是这个原子化社会发展坐大的必然要求。宋江的人格和行为几乎可以用伟大来称谓，他是一个理想在现实中的化身。成功前宋江的行为是一种社会实践，他以个人微薄之力践行着自己的社会主张，同时给了这个江湖提供了一个解决问题的方案。

所以宋江的绰号是一个社会性的角色，他担当着拯救江湖的责任，比起那些只是形容个体外表和描述直接生存技能的绰号，有更大的社会价值。 02:54

我自幼熟读《水浒传》，被那些身怀绝技行侠仗义的一个个好汉感染。但真令我五体投地的还是宋江，因为无论从林冲到杨志，还是李逵到刘唐，他们之间的差别只是在于性格和技能。而宋江是独特的，且是唯一的。 03:01

领导杂色革命的宋江是另一位追求彻底革命的革命家毛泽东

鄙视的对象，毛在"文革"后期对《水浒传》的评价中这样写道："水浒这本书，好就好在投降……"他对宋江只反贪官，不反皇帝的斗争立场予以猛烈的抨击，认为宋是一位代表地主阶级的妥协分子，却对李逵这样始终如一的社会不安定因素则大加赞赏，所以"文革"后期的连环画中黑旋风李逵的形象高大且正直。连环画中的叙事隐去了这位革命者身上的戾气，所以我读原版时突然觉得无法接受，如何将滥杀无辜的流氓写成了正面人物。 08:14

宋江是以个人魅力来征服这些混迹于江湖之中形形色色的人物的。他疼兄爱弟，舍命结交，以一己之力获得了原子化社会扬名立万的资本。宋江的影响决不仅在于水泊，而在于整个潜在的江湖社会。当这个社会终于有了与朝廷分庭抗礼的实力之后，主流社会就不敢再轻视这股力量。于是陈太尉、高俅、童贯等重臣纷纷以各种方式拜访小小水泊，因为水泊虽小，但蛟龙甚众。一大批社会混混和失意官吏被宋江联结成为一个整体性结构，然后这个整体又托举起了这批小人物，使他们堂而皇之、大言不惭地步入主流社会乃至历史的视野。 08:58

宋江从一个区区小吏依靠江湖的浮力，力争上游，混至节度使的高阶绝非偶然。因为它代表了一股不可小觑的，曾经被社会遗忘的力量。 09:06

梁山泊中人物的主体都是一些不务正业的游侠，他们不愿接受体制和社会的约束，追求自在和逍遥。甚至是身负重案，逍遥法外。他们不遵循社会制定的纵向流动的个体发展和生存规则，外溢于制度之槽，泛滥而汇聚于江湖之中。所谓的"义"就是情感的媒介，信念的灯塔。这时候像宋江这种敢于舍生取义者，必定会成为这个价值体系中的王者。社会的接济体系往往是一个无法真正兑现的承诺，但人和人之间的相互体恤、关照、救助是真实存在的，它是"义"的证明。 11:44

| 教育 | 设 计 | 文化批评 | 艺 术 |

## 2015-9-22（二）

昨天 Marc（马克）和 Italo（伊塔洛）来访，在工作室里商讨明年参展威尼斯建筑双年展事宜。Italo 古怪的表达和深邃的思维给做翻译的人增添了许多麻烦，但仅话题已经足够我思绪不着边际般飞舞了。他似乎在为今天网络上的虚拟社区寻找建造的可能和建造的方式。

"网络国度的公民"，我想这是当代许多人思想和情感的存在状态，虚拟的社区无处不在，但它和现实中的社区一样都虚掩着它的大门。任何社区都有它的准入制度，即使这个标准并不一定以明确的条文形式展示。

然而虚拟并不能成为空间形态缺席的借口，适度的形象有助于维系网民和虚拟社区的情感。但我们究竟如何去计划、营造、设计？　　　　　　　　　　　　　　　　　　17:34

接下来，Italo 这位意大利设计界的鬼才将在我的工作室进行为期一周的工作，我们将就各种各样的可能性进行深入讨论。从他昨天现场绘制的草图来看，他对这个问题已经进行了一定深度的思考。他的思考方式还是从仿生入手，即从自然的现象中得到相应的启示，然后解读形态中的各种暗喻。　　18:01

幸好我最近一年开始介入网络生活，并且几乎是沉溺于其中。我切身感受到一种解放，一种自由和一种平等。这是超越地理界限和传统空间维度的新的空间，松绑后的认知能力和开放的知识体系紧密地拥抱在一起，它们无处不在，完全克服了距离的障碍。　18:12

网上社区的形态和功能有待优化，它既是前所未有的又要借助经验和记忆。它到底是什么？一种既有生活模式的抽象结构？还是一种关于自由的有限性设计？现实中人们已经逐渐和虚拟的社区建立起某种情感，常在一个社区的人们比其他人更加亲切。同时我发现，这种归宿感和表达、认同有着重要的关联。每一个

新进入社区的人也是这样,他必须靠自己的思想和语言以及德行来获得认同。

18:36

网络上的交流没有面孔,因为多数面孔都是虚假的面具,没有肢体,没有财富的外显和身份。正如北野先生所说:"它是灵魂交流的超越时空的平台"。的确网络社区中的人某种角度看是抽象的,但从另一个角度看是更加真实的。因为灵魂即一个人的真相。

18:47

空间其实本质上是距离导致的结果,而导致距离的是差异。但正是由于差异的存在才产生了一个模糊性的边界,包容性的空间。虚拟社区中的空间是极其不稳定的,它会膨胀,也会萎缩。它的归属权也在因强者的流动而更迭,它比自然中的天地更加公平。

22:23

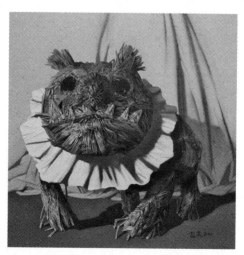

《稻草狗》　80cm×80cm　油画　陈流

教 育　　　　设 计　　　　文化批评　　　　艺 术

## 2015-9-22（三）

《瓦尔特保卫萨拉热窝》主题曲_老电影歌曲

http://m.56.com/album/id-61976
73_vid-MTg1MDE5Nzc.html?fro
m=timeline&isappinstalled=0

　　《瓦尔特保卫萨拉热窝》，这是三十多年前一部最让人过瘾的影片，惊险、激烈、高潮迭起，险象环生。

　　它的水准大大超过了我们当时已经看腻了的中国战争片，什么《奇袭》、《侦察兵》、《平原游击队》等高度模式化的影片。这个电影中的情节不仅让人肾上腺激素分泌，而且局部情节和镜头感人。如青年伴侣多尔吉和赛吉牺牲时的场景，以及群众在机枪的威逼下认领尸体的那段，最牛的情节当属老游击队员谢德牺牲前对年轻的徒弟平静地告诫。整个影片叙事情节张弛有度，富有节奏感。

　　同时，这个电影还带来了一个副产品，就是凶狠的拳击。瓦尔特、吉斯、苏拉等人的身手让中国社会百无聊赖的青少年们热血沸腾。他们一改"文革"中形成的持械格斗模式，改为赤手空拳的肉搏，这种打斗场景在校园、街头、影院层出不穷。

　　电影音乐雄壮、沧桑，表现出城市古老的历史和人民不屈的精神。

23:42

　　南斯拉夫的战争片也有自己的模式，但还是比中国"文革"时期和"文革"之前的要富于变化，和今天满屏幕的抗日神剧相比更是一个天上一个地下。至少他们不会把敌人以弱智、愚蠢的方式打造，对叛徒的刻画也有血有肉生动客观。女特务肖特是个变节的地下工作者，但她声泪俱下对受刑的诉说片段是真实的。另外对敌特形象的塑造也很公平，这就进一步增强了影片的悬疑之处。特务头子康德尔也是一脸正气，英俊潇洒，冯·迪特里氏上校和比肖夫上尉也一个个精神饱满。这些观念使中国的观众耳

目一新。 23:55

　　空气仿佛在燃烧。我们的青春就燃烧在这些电影片段之中，留下的痕迹是岁月永远无法洗刷掉的。南斯拉夫过去曾经是个富裕的国家，文化多元，历史陈迹很多。它的体育也很强大，足球、篮球、乒乓球，乒乓球的国手斯捷潘诺夫、舒尔贝特都曾是世界顶级的选手。直至20世纪80年代中期，南斯拉夫的建筑设计水准也不错，记得《世界建筑》杂志还做过相关报道。如今这个昔日令人羡慕的国家久经战乱和政治动荡，四分五裂了。9月23日，00:22

　　另一部电影《桥》拍得也不错，老虎的机智勇敢，扔飞刀的那个队员的冷血，猫头鹰的狡诈……主题歌《啊 朋友再见》也很棒，表现的是战争中的人性。　　9月23日，00:35

YL：了解南斯拉夫，从这部电影开始，一个社会主义阵营的小兄弟，竟拍出如此震撼的影片，比照身处的"文化大革命"大环境，不得不承认中国的艺术贫乏至极！想必铁托也是男神！

HY：空气在颤抖，仿佛天空在燃烧——谢德·卡尔丹诺维奇。很经典，不过和当下的抗日神剧相比有一个共同之处，就是大凡被称为鬼子的家伙们都很笨，而且一打就死，英雄则生命力顽强。南斯拉夫也罢，罗马尼亚、阿尔巴尼亚也罢，大多如此……

### 德国人的"阳台守则"

二战后,德国建设了大量住宅区。邻里间因使用阳台而争吵,甚至打官司的事件不断增加。为此,德国

私人空间的封闭性是它们彼此对抗的一个必然,公共空间是私人空间竞争和对立之间的一个缓冲地带,它的出现产生了许多可能。住宅是最为根本的私人空间,独门独户保证了个人的隐私,也消除了大多数邻里纠纷的出现。

但阳台从封闭的住所延伸了出来,它像是一个伸向公共领域敏感的触角。阳台的出现,打破了平衡。

阳台空间一方面把公共生活揽入私人空间的视野,一方面把私人生活的部分延展到公共领域。阳台和环境友好表达的背后存在着一些隐患,因为换一个角度来看它是侵略性的。阳台的侵略行径可以表现为袒露有悖公共心理的私生活习惯,这种放肆是对公共契约下的矜持的粗鲁践踏。

从德国人所制定的"阳台法则"也可以看到一个不容乐观的事实,那就是社区、社会的脆弱性,有的时候在利益和欲望的驱动下它们如此不堪一击。社区是社会的基础,无疑良好的社会是从社区的建设开始的,在具体的社区中人们学习如何相处,包括争取、维护利益,包括抗争和妥协。

然而在具体的争执中,每一个利益的诉求都有较为充足的理由,不同的诉求点会导致冲突无法调和。于是冲突升级,形成矛盾甚至仇恨。这时需要一个调解者,而这个调解者必须是中立的,中立是公平的基础。

德国人精心制定的"阳台守则"尽管在中国人看来有点古板,斤斤计较,但它是维护公平,维护秩序的必要依据。这个已经成为社会公约甚至是法律层面的条文,是进行公民教育的一部分依

据，它是教养形成的开始。

　　从这份守则的规定中我们可以看到，对个人生活的适度制约就是维护公共生活本身。同时我们也可以据此认识到，建设良好的社区，塑造良好的公民必须从细节做起，要恩威并重，奖惩并举。

　　中国城市中的阳台处境是糟糕的，一来是我们可爱的人民忽视了阳台对于诗意栖居的意义，看重了它空间的价值。于是阳台上的生活让位于储存的功能，绝大多数人家的阳台最终成为堆放日常生活杂物的地方。同时绝大多数阳台被封闭了起来，变成了纯粹的室内空间，辜负了设计者的一片苦心。至于阳台上的私人生活对他人的干扰问题，就更加失控，只有依靠丛林法则了。20:13

Janet Tang：好文！中国现在缺乏规则，因此加盖、乱盖层出不穷！

LD：德国严密哲学思维逻辑法律体制，想在阳台玩"丛林法则"，几无可能！

WY：今天和儿子也讨论守则问题，同样的行为如果变成了公共守则大家就很容易接受和执行。如果没有约束，就个体来说就变成了控制，很难执行下去。文明社会需要这样的公共守则，就像一个种子埋在每个人心里。这是我们国家需要努力的方向。

## 2015-9-24

中国现代设计之父的《张光宇集》出版发布座谈会即将开始。

09:50

《张光宇集》共分四册，分别是绘画卷、设计卷、漫画卷、插图卷。厚厚的四本画卷，为我们展示了这位才华横溢的前辈精彩纷呈的艺术人生。张先生是中国著名的艺术家，中央工艺美院老一辈的开创者。他笔下的人物生动、鲜活，具有强烈的幽默感。同时他的作品体现了老一代中国艺术家，在中国文化传统于现代化过程中所经历的探索和取得的成就。

10:09

张光宇先生20世纪30年代在上海从事商业美术设计，他大量的插图设计记录了中国社会在城市化和现代化转型过程中生动的场景。他以线作为造型的主要手段，那些描绘人物的线条出神入化，无以复加，完美体现了东方式的造型方法的独特魅力。同时张先生是一位涉猎广泛、勇于探索的艺术家，他不仅仅在绘画方面有巨大的成就，同时在展览设计、家具设计、舞台美术设计、产品设计都有不凡的表现。在设计卷中我们可以看到他在1932年设计的造型简洁的灯具，那些造型体现了包豪斯对中国生活的影响。

10:23

我从1992年开始关注张先生，2012年协助策划了《光宇风格》在清华美院的展览。今天的座谈会，我想谈如下三个问题：时代和人物、人物和天赋、人物和历史。

10:33

此时我想到了很多关键词，在时代和人物中我想谈中国、现代、民国、上海；在人物和天赋中我想谈自由、敏锐、观察、批评、勤奋；在人物和历史中我想谈绘画、插图、出版、传播、社会、能量，还有历史中的公正问题。

10:44

教 育　　　设 计　　　文化批评　　　**艺 术**

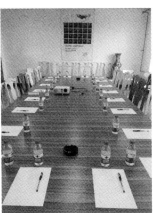

## 2015-9-26

**"东方怪魔"还是"中国华盛顿":"冰火"袁世凯 | 周看人物**

袁世凯死后葬在家乡,水泥浇筑的坟墓十分坚固。据说当年红卫兵曾经想炸开这个坟墓,但是因为太坚

　　袁大头是个中国近代史上无人匹敌的枭雄,胸怀大志,有谋略,擅权谋。袁的恶名首先在于他称帝的"壮举"。袁世凯第二个恶名在于告密和暗杀。袁世凯对中国早期的现代化功不可没,无论社会治理还是建立工业、改良生活方式,其作用都是可圈可点的,颇有建树。

　　1988年秋,我因公出差路过安阳,先参观了殷墟博物院,后拜谒了老袁的墓冢——袁陵。那是一座中西合璧的墓园,有几分肃穆,有几分创新,也有几分喜感。

　　的确,随着史料的逐步公开,和我们对历史的怀疑与日俱增,袁世凯的形象开始逐渐正面化。有朋友曾说过如果当年袁与张謇组合,今日的中国或许是另一番景象。

23:44

　　真羡慕袁有如此多的子嗣,这一点蒋公差得较多。但袁世凯不让后代参政显得明智,这是一种关爱的方式,让孩子们远离龌龊的政治。袁家后代在科学、文化方面有许多显赫成就,物理学家袁家骝就是其嫡孙之一。1989年在北京参与莫斯科餐厅改造时,曾经见过其另一个嫡孙,也是相貌非凡。当时已经八十有四,但精神矍铄。据当时老莫的总经理舒平介绍,他是老莫的常客。

9月27日,03:47

## 2015-9-28（一）

**耶鲁校长：这才是判断一个人受过教育的铁证**

不灭的理想，不关灯的书房。人为什么要受教育?教育的目的是什么?获得知识?掌握技能?取得成功?

优秀的大学教育更在乎通识教育，这一点不应该因地理和文化因素而转移。中国高等教育在相当长的历史阶段中，信奉培养又红又专的教育宗旨，这种文化产生的影响是深刻的，它总会以另一副面孔出现在当下，阻隔通识教育对高等教育的引领。

因为无论"红"还是"专"，都是通识教育（liberal education）即自由教育的死敌。强调"红"是洗脑式的教育，它直接剥夺了受教育者自主判断的权利。而强调"专"则是以技术为借口对人性的奴役，倡导科学和技术的时代希望人们走进那条深不见底的隧道。一寸宽、一公里深，是对专、精、尖生动形象的描述，但对于正在大学接受教育的年轻人来说，则是一个人生悲剧。对于每一个人来说，专业的最终选择应当需要有一个认识的过程。寻找一个可以安身立命的专业并非易事，但大学对于社会还应当有另外一个层面的意义，即真正的教育目的。

首要的目标还是塑造人，人是社会的基础。大学教育更在于对受教育者心灵的自由滋养，其首要的目标是培养个人自由的精神、公民的责任、远大的志向。

教育的成功也在于能够让学生自由地发挥个人潜质，自由地选择学习方向，不为功利所累，为生命的成长确定方向，为社会、为人类的进步作出贡献。

01:45

专业教育中的通识或许可以分为两部分，其一是抽象的大学通识教育这一部分，这是建设和维系良好社会，协助个人觉悟的那部分教育，可以高举高打；另一部分应当侧重于技能，侧重于方法论。这一部分是比较难的，需要甄别。就是我们常常谈到的

专业基础问题,它对于学生在相对宽泛的一个领域解决问题,并支撑他继续学习升灶起着重要的支撑作用。

现在一些保守的观念打着服务社会的旗号,把过分具体的知识和技术手段作为专业教育的主体,这种功利性迟早会遭到挑战,甚至是报应。因为除了职业教育是完全针对应用的,对于更多的人而言,社会是不断发展的,问题也就会不断变化。

09:23

WY:我一直搞不清楚国外大学的积分制教育,与我们现在国内大学的积分制有什么区别,我怎么觉得现在的孩子是为积分在学习,而忘了学习的本质是什么。

陌生者 21　150cm×100cm　布面油画　刘力国　2016 年

## 2015-9-28（二）

### 海德堡大学

海德堡大学是德国最古老的大学，也是德意志神圣罗马帝国继布拉格和维也纳之后开设的第三所大学。

纵览一个大学的历史是一件很有意思的事情，对于海德堡大学这种历史悠久且声名显赫的教育机构尤为如此。

海德堡大学的历史不仅波澜壮阔，而且历尽波折。战争、文化、思想、机制的变化无一不对大学的生命状态产生影响，生命力旺盛的学校就是这样伟大，即使是劫难也会幻化为变化无常的年轮留在体内，成为一个真相的密码留给后人。或成为警示，或成为启发。

海德堡历史中的倒退、危机都和保守、反动、激进有关，比如18世纪校内的反宗教改革，它使大学丧失了之前的崇尚学术自由，大胆质疑，对保守体系采取批判和抗争的精神，大学开始回退到一种追求表面形式，思想僵化的状态之中；20世纪的开放又开始为这个历史悠久的大学带来了活力，海德堡大学成为向世界开放的自由主义大学，不同文化背景的海外留学生数量大增显示出它的吸引力；纳粹德国时期，海德堡大学出现了焚书的事件，费里德里希·贡多夫提倡的"献身于鲜活的时代精神"走了模样，悲剧性地演变为蛊惑"德意志精神"的民族主义；"二战"后的拨乱反正极具效力，"服务于真理、公平及人文主义的活的精神"的办校宗旨提出是极为重要的，它呼唤着大学独立的根本精神的复活。

由此看出，海德堡大学的发展进步或者停滞、倒退和理性精神密切相关，和创新意识和导向也有关联。而这必须结合。 20:58

海德堡是一座迷人的城市，它的魅力不仅在于风景，更在于人文。这座城市的形态是独特的，大学和城市紧密地交融在

一起,正因如此它才有一种精神感,它的市民中充斥着大量的知识分子和科学研究人员,这种人口的成色会影响人们对城市的印象。海德堡大学是一所没有空间边界的大学,校园散落在都市之中,都市的触须渗透进校园空间的深处。而形式上,这座古老的城市的轮廓生动、有机,和山水相依相守。城中的建筑古老优雅,俯瞰时尽是红色的瓦屋顶,精致之外有一种浑然的力量感令人心生敬畏。

我一直敬慕这所伟大的学校,因为它的历史,它的顽强,它追求真理崇尚自由的精神。2009 年我曾专程拜谒过这所伟大的城市和古老的大学,在那个象征性的校门和旁边威严的学生拘禁所徘徊许久。 21:54

众所周知海德堡的闻名于世多仰仗它在文史哲学科的成就,可谓群星璀璨,令人目不暇接。海德堡大学的哲学几乎就是德国哲学发展史的简版,而人类思维方式的变化又深刻地影响着文明的进程。我的好友、北大教授朱青生先生就在这所大学完成了博士学业。20 世纪 90 年代中期,老朱刚回国时,我和北大的另一位教授翁剑青去他简朴的住处探望,当时的老朱意气风发,雄心勃勃,似乎是裹挟着一种浓烈的气息,带着拯救意识归来。 22:11

我很喜欢听老朱的言谈和书写,他的语言反映出思维的状况和思想的形态。思想是有形式的,所以思想有美丑之分。注重思想的思辨性和逻辑性是思想美学的基础。朱青生先生的辩论和解释非常精彩,不知这些是否与海德堡的学习经历有关。 22:38

2015-10-3

该内容已被发布者删除

文人的武斗像娘们儿掐架,那场面一定难看死了。因为文人动手不是为了在肉体上消灭对手,而是着重羞辱对方,即使会些拳脚,有些蛮力的文人,也一定不会使出致命的一击,置对手于死地。

人类在许多方面虽然超越了动物,但毕竟还是动物,为了荣誉和利益而发生争斗时,手段必然是综合性的。民国年间的知识分子因嘴上的官司屡屡发生决斗,甚至是群殴,是一件值得思考的事情。

一来说明那时候学术观点多元,个人主张旗帜鲜明,且发自内心。若不然不会到了不顾礼仪公开施暴的地步;其二说明那时的文人直率,明火执仗捍卫真理,不像现在阳奉阴违,使阴招,不择手段攻击对手。明明是学术之争,却非得动用行政手段压制对手,甚至在对方私生活上寻找破绽。和民国年间相比,简直更加不成体统。  23:06

其实文人之间的愤怒,一定不亚于市侩之间争夺蝇头小利引发的仇恨。为了真理、信念而发生的文攻武卫是一件很正常不过的事情,不要说文人了,就连虚伪的政客也经常按捺不住大打出手,不信的话,就看看在台湾、首尔、乌克兰议会里的打斗片段吧。  23:29

现在微信群里的讨论好像把许多人激活了,有几个我加入的群很是活跃,辩论时言辞激烈,有时候感觉已经到了约架的临界状态。所以我觉得虚拟的空间里,人们又建立了一个世界,以补偿现实中的缺憾。  23:41

THT:这几年文人互搏的新闻多了起来,仔细瞧瞧,全是为名为利不惜放下身架撕破老脸,为学问打一架的竟然一个也没见过。想来也叫人一叹。

CD:有时候简单粗暴的解决问题是最直接有效的办法。

## 2015-10-4

袁征：一场听不下去的大师讲座

--- Tips: 点击上方蓝色【大家】查看往期精彩内容--- 摘要ID: ipress 中国是做"科研"最

事实的确如此，大学的讲堂有时候会被出卖，出卖给权力和资本。而理想中，大学的讲台应当是为无冕之王准备的，因为这里的听众是最为挑剔的一群人。

但是由于中国高校高度的行政化，如今不仅这一块净土经常会被污染、侵蚀，就连那一群最挑剔的人群也丧失了对无知、无畏、无耻之徒喝倒彩，发出嘘声的本能。因为领导的安排和关照，因为以礼待客的习惯，还因为面子文化，大学终于失去了自净能力和抵抗强暴的能力。

但凡要在大学登台者，无论如何都要弄上几顶声名显赫的帽子，商人如此、政客如此、那些混迹于学术江湖的更是如此。

但是面对早已异化的大学，唯有唤醒一种自觉，培育一种自下而上的力量才能挽救讲堂的堕落。每一个教师、学生，也许你们面对行政的高压无力做出直接的反抗，但是你们可以用另一种表现来回击那些不良的讲座，可以珍惜自己的掌声和微笑，甚至可以以可怕静默来回应那种无聊和无耻。如果连这点也做不到，那么你们就已经是这坟墓中的僵尸了。

23:17

但是今天的中国，人们已经形成了一种思维的惰性。大牌儿的科学家，才华横溢的艺术家都经不住诱惑，纷纷加冕行政的桂冠。如何让人们相信，无冕怎可为王？

学术、理想、性情都被招安，于是行政的身份成了学术能力的反证。这是荒唐的逻辑，但是极般配这荒唐的社会。

23:33

## 2015-10-5

**今天是甘地的纪念日,让我们重温他的33句经典语录**

1869年10月2日,甘地出生于英国殖民下的印度,成长在一个虔诚的印度教家庭。幼时腼腆、羞怯、循

甘地的伟大在于其思想的穿透力和实践的艰涩和果敢,甘地是伟大的思想家,政治家只是一个必然的副产品。正如人类历史中一切伟大的人物一样,他的思想是支撑人生和人类社会不朽的栋梁。

甘地的经典语录中没有丝毫的斗争哲学,许多是对日常生活的归纳,却深刻地触及人性。比如他谈教育时说道:"最好的教育是以身作则。"有时候他貌似平淡的叙述却如石破天惊的揭露,就像他在谈论国家这个矛盾的概念时所说:"一个国家的道德进步与伟大程度,可用他们对待动物的方式衡量。"

瘦小的甘地内心是无比强大的,因为他敢于直面那无边无际的黑暗,敢于回答那沉重无比的拷问。而每一个解答如同射入地洞中的光芒,令每一个被囚禁者产生了对自由的想象。他在关于人生和生死的思考中这样表述:"我的人生就是我想要传达的信息","生由死而来,麦子为了萌芽,它的种子必须要死了才行"。

思想和实践并举确立了甘地的威望,他用自己的思想对印度的未来作出了解释,指点出了光明的未来。他的践行更加令人钦佩,非暴力的抵抗闪烁着智慧的光芒,并且如此浩荡。

2003年冬天,我拜访了甘地在孟买的故居。          15:29

教 育  设 计  文化批评  艺 术

教 育　　　设 计　　　**文化批评**　　　艺 术

## 2015-10-6

### 三十年后中国将无"农村"?

现在的农村,越来越空了,孩子也越来越少了。

人口是第一生产力,当然这个第一不是指最大、最高效,而是指首要性。

人类的生产决定着聚集的形态,显然农村是围绕着耕作而形成的,所以村落的规模,村落的位置以及村落之间的距离都和开垦、种植的土地密切相关。村落的规模是有一定限度的,超出尺度的界限耕作和对农作物的守护就将变得十分困难。这是个几何问题。超大型的村落已经不再是个农耕社会的概念了,它必然是在融入了制造业、工商业,甚至文化创意产业于一体的新生事物。就像过去天津的大邱庄、江苏的华西村、北京的韩村河,还有京东郊的宋庄。传统农业社会中村落的发展很大程度上是因为人口,人口数量的繁衍和衰减决定着村落的兴衰。当然人口的背后还有战争、自然灾害等因素。

城市也好,乡村也罢,离开了人口必然衰退。并且人口的成分也至关重要,精壮的、有技能的、受教育程度高的人口对城市或乡村的发展,以及保持的状态起着关键作用。

社会的转型必然导致聚集形态的变更,城市化势不可挡,城市在生产、生活全方位击败了乡村。如果是一个正常的人,一定会向往城市生活的。因为就业机会,因为生活的条件,还因为丰富的资讯,理由实在是太多了。

此外城市的发展和维护也需要大量人口,而城市的低生育率使得城市人口在这个环节掉了链子,不得已还得从农村中吸纳精壮的人口。而城市的接纳态度显然是带有功利色彩的,它们只需要劳动力却不愿为这些人口解决更多的生存问题,租住、医疗、

孩子上学等，于是出现了留守人群。表面上看，留守人群解决了部分农村衰败的问题，但其后果是严重的，这种不负责任的态度必然会在今后的社会发展中遭遇报复。

未来的社会属于城市，这个结论太冷酷，但是它是个即将到来的现实。 16:30

农村曾经是城市的母体，并一直扮演着供养者的角色。乡村文明的形成是一个自然而然的过程，它体现着一种作为一个时代社会主体的自信。如今这个庞大广泛的系统正在解体、坍塌，引发了无限的乡愁。近些年中国涌现出了许多民间组织，他们用自己的努力试图逆转这整体性的颓势。尽管他们的努力令人钦佩，但我确信他们的种种努力不过是在勉强延续着大势已去的乡村命运，或者说让乡村的死相略微有些尊严。因为没有人可以为我们描绘一幅发展的蓝图，告诉我们乡村的另一种可能。 19:07

过去我们有一个误区，总认为农村的自然环境要优于城市，其实完全不是这样。从风景的角度来说，如今的农村所处的环境也早已被糟蹋得不成样子了。城市化的过程也包含了在风景上的剥夺，树龄长的大树，样式古怪的石头也都进了城市，然后给乡野留下了千疮百孔的惨象。原本青山绿水围绕着走的北京的房山区，那些灵动的河沟如今已变成城市建设倾倒建筑垃圾的场所，200元一车的代价令当地的农民乐此不疲。 21:24

教育　　　　　设　计　　　　　**文化批评**　　　　　艺　术

## 2015-10-8

**真实的阎锡山：抗战功臣兼模范省长**

阎锡山(1883-1960)，人称"山西王"，字百川，号龙池，山西五台县河边村(今属定襄县)人。1911年1

我上小学的时候只知道山西是模范防御地区，解放太原牺牲了许多解放军，所以我们每年会去牛驼寨扫墓。烈士陵园里密密麻麻的解放军墓碑，这是我自幼痛恨阎锡山的一个原因。后来听到一些关于阎长官的笑话，比如代表其保守封闭思想的窄轨道，还有他偏袒同乡的情结。人们过去嘲讽这一点时有一句顺口溜："会说五台话，都把洋刀挎"。

逐渐让我对阎的形象慢慢转变的竟是来自现实的反衬，即每况愈下的山西经济和萎靡不振的地方文化状况，这种衰败的原因令人深思。山西的今昔反差之大令人疑惑，更令人愤怒。这是铁一样的事实，不容虚伪、浮夸的辩驳。因此阎锡山过去留在我记忆中的恐怖形象渐渐消失了，转而一个廉政、勤勉、智慧的地方大员的正面形象开始清晰。1979年路过阎锡山的老家，五台县河边村，就曾听到人们的窃窃私语，那是一种掩藏起来又情不自禁的钦佩。小学时读毛选时还看到注释中关于阎锡山土改的批注，那是一种带着嘲讽意味的评论。现在看来阎锡山的土改不是忽悠和欺骗。

后来看史料才知道太原解放战役是解放军伤亡最大的一场城市攻坚战，再看那未被炮火犁过之前的城市，真是精致，真是伟大。可惜的是这些精美的构筑物在一千多门重炮的轰击下变成了一片瓦砾。

01:24

从河边村的乡绅到一言九鼎的山西王，是一点一滴的积累，和有条不紊的地方治理。感谢这篇文章提供了如此翔实的数据，让我看到故乡曾经的文明。

01:30

| 教育 | 设计 | 文化批评 | 艺术 |

我的中学是阎锡山创办的"进山中学",当时山西最好的中学之一,阎做过几任校长和董事会主席。有一次在内蒙古参观大名鼎鼎的胜利中学,在校史陈列馆中居然找到了"进山中学"早年援助胜利中学的历史信息,令人颇为骄傲。

01:39

WHQ:阎确实是位勤勉的治世人才。

J:还有可惜的是那些未被炮火犁过的精致部分在后来所谓的现代化城市建设中灰飞烟灭,曾经有致的城市肌理荡然无存。

WY:10年前去山西游历了一圈,就惊叹山西在近代历史上如此辉煌成就,确实很多地方走在当时社会的前列,也钦佩山西人的智慧,没想到这期间跟阎锡山也有很大关系,跟我们之前被灌输的完全不一样。

## 2015-10-9（一）

**TANC | 特纳奖2015年移师格拉斯哥：从争议喧嚣转入沉思内向？**

本月初，第32届特纳奖入围作品展在苏格兰格拉斯哥电车艺术空间（Tramway）开幕，三名女艺术家

我对特纳奖充满着好奇，不论它是在喧嚣还是在沉思。特纳奖以一种极端的方式捍卫着英国当代艺术的尊严，每一次的喧嚣更像一次声嘶力竭的呐喊，令人为之震颤。

前卫或先锋的艺术就是无休无止地试探艺术的边界和寻找艺术家勇气的底线的过程，因为艺术的另一个真相就是探讨人类思维和行为的可能。因此我以为特纳奖的智慧就在于，它每一次的示范都会自然而然地把艺术家们疯狂的努力转化成驱动力，然后在历史的进程中狂奔。

01:16

翠西·艾敏的作品《我的床》，赫斯特的作品《生者对死者的无动于衷》，还有斯特林的《船棚船》无论是在感官上还是思维方面都有重要的启示。这些作品让我直面人性的暴虐和社会的矛盾与冲突，感性的极端和理智的深沉都十分令人感动和惊诧。格拉斯哥美术学院的骄傲之一，就是他们的三位校友曾经荣获这一传奇性的奖项。

01:36

翠西·艾敏的那张将个人的私密生活物质化呈现出来的床，似乎真是一种最佳的方式，凌乱、堆砌、扭曲的物质形式将人性的复杂、丰富、矛盾生动地刻画出来。它的真实和果敢强烈冲击着观众的精神世界，这就是当代艺术中最令人着迷的东西，是当代艺术的特质所在。

07:18

## 2015-10-9（二）

# 404

  蒋勋的这句话让每个人都开始对自己产生陌生感，但这正是这句话的意义所在，因为我们很少去怀疑自己是否真正了解自己。"人真的应该常常在镜子中面对自己，思考自己的可能性。当我在课堂上，请学生做这个作业的时候，几乎有一半的学生最后都哭了。我才发现他们内在有一个这么寂寞的自己，是他们不敢面对的。"

  照镜子只是为了检测自己是否符合标准。好的教育会协助你重新认识自己，解放自己，最后回归自己。

  若以这样崇高的要求衡量中国的教育，麻烦就来了，你会觉得我们的教育就像一头蒙着眼睛拉磨的老驴。它还是在用一种标准来要求被教育者，所有的自信都建立在这个不合法理的标准之下。最终教育错失了它本来的目标——树人。 21:01

  对着镜子端详自己是一件很伟大的事情，这种眼神是最从容不迫的，也是最复杂的。它包含了欣赏、怀疑、疑惑、解读、批判等多种性质，这是意识和形象相会的时刻，是自觉的起点。

  镜子里的你并非那个实物的你，而是另一些可能中的你。你好奇的目光被镜面反射回来的时候，好奇也许就变成了怀疑，欣赏也许就变成了嘲讽。

  同事李天元五年前拍过一批肖像摄影作品，就是这个意思，他把人打量自己的眼神捕捉了下来，并作为一个正面的图像呈现出来。这时观众会看到一种异样的眼光！我十分喜爱天元兄给我拍的那张肖像，那个图像传递出了一个观念，一个深陷于寻找自我的困境中的我的风貌。 21:16

教 育　　　　设 计　　　　文化批评　　　　艺 术

　　艺术家苍鑫有一次和我谈到，2006 年他在酒厂的行为艺术——"苍氏体操"现场面对用硅胶制成的一个自己时的感受，他说："摸到那个仿真模型时，内心有一种从未有过的恐惧感"。的确很少有人会认真打量自己，当我们面对一个外表可以乱真的自我模型时，依然无法找到亲切和熟悉。　　　　　　　21:31

　　但是也正是因为这个陌生感才促使自己重新发现自己，为自己寻找更多的可能性。电影《阳光灿烂的日子里》有一段精彩的片段，被民警训斥过后的少年，面对镜子做反击民警的姿态，这时有一种矛盾需要克服，即实体和虚像之间的纠结。所以实体和虚像，我和另一个我并非一个事物，而是沿着镜面对称的两端，二者既是对称的又是不对称的。这种既平衡又失衡的状态就孕育了一线的生机，预示着无限的可能。　　　　　　　22:02

WY：我 6 年前花了一年多时间学习的课程，从学生到助教，课程的内容就是分三个部分。觉醒（照镜子是重要的环节），突破（更深层次的觉醒并从原来的驱壳中解放出来），超越（落地实现自己）。这一年多的时间里有种重生的感觉，使我重新理解了生命的意义，生活有了新的起点。跟我一起上课的同学有不少是清华北大的学生，大家都有很大的收获，当时我就有个愿望，如果大学里能有类似的课程，会使大家在学校里就有很好的心灵成长，使更多的人能够得到帮助，而不会没我们从小到大学习的价值观所束缚。

WLH：我们从小教育的失败就是只教如何和外人相处，从来不教我们如何和自己对话和相处。

## 2015-10-11

该内容已被发布者删除

  这是我第三次公开讨论文身的问题，因为我对它很着迷。我认为文身的人类学意味和社会学意义要远大于它的艺术价值。文身反映了个人和社会关系周期性的转换。

  最近有两件事情进一步促动我去关心文身的动态，一是我过去很欣赏的一位学生改行踏入文身的职业行列，据说还十分投入；二是前一段去深圳出差，晚上约了会议在一家当地著名的书店之中，却和一个关于文身的讲座撞车了，令我惊诧的是那场文身讲座竟然座无虚席。

  在我看来文身始终和个人在社会中寻求认同，以及个人对社会的反叛相关，而且周而复始。原始部落的文身就是一种利用身体强化识别作用的符号，图样和咒语有关，和每一个部落的信奉有关。它泄露了人类对自身的怀疑，它们是向自然和神灵借力的凭证。相似的符号填充了躯体的表皮，平衡着身体所造成的差异。这是群体性的艺术，是个体加盟社会的宣言。 00:38

  现代社会中文身者毕竟是少数派，即使在美国的比例也只是25%。许多时候文身是一种主动边缘化的反社会行动，它会招来来自社会的异样目光。帮会、团伙、囚徒身上的刺青是一种最草率的认同，但这足以让他们彼此温暖。 01:10

  文身者的态度是毅然决然的果断，它是对着装的一种嘲笑，它在嘲笑着装的犹疑和虚伪。 01:05

  当下的文身更多地表现出个人的色彩，追求差异化。这就是个人身上反社会性的体现，它终将导致文身这个古老行业的复兴。01:11

  文身是书写在身体上的自我认识。 01:20

## 2015-10-13（一）

又经过近两个小时的描摹，亚明兄完成了我的肖像。老朋友之间因为相互了解，要求就更高。就像亚明所说，他想把我所具有的力量感画出来。我觉得我的力量感就是外表所表现出的对环境的一种迟钝，或者说一看上去就不是个机灵人。小时候因为这一点，不太讨人喜欢。

00:54

我知道现在的我仍然是个讨厌的家伙，对溢美之词比较吝啬、刻薄，还有少许尖酸。

01:10

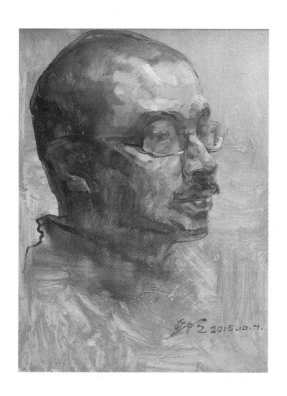

教育　　　设计　　　文化批评　　**艺　术**

| 教 育 | 设 计 | 文化批评 | **艺 术** |

## 2015-10-13（二）

　　板上钉钉，缚住苍龙！这是我的博士后赵华森的摄影作品，北京中轴线上的这几颗钉子，使北京具有了一点神话的色彩，延续着一直存在的权力和巫术的混合治理方式。　　08:00

　　从建筑美学的角度来看，这几颗钉子有些莫名其妙。如此巨大的尺度，显示着"巫师"们对人类美学的蔑视。暴力美学的合法性建立在东方玄学的基础上，它像北京的一个巨大的谜语！08:06

　　这张图片是华森为参加光州双年展的近期作品，它表现了现实的荒诞，却又折射出根深蒂固的传统。古老的北京就是这般步履艰难，领带的反面就是神秘的咒符。　　08:16

　　沿着这个思路狂想下去，完全可以拍大片了！怪龙史矛革被四颗巨大的钢钉楔中了死穴，蛰伏在大地之下，于是帝都风调雨顺，波澜不惊。然而若干年后，酸雨腐蚀了钢钉，巨龙擦亮了眼睛……　　08:47

教 育    设 计    文化批评    **艺 术**

## 2015-10-14

### 【自然祭】卢广：摄影可以帮助很多人

作者背景：卢广。自由摄影师，1980年开始从事业余摄影，当过工人、职员，后下海创办照相馆和广

我很早就开始关注这位摄影师了，因为我觉得他代表了纪实摄影的良心，尤其在我们这个新闻和纪实摄影作为垄断性特权的时代。正如评论家顾铮所说："我个人是欢迎像卢广这样的独立摄影供稿人出现的。当中央级媒体挥金如土、豪气干云，而他们的大多数记者自动放弃报道责任时；当导入市场机制，以市场为导向的媒体给记者毫无自尊的微薄薪水，让他们以收取'红包'为生时，这两种情况的出现，其客观作用就是蓄谋废除记者的'武功'，让他们丧失报道社会问题的能力与使命感。卢广们的出现，就是对于这种垄断了报道特权却烂掉报道使命的'报道不作为情况'的毅然打破。独立摄影供稿人的出现，他们以自己的行动揭发了被遮蔽的社会问题的同时，也触动了上述两个不同经营体制内的记者的良知，推动新闻报道的艰难前进。" 更令我惊诧的一个信息是，卢广早年（1993~1995年）竟然是在中央工艺美院学习的摄影。一种骄傲感油然而生，曾几何时我们的摄影还有过如此桀骜不驯的凶猛，有过精神独立的威严。但拯救自然，拯救社会，拯救人类完全依靠来自民间的力量，这是国家和社会的耻辱。

相信卢广的摄影一定不受官方的欢迎，因为他揭露了丑恶，曝光了黑暗。他的作品也一定不受虚伪的资产阶级待见，因为这些显映在相纸上的败象，会破坏小资可以营造的虚伪格调。但卢广的相机和他冒险的行动所执行的是正义，这是纪实摄影家的精神本色。

19:10

摄影之所以强大就是因为它离真相最近，还因为一切恶人总

是希望披着善的画皮,以遮人耳目。 19:18

  一个人可以在一个国家或社会的反衬之下变得如此伟大,卢广的伟大一方面在于他所揭露的事实推动了社会的进步,更重要的一方面在于他所承受的压力之大,之凶险。这个尊严是以命搏来的! 19:35

## 2015-10-15（一）

刚知道开幕式上吹长笛的僧人是独臂，不禁心中升起一丝悲悯。苍笛写古意，闹市播寒声。　21:04

本来策展的主题是关于社会性话题的，不知为何猛打传统文化牌？但我不得不佩服韩国的传统文化存在的状态。礼仪、古曲、吟唱在一些特定的环境和特殊的阶层生活中得到了尊重。下午拜谒了建于明代的两处古迹"潇洒园"和"环碧堂"，建筑和环境都保存得很好，感觉历史并不遥远。　21:12

听到笛声响起的瞬间，我恍惚感觉那端坐在高楼林立之间的僧人，仿佛就置身于陡峭的山谷之间。　21:15

"环碧堂"和"潇洒园"都是建于16世纪中期的园林，都是失意者避世的桃花源。归去来兮的日子，在山林间偃仰啸歌，返璞归真。我感觉在过去，乡野可是安抚、笼络人心的最后保障，而今天连这一点人性的本钱我们都赌得精光，真不知何枝可依！　21:24

今天都市人几乎没有避世的可能，更何谈出世？我们游览古迹，都带着艳羡不已的神情。当下，无论艺术和设计，双年展提供的林林总总的文献，就足以证明这两个领域要么在哀号，要么在做绝地反击的计划。　21:35

光州在韩国保持着一种骄傲的文化心理，这里出过几位韩国历史上著名的大画家。其中许百练就是一位山水画家，他的故居被改建成了毅斋美术馆，坐落在山坡上。但是总体上看去，韩国的山水形态比较温和，气象平淡了一些。这影响着艺术家的想象力。　22:10

环境，无论是自然还是人文，都对人影响深远。　22:14

教育　　　设计　　　**文化批评**　　　艺术

| 教　育 | 设　计 | 文化批评 | 艺　术 |

## 2015-10-15（二）

**TANC｜泥土铺满泰特当代涡轮大厅，墨西哥艺术家Cruzvillegas用伦敦的土壤"自主建构"**

10月，全球艺术界的目光都投向了伦敦，这里不仅有弗瑞兹艺博会和弗瑞兹大师展，还有随之而来的

涡轮大厅是一个转换能量形式，并将其运用于社会的神奇场所，这是其场所精神的本质。因此尽管巨大的机器设备已经消失了，但这里具备着将艺术家捕捉到的现象转化成为社会动力的功能，依然扮演着重要角色。

关键的问题是要塑造生产精神和生产物质的区别，这需要空间、思想、行动。巧合的事情出现了：第一、涡轮车间本来就不是为人而准备的，它的尺度和人类为神所建筑的相近；第二、观念和思想在闪光，并且相互传承；第三、这里发生的行动是令人叹为观止的，是大事件。它是感动人们最直接的因素，是因此抵达思想高度的绳索。

10:53

无论是景观、雕塑还是什么新奇的事物，在我看来都是一种思想的形式。艺术的语言就是形式，所以它们显示出了思想。10:58

泥土和种子就是环境和基因，每一个取样的场所差别导致了各体元素的差异性。放在同样的环境中，它们的未来令人期待。

11:16

| 教 育 | **设 计** | 文化批评 | 艺 术 |

## 2015-10-16（一）

　　"环碧堂"实乃一幢坐落山腰的小木屋，建于16世纪中期。木构架的建筑四角微微翘起，似落欲飞，又去还留。建筑周遭环绕着竹林、松树，又身陷青山翠谷之中，故名"环碧堂"。从山脚拾阶而上已闻箫鼓击节齐鸣，自知春社将近。

　　行至近前，堂楼凸现，高座飞檐，举止盎然。堂上，品茗之用齐备，茶艺师肃然端坐其间。问暖寒暄，推杯换盏几番，茶汤空明澄澈，从容杯间，洗去仆仆风尘，了却哀怨缠绵。古往今来建造意义之巅，在于搭建人性的庇护，人文的舞台。　18:57

　　"潇洒亭"是不远处的另一个重要文物，和"环碧堂"是同一时期建造的。建造背景也十分近似，都是一些官场失意、怀才不遇的人逃离纠纷的选择。释怀的是名利之争夺，回归的是知天爱地的人性。

　　和"环碧堂"不同，"潇洒亭"格调建构在林壑沟涧之间，前者崇尚豁达、高远，后者追求营造险境、奇绝。一个高台暖阁，阔目平远；一个悬泉瀑布，飞漱其间。一静一动也反映出主人的性格、情趣的迥然不同。我好像更喜欢"潇洒亭"，欣赏这种险境中的淡泊。　20:51

> WY：推荐你一部韩国电影《春夏秋冬又一春》，以前很少关注韩国，看了这部电影有了新的认识。电影反映了韩国人对禅宗和佛教的深刻理解，电影的画面充满了禅意，场景设计寓意深刻，里面的小庙很像这个环碧堂。

教　育　　　　设　计　　　　文化批评　　　　艺　术

| 教 育 | 设 计 | 文化批评 | 艺 术 |

## 2015-10-16（二）

务安机场是光州通向国际的交通要道，稀松平常的钢结构玻璃幕墙的建筑，乏善可陈。大厅中空空荡荡，旅客稀少，店铺冷清。

然而有一种特质令人感动，一下出租车就闻到一股大粪的味道。原来这个小巧的机场周围都是农田，眼下正在施肥。不知道这是农耕文明最直接的拥抱，还是它们对现代文明的围攻和抵抗。然而对我来说，这臭烘烘的空气是挤入仿佛混沌的现代社会牢笼中的一丝清新气息，唤醒了我沉睡的记忆。　　11:31

这种处理人类排泄物的传统方式很有逻辑，是人类独特的对土地感恩的方式。臭味是颗颗粒粒粮食们不屈的灵魂，是它们无声的呐喊，在即将轮回大地之时做着最后的狂欢。　　12:02

施肥很艰苦，程序烦琐。第一道程序由走街串巷的淘粪工执行；第二道是将诸多淘粪工淘来的各种人等的粪便汇聚在一起，印象中那是一个个矩形的土坑；第三道是粉碎和土壤搅拌。　　12:32

## 2015-10-19

组图详解：东京的垃圾去哪儿了？

东京的垃圾焚烧厂通过长时间平稳运行、所有信息公开、邀请居民参观等努力，工厂和居民有了信赖关系

我们都知道垃圾的数量和物质挥霍成正比关系，但是我们很难意识到，垃圾数量的极速增加正在悄悄抵消掉物质消耗所产生的幸福感。我们都想远离垃圾，但数以千万计人口的超大都市产生的垃圾去哪里了？很少有人关心它们的去向。

我们回避这个问题，管理者也在回避这个问题。就拿大北京来说，每天有巨大的建筑拆迁，每天都有丰富多彩的生活垃圾，秋天每天都有落叶，都有死去的小动物尸体等。但总体上我们的城市是非常干净的，那么这些垃圾去哪里了呢？

一次一张北京垃圾填埋场的地理位置图在网络上疯传，看了令人头皮发麻，令人不爽，原来我们还是被垃圾包围着。北京市郊一些貌似植被覆盖的地表以下，有可能就是我们厌恶的垃圾，它们的降解需要一个漫长的过程，远远超过我们生命的周期。先辈们在地下给我们留下了丰富的遗产，而我们给后辈在地下留下的却是贻害千年的垃圾，这不能算作厚道。

16:17

对处理垃圾来说，焚尸灭迹是个一举两得的好办法，既消灭了垃圾又获得了能量。但是这个宏观的想法，必须要有一系列的具体措施来支撑。对于社会来说要提升全民的素养，不随意丢弃垃圾，做好垃圾分类。对负责焚烧的机构来说，要注重工艺流程，科学处理焚烧产生的有害气体。这需要烦琐的程序，需要代价，需要耐心。但这才是文明的标志！

日本人民处理垃圾的态度让我肃然起敬。

16:29

教育　　　设计　　　**文化批评**　　　艺术

J：源于岛国生存和发展的危机感，落地于现代精细化城市管理的理念和技术，值得借鉴！

MQ：1997年在日本学习时，就参观过目黑区垃圾处理厂，以及由垃圾焚烧产生的热量建立的室内游泳池！

TW：垃圾分类谈了很久，始终不能实行。其实把那些在小区里重复建设的宣传栏统筹规划省下的钱用来做分类垃圾桶，第一个基本问题就解决了。小区里那些热衷掏垃圾桶卖破烂弄得满地狼藉的人稍稍调动一下给个"牌照"，第一层的人力也有了，还有大众配合最为主要……办法总能想得出，需要有人管这个。

Z：城市垃圾处理是现代化国家不可回避的问题，对中国这样的人口大国意义更大，日本和中国台湾在这方面做得非常好。我们已有了台湾的垃圾处理技术，但垃圾处理的首要问题也是难点问题是垃圾要分类收集的问题，这需要政府推动市民配合，我们准备向耿市长汇报寻求政策支持！

GoGo：国家的发展不但是经济的发展，多学习国外成功经验。

教 育　　　　　设 计　　　　　文化批评　　　　　艺 术

## 2015-10-21

双年展首次邀请由SIID组织室内设计界参展,将征集12件作品

关于SIID参加2015年深港城市\建筑双城双年展的作品征集通知

## 《用家具照亮城市》——策展宣言

### "家具是一种形态"

家具是物质的建构,它遵循着物理的规范
家具是精神的浓缩,以形式表现着意志
家具是空间的蚕食者,它继续分解、粉碎着几何状的建筑空间
家具是复杂的社会生产,凝聚着艰苦的劳动和追求效率的组织
家具是生动的社会生活,体现着人类社会丰富多样的仪式
家具是冰冷的文献,记录着人性和社会的余温

### "家具是塑造人生的工具"

家具是人生的载体,我们超过一半的人生需要搭载其上
家具是经典对所有设计师的教诲,功能、结构、形式三位一体
家具是空间中人性的支架,支撑着尊严和安全
家具是室内设计师最后的手段,它是我们开拓建造厚土的铁犁
家具是通过物质对空间最后的塑造,它打破了空的神话
家具是人生的伴侣,有时它的寿命比主人更长

### "社会性的家具"

家具是社会等级的符号,品质和形式既是强者的坐骑和弱者的摇篮
家具是社会生产力,它使用的技术、材料、形式反映着社会制造的能力
家具是流动的家,在保存家的意义方面,家具的可移动性比稳定

的建筑更加可靠
家具是流浪的家，它可以成为居无定所的人家的全部
家具是个人走向社会的踏板，它是个体的依托且具有放大地功效
家具是具有反社会性的巢穴，它是阻隔社会性质肆虐的路障
家具是室内设计师掷向社会症结的投枪，自古以来它就不时的会被当作一种表达态度的武器
家具是对社会的控诉，商业性的家具展就是关于罪证的展示

### "家具的语言"

家具有自己的语言，词汇是结构、材料、形式，句式是它们彼此的组合
家具是一种社会空间的叙事，它们占据着建筑内外空间中最为重要的节点，家具的登台即是它独白的开始
家具是关于人性的物质刻画，它是空间中的独立个体的镜像，反射着人性的全部内容
家具是社会性的话语，矗立街头的巨大广告就是它的扩音器，响彻城市的上空
家具是轰轰烈烈的批判，它们要么粉墨浓妆大声喧哗，要么言简意赅一语中的
家具是思想的模型，它冷静地体现着理性热烈地表达着情绪

### "家具的情感"

家具是幸福，它带来的满足映在如歌的光影里
家具是酸楚，它酿造的失落写在蒙蔽的尘垢上
家具是抚慰，它的宽厚体现在造型和质感中
家具是伤害，它的痛刻画在物质斑驳的表面
家具是一盏明灯，它是蛰伏在黑暗中人性释放出的光芒；它是苍茫都市中的一粒微尘，犹如深嵌在都市缝隙中的一粒种子。

苏丹 2015 年 9 月于北京

09:00

2015-10-22

该内容已被发布者删除

诚实是政治文明的基础，警惕谎言以史料的形式出现，因为高明的欺骗总会回溯到历史中埋下伪证，然后再煞有介事地声称找到了依据。我们人类擅于围绕着自己的目标寻找可以成为借口的依据，合法性就这样堂而皇之地现身了。香港廉政公署所出的这道题够狠，不仅一下试出了道德的真金，也试出了包金的假货。我所好奇的另一件事就是那些胡诌者是否全部都被打入冷宫。23:04

廉政公署更需要诚实，要以客观事实为依据，不得臆想、臆断。更不得借着权力炮制证据，滥用公权。蔡双雄是公务员道德评价中的极品，因为抵御人性的陷阱是最不容易的事情，但是唯有这样的人才能够让公众放心。23:13

教师也需要诚实，在知识和道理面前不懂就是不懂，不要装懂。因为学生迷信你，就更不能胡诌，尤其不可以炮制打压学生的理由。但事实上这种情况经常出现。23:18

但正是因为现实中有这样的考验方式，才可以警示每一个有可能为了利益而撒谎的人。因为这种题目简直就是闪光灯，刹那间就可照亮阴影里蛰伏的私心、贪念和抱着侥幸心理的无耻之心。23:28

无耻的极端行为就是指鹿为马，不给人辩驳的机会。23:50

## 2015-10-23

**非遗进清华 | 苏丹：让非遗与世界接轨**

10月23日上午，清华美院副院长苏丹教授为文化部非遗研修班学员讲授了《文化创意产业的培育与运

应组织者陈岸瑛老师之邀今天为文化部非遗班授课半天，我对非遗这个事物怀着深深的敬意，但对中国正在轰轰烈烈开展的非遗保护与传承工作则有着比较复杂的感情。我认为非遗保护这项工作是对人类文明进化的一种干预，它也许是积极的，但也许有一点消极作用。

非物质文化是文化的一种特有形态，它们渗透在社会日常生活的运行中，扮演着不可或缺的角色。它们的形态具有某种不稳定性，一直处于一种此消彼长、渐行渐远的流变之中。这种不稳定的形态总是在进退之间不停游走、生长或消亡。自然淘汰的规律冷酷无情，于是恋旧的我们就要进行干预，以拯救那些存在于我们情感和记忆深处的东西。

尽管人类文明的兴衰也应和着"野火烧不尽，春风吹又生"的铁律，但我们毕竟是脆弱的一群情感动物。于是我们就要出手，强行地去保护这些动荡飘摇中的技艺。　　　　　23:06

虽然非遗保护表现出一些对未来的不自信，但是这种手段会维护文明的成熟状态，即使它存在的方式有那么一点拧巴。因为人类绝非理性至上的动物，我们希望通过这些形态观望历史，回望我们的过去。　　　　　　　　　　　　　　23:14

既然保护已经成为一个共识，变为政策，那就必须在保护的过程中寻求科学性。在今天，工商文明的规律和市场规则，信息时代的传播方式，个人主义的社会阶段都应当得到关注。　23:22

其实非遗的静态保护在今天来说，技术上已经不是问题，手段方面有：笔记、描绘、录音、录像、摄影、扫描；方法层面有：

教育　　　　　设　计　　　　　**文化批评**　　　　　艺　术

纪录、归纳、整理、分解、拼合。但是静态保护是一个被动的行为，被保护的项目被割裂了和现实社会的关联，毫无生机。23:44

动态保护是值得鼓励的，在现实中它也是所有非物质文化遗产发展的方向。巧妙地嫁接进入当下社会生活之中是个首要问题。

23:53

WY：地方的许多非遗都转嫁成一种商业模式，你觉得这样做能持久吗？

SM：近二十年来，中国诞生了一个又一个没有学科逻辑和学理内存的伪学科。在中国知识空间里，非遗保护的学科逻辑如何表达？学理内存又如何？你提出的静态保护动态保护很有建设性。

WY："要将非遗巧妙地嫁接到当代生活方式中，发挥设计的力量。"这句话让我想起上海世博会的日本馆里有个剧场，我在里面第一次看昆曲表演，清唱昆曲加上有现代元素的舞蹈，场景也做得很有禅意，那个感觉美极了。以至于每次去苏州一定要听昆曲。这就是设计的力量。

| 教育 | 设计 | 文化批评 | **艺 术** |

## 2015-10-24

北京798社区,熟悉的面孔越来越少了,不论是人,还是场景。坚持在这里的,令我感动。周末的喧闹宛如集市,虚伪的繁荣难掩江河日下的人文。 14:15

2003～2005年的798是令人怀念的,工业区寂静的春天里,艺术在萌动。新的人口逐渐进驻,悄然替代了原有的面孔。一些陌生的形象开始由内而外浮现在满面尘垢的窗口、门面,有节制的改造体现了对历史的尊重,现在这种人和历史的相互尊重早已不见踪影,新建的建筑形象越来越失去了方向和控制。作为历史保护对象的工业建筑被小业主的贪婪所分解和侵蚀着,空间成为各种人等施暴的对象。798的微笑尽显肤浅和急躁。 16:04

从2003年至今,798的发展史也是艺术家、文化艺术机构的屈辱史。混迹于此的绝大多数人们经历了勒索、骚扰、恫吓、欺诈,它的丰功伟业是建立在历史、文化和人性的废墟之上,充满了恶行和积怨。 16:59

798艺术区发展建设的早期,许多车间仍然有零星的生产,工人、艺术家混杂在一起,但比客居的艺术家,工人们更有主人翁的范儿,他们甚至从不愿意接受艺术创作成为园区主体的事实。他们只看到了租赁的现象和实惠,于是巧取豪夺艺术家早期的成果,利用了市场竞争带来的获利机会,不加节制地抬高房租。以房屋租赁为根本目的的艺术社区必然是短命的,尽管今天出租率很高,实际上,作为艺术社区的798早已死去。 18:25

2012年底我和马晗策划798十年纪念文献展——"何小明和他的房客"展时,二十几位最早入住的艺术家几乎悉数到齐,他们之中绝大多数已不在此地,而且多为"背井离乡",含恨出走。这就是798的恶意,罄竹难书。 22:32

教 育　　　　设 计　　　　文化批评　　　**艺　术**

XLQ：越来越商业化了，艺术好像不在了。所有的"人"是为金钱而来，我们的理想是否还在？

WGB：也许艺术的意义就是如此，英雄般开疆拓土，完了之后再次踏上新的征程，身后是蜂拥而至的百姓收获胜利的果实，也许如此轮回会促进社会的进步吧。

CAY：是的，关键的还是具体的人和管理理念，而不在于艺术或文创的大帽子。

XX：多少艺术家为798付出了青春与血汗与智慧，被这些利欲熏心的歹徒们撕裂与篡改，引入了歧途。这无奈和悲催，也是一段历史的记录。

XLQ：他们的本质就是贪婪。他们没有忠诚性，有奶就是娘。他们更不会成为好朋友，所以根本不知道尊重自己。

## 2015-10-25（一）

食物来自环境之外不一定是好事，因为平衡以另一种方式被打破了。于是失去制衡的植物就会疯长，微生物的数量也会突破环境的极限。一天到晚游泳的家伙根本不知道，它的生存空间被不断压缩着。然而蚕食掉的部分空间恰好是多余的地方，某种程度上看，空间的边界就是生命的形态。　　01:21

锈迹斑斑的水草不动声色地窥视着懒散的鱼儿，这个世界寂静得令人窒息。生出绿毛的水如同布满血丝的瞌睡的眼睛，这个世界即将死去。　　01:25

教育　　　设计　　　文化批评　　　艺术

## 2015-10-25（二）

## 404

　　高等教育对国家来讲是"效率优先"，旨在通过不平等的手段扶持个别的机构或个人快速发展。好像这有益于增强国家的实力和民族自信心。中国个别大学近年来在国际排名的大幅度跃进，应验了近些年国家政策的作用，令国人欢呼雀跃。令人费解的是，欢呼的人群里不仅有清华、北大、复旦这样受益的学校，还包括广大的被发展计划忽略的人群。

　　对于社会而言，教育应着重解决当下人口的素质问题，人的进步是社会进步的保证。而社会的进步不一定非得和那些耀眼的光环扯上关系，它的侧重点在于社会的和谐，人与人的友爱，个人对真理的追求和社会整体对正义的维护。从这个角度来看，中国的问题是严重的。旧的问题尚未解决，现在又出现了巨大的新问题，广大农村的留守儿童教育，和城市边缘人口儿童教育的问题。这个基数巨大，隐患足以危及改革开放的所有成果。

　　杨东平这一句话说得好，"人是教育的起点、也是教育最高和最终的目标。人本身就是目的，而不能以任何理由成为任何形式的工具。"

18:27

　　解决公平必须要权力，我们这等人只有呐喊呼吁的份儿，而且全凭着良心。而权力掌握在国家执政者的手中，当权者必须意识到忽略教育公平将产生的灾难。当然关注是解决问题的可能。

19:00

　　中国的教育公平是粗糙的和虚伪的，从义务教育的层面来看，我国没有贵族学校。但是事实果真如此吗？

19:46

　　看过这篇文章的可以知道，该奖项的获得者多为教育普及性不够，教育存在问题多多的不发达国家和地区的教育者。这个奖

项是对那些为解决问题而奔走、呼吁者的鼓励。 20:16

　　看来教育并不是所有人都可以分享到的权利，连义务教育都存在许多问题更不用说高等教育了。接受发达国家现代性的教育几乎成了特权，令人望峰息心。其实寻求教育的公平性本不是我这种从事专业教育之人的本分，我们享受着优厚的待遇，整天考虑如何成为世界一流的大事儿。但我们走得越远就越发不能容忍教育中的不公平，因为我们知道平等接受基本的教育是人们天赋的权利。 21:38

## 2015-10-25（三）

**一张增值250万倍照片**

这张照片最后卖出500万美元，应该是目前为止全世界最昂贵的照片了，之前最贵的是不明觉厉的《莱

自然的规律是稳定的，但穿插其间的生命、社会形态、风景却不能一瞬地停止，这总是令人无限感慨。唯有摄影可以让这些难以捕捉的变化定格在特定的时刻，摄影是时间高超的偷手。

摄影对历史证明的能力无限强大，它记录的影像中每一个人物背后都是一段历史。伟大的人物们因为留下了太多的影像资料而不足为奇，但小人物们却不是这样，若无照片的证明，比利小子永远是个传奇，他的形象被编剧和造型师们任意编造着。

留下坏蛋的形象很重要，因为它们总是层出不穷，一代接一代地出现在人类社会中。没有人留意坏蛋的形象，与此同代的人们也希望尽快忘记这些令人不快的脸谱。这是他们价值的基础。 22:53

与政治无关的坏蛋、恶棍、流氓、泼皮们似乎只是社会和历史的渣滓，不配登台记载于历史的文献之中。但实际上，这类人在日常生活中却扮演着重要的角色。我小时候的生活环境中这样的人物比比皆是，他们构成了记忆中一种灰色的格调。和劳模、技术革新者、三八红旗手、刘胡兰小组的成员们光辉灿烂的形象不同，他们代表着现实的另一个侧面。我回访故里的时候，总是想看看当年那些生龙活虎的赖皮们今天的状况。 23:11

照相机稀缺的年代，这些社会中底层的人物必定远离镜头，因为摄影者捕捉的对象尽是那些推动历史主流的人物形象。而事实上在坏蛋们的主观意志中，他们也主动疏远镜头，他们扮演的是生活中的黑暗，是镜头的死敌。 23:17

| 教 育 | 设 计 | 文化批评 | 艺 术 |

## 2015-10-26（一）

  从今天开始我迎来了漫长的、繁重的教学工作，在余下的时间里我将交叉进行三门课程的讲授与辅导。设计教育是自己从事的最根本性工作，设计课程是自己直接面对的任务。

  设计教学不仅要阐释设计行为和思维最基本的规律，还要接受因个性的存在而协助学生寻找自我的挑战。这其中，前者需要宏观浏览和对历史的纵向梳理，需要学习、思考、总结，在一个基本的参照体系中建立自己的评说体系。后者需要不停地和学生交流，掌握、了解个体之间的差异，并针对性地提出关于学习和实践的路径。这一点是最难的，但是若回避这个挑战，教学将是苍白的，相当于自己面对多样性的要求，只给出了一个通用的模糊的回答。

  每一次上课前夕都有一种莫名的恐惧感，担心自己无法应对越来越挑剔，越来越自我的那个学习群体。同时还有一种按捺不住的兴奋，预感到和学生的遭遇会有一些新的发现。

  本次有二十八位同学选了我的课程，对于以一对一辅导为主的设计课来说，这是一个几乎令人崩溃的数字。连续六周的课程，我的脑力、体力、精力、魅力都将迎接一个漫长的考量。　15:02

  该课程是大四的专业设计课，首先我将检阅他们过去三年多的学业状况，同时我还要在教与学的互动中观测孩子们的学习状态，最后希望自己在动态中的调整能够给他们一些补充、整合，并再一次指点他们的未来。

  当厚厚的一叠图纸放在他们面前时，我看到了好奇、疑惑、紧张的表情。这一批学生两年前我曾经给他们上过一次课，这些面孔、点名册上的名字还是如此的熟悉，但我却衰老了许多。相信大家包括我自己在过去的两年中，都很努力，收获颇丰，并饱经风霜。这是第一节课相互打量中的感受。　15:20

教 育　　　　设 计　　　　文化批评　　　　艺 术

XX：时代的车轮已进入了高速的轨道，混子教授只能讲些似是而非的课题，而要跨入这时代的列车，只有抽血式的知识输出，对于那些渴望知识的孩子们，他们红白血球是都要的，劝君献血要注意量，献多了，别自身的免疫力都下降了。细水长流，发挥学生的内动力，和你的助教群。

宋江：第一次课的内容：布置课题、分组、读图，读图能力的测试就是对学生们接受工程教育的考量和训练。这应该是一个不断重复的过程。15:55

## 2015-10-26（二）

| 观鲤之语 | 肉身的苦行－何云昌《英国石头漫游记》

 观鲤台

何尝是艺术，设计也应如此。深刻的设计个案是思想渗透的结果，但一定是建立在实践对思想的执行和现实的对抗的体验之上的。身体和思想是人生对称的两极，它们隔着流泻的时间相望，又彼此做着平衡的应和。强大的人总是在生命的体验中交替执掌二者，感悟着自然的启示，遭遇着现实的折磨，如逆水行进的苦舟，在纤夫有力的臂膀和激流鲁莽的冲撞中前行。

阿昌极端的关于身体的行为，使我封闭的大脑在精神受到强烈震撼之下开裂了一条缝隙，那一束刺穿黑暗的光芒激活了沉睡中的种子。　　　　　　　　　　　　　　21:53

若干年前，拜访瑞士洛桑。EPFL（洛桑联邦理学院）的一门设计课程中，用四个星期设计出一个造型别致的小型建筑，然后再用八个星期在阿尔卑斯山顶完成建造。教授在山脚下戴着安全帽指挥直升机，学生们全身披挂挥汗如雨建造的身影是最美的画面。

劳动是一种伟大的基因，它的注入会严重干预结果的气质，尤其对于擅于思辨的读书人。而对于本色的体力劳动者，正好相反，思考是伟大的。　　　　　　　　　　　　22:02

在身体力行的过程中，肉体和自然，身体和社会通过对抗相互认识，进而相互尊重。这是认知的一个必要环节，唯有这样人才有可能深入地认识世界，认识自己。阿昌的行为到底是为了证明自然的伟岸还是证明肉身的强大？　　　　　22:56

THT：阿昌，对自己不只狠一点，狠到极致。比起其他行为艺术家的中国师智慧，他就拉近了艺术的原点和终点的距离，并且站在其上。

CMQ：还记得我大学的时候就想过低效率的价值观，做了一个名为"反效率"的设计，所有路故意避开入口……怎么费劲怎么来，结果老师并不怎么高兴啊。

## 2015-10-29

**以大为美是一种中国病**

"以大为美"本质上是一种权力美学，这种权力美学最常见的领域便是公共建筑，它强调建筑的"大"以及

以大为美的确是一种病，是中华帝国特有的病。在这种美学的指导下，我们竭尽全力地利用可控制的物质财富和社会组织结构，完成着一个又一个的人类历史上的壮举。从城市规划到扬州炒饭，严格的践行着这个独特的美学思想，进而形成了我们别具一格的文化形态。

崇尚集体社会所带来的荣耀缘于集体和个体力量的对比，那是一种绝对性的、不容置疑的优势。而权力的组织与分配方式就是缔造集体主义帝国的结构，土地政策为这种文明提供了空间上的保证，集体记忆是其文化的土壤。

在这种文化的土地、空间和景观中，盛大的庆典是一种规定的仪式，尽管它因铺张而浪费，因隆重而劳碌。

20:39

J: 自秦国始，适应了封建需要，五千年文明大部分时间一次为主脉。

当我们习惯于为整齐划一的律动感染，为一个个尺度空前的建造骄傲的时候，就不再关注其中的个体。我们的理想是共筑一个超个体，共同的行动为了共同的梦想，永远如此。

在这种喧哗的背景下，觉醒的个体的站立和行走将会是无比痛苦的。因为特立独行就是对集体意志的挑战，必将招致猛烈的攻击。

LL: 日本也是以大为美，比如他们的神灵鬼怪，他们的相扑运动……

20:51

BY: 帝王思想洗脑的结果！精神自毁。

JJL: 本来古典美学中的"大"是与"羊"相承的美，形容软的壮美，强的柔美，辩证统一之魅力。

| 教 育 | 设 计 | 文化批评 | 艺 术 |

## 2015-10-31

　　由于两个文献馆相邻，因此藏学文献和彝族文献观摩之后自然会将二者进行比较。藏学的传承显得更好一些，这缘于它在和梵文通过佛经互译中得到的促进，以及藏文化发展过程中逐渐建立起的完整、完善的规制。既有文化方面硬性的规定，也有技术手段的强化和改进。

　　彝族文化从目前研究来看，虽然其历史更加久远，且当下仍然拥有庞大数量的人口。但是它所依附的文化载体却无法将其载入更好的一个具有竞争性的环境中，同时相关制度的、技术的规定也存在着许多问题，自身没有加强建设以促进发展。

　　文明间的竞争在缓慢中进行，这也是一种杀戮，没有刀光剑影，但是有腥味。　　　　　　　　　　　　　　　　21:36

　　有的人的使命是天然的，他们在世界的出现好像就是为了某种特殊的目的。这些人到底是谁派来的？这个问题令我着迷。美国人金·史密斯用毕生的时间和其所有收集藏学的典籍，他终身未婚未育，倾心研究西藏文化。共收集典籍一万八千多函，这是一个令人感到不可思议的事实，一个微不足道的个体，在用自己孜孜不倦的努力去完成对一个种族，一个文明的整理。金·史密斯在临终前将这份价值无限的文献资料移交西南民族大学的藏学文献馆。他的无私奉献使得这个文明的碎片拼图有了一个大致的结果。　　　　　　　　　　　　　　　　　　　　23:06

教 育　　　设 计　　　文化批评　　　**艺 术**

RXY：转，许多人不可承认中国人其实输在了自己文化落后上，如果一种文化基因出了问题，那么，即使在这种文化里表现最为优秀的人，其实也是非常有局限的……
我认为，文化是否优秀不是简单靠出牛顿、爱因斯坦和现代科技发展来判断。
据西方文献，亚特兰蒂斯文明毁灭时，有一支部族保留下来，流落到今天的西藏了！所以今天的西藏人民对高科技敬而远之，是可以理解的！

XD：这些人是我们这个世界的另外一部分，像是另类，其实他们就是我们内心中的自己而已。

## 2015-11-2

**人文学者钱理群：课堂是一个抑恶扬善的空间**

本已和老伴默默入住养老院的钱理群，因"卖房养老"，触及中国社会的"痛点"，再次成为自己所害怕的

  课堂是最理想的抑恶扬善的空间，这是因为教育的根本目的赋予了它有关场所的一种精神。也正是因为这样，我深爱着我的课堂。虽然我是一名专业教师，但是由于自己深知我们基础教育中所有的匮乏和残缺，因而有义务和责任将价值观的教育夹带在专业知识的讲授之中。　　21:45

  设计教育中关注人性就是善的专业教育，试图解决社会问题就是关于追求正义的实践，灌输对自然的尊重和敬畏就是道德和伦理。好的、合理的、合法的设计不仅在于结果，还在于过程，因为设计是个动词。　　21:53

  当下的设计教育现状倒不太可能出现恶的灌输，但庸俗的和消极的诱导是存在的。虽然我们没有权利剥夺别人庸俗的权利，就像自己有时候也会贴近庸俗一样，因为适度的庸俗会使我们在社会中寻到一种暂时的温暖，借到短促的光芒，有时生命的确需要如此。但是我们必须提出庸俗的底线，这便是伦理的出台。　　22:20

WY：好老师就是孩子的指路明灯啊。

FY：十分赞同苏老师的观点，我也是这么认为，也如此试图把这些观念传达灌输给学生，但现在社会存在的诸多问题对学生诱惑力极大，还得探寻更加行之有效的方法。

教育　　　　设　计　　　　文化批评　　　　**艺　术**

## 2015-11-6

亿万年来，天雨黄沙，积土成焉。风成水运使然造就了这片广袤的黄土之原。

其上，物华天宝、万类霜天竞相争辉。其间，风调雨顺，人类繁衍生息并创造了灿烂的文明。相对于岩石、草原、沼泽、沙漠，黄土的大地更容易被塑造，不管执掌的主体是自然还是人类。于会见笔下的大地，是对当下社会政治、经济活动在大地上留下的痕迹，和当下文化的一个特别的写照。

在于会见的眼中，脚下的这片土地犹如铺陈在人类文明面前的画布，文明的积淀即是反反复复、遮遮掩掩的画面。在中国这片黄土的世界面积超过 64 万平方公里，一些地方土层的厚度达到了 400 米。于是自然环境的变迁，人类文明的沉淀，都成为镌刻在厚土深处的刻度。研究中国环境史的美国学者马立博认为："今天称为中国的这片土地，在四千年前曾经是地球上生物种类和数量最为丰富的地区之一。"他所著作的《中国环境史》一书中，以大量翔实的文献叙述了生活在这片土地的人类 4000 年以来对环境施加的作用，并且认为我们努力推动和维持的独特文明形式是驱动中国改变自然环境的内在因素。

于会见的绘画虽然貌似是对当代史的表述，但其中依然闪烁着文化历史的鬼火。那些矗立画面中心的正在颓废中的砖塔，断断续续释放出被困的邪恶精灵。被解放的密密匝匝的鬼怪们破除了囚禁它们的牢笼，在光天化日之下携带着滚滚的恶念，时而奋飞场空，时而掠过满目疮痍的大地。拥有龙一样身姿的古柏也是被黄土湮没的古老文化的一部分，它们艰难地探出一部分身体，做着垂死的挣扎。而地平线上，不断突现另一种高塔。这一只只亢奋不已的烟囱是这个时代精神的象征。宛若大地之母躯体生出的变异的器官，它们畸形、粗鄙，吞吐着浑浊的云雾。

教 育　　设 计　　文化批评　　**艺 术**

教 育　　　　设 计　　　　文化批评　　　**艺 术**

这次以"会见大地"为主题的系列油画作品，是校友于会见先生近二十年以来的创作成果。这些充斥着现实沉重感和历史陈腐气息的作品，代表着艺术家所具有的一种现实主义精神，体现着那份内心深藏着的人文关怀。艺术家生长在这片厚土之上，浸泡在黄土文化之中，他不仅对养育自己的母体有着深厚的感情，对这片黄土地孕育的文化也有着超出常人的深刻认识以及敏锐的感觉。中州大地是诞生神话的地方，也是自古及今英雄辈出之地，人和自然有着太多的爱恨纠葛。远古时候的"愚公移山"，魏晋时期的"竹林七贤"，现代社会中的"红旗渠"、"朝阳沟"、"小岗村"，还有今天那无比浩大的穿越其间的南水北调工程，以及太多的开发、生产活动。无论是这些历史故事还是当下正在发生的事实，都反映出了这里的人民与自然抗争的雄心斗志。考古发掘出的累累证据，证明了文明延续的空间形式，就像不断涂抹与覆盖中的画面。

于会见的系列作品不蒂为一幅幅大地的肖像，仿佛人与大地不断约会后的记忆图像。艺术家痴迷大地的原因是因为它几乎承载了人类可见、可知的所有内容，自然、社会、信仰、生活、农业、工业、水利、交通。这些复杂的信息在画面以问题的方式交织、组合，足以震撼人心，并催人警醒。因此，描绘大地即是一种全面性的思考，历史和现实中存在的各种问题将浮现出来。

首先大地的肖像是大自然的一个呈现方式，它是自然状况的真实写照。自古以来中国的环境变化都是受农业文明不断扩展的影响，著名的英国学者 Mark Elvin（伊懋可）在《大象的退却》艺术中曾经总结道："三千多年里，中国人重新塑造了中国。他们清除森林和原始植被，将山坡变为梯田，将谷底隔成农田。他们修筑水坝……"这位学者甚至有了一个令人无言以对的惊人发现，就是大象、老虎这些濒危野生动物失去足迹的边缘竟然和我们伟大的国境线重合了。与这个悲惨的现实并存的，是来自社会

精英阶层的对自然审美式的和哲学的态度。而作为社会人群的整体来看,这种分裂必然带来一种焦虑和几分的鲁莽,它们存在于社会不同的阶层当中,永远得不到沟通与疏解。工业文明的到来进一步撕裂了中国社会的各个方面,甚至包括大地之上的景观。会见大地系列作品多采用了俯瞰的角度,这个审视图像的方式隐喻了一种观念。

在我们这一代看《新闻简报》长大的人眼中,会见是一个充满仪式感,因问题而照面的方式,最终目标是"解决"。"会见大地"是一个艺术家个人化的对大地的观看、批判和定义,他通过视角的改变而使渺小的个体变的伟岸。

(2015年11月6日写于米兰)

13:44

## 2015-11-7（一）

今晚的 Via Darwin 20 in Milano，"Metephic Club"第二次活动。来自世界各地的艺术、设计、建筑、媒体精英聚集在多莫斯学院的多功能厅中，面对众多的师生讨论一个历史上的学术悬念。

1985 年意大利 20 世纪最伟大的文学家 Italo Calvino（伊塔洛·卡尔维诺），在即将赴哈佛大学讲座前夕不幸因心脏病突发而过世。他未完成的讲稿，成了意大利学术界的一个令人无法释怀的悬念。在这部讲稿中，Calvino 用极其晦涩的语言预测了 21 世纪世界必须面对的重要问题。他一共罗列了六个问题：1.Lightness，2.Guickness，3.Exactitude，4.Visibility，5.Multiplicity，6.Consistenza。并竭尽全力对前五个概念作出了解释，但遗落下了第六个概念。

本次学术活动就是围绕着何为"Consistenza"？进行表达和讨论。思维活跃、见广识多的会员们轮番作了精彩的表达，大家各具特色又非常精确的表达使得本晚活动高潮迭起，掌声不断。 07:48

Calvino 的思想具有东方的神秘性和模糊性，它对所有概念的描述都会从反向推导，利用事物对立的一面来镜像。他非常准确地预言了 21 世纪人类遭遇到的图像爆发时代，本次沙龙对第六个概念的讨论，与其说是研究、推理 Calvino，不如说是让大家展开思维之翅无边无际地飞翔。几位多莫斯学院的学生代表也加入了讨论阵营，其中一名希腊的学生用希腊文朗诵了自己的一首诗歌。

让学生参与如此复杂且没有定论的一场讨论，看起来好像和设计教育有一定的距离，但是我认为这才是精英式的设计教育，它的目的是唤醒每一个熟睡中的个体。 14:46

今天上午和学生在一起分组讨论，下午各组发表然后总结发表宣言。 17:03

好的教育就必须保持对根本性问题的好奇以及思辨能力，它所倡导的是一种积极的主动的学习状态，而不是工具。 17:18

**教 育**　　　　设 计　　　　文化批评　　　　艺 术

教育　　　　设计　　　　文化批评　　　艺术

## 2015-11-7（二）

沙龙上午的议题是讨论美国艺术家 Richard·McGurie（理查德·麦奎尔）出版的图书《Here》，这是一本独特的图书，从构思到出版历时近 30 年。它的叙事方式围绕一个空间的核心，把一个家族的生活片断收纳、整合起来，由于打断了时间的连续性，每一页会出现不同时刻的情形。这些片段大多数是艺术家经过处理的摄影照片或水彩。揉碎了的时间在空间中看起来很特别，这是该书最具魅力的地方，它不再是常规意义上的图书，是一件了不起的艺术品。

19:44

教 育　　　设 计　　　文化批评　　**艺 术**

| 教 育 | 设 计 | 文化批评 | **艺 术** |

## 2015-11-12

**世界奇迹红旗渠：毛泽东意志的中国典范**

1965年4月5日，红旗渠主干渠通水，林县人齐聚分水闸庆祝文 | 未几《国家人文历史》2015年10月

在本人策展的"会见大地"——于会见油画作品展开幕前夕，夜读这篇文章，感慨万千。感慨是源于历时十年，动员十万，牺牲八十一人而修建的红旗渠，这是一条人工天河，在经历大跃进并恰逢所谓"三年自然灾害"的非常时期，的确是一个奇迹，一个壮举。万千是因为此时的感情复杂，五味杂陈。我看到了在个人崇拜的岁月，由领袖意志和政治宣传所鼓舞起来的群众力量的强大。那么这种力量被什么样的思想和制度引导，由什么样的机制控制是个令人深思的问题。"战天斗地学大寨，革命豪情满胸怀"，那个时期的人就是那样豪迈和无知无畏。  01:05

红旗渠这个名字好响亮，绝对不是创意，而是政治正确的定音鼓声，相信一定是它给了人们无限的自信和无穷的力量。那个不识时务的安东尼奥尼，竟敢藐视这个中国人民引以为豪的成就，岂不是自讨苦吃。意大利人就是这样自我，经常和中国闹误会，今天也是如此。  01:12

好像河南有很多这样的例子，焦作修武县境内的云台山过境公路也是了不起的工程。  01:34

"蚂蚁啃骨头的精神"听起来如此亲切，儿时的耳畔天天就是反复这句话。后来发现蚂蚁啃骨头只是吃净了骨头上连带的肉，骨头安然无恙。  01:39

我还想起了吴天明导演的《老井》中的片段，老支书对旺泉的那句话："修过大寨田，挖过干水库，也打过几十口的瞎窟窿，我就不信老井村这块地上打不出井来！"我佩服的是，他们守着那贫瘠的土地就是不肯离开的情怀。  01:45

## 2015-11-19

**【AT】为什么路易斯·康是穷死的,而贝聿铭却富得要死?**

同为建筑大师,犹太移民的路易斯·康和中国移民的贝聿铭在出身、经历等方面有着许多相似之处,然

几乎所有的建筑师在精神取向上似乎都敬仰路易斯·康,但在现实社会环境中又不敢真正进入那种孤独的状态,因为无论是在资本主义社会或社会主义社会中,建筑师都有工具性的一面。执掌社会的权贵们终将喜欢那些乖巧的,又有几分才气的建筑师。取悦权贵的或大众审美的建筑师永远拥有更多的喝彩者和埋单者。 07:38

会经营自己的建筑师本质上都是社会的产物,他们很难超越社会,更谈不上超越自己,因为没有自己。孤独者沉浸在自己的思考中,他们的目光是面向历史,是垂直方向的而非横向社会的。从这一点来看,有的人适合在横向性涉猎,但历史中没有他的位置。另一种人一直在纵向奋力探知,所以他们总和当下的社会错位。 08:05

YLH:在现代经济社会背景下,路易斯康缺乏一个圆滑经纪人或合作经营者。估计即使有合适的合作者他本人也不会愿意苟同。

## 2015-11-21（一）

　　因为深圳双年展之事请老友陈坤发来几张绘画作品，其中第一张是几年前的，后几张为近作。第一张作品2012年与我擦肩而过，那一次我为陈坤策划个展，在我的画廊中展示了他三十余张作品，但我一直忘不了这张沉浸在黏稠空间中的"床"。

　　陈坤作品打动我的原因有很多，包括创造和把握造型的能力，创作中的偏执，题材的特色等。但真正触动我的是去黑桥工作室之后的感受，我觉得那种生活和工作的情境及画面传达的寂寥、孤独是极度贴合的。我们依靠神经系统去感知环境，因此依据神经的传导状态也可以反过来推测主体的精神状态。形态、状态、状况、境况都是一个系统不可分割的部分。　　15:00

　　陈坤的画面都很大，所以那些密密麻麻的细节就更加令人震惊。在表面看起来奄奄一息的黑桥艺术区，这种静悄悄的绘制过程和方式一定受到了场所精神的影响，所以艺术家都是一些精灵古怪之人。　　15:07

　　表面上看陈坤的作品画面被细密的丝线布满了，空气感没了。但站在原作面前，你会感觉到强烈的空间感，因画面生成的心理的空间，一种失落和温暖并存的东西。　　15:53

教 育　　　　　设 计　　　　　文化批评　　　**艺 术**

## 2015-11-21（二）

**深圳土改报告：700多万人活在"违法建筑"中**

如此规模的"合法外土地"与"违法建筑"，在中国特大城市里颇为罕见。更为严峻的是，生活在"违法

谁来判断建筑的合法性身份？支撑深圳快速发展的城中村建筑，它们的母体比这座城市要早得多。因此如果把时间作为存在合理性、合法性重要的判断依据，那么好像后来合法的建筑反而是非法的了。

就这样非法的、合法的在历史的长河中被不断折腾，地位不停地反复，身份不断地转换。于是，黑的和白的都变成了灰色的。灰色的东西既有黑色的成分，也有白色的成分。如果说占城市总人口一半以上，700万人的居住场所都是非法建筑，那么我认为现实就是荒诞的了，这个判决显得粗暴无比。 11:37

没有共识的城市必然有两个完全不同的面孔，它们扮演着不同的角色，占有不同区位的空间，分享着不同的时间段。生存在其中和主宰空间的人群也是完全不同的，这就是一个城市的人格分裂状况。

我很喜欢逛北京的城中村，感受那种瞬间转化的矛盾性。在我居住的所谓高尚社区500米之外，就是这样的社区，宛如孟买的丰富与嘈杂。清华大学附近也不乏这样的群落，它们都生机勃勃。 11:47

城中村是大都市多元化最极端的表现形式，它和那个正面形象的城市主体唇齿相依。它膨胀的动力来自新城发展所储备的能量，但我们很难说它是一个地地道道的寄生者，因为它在为那些源源不断的人力资源提供着最基本的保障。杀死它，也就意味着杀死正在生长城市。 12:24

| 教 育 | 设 计 | 文化批评 | 艺 术 |

## 2015-11-22

  今天来深圳建筑科学研究院参加以"中国城市发展未来"为主题的学术沙龙，顺便参观了绿色建筑的样板——设计院的大楼。这个建筑已经使用了十年，至今荣获许多专业殊荣。这个建筑在中国绿色建筑的领域堪称经典，因为它实现节能减排的手段是综合性的，既有先进的节能技术，又有合理的空间规划，还有精准的细节。此外物业管理的理念也发挥着重要的作用，旨在让这个绿色社区建立一种文明的行为准则。

<div align="right">15:10</div>

  绿色的建筑对整个社会有着巨大的影响，因为建筑空间是社会的缩影，建筑实体的形成和运行消耗在整个社会所占比重很大。绿色是个理想，节能减排是途径。问题的解决需要从系统入手，在这个建筑中我们看到了如此多的技术门类汇集在一起，构建了精细的组织结构和细部处理。建筑若想具备一定的自净能力，就需要集成技术和智慧，这些硬件和软件保证了建筑的有机特性。

<div align="right">15:25</div>

教 育　　　设 计　　　文化批评　　　艺 术

## 2015-11-24

**政府出了禁令，900个人仍支持他在家门口种花种菜，因为这改变了一座城**

 拿起农夫铲当一个叛徒吧

这个生动的故事，是民主政治和民主意识对社会产生积极作用的典型案例。他用自己的行动回答了究竟谁是空间的主人，这个黑人哥们儿的社会实践完成了几个重要的概念转换。最表面的是景观的变更，冷漠的都市荒地变成果实累累的农业景观；在空间所有权上，无人认养的绿地变成了争相占领并经营的花园；在政治权利的分配方面，来自底层的具体民主解决了政治民主抽象化所出现的社区空间真空问题。

这个事件还给我们带来一些启示，即种植行为是否是一种最恰当的教育，针对现代社会带来的诸多问题。种植、培育、收获也许是培养爱意的一种最好的方式，当然这种劳动不是强迫性的。

都市在某种程度上正在衰退，暴力频繁、精神萎靡、过强的生活节奏……这个故事虽属偶发，但让人充满想象。　16:16

## 2015-11-26

**高铁新城：趋势还是陷阱？**

这是一组令国人悲伤的房价地图，请准备好计算器。先来预设一下我们的购房实力，因为各大城市的房

乘过几次高铁，飞驰的过程是无比愉悦的，但下车后就有一种被遗弃的感觉，好像掉入时间的裂缝之中。超长距离的步行，黑灯瞎火的周边环境，凶神恶煞的黑车司机。

中国高铁技术过硬是个不争的事实，但它解决不了所有问题。高铁的发展尽管有着某种宏大的计划，但是根本上不是为了解决现实问题而规划的。规划者试图利用这个新生事物来摆脱旧有问题的困扰，而不是去努力精准地解决那些困扰城市的老问题。这种方式有点像狗熊掰棒子，过去的问题和存在问题的城市像被抛弃了一样，旧的问题还没有解决，我们就迫不及待地去拥抱未来。但谁又能准确预测未来呢？我们会相信解决不了过去问题的自己会创造一个美满的未来？鬼才信！ 21:21

关键问题还不止于此，今年以来中国的规划核心是为了发展谋利。为了 GDP，为了土地升值，哪里的地便宜，高铁、地铁、公路这些基础设施就往哪里修。 21:42

高铁、公交、长途客运、地铁，甚至航空港之间的换乘必须要有一个精准的控制，这才是建设和管理水平的体现。这一点中国要数上海虹桥做得最好，机场的形式很低调但功能不错，做到这一点在当下的中国实属不易。瑞士的交通换乘做得极好，基本上控制在步行 5～10 分钟之内解决，真不愧是擅于把握时间的民族。 22:25

城市的更新换代不能只是依靠版图的不断扩张，旧有系统升级改造至关重要，能够在保留都市的基本风貌的基础上，优化和改良城市才是体现管理水平的方式。 23:09

教育　　　设计　　　**文化批评**　　　艺术

CD：让人们相信可以创造美好未来和创造美好未来是两回事。

BY：说到点子上了！一切都是为了权力！

QH：城市越繁华，道路就越堵，生活就越在路上，这已经是常态，人们的休息反而变成奢侈。因为永远堵不到他们。

J：虹桥很荒废，不知道为啥，尤其二号航站楼，连机场内很多店都关闭了。去了常常一个人拖着箱子游荡在几层之间。

教育　　　　设 计　　　　文化批评　　　　艺 术

## 2015-11-27

以"白"命名的一个家居生活产品，突然出现会让人感到几分迷惑。许多人记得二十多年前与卡斯帕罗夫对弈的计算机"蓝"和"深蓝"，那么"白"又是什么呢？

在这个动荡的年代，新生事物总是不断浮现，它们兴风作浪、无休无止。虽然真正能引发海啸而席卷大地的并不多见，但作为不甘被时代淘汰的我总是在关注那些面向未来的每一次挑战。

"白"其实是一种以格调引导的面向家居生活的"大设计"，包括了设计师、品牌、互联网、新技术。它是一个探讨未来设计和制造服务的创新实践，如果市场反应良好，将全面瓦解现有的格局和设计、制造系统。

我的好友 Antonio Lamonarca（安东尼奥·拉莫纳卡尔）被选作此次"白"产品发布的设计代言人，他过去一直为阿玛尼、范思哲等国际大品牌做空间设计。而此次我受邀出席的目的，是为"白"作美学方面的阐释。

20:10

时尚偏爱"黑"和"白"，因为它们表现出的是现实中色彩的极致。超越现实的存在必定有其深层次的理由，这是个形而上的问题。许多艺术家和设计师都迷恋白色，不朽的佳作背后是"白色的迷雾"。意大利著名设计师 Munari（穆纳里）曾经写过一本书《小白帽》，书的装帧是通体的白色，并在扉页上留下一段谜一样的短句。另一位意大利著名艺术家 Castelani（卡斯特朗尼）擅长用单纯的白色来作画。还有那位用屎制作罐头的 Manzoni（曼佐尼），也偏爱白色。也许白色是最复杂的色彩，它因极致而紧张，对细节有更苛刻的要求。

20:30

"白"和"白色"是不同的概念，"白"的内涵要复杂得多，外延也广阔得多。"白"是一种家居环境定制服务，以追求简约、精致、高雅的生活环境为目标，以互联网为媒介，品牌的品质为保证的综合性的设计，制作一体的新的消费、购买、制造。"白"有清晰、明晰的含义，还有公平、公正、主流的意味。但实际上，就空间而言"白"常常带来暧昧，带来不明确。出色的"白"是无中生有。

22:48

教 育　　　　设 计　　　　文化批评　　　　艺 术

## 2015-11-28

百度在中国找到 20 个"鬼城",这是怎么做到的?

看看有你的家乡吗?"这块区域林立着办公楼、服务中心、博物馆、剧院和运动场,还有成片的联排别

　　许多年前在埃及的开罗,旅游巴士载着我们穿越了一大片异样的城区。那里民宅、市场、清真寺一应俱全,就是人影稀少,和这个城市的其他区域熙熙攘攘的情景相比阴气陡增。导游告诉我这里是开罗的鬼城,是现实世界中为亡灵所建的城市。

　　没想到不过十余年的时间,中国各地突击式地建造了如此多的鬼城,它们甚至连亡灵的牌位都没有,有的只是活人的名分。 18:15

　　埃及的鬼城缘于传统的习俗,人们希望以此和亲人的亡灵保持一种密切的联系,许多这样的房子里还接通了水电。开罗城的历史久远,鬼城也如此,它随着不断的建造而增大,如今它们已占据了开罗城的三分之一的城区面积。

　　中国鬼城的涌现源于经济实力的迅猛提升,它是危机意识、享乐精神、投机倒把的盘算合力促成的。 18:25

　　埃及的鬼城是文化力量的另一种证据,它显示了宗教、强权以及窘迫现实对此的无可奈何。中国的鬼城更体现了人类社会在欲望面前的完败。 18:31

　　埃及的鬼城是一个失控的构想,造成死人和活人在同一个城市中争夺空间的事实。而鄂尔多斯等地鬼城的出现,则是世俗景观幻境的破灭,是政治正确的幽默和规划设计彻头彻尾的失败。在埃及时我曾经询问过导游可否夜间陪我巡游那个幽灵出没的都市,一个开罗城的影子城市,我对那里夜晚的景观充满期待和想象。也许在那里和那个时间段,我可以嗅到更加古老的,腐朽的,开罗城的气息。最终没能成行是我的遗憾,它成就了我再一次寻访开罗的信念。而对于鄂尔多斯某地这样的鬼城,我没有丝

毫的兴趣，甚至没有一点怜悯，它那种精神上的空洞，只能靠未来千百年的风雨来填补。也许等不到那时，它已经风化了。 21:59

百度的工作很不容易，因为鬼城的现状是地方政府的耻辱，他们不愿提及甚至想掩盖事实。所以百度需要用数据来证明鬼城的存在。 22:08

SMDD：不知苏老师所说埃及鬼城，是否与他们"不建成，要待后人续建，即可免交房产税"有关？

宋江回复：不是，就是给死人建的房子。

教 育　　　　设 计　　　　文化批评　　　　艺 术

## 2015-11-29

　　受《世界建筑》杂志邀约为巴林馆写篇短评，我得以抽空仔细端详这个让许多中国人费解的获奖作品。看到这样的平面我已经放弃了所有的疑虑，并不断责骂自己当初瞎了狗眼，只顾观摩那些"超级大国"的国家馆而忽略了这个构思奇妙的"花园"。

　　巴林国家馆的建筑和园林是紧密交织的两种空间，两种语言，两个诠释世界观的途径。能够统合二者的唯有这样的方式——使用图案来暗喻世界的矛盾与复杂性。这个迷宫一般的花园反而为我们揭示了一个神奇的谜底，即图案本来就是富于空间感的一种想象。阿拉伯的文化中图案繁复而又缜密，这些构图严谨的图形或许就是空间逻辑性的一种投射。巴林馆的空间从这种图形上浮现而成，为我们还原了隐藏起来的文化密码。　　00:46

　　苏子曰："山高月小，水落石出"，巴林馆的精彩不只是空间的体验，更在于给我们展示了一种遗世独立，羽化登仙的境界。00:55

　　我真是喜欢这个建筑。　　00:56

教育　　　**设 计**　　　文化批评　　　艺 术

## 2015-11-30（一）

**为什么汉语里"屌""逼""婊"泛滥？人心病了**

试看这个时代最流行的标题："致贱人"、"致Low逼"、"致道德婊"……一批批的粗俗词汇已侵入我们

"学院派对一些骨子里坚守的人却非常苛刻，类似一种懦弱者的同盟，真的墙不敢以头相撞，反而用刀子猛捅纸糊的墙。久而久之，中国知识界的正义感全发泄在绵羊或猪的身上，面对一群蚂蚁的大义凛然和面对一只虎的猥琐下作。"文明的社会不能没有文化人，他们是社会夏日里的衣衫。但衣衫的华丽有时候就是需要汗臭的羞辱，因为汗臭比华丽更真实、更合理。文化人的媚态对文明的维护是有害的，这是一种腐朽形式围攻，让思想和态度在糜烂中快乐地死去。这两位好汉哥哥对文化媚态的抨击不是情绪化的，而是抽出真理的利刃直刺那些纸糊的面具，让败絮发出廉价的号哭。

学院这种社区形式已经在人类社会存在了近千年，它的封闭属性自然发酵出一种称之为"学院派"的文化，它同样是缺氧的产物。 17:00

学院派的自省很重要，这是突围的一种方式。许多年来，我就是这样不断告诫自己的，我觉得最好的方式就是站到这个社区的边缘，向外张望，感受世界变革的气息。内省督促自己不断努力，在不断否定自己的状态中进步。知识分子的强大，根本上源于现实的压力，批判是一种精神强大的证明。

我预感到，封闭性的学院很快就会遭到社会变革的巨大挑战，每一个个体在高度发达的互联网社会都将高度自主和自觉。没有哪一个高地可以永远占有视阈的优势，垄断学术资源。 18:19

**SMDD**：有几处与我从前就有的感受相近，一是陈的诗并不好；二是对钱的推崇过线了，他确实没有多少思想；三是成名之后的"啃老"，我一直反感。但是，侠把黑格尔说成"对自然科学一无所知"，我不赞成。

侠的许多看法以偏概全，我不赞成。从此大概也只有愤怒，其余可能所剩不多。

## 2015-11-30（二）

**1.5亿亩耕地遭殃，土壤污染触目惊心！怎么破？**

不少业内人士指出，在目前责任主体和商业模式等尚不十分明朗的情况下，很多地方政府对资金投入的

我们脚踩着有毒的大地，背负着沉重的雾霾。1.5亿亩耕地是什么概念？就是说我国接近百分之八的农业用地已经被深度污染，太可怕了！这个事实是亿万人民共同努力的结果，现在只能共同负担，共同面对。陈吉宁部长不容易啊，这么大的烂摊子，简直是无处藏身！ 22:42

这个局面也不是短时期内造成的，但的确和近三十年的高速发展有关。盲目、片面追求高产导致滥用化肥，工业污染监管不力，甚至说我们上至中央政府，下至黎民百姓都缺少起码的环境常识。现在连公仆们都争先恐后地外逃，只留下众多的主人们了。善待脚下的土地吧，你们的确无处可逃。 23:00

上高中时语文第一课就是秦牧的《土地》，作家虽然描述了土地的神圣，但是却夸大了它的能量。所以文章到结束时就不断重复"向土地夺宝"的口号，我们忽略了它承载力的有限性。 23:08

在秦牧的心中，最令他激动不已的场景就是几千人扛着红旗上山修理地球，几万人推着小车修筑大坝的场景。当然奥斯特洛夫斯基的笔下还赞美了吞云吐雾的工业烟囱，毛泽东主席在开国大典上也如是发出感慨，他希望在不久的将来，在中国大地看到烟囱的海洋。 23:14

教 育　　　设 计　　　文化批评　　　艺 术

## 2015-12-2

【RMCA | 展览预告】这里没有问题 - 沈少民个展

策展人：大卫·艾略特（David Elliot）开幕时间：2015年12月5日（周六）15:00开幕地点：红专厂

　　老沈的展览总是出人意料，然后让你恍然大悟，预祝展览成功！　　　　　　　　　　　　　　　　　　　　18:20

　　老沈近几年的作品题材涉及文化、政治、能源、经济、科技、生命。统统是关于大命题的回应，气场很大。我不知红砖场是否添建了新的建筑，否则我怀疑空间载体会不堪重负。　19:13

　　盆景系列其实是关于文化刑具的罗列，触目惊心；油田上的磕头机影射人类现代社会自我设计的末路；问题是到底什么是问题以及有了问题到底算不算问题。　　　　　　　　19:36

　　老沈还是一个文字高手，作品的题目有一种空间感。这是对习以为常的话语的诘问，颠覆本身就会导致一种距离感，空空荡荡的，就像"永远有多远"。　　　　　　　　　　19:47

　　语言之间的游戏很有意思，无中生有、双关语、明知故问、偷换概念……　　　　　　　　　　　　　　　　　19:51

| 教 育 | 设 计 | 文化批评 | **艺 术** |
|---|---|---|---|

**There is 这里没有问题**
**no problem**

教育　　设计　　文化批评　　艺术

教育　　　设计　　　文化批评　　　**艺 术**

## 2015-12-3（一）

　　腾笼换鸟的计划尚在酝酿中，先至的危机已经抢滩。人去楼空的深圳宝安区福海工业园某企业内部，励志的座右铭，余温尚存的照片，户门高悬的阻挡凶煞的明镜……最牛的是那句出自建筑师密斯·凡·德·罗之口的名言："Less is More。"

　　对于许多人来说，资本的社会，人生永在飘零之中。如阴晴不定的季相变化中不知所措的候鸟，如门庭永在变换的丧家之犬。2100万人口的深圳，家在何处？　　01:33

　　掠食的人们就是这么薄情，都市就是这样忘恩负义。　　01:35

　　深圳特区三十五周岁了，依然不断有人离去，有更多的人不断涌来。人们为生计而来，为投机而来，也为搏杀而来，唯独不是为了家园。这是一座冷漠的城市，只认得资本。　　01:40

DLG：艺术家就是比别人要敏感。

FKLT：这也是现实，又何止深圳！

XG：当年朝气依稀。老雀已死，新鸟是谁。

AXD：人的属性不重要了或已被抹去。而此时社会所体现出的更像是19世纪末或20世纪初西方殖民时期所具有的血腥的掠夺特征。

教育　　　设　计　　　文化批评　　　艺　术

## 2015-12-3（二）

"创基金"故宫御膳房晚宴餐后——绕着皇城河沿几乎半圈的散步。没有夜景照明的故宫最有味道，那种恍惚感把隔世的意象释放了出来，然后又被寒冷的风生硬地拼贴在了灯火阑珊的北京面门。

河面结出的薄冰割裂了历史，今天和昨天仿佛现实和倒影分列于黑冰的两侧，似是而非。此时的皇城内部，当是大北京最黑暗的部分。

22:45

我诅咒那无处不在的都市夜景照明，感觉它们、他们把城市剥了个精光，不论苍老的还是青涩的。能量过剩的时代，暗淡弥足珍贵，黑暗成了奢侈。

23:12

皇城内，钩心斗角的人早已化为泥土，但钩心斗角的建筑还在。宫墙外，盘根错节的树和盘根错节的社会更加复杂了。黑下来吧，就算我没看见。

23:21

一百年前的这道墙内，尽拥最为灿烂的色彩和辉煌的灯火。今天背负苍穹俯观这仅存的城郭，却如坍塌的黑洞。它吞噬着好奇，涣散出想象。

23:37

## 2015-12-5

**精选 | 揭秘梵蒂冈"战时外交":流连于世俗和宗教之间的罗马教皇**

1939年3月12日,是罗马教皇庇护十二世（编注:原名尤金尼奥·玛利亚·朱塞佩·乔瓦尼·帕切利,简称

政教分离使教廷在政治面前失去了绝对的权力,而由于人的堕落,国家机器就成为一种可怕的力量,它足以绑架和裹挟整个社会,名正言顺地实施恶行。

也许在这摇摇欲坠的危局中,教皇在谴责和长久的沉默之间保持平衡是一种无奈。因为人类社会在当时邪恶的政治和群氓的主宰下已经失控,正在倒向毁灭的边缘,信念暂时压倒了信仰。 00:33

宗教的诞生似乎是自然对人类发生作用的结果,在惨烈的现实中,人类又对自己频频造成的祸害防不胜防。于是传统的信仰在意识形态的蛊惑下开始逐渐崩溃。

"Propaganda"直译为"宣传、宣传活动"。这词来自拉丁语,一直用于传播天主教义。

纳粹宣传部长戈培尔曾说:"你永远不会认为百万民众会为了一个经济计划而献出其生命。但是他们情愿为一个信仰而死,因而我们的运动就是要不断接近这样一个目标。"戈培尔的工作就是给大众洗脑,他要为德国人创造一个新的神,并让人民确信依靠"永远正确的希特勒",德国可以走出失败的阴霾,实现国富民强的目标。 08:02

"二战"以后在德国社会长久的反省过程中,教会和知识分子受到的责问最多,因为这两个系统本来是可以制约极权和恶政的,但他们都保持了沉默。这一篇文章披露了一些历史真实的状况,应当引起人们更多的反思。 14:22

## 2015-12-6（一）

2010年2月11日世界服装界一代鬼才McQUEEN（麦昆），在其母亲过世后的第九天结束了自己的生命，年仅四十一岁。在其短暂的生命中，充满了因才华的横溢而书写的传奇，不停息地绽放着因叛逆而催生的奇葩。

关于McQUEEN的这本书给了我许多重要的启示：1. 创造性和历史。McQUEEN的意识从未脱离过历史，他总能把遭遇的场所和对家族历史的想象连接起来，从而获得巨大的能量。苏格兰的传统、风情，法国胡格诺教徒的精神状态和流离失所的境遇。2. 思想和技艺。McQUEEN的许多作品系列都受到了电影和文学的启发。比如"千年血后"系列的灵感就来自1983年英国导演Tony Scott（托尼·斯科特）执导的电影《千年雪后》；"女妖"系列的灵感源自Luis Bunuel（路易斯·布努埃尔）导演的《白日美人》。他在中央圣马丁学习时的毕业作品演绎了英国历史上著名的谋杀凶手"开膛手杰克"的暴力事件。McQUEEN的打版和裁剪技艺是非常出色的，这种自青少年时代在萨维尔巷练就的非凡技艺有力支撑了他非凡的想象力。进而在其创作生涯中不断惊世骇俗。3. 伟大的教育。McQUEEN一生中接受的教育馈赠独特而又伟大，萨维尔巷的职业教育奠定的优秀手艺，中央圣马丁学校的包容甚至放纵，意大利名手罗密欧·基利的帮助，等等。4. 溺爱的意义。McQUEEN自幼胡乱涂鸦的习惯令其开黑色出租车的父亲恼怒不已，但他有一位伟大的母亲。他的母亲几乎能够包容他所有的行为和思想，从未对这位天才进行过任何责骂。这种伟大的爱从中国文化的角度看来简直不可思议，也不可理喻。但是这就是儿童心理学所判定的，培育天才极为重要的条件。当然这也是最终的悲剧所在，他如此依恋他的母亲，以至于无法承受母亲先于他终结生命。

00:00

教 育　　　　设 计　　　　文化批评　　　　艺 术

　　我读到 McQUEEN 去中央圣马丁求学和毕业设计那段百感交集，联想到我们所吹的牛和悲催的现实，几乎无地自容。一所伟大的学校就是可以如此不拘一格降人才，中央圣马丁过去的录取标准也是注重求学者的才华，但到了 20 世纪 90 年代，学术成就接替了考核标准。但是博比·希尔森（中央圣马丁服装课程创建者和系主任）就是看中了 McQUEEN 独特的气质，她甚至提醒其他教师不要用通行的考核方式来考核 McQUEEN。这是教育之中最了不起的地方，特别的人才就要需要为其量身定做教育的模式。 00:20

　　僵化的制度再加上僵化的思想，必将禁锢鲜活的肉身直至其死亡。 00:25

　　读这本书的过程中，我还想到了在意大利时尚界拼搏的苗苒，希望比 McQUEEN 不幸又有几分相似的他能够坚持下去。 00:29

教育 设计 文化批评 艺术

## 2015-12-6（二）

运河边上的这批建于 20 世纪 70 年代的库房，随着城市的扩张和运河性质的转变，进入城市开发者和管理者的视野。这批仓库外观单调沉闷，但内部空间别有特色。空间高大，地面到屋脊的高度目测越 13 米，墙面开窗小便于充分利用。内向型的空间，人的视觉不自觉会聚焦于屋顶。令人惊叹并费解的是，同一时期的建造，而屋架结构形式多变，似乎是设计者在做着某种结构实验。结构形式为钢筋混凝土预制屋架和钢筋张拉相组合，还有钢筋混凝土预制屋架配纵向混凝土联系梁，另有一个空间的屋顶采用完全的木屋架。但无论钢筋混凝土预制结构构件还是木结构构件，构件的尺寸都比较纤细，一看就是经过认真计算。

围绕这样的建筑遗存去规划和设计一个文创园区，必须寻找并确认空间本身的价值所在。那么内容究竟会是什么呢？未来的工作必定既有推理也有直觉和冒险。 13:55

屋顶的构造也很有地方特色，木椽之上是一层竹编的箥板，然后再铺瓦。这些细节必须要在改造中得到尊重，这就是历史信息。单体建筑之间的空间格局比较呆板，而且间距很近，这是规划方面的难点，当然也是方显英雄本色的地方，是"包袱"。14:08

在这个项目中，空间和结构是不可分割的。结构支撑了空间，空间凸显了结构。结构的精细和变化打破了工业建筑设计体量组合中的乏味感，结构、构造之美是简约的。

我发现在一个浮夸的时代，回望俭朴节约时代的设计，竟能发现许多感动自己的地方，足以证明我们今天有多么的腐朽。历史一遍遍证明了一个事实：人没钱的时候，显现的是智慧；钱多的时候，表达的是粗俗！ 15:12

教 育　　　　设 计　　　　文化批评　　　　艺 术

教育　　　　设计　　　　文化批评　　　　艺术

## 2015-12-7（一）

**图志 | 黑白记忆中渐行渐远的80年代**

那时候女性刚刚从土布工装中摆脱出来，开始学会如何打扮自己，掌握技巧，试着如何把女性的韵味表

离我们远去的80年代，留下的是今生最美好的记忆。那时是我的青春岁月，战战兢兢瞭望未来，激情四射应对当下。结束了短暂的伤痕回顾，整个社会迫不及待地跃入浑水摸鱼的世界。"文革"未肃清的流毒，改革开放的撩拨与蛊惑，共同煲了一锅红红火火的毛血旺。热辣掩盖了腥臊，含混搅拌了本色。因政治的解禁、开明导致的社会青春爆发式来临，叫春的声响此起彼伏，但是计划生育又不合时宜地拉开了序幕。三十年过去，弹指一挥间，蓦然回首，我已花光了生命中所有的积蓄。　　00:26

事件：土地承包、高考、迪斯科、83年的严打；物质：喇叭裤、太阳镜、军挎、三棱刮刀、录音机；人物：大学生、歌星、流氓、二王、个体户；时尚：黑灯舞、大鬓角、大波浪、补习班；说教：温元凯、李燕杰、曲啸、张海迪；偶像：张明敏、宁铂、徐梁、高仓健。都已是过眼的云烟，而今安在哉？　　00:40

记忆犹新的还有八十年代的文艺，歌曲：《美酒加咖啡》《祝酒歌》《妹妹找哥泪花流》《流浪者之歌》《北国之春》……报告文学：《高山下的花环》《唐山大地震》……电影：《瓦尔特保卫萨拉热窝》《甜蜜的事业》《追捕》《驼铃》……艺术：星星画展、厦门达达、首届人体艺术大展、八五美术新潮……　　00:53

XY：毛血旺，形容太到位了

ZQ：60后一代的黄金岁月。

ZQ 回复：那个年代感觉"坏人坏事"都是纯真的。

宋江回复：那时抢劫犯比贪污犯多，现在贪污犯比什么犯都多。

## 2015-12-7（二）

**大家讲堂 | 流沙河：在暴君秦始皇眼里诗是首恶**

从2015年9月开始，腾讯·大家邀请流沙河先生讲中国古典文化，主题为"诗经点醒"，预计十讲，每月一讲。

诗歌是可以飘扬的精神，它承载着的是人格高贵的灵魂。诗歌是一种超越规则的叙述，是语言结构华丽的崩溃，它将语句的碎片迎风抛起，化作满空的星斗。被瓦解的句式使字和短句获得了解放，它们只是因循着情感的指引，去诱惑原本安分守己的精神。

诗歌是极为个人化的表达，是以倾诉为主导的精神排解。通过诗歌我们可以看到个体和世界的微妙关联。不懂诗歌的民族是麻木的，因为个人的灵性被祛除掉了。暴君的极权维护，需要麻木的集体，他们害怕怀疑、质问、批判。秦始皇眼里，诗是首恶，所以他烧掉的第一本书是《诗经》。

2011年我曾经想策划一个展览——"空间的诗性和诗歌的建构"。当时经苍鑫和万夏两位仁兄介绍，认识了在美国的欧阳江河，共商这一个有趣的计划。后来虽因各种原因计划搁浅，但我心不死。希望有一天攒足力量，把这个世界上最沉重的和最轻盈的并置在一起，做一个伟大的展览。

20:38

## 2015-12-8（一）

**TANC Art Doc | 艺术市场的"麻烦制造者"：大地艺术的故事会否终结？**

20世纪60年代末，一批纽约年轻艺术家前往荒芜的沙漠展开创作，意图远离喧嚣虚化的艺术市场。9

其实大地艺术根本没有给艺术市场制造出任何麻烦，他们从市场出走的真正意义在于——开辟出一个艺术创作的崭新领域，同时寻找到艺术的一个新的使命。

艺术成为渺小个人和伟岸自然对话的一种媒介，并且这一次制造媒介和话题的主体变成了人。大地艺术引发了很多的争议，许多人认为这种方式是对大自然尊严的冒犯。但正是这种冒犯牵引出一个更加深刻的话题，对大自然的关注和再认识。　　00:48

科学技术的发展改变了人们对大地的态度，卫星图片展示了大地的局限性，这是一个荒诞的开始，犹如一道闪电撕开了夜幕，让黑暗中的人看到了黑暗的边界一般。一个神话的破灭反而激发出了人类理性对待神话背后的客观事实，这是一次百感交集的重逢。　　01:08

大地的祛魅结果之一是使人类的态度变得如此暧昧，由敬畏转向了"相爱"，由依赖变成了责任。在有限的视域内，大地艺术作品完全获得了和自然平等的身份。　　01:20

所以从我个人的角度来看，大地艺术是一种观念，开启了人与自然新的伦理构建的行程。至于艺术和商业的关系，大地艺术无法施加任何影响。就像那句老话，你打你的太极拳，我跳我的广场舞。　　01:30

Y：做大地艺术一般都受累不讨好，我已经实践一次了就这个协调当地牧民酒喝够一壶。

宋江回复：大地艺术的魅力之一就是他复杂的社会程序，这是一个必备环节。

## 2015-12-8（二）

时代 | 工业革命驾到，英国人"发明"了污染

文 | 彼得·索尔谢姆摘自《发明污染：工业革命以来的煤、烟与文化》，【美】彼得·索尔谢姆/著 启蒙

今天北京重度污染，这次雾霾看上去更凶险，有重金属乐队的那种疯狂感。而不像上一周灰白色的雾霾看起来只是一个病歪歪的家伙。北京市政府终于不再故作镇静，发布了中小学停课的通报以及机动车尾号单双号限行的禁令。

除了强大的冲击波，核武器的另一个可怕之处是久久不散去的核尘埃，它污染了人们的空气。这样看的话，我们的国家正在经受一场另类的核武攻击，而发射核弹的正是我们自己。

我们的发展所获得的能量来自地下，而非阳光和风。这些被掩埋起来的，因无比、无限的黑暗而变异转化的煤炭、石油的内在具有一种邪恶的精神感，如今他们因广泛地发掘和不节制地燃烧而获得了新生。这些散发着"尸臭"的灵魂已经化作了黯淡的雾霾，向我们发动了全面的袭击。

人类使用燃煤的历史已经超过千年，但超大的城市出现和运行是最终酿成恶果的开始。想想、我们还一度如此迷恋燃烧形成的黑烟，并认为这些烟雾可以协助人类抵御来自森林和山谷中的瘴气。1905年英国《泰晤士报》第一次对这种城市中的烟雾进行了报道，人类开始意识到它们的危害。我们必须吸取英国历史上的惨痛教训，他们曾经醒悟道："阳光和新鲜空气不足不仅会导致个人退化，还会导致国家衰落。他们认为，对英国的工业和帝国力量而言，强壮、健康、勤劳的公民是不可或缺的。" 18:59

几天前给研究生上课的时候，有一组同学介绍了荷兰一位青年设计师的作品，该金发碧眼的青年虽然远隔千山万水，但心系中国的雾霾，和深陷雾霾困扰的中国亿万人民。他发明了一款低

技术、低成本、低维护的雾霾吸收器。一台一天可以净化三万立方米的空气，多好。可是老外不懂政治，在向国内推销时，用词不当受到冷落，他的计划搁浅。他竟然说："是你们中国的雾霾给我提供了这个创造的机会"，太实在了，完全没有顾及中华帝国的颜面。"辱我大汉者，虽远必诛之！"

19:10

汤因比偏执地认为："发达文化是其居民对恶劣环境挑战的产物……森林和树上的蟒蛇吞噬了玛雅文明"。但他绝对没想到我们挑战过头的话，也会毁掉现有的文明。

22:17

所谓挑战过头实际上是欲望驱动，享乐、消费、发展、竞争，现在燃烧显然不仅仅是为了取暖。汽车、高铁、飞机越来越高的速度也绝非是逃跑的需要，而是为了追逐，追逐自己的欲望。

22:24

ZYL：原理简单极了！电极加滤膜加风机成本 300 块就可以瞬间 500 平方米无尘，达到电子厂精微要求，去 pm2.5 达到 99.9999%。而家用净化器功率那么低下价格贵到那么离谱，在我看来完全属于脑霾。

## 2015-12-10（一）

雾霾之下，我站在天安门却看不见主席……

世界上最远的距离不是生与死而是我站在天安门却看不见主席▼苦难压迫和灾难最终会使人变得深刻和

　　雾霾的另一个可能是使我们的社会中，个人从集体的坟墓中复活。即使在全世界最大的广场上，你也感觉不到空旷。感觉不到昔日人群的温暖，连主席也看不到。镜头中灰霾抹去了他人，只有自己。视线中看不到纷繁的世界，只有自己沉重的呼吸。所有的人都被雾霾关了禁闭，我们看到的只有自己的手和自己日渐黯淡的心肺。这时我们才会想到平日里，那没心没肺的日子。

　　20世纪80年代澳洲的建筑师约翰·丹顿来到北京，走出机场他感觉突然遭遇一个灰暗的世界，在这混沌中唯有黑白灰是空间的刻度，于是他设计的澳大利亚使馆大胆使用了灰、深灰和黑色。也许只有我们的国度，人们才能体会墨分五色的境界。20:43

　　我觉得中国人的素描整体水平一定很出色，这是环境孕育的结果。因为我们唯有这般能力方能感知环境的空间维度。20:54

　　今天中午在清华园工字厅开会，突然放晴的天气使所有人受宠若惊。天气的好坏几乎替代了会议的主题。我的困惑是这些雾霾怎么突然消失得无影无踪？它们像是有计划精心准备的活动。乘着夜幕来到人间肆虐、狂欢，而又在人们惊魂甫定的时候一夜之间闪了。雾霾的这种表现不由得令我想起早期的环境预言家京特·施瓦普（Guenter Schwap），他在1963年出版了《明天到魔鬼处赴约》。施瓦普将环境被破坏描述为魔鬼向人类发起的一场毁灭性的攻击，并且这个计划经过了精心的准备。我认为这是个事实，但魔鬼是我们通过燃烧释放出来的，看来这将是一场长期的较量。21:36

BY：霾，我们精神堕落的雾化。

CY：我已向主要经济大会呼吁及向北京市有关领导建议：尽快将北京市建筑顶部设计种草和矮树及扩大家庭户外种花、盆景、串花及扩大植被面积，建设委员会、园林局，各单位积极发动起来，只要努力会变好的。

## 2015-12-10（二）

沪语 | 绝句乱唱 | 流氓老了/落者之歌

新词：落者。新歌：落者之歌。只有上海人才分得清"落者"和"弱者"。这首歌是唱没出息er、呒花头er

　　这首歌里嗅得到大城市下水道散发出来的腐朽，黑色的旋律，浪荡的节律，含混的抱怨和诅咒。仿佛老上海市井文化，码头文化的借尸还魂。我虽不曾有上海的生活经历，但我喜欢这首歌曲。23:32
　　比起内地文化的闲言碎语，上海的大众文化好像更有情调，更有现代文艺的形式。城市中的流氓远比乡村里的地痞更多，流氓的数量奠定了生产黑色文化的基础。流氓是挣脱了社会伦理的"自由人"，只是没有更为远大的目标罢了。这首歌的牛气之处，在于表现出了这个特殊的社会群落的存在状态。23:44
　　流氓不仅拥有自己的着装扮相，还拥有自己的文艺形式。流氓身上的叛逆比常人要多得多，而且更为顽固和强劲，即使在无产阶级专政的高压时期，流氓的文化都没有绝迹，甚至大行其道。流氓是都市中的一道黑色风景，无流氓、不城市。23:57
　　我很喜欢看韩国的黑帮电影，有社会性也有别样的人性。冷战之后韩国高速发展期，整个国家就是一个大码头，码头文化养育了一大批的暴力团伙。奇怪得很，现在没了！就像北京的雾霾，说来就来，说没就没。2月11日, 00:15

YJZ: 特别有感觉。
宋江回复：我就知道你有感觉。

ZQ: 没有流氓的城市，就没有意义。

XG: 上海流氓，几分唏嘘惶惶，流氓还是去小地方，愈蛮荒愈好。

| 教育 | 设计 | 文化批评 | 艺术 |

## 2015-12-11（一）

又一期米兰理工大学设计学院的学生，完成了清华大学美术学院的学业。今天下午五位学生进行了毕业答辩，我也得以对他们在中国的一年学习状况有了一个基本的认识。

五位学生中的三位都兴致勃勃地取了一个中国名字，而且这些美丽的名字一个赛一个的肉麻，他们分别是：沐兰、星灿、武岳。这既表示出了他们对中国文化的热爱，也显示了他们对中国文化理解的肤浅。貌似有几位家长也不远万里来参加孩子的答辩，坐在后排助阵。

从毕业设计和论文情况看，水平参差不齐，整体水平不佳。我想语言的隔阂应当是重要的原因，这批孩子三月来到中国，年末就毕业离开，对于他们来讲时间太短，不足以深入认识中国文化，也尚难以进入专业语境研究中国的问题。但是双学位来之不易，是我等费尽周折的努力结果啊。我希望中国的学生在意大利能有良好的表现，逼着他们使出看家的本领。　　　18:03

设计教育国际化的根本目的不是洋面孔，而是思维方式。它包括如下一些内容：1.多元化背景下问题的设定和解决方案；2.拼合较全面的人类文化基因图谱，使之成为一种资源；3.面对共同的问题。我觉得这些留学生在融入中国社会和清华的学习社区方面还有许多问题。我过去就曾经听说在米兰理工留学的中国学生反映，米兰理工的意大利学生对国际化融合的态度不够积极。主要反映在设计课程的分组中，他们不怎么欢迎外国留学生加入。这其中的原因复杂，有些可以讲，有些不能说明。　　　20:13

M：帅哥和美女。

QJM：时间一年，太短了。设计可以不分国界、中国的语言文化他们实在难懂。

J：呀！合影的五位老师都有幸聆听过教诲，至今受益。

教育　　　　设计　　　　文化批评　　　　艺术

JT：国际化。

S：原来问题都一样。

ED：桃李满天下。

WQ：清华当下几员大将基本到位……宋江睡了？
宋江回复：土鸡瓦犬尔。

LWP：其实他们水平没有清华厉害，我有小梁同学为证。

JR：您身后女孩英文名是Ellen，图书馆交流过，开朗善言。
宋江回复：这一次她的东西做得最好。

宋江：真正的国际化需要更健全的制度和经验作保证，任重道远啊！22:09

WQ：我前些年在米兰多莫斯做访问，意大利对于设计如此分类西欧（我理解）意、西、法、德、英算一类，中欧为苏异化，中国与美国归一类，认为是专类。不是艺术是技术（我理解），这问题实质上是比较深……

PF：苏老师，第一张照片拍得真好，内容多多。

## 2015-12-11（二）

**水熊虫：这家伙变得越来越奇葩了**

水熊虫万岁！

  假设把这胖乎乎的家伙放大两千倍，再派它到塔克拉玛干沙漠或者沙哈拉沙漠，生命之舟就不再是骆驼了。

  水熊虫的伟大在于它保持生命状态的强大实力，对于环境来说，它几近是克星。为什么科学家不把它送上月球或者火星呢？也许有了它们，月球将不再寂寞。

  水熊虫的进化方式给我们展示了山寨的力量，克隆、抄袭、盗用是一条进化的更有效的道路。有生物学家认为，生物繁殖的目的，是为了传承已有的知识。水熊虫却没有僵化地执行这一信条，除了遗传它在横向借鉴其他物种的优点，从图片上看，它除了头部令人感觉不快之外，其他地方均满足人类对生物的审美标准。但我想如果把它放大到我们相近的尺度，参与到我们同步的环境中来，相信它很快就会进化出炯炯有神的眼睛，不管是狗熊还是海豹的。

  研究水熊虫的科学家说道："除了想到生命之树，我们还可以去想生命之网，在那里基因信息从不同的枝干中穿梭传递，真令人激动。我们已经在调整对进化的理解了。" 02:06

  记得科幻片"侏罗纪公园"就有这样的推测，单性的恐龙从青蛙那里借得基因，进化出了单性繁殖的能力。向水熊虫学习！

02:10

教育　　　　　设计　　　　　文化批评　　　　　艺术

2015-12-13

该内容已被发布者删除

　　监狱里封闭空间的限定，必然导致了一种自省。这种自省是对生命的觉悟，体现在各个方面，最终通过精炼的语言从高墙的缝隙中渗透出来。这个时候这种经由自由的代价兑换而来的觉察和顿悟，好像根本上颠覆了高墙内外的性质。

　　所以监狱这种地方是一个最奇特的学校，尤其对于人生和世界的看法。它的深刻程度肯定超越大多数的学科，甚至直逼神学。因为它生产的所有思想都经过了肉体的折磨和精神上的惩戒。这也是人们喜欢看有关牢狱之灾故事的原因之一，通过电影这种形式来辅助人们的臆想实乃一种廉价的体验方式。如果片子拍得好，这种臆想就会收获更多的心得。

　　《肖申克的救赎》拍得实在太好，它超越了无数以往类似题材的故事片。这不光是演员的表演，编剧构架的情节和人物、场景的形象，还有那一句句发人深省的对白。这些对白是高度凝练的思想，是对生命迷局的解释。

　　比如其中一句是这样概括人生的本质："生命可以归结为一种简单的选择，要么忙于生存，要么赶着去死"。这句无比歹毒的话语，像盐酸一般洗去了涂刷在铁皮桶表面上的浮华和艳丽，露出了生命的本色，然后逼迫你做出选择。那就是对毁灭的终极解释和陈述，让我们在幻想和直面毁灭中做出痛苦无比的抉择。

　　还有一句对人性中的妥协进行了描述："监狱里的高墙实在是很有趣。刚入狱的时候，你痛恨周围的高墙；慢慢地，你习惯了生活在其中；最终你会发现自己不得不依靠它而生存。这就是体制化。"人在独立、自由和困顿、束缚、扼杀两条路途上，都

可以生存，但状态截然相反。如果你愿意，委屈、窝囊也会成为一种习惯。　　00:55

既然人生的终极面目明确而令人悲观，那么生命的过程就无比重要。智慧、坚韧、豁达、果敢都是无中生有的条件，它们是人类超越情感煎熬的手段。这句台词说道"让你难过的事情，有一天你一定会笑着说出来"，这是对残酷、痛苦与温暖、欣慰之间相互转换和时间关联的暗示。时间是生命中重要的维度，而绝不只是长度。　　01:05

这一句话是对那些试图让人绝望，剥夺人们自由者的羞辱，而且这羞辱的程度会随着对方的权力成正比般地增长。"在这世上，有些东西是石头无法刻成的。在我们心里，有一块地方是无法锁住的，那块地方叫作希望。"在人与人怀着无比的恶意相互争斗中，最终的目标就是将对方的希望之火扑灭，但是这其实很难做到。ISIS清楚这一点，所以他们直接消灭肉体。　　01:13

肖申克是高贵的人，因为他懂得自由。监狱里的人并非都懂得自由的价值，自由必须建立在有限的时空和道义之间。能把握和理解到这一点的，在监狱中并不多。　　11:29

WX：坐过牢的人并不是都知道。

宋江回复：是的，只对于善于思考的人。

XG：美剧的确有一些普世的情怀，提醒对于所有的人性奴役的认知，包括美国本身。

LYC：这是我看到的最好的一篇文章！

QH：问题来了，ISIS的统治下，估计连监狱都没有，直接杀了……

## 2015-12-16

**排行 | 2015阅读城市榜出炉 北上广深不爱读书?**

导读:12月10日,由亚马逊中国发布的"亚马逊中国2015年阅读城市榜前十名"一经出炉,就引起媒

北上广深不爱读书?这个调查结果令人大跌眼镜,别的城市不了解,我只谈北京。要知道北京的高级知识分子数量占了全国一半还多啊!最好的高校中相当一部分在北京,难道这些学者、知识分子、白领、莘莘学子、学霸、精英都不爱读书?

首先我们看这个统计方法,它是依据一个城市图书销售额相对所有产品总销售额的比例来进行评价的。我个人认为这个评价,比过去单纯以销售额为依据的评价要更加科学一些。它某种程度真实客观地反映了一个城市整体性的阅读消费状况,同时也表达了阅读消费和其他消费之间的反差。所以这种评价既有人均的阅读量的比较,也有阅读意识的比较,应当说是比较全面的。当然由于北上广深经济发达,物价相对于其他地区要高许多,这也间接影响到了阅读消费和产品总消费额的比值。

北京的知识分子多,但服务业的人员也多。就是知识分子中现在不阅读的人也越来越多,这是一个冷酷的事实,对此我个人有一点体会。深圳的进步令人欣喜,它的变化让我对中国未来增加了少许的期望。无论是个人每天的阅读时间,还是每年纸质书和电子书的阅读量都遥遥领先于全国平均水平。每天 62.53 分钟,每年 6.61 本和 10.42 本这几个数字就是一个有力的证明。的确,我最近几次赴深圳出差也感觉到了这种悄然发生的变化,深圳气质开始转变了。让我们为深圳的进步喝彩为北京的堕落喝倒彩吧!

19:51

有一次晚上在华侨城"天堂书店"开会,看到人气很旺,而且还有讲座,座无虚席。遗憾的只是那个讲座是关于文身的。出门后我曾感慨:深圳文艺了!

20:15

## 2015-12-17（一）

工作室的墙面仿佛我的视网膜，不断添加的不仅是映入眼帘的，而且是对自己的精神世界有所影响的"物品"。

新近上墙的两件作品分别是吴高钟的《华丽的翅膀》和渠岩的《人体经络与精神分析图》。我把吴高钟的那件作品安插在了一道隔墙的侧面，那道墙立时充满了动态，渠岩的作品则是批判性的，在神秘的人体经络图像上写满了讥讽与诅咒的话语。我就是希望这些墙体展翅欲飞，因为它们既承载了奋飞的欲望也背负了沉重的负担。　15:42

清华美院的内墙在工程交付不久之后就出现了大面积的开裂，这样竟然出现了因工程质量而导致的一种偶然性，计划中的封闭性出现了许多缝隙。因此索性做一种内容上的开放性来将错就错倒也是一个不错的策略，最终这些隔墙将不堪重负而瓦解。　18:08

在一个美术学院里，学院的主张、方略书写在墙上，而我空间中的图像就是我的主张。　22:14

## 2015-12-17（二）

**何为的食物艺术：通往艺术民主化**

何与呼 he wei+hu naishu 春天在哪里 春雨文/陈岸瑛很荣幸受苏丹教授邀请，为他的爱徒何为写一

感谢陈岸瑛老师为我的爱徒何为写下如此精彩的评论。在我们狭窄的视野中，很难看到食物艺术所开创的如此澎湃的艺术图景。精彩绝伦的盛宴核心并非只是食物，而是空间。叙事在空间中进行，食品在空间中铺陈，空间统率着叙事的意象，诱导着参与者的行动，诱发出潜伏着的野性。唯有空间中的模糊、不确定、不稳定性，方能制造出非凡的体验。　　10:09

中国社会当下对食物关注的焦点尚停留在"食品安全"的基本层面，而少数精英阶层的食品文化也逗留在色香味的感官层面。而如何将食物做艺术的升华，从而把它变成一种感知历史、人性、自然、社会的媒介？何为和他的"老板"的艺术实践对我们有许多启发。　　10:18

教育　　　　设计　　　　**文化批评**　　　　艺术

## 2015-12-18

　　昨天助手帮我买到了这本书——《想象的共同体》，一口气读了一半，有脑洞大开之感。Benedict Anderson（贝内迪克特·安德森）倾力研究东南亚一带的文化史、人类学和政治关系，尤其对于印尼。他称自己是一名入戏的观众，一名拥有在场者和旁观者混合身份的人。被苏哈托政权驱逐之后，他又把视野投向了泰国、菲律宾，1978～1979年越南、柬埔寨以及中国之间的冲突促使他构想《想象中的共同体》一书。因为三个"国际社会主义"的社会主义国家之间大动干戈，甚至再之前的中苏珍宝岛的冲突都引发了作者对"民族和政治、国家"之间的重新思考。

　　"特殊的文化的人造物"是他对民族、民族属性、民族主义的一个论断，但这个细致的论证过程经历了一个漫长的观察、体验和比较分析。

　　德国的哲学家赫德有一句名言："乡愁是最高贵的痛苦"，而Anderson的研究对这种情感的根源进行了冷冰冰的解剖，他梳爬了沉重的历史，为我们再现了"民族"想象的过程。

　　《想象中的共同体》对许多人的观念都是一个冲击，一个挑战，不知道中国的民族主义者能否有勇气和耐心拜读此书。　08:05

QLSJS：谢谢分享。

LQ：爱学习！爱思考！

TW：你看完借我看看，不白借！
宋江回复：哈哈，一定。
TW：一言为定。看完电联交接。

CY：你很有文采，可以写论文（译英语）发表在国际会议会刊或国外一流杂志上！

教育　　　设　计　　　**文化批评**　　　艺　术

WN：一口气就一半，两口气就读完了！

SJF：赞！

AXD：感兴趣，买本来读读。

QY：民族主义者往往把这样一种的共同体设想为原生性的统一体，经历了介于"过去"和"现在"之间的漫长或被忘却或蛰伏的历史岁月。这种想象中遥远的民族一体，有待于民族主义和民族国家去孵化或者唤醒。为什么这种虚拟建构的民族共同体能让人血脉贲张，为之赴汤蹈火而在所不惜？许多学者都试图回答这个问题。在安德森等学者看来，人们的认同感十分重要。人们的认同是多面的，但为什么从属于某个民族的认同感对人特别有感染力？这就得回到了安德森的经典论点——能够阅读同一种文字起了重要作用。

### 2015-12-19

　　校友郝军擅画水，就这么固执，各种形态、各种表现，没完没了的且只用黑白灰。水的灵动性是他固执的理由，相信这个单一的主题的确可以永不停息地画下去。水的形态反映着空间环境的变化，据说在太空失重的条件下，水是呈一粒粒球状的。自然条件下几乎不存在绝对平静的水，水之上的气流，水之下的震动，外来的袭扰都会影响水体的变化，水面的皱褶就是水体的表情。时间更是直接决定着水的形态，放慢或加快时间的节奏，水的形态就更加奇特了。首尔有一个建筑的表皮就是放慢时间节奏状态下水的拟态，是一滴水造成的惊涛骇浪。我认为郝军选了一个非常好的话题，如同发现了一座富矿。　　　　　　　　　　22:09

　　前一段时间郝军做电影《港囧》的艺术指导，并客串出演那个女性艺术家的老师。电影中他大谈印象派绘画，把色彩搞得出格的绚烂，但现实中他却不停顿地进行着黑白灰的绘画。　　22:24

艺 术

## 2015-12-22

冬至夜观八大全集，反复翻阅终不舍"鸟鱼""小鱼"二图。概因此鸟此鱼皆有同类中"败类"之象，呆滞、木讷、愚钝、迟疑。似残石又类败叶，静若沉石、冷若冰霜，绝色于隆冬之霾，沉寂于肃杀之声。

22:12

八大在画中曰："到此偏怜憔悴人，缘何花下两三旬。定坤明在鱼儿放，木芍药开金马春。"精神的投射击中了绝佳的对象，就是契机，就有反响。不知冬的至何以如此漫长！

22:23

绝处偶尔逢生，枯木处处逢春。鸟儿不鸣庭阶寂寂，鱼儿不懂水下是空。

22:32

教 育　　　设 计　　　文化批评　　　**艺 术**

QH：巨大的投影……

AHL：朱耷的画作真是神来之笔，喜欢！

SLM：莫非你也看着这世界鸟气？

QH：这不用质疑。你看他那双忧虑的眼睛……

ZZZ：苏老师各种文风浩荡！

ZYL：冬至！越看越悲伤。

教 育　　　　设 计　　　　文化批评　　　　**艺 术**

## 2015-12-23（一）

　　冬至四象，雪溪放艇、夜访围炉、茅舍傍水、梅柳待腊。每一处旷世寒景之下总有人性尚存的余温，冷溪之上的孤舟，雪夜中的私话，危岩寒树之间的茅庐，还有枯枝死相之下的生机…… 00:12

　　"冬"是一场杯盘狼藉的清洗，一次习以为常的浩劫，一种恃强凌弱的谋杀。在这冬至已过的时分，我却寒而不栗，因为我深知不过是我们之间的又一个回合。然而生命终将败给这间或一轮的冬天。

00:24

QH：习惯成自然……恶习难改。
宋江回复：怎讲？
QH：难讲。
宋江回复：冬天的确是天象的恶习。

FMT：我看不见我家对面的楼啦。40米。这画我都喜欢，收了。

ZLJ：冬天是春天的妈妈。

艺术

## 2015-12-23（二）

**TANC | 让草间弥生和杰夫·昆斯祝你圣诞快乐！来自全球美术馆商店的15件艺术礼物**

每到年底都有打开钱包的理由。借着今年的圣诞节为契机，《艺术新闻/中文版》从纽约、伦敦、北京

很明显生活和艺术，大众和艺术家正处在蜜月期，它们、他们紧紧拥抱在一起，难分彼此。但拥抱在一起并不意味着它们、他们已成为一个可以混淆的整体。艺术家的大众化并不是庸俗，尽管有人把杰夫·昆斯的艺术称之为庸俗艺术。　　22:27

现代、当代艺术家比古典艺术家更加不易，因为他们需要创造出那种看起来平常的非常性作品。这些作品即使混迹于琳琅满目的商品之间，也会看上去那么卓尔不凡。这既表现出了艺术的一个新的姿态，也反映出了根本性的坚守。

在工商文明的历史时期，艺术家对资本、商业、消费和大众的尊重是发自内心的。看看这些圣诞礼物，他们庸俗得多么一丝不苟。　　22:42

## 2015-12-25

"一个人的着装与精彩人生"——我想这个场景到底应该归于人类学研究的范本还是社会学研究的视角呢？或许都有可能，但一个多月过去了我对此依然耿耿于怀。　　00:30

Cerruti（加鲁蒂）总部的顶层是一个独特的陈列，一个个人化的叙事，线索是服装。在这个面积约一千平方米以上的展厅内，码放着这个风烛残年品牌的老董事长曾经的着装。若以这样的场景和许多生活简朴的革命领袖生活风范做一个对比的话，一定会相互对照出人性中潜伏的彼此矛盾的属性。我觉得这种令人震撼的场景和人类学研究、社会学探索都有着密切的关系。　　19:43

人类对着装的迷恋和人的进化有关，着装弥补了进化给人体带来的缺憾，而进化给了人类着装的借口。没有哪一种动物可以如此这般不断变换自己的形象，招摇过市、众目睽睽、大庭广众、卓尔不群。出类拔萃的着装扮相其实是一种同类竞争的手段，争夺配偶权利，助长竞争声势。　　00:53

另一方面，着装是人类社会性的表现，阶层、地位、场合、态度……复杂的社会关系和丰富的社会生活促进个人着装多样化的演进。　　00:59

时尚这种事物虽像草本，岁岁枯荣，但又极为深刻，切中人性的要害。　　01:04

ZYL：原来男人也有颗芭比娃娃的心。

ZZ：浪费……

CD：弥补自己不是变色龙的遗憾。

## 2015-12-26（一）

**十年砍柴：一个家族三十年通信简史**

晚上的时候，大舅进了群，一锤定音，认定那位小女孩是他的女儿，争论才告停止。

  我非常怀念三十年前和父母通信的日子，上大学的时候通信是我和家人主要的联系方式，只是到了临近毕业的时候才开始使用长途电话。那是一种以时间来度量的奢侈，忐忑不安地坐在长途电话局的玻璃隔间中等着千里之外父母的声音，体会着那种瞬间被声音压扁的空间感受。

  等待书信的漫长时间最准确地表现了空间的距离，那是一个时间、空间、消费非常系统的时代，这个系统均匀且富于逻辑令我们心安理得地平静生活着。我和父母的通信几乎每一周就是一个往返，每次约五百字左右，这是我们家族的良好习惯。记事儿开始，父母和爷爷奶奶的通信频率就是如此，每一次收到爷爷奶奶的信件，父母都会给我们看，偶尔也逼迫我们给他们回信。不仅如此父母和他们的兄弟、同学之间的通信也很频繁，同样也强迫我们参与，比如在父母的信件中附加一小段问候，或者独立给表兄弟们写一封信夹在成年人的信件中。于是拆信、阅读、回信是家庭生活中重要的组成部分，它形成了乏味生活中永恒的记忆。

  有时候父亲出差在外也会给家里写信，书信中对外部世界的描述、对亲人的问候成为家庭成员之间交流的重要途径，几乎无法替代。20世纪80年代初期父亲在英国短期工作过一段时间，国际信件的往复周期因为空间和程序问题就大大加长了。这个变化打乱了长久以来形成的通信节奏，于是妈妈就显得很焦虑，天天到传达室查询海外的信件。

  工作以后我继续保持了和家庭成员之间的通信，但频率略有

降低，因为鱼雁往返的情书替代了传统的家书。这常常引起父母的不满，会在信中提出意见和要求。但是程序化的家书不温不火无法抵御激情四射情书的魅力，书写有了升级的驱动力。 00:18

工作之后一段时间偷打、盗打长途电话成为一种特殊的能力，而屡屡的成功使我渐渐淡出了书写信件的习惯。手机是割裂生活中书写的罪魁祸首，于是遥远的问候不再需要漫长的等待，情感的表达因直接而变得简单平淡。 00:24

微信时代的信息交流彻底宣告了一个时代的开始，也终结了一个持续了千百年的维系社会联系的时代。今天的微信交流随心所欲，花样百出并且如蛛丝密布。我们的信息环境嘈杂而又浮躁，甚至简单而又粗鄙。怀念那种古朴的有身体和时空因素的通信时代。 00:35

LT：赞。

ZZ：现在连电话都不用打，直接视频。

ZDM：小时候家里曾有过的老家具里，最怀念的就是一个木制的挂在墙上的"信插"。小小的一件东西，在家里却像一个"核"。

ZZ：这样不是更好吗，都公开自己的情绪，让淡的生活里多了些调味品。只是你跳你的交谊舞，人家跳人家的广场舞罢了。

LDQ：前天我在父亲的房间里翻出18年前我写给他们、祝贺他们结婚30年的信，自己读来都觉得有点肉麻，但好有文采！如今他们是阴阳两隔让我感慨不已！

THY：精辟！

CD：怀念的是通信时代的日子，还有那段日子满载的青春。

MXD：妙语。

KZL：书信以后会是新的文物……

ZJ：我小时候给爸爸写的第一封信是"我的检查"。

LSL：同感。

## 2015-12-26（二）

**论资排辈的盛行，原来是为了抵制"走后门"**

选任官员，表层是理论上冠冕堂皇的"选贤任能"，中层是论资排辈和抽签，底层是权势集团的私下请托

　　看来在中国的人情社会里，许多冠冕堂皇的理论，在现实中都成为欺世盗名、遮人耳目的幌子，旗下尽是龌龊的、见不得人的勾当。反而那些听起来荒唐，破绽百出的制度倒说不定暗藏着无奈之下的智慧。这是伟大的理想与下流的现实同归于尽的壮举，令人唏嘘不止，并叹为观止。

　　历史上无论是孙丕扬还是崔亮都是功不可没的重臣和忠臣，他们看到了千疮百孔的制度在无孔不入的私欲浸染之下崩盘的前景。于是奋不顾身，有悖常理选择了或论资排辈，或"金瓶掣签"的愚钝之招，在险恶的世道中开辟了一条明路。"孙丕扬创建掣签法，虽然不能辨才任官，关键是制止了放任营私的弊病。如果不是他，说不定情况更糟。"

　　就像如今的高考虽然古板无比，却阻隔了世风日下的通道。我还想到了按姓氏笔画排序，估计也是在面子文化、行政文化、党文化、儒家文化之间苦不堪言的周旋中最后的妙招，实乃无奈之举。

03:28

ZHDD：深度佳品！

　　　　　　　CD：哈，原来如此！

LYC：现代社会允许体制外的自由人的存在与发展，其实是极高的智慧。自由人才与体制内人才互不干扰，却能相辅相成，非智慧不可能如此设计。

DQ：日本人企业里的年轻人无论出生多显赫都要兢兢业业地干，应该也是吸取了论资排辈的精髓！

## 2015-12-26（三）

**【T-MArt资讯】** 展览预告—"简单图像奥秘"

·学术主持：汪晖·策展人：邓岩·展览地点：清华大学美术学院美术馆·开幕式时间：2015年12月28 下午4

在一个读图的时代，图像的语言系统正在形成之中，美术学院一定是观察图像演变的前哨，研究图像语言结构的主体，开发图像领域的先锋。摄影或新媒体专业尤为如此，因为当下几乎人手一只相机的状况告诉我们，技术、物质准备已经走在了思想的前面。

一直以来邓岩老师对图像观念发展的研究也引起我本人的关注，我虽不擅摄影，但感觉我们是同路人。当然这次参展的艺术家里，还有许多我一直关注的人，李天元、曾力、邵逸农等。我认为这是一个值得期待的展览，因为开幕的那一天我将看到策展人究竟会遵循何样的思路，这些都会体现在布展的细节之中。09:45

新的时代摄影家族谱系的构成非常的庞大，因此策展人必须具备广博的视野，将在不同领域探索的人们聚集起来，客观并精练地呈现他们的工作方式和图像成果。这时候我们会看到图像在人类生活中扮演不同角色时的表现方式，包括纪录的文献作用、叙事的表达作用、激发潜意识的心理作用、科学研究时的工具作用。同时我看到这次参展艺术家（虽然之前的身份极为多元）年龄跨度很大，包括老一代导演谢晋，还有许多80后的摄影艺术家，这种时间上的关系也许会给我们暗示出一种语言缓慢进化的某种趋势，也许吧！10:02

## 2015-12-27

沪语 | 绝句乱唱 | 流氓老了/落者之歌

新词：落者。新歌：落者之歌。只有上海人才分得清"落者"和"弱者"。这首歌是唱没出息er、吭花头er

根本谈不上中国的启蒙何时完成，我觉得现在应当发问启蒙何时开始？因为文章中提及的这种古老、愚昧、残暴的思维模式经常开启，并且每一次都似乎是历史的重复。这种情况就常常发生在我们身边，生活的环境中，自己的邻居、学生甚至同事身上，每每这时我就心生绝望，因为我已经从这种情绪中看到衰败的景象。

重要的原因就是我们对历史的回顾、反思不足，在回顾中有意回避客观史实。我们对历史的描述太过功利，于是经常移花接木，编造篡改，把历史的分析结果导向有利于阶段性斗争的方向。

"忠奸论"这种古老思维通过评书、小说、教科书、电影进行传播，深入民心，因为这种虚假的构陷满足了民众对自尊心的保护，回避了问题的实质。  12:22

中国历史上大到国家关系，再到民族关系，小到地区关系都有忠臣和奸臣的影子。因此我同意文章中"在中国历史上，凡是涉及对外战争，有一个古已有之的思维定式，那就是忠奸格局"的概括，从春秋战国时期的争斗到后三国时期，再到南宋抗金，明末抗清，清末抵抗外侮。  12:47

ZQ：从古至今，中国的历史都是以文学叙事方式进行了改编，再被公众接受的，甚至现在的历史教科书都是这样。中国的文艺不崇尚直面真实，历史不显示真实，这样老是在忠奸、悲喜中打转，没有理性、客观面对复杂事情的能力。

QH：从不以个人尊严为出发点，个个尊皇权到忘我之地步，似乎强权属于自己的一样。

HF：历史上的善与恶，忠与奸只是特定历史条件产物，离开当时的历史背景与环境都有失偏颇。

教育　　　设计　　　文化批评　　**艺术**

该内容已被发布者删除

在我看来奇闻逸事拓展了我们想象的边界，令我们看起来扁平的空间产生了某种变化，密实、匀质的空间出现了嵌套的可能。环境的这种不可知性支撑着我们有趣地活着，这种有趣性本质上就是一种对世界既心存敬畏又满怀好奇，既战战兢兢又朝气蓬勃的生存状态。

在无数的奇人奇事中，爱德华·莫达克的传说是更有魅力的。首先因为这种人类的合体在现实生活中有许多先例，也有许多生活比较正常的活体，因此这种虚构获得了一种强大的基础，让我们对这个不可思议的怪诞现象不寒而栗。

其次虚构人物莫达克的身体变异部位非常的特别，生长在一个头颅的两面而不是连腿或者躯干共生。两个面孔因不同的思想而呈现不同的表情，叙述着不同的话语，甚至表达完全相对的、相悖的伦理和形式。

我想这应该是表现人的意识和潜意识共生的一种方式吧。但是用这种反向生长的两张脸来表达作者的某种推断是极具诱惑力的，它说明了人类是多么地厌倦已知的事物。我们都有逃脱规定的潜在欲望，并不断从虚构中获得某种自我的鼓励。19:35

几年前在门口的中间剧场看过新版话剧《梵高之死》，这个话剧的情节是按照梵·高和他的兄弟之间九十九封书信内容为线索，推理、演绎而来。原理、过程、结局都和这篇文章所描述的莫达克极为相似，梵·高的痛苦来自意识到错乱、人格的分裂，体内的两个我不断争夺着意识的主宰，继而控制身体。最终一个意识指使自己杀死了身体，目的是杀死另一个自己。12月30日。00:08

教育　　　　设计　　　　文化批评　　　　艺术

## 2015-12-30（一）

电影《老炮儿》中古典流氓和新流氓的对决，可以看作是精神和物质的比拼，也可以看作是欲望对道义的相逼，还可以称为前仆而倒流的海水对后继之浪的回击。

历史上的中国向来不乏乡野之间的广悍无赖和江湖中的混世魔王，不同的时期他们打着不同的旗号横行乡里、霸道市井。这是一部黑色的英雄列传。物欲横流之前的中国社会，缺乏的是物质，但永远不缺个人英雄主义的情结和江湖道义。他们经常为了荣誉而彼此争斗，"占地""立棍儿""拔横儿"都是不同地域内对他们竞相追逐荣誉的称谓。

改革开放之后这类的英雄气节显然不符合商品经济的规则，更不适应资本主义主导的价值观点。记得20世纪80年代末期大学回乡的假期，就曾经听到过我那个城市里以义气名扬四方的一个老炮儿对此的感慨。

从这个角度来看《老炮儿》中冯小刚饰演的六爷似乎在捍卫着某种文化，坚守着某种价值。

影院里的年轻人对影片直接、暴力、粗鄙性的对白不断发出笑声，我想他们这种肤浅的笑声只代表了他们对语言形式的感知，而全然不觉那些语言之后的古典性的意义。　　01:37

《老炮儿》中古典流氓所获得的赞美折射出我们这个时代日渐败坏的世风，不要抱怨礼崩乐坏，不要再比较高大上的理想、正义、道德，就连流氓们都是今不如昔的一败涂地。不仅如此，古典流氓的义举还延伸到了道德、司法领域，他们俨然成了谴责、惩治邪恶的正义化身。这是什么样的时代，什么样的德性，什么样的社会环境。　　01:46

经典故事片《教父》中，维托·唐的家族一度代表着传统黑帮，他们遭遇到了新派黑帮代表索伦佐的挑战。孔二狗的小说《黑

ZL：太赞了。

LLH：我喜欢鸵鸟在街上跑那段。

ZZ：有一点值得说的是六爷是在坚守着这个社会稀缺的那点道义。照片里戴口罩的和那个光头有一拼。

MYKT：深刻！

FKLT：评论深刻有高度！

道风云二十年》中,对古典流氓和当代混混也做过某种比较。总体上看中国的流氓堕落不是个案,四海之内到处都有先例。 01:54

《老炮儿》中的人物对白干脆、响亮,言简意明。虽然常爆粗口,但那语言和叙事的空间与时机保持着极佳的关联和火候,这是首都市井生活环境的特质勾兑出来的陈酿,话糙理不糙。有时候这话所指代的行为方式虽然由于和时间的断裂,显示出来了和空间的某种错位,但恰恰是这种图景的拼贴才营造出了一种悲壮感。这种悲壮感是超越剧情的,它不仅适用于街头巷尾的混混们,也同样在帝王将相身上显现。 07:29

电影的结尾形式和画面堪称精彩,但逻辑上的断裂却令人惋惜。老流氓替天行道的壮举显然和影片所构筑的,传统的黑道道义宝塔格格不入。那封寄往中纪委的信件是最大的败笔,这种突然表达的全民觉悟不禁令我想到了"朝阳群众"。 07:34

"文革"基本上可以看作是老炮们接受义务教育,拥有合法身份千锤百炼的开始。"文革"结束后刘心武的小说《班主任》中菜市口的老四就属于现在电影中的老炮,还有电视剧《寻找回来的世界》中的"伯爵""吃生肉的"也是那一拨儿人。姜文在电影《阳光灿烂的日子》中更是把流氓们的生活塑造成了壮阔的史诗。这帮流氓成性的家伙也是改革开放之初的弄潮儿,由于有一定的社会基础和过人的魄力,因此当初练摊儿的、出租司机、倒爷、国际倒爷也是他们。王朔笔下就有这拨人的影子,《动物凶猛》《本命年》《冰与火》中的主角儿也是他们,不过此时的老炮们主要的工作由争风吃醋转变成为经济大潮中的穿针引线,但在那个商业规则尚未建立起来的时期,好勇斗狠的习性依然发挥着不可低估的作用。

老炮们坚不可摧的意志和深厚广泛的社会基础,使他们在相当长的时期里扮演了叱咤风云的角色。而真正击垮他们的是无情的时间和科学技术的进步,流氓老了~都会秃顶! 16:55

ZZ回复:这段话把这部电影想要表达的东西评论到极致!
您得允许人家在这个大形势下保住这点东西。如果不加那点插曲,也许我们就看不着了。

教育　　　设计　　　文化批评　　　艺术

FKLT 回复：作为经过那个年代的我，还是对时间跨度的失真而略有遗憾！

SMDD：倒要仔细看看这个电影。

CD 回复：我也觉得这个矛盾太炸眼了。而且以茬架的方式阐述六爷的英勇，不够劲儿。

ZH：写得好！

CD 回复：哈哈哈

ZZ 回复：透彻，老师太博学了，服了！

SMDD 回复："流氓老了，都会秃顶"，绝妙的概括。我多年几乎不看国产电影，你说的这些，我仅略知其名，惭愧。

## 2015-12-30（二）

**20位大师家的猫**

在与人类亲近的动物中，猫也许是最具有灵性的。它们敏捷、贪睡、任性、有洁癖、偶尔愤愁、来去自

在我的生命中有超过一半的时间中有猫的陪伴，并且我认为它们一个个都是绝佳的伴侣。艺术家、文学家大多喜欢猫，概因它们身上所拥有的那种独立的精神。猫所具有的这种性格不仅体现在它与你相处的时光里，更是表现在它的死亡过程中。猫的死相是所有动物中（包括人），最有尊严、最为神秘、最为悲情的，无以复加。我院子里的大树下，深埋着几只令我魂牵梦萦的与我相伴多年的猫咪。 18:35

黑猫是艺术家的最爱，因为它更像精灵的投影。 21:50

虎斑纹的短毛猫为大众钟情的原因，疑是有臆想的成分，人们在它身上投注了威吓老虎的意念。犹如把玩着国王偶像制作的玩偶的草民，洋洋得意，不可一世。 22:18

三十年前，长毛的波斯猫曾经让中国人民如醉如痴。这是剥离了野性之后猫科的一种变异，它把猫撒娇讨巧的潜在性格外化了出来。体现在缥缈的毛发，色彩不同的两只眼睛上。这种糜烂的形象向狮子狗一类的传统宠物发起了强劲的挑战。 22:26

暹罗猫是猫中的斗士，看那狮子一般的毛色就知其野性未泯。暹罗的身型修长，尽显敏捷、擅攻击的天性。不过这类猫和人的关系极为密切、友爱，像一头忠实的袖珍猛兽。我拥有的第一只暹罗猫曾是一只上过杂志封面的名模，比一般的暹罗猫毛色偏黑，体态也略微憨厚一些。它原来的主人是我的同事，大成拳名家张树新先生。后来又有了一只凶悍的母暹罗猫，它们在不停地打闹中完成了一次次的交配、野合，共生育繁殖十余只小暹罗，散布在哈尔滨、长春、石家庄等地的友人家中，享尽荣华富贵。

12月31日, 12:14

## 2015-12-31

"新年献辞":辞旧迎新之际观看电影《摩登时代》,感受到历史惊人的相似之处。其一,生产的社会化诞生了新的社会文明,管理是发展的硬道理。其二,监视器下的生产和生活与信息时代的自我监禁是社会病症加重的迹象,一切都印证了福柯的理论。其三、日益精密的社会组织与个人的迷失,今天的社会正在继续着这种精密化。每个人为这种准确都付出了代价,活着的时候得意的人也许临终前是最后悔的。其四,简约的美学是对人性的蔑视,至少在特定的时代是如此。影片开头的图像就给我们展示了这个时代的美学风尚,工人们聚集在流水线上重复着单一性的动作,资本家则坐在简约风格的办公室里指挥。社会顶端阶层崇尚简约和下层社会单一性的劳动绝对存在着一种必然的逻辑,简约是追求效率,消灭偶然性的必然结果。其五,全部以机器替代人的念头就是埋葬人类的开始,精神病院这种机构解决不了社会的问题而革命更糟。

22:55

教育　　　　　设　计　　　　　**文化批评**　　　　　艺　术

2016

# 1月

2016-1-1（一） 707
2016-1-1（二） 709
2016-1-2 710
2016-1-3（一） 711
2016-1-3（二） 712
2016-1-4 713
2016-1-6 717
2016-1-7 726
2016-1-9 727
2016-1-9 728
2016-1-10 730
2016-1-11 732
2016-1-12（一） 734
2016-1-12（二） 736
2016-1-14 738
2016-1-15 740
2016-1-16（一） 742
2016-1-16（二） 745
2016-1-17 746
2016-1-19（一） 748
2016-1-19（二） 750
2016-1-19（三） 752
2016-1-20 754
2016-1-23 756
2016-1-24 759
2016-1-25（一） 760
2016-1-25（二） 762
2016-1-25（三） 764
2016-1-25（四） 766
2016-1-26 768
2016-1-27（一） 770
2016-1-27（二） 772
2016-1-29 773
2016-1-30（一） 776
2016-1-30（二） 778

## 2月

| | |
|---|---|
| 2016-2-1（一） | 780 |
| 2016-2-1（二） | 782 |
| 2016-2-3 | 784 |
| 2016-2-5 | 785 |
| 2016-2-8（一） | 786 |
| 2016-2-8（二） | 788 |
| 2016-2-9 | 789 |
| 2016-2-11 | 791 |
| 2016-2-12（一） | 792 |
| 2016-2-12（二） | 794 |
| 2016-2-13 | 797 |
| 2016-2-14 | 798 |
| 2016-2-15（一） | 801 |
| 2016-2-15（二） | 803 |
| 2016-2-17 | 805 |
| 2016-2-18 | 806 |
| 2016-2-19 | 808 |
| 2016-2-21 | 812 |
| 2016-2-22 | 813 |
| 2016-2-23 | 815 |
| 2016-2-25（一） | 817 |
| 2016-2-25（二） | 819 |
| 2016-2-26 | 821 |
| 2016-2-28 | 823 |
| 2016-2-29 | 824 |

## 3月

| | |
|---|---|
| 2016-3-2 | 827 |
| 2016-3-3 | 828 |
| 2016-3-5 | 829 |
| 2016-3-7 | 831 |
| 2016-3-8 | 834 |
| 2016-3-9 | 838 |
| 2016-3-13 | 839 |
| 2016-3-16 | 842 |
| 2016-3-17 | 844 |
| 2016-3-18 | 846 |
| 2016-3-19 | 848 |
| 2016-3-20（一） | 850 |
| 2016-3-20（二） | 854 |
| 2016-3-21 | 856 |
| 2016-3-22 | 857 |
| 2016-3-25 | 860 |
| 2016-3-28 | 862 |

## 4 月

| | |
|---|---|
| 2016-4-2（一） | 864 |
| 2016-4-2（二） | 866 |
| 2016-4-4（一） | 867 |
| 2016-4-4（二） | 872 |
| 2016-4-8 | 874 |
| 2016-4-10 | 876 |
| 2016-4-11 | 879 |
| 2016-4-12 | 880 |
| 2016-4-16（一） | 882 |
| 2016-4-16（二） | 884 |
| 2016-4-21 | 888 |
| 2016-4-22 | 891 |
| 2016-4-23 | 894 |
| 2016-4-26 | 897 |
| 2016-4-27 | 899 |

## 5 月

| | |
|---|---|
| 2016-5-11 | 903 |
| 2016-5-13 | 905 |
| 2016-5-15 | 906 |
| 2016-5-18 | 907 |
| 2016-5-19 | 908 |
| 2016-5-29 | 910 |

## 6 月

| | |
|---|---|
| 2016-6-1 | 911 |
| 2016-6-2 | 912 |
| 2016-6-3 | 913 |
| 2016-6-5 | 914 |
| 2016-6-8 | 915 |
| 2016-6-9 | 916 |
| 2016-6-16 | 917 |

## 7 月

| | |
|---|---|
| 2016-7-3 | 921 |
| 2016-7-6 | 924 |
| 2016-7-16 | 926 |
| 2016-7-21（一） | 929 |
| 2016-7-21（二） | 930 |
| 2016-7-28 | 931 |

## 8 月

| | |
|---|---|
| 2016-8-3 | 933 |
| 2016-8-5 | 935 |
| 2016-8-18 | 937 |
| 2016-8-23 | 939 |
| 2016-8-30 | 941 |

## 9 月

| | |
|---|---|
| 2016-9-8 | 942 |

## 10 月

2016-10-28　　　　　　944

## 11 月

2016-11-2　　　　　　946
2016-11-8　　　　　　948
2016-11-18　　　　　　949
2016-11-19　　　　　　951
2016-11-20　　　　　　953
2016-11-21　　　　　　956
2016-11-23　　　　　　958
2016-11-29　　　　　　959

## 12 月

2016-12-7　　　　　　960
2016-12-8　　　　　　962
2016-12-13　　　　　　964

## 教育

| | |
|---|---|
| 2016-1-9 | 728 |
| 2016-1-10 | 730 |
| 2016-1-16（一） | 742 |
| 2016-1-19（一） | 748 |
| 2016-2-5 | 785 |
| 2016-2-18 | 806 |
| 2016-2-25（二） | 819 |
| 2016-2-26 | 821 |
| 2016-3-9 | 838 |
| 2016-4-2（二） | 866 |
| 2016-4-8 | 874 |
| 2016-4-10 | 876 |
| 2016-5-11 | 903 |
| 2016-5-15 | 906 |
| 2016-5-18 | 907 |
| 2016-5-19 | 908 |
| 2016-5-29 | 910 |
| 2016-6-2 | 912 |
| 2016-6-5 | 914 |
| 2016-6-8 | 915 |
| 2016-11-21 | 956 |
| 2016-12-13 | 964 |

## 设计

| | |
|---|---|
| 2016-1-4 | 713 |
| 2016-1-12（二） | 736 |
| 2016-1-16（二） | 745 |
| 2016-1-17 | 746 |
| 2016-1-25（二） | 762 |
| 2016-1-26 | 768 |
| 2016-1-27（二） | 772 |
| 2016-1-30（二） | 778 |
| 2016-2-1（一） | 780 |
| 2016-2-12（一） | 792 |
| 2016-2-14 | 798 |
| 2016-2-22 | 813 |
| 2016-2-28 | 823 |
| 2016-3-5 | 829 |
| 2016-3-19 | 848 |
| 2016-3-22 | 857 |
| 2016-3-25 | 860 |
| 2016-4-2（一） | 864 |
| 2016-4-16（一） | 882 |
| 2016-4-21 | 888 |
| 2016-4-23 | 894 |
| 2016-6-16 | 917 |
| 2016-8-30 | 941 |
| 2016-9-8 | 942 |
| 2016-11-2 | 946 |
| 2016-11-19 | 951 |
| 2016-11-23 | 958 |

## 文化批评

| | |
|---|---|
| 2016-1-1（一） | 707 |
| 2016-1-3（一） | 711 |
| 2016-1-3（二） | 712 |
| 2016-1-6 | 717 |
| 2016-1-7 | 726 |
| 2016-1-9 | 727 |
| 2016-1-12（一） | 734 |
| 2016-1-15 | 740 |
| 2016-1-19（二） | 750 |
| 2016-1-19（三） | 752 |
| 2016-1-20 | 754 |
| 2016-1-23 | 756 |
| 2016-1-24 | 759 |
| 2016-1-25（一） | 760 |
| 2016-1-25（三） | 764 |
| 2016-1-25（四） | 766 |
| 2016-1-27（一） | 770 |
| 2016-2-3 | 784 |
| 2016-2-8（一） | 786 |
| 2016-2-8（二） | 788 |
| 2016-2-9 | 789 |
| 2016-2-11 | 791 |
| 2016-2-12（二） | 794 |
| 2016-2-15（一） | 801 |
| 2016-2-15（二） | 803 |
| 2016-2-21 | 812 |
| 2016-2-23 | 815 |
| 2016-3-7 | 831 |
| 2016-3-20（一） | 850 |
| 2016-3-20（二） | 854 |
| 2016-4-4（一） | 867 |
| 2016-4-4（二） | 872 |
| 2016-4-22 | 891 |
| 2016-6-3 | 913 |
| 2016-6-9 | 916 |
| 2016-7-16 | 926 |
| 2016-8-3 | 933 |
| 2016-8-18 | 937 |
| 2016-8-23 | 939 |
| 2016-10-28 | 944 |
| 2016-12-7 | 960 |

## 艺术

| | |
|---|---|
| 2016-1-1（二） | 709 |
| 2016-1-2 | 710 |
| 2016-1-11 | 732 |
| 2016-1-14 | 738 |
| 2016-1-29 | 773 |
| 2016-1-30（一） | 776 |
| 2016-2-1（二） | 782 |
| 2016-2-13 | 797 |
| 2016-2-17 | 805 |
| 2016-2-19 | 808 |

| 艺术 | | |
|---|---|---|
| 2016-2-25(一) | 817 | |
| 2016-2-29 | 824 | |
| 2016-3-2 | 827 | |
| 2016-3-3 | 828 | |
| 2016-3-8 | 834 | |
| 2016-3-13 | 839 | |
| 2016-3-16 | 842 | |
| 2016-3-17 | 844 | |
| 2016-3-18 | 846 | |
| 2016-3-21 | 856 | |
| 2016-3-28 | 862 | |
| 2016-4-11 | 879 | |
| 2016-4-12 | 880 | |
| 2016-4-16(二) | 884 | |
| 2016-4-26 | 897 | |
| 2016-4-27 | 899 | |
| 2016-5-13 | 905 | |
| 2016-6-1 | 911 | |
| 2016-7-3 | 921 | |
| 2016-7-6 | 924 | |
| 2016-7-21(一) | 929 | |
| 2016-7-21(二) | 930 | |
| 2016-7-28 | 931 | |
| 2016-8-5 | 935 | |
| 2016-11-8 | 948 | |
| 2016-11-18 | 949 | |
| 2016-11-20 | 953 | |
| 2016-11-29 | 959 | |
| 2016-12-8 | 962 | |

## 2016-1-1（一）

**民国元旦：开国纪念日中的新国民**

民国元旦假日街景（资料来自网络）文 | 许峰 田花摘自《江苏社会科学》，2011年第4期元旦具有"

我们忽视了节日和国家意识的关系，其实在这个全民的福利中若有意识地夹带一些意识形态的精神物料，想必会有出人意料的收获。习近平总书记昨天在电视上露面，发表对过去一年国家诸多领域中的成就总结，以及对人民的告慰、祝福、勉励，有亲切感，但新意不足。

消费和享受节日的主体是人民，但今天不妨用用"国民"。显然在国家、民族、社会的范畴中使用"国民"显得更加贴切一些，巧妙避开了许多历史问题的纠葛。

国民是比较准确的，因为国家的主体是国民，而如何塑造国民是当下中国面临的一个重要且紧迫的问题。显然，空洞的陈词滥调早已如打烊时分的例汤，索然寡味。逆势而出的口号更是会招致嘲笑和批评，不信就看看金正恩昨天的新年献辞即可。金正恩的言论中人民是抽象的，它几乎就是国家概念的物质翻版，但朝鲜民众个个听得心潮澎湃、热泪盈眶，因为他们已经被剥夺了个人的意识。

中国人民比朝鲜人民要幸福得多，个体意识已经开始觉醒，我们已经开始重新判断许多旧有的定义，对令人怀疑的事情绝不欢呼。所以当下的中国在这个时间节点需要一些新的概念以振奋人心。

精英阶层的概括是非常重要的，就像文章中为我们回顾的这一段历史的话语："在新国民和旧臣民之间，所谓'新'到底'新'在何处？其实，我们随口都能说出好几个，如自由思想、平等意识、博爱精神、独立意识、民主情怀、法治追求……" 14:42

HYH：跨年庆典，各国有各国的仙招。中国台北101大厦璀璨，中国香港维港两岸烟火秀，纽约时代广场的灯光秀，新西兰、悉尼、伦敦……无不吸引几十万本地人参与和国际游客的趋之若鹜……北京太庙据说也有敲钟仪式，不知谁是那一千人的小众。在北京，处处感受到冷清和特权。愿政府明年能策划出受众面大些的活动，一万人受益行不？这是我刚发的。

教育　　　　设计　　　　文化批评　　　　艺术

25年前捷克总统哈维尔的新年贺词如是说："40年来每逢今天，你们都从我的前任那里听到同一个主题的不同变化：有关我们的国家多么繁荣，我们生产了多少百万吨的钢，我们现在是多么幸福，我们如何信任我们的政府，以及我们面临的前途多么辉煌灿烂。

我相信你们让我担当此职，并不是要我将这样的谎言向你们重复。我们的国家并不繁荣。我们民族巨大的创造力和精神潜能并没有得到有效的发挥。整个工业部门生产着人们不感兴趣的东西，而我们所需要的东西却十分匮乏。一个自称属于劳动人民的国家，却贬损和剥削劳动者。我们陈腐的经济制度正在浪费我们可能有的一点能源。一个曾经以其公民的教育水准高而自豪的国家现在却因教育投资过少而降到了世界的第72位。我们污染了祖先馈赠给我们的土地、河流、森林，其破坏的程度在欧洲是最为严重的。我们国家成年人的死亡比大多数别的欧洲国家都来得更早。"

读到这里，我没有勇气再读下去了。我钦佩哈维尔敢于直面现实的勇气，请注意他使用的是"公民"。

15:00

XYL：苏老师新年好。

WN：哥，幸亏你写到这，不然我也没有力气读下去了。

AHL：转发！并祝恩师新年快乐！

GLRR：这么深刻犀利！

HYH：在多年的政协会上，我一直呼吁北京市应该策划与北京市地位相符的且受益群众面大的跨年活动。记得毛主席时代"十一"总放烟火，这是对幼小心灵美的启蒙。

| 教育 | 设计 | 文化批评 | **艺术** |

## 2016-1-1（二）

**文字的圣地**

图书馆，书的海洋，文字的圣地。每一个爱书及阅读的人，都不应错过以下几个地方。

语言是思想的形式，阅读是对形式的感知。图书馆是什么？果真是"文字的圣地"？好像不够精确！

我说图书馆是"文字的墓地"，大家能接受么？因为文字的圣地是字典，字写进书里的时候，它已经不再是字。它是诗歌的音节，是思想的译码。所以图书馆中的文字都不是孤立的字，而是在精神、思想、下意识的带动和蛊惑下升华的形式，而且只有声音，不见图形。

书写者杀死了文字却呈现了思想，这些书密密麻麻拥挤在书架的格局里，如同一具具庄严肃穆的棺木。图书馆中的书籍都是闭合状的，远远看去你只知道它们是文字的容器。打开它们阅读浏览，这种声音或图像才会浮现。

所以我认为图书馆更像是文字的墓地，文字们死了，却变成了思想。聚集在这里的人们用赞美、惊叹来替代哀悼，因为文字找到了自己的归宿。

图书馆中的静谧、肃穆就是墓地中才有的环境意象，是建筑师们殚精竭虑苦苦寻求的抽象。该文中罗列的图书馆几乎个个精彩绝伦，它们的形式与伟大的思想般配。但挪威的那个图书馆稍微有点炫耀，奢侈了一点，做作了一点，因为读书和扮酷没太多关系。中国国家图书馆，空间尺度巨大，蔚为壮观，但我总觉得有点像个巨大的食堂。

21:54

QH：供奉灵魂之地。

WJH：教授，元旦快乐！新年快乐！

HYH：您对图书馆的解释很独特。

CSW：诗一样的语言。

QH：这灵魂会附体，游走于各地。

BY：今天如此思考已经非常罕见！

## 2016-1-2

### 《冰与火之歌》指南：别被它的鸿篇巨制吓到了

"凡人皆有一死（Valar Morghulis）"，"凡人皆需阅读！（Valar Pikiptis！）"。

史诗巨作是非凡想象力的证明，表现在书中描述的事件关联，地理空间的安排，对异相景色的编撰，众多人物（无论是神还是人）关系的梳理和构建，以及对这些人物特色的填充。

由于史诗游离于以往的甚或故事和历史之外，它就更像是一部和人类历史平行发生的另外一部历史，或是曾经发生过的历史之前的历史。阅读中出现的陌生感一定会有的，继而也会出现轻微的厌烦，因为阅读者的大脑中没有足够的准备。

为鸿篇巨制的史诗准备一套完整的引导是必要的，这种方式在传统的小说叙事中也是必要的。就像老版的《三国演义》开篇之前所展开的图文并茂的英雄谱。

史诗对当下而言最大的冲突在于，我们已经习惯阅读中短篇幅的叙事，我们缺乏足够的耐心也缺少足够的谦逊去走入一个虚拟的历史空间。　　　　　　　　　　　　　　　　19:40

史诗的书写是建立在浪漫主义基础之上的，而小说侧重于现实性。史诗对于人类的文明至关重要，因为它在讴歌理想。小说具有世俗性色彩，因此它更引人入胜。阅读史诗是一件很劳顿的事情，因为它无助于日常生活。但史诗具有文字以外的形式，要么是抽象性的音乐，要么是超现实主义的画面。　　　　20:07

ZJC：原来苏老师也看啊。

XG：同名美剧很好看。

## 2016-1-3（一）

**哲学就是怀着一种乡愁的冲动到处去寻找家园**

"哲学就是怀着一种乡愁的冲动到处去寻找家园"，十八世纪德国的浪漫派诗人、短命天才诺瓦利斯这

因为我们曾经有过心安理得、神明自得的记忆，才会有不安的感受。"安定"是对精神归宿的一种情绪化的描述，但这种美好的感受总是瞬间的，或者是由于归宿的空间难以承受趋之若鹜的后来者，或者是因为欲望的作祟。

假期是短暂的，我们总期望有更长的假期。但当长假真正来临时（就像"非典"时期的全社会休克）我们似乎又陷入了另一种困境，就是文中所提到的"不安"。"不安"是一种周而复始的症候，像是一种用心良苦的设计。它的存在制造了某种躁动，而理性则能整合这些躁动并导入一个驱动文明的机制之中。所以从外在角度来看，"不安"和"安定"就是磁场中的两极，人携带着某种易被磁化的东西，在"不安"的不断袭扰下，在寻求"安定"的冲动下永远做着无可适从的努力。从人的动念而言，"安定"和"不安"是动念的常态，它们之间的挤压和我们的挣扎才形成了我们行走的路径。　　　　　　　　　　13:35

"乡愁源于对异乡的不安，家园消解了乡愁的不安"，但故乡究竟何在？我们何时经历过理想的家园？最为可信的是：1.我们的记忆方式出现了问题，情感浸染了客观事实；2.根本就不存在理想中的家园，它只是现实在思想意识中的反射。是水中的月，镜中的花。　　　　　　　　　　　　　　　　13:52

具有哲学思考习惯的人注定了悲剧性的人生，像转笼中的小松鼠，永不停息地奔跑。　　　　　　　　22:51

## 2016-1-3（二）

**如何在排山倒海的信息面前从容自若？**

面对超出负荷的信息量，怎么去芜存菁？

我们时常会有一种因为信息而产生的惶恐，担心自己被这个丰富的世界所屏蔽。其实这种担忧是多余的，因为你即使是一面镜子，也只能映照世界的一方，何况我们的眼睛和耳朵。

信息如潮水般涌来，如突如其来的海啸，我们无处可逃。事实证明挣扎者的死相更为难看，不如在大难临头时表现出淡定，淡定是一种高贵的品格，非凡人所能拥有。我永远不会忘记电影《2012》中，那位在旷世海啸逼近时从容击钟的喇嘛的身影，这是置生死于度外的精神状态，表现出觉悟的作用。

信息泛滥的时代，唯有把持对信息的判断才能幸免于信息海啸的大难。放弃占有的欲望，革除无度收集信息的积习。要知道你占有或不占有，信息都在那里。

23:31

信息是什么？信息既是事实又非事实，信息是事实将至前的风声。所以信息重要，因为它能让你振作精神，做好应对事实的准备。奸细、间谍、包打听，都是刺探信息的专职，他们之所以重要是因为许多时候信息是故意被屏蔽的。知己知彼，百战不殆。所以信息不对称时，我们理应惶恐。对于做学问，信息不仅是未来的东西，它更可能是过去已经发生的，是经验，是陈旧的事实。

知识就是这种信息，它是论据，很大程度支撑着论证的底气。不占有它，我们不免惶恐。因此大学里，图书馆重要，占据着校园空间的核心，几乎是一种崇拜。但信息时代，潮水是圣殿的灭顶之灾，它是对占有信息的有力批判。

1月4日，01:04

## 2016-1-4

今天下午 3:00 ~ 5:00，在意大利驻华使馆文化中心，意大利米兰三年展基金会总监安德雷阿·坎切拉多教授，为 2016 米兰三年展进行了首场在华推介学术讲座。新任意大利驻华大使谢国谊，中国贸促会代表张亮、阮伟，以及意大利驻华使馆文化参赞史芬娜女士出席了这次活动。

对于这个展览，我本人并不陌生。这是一个具有辉煌历史并充满坎坷的设计和艺术展事，它对现代设计在人类社会的发展起到了不可忽视的重要影响。今天下午安德雷阿·坎切拉多教授比较系统地对这一展事进行了介绍，使我更加全面地认识了它。

无疑意大利现代设计史中举足轻重的重量级人物几乎都参与了这一展事的策划、组织、发展过程。庞蒂、恩佐·玛里、索萨斯、卡斯特里奥尼、门迪尼、博朗兹、伦佐·皮亚诺，等等都在这个展览的发展中产生过自己的影响，而世界范围内勒·柯布西耶、让·努维尔、矶崎新等人也参与了三年展的发展进程。

首届三年展是在 1923 年举办的，恰逢世界的工业生产处于一个彷徨时期的十字路口，建筑界也是如此，艺术界也面临着同样的困惑。首届三年展针对工业生产的产品、艺术、社会三者应当建立的关系进行探讨，这无疑是这个伟大的使命中首要的问题。这个展览背负着这样伟大的使命，同时荟萃了当时世界最为活跃的思想，必定对世界的发展进行了极为重要的指引。因此今天复杂而又丰富的社会生活，也是这样演变而来的一种文化景观，它建立在艺术和生产新融合而成的沃土之上。

在其后的 19 届里，三年展探讨了设计对社会生活形态，对全球经济发展，对全球化的应对等多个话题，进一步丰富了设计的内涵并拓展着设计的外延。设计三年展的研究视角是既宽广又独特的，它没有拘泥于技术的细节和美学的范式演变，而是从人

类学、文化史、社会学、技术哲学的角度来解释"设计"。 23:01

"Design after design"直译是设计之后的设计,我觉得没有比直译更贴切地表达了。正如安德雷阿·坎切拉多教授所做的解释一般,他说这个主题表达了两个含义:一为线性时间意义上的进步、演变、状态;二为另一个发展阶段的暗示。第二个含义是应当令人注意的,因为策展人和当下的理论家、设计实践者已经意识到,一个新的阶段即将到来。在这个时代,设计又重新回到文化语境之中,不再是针对制造业的特指。规划、建筑这些传统的设计范畴为工业设计提供规范和动力。 23:25

今天米兰三年展的策划者们同样提到了城市这个因素,他们认为这个因素中存在的问题和现存状态对设计的影响是深远的。他们甚至极端地对城市建筑的发展和都市空间的连续性作出了描述,认为今天的都市画面已经和过去内外交互的形态发生了根本性的变化。这种人工的景观一方面是连续的,另一方面又是拼贴型的。这种混沌状态的叙事语言构成了当代设计存在和发生的语境,设计发展的线索变得越发暧昧不清。

米兰三年展的发展历史之中,艺术和设计一直是互为促进的两个因素,同时也是互为文本的参照。从早些年的基里科到今天的皮斯托雷托,这些对意大利艺术史产生影响的艺术巨匠都曾关照过设计三年展,他们的艺术理论和实践也不断启发着设计界。这也是我对三年展异常着迷的一个原因。 1月5日,00:37

在米兰三年展超过八十年的发展历程中,也随着跌宕起伏的历史而经受了战争、意识形态、经济危机以及社会变革的洗礼。尤其是经历了第二次世界大战、20世纪六七十年代的左派运动的冲击。这个展览的场地1933由蒙扎转移到了米兰森皮奥内公园旁边,在大家族的资助下拥有了自己永久性的展馆。建筑师乔瓦尼的设计风格带有明显的法西斯色彩,形式上追求简约和内敛的古典主义精神。20世纪六七十年代,左派的思潮严重地冲击

教 育　　　　　设 计　　　　　文化批评　　　　　艺 术

教　育　　　　设　计　　　　文化批评　　　　艺　术

了米兰三年展，激进的博朗基曾经率领年轻人占领了这个神圣的场地……这些非凡的故事让这个展览更具传奇。　1月5日，00:51

关于设计的未来到底有多少种可能，多少条路径，多少个领域？谁也无法定论，但是我觉得这必将是一个"轻战胜重"的过程。其中最重要的领域就是技术和设计之间新型关系的建立，末路狂花般的技术必须依仗设计。方能精准地应对复杂的社会局面，才可以重生技术将放下傲慢无礼的身段和设计携手共进。当然资本和设计也是如此，资本主义的主体也需要和设计的文化相融合，借鉴设计的基因以获得进化的动力。　1月5日，02:34

ZC：也可翻译成"后设计的设计"，可以理解成对设计的批判性反思和重新书写，设计的从业者需要通过多元化的实践重新澄清和定义设计学科的内涵、外延、语境和范式。
宋江回复：是的。

H：苏老师的思考太精彩了！

F: An other great opportunity for China to show the quality.

LHY：太牛啦。

LHS 回复：学习了。

LHY 回复：我把文字下载下来继续学习！

## 2016-1-6

"萧瑟清华园"——历史、疑虑、步履、背影（感谢沉睡先生的拍摄）　　22:48

　　沉睡拍于 2015 年 12 月 24 日黄昏，那天也是我们第一次见面，被他拉到了大礼堂前的草坪上。这也是自己第一次在这个著名的景点拍照。　　22:55

HYH：拍照角度独特。

LHC：苏院长典型的文学家、艺术家、思想家。

ZZZ：1. 横眉冷对 2. 大写的人 3. 倦鸟归林

宋江回复：赴宴

DSX：酷爽

MS：拍得不错，再有名的学校也应该是有人的存在而显示其意义。

WY：沉重

教育　　　　设计　　　　文化批评　　　　艺术

## 2016-1-7

12月27日黄昏，雪后的中间建筑。我不愿意被囚禁在物质的中间，要么登顶欢呼，要么坠地而亡。（三天后沉睡先生第二次给我拍摄）

00:05

ZZZ：大爱第一张，俯仰天地之霾。

WY：希望还有其他选择。

LHC回复：心态决定导向。

宋江：我的手杖有个马首，登高挥舞时，犹如天马行空。　00:09

宋江：若囚禁在龌龊的人文中间会比前者的结果更糟，要么升腾、要么堕落。一首美国的歌中唱道："坠落的感觉就像飞翔。"　00:15

MD：前两张都很猛。

LHC回复：如此天马行空，名副其实！

SMDD：赞天马行空！

2016-1-9

　　工作室里的世界，自由的天堂，孤独的温床。（沉睡拍摄2015年12月24日下午，B367）　　21:18

　　许多访客反映："美术学院的空间像个迷宫，让人找不着北"，B367就是迷宫中的一个"子宫"；一个大树上的一颗果子；迷宫的末端，一个方向明确的地方。　　21:25

　　B367还是一个精神的母体，牵系着四海之内曾经在此学习过的众多嫡系、旁系。空间这种东西，虽为物质的建构但容易滋养出意义。摄影可以捕捉到这种迷离的气息。　　21:43

教育　　　设 计　　　文化批评　　　艺 术

## 2016-1-9

# 404

　　黑夜里读布罗茨基的"黑马",然后关灯闭上眼听那段朗读,再然后在黑灯瞎火中想象黑马的模样……突然看到了由负的光堆积起来的一匹马的形象,它就在篝火的旁边伫立,吞噬着扑面而来的光明。　　　　　　　　　　　　　　　　　　　01:36

　　诗人描述的囚犯和看守之间的那段对抗富有哲理,并启发着我。这是一种逆向的思维习惯所形成的智慧,让一切所谓正常的思考和行为破绽百出。尤其对于恶意指使的暴行,他巧妙地转化了恶果的意义,使生存变得无懈可击般强大。请注意这段话:"可以通过过量来使恶变得荒唐;它表明,通过你大幅度的顺从来压垮恶的要求,可使恶变得荒唐,使伤害失去价值。这种方法使受害者处于十分积极的位置,进入精神侵略者的位置。"　　01:44

　　布罗茨基在列宁格勒的审判中,与法官进行了下面一段古怪的对话对今天的现实也蛮有针对性的。苏联法官的思维,今天仍然活在我们大多数人的心中。

　　法官:你从事什么职业?
　　布罗茨基:翻译及写诗。
　　法官:谁认定你是诗人?谁把你登记在诗人名册里?
　　布:没有。有谁能把我注册为一个人?
　　法官:你是否为写诗而学习过?
　　布:什么?
　　法官:你想成为诗人,难道不需要在学校里就读各种课程?学校是一个人生命的预备之地,也是人唯一可以学习的场所。

教育　　　设计　　　文化批评　　　艺术

布：我不相信教育和一个人的写诗能力有关。
法官：那什么才可以？
布：我认为这一切来自上帝。

历史无数次证明，教育的迷信经常在诗歌和绘画面前被撕得粉碎。 01:53

QH：非暴力不合作只能面对人性没有完全泯灭的人！

MD：这篇文章在《小于一》也有。我看的时候想到的也是耶稣：打你的左脸，把右脸也给他。使伤害行为变得荒诞……这也许是人类最大最终的善意……但代价也大。最新版电影《罗密欧与朱丽叶》想表达的也是这种殉道的基督精神，我认为，这本质上与仁义有共同之处。

## 2016-1-10

**凌宗伟：教学的目的在于引发学习**

未来的学校，需要的是"通向整合的教育"，"学校可以变成学生摸索的地方——学生可以在这里犯错。

近几天一个群里探讨专业的设计教育和职业的关系，众人各执一词吵得不可开交。以我的经验，职业的设计成长首要取决于自我的职业认同，即自己的爱好、追求和决定。专业教育能比较系统地组织知识，能建立一个专注的学习氛围（基本上是强迫性的），也许会提供一些通用的方法。但最重要的对专业情感却未能培养出来，这个问题比较复杂，理性地分析一下，个人选择职业应当有一个比较的过程。但无疑个人的这个机会被社会和家庭剥夺了，社会是主犯，家长是从犯。

于是在规定的年龄和规定的时间里，个体必须接受雷同的教育，然后彼此竞争以获得所谓更加优良的接受教育的环境。小学、初中、高中、大学，一环套一环地被逼迫着、裹挟着。在大学里调换专业是一件非常复杂和艰难的事情，尽管当下的大学正在做着积极的努力。所以几乎一次通过个体感受作出的比较机会都不存在，个体只有选择而没有比较。中学的时候有几个传说，某学霸高考成功之后不断辍学，然后不断再考，其目的就是为了调换专业。当时这个消息广为传播的原因是出于羡慕、嫉妒和钦佩。羡慕他的自由、嫉妒他的才华、钦佩他的勇气。但可惜的是这只是我们这个社会中极端性的个案。

不同的人为何必须要在规定的年龄做出对职业的选择？这是一个充满愤怒的疑惑。逐渐发现这是现代社会的无奈，一个难解的症结。2015年4月在米兰"形而上"俱乐部第一次沙龙中，来自伦敦蛇形画廊的汉斯·乌布里奇在他的发言中曾以马拉松做比喻道："马拉松赛跑的经历，让他认识到终身教育的重要性，

教育　　　设计　　　文化批评　　　艺术

在这个漫长过程中，不同的阶段你都会接受欢呼"（汉斯本人是马拉松比赛的爱好者）。我很赞成他的这一段话，但是接下来的问题就是：大众如何能够寻找到这样的教育机构？作为教育工作者的我们如何去建构新形式的教育平台？这种新的模式中其机制究竟如何？课堂教学的新方法在哪里？

　　文章最后的这一段话也是一直以来我所困惑的答案和近期突然觉悟所在："未来的学校，需要的是'通向整合的教育'，'学校应该成为不同媒介（博物馆、报刊、电视、多媒，等等）整合的场所'，'学校可以变成学生摸索的地方——学生可以在这里犯错，这里没有社会风险，因为人们安排了各种条件用以促进学习循序渐进地进行'，'学校甚至可以成为研究有益于社会的问题或解释公民问题的场所'……而教师将成为'一个变化中的职业'。"因此在最近为深圳福海工业园区改造升级的一个方案中，我大胆地把这个未来的文创园区取名叫"思酷4.0"（school 谐音）。我觉得社会现实中的文化生产的空间更贴合未来大学教育的本质。　　　　　　　　　　　　　　　　22:13

宋江：我高中的时候曾经遇到过一位独特的语文老师，他当时的课堂教学方式颇具争议。因为他不是逐字逐句去声情并茂地讲解，而是把阅读和思考的权利还给了我们，他所做的只是背着手在教室里踱步，等候着学生们的提问。无疑这种牛气的教学方法，在那个只争朝夕的竞争岁月里是不合时宜的。最终教务部门似乎受到某种压力而调换了这位智慧的老师。我很怀念他的教学方法，并为他的先知先觉并果敢的实践所感动！　22:22

H：超认同个人的职业设计取决于自我的职业认同及自己的爱好、追求和决定。

S：想起来苏霍姆林斯基的《给教师的一百条建议》，也是这样的一位好老师。

WY：老师引导式教学方式确实能帮助学生独立思考，成为真正独立人格的人，这种月饼模子里出来的学生真是可怕。苏老师的任务艰巨啊。

教 育　　　　设 计　　　　文化批评　　　　**艺 术**

## 2016-1-11

8年之后重读Thomas Bayrle（托马斯·拜尔勒）的作品集《托马斯·拜尔勒 中国摇滚乐四十年》，有了许多新的发现。

难能可贵，Thomas Bayrle这个左派老炮一直被"文革"以来中国所发生的社会变革激动着。他从20世纪60年代中国集体图像中发现了个人和集体、个人和社会之间的秘密，并把这种现象上升到了社会组织原理的高度，并大胆地把它套入了现代生产的模式中。于是生成了这许许多多壮阔的图形，在他所创作的图像中我找不到情感、人性，只能感受到社会领袖和艺术家之间的一种可怕的相似性。过去我一直以为他使用的是反讽的伎俩，今天仔细阅读了他和Daniel Birnbaum（丹尼尔·伯恩鲍姆），以及他和Hans Ulrich（汉斯·乌尔里克）的对话，才发现过去我对他产生了深深的误会。

<div align="right">19:56</div>

很有可能，托马斯·拜尔勒误读了中国，而我误读了老爷子的作品。

<div align="right">19:58</div>

中国曾经一直流行的，现在仍然在朝鲜发挥巨大影响力的体育场中的集体图形操，给了他巨大的感染力，并启发了他的联想。他描述道"这些坐得满满的连一丝缝隙都没有的观众席很像田地或森林等自然物。这些图像的结构使我想到了翻过的或种了庄稼的土地……你只要走进去几米远，就会消失在望不到边的庄稼里。"

<div align="right">20:08</div>

托马斯·拜尔勒还相信重复和默念的力量。他这本书的封面，就选用了"文革"时期《人民画报》中刊登的田间地头学毛选的场景。

<div align="right">20:57</div>

教 育　　　　　设 计　　　　　文化批评　　　　艺 术

教育　　　　　设计　　　　　文化批评　　　　艺术

## 2016-1-12（一）

**完整生命的三个层面 | 马丁·路德·金**

完整生命的三个层面 | 马丁·路德·金

　　在黎明即将到来之际，一个隆冬季节里最寒冷、黑暗的时刻，读到了马丁·路德·金关于生命完整意义的阐释，我仿佛看到了一束来自垂直方向的光芒。它虽有万丈之高，却丝毫没有拒绝我的攀升，它在引导着我人生最后的建造。

　　我10岁时被社会指使着拓展人生的宽度，学习雷锋。30岁时迟到的个体意识开始觉醒，开始思考未来生命的过程中要完成的有价值工作。但随着个人事业的发展，却有越来越多的困惑和不安，感觉到自己陷入了一个难以自拔的漩涡之中。就像文中的一段文字所叙述的那般，这是因为："我们太过投入这个世界的事务，到了一个地步，不自觉地被物质主义的洪流冲去，在世俗主义的漩涡中打转……"

04:56

　　我的经验和记忆，我的理性证明了马丁·路德·金的推断，内心的不安来自自我的驱动和社会的反响。我想寻求一种心安理得般的快乐，这样我才能在卑微的工作生活中获得永恒的快乐。这样我也可以像莎士比亚写诗一样对待自己的生活，像米开朗基罗雕刻一样为社会服务，像拉斐尔画画一样专注地建构生命的终极意义……

05:07

CXG：人体内的软件很强大，这篇文章对我的未来学研究很有启发，未来是立体的，时间轴是几何形状的。长宽高即使长度一致，但是长的效率最高，时间也最快，整个国内长轴已经被抽空了，所以目前已经自觉向宽上延伸。

BY：难得的思考！坚持

教 育　　　设 计　　　文化批评　　　艺 术

教 育　　　　设 计　　　　文化批评　　　　艺 术

## 2016-1-12（二）

　　北京良子健身皇太极店，谦卑地恭候在北京蓟门桥西北向的路边，守着古老残败的旧皇城遗址，还监护着我疲惫的身心。这是一个能让我每次走进都想哭一场的足疗店，想哭是因为我正在老去，这店也正在老去。想哭还因为我目前仍健康地活着，坚持着教书育人的工作，还能以一当十艰苦奋斗，冲锋陷阵笑傲江湖。而这些都与它给予我的庇护有关。就是这样一个不起眼的，不时尚的，越来越旧的老店竟是自己身心征程中的驿站，十八年来它关照着我的生命，而我却只能关照一点它的生意。

　　在嘈杂的大都市里，我们都需要隐秘的空间来与社会短暂的隔绝。足疗是一种手段、一种方法、一种措施，通过它控制我的身体从而保护我的精神。它是空间影响精神的机制，是社会的良心。

　　以上这段话是应深圳的朋友王黑龙的要求写的，黑龙大概在组织一个业内的活动，邀请一些有特点的人点评一个自己觉得有特点的空间。思来想去我最终选择了一个样式最为大众化的足疗店，因为它对我最为重要，像是地狱里的一盏明灯。 22:51

　　在冰冷的都市里，足疗这种事物不可缺少。因为没有人文的关怀，就只剩下了物理的作用。而足疗却两者兼而有之，实在难得。肌肉、皮下、骨骼，这些是物理性的组织。穴位、经络、气血，却有几分软实力的成分。 22:58

　　十八年前是我最为拼命的阶段，每天睡眠不足五个小时，于是我开始用足疗浓缩我的睡眠。这一家足疗店的店训挺吸引我的，它这样写道："良家女子，用良药，挣的是良心钱"。老板是河南人，组织、管理有方，服务员清一色的河南姑娘。朴实、认真，从不偷奸耍滑。并且各个技艺纯熟，对脚底的穴位了如指掌。女孩子们的质朴单纯在和客人聊天时也蛮有情趣的，这是正在人间快速蒸发的"文化"，随着城市化的进程而变成了濒危的"非遗"。这些技术特点和管理设置，使它形成了自己独特的文化和品格。

23:24

教育　　　　设　计　　　　文化批评　　　　艺　术

HL：剧透了。

PY：拍成黑白的挺吓人……

ZL：这样的软实力，服！

MLH：足疗只是保健，居然有这么多联想。

PY：有意思。

ZZ：有做广告嫌疑。

BLDC：最早、最有名气的店。

MLH：教授终于也懂得养生了

ZQ：知识分子就该足疗，不要太委屈自己。

LS：没见过这样的硬广。
宋江回复：啥叫硬广？
LS回复：赤裸裸的广告。与"软文"相对应。

LSL：咦，你很懂得保健嘛！捏着关键了！难怪你一直能冲锋陷阵！以一当十！

**2016-1-14**

**魔幻标本：死亡尽头的规模**

它涉及到秩序、进化、合理性的讨论，也关乎一种异常的审视。

骨骼没有表情，是一种关于物种技能的曝光。肌肉和神经组织是柔性的，它们用以适应环境的变化。而骨骼是刚性的，它们宛如建筑的结构设计，起着支撑、对抗、传动、保护、包容的核心作用。

每一个物种的骨骼设计都是无与伦比的，它们自成一体，没有任何多余的环节或构件。不同的骨骼系统决定了物种的运动方式，如蛇的骨骼某种程度可以说是线性的，它单一性的组织方式看上去极富韵律，但它活动的空间则是扁平的，蛇毒的致命性可以认为是对其空间劣势的一个补偿；躯干和颌骨、牙齿是许多哺乳动物的核心竞争力。躯干、四肢的强度决定着奔跑的速度和搏击的能力，下颌的构造和牙齿的形状是撕咬能力的表现；鸟类的骨骼纤细、复杂，一方面它的结构精密无比，最大限度地减轻了自重。另一方面它的骨骼机制复杂性，体现了运动方式的多样性，因此许多鸟类都可以以三种方式存在于空间不同的位置。

骨骼标本就像神奇大自然的一个谜底，让我们清晰地看到了每一个物种的能力，和它在大自然中扮演的角色。这究竟是一种安排还是进化中的选择？我觉得有可能是一种安排，一种宿命。从自然科学的角度来看，把物种的形态归结于环境中的因素促使的选择和进化。但是这些骨骼完全不同的组织方式和它们扮演的角色，又好像在否定那些传统的解释方式。因为如果不是安排，什么样的物种会心甘情愿地做掘地鼠这样的工作，并亿万年以来一直坚守岗位呢？

15:22

这组图片是死相的摆拍，意在暗示那个高明的他者。大象硕

*教 育*　　*设 计*　　*文化批评*　　**艺 术**

　　大的股骨头和蜂鸟玲珑剔透的骨架并置，似乎在表现他卓绝的细节把握能力和雕塑造诣；长颈鹿胸腔骨骼的结构控制了一个巨大的空间，那些排列的胸肋围合的空间有机、生动，简直就是卡尔特拉瓦的楷模。

　　我一直坚持认为，我们创造的所有成就，都来源于接受到的大自然的启示。所以从根本上说，人只有模仿能力而非真正的创造力。所以我们应当放弃骄妄，满怀敬意地向大自然学习吧！

19:14

WEQ：说得在理！也许自然选择是先安排了物种的性格角色，然后是自己成就自己的形状，人也是，性格是真实的参与塑造形象的。掘地鼠是喜欢趴在洞里的，自然界的任何聚会都会有它周到的安排。

CD：细思极恐。

CD：在中国科技馆看过一部影片，讲述欧洲几个科学家耗费几年时间研究鸟类中空的骨架，然后又耗费几年时间用轻型金属制作了一只会扇翅膀的鸟，非常不容易。出了展馆，见到路边一摆地摊大爷，皮筋一拧，一丑爆的塑料小鸟扇着翅膀从我头顶哗啦哗啦飞过，那一刻，我凌乱了……

SMDD：永远做大自然的信徒。

## 2016-1-15

**现代建筑学真的失掉信心了吗？**

Patrik Schumacher 说："亚历杭德罗·阿拉维纳的获奖释放了一个非常危险的信号：建筑学已经失去了

建筑学是一个复合的学科，是多个学科门类交叉、综合的存在。某种程度来说，交叉和融合的现实，正是这个学科领域对来自现实环境问题的回应，因此不同的时空条件下总会激发不同的诉求，进而影响建筑学的发展、存在状态。

如果打个比喻的话，建筑学这个巨兽依靠结构、功能、材料、美学而站立，这四足交替支撑以完成它艰难地行进。这种交替行进正是建筑学历史形成发展的机制。所以评价建筑的标准不是一成不变的，过于倚重单一的方式恰恰是建筑学发展的危机和行进中的陷阱。

建筑学体系中的社会性虽为外在因素，但对它体系的发展和形态的影响是不可忽视的。古埃及的建筑之所以如此那般伟岸，古希腊的建筑之所以如此这般生动，古罗马的建筑之所以雄壮，文艺复兴建筑……不说了，几乎都有社会性的影子。既然有社会性的存在，就有政治正确的由头，不管是真诚的还是伪善的。

追求社会的正义虽然不是建筑学的终极目标，但是回顾历史有谁能否定这一点在历史中扮演的作用呢。正义的要求也是一种现实，无论它倾诉的主体是神还是人。非常重要的一点是，建筑学表达正义的方式不仅仅是一个口号，仅有态度是不够的，还是要通过显示出非凡的创造力来征服世人。这个创造力来自多方面的细节处理能力，是职业性的具体表现。

而所谓现代建筑学的核心之一，恰恰是对人类社会民主的诉求在专业领域的响应。它所开创的美学如此，教育如此，职业工作的方式也是如此。因此，在现代建筑学还没有退出历史舞台，

甚至于尚没有完成其使命的今天，如何因为智利人的获奖而武断地说它失去信心了呢？
23:04

材料和结构属于建筑本体的范畴，但美学和功能却会收到社会性表现的巨大影响，美学尤为如此。所以我总认为美学是脆弱的，是个善变的物种。
23:14

最近一些评论家批评当代艺术中的社会因素，认为中国当代艺术史几乎要沦落为当代社会运动史。社会学对艺术的长期影响是个问题，它会使艺术性的独立性被忽视。但对于建筑学这样的复合性学科，当材料创新、结构创新乏力的时期，社会性的倚重也许是个必然。
23:49

## 2016-1-16（一）

灯下备课，为明天清华——苏富比艺术高级管理 EMBA 课程进行准备。由于之前信息搞错，误以为是三个小时的课程，结果一个多小时前确认是一个半小时。这样就必须忍痛割爱，删掉一些内容。

我讲课的内容是"当代艺术中的空间因素"，主要系统介绍艺术品和建筑空间的关联。这是一个介乎于场所营造、艺术品布置、空间策划之间的话题。既是一个脉络清晰的演变，又是一个不断迎接技术创新、文化环境变更、观念推陈出新、各门类艺术形式不断交融挑战的领域。

空间不仅仅是一个陈列艺术品的仓库或容器，进入现代社会以来，空间的自觉开始产生。它表现为原本休眠的艺术博物馆的内部空间开始苏醒，变得越来越活跃。更有甚者，在艺术品缺席的情况下开始接管空间。从20世纪中叶赖特设计的纽约古根海姆艺术博物馆，到70年代的蓬皮杜艺术中心，和之后贝聿铭设计的华盛顿国家美术馆东馆就可以清楚地看到这一点。在当代艺术中，艺术品和空间的关系愈加密切，空间成为艺术品的一个部分，甚至成为艺术品创作的诱因之一。这个时候艺术博物馆更像是艺术创作的发生器，也就是说空间的场所精神是艺术品的一部分线索。伟大的艺术家不仅驾驭着物质实体，还是空间的巫师。像安尼诗·卡普尔、埃利亚松、徐冰、沈少民，等等，都是擅于使用空间语言的艺术家。于是一部分艺术博物馆越来越像生产艺术作品的工厂，也像是一个剧院，如英国伦敦的泰特美术馆，艺术和空间浑然一体、难以拆分。 21:48

空间是一个永恒的存在，它属于本质性的事物。于是对于它周而复始地出现在艺术史中，发挥作用的现象就不足为奇了。我感兴趣的是，随着物证的不断堆积，一个即将到来的新生事物开

| 教育 | 设 计 | 文化批评 | 艺 术 |

HJ：不错！

LW：希望有机会听这堂课。

TXC：苏老师，您辛苦啦。

XYL：可惜不能去听。

JJL：每次都是惊喜。

宋江：空间的伟大和永恒之处在于，它既是形而上的，具有指代意义的功能，又是形而下的，空间的氛围感知的方式常常不是依靠理智和知识而是下意识。

DLG：我去听听，行不？

HXF：好遗憾，还不是苏富比班的学生……

WY：能旁听吗。

FJ：苏老师辛苦，致敬！

教　育　　　　　　　设　计　　　　　　　文化批评　　　　　　　艺　术

始初露端倪，这就是戏剧性的再现。而戏剧性围绕着空间整合着各种艺术，这是当代艺术的空间叙事方式。近期看到的许多事件都在向我暗示着这个未来，侯莹在空间中实验性的舞蹈，卢贝尔和我的学生何为在纽约营造的盛宴，还有我在2015年8月在纽约看到的"麦克白旅馆"戏剧的空间格局……　　22:00

　　感谢苍鑫、沈少民、刘亚明、侯莹为我提供的素材，感谢我得力助手崔家华制作的课件。　　22:02

CAY：辛苦啦！

宋江回复：必须认真对待，也是认真对待自己。

CAY回复：这个班能人不少，今天我也讲课了。

LLH：好课呐！

LTY：体验，现场的体验。

是虚拟网络世界不能代替的，是感知世界最基本的两个方式。

宋江：空间是一切存在的物理性条件，一切发生的必要条件，世界本来面目的一个侧面，一套着装。1月17日，00:54

WL：太精彩了！谢谢老师！

YYT：非常棒！谢谢老师！

AW：老师的讲授非常精彩！如果有更多时间就完美啦！

宋江回复：谢谢褒奖。

## 2016-1-16（二）

**建筑结构 | 2015世界结构大奖颁奖:Arup+DP Architects新加坡体育城获最高结构工程优秀奖**

来源：筑龙论坛版权归原作者所有
世界结构大奖（The Structural Awards）旨在对世界范围内的杰

  人类社会好像得了一种病，英雄主义情结被现代性中的分享情结和商业规则瓦解了。嘈杂正在逐步替代一言九鼎，喧哗正在无耻地接管空间。就连经典的结构大奖都耐不住寂寞，看看该奖项逻辑混乱的分类就可以确认这一点。一个评价标准相对明确的领域竟然如此多的分类，显然不是个学术问题，而是个政治问题。似乎只有分享才会引起关注，有利益的诱惑才会吸引信众。专业领域这种世界性的变化趋势不禁令人叹息，人心不古啊！

  结构创新的标准应当是非常清晰的，更高、更强、更大、更轻、更精细、更灵活。这些都是根本性的，不会因建造类别而改变。

  在国内评奖最令人头疼的就是，分类太细，奖项泛滥。这里面原因很复杂，有商业利益，也有竞争方面的原因。后来看到德国红点奖的奖项分类，崩溃了。不理解严谨的德国人为什么这样放水。

BY：现在的问题是碎片化时间！

CD：我以能看懂和领会您文字的含义来作为评价自己业务水平的标准。
宋江回复：谢谢！
CD 回复：每期必看。

YZ：走向自毁。

WY：中国的结构师需要进步。

## 2016-1-17

作为烟灰缸的埃特纳火山，生动地表现出意大利南部的地域风景特质和人民的智慧，当然最重要的是幽默感。我曾经在陶尔米纳始建于希腊时期的古罗马剧场目睹过埃特纳火山的尊容，剧场建在山顶，舞台的身后是陡峭的悬崖和湛蓝色的海水。它头顶之上的远方就是埃特纳火山伟岸的轮廓，火山的烟雾喷薄而出然后汇入山顶上空的云团。那真是一幅动人心魄的超现实的景观，想象罗马时期这里的夜晚图景，庄重典雅的舞台背景，华丽的着装，哀怨的咏叹，观众席上悲天悯人地涌动着的情绪……更加令人惊叹的是那有着末世寓意的火山身影。不知道升起的到底是大难降至前的狂欢，还是劫难之后重生的希望。

现在太平盛世之时，埃特纳火山正在被乐观的人们调侃，它的形象用当地的火山石雕刻成为一只简易的烟灰缸。暂时搁置的香烟插入山脚部的空洞，于是袅袅余烟从山顶散出……

21:57

这是建筑师曹炜送我的礼物，他用廉价的方式带给我过去在西西里的美好记忆。

21:59

我觉得无论是古希腊还是古罗马人，他们塑造场景的过程中寻着一种神性的引导。追求壮美、瑰丽、雄阔、奇绝的调性，而今天的人们追求的是随性、豁达、闲适与自在。从态度和方式上来讲，过去使用的是敬畏与赞美，今天人们偏重平等和分享。

22:26

教育　　　设 计　　　文化批评　　　艺 术

## 2016-1-19（一）

今天上午看望退休的老教师，又一次来到李燕老师的家中。每年一次的探望、拜访总有许多令人百感交集的地方，一是时间的无情，二是上帝对人生设计的悲剧性。因此沉甸甸的时候更多一些。

但李燕老师家里还是那么有活力，甚至感觉到一种朝气。去年看望老先生时，他给我透露了一点关于其父李苦禅先生鲜为人知的事情。当时这些历史尚待有关部门澄清和证实，今年这些历史中的悬疑都已大白于天下了。李燕先生退休之后出任中央文史馆员，他根据自己的回忆在为文史填补有价值的线索。其中对齐白石和曹锟的一段交情进行了详细诉说和点评，这些也是过去被有意无意遮蔽的历史。 00:31

个人在历史中扮演的角色是复杂的，难以用一种标准来规定。我们过去的个人史评价喜欢非黑即白，但现实中几乎每一个人都是灰色的。 00:31

文化人尤其如此，文化是社会的"盐"，是五味杂陈的调料。所以三教九流的结交实乃本色的要求，门庭的热闹也是必然的。白石先生最终的成功还是要感谢毛泽东，因为他，他才成了人民艺术家的代表，他五彩的人生履历才被洗去，只留下了……唉！被归类是个历史的悲剧，社会的劫难。 00:39

曹锟也是被归类的人物，好歹也是一介大总统啊，就这么被轻描淡写地给归类了，猥琐地站到了历史阴暗的角落里。没有人评价他在抗战早期拒绝利诱、威逼不当汉奸的气节和磊落。 00:44

教育　　　设　计　　　文化批评　　　艺　术

CY：代问李老师好！我在外办时和他合作过。多年没见了。

LM：上过李老师的猴课。

CHCDM：大一的时候有幸修过李老师的国画课。

HYJ：房间真赞！原来毡子还可以挂在墙上！！

JZ：后人对历史，总有一种身不由己的无奈。毕竟没有谁能亲历历史。

HX：上学时选修课有幸拜访过李燕老师的家，至今记忆犹新！

LHY：当年李老师给我们上课的时候何等的跋扈，如今已是白发人啦！
宋江回复：过几年老苏也这样啦。

教育　　　设计　　　文化批评　　　艺术

## 2016-1-19（二）

前童古村——农耕文明社会残留的躯壳，余温尚存。如今这个社会正在缓慢瓦解之中，虽有一定数量的原住民继续生活于此，但精壮的面孔难觅。售卖传统小吃的摊铺，门前冷落，问津者稀少；大戏台前的空旷，是电视、电影、互联网捣乱的结果。这里曾是陈逸飞拍摄《理发师》的地点，但大牌导演的精彩演绎依然无法安抚现代人那颗狂野、躁动的心。这种节律只有在繁忙的大都市才可以找到，年轻的人们就是寻着这种律动的暗示去大都市里寻找自己的生命感觉，从而遗落了灵魂。

那些流落都市的孤魂野鬼，在年末才会陆陆续续返回失落的家园，却也无暇在残垣断壁之间寻找自己的灵魂。乡村文明哺育了现代的城市，如今却要依靠向城市乞讨才能维持。　16:57

人们常用"空心化"和"空壳儿化"来描述当下中国的乡村，我认为前童古村属于"空心化"，因为它的人口主体貌似还在。比起那些只留下孤寡老人和儿童的地方要兴旺许多，但这只是表象，是旅游资本和新农村建设点燃的虚火。其实这些乡村根本的病症都是一样的，它们甚至无法扮演流失人口的故园，所以哪里来的乡愁！

尤其可悲的是那些物质形态都已荡然无存的乡村，它们被现代化彻底铲除了，迫不及待一般。空间的消失如同在文明的文本中抹去了印记，许多时候空间即是乡愁的全部，空间在，象征就在，故园就在，即使院落中长满荒草。　18:05

ZLL：逐渐消失的乡村古镇。

XY：前几年去过，景点化了。

FKLT：没去过，哪里？

SMDD：完全赞同。恐怕你我也属于这类孤魂。只有梦境执着，永远眷顾那表面被世俗改造得光亮的泥土下永生的祖先与童年。

ZB：漂亮啊。

ZWD：这个古镇真漂亮……老师您说为什么那些宅院全部都变成文物了。欧洲的古堡可以永远保持是私人财产吖。

SMDD 回复：绝大多数人的乡愁已经烟消云散。流行在媒体的两个汉字完全是强加的政治标签，它的虚伪正好迎合着当代人的无处不在的从里到外的虚伪。

宋江回复：是的

ZLJ：精神文化的载体没了。

CD：人在故园在。

## 2016-1-19（三）

收到石大宇、林妙玲夫妇岁末特别的礼物。充满期待打开，顿时满屋春光。这几份猴年以猴题材设计的礼品超出了我的想象，第一次具体地感受到中华文明的异彩流光，在夜里亮瞎了我的双眼。除了骄傲，还是骄傲，这是我们自己的文化，若非台湾这个岛屿对中华传统的涵养生息，如今何处去寻觅呢？

一切关于文明的说辞，都需要充实的物证，不论是过去还是当下。谢谢大宇夫妇用他们的修养教诲了我。 23:49

这两套礼品不论是创意，还是细节，抑或情趣都远远超过了大陆那些死也不肯退出市场，霸占着我们视阈的年货。突然觉得我们的生活有点粗糙，有点乏味。 23:52

传统工艺美术需要和现代生活相结合，要找到和生活方式镶嵌的缝隙。生活中变的首先是内容，其次才是形式。形式需要一个演变的过程，但必须用心去做。现在我们的文创产业的发力全部集中在了制造业方面，难道我们的生活品质不需要继续提高么？ 1月20日，00:18

CMY：天哪，好好看啊。

LXW：下面那是信封，贺年封？留言便签？？
宋江回复：红包、便签，还有贴在冰箱上的那种。

LIU：太漂亮了！

HL：温良恭俭让。

LLH：台湾文创产品确实很棒！

JS：我看成了林志玲。

ZLJ：年货就应该这样。

教 育    设 计    **文化批评**    艺 术

## 2016-1-20

**震撼世界的一段碑文（深度好文）**

许多世界政要和名人看到这块碑文时都感慨不已。有人说这是一篇人生的教义，有人说这是灵魂的一种

　　我所在的党派有一段听起来极其平常的训诫："说老实话，干老实事，做老实人"，简称"三老精神"。这些年的体会也许这是最有觉悟的一种志向，在过去、现在、将来都不易做到。但是一旦做到了，我们生存的世界也就变了，变得友好、和谐，像是已经准入天堂的人间社会。

　　渺小的个体有改变世界的决心，值得称道。但是做起来不易，因为你的身心并未做好准备，对道德、正义、爱、公平、真理尚没有深入的理解。于是早年胸怀大志的许多人，最后却成了毁灭世界的恶魔。对世事的难料，生命的无常也缺少精神上的准备，对社会资源的积累，个体能力的积聚之难度也有许多不自量力的情绪。这使得半途而废，逃之夭夭者占了绝对的多数。而改变自己则是最为直接的，有时候就在于满怀善意的举手投足，言简意赅的谈吐之间。

<div align="right">18:36</div>

　　对于绝大多数人来说，在世界、国家、家庭、自己中最有可能把握的就是自己。控制不了自己是最麻烦的事，控制不了自己却一直梦想改变他人，改变世界的表达就是梦话，这些人充其量也就是生活中的笑料罢。但是现在由于这样的人太多，已经不可笑了，成了社会的灾难。

　　做不好自己却想变革社会的人也不少，我们中的许多人都有过这样的经历。这是灾难的根源。

<div align="right">18:52</div>

教育　　设计　　**文化批评**　　艺术

BY: 常识及基本做人准则在这里是崇高！

QJ: 说得好！

SMDD: 只有在我们这个年龄，才能对它有刻骨铭心的理解。当下狂躁的年轻人，仍会轻蔑以对。这种悲剧，可能在我们这个社会更甚。

宋江: 许多人的沉沦是因为不堪于自己的雄心壮志的重负，被豪言壮语的气概而撑爆，被夸下的海口淹死。不论何时"做好自己"都是一句至理名言，一句经典的台词。　22:02

SMDD 回复: 是呀。

CD: 人在做不好自己的情况下，就会想着做别人。榜样的力量是可怕的，因为人是不可复制的。

## 2016-1-23

**案例 | 印度首都"限号治霾"的争议**

新年伊始,为了应对空气污染,印度首都新德里力排众议试行了一项激进的交通管制措施——单双号限

看来前一段时间坊间流传的"关于北京冬季单双限号"并非空穴来风啊,要不为什么拿印度新德里说事儿?这叫激将法,让北京人民和新德里人民在公共意识方面PK。可谓用心良苦,但是看起来好像手段陈旧。

印度限号并非不可参考,但绝不可模仿,因为中印两国国情不同,"帝都"和新德里的社会情况民意更是有较大差别。首先看国家发展的状态,中国城市化经历了几十年的高歌猛进,现在城市版图大大扩张,城市出尽风头的同时传统的乡村基本消失了。但印度好像还是城乡格局二元对立均衡的状态,乡村依然保持着遗世独立的形态。这形态不仅是乡间的风景还有人的生活状态。在我的记忆里,在印度穿越乡间是一件赏心悦目的事情。田园牧歌、刀耕火种,一片祥和。有时候那种景象会掀起我尘封的关于乡村生活的记忆,恍若隔世。印度乡村的田野上,牛在悠闲地吃草,色彩斑斓的鸟儿成群结队掠过眼前。

反而印度城市的问题是很多的,交通、卫生、形象、安全……好在印度的城乡边界是清晰的,城市糟糕的状况并未铺天盖地地导向乡村。印度城市处在水深火热之中,它在寻求解决方案。但我的印象中,印度的交通状况出现的问题倒不完全是机动车的数量,而是它的混杂和无序。孟买的交通状况之糟糕远比新德里要甚许多。各种类型的车都有,载人的、载货的、机动的、非机动的、半机动的,人、牛、狗、羊、车都自在散漫地在大街上移动着,有随波逐流的,也有逆流而行的。此外机动车的形态也千差万别,现代简约风格的,体现农耕文明花里胡哨的,还有在传统

和现代之间半推半就的，几乎突破了我的视觉承受能力的。不同类别的车会发出不同的响动，所以噪声是个严重的问题。单双号限行会在这方面产生更加明显的效果。   10:57

　　印度中产阶级数量若以国际标准来衡量是比例不高的，所以私家车的拥有量和中国完全没有可比性。新德里单双号限行获得民众的支持，这个可能性比北京要大许多。而北京若武断实行这个措施，估计城市立马偏瘫，会有强烈的反应。所以这个政策没有推出是理智的，也是温和的。但印度限行过程中的一些举措和方法还是值得借鉴的，比如诸多政要对民众发起的倡导和鼓励，以及最终的感谢。   11:11

　　和印度政要们慷慨激昂相比，专家们保持了冷静和审慎，这一点也是值得学习的，专家就是要相信科学的分析、数据，而不是为了政治家的决定去搜寻证据，甚至炮制证据。这一点中国专家也需要向印度专家学习。   11:18

SMDD：今年一定要去印度看看。读过奈保尔的《幽暗的国度》，似乎对印度颇有一些感觉。写得真好，这是一本值得反复阅读细细咀嚼的书。恍惚之间，感觉新德里与开罗有的一比？在我所有到过的域外国家，我对埃及感觉最深，而且，似乎，直到现在，我的心仍然留在那里。

宋江回复：值得去，会改变人的世界观。

教 育　　　　设 计　　　　文化批评　　　　艺 术

| 教育 | 设计 | 文化批评 | 艺术 |

## 2016-1-24

**涨姿势 | 政治为什么离不开广场上的集会仪式？**

接受检阅的国民政府军文 | 周渝《国家人文历史》2015年3月下独家稿件，未经授权，严禁转载，欢迎

仪式是集象征性政治和社会符号、空间环境营造、美术技巧于一体的社会性事务，具有明显的政治功效。它是实现民族主义、政治正义想象的必要手段。它还是生产个人崇拜和集体意志的程序，经典的集会仪式是抽象和生动的混合体，在这里空间、行为经由抽象被高度的符号化，是激发参与者崇高感的催化剂。而口号、事件则是具体的，又能对参与者产生亲切感和信服力。集会时，广场上发生的一切是暗示和指令的巧妙结合，暗示是指令的基础，指令最终完成了暗示的使命。

人类一度迷恋广场上的集会，以此寻找共同的精神家园。但实际上广场看似开敞平坦，却是最容易产生漩涡的空间，因为这里常常以美学的形式、正义的名义汇聚能量、情绪、意图、计划，人类也常常在此走向迷失。

04:49

政治家、领袖、精神导师看重发生在广场的集会，并非因为它是来自传统的一种形式，而在于它难以超越的经典性。它的作用是红头文件、收音机、报纸、电视所无法替代的，这就是空间魅力所在。

05:09

BY: 老兄思考的相当有广度！接近道了。

ZQ: 广场的政治集会仪式，在政治学上叫"克里斯马效应"，即现代领袖像原始部落酋长一样接受欢呼，制造朝拜效应，这种朝拜效应是由空间关系决定的，即酋长一个人在祭坛高处，其他人只能站在仰望的低处位置。德波认为，政治的集会仪式能够固定彼此的权力符号关系，包括共产主义国家的开会仪式。

| 教育 | 设计 | 文化批评 | 艺术 |

<div align="center">**2016-1-25（一）**</div>

下午跟着 Choo Kiat（初吉）教授在曼谷调研，在大街小巷中穿梭，今天步行的距离超过十公里。之前的两次曼谷之行均是随着导游在走，他们总是把这个城市最大众化和最庸俗的一面给我们充分展示。这一次不然，有了当地的设计师和资深教授引导，我直接浸没在这个城市文化的深度之中。

"亚洲城市的魅力在于它的乱"，我又想起了这句来自欧洲建筑师对亚洲城市印象的概括。这一次在曼谷的行走，可以说是深入到了这个城市本地人的日常生活之中了，对他们的生活态度以及空间环境的历史成因有了一个基本的认识。

曼谷是一座有着自己独特肌理和质感的城市，它的文化基因是混杂的、多元的。从东方文化的角度来看，它混合了中国和印度文化。从东西方文化的角度来看它又在东方文化的底色上添加了西方文化的笔触。泰国的国际游客很多，显示出这个城市的包容性，也正是这种性格和所处的文化边缘状态，使它的发展更加随性。

但是我个人觉得这个表面上看去乱糟糟的城市又是精致的，它让人松弛的同时又在微不足道地关照着个体对城市观看的角度。01:39

曼谷的发展和湄南河有着密切的关联，过去如此，今天依然如此。这条河构架了这个城市的功能，也勾勒出城市的景观特质。河道出色的货运能力让这里聚集了许多仓库和市场，这些大体量的空间如今被丰富的生活所不断蚕食，形成了迷宫一般的格局，走在其间趣味无穷。同时河道也是观光的游览路线，它承载着不断变换的视点，频繁碰触那些由佛塔、庙宇、宫殿建筑所形成的生动的天际线。01:50

这次本人除了作为 CIID（中国建筑学会室内设计分会）的代表参加 Aidia 的活动，还将担任第 8 组的辅导老师。估计接下来的三天任务繁重，共有来自四个国家的十余所高校近七十名学生参加这次活动。对于中国的老师和学生来说更不容易，因为春节已经快到了，因此感谢参加本次活动的二十余名中国的老师和学生们。09:33

教 育　　　设 计　　　**文化批评**　　　艺 术

## 2016-1-25（二）

泰国的传统建筑设计大师，鼻祖级的人物（名字太复杂记不住），许多重要的标志性建筑都经由他手。通过他在黑板上画的草图可以看出他出众的手绘能力和装饰基本功，这是传统建筑师成功的秘诀。当然驾驭工程的能力也是至关重要的，看他趴在地上挥汗如雨地工作状态就可以知道建筑师的工作性质。

泰国现在的设计训练基本还是这套体系，很稳定。挺好，延续着历史，绝少折腾！我计划收集几张手绘建筑图纸。 12:30

教 育　　　　设 计　　　　文化批评　　　　艺 术

教育　　　　设计　　　　文化批评　　　　艺术

## 2016-1-25（三）

　　民间的建筑永远是一个国家的建筑母语，虽然简陋不堪却充满智慧，照应着环境和社会中的各种关系。　　15:25

　　曼谷也自认为是东方威尼斯，其间水道纵横。现在河运在狭窄的水道中已经退出了，两侧的仓储物流空间就都在转化。依照商业模式建立起来的街区重新分割着简单的空间，它的空间结构多了三个层次，明暗在反复交替着。　　15:41

　　泰国的民间建筑和生活关系像一竹篮的各色水果，建筑对生活虽有一定的限定作用，但是力度却是最轻的。如此，生活风采的外溢就随处可见，它构成了这个城市的形态，随意、闲适，空间的边界模糊。　　19:32

XHF：说得好。

XWL：紧张状态。

ZLJ：感觉这是提前过年逛民俗大集。

LW：那些鸭子是啥？
CD 回复：貌似是吃的。
LW 回复：就是好奇是啥吃的。
CD 回复：貌似是糯米加色素。再裹层辣。

ZJR 回复：吃的，年糕。
LW 回复：哈哈哈，看着像糖葫芦。

B：最后一张是什么好吃的？

WJJ：老师最后一张好吃吗，啥东西好可爱。
宋江回复：没敢吃，颜色太刺激。

L：20 年前我去曼谷感觉挺神秘的，吃饭也小心，玩也小心，泰式不敢去，因为我们专业一师弟派驻曼谷工地扎了脚在当地医院没治好回京才 ok。在他看伤之前都怕传染……

教 育   设 计   文化批评   艺 术

教育　　　　设计　　　　**文化批评**　　　　艺术

## 2016-1-25（四）

　　曼谷的卧佛寺庙空间和佛像的关系是独特的，巨大的佛身被安置在幽暗的空间里，建筑富有逻辑性的尺度感遭遇到了雕像巨大尺度的挑战。而这种矛盾和冲突恰恰折射出了空间和内容的关系，是几何学和神性之间悖论的表现。在建筑学里屋顶隐喻着宇宙，它覆盖包容着一切。而另一方面佛法无边，宇宙之间的一切变化尽在其股掌之间，它翻手为云，覆手为雨，操控着世间的一切。这时就会出现一个问题，作为宇宙符号的建筑空间和作为操控它变化的佛的符号，究竟哪个更大？庙宇里呈现的视觉关系合理么？

　　站在这个空间里，人会感觉到一种令你窒息的压迫。你很难找到一个角度去透视佛像的全貌，这种表现上的残缺性却是最为合理的一个终极解释，它化解了建筑空间逻辑和超大尺度佛像之间的矛盾与冲突。

<div align="right">21:54</div>

　　30 年前在武当山看到有香客给躺卧的真武大帝盖上了一床绸缎棉被，那个感觉挺奇怪的，非常滑稽。但是作为覆盖佛像的庙宇却是充满哲理，也许就是真相的一种暗示。这种形态在许多当代艺术作品中也反复出现，比如安尼诗·卡普尔的空间装置，再比如 2010 年威尼斯建筑双年展波兰馆的设计。

<div align="right">22:09</div>

CX: 在曼谷?
宋江回复: 是的。
CX 回复: 我 6 号飞曼谷，在否?
宋江回复: 我 31 号回。
CX 回复: 我在曼谷过春节。
宋江回复: 好。

ZY: 脑补这种震撼。

ZL: 甘肃张掖也有个卧佛寺，空间关系如出一辙。

R: 因为看不到空间思想的重点，所以才会更加努力去想寻找 ing……

WSX: 真正的佛法是指洞悉宇宙的真相而不是股掌宇宙，股掌宇宙是西游记。

教 育　　　　　设 计　　　　　文化批评　　　　　艺 术

## 2016-1-26

　　泰国建筑师的房子在社区里还是显得卓尔不群，这座白色的小院落空间紧凑，细节精致，和泰国人居住的态度有很大不同，相信这是文化交融的结果。房子主人是一位有长期在日本学习、工作经历的建筑师，夫人是室内设计师，而且擅长室内工程的管理。因此这个空间从内到外都有一种日本的气质，建筑的语言摒弃了传统的装饰注重表现空间的空旷感觉。这种抽象性是本土建筑文化中少见的，但围墙、院落、走廊、房间构成的层次依然有泰国空间的意象。生活空间的处理是建筑师成长不可逾越的阶段，这既是空间认知的过程，也是建造经验积累的环节。中国建筑师在这一环节掉了链子，因为土地不私有，缺少大量的实践机会。如何补上这一课呢？　　　　　　　　　　　　　　　18:53

　　2002年潘石屹组织亚洲一批建筑新秀设计长城脚下的公社时，就有一位泰国的女性建筑师。那个作品也是一个带院子的白色建筑，给我留下极深的印象。其实，在泰国这样的生活气息浓郁，工作态度松弛，且气候温和的国家，院落并不是其建筑文化中重要的特质。但是我觉得中产阶级以上的阶层会喜欢院落，它会适度隔离和社区的关系，以保持着一种矜持。　　19:03

　　但白色的东西必须做极致了才有意境，细节很重要。尺度、比例、材质、造型要有系统，要有节制。住白色房子的人会显得有一点自态，因为他想脱离纷乱的现实。　　　　　　　19:19

　　在北京设计或居住白色的房子就更不容易了，灰尘太大不容易保持最佳状态。一旦得不到良好的维护，那失落的形象就非常的狼狈，我对此深有体会。不光房子，白色的波斯猫、狮子狗、北极熊在北京都是个悲剧。　　　　　　　　　　　　19:26

CY：你谈的这些事我非常感兴趣，从小喜欢，梦想做建筑师，但歪不打，正不着，学了其他专业，找了个学建筑的老公。你有思想、敢批判。将来前途无量！

HW回复：完全同意！白色凸显优点，但却也加倍突出缺点！

MYHF回复：在北京灰色的房子打理不好的话，也让人受不了。

教育　　　　设　计　　　　文化批评　　　　艺　术

## 2016-1-27（一）

### 职业放屁人简史

那些把放屁作为毕生事业的人。

  放屁是生命表现中极为常态的一部分，却被打上了猥琐的标签再用衣冠楚楚的修饰遮掩了起来，成为身体最为压抑的行为。这种规定是文明进化中道德上的败笔，但有着深刻的心理因素。人类扼杀放屁在行为表现上的作为，一是因为屁的形式不受思想和意识的支配，没有规律，不是一种语言形式（表达抗议除外）；二是由于它产生的结果对环境氛围的不良影响。

  文中介绍的这些职业放屁人可以说是开发出了屁的语言功效的伟大实践者，他们在最令人不齿的行为范畴做出了非凡的业绩，从而跻身历史的画卷永垂青史。

  生活中关于屁的传说不多，且多以诙谐幽默为主，最多在极为偶然的时空关系下演变为无足轻重的闹剧。我却幸运地听说过一个未经证实的传闻，小时候我们的社区里有一位武功深厚的武师，他的名字叫"李奇夫"。李奇夫有着众多的徒子徒孙，每天清晨都会在他的指挥下在操场或树林里练功，踢腿、蹲马步或耍枪弄棒对练。那时候我们这些调皮捣蛋的顽劣少年就会老远地喊："李奇夫的兵，鬼抽筋！"，以此来挑衅和羞辱那些练功的人们。其实这些都是"文革"留下的遗风和底气，使我们这些不学无术的孩子敢于挑战任何权威。据说李奇夫在"文革"期间受到了揪斗，于是他屏住呼吸诈死，然后利用特殊的功法用肛门呼吸。结果这一招儿还是被明察秋毫的革命群众发现，最后一针下去，天机泄露，老武师狼狈不堪。我一直以为这是一个笑话，现在通过这些非凡人物的记载看来也许真有其事，真有其功。

  屁能发声却无法叙事，这是它在话语面前无地自容的原因。

因此我们经常用"屁话"来抨击那些言不由衷、词不达意、篡改曲解的话语表达。但这多使用在口语化的表达中，正襟危坐的书写很少爆这样的粗口。毛泽东在抨击苏联修正主义霸权的诗词中曾经破天荒的使用过"放屁"一词，令我等差一点颠覆了三观。词中这样写道："土豆烧熟了，再加牛肉。不须放屁，试看天地翻覆"。小学在课堂上朗读此诗，心里极度矛盾，有一种负罪感，还有几分迷惑。但对毛泽东的崇拜最终战胜了语言的乱带来的负罪感，于是"不须放屁"回响在小学校园的上空。

教育　　　设　计　　　文化批评　　　艺　术

## 2016-1-27（二）

**设计对话 | 访"竹中君子"石大宇**

采访中，石大宇表示欣赏有才华的人，听上去才华是一种天分，而仔细研究，其实才华是为了你所喜欢

　　竹子的潜力到底有多大？没人说得清楚。但我可以确认一点的是，大宇在竹材方面的探索当是走得最远之人。竹子好，虽为草本植物，但材质密实、强度高、生长快，而且材质稳定。挖掘竹材的潜力是造福亚洲的功德，多少年来大宇夫妇一直锲而不舍，孜孜以求。

　　几年前大宇找我，希望在探索竹纤维车身的研发方面和清华合作，很有趣的题材，可惜学院在这方面准备不足，终于不了了之。遗憾！　　　　　　　　　　　　　　　　22:59

　　大宇作品中的个人风格还是理性的，理性地选材，理性地设计。基本上没有无厘头的造型，也不在形式上过度纠缠。这在感性的中国设计界反倒成了一个鲜明的特色。其实我看大宇的设计，其一是在遵循功能和形式逻辑的基础上追求适度的极致，这样留下有限的自由给了自己。儒雅谦逊在设计上的体现使得设计作品表现出文化感，不像国内许多设计师执意追求的骄狂。

　　当年清庭在北京第一个店开业时，我参加了他们的开业典礼活动。后来我成了清庭的常客和具有强劲购买欲望的业主，那里许多设计作品都令人有醍醐灌顶的感觉，大陆的消费者对它的认识尚需要一个过程。　　　　　　　　　　　　23:44

　　LML：感谢苏院一路支持我们，最喜欢看您的点评！太了解大宇了！

　　SDY：苏院，一般人都容易陶醉在他人对自己专业的赞美中，当然我也不例外。飘飘然的同时惊觉，您竟然能文字精准地透视我的设计思路。国内目前鲜少有能者可作如此的设计点评。真心感谢！

SDY：苏院，感谢您的赞言以及五年来的关注和支持。不遗憾，待时机成熟，再一起探索，不迟。

WY：他的概念店在北京哪里。

宋江回复：北京工业设计中心。你肯定会喜欢。

WY 回复：没错。

WXY：下次去学习一下。

教育　　　设计　　　文化批评　　　**艺　术**

<div align="center">2016-1-29</div>

　　刚刚在 MOCA 看了 "Thai Neo Tradition Art" 展览，虽然是走马观花，匆匆一瞥，但印象深刻。这些布面油画作品尺度巨大，画风工整，色彩艳丽。叙事性比较强，主题多涉及佛教题材，比如报业轮回和佛祖修行、涅槃的经历等，有一定的说教性。今天所看到的泰国的当代绘画和传统一脉相承，强调画面构图和空间叙事的逻辑。技艺方面秉承了传统绘画的装饰性，使图形和图形之间关系吻合、贴切。但具象的刻画还是拉开了与传统的距离，使得观看时的视觉感受挣脱了一味强调形式所出现的惰性。18:42

　　描述当下世俗生活的作品也有一些，但是印象不深。18:50

　　所以"The Neo Tradition Art"的称谓比较客观，严格意义上来说这些绘画称不上"现代"或"当代"。因为它的观念还是传统的，从关注的话题到基本的处理画面的方式都是如此。19:41

CY：有些好看，有些怪。

　　　　　　　　　　　LHY：真不错。

QH：帮刘老师点个赞！　　　　　　　　　　　　　JJ：也太好看了吧！

　　　　　　　　　ZAM：在传统与新之间
　　　　　　　　　生产亚洲想象——当代
　　　　　　　　　亚洲艺术的共同征途！　　　SMDD：传统的也蛮好。

774 教育 设计 文化批评 艺术

教 育　　　设 计　　　文化批评　　　**艺 术**

教育　　　设计　　　文化批评　　　**艺术**

## 2016-1-30（一）

　　昨天在 MOCA 买的画册令我大呼过瘾，临睡前翻阅若干遍不舍离手，直至睡去。梦中这些鲜活的精灵若隐若现，为我重组了这个快活的世界。只有在这样的国度里，人会以这样平等的视角打量动物，赋予它们人格和社会的等级。这些绘画高手，你们隐藏在哪里？
<div style="text-align:right">10:30</div>

　　二十年前当全中国的设计师都在追逐商业味道浓郁的工程效果图时，我偶然买过一本东南亚的设计图集。那里面的效果图却是另一番图景，制图严谨、规范，却没有收紧想象的翅膀。浪漫主义的情怀没有被工程的枯燥囚禁，对我来说那些图纸就是出神入化的艺术品，是这块土地的特产。
<div style="text-align:right">10:35</div>

　　最后那张尤为神奇，插画艺术家几乎是一笔就把那些垂死的青蛙勾勒了出来。包括神经和肌肉，滑溜溜的皮肤。这是天赋和技巧的完美结合。
<div style="text-align:right">10:47</div>

S：老师求画册名字。

　　　　HX：期待看画册+1。

　　　　　　　　　　CXS：慢工，出细活！

教 育   设 计   文化批评   **艺 术**

## 2016-1-30（二）

**九龙城寨 | 最具传奇色彩的贫民窟**

很多人看了吴宇森、杜琪峰执导的电影才知道香港曾经有个"九龙城寨"你或许会在动漫、游戏等ACG

九龙城寨是我的硕士课程——"景观形态研究"中引用的极端案例，在我看来，它的形态无论是实体还是空间都是最为有机的。先不去管它究竟是恶还是善的果实，至少在这个最复杂、最具冲突，生产着危险和邪恶的空间中，在不断附着各类畸形的变异的物种的实体上，惊人地体现着一种强大的生命力，然后在布满蛆虫的躯体上开放着娇艳的"恶之花"。

九龙城寨的空间迷乱程度损害了建筑学奉行的欧几里德几何原则，粉碎了建筑设计追求的明晰性，几乎把它还原给了自然美学。我甚至觉得在某种程度上，它可以和安东尼奥·高迪的巴特罗堡相媲美。不是么？那种不稳定的感觉，那种昏暗……

九龙城寨的另一个迷人之处是其连续的生长性，最终像一块烂肉，一部有生命的流体。而一直纵容它生长的就是政治格局和经济发展的机遇，几乎每一次政治格局的变化都是这个恶瘤疯狂生长的机遇。它是香港这个法治社会中的漩涡，无情地吞噬着一切规矩，然后发出冷冷的嘲笑。

九龙城寨还是一个独特的社区，虽然它是法治香港中的失落之地。权力的真空导致黑暗势力的接管，这里是整个东南亚罪犯逍遥法外的天堂。九龙城寨看上去混乱不堪，无法无天，实际上井然有序。一切尽在看不见的网络控制之下，它就是人间和地狱之间的疆界，尽是游荡的鬼魂。

18:38

九龙城寨第一次的无序发展始于老的城墙的拆毁，它破除了边缘人口介入的藩篱。20世纪70年代是九龙城寨失控的时期，伴随着香港经济最为蓬勃发展的阶段。这时期外围的那圈房子建

了起来,开始割裂和外部环境的关系,使其成为一个脱离监管的区域。 18:46

九龙城寨的魅力就在于人类规划建造单一模式的反衬,它的随机应变嘲弄着规划中的计划性,它的私搭乱建挑战着法律的权威,它的无序所带来的自由诋毁着秩序和管理所产生的监禁。这里被管理者敌视,被资产阶级嘲笑,还被拥有身份、户籍的人们所鄙视。但它的确是另一类人们的天堂、避风港和温馨的巢穴。它是人类学研究和社会学考察的对象,拆了可惜!

九龙城寨消失了,最终变成了一块假惺惺的绿地。 19:12

YJD 回复:这种绿地满世界都是,九龙城寨却是唯一。

XG:黑色乌托邦。

SMDD:可惜,这样的文明与荒蛮的奇妙混搭我没去看。

SDY:魔幻。

教育　　　　　设　计　　　　　文化批评　　　　　艺术

## 2016-2-1（一）

从曼谷回来的路上给苗苒发了信息，询问29日罗马的作品发布情况，果然不出所料，又是一片好评。

这个系列作品之所以引起媒体如此的关注，在于苗苒对服装所建立的观念和大胆的实践。"Genderless"是本系列的核心理念，这个词直译过来大概是无性的意思，引申一下的话，可以理解为只是身体。也就是说，苗苒的这个系列引导人们不再关注服装和性别，服装和社会的关系。而是回到原点，探寻最为根本性的，服装和身体的关系。

服装是覆盖和笼罩在身体上的建筑，它对身体起着遮蔽、庇护、围护的空间作用，是身体栖息、修养的处所。如果我们不再试图以偏概全去抽象服装和身体、身体和身体的关系，身体和灵魂的距离就不再遥远。

在服装和身体建立关系的过程中，裁剪又是身体延伸的充分条件。裁剪是服装设计师赖以表现的根本性的技术，是解决问题的终极手段。裁剪有着独立的意义和价值，就像技术对于建造。在建筑学中，没有结构技术、构造技术就没有建筑。传统的服装设计观念，纠缠在性别、社会等级的设计，过于注重符号性。这是裁剪惰性产生的温床，如此这般，裁剪就失去了灵性。04:51

苗现在是意大利时尚界关注的焦点，对于我而言这是一个必然，虽然他还很年轻。这次发布的服装，无论款式、面料、走秀的方式都极具特色，比如面料选用了大量棉质的牛仔面料，有些经过了特殊的处理并搭配了少许上好的羊绒。本次模特们头戴的帽子一定是个话题，那些毛茸茸、球状的头饰把成熟产生的诱惑压制了起来，带来了更充分的自由。据苗说，这种头饰是为了纪念他自己过去曾经的发型。而我想到的更多的是它的象征属性，因为无论人类的头饰，还是建筑的屋顶上的徽章，都是一个强有力的表达，一个明确的暗示。

2月2日，00:06

LY：我们也到家了！在关注，时尚一族。

YL：高冷。

ZLJ：除了那双回力鞋，纯粹一个意大利（人）设计师手笔！

WL：很范儿！

LHY：苗冉的帽子和模特们顶着的大球球，看出了今年的流行趋势！

教 育　　　　设 计　　　　文化批评　　　　艺 术

## 2016-2-1（二）

邱耿钰老师的这件作品"刘海戏金蟾",自三年前的一次展览中见到之后,本人一直念念不忘。我喜欢的是这件作品释放的那种光芒万丈的世俗精神,它是我们一直以来沿袭的,在当代进一步得到发扬光大的民族精神。我觉得邱老师用作品积极表现这种内在的,并一直被主流试图遮掩的东西就是一种客观的态度。乐观的、喜剧性的精神,正是支撑我们绵延不绝的强大的精神动力。艺术家采取这种迎击式的拥抱态度需要勇气,也需要高超的技艺。

创作观念可以改变观赏者思考的角度,而造型和工艺是大俗向大雅转化的关键。这件作品无论是造型处理还是色彩、材质的应用既是大胆的,又是巧妙的。

22:14

用艺术表现荒诞就是要开放全部的感知和天赋,去严肃认真地创作。形态中渗透着艺术家对事物独特的解读。在这件作品中,人物和动物的尺度被大胆颠覆了,金蟾呆滞的眼神和人物鲜活的肉身形成了互衬,蟾蜍身上的斑点点缀方式自由、洒脱,不拘一格。

22:43

ZYG:向老师学习,时刻培养自己的艺术审美,不断提高自己的艺术修养,带着思考的眼光去看待问题。

宋江:拥有自己喜爱的艺术品是莫大的幸福,今夜无眠! 2月2日,00:14

QGY:苏老师慧眼识蟾~

教育　　　　设计　　　　文化批评　　　　艺术

2016-2-3

404

机场等待姗姗来迟的飞机，却读到了龙应台的好文。于是希望飞机可以再晚一点到来，这样我会有更加充足的时间循着龙应台的发问去思考并寻找解决的方法。这篇文章写于1985年，不知如今台湾的情况是否得到了一些改善，这也是我一直想去台湾的一个原因。

相比较台湾，大陆的标语问题更加严重，病症更为复杂。龙应台文章中所举的标语例子，大多是关于文化的推崇和社会公德的维护方面的。我们环境中不仅如此，还有知识的普及、国家政策的解读、宣传，意识形态的传播，运动式的施政工作的响应，等等。而且台湾的标语至少看起来文绉绉的，有几分迂腐，有几分儒雅。而大陆标语的语言形态可谓变化万千，谈不上说教，颇有几分规劝、命令似的口吻，有些是虚张声势的造势，有些像更是明目张胆的恐吓，不信你就搜一下遍布全国各地乡村里的标语看看。

不管怎样，过多的标语体现了社会治理的无能和文化塑造的乏术，而它们比比皆是，抢入我们的视觉行为不啻一种"暴力"。而使用这种方式的暴力，更说明了因焦虑而导致的浮躁。

标语的泛滥犹如药物的滥用，久而久之会失去效用并伤及无辜，使人产生一种本能的反感。口号、标语试图降低解决问题的成本，现在看来不仅无益于问题的解决，还会产生新的问题。

17:28

QH：非黑即白的乡村，其实最缺少包容，暴力是乡村的文化，称之为爱得越深，打得越狠，也称为：真疼真嫌。没有表里如一的爱，极容易造就人格的分裂。

WEQ：我们的标语是鞭子，对象的皮子也会越来越厚。

宋江回复：魏二强老师的回帖，透彻、形象！

QH回复：深刻，我们的脸皮也越来越厚。

ZJY：喜欢她。

CD：口号和标语，领导看见欢喜。

## 2016-2-5

**活下去,没有什么胜利可言(牺牲牺牲)**

对于每一个捂着自己耳朵自救的人来说,拯救他人,永远是没有答案可言的。

　　人生中灰色的阶段如果遇到良师益友那是一种莫大的荣幸,对此我深信不疑。

　　职业的教育工作者首先就要明白什么是职业,什么是自己。这时就能在各种"恶意"袭来时保持清醒和克制,当然这是一件非常不容易的事情。做到了,你就几乎是一位圣人。

　　中学教育的复杂性就在于,它面对的是一群处于成长焦虑之中的青少年。这是人格形成的最后阶段,险象环生,充满机会,也充满悬念。我一直觉得我能够做一名好的大学教师,但对中学教师的职业满怀敬畏。　　　　　　　　　　　21:28

　　记得二十多年前在中央工艺美术学院礼堂看何群导演的《凤凰琴》,观后老同学翁剑青和我相约今后去类似电影中"界岭小学"那样的学校教一段时间课。至今我仍有这样的想法,但对于中学,尤其是社区中学我却有着深深的恐惧,因为对于我,那个年龄也是一段灰色的记忆。教师中,牺牲者不常有,圣人就更少。因为毕竟中学教师对于绝大多数人来说只是一个职业,是一个依靠技能和素养谋生的工作。但我还是幸运的,我的初中教学楼所有的窗户都被铁丝网所屏蔽着,目的是防护偷盗和外来的袭击。初三时遇到了一位信奉天主教的物理老师,她曾是我那个城市的大主教的秘书,"文革"中饱受冲击,是她的包容和慈爱唤醒了我的自尊。　　　　　　　　　　　　　　　22:05

HXF:人生中灰色的阶段如果遇到良师益友那是一种莫大的荣幸,对此我深信不疑。

ZDM:人生真相是苦难,需要来自神的救赎。

ZDM 回复:神爱我们。
宋江 回复:是的,我被两次的爱所拯救。

ZL:这部电影不错!教师不再被神化、圣人化,反映了一种微弱力量的努力与抗争。

## 2016-2-8（一）

**童年的春节**

你还记得吗？

尽管春节对于人类具有非同一般的意义，但对于不知世事艰难的孩童来说，它只能以物质的诱惑展开它的烦琐叙事和吉祥象征。因此对春节最美好的记忆总是伴随着美食和礼物，而这其中，新衣服、爆竹、压岁钱、饺子是其中最闪耀的星光，虽历尽沧桑岁月而余晖尚存。

新衣服是儿时春节的重头礼物，小的时候每个孩子的着装在初一的早晨都会焕然一新，那是从头到脚，从里到外的换装，堪称每年里最为隆重的"洗礼"。"文革"后期儿童们的着装也是同样的单调，军绿色、警察蓝色是主调，再配以黑面白边的布鞋，形同微缩的预备役的编制人员。当我们兴高采烈地涌上街头，汇入拜年的滚滚人流之中时，那景观的的确确如同人民战争的汪洋大海。

有了这样的着装打底，爆竹就成为另一件极为重要的春节彩头，它成了人们对战争想象和模拟最关键的道具。我的记忆中，城市中爆竹的功效早已远离了农耕文明中的冲煞驱邪，它们是隆隆不绝的枪炮声的再现。鞭炮如同喋喋不休的机关枪（这一点抗战时期的游击队早就发现了这一特点），物质匮乏的时代鞭炮的奢侈和它产生的荣耀与骄傲是成正比的，我小的时候鞭炮大多是200响的，500响的算比较隆重的了，800和1000响的只用在特殊时段的最隆重的仪式里，如同一顿饕餮大餐。大串的鞭炮燃放总是社区里一件惹人注目的事情，那松散的挂在长杆上的红色爆鞭充满悬念，那密集的爆响让人既酣畅淋漓又觉心头隐隐作痛。

单蹦的爆竹像冷枪一样，是孩童们嬉戏时的最爱，男孩们一手持一段燃香或一根香烟，一手抛起点燃的爆竹，看它们在空中爆炸，火光闪过之后伴随着一缕青烟，粉碎的纸屑纷纷扬扬落下…… 22:38

  爆竹是春节的必需品，不论多少总是有一个基数。我小的时候每年的配给是鞭炮 400 响，二踢脚四个，花炮两只。但压岁钱似乎充满了更多的变数，我的家教严，父母严格控制着我们的零花钱数目，因此在压岁钱的问题上一直没有和社会整体水平接轨。这在我成长的过程中每每总会引起强烈的怨恨，遇到同伴们炫耀交流时更是羞愧难当。饺子里包硬币现在听起来是非常奇葩的行为，但那是真真切切的事实，一分、二分、五分的硬币包在饺子中煮熟再端上餐桌。孩子们个个心猿意马，醉翁之意不在酒，所以也绝不会硌着牙齿。但遗憾的是，在我的家里也被视为陋习予以取缔，因而从未体验过那种惊喜。 23:04

LM：把整辫的鞭炮拆零，是个需要耐性的工作，但从来没觉得这是个无聊的事，且唯恐其耗时太短。
火药和燃香的气味已分明沉淀在嗅觉的记忆深处，即便在今天也一直爱着这股味道，就像有人嗜好汽油一样。

FY：我家到现在每年都还会在饺子里包硬币，不过从一分两分变成了一毛五毛，通货膨胀再次体现。

ZY：哈哈，各有各的感慨。

XD：太遗憾了没吃到过饺子里的硬币。

HHD：这是北方的童年，南方不吃饺子的。

HF：深表同情。

## 2016-2-8(二)

《中国唱诗班》系列动画之《元日》(嘉定)

《中国唱诗班——中华优秀传统诗乐启蒙》唱片,收录了从《诗经》开篇第一首《关雎》,至《明

我觉得春节该申遗了,趁着我们这代人对它的壮年还残存着一丝的记忆。春节属于农耕文明的一部分,它的美好建立在对丰衣足食的期许上。牺牲、祭祀、奉献的主体都是美艳的美食,它们是世俗生活永无止境的追求。但现代化基本消灭了饥饿,春节最重要的存在价值没有了,它已然萎缩成为一个长假,一个家庭成员团聚的日子,一个红包飞舞的狂欢。

魂牵梦萦的时候,就是寿终正寝的时刻。 17:40

没有饥饿底色的春节是自由的、放任的、流氓的,爆竹、拜年、红包、庙会、年货都是被分解、风化之中的春节的碎片,当社会的经济、政治风起云涌的时候或许会突然地凝聚,成为龙卷风模样的风景,这些"伟大""光荣""正确"的信息会渗透在春联的暗喻或爆竹的骤响中,和来年的光景毫不相干。我悲哀地看到,原本属于家族、家庭、个人的春节,被偷换了主人,套上了枷锁。 17:55

AT:高度赞同。

XFDG:这个国家和民族,注定要经历悲哀的命运。

ZLJ:美好的事物太多了会变得没有价值!春节申遗同意。

## 2016-2-9

今天在初中同学的微信群看到有人晒这张照片，虽然表演者里没我，还是予以收藏。这是我们班里的好学生们参加庆祝《毛选五卷》胜利出版的文艺汇演，地点在社区的灯光球场。虽然那时尚不知《毛选五卷》为何物，但小朋友们还是在很认真地表演着，声情并茂地抒情。估计到现在，演员们中也没一个人读过《毛选五卷》的。那时的我应该是观众席上的看客。　16:06

孩子们从小就接受成为任人摆布的玩偶，这种角色挤兑了多少快乐的时光。其实，以孩子的名义本来是一件非常严肃的事情！连西西里的教父们都这么说。　16:12

BLDC：灯光球场，好熟悉的感觉！很小的时候组织放电影就在灯光球场，那时感觉球场好大，露天的球场上空布满好多灯。

LSG：俺因为成绩较好，前后得到过四本《毛选五卷》作为奖品。从未认真读过，只记得有一篇"论八大关系"。如今一本都找不到了。

ZYP：讲得真好！

CQ：《毛选五卷》，有记忆。

PLH：儿时的回忆回来了？！

QSH：让我们刻骨铭心的童年……

MLH：苏教授从小就比我们有思想。

宋江回复：哪里，你们有思想。

教育　　　　设计　　　　**文化批评**　　　　艺术

## 2016-2-11

一种昔时的年俗正在渐渐离开我们,特别是城市人

作者:冯骥才一种昔时的年俗正在渐渐离开我们,就是守岁。守岁是老一代人记忆最深刻的年俗之一

很少有人这么去看待"守岁"这个行为,在生活节奏稳而不癫的日子里,守岁倒像是一种挑战,这是它的迷人之处。但在社会巨变,生活节奏紊乱的时代,人们会为许多许多的事情而熬夜,守岁在这一点上早已失去了诱惑力,这或许是个人们放弃"守岁"的原因。

把"守岁"放到感受时间存在的层面上看,我们似乎可以重新认识、挖掘它的意义和价值。放下那些神奇的传说不谈,首先"年"是一个关于时间的观念,是人们对光阴流变规律的中观层次的认识。这个发现非常了不起,它重新切割和划分了我们的生命,令人类对生命的感受以及情感处于一个恰到好处的计量尺度上。

不是么?若以天来计量生命,我们也许会觉得生命过于漫长,过于细碎,缺少了一种节律感。没有这种节律,生命如何才算精彩呢?所以"年"很重要,它不仅是衡量生命的长度,还在判断生命的状态。

如此说来,"年"真是很重要。我们理当和每一个年作最后的告别,这是珍惜生命的一种表达。这种告别就在每一个"年"即将逝去的最后时刻,我们用自己的感官紧紧盯住它,用情感和思维纠缠它。  22:11

记得过去我们把"守岁"称作"熬年",这就和昔时的概念相去甚远了。好像我们在坚守着和年最后的对抗时间,好像我们饱受年的折磨,我们在它最后垂死的时分幸灾乐祸。我们关注的是那个作恶多端的"年"而非一寸光阴一寸金的时间。  22:36

教育　　　设 计　　　文化批评　　　艺 术

## 2016-2-12（一）

　　刚刚还在抱怨成都的书店水准不佳，现在到了太古里的方所书店——一所时尚性的书店，这个书店独特的空间格局令我想起十几年前为尔雅书店做过的一个方案，可惜最终因书店主人没做好充分准备而夭折了。这是采用新的营销模式的当代书店，很有活力，但好像少了一丝宁静的书卷气息。

16:57

　　方所书店是那种把读书与消费巧妙结合起来的新型书店，媒介是空间。空间是药引子或前菜，旨在激发出介入者的消费欲望。当然这是一种娱乐化的阅读和书籍购买方式，强调的是偶发性、随意性、感性的阅读和购买行为。它并不适合那种阅读目标明确且专注的人群，但它对改变国民阅读生态环境是有益的。因此书店的类型也应该是多元的。

22:15

JJ：尔雅书店，好熟悉啊，太原好多，现在都落寞了。

宋江回复：老板当年听了我的就好了。

LS：要求太多。

F：里面的画册超多！

宋江：大众文化和书店的结合挺好，互惠互利。

HYJ：宽宽的台阶，台阶两边的书架，真好！

S：老师我刚刚从那里回来，而且没有找到之前您给我发的那本书，但是买了塞拉菲尼抄本，超级开心！

F：有我唱片《和谐福》高出市价两倍。

宋江回复：商业氛围比较重，但没这料，中国人不来。

M：好大呀。

LL：还是这么爱书啊！

ST：真想开一家自己的小书店！

教育　　　　　设　计　　　　文化批评　　　　艺　术

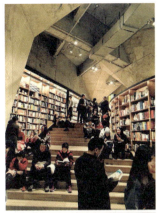

WQ：书如同自身的营养

GYF：春节真好。连书店都好多人！不管是去看书还是买书或只因空间而去！都比在家对着手机好。

## 2016-2-12（二）

**引力波-新世纪的物理 | 程曜 - Zine**

https://www.zine.la/article/ed18c3b66efc11e597ba52540d79d783/?from=timeline&isappinstalled=0

"引力波"瞬间扭转了国人的视角，过去闻所未闻的东西成了街头巷尾的谈资。这几天不谈论"引力波"就不算个文化人，那就稍微仔细一点看一下吧。

因为对于这个已经时髦的话题缺少准备是很难交流的，我就缺少准备，因此读程曜先生的文章很是吃力。但是笼统的关于引力波对宇宙真相揭秘的价值和意义还是能够有一点理解的，既然是波那就有强弱，空间有伸缩，这种规律性的变化很有意思，我想这就是一种恒定罢。

另外的启发就是进一步看待科学和实证的关系，科学研究的目的就是为假说寻找证据，无功而返是常态。而一旦有所发现，还必须要将这种发现的方法和结果变成稳定的状态才更有意义，同时还要在一定层面得到较为广泛的认同，否则会被绝大多数人当作痴人说梦的垃圾。 09:10

但有一点非常有趣，引力波的新闻亮相也就那么一丁点时间，短短一行字幕。但它就是新奇，像一线射进地窖里的光芒，瞬间喝退了关于春晚无聊的争议。 09:17

BY 回复：光芒的作用。

SMDD：科学前沿。就记住这名字吧。

MD：目前中国最缺的是真正的哲学家。春晚本来就很坏，非要讨论好不好。强烈呼吁更多人参与真正的教育改革，推动以能力招聘人员而非大学文凭。

《开启》 纸本水墨 68cm x 68cm 2016 年 马泉

《漠》 纸本水墨 68cm x 68cm 马泉 2016 年

| 教 育 | 设 计 | 文化批评 | **艺 术** |

## 2016-2-13

曼谷的艺术家 Wattana Kaewdoungyai（瓦达那）是泰国顶尖的制作印度教诸神面具的大师，她的作品被许多泰国最为重要的机构收藏。上个月在曼谷，Chookk 教授曾向我隆重推荐过，今天又发来许多关于作品的精美图片。这些制作精美，神态生动的面具代表了泰国工艺美术当下的水准，也代表了泰国文化的传统。我无法抵御这些面具的诱惑，决定定制两件。其中一个是颇具威望的 Intraracid，因为他不仅神通广大而且面部表情神态动人，另一件是 Ramasoon 的面具，他们的事迹均出自《罗摩衍那》中的故事。

00:18

教育　　　　设　计　　　　文化批评　　　　艺　术

## 2016-2-14

距勒·柯布西耶1924年出版的《明日之城市》已经超过九十年的时间了，回顾历史和环顾现实总会使人百感交集。只有精神上的巨人才可以指点历史发展的迷津，伟大的柯布西耶做到了。他曾为人类社会在现代社会的历史阶段的城市形态作出了一系列的预言，比如关于现代城市规划的四项原则：1.减少城市中心的拥堵；2.提高其密度；3.增加交通运输的方式；4.增加植被面积。在1922年他为巴黎所作的规划就曾雄心勃勃地披露过他对现代城市的梦想，那种理性的、几何美学式的、左派立场的未来城市理想模型。这个理想中的计划引发的争议和共鸣是同样的强烈，因此声誉中尽是赞美混合着愤怒。

许多人被柯布西耶的理想激怒的原因在于，他描绘的现代城市似乎割裂了未来和历史的联系，而欧洲又是一个城市历史源远流长的地理区域。但这本书还是给我们展示了一个理性抉择的过程。

光阴似箭、沧海桑田，我们以今天人类社会城市的形态去对比近百年前柯布西耶的理想蓝图，还是唏嘘不已。感慨之一在于这位现代主义旗手对历史的洞见，感慨之二在于世界的多元和复杂总会把理想的模型涂抹一番之后再予以放大。　00:27

透过这本书籍，我依稀可以感受到巨匠生活的巨变的时代。他们总是最早感应到现代生产无法抵御的能量，这种生产方式会改变生活的形态、生活的观念，进而需要新的生活场所、聚集模式来适应这种观念和方式的要求。柯布西耶关于城市公共空间的尺度也是令人惊讶的，摩天楼是现代城市的标志物，是现代人类的骄傲，是令现代人肾上腺激素分泌之地，它的四周有着360万平方米的巨幅广场。在我看来，这些广场是关于自由的想象，而非极权主义的表达。　00:40

情人节的夜里，我却在读历史。　00:43

教育　　　　　设　计　　　　文化批评　　　　艺　术

教育　　　设　计　　　文化批评　　　艺　术

20世纪20年代，应当是工业革命所开创的现代社会的青春期，一切都来得气势汹汹。对工业的崇拜和恐惧是并行的，在柯布西耶的视野里工业的未来不可估量。而且这是一个属于平民的时代，最伟大的东西不是巨匠的妙手偶得，而是计划、修正、再修正、执行。经典的类型比奇思妙想更加重要，最终的结果是每一个普通人都可以参与生产的。这一点他看到了现代性的一半，却忽视了现代化对人的解放的另一半。这的确是两个巨大的黑洞，它们同时迸发出的巨大能量形成了扰动现代生活和现代人思虑的漩涡。

MW: 祝苏老情人节快乐，情人节的礼物就是书和柯布。

01:16

CD: 今天是情人节吗？完全忘记了。

CD: 人类一旦思想自由就会出现两种情况，创造和暴动。

WXA: 温故而知新。

FZN: 这样的人已经很少。
宋江回复: 因为我们依然活在现代社会的阴影或光芒之下，新的时代并未真正到来。只有伟大的开始才会诞生伟大的人物。
FZN回复: 我说你。
宋江回复: 谢谢。

F: 建筑是人类性联想的延伸，情人节前夜读建筑史对于专家而言挺应景的。

F: 读您的文字着实是精神享受！感谢您！

## 2016-2-15（一）

  天下没有不结束的假期，休息是为了继续工作，某种程度上工作也是为了更好地休息，这是什么古怪的逻辑？但这就是现实。

  《动物世界》里的狮子和鬣狗们就是这样，睡觉、游荡、潜伏、围猎、追逐……

  在睡眠和慵懒中触摸流逝的时间，把时间的划痕留在意识里，再用文字拓印出来高高挂起，以此作为忙碌的借口。

  第一次感觉到，假期里的时间弥足珍贵。并且我开始学习掌握兑换时间的技巧，时间的汇率充满了变数，我有时候突然觉得钟表简直就是个骗子。和闲暇中的呆滞相比，睡眠的性价比最高。

00:14

教育　　　　设　计　　　　**文化批评**　　　　艺　术

## 2016-2-15（二）

　　尼采曾经说过："每个人距离最遥远的是自己。"若是没有镜子的发明还真是如此。因为我们无法看到自己身体的全部，无法预测它下一步即将发生的变化，小时候就这样，老了依然如此。我没做过手术，没有看过被切掉的身体的一部分，如果看到那些陌生之物，我会有亲切的感觉么？我想不会的，因为我距离自己最遥远。

23:36

　　镜子在纠正我们对自己身体的想象，镜子也在强化对身体的意识。我以为每天照镜子最多的人和性别无关，倒是和对自我身体的意识有关。我们不了解自己的身体的另一个证明就是，绝大多数人永远不知道身体的表现有多少种可能。服装设计师就是不断为身体的表现寻找可能的群体。

2月16日，00:03

XWL：与建筑师一样，他们在不断思考建筑空间如何使人的身体变形。

Z：剖析自己会更血淋淋。

教育　设计　文化批评　艺术

## 2016-2-17

**他是现代建筑大师，私生活却是不停地从一张床爬到另一张床**

赖特（Frank Lloyd Wright），是美国的最伟大的建筑师，没有之一，在世界上享有盛誉，他是世界现

赖特活了九十多岁，这也许是他随性的结果。赖特的作品不那么激进，却都朴素地反映出了现代主义的基本调性，这也说明他的感觉是敏锐的，虽然他似乎不像另外几位大师那么专注和偏执。

人们说只有松弛才可以让自己变得更敏感，看来此话不无道理。

赖特喜欢日本的浮世绘，他从中获得了许多关于东方美学思想的信息和感悟。其实岂止是赖特，整个西方世界在19世纪一度疯狂迷恋日本的浮世绘，大量的浮世绘作品流落到了西方，不信的话你去苏黎世、威尼斯、巴黎的那些画廊看看就知道了。私生活……这个问题的底线到底是什么？让法律和他的人生经历对此埋单吧！反正我依旧对罗比住宅和流水别墅崇拜得五体投地。 00:26

赖特的建筑绘画中就有日本浮世绘的影子，而流水别墅中室内设计的细节里，东方式的元素更是比比皆是。我记得三十年前看过赖特的一幅抽象绘画作品"秋"，其中的色彩和线条就有几分东洋味道。 00:31

在赖特的年代，旅行或出差多靠远洋轮船。那是一个让人想入非非的方式，事实上赖特也的确抓住了一些船上的机会。 00:34

CWN：莫奈花园里收藏了不少浮世绘，梵·高更是直接模仿。

XG：看人家这乙方。

宋江回复：羡慕嫉妒恨。

CLZ：人生精彩呀！

## 2016-2-18

弟子郎宇杰结束了在意大利米兰理工大学的一年学习回到了学校，他特意给我带了一本 Michelangelo Pistoletto（米开朗琪罗·皮斯托雷托）的作品集。学生们知道我喜欢老爷子的作品，尤其赞赏他提出的关于构建自然、社会和个人之间的环境理念。

这本作品集罗列了 Pistoletto 众多的早期作品，其中 20 世纪 60 到 70 年代的作品占大多数。这些作品反映了艺术家当时的思考，这些散而不断地思考和实践奠定了他晚年的思想成就，现在老爷子八十六岁的高龄还能保持良好的状态，在全世界通过自己的艺术去推广思想，也说明了个人的生命和思想形成之间的关系。生命的跨度和持续的思考都是艺术生命常青的保证。 21:06

我非常喜欢学生以书作为礼物答谢自己，尤其是这些特殊的、少见的、正中下怀的书。特殊的书是指编辑的视角独特，反映独特思考的书籍。这些书往往内容古怪、奇特，版式和内容般配，相互辅佐；少见的书是指一般的书店难以看到的，印量不大的出版物，这些书往往是小众读物；正中下怀的书不容易，要求学生了解我的关注对象，甚至是价值观。 21:45

艺术史中也许会把 Pistoletto 列入贫穷艺术的代表人物之一，但我认为他的影响和贡献远不止于此。他的创作方式是理性的；他的思考是充满思辨性的，总是在探讨世界的真相和人类的使命；他的视野开阔，总令我想到布鲁诺、伽利略，还有达·芬奇。 21:55

教　育　　　　设　　计　　　　文化批评　　　　艺　　术

## 2016-2-19

　　青年艺术家王宁的绘画方式有点像中世纪时期的湿壁画，画面完成后一段时期会出现一些龟裂的斑纹，对我来说，这些不规则的裂纹意味着时间。只是在这里时间的度量不再是时钟上呆板的刻度，它是隐蔽起来的，同时它是模糊的，只是以机理来叙述着。

　　另一方面，时间和生命通过图像发生了关联。因为王宁绘画中的题材要么是人的身体，要么是接吻的人。这些肉体的形象保持着生命的形态，但我却从中看不到灵魂。显然，灵与肉在他的画面中被悄然地分裂了，但究竟是灵魂抛弃了肉身还是肉欲甩掉了跟踪的灵魂？我说不清，艺术家也在纠结。这是一个严重的问题，但图像的语言就是这么有力，把文字远远甩开了几条街，几个世纪。

　　王宁的绘画是观念性的，他总是希望绘画的方式和图像的选择成为他表达的一部分，并且阅读和思考又是他表达的基础。三年前给他策划展览时，他正在阅读德勒兹关于培根绘画的评论。培根的绘画就是彻头彻尾的关于肉体的图像，画布就是肉体的屠宰场，画笔就是解剖中的利刃。但他们在寻找什么呢？

　　记得几乎同一时期，我看过另一本书——《称量灵魂》。此书讲的是中世纪开始的一些隐蔽的医学实验，这些试验就是通过解剖和称量来观测人生死之间肉体重量的差异，吸引人做这些大逆不道的实验的就是对于灵魂的好奇。

　　今天中午抽空去他环铁的工作室里，他又和我提到了一本让人欲罢不能的书，也是一本关于现世的人和失去肉身的意识之间对话的书籍。显然他依然纠结在过去的问题里，这方面的阅读会对他的绘画产生影响，但还是必须转化成为图像的认识。

　　很有意思的是，人们好奇肉体和灵魂的关系，不惜做各种猜

测和表达，绘画也是一种方式。其目的都是希望能证明灵魂可以抽离于肉身而独立存在，但是在视觉艺术中对灵魂的表达都难以摆脱对肉身的表现。

前一段时间王宁用这种壁画式的画法给我画了一张肖像，并根据本人的名字在肖像的左右以英文分别写下了"Savage state（野蛮的国度）"和"Civil people（文明的人）"。

教 育　　　　设 计　　　　文化批评　　　　艺 术

## 2016-2-21

**饥饿哲学,你懂吗?**

哲学是建立在物质基础上的社会科学,是人类研究世界的基本学科和手段。从历史的角度看,哲学的产

从生理的角度来看,饥饿是一个生命状态的预警机制。它由体内营养的匮乏引发,然后由肠胃、腹腔逐渐扩散至全身。从能量的角度来看,饥饿是能量摄入和支付之间失衡的表现,先是一种恐慌感,然后是透支所产生的失落感,最后是撕裂,身体的一些成分随着持续的饥饿而流失。

饥饿哲学是思想上的匮乏所引发的警示,它总是存在于人类的意识之中,并随着富足和贫困交替行使着驱动的职能。

于是我们发现,满足总是暂时性的。甚至就一刹那的瞬间,好像正负转换间隙生发的火花,然后我们的意识又坠入不见底的深渊。

20:50

另一方面看待饥饿,它也是抵抗死亡的呐喊,没有这连续不断的呻吟和撕心裂肺的哭号,我们的生命就会在不知不觉中完蛋。思想上更是如此,安逸和自满就是死亡的表征,或者是枝头突然出现的猫头鹰呆立的身影。

20:57

L:我现在就是这个感觉……

L:苏老师从生理上到思想上进行解析饥饿哲学,我现在因晚饭未吃先从生理上感受了一下忽然觉得从思想上直接就顿悟了……

| 教 育 | 设 计 | 文化批评 | 艺 术 |

## 2016-2-22

元宵节的夜晚,我们在和意大利合作方讨论米兰三年展的展览计划。这种电话会议每半个月都会有一次,终于快有眉目了。

我们拿到了最重要的地块,场地位于米兰三年展设计博物馆的后花园里。我们的作品将在这里以动态的方式持续展出半年的时间。届时将有世界上多所著名学府的师生以及机构,在此进行关于"设计之后的设计"问题的探讨和研发。这将是一个开放性的国际课堂,是一个人类社会步入新时期的设计思考。我们试图创造一个场所,唤醒人类的智慧,以新的视角重新审视自己。这个建立在社会生物学理论基础上的研发计划将载入三年展的历史,并有可能对世界广泛的设计领域,广义的设计开启新的思路。 21:06

社会生物学是一个比较新的研究领域,侧重的是生物社会性的研究,它有利于对人类都市和社区建设的根本性利益的保护和尊重。规划、建筑、景观、室内公共空间设计都有可能因此受益。而生物反社会因子的研究,则可能对生物智能的进化有所帮助。这方面的借鉴可以促进我们对人居环境和产品的研究。本展览将于3月31日开始,一直持续到10月2日。 21:21

我和著名建筑师Italo.Rota(伊塔洛·罗塔)将主导本次展览,我们的工作包括建造、策划、展览展示以及workshop的组织。中国团队的研究将有可能集中于"睡眠""密度制约""集体行为"等几个问题,这些线索和话题则是由一些饲养的昆虫和动物引发的。另一个有趣的结果是,森皮奥内公园一百多年的历史上从未出现过动物园,我们将替补这一空缺。 21:32

MTL:太有意义啦。

FXB:做大事,成大业,行大运!

WN:苏哥威武!

LW:元宵节快乐。

宋江:刚得到的最新消息是,意大利总理伦齐将出席本馆的开幕仪式。与我们相邻的另一个建造,是大名鼎鼎的Domus杂志主导的一个展厅。

教 育　　　　　设 计　　　　　文化批评　　　　　艺 术

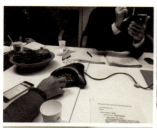

PBY：祝贺！

CP：恭喜。

YY：太棒了！期待。

JJL：总是好消息。

LY：期待期待。

LYH：苏老师辛苦啦。

SMDD：预祝成功！

FRQSK：This is a very good news. Congratulations!

| 教育 | 设计 | 文化批评 | 艺术 |

## 2016-2-23

**那些几乎让你眼瞎的动物伪装色**

 考验你眼力的时刻到了。

　　无论是动物界还是人类社会，伪装（Disguise）是斗争哲学中的一个重要手段，而最强者不需要伪装，它们常常具有警戒性状（Aposematism）。伪装是个体与环境结盟的一个有效方式，借此伪装者获得了空间和时间，使其在进攻或防守的时候受益匪浅。

　　伪装、保护色、拟态都是进化的结果，由此也可以判断环境的形态是相对来讲更加未定的。环境在制定着竞争和生存的规则，顺我者昌、逆我者亡。

　　恰恰由于这种事实的普遍存在，我觉得会伪装的动物或人会更加爱护眼下的环境，因为他们、它们是盟友，在共生的默契之中。

23:36

WMS：那人与人之间的虚伪呢？

宋江回复：自然界里的许多动物都是伪装的高手，变色龙、竹节虫、枯叶蝶、尺蠖，但我从未想过猫头鹰、狼等皮毛也会进化的和环境如此相像。文中的插图有几张我实在是分辨不出那些隐藏起来的动物们。人类比较特殊，我们和环境在形态上已经完全分离了，这或许与我们掌握了服装的手段有关。我们会使用迷彩，那种可以对应多种环境的迷彩，而迷彩也是应用于军事。

伪装不光具有保护作用，还具有进攻作用，人与人之间也是一样。 23:49

教育　　　　　　设计　　　　　　**文化批评**　　　　　艺术

HT：在西方精灵故事里猫头鹰代表很会想的精灵。这是传统概念。口诀里说"猫头鹰，很会想，想，想，想——英国童谣"。我思索很多年不懂得为什么会有这个传说定义，直到有一次在澳洲，我晒台前一棵大树杈上蹲着一只猫头鹰，彻夜瞪着大眼睛照耀前方。有时候它会无声俯冲下去，可能去搞了些鼠类果腹，然后又无声飞回来蹲在树杈。彻夜睁着大眼睛，眼睛在夜空下倒吸着灰蓝色和褐黄色交替映衬的光芒。我几次起身缓缓移动到窗前观察它，又缓缓移动回床上。我想相比月光下的田鼠，我这么大个头或许就靠缓缓移动才可能避免它的察觉。当有一次我移到窗前，抬头发现它扁扁的大脸正对着我的时候，我被它那尖锐却又像是没有聚焦点的目光袭击了，我无声地倒跌在地毯上。我不敢说是我搞了这个猫头鹰一个晚上还是猫头鹰搞了我一个晚上，总之第二天我筋疲力尽魂魄不安。之后辗转于床，说不好深浅，似睡非睡的睡眠维持一个月。我猜测，可能是猫头鹰这熬夜的大眼睛，让上古传说引申它为思想者。理论上它看上去在想，实际没有想吧，它实际仅仅就是瞪着眼睛弄点吃的。

如果说半夜瞪着大眼睛的是想想想的猫头鹰，那看来不仅我这一头。来，偶像，互相灰蓝与赭黄地照一眼，敬礼！

SLM：动物是表皮伪装，人类是内心伪装。

## 2016-2-25（一）

  今天收到了陈燕老师寄来的新作——《王西麟的音乐人生》，打开包装，当我的手指无意识地嵌入书间的时候，瞬间感受到了一股咄咄逼人的寒气。这是垂死挣扎的冬天在书本中留下的痕迹，这样的肃杀之气浸透了书本的每一页。这非常的感受终于逼迫我在晚间抽空去阅读，我不得不佩服自己的直觉，这本书中的叙述和评判使我产生了太多的感悟，太多的共鸣。

  王西麟先生的艺术人生伴随了太多的苦难，虽说苦难的经历对于艺术创作而言具有无可替代的作用，但对于一个活生生的个体，却是炼狱一般的煎熬，无休无止的磨难像是对生命力冷漠的考量，亦如对命运的拷问。这时悲天悯人几乎就是一种回避问题的软弱无能，不禁怒骂一声：XXX革命！

  王先生落难、落魄最深、最久的地方就是在山西，在山西最为艰苦贫困的雁北地区。而恰恰是这块土地，以一种独特的方式给予了他高额的补偿。王先生看到在这革命理论、革命宣传、革命文艺传播的末梢之地，人民所自然流露和表现出的对经典的革命样板的厌倦，同时又对真诚艺术的渴望。山西，这块曾经孕育了元曲的土地，也给了王先生关于艺术和苦难之间重要的启示。我生长在山西，对晋剧，对乡情，对民风，尤其对"文革"后期山西的文艺有一定的记忆，因此阅读总会惊醒诸多沉睡的记忆，它们扑面而来，令人猝不及防。

  沉睡先生为王老拍摄了许多经典的照片，我在此借用若干，此时无声胜有声。

01:45

教育　　　　　设计　　　　　文化批评　　　　　艺术

## 2016-2-25（二）

又一个生日纪念日在 B367 举行，学生、同事和朋友为我准备了隆重的庆典。

烛光摇曳，歌声回响。花团锦簇，杯盘狼藉。百鸟归巢，池鱼回渊。人生须臾，聚散有缘。

在喧闹中庆生仿佛是一种麻醉，使我暂时忘记了对时间的恐惧和对生命的怜悯。

恰逢郎宇杰、钱寒轩两位学子在欧洲游学一年归来，我把庆生的话题衔入学术的口中，让他们在众多的学长和后辈面前叙述一年以来的心得、见闻、体会。到了这个年龄，忘记出生的日期倒不失为一种智慧。因为在世俗的生活环境中，没有时间的提示，我将一往无前。　　　　　　　　　　　　　17:14

本人生在"文化大革命"如火如荼的年代，经历了"文革"后期经典式的教育；尔后见证了拨乱反正，借助过改革开放之西风，感受过时代大变局所带来的一切兴盛与荣辱、机遇与危机；又成功随大流跨越了 21 世纪，粉碎了各种危言耸听的大预言；近些年又目睹信息技术"兴风作浪"导致的生活、生产、商贸、思维、伦理之颠覆，至今仍在忐忑不安地观望中，不知未来将如何进一步畸变。总结我过去的生命，可谓生在乱世，长在变幻之间。丰富的人生让我记忆得如此吃力！　　　　　22:17

教 育　　　　　设 计　　　　　文化批评　　　　　艺 术

| 教育 | 设计 | 文化批评 | 艺术 |

## 2016-2-26

空间的意义不全在于建构的美学,还在于生长过程中的各种可能性。细节如此重要,出现在该出现的位置。每一处细节不一定是推敲出来的,但一定都要值得玩味。希望同学们争取把工作室建设成为学院最有魅力的空间,一个有细节、有情趣、有故事的地方;一个朝晖夕阴,气象万千的世界;一处令人流连忘返,魂牵梦萦的家园。

00:27

SJF:我要把这里变成花园。

ZY:还需多打几个床铺。

Y:那爬行动物是蜥蜴吗?

WC:庆幸。我曾在此工作过。

CD:下次在这里开会吧。
宋江回复:好建议。

AMDSN:几年的构建成的这样?
宋江回复:10年。
AMDSN 回复:积累累积啊,太多物件都有故事和记忆了,真好!

SMDD:希望老师的学生都照师长的期望去做!

教　育　　　　设　计　　　　文化批评　　　　艺　术

## 2016-2-28

**【AT】BIG新作：2016伦敦蛇形画廊 | 以及它的15个前身**

"我们决定采用建筑最基础的元素——砖墙但又不是普通的砖块，而是一些被堆叠、挤压的玻璃纤维框

观念性的建筑，其核心价值就在于站在古老的，或稳固的体系里探索建造其他的可能性。蛇形画廊为这种猜想和试验搭建了平台，使得各种大胆的设想能够以思想模型的形式呈现。 19:40

BIG 是空间设计学科的学生们追逐、模仿的对象，我个人也是非常喜欢。我最喜欢他们常态的创新，每每拿出的解决方案都会使人脑洞大开。同时，我也喜欢另外的十五个个人或机构，他们是现代主义建筑的搅局者。最让人开心的是他们只是搅局，并未想颠覆现代主义。 22:53

教育　　　　设　计　　　　文化批评　　　　**艺　术**

## 2016-2-29

　　在 2014 年黄笃策展的"鲨鱼计划"全球巡展中，王鲁炎的作品——"一张巨网"现在落户侨福芳草地。2014 年早春，这件作品正在宋庄赶制的时候，黄建华先生约我去加工现场看过该件作品。当时王鲁炎先生也在现场，我和他对此作品进行过短暂的交流。这件作品在整个展览中扮演着举足轻重的角色，因为它是一个转化观念的空间枢纽性的装置。通过对它的穿越，参观者转换了角色，因此也改变了观看其他作品的立场和视角。这是典型的表达观念性的当代艺术展，终极目的是改变观者的思维方式。

　　场所变更之后再看这件作品，似乎激发出了另一层面的意义。19:2

　　我一直很喜欢王鲁炎的作品，那种在自由和束缚之间的挣扎所形成的张力使人无法抗拒，还有那种对现实世界理性的推断所特有的、强有力的节奏感，突遇空间的困顿所产生的悖论感。王鲁炎的作品饱含着对工业社会的批判和反思，这种反思是富有哲学性的。如 2008 年的作品《W 鸟笼开关器》、2012 年的作品《被锯的锯》等，都通过表面看上去复杂又缜密的机关设置隐喻着工业社会的沉重内耗，但最终他会用一个无法解决的矛盾关系来提出问题。而《鲨鱼计划》中的这件作品是他较为松弛的一件作品，并且它的语言具有了明显的空间特征。和过去的作品相比较，这一件更加强调的是体验性，这是空间装置无以替代的特质。某种程度上看，这是借鉴了展览展示的语言。20:51

　　作品中语言的偏执性是许多当代艺术家的共性，这一点在王鲁炎身上也再一次印证。不仅仅是装置，包括他的布面油画也采取了这种方式，大面积的平涂，类似工程绘制一般的笔迹，画面中表现出来的技术制动逻辑关系。2004 年在 798 空白空间第一次看到那些画着各种枪械断面图的布面油画，着实有些不适应，觉得这简直就是对油画的一种否定。尽管那些枪械无一不是有着

自相矛盾的功能和构造，这些兴许有一些趣味，但相信在许多人眼里这是一种彻头彻尾的乏味。　　22:06

　　王鲁炎的作品晦涩难懂，而且不仅鸿篇巨制还精益求精，自始至终贯穿了工业的精神理念并体现着工业产品的形态。所以相对而言，这张网是生动的、感性的。当时在加工现场，十几位着装邋遢的工人手持工具在暴土扬尘中争分夺秒的场景，无论如何不会让人联想到工业的精确、计划和冷静。所以这样的一张网倒是合情合理的，它是一种传统的手段，但是艺术家为它插上了当代理念的翅膀。　　22:54

SJF：原来这个网是这样。

FQ：这个装置曾经出现在"保护鲨鱼"摩纳哥分馆的艺术展中，当时就觉得特别有意思。

L：我听到的，是所有的"家"们在网内发声，网越收越紧！

教　育　　　　设　计　　　　文化批评　　　　**艺　术**

### 戴安娜·塔特尔：为什么凝视动物

在塔特尔逾25年的艺术生涯中，"动物"一直是她创作的中心。她的作品充满了情感，但是她从来不企

本月末"人类圈"展览即将在米兰三年展设计博物馆揭幕，最近一段时间一直沉浸在展览内容安排组织的苦思冥想之中。内容逐渐在中意两方的提议中不断确定、深入，这个阶段如同在苍凉的沙漠中捡拾线索，也可以把这种工作看作是搜寻证据的过程，因为我们的工作毕竟不是科学研究，而是大胆的艺术性推测。

今天晚上看到了这个案例，有一定的启发，也收到相当的鼓励。因为人类文明的自觉往往是体现在主动改变立场，从而获得一个重新看待自己的视角。因此拟人化的动物视像依旧是局限的，这近乎一种偏执的人格化潜意识的表现。塔尔特的作品就明确地规避了这一点，表面看上去的无聊正是它内含意义产生的激烈反应。

人类圈养动物的历史源远流长，以至于最终出现了它的极端形式——动物园。其实把各种动物有限定地汇聚在一起的先例，要远远早于近代的第一所动物园。诺亚方舟就是一个动物园，它是一个浓缩的世界，是大千世界的缩影。但究其根本，方舟和传统的动物园又是不同的。一个是严肃的，另一个是娱乐性的；一个是共生的，另一个是割裂的；一个是预示希望的，另一个是充满绝望的。

凝视动物，首先是要换一个立场，换一个视角。凝视动物，还要解构人类以图像叙事的语法和结构。这时，无意识的凝视更具有意义。

23:14

## 2016-3-3

**帅好 |《苍穹之眼》的哲学追问**

刘亚明巨幅油画《苍穹之眼》,与21世纪初中国人的精神同构。辽阔的构思,强烈的精神隐喻,精准

　　《苍穹之眼》的创作耗费了四年的光阴,之前的《走向众冥之路》用了两年半时间,亚明的作品就是这样紧密地和他的生命相伴着,虽然磕磕碰碰,却永远一往无前。

　　作为生命体,这个时代给他留下了诸多的困顿和疑惑。我记得若干年前,我们的村落遭到了围困,断水断路。亚明的工作室却如同一面旗帜,虽千疮百孔,却迎风飘扬。每日里送水的人要翻越墙头,再把扛来的水送进屹立在山坡上的工作室里。当时他正在创作《走向众冥之路》,面对乱世竟能从容淡定,沉浸在创作的感悟与冲动之中。也许对于他而言,眼下的危局和天下之困相比,不过是一个不甚起眼的小波折而已。

　　《苍穹之眼》将《走向众冥之路》中表现出的危机和焦虑,转变成为救赎和希望。创作之初的构思阶段,无数的草图和无数的手稿奠定了这幅作品的基础。那时亚明的工作室里有一张蹦床,几乎所有的访客都会被邀在上尽情腾跃,亚明记录下了那些失重状态的身姿和惊愕的表情。他甚至在山体上开凿出一个巨大的深坑,专门为此画建造了新的画室空间。

　　《走向众冥之路》和《苍穹之眼》之所以打动人心,正是因为它表现出了时代的沉重感——人祸、人性,人的生存状态。

21:48

| 教 育 | **设 计** | 文化批评 | 艺 术 |

<div align="center">

---
2016-3-5
---

</div>

建筑结构 | 结构工程史上的璀璨明星，你认识几位？

这个问题非常有意思，也非常有代表性。一个建筑系的学生会问"著名建筑师有哪些吗？""不会，因为

　　结构设计是建筑设计的肩膀，这个领域的发展和独立使得建造可以面对更多的挑战；结构工程师是建筑师的大腿，有了他们的配合，建筑师在幻想的道路上才能走得更远。

　　结构设计是一个国家建筑设计的基础，它是力学、材料学、艺术的交叉领域。结构的意识并不是功利主义至上的，它始终在追求简约，一种跳跃性，一种抽象感，一种物理方式的哲学表达。所以也存在诗意的结构！

　　这份名单显然是一份专业圈内的历史性荣誉榜单，沉甸甸，却又有几分癫狂。细心的人会发现这其中出自瑞士的结构大师可真多，KTH 培养了历史中几乎三分之一的大人物，为什么？我想这和自然地理有关，也和民族性有关。有时候我甚至以为二者就是一回事，是鸡与蛋的关系，孰先孰后？天问，只有天晓得！

　　记得 2010 年威尼斯建筑双年展，瑞士国家馆为我解开了这个谜。那一次瑞士馆的展览主题是"景观与结构工程"，概述遍布瑞士山水之间的桥梁和涵洞。由于工作的关系我每一年都会去瑞士，我喜欢坐火车从米兰去苏黎世，因为痴迷那种奇绝、惊险的风景，而能够让我们像飞翔一样在山间穿越的，正是一代代结构工程师的艰苦努力。到处都有"一桥飞架南北，天堑变通途"似的景象，也随时可见山体的塌方与抢修。这就是瑞士建造的土壤，无比磨难，却练就无比强大的能力。

08:27

　　我读大学本科的时候，崇拜混凝土诗人奈尔维，在结构类型上又对线索结构着迷。我欣赏奈尔维精彩的人生，迷恋悬索结构

教育　　　　　设　计　　　　文化批评　　　　艺术

刚柔相济的创造性。我一直以为想做雷锋的结构工程师一定不会有大的作为，因为他们缺少了创造的欲望，缺少了独立的意识，何谈独立的人格，又何谈人格的魅力？而缺少了结构意识的建筑师也注定不会有载入史册的壮举，因为结构是科学，结构意识却是哲学！ 08:40

卡尔特拉瓦的结构观是形式主义的，但是我喜欢。因为它虽不经典，但是有魔幻的力量。魔术师、杂技必然有炫耀的成分，但谁不认为炫耀是释放光彩的一种途径，一个动力呢？ 08:45

2013 年在苏黎世办展览顺便去 KTH 参观，恰逢建筑系在做一个自现代建筑以来瑞士的混凝土建筑设计展览。那个展览让我大吃一惊，游离于现代建筑史之外的竟有如此之多的精彩篇章。 09:04

2008 年去瑞士联邦理工洛桑理工大学建筑系，参加该系迪尔兹教授的课程评审。那是一个二年级的专业基础训练课，是空间、结构、构造一体的训练内容。作业很抽象，但很均衡，三位一体的训练。这就是专业教育中的素质教育，培养的是观念，终生受用！换句话说这是培养人的专业教育，不是培养工具。 10:32

BY：结构与功能及目的的统一、平衡是人类文明稳定发展的基础。结构与功能为目的的服务。比如：中国文明周期性自毁，所谓改朝换代，是由文化制度的结构功能决定的。这样的结构功能制造恶和仇恨，鼓励欺骗犯罪，最终崩溃。这就是文明学研究。

MYHF 回复：卡拉特拉瓦的里昂火车站去年专程参观过。

BY 回复：无限可能性是未来的特征。

宋江回复：谢谢北野兄。

BY：均衡是宇宙的法则！自毁及灾难都可以用失衡解释！

BY：对！物质是死的，精神是活的，精神的生命力就是批判、突破、自由，把欲望变成创造力的过程！你始终保持强大的生命力及引力波的发射。

YG：结构是建筑的魂。

YL：丹教授对结构工程领域及工程师的理解与洞见，完全可以辐射到整个设计类的大体系中！高瞻远瞩！折服！

## 2016-3-7

今天上午经崔恺院士介绍，在钓鱼台国宾馆芳菲苑和丁肇中先生进行了交流。丁先生 1976 年因发现了 J 粒子获得诺贝尔物理学奖，他至今仍在美国 MIT、瑞士日内瓦科学研究的一线进行工作。

作为一个对科学感兴趣的设计工作者第一次就许多科学叙事的问题，直面科学家直截了当的质询。同时对丁先生提到的近期工作的一些趣闻也产生许多的感慨，许多的心得。

首先还是关于科学的理论和实验关系的立场，丁先生旗帜鲜明地坚持科学实验重要的观点。他认为：实验可以否定理论推演，实验是发现的根本途径。这一点涉及我目前所做的相关工作，即如何把这种观念通过图文信息和空间的体验传达出来；其次是对科学性展览信息的严肃和苛刻，他坚持认为即使是面向大众的展览展示，信息的细节都必须是一丝不苟的。这一点对设计团队的工作量将产生巨大的影响，未来我们必须和他共事四十五年之久的工作助手进行密切配合才有可能不出现纰漏，以完成丁肇中科学纪念馆的展览展示工作；还有一点就是，他认为科学发展的历史从某种角度上看就是少数人挑战多数人的历史，是个人主张对多数人共识的挑战，并且最终都是少数人、甚至是个人的胜利。在现实工作中丁先生也的确是在这种环境中饱受质疑，又屡屡证明了自己。他希望这些信息能够在展览中得到强调，我个人对此深表赞同。

谈到他最近的研究工作，他说安装在太空研究站的重要装置 AMS 的泵出现了问题，即使只是四个之中的一个停止了运转其他三个备用良好的状况下，他顶住了美国太空总署的压力，坚持要求派宇航员搭载飞船进行更换。在他眼里，差错不是偶然形成的，科学家出现差错证明方法出现了问题，因此这是不能容忍的。AMS 是他的作品，用于捕捉太空中的暗物质，是国际空间站上

教育　　　　设　计　　　　文化批评　　　　艺　术

最重要的科学研究设备。这一项更换工作面临着巨大的挑战，需要派出三个宇航员去处理，并且之前要在地球上特殊的条件下进行一年的艰苦训练。可以说，丁先生所做的研究是目前人类科学研究最前沿的领域，而且他独特的思考和辉煌的成就奠定了他在世界科学界的位置。

12:23

　　对于个人成就和科学发展之间的关系方面，他的态度也很独特。一方面他很谨慎，比如我们整理的信息中关于重光子研究领域罗列了日本物理学家樱井在这方面的发现，他认为没有把握，因此建议不要做具体描述。但当他看到另一位科学家费曼的名字后又不吝美誉之词大加赞赏，并生动地描绘该人的传奇轶闻。此外他对"华人科学家"这一用词显得非常敏感，虽然之前我有些耳闻，但没料到老先生反应如此激烈。他认为科学不分国界、民族，一流科学家的视野和胸怀应当是全人类的，并且华人真正的成就在这一标准之下，显得苍白乏力。这个态度对国人是有启发的，既客观又诚恳，而且勇敢无情。尤其在当下！

12:59

JN：期待科学与艺术严谨又浪漫的邂逅。

WY：老爷子对科学的执着精神值得我们学习。

HJZD：好羡慕，在获得诺贝尔奖的中国人中里最佩服丁肇中先生。

XFDG：真正的科学态度。

ZJN：真希望能与苏教授同时研究此项目。

KZL：各位大师们也在为科普作贡献！

MXH：似匠非匠，似师非师。

教 育　　　设 计　　　文化批评　　　艺 术

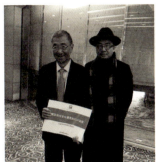

《恭喜恭喜》布面油画 宋永平 1996 年

《机器》100cm×80 cm 布面油画 宋永平 1995 年

《人类的风景》
布面油画 宋永平 1992年

| 教 育 | 设 计 | 文化批评 | 艺 术 |

## 2016-3-9

观影 | 超脱

判断一个人是否陷入爱情或者跟你在一起是否感觉舒适,看笑容就明白了。

  中学是人生中人性的两面相互撕扯的关键时期,教育在树人方面也会遭遇最大的挑战。若非依靠威逼和利诱,我想教育会经常遭遇失败。但威逼利诱下教育大规模的成功,恐怕只是延缓了矛盾和危机,把未经觉悟洗涤的恶导向了社会,引向了未来。

  悲剧性的故事结局犹如虚拟了现实崩溃的一种可能,它对现实的启示更为深刻。危机意识,一直以来就是促进文明发展的重要因素。

<div style="text-align:right">23:26</div>

  作家猫计划七月去美国读高中,我陪他看完这部满是"负能量"的电影,电影中的片段无处不是无法安放青春的映照。那些苦逼的教员一个个仿佛囚禁笼中野兽的陪练,各个遍体鳞伤。相比之下,中国的中学教员如在天堂。因为"野兽们"从小就被驯化,在胡萝卜加大棒的调训下解除了野性。

S: 无尽负能量的电影。

YG: 从老师到学生,扭曲的人性。

  从结束的角度看,这部电影的情节安排,角色安置也是相当精确的,到处都有苦难的轮回、因果报应、救赎、宽容的影子。尽管它暴露了触目惊心的苦难,但若无苦难,何来善意的意义呢?其实毁灭本是世事最终的结局,悲剧倒是体现了勇气。

<div style="text-align:right">3月10日, 04:47</div>

教 育　　　　设 计　　　　文化批评　　　　**艺 术**

## 2016-3-13

　　今天上午应老友 Maurizio Bortolotti（毛里齐奥·博尔托洛蒂）之邀，在中央美术学院美术馆观摩了西班牙艺术家 Jose Maria Cano（何塞·玛利亚·卡诺）的个展。

　　卡诺是一个颇具传奇色彩的艺术家，早年接受过建筑学的教育，之后积极投身音乐创作，目前专注于使用工业用蜡进行观念绘画创作。建筑学教育中的基础教学训练，为他奠定了使用蜡做媒材的情感基础。从而让他走上了一条具有符号性、标志性的创作之路，他所有的作品都使用这种材料，这种材料的特质令人过目难忘……据艺术家向我介绍，蜡这种材料工艺特殊，成型的时间快、不容修改，对艺术家的造型能力有很高的要求。从我个人的角度来看，他的绘制方式、题材和材料之间也有着潜在的关联，它们共同体现了一种工业时代生产方式的烙印。因为我从他绘制的方式上看出了机械和工程绘图的痕迹；从题材上看到了现代社会众多新生事物的影响；而对于工业蜡，我知道这东西和工业制造中的模具制作紧密相关。当我把这几点猜测和他进行交流之后，卡诺表示同意我的观点。

　　卡诺现居住在伦敦进行创作，他的一些作品画幅很大，加之工艺的特殊性，他常常需要趴在画上面进行工作。据说他一年可以完成四十幅左右的作品。

　　这一次在中央美术学院美术馆展出的作品近 200 件，涉及他创作生涯中的多个系列。作品主题从个人的私密生活到澎湃汹涌的经济、金融活动，还有具有浓郁西班牙传统文化特色的斗牛等，基本上较为全面地为我们展现了艺术家风格的全貌。

　　我的朋友，国际著名策展人博尔托洛蒂，2013 年在那波利为其策划过"再见、资本主义"和 2011 年威尼斯双年展上的"东方故事"个展。

17:52

教 育　　　　设 计　　　　文化批评　　　　**艺 术**

　　卡诺在音乐方面的成就也令人瞩目，他曾经是一个先锋乐队的主要成员，出版过许多在欧美流行的歌曲。著名男高音多明戈出演过他所做的歌剧，就连皇家马德里队的队歌也出自他手……据说他在伦敦的工作室的建筑和室内空间非常有特色，今天他一再邀我去伦敦参观和交流。

　　卡诺艺术气质独特而浓烈，他是那种典型的沉浸在他个人世界里的人，即使面对英语一塌糊涂的我，他也总是在不停顿地表达。因为对他这样的人来说，充分的自我表达才是最重要的。

20:47

教 育　　　　　设 计　　　　　文化批评　　　　**艺 术**

## 2016-3-16

**连环画泰斗贺友直辞世,他笔下的老上海影响几代人**

http://web.shobserver.com/wx/detail.do?id=11175&time=1458133520243&from=timeline&isappins

本人收藏连环画已经有近三十年的历史了,但凡中国连环画的发烧友,没有人不知道贺友直。其中《山乡巨变》体现了中国连环画白描登峰造极的水准,我想贺友直为那个类别的造型语言早早地画上了一个句号。

我有几个版本的《山乡巨变》,最珍贵的是一套 1964 年出版的稀有版,至今没有见过第二本这样的开本。

本人收藏连环画的视角略有几分独特性,绝大多数喜爱连环画的人是记忆、感情在作祟,而我是看重它独有的文献价值。我认为中国在相当长的历史时期,是一个照相机稀缺的社会。连环画除了有叙事、说教的功能,它还是一种客观记录社会生活的方式。这一点西方也有过同样的经历,只不过他们较早用相机替代了速写记录。

在没有相机的岁月里,使用白描的方式绘制连环画,是一种最为客观、准确的记录方式。因为线条再现的是人和空间、物质的结构关系。

若以这个视角来看待连环画的价值,那么绘者的态度就显得格外重要。一个好的绘者,就必须尊重现实,要利用自己高超的技艺还原历史生活场景。贺友直先生的连环画在这一点上是无可挑剔、无以复加的。

我收藏的连环画绝大多数是 1980 年之前的,数量大约 4000 本。其中 1970 年之前的整体水准要远远高于"文革"后期的,这里面原因很多。小的时候,有一个极无聊的习惯就是核

| 教 育 | 设 计 | 文化批评 | **艺 术** |

对同一场景不同页面里的纰漏,看家具和生活道具之间的对位关系。因为许多作者没有足够耐力去核对这些细节,因此就留下许多错位的蛛丝马迹。但是贺友直的连环画在这方面的严谨程度简直是令人发指,根本挑不出任何毛病。我想,他的创作方法一定有其特别之处,有可能是要在现实中寻找或搭建生活的场景,然后再变换角度表现。所以对贺友直的尊重是态度和劳动共同拱卫而起的,即使在今天这一点仍然有重要的启示。

　　老人家,一路走好! 　　　　　　　　　22:57

宋江:许多朋友批评某画坛大腕的中国画缺少意境,把他的作品比喻为连环画。我想若以连环画的造型标准来比较,这位大腕的作品比起贺友直的绘画不知差得有多少距离啊。 23:06

XHF:你说得极是,有些人的水准连连环画都够不上……

E:李捍源也是连环画拥簇者、收藏家。

宋江:我认为除去艺术价值以外,贺老遗留下来的文献价值不可低估。他的作品将是研究、归纳中国人生活方式、设计创造力的重要佐证。应当引起设计学、社会学、人类学界应有的重视。 23:11

CXJ:记得81年考学时在中央美院辅导我画速写如何捕捉对象特征并示范,讲得很生动。
宋江回复:那你太幸运了。
CXJ回复:的确幸运,这些老师都是我恩师!杜键、高亚光、赵友萍、李天祥、苏高礼、戴士和,当然还有辅导过我画速写的贺友直先生,他那时60岁,我20岁。

CXS:无论如何,绕不开的大腕,看着他的连环画长大。看过一次电视节目。吕敬人老师讲贺友直先生,娓娓道来,很亲切。

XLQ:我是看着他老人家的"小人书"长大的!连环画是那些"文人们"给的说法,"小人书"才是最亲的!我相信贺老先生会更喜欢孩子们称他的作品为"小人书"。

## 2016-3-17

受中国外交部之托,对香港行政公署的艺术品进行了考察。见到了许多珍品,很荣幸的是看到了清华大学美术学院前辈白雪石、袁运甫先生的作品。他们的作品保存完好,并陈列在重要空间场合,有效地传递了中华本土文化的信息。同时还看到了清代边寿民,现代启功、黄胄、刘炳森先生的手迹。尤其是启功先生的绘画作品,第一次看到。启功先生的竹石图应当是受到我先辈苏东坡先生的影响,强调主观创作。这其实是一个超前的、先进的绘画理念。

20:32

这次考察也发现了一些问题,就是中国纸本、绢本绘画在潮湿的地区所遭遇的尴尬。黄胄先生的作品已经出现霉变,这个现象令人揪心。

20:48

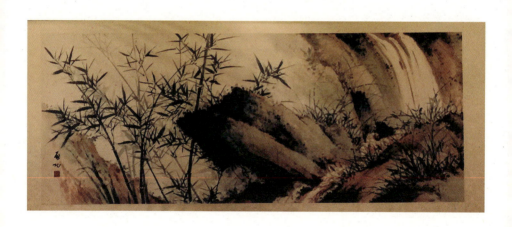

教育　　　设计　　　文化批评　　　**艺　术**

## 2016-3-18

香港大学艺术博物馆"共和国叙事"——中央美术学院陈曦画展,电视荧屏留下的历史痕迹。不同的历史阶段、不同的历史事件、不同的电视品牌和型号……历史的承载最终必然和物品相接,物品本身就是历史的折射。 21:55

电视的出现,对人类社会影响深远。它改变了人类的空间观念,同时成为文化传播重要的途径。当然,它也是杀死民间戏曲、茶馆,甚至影剧院的凶手。 22:00

电视也使得许多公共空间在一个时期内失去了魅力,人类社会生活的精彩重新回到了家庭。电视进入家庭对社会结构的影响是巨大的,某种意义上,电视就是不同世界贯通的虫洞…… 22:07

电视承载着每一个人对国家历史的记忆,陈曦的作品中有一张是描绘了1976年毛泽东逝世时,天安门广场哀悼大会的场景。当时我就站在电视前,观看华国锋致悼词,浓厚的山西交城口音令在场的所有人兴奋不已,完全忘记了哀悼的沉重。 22:12

我一直对香港大学好奇,这次终于来到它的校园。山地上的校园,建筑错落有致,井然有序……我昔日的合作伙伴,以色列建筑师艾瑞克现在在港大建筑系任教,他是一位前途无量的、才华横溢的建筑师。 22:23

教 育　　　设 计　　　文化批评　　　**艺 术**

教育　　　　　设 计　　　　　文化批评　　　　　艺 术

## 2016-3-19

路过香港俱乐部,这是加拿大建筑师哈里·蔡德勒(Eberhard Zeidler)的作品,建于20世纪70年代。在今天日益拥挤和疯狂的天际线中,这个建筑几乎是被淹没在玻璃幕墙的摩天楼中。但是我个人觉得最耐看的还是它,就是因为它有着生动的细部。

在这个建筑中,建筑师尽力挖掘混凝土的塑性潜力,把结构构件巧妙优化,使其和建筑立面的变化以及空间形态完美地结合起来。

那是一个钢筋混凝土发展的巅峰时代,许多伟大的建筑师都积极投身其中。他们大胆尝试,在有限的"空间中"发挥着想象力,宛如在尖峰上表演着精彩绝伦的舞蹈。

哈里·蔡德勒在1974年多伦多的伊顿中心,开创了步行街的商业模式,于是声名鹊起。但在这个建筑设计中,他又表现出另一张面孔。

在现代主义建筑发展的高峰时期,这个建筑是叛逆性的,若站在当时的语境里看待它,一定是一个夸张的建筑。但是在今天看来,它却是理性和内敛的,因为人类的建造早已失去了控制。

16:49

这个建筑的钢筋混凝土梁断面的设计是经典的,它在两个方向进行了收分处理,并在外立面中突出性地表现出来,形成了生动的韵律感。结构构件断面的变化一方面符合了应力变化的要求,一方面构成了完美的立面效果。这是建筑师对钢筋混凝土性能的最佳回应,突破了以往的范式。

17:06

另外一个令人钦佩之处是,当时的蔡德勒已经有了生态节能的意识,建筑的内部空间既是一个巨大贯通的中庭,又是开放式的,这样就形成了烟囱效应。

17:17

教 育　　　　**设 计**　　　　文化批评　　　　艺 术

教育　　　　设计　　　　**文化批评**　　　　艺术

## 2016-3-20（一）

昨天在香港市区中心的公园顶部，瞻仰了 2003 年为抗击非典而殉职的医务人员纪念碑。这是一片不大的场地，由钢构架和玻璃构筑的彩虹、铜质的雕塑、简略的铭文勾勒出对那次灾难遭遇的纪念性。踏入此地，一股敬意油然而生。这个纪念园代表了社会的良心，而更应该设立此类纪念园的北京呢？

2003 年从 2 月到 5 月，是华人社会惊心动魄的日子，每一日都是煎熬，每一日都是抗争，每一日也都是感动和愤怒。

不能确定它发端于人祸，但至少那次灾难绝对不是天灾。灾难最为深重的是中国香港和中国大陆，台湾亦受牵连。但三地社会表现最为出色的是弹丸之地香港，这里人口密集，林立的高楼间距不足。没有回旋的余地。但社会整体的素质——科学态度、博爱精神、公民意识、高效的组织和社会自组织能力，尤其是医护人员的职业精神，等等拯救了香港。大陆和台湾在许多方面表现差强人意，大陆的谎报、瞒报，地区人民之间相互的抱怨、敌视、驱赶，丑陋的事件不胜枚举……然而中国大陆地区医护人员几乎是这一事件中唯一的亮点，他们在比香港更为恶劣的条件下工作，在愚昧、粗暴、冷漠纠缠而成的漩涡中奋争。他们临危不惧，尽职尽责，许多人英勇献身，许多人落下终身残疾。他们是最可爱的、最感动中国的凡人，也是最应当为之树碑立传的一批人。

可是今天有几个人还记得他们，记得那场劫难？所以不要总是抱怨中国社会的日益堕落，因为当一个社会的正义得不到弘扬，友爱得不到鼓励，伤害得不到抚慰，甚至牺牲都得不到纪念时，贪婪、狭隘、愚昧就必然会占据上风！

从所谓"艺术"的角度来看这个纪念场所，好像水准平平。场地狭小，就连点题的彩虹造型也只能侧目去解读；人物雕像体量小，缺乏视觉冲击力；人物面孔太过平凡，表情太过轻松，缺

教育　　　设　计　　　文化批评　　　艺　术

少临危受命、大义凛然的豪迈和悲壮感；铭文简单，寥寥几句生平介绍，没有惊天地、泣鬼神的壮举……所有这些好像都是我们积习中的缺憾。

我们的艺术善于把普通的、平常的夸张成为惊人的、伟岸的，把没有的塑造成活生生的，把假的说成真的。因此我以为，应当把平凡的回归到平凡中去，就像我看到的这个场所，这些塑像。鲜活的生命大多数就是普通的，因为那些外表突出、身世复杂的人多被保护了起来、雪藏了起来……在造型中比一味夸大更重要的是真实，真实的事件、真实的人物，然后是真实的数字、真实的面孔……

09:21

QH：你不提，几人知？悲哀。

LSG：早已被人忘记。

Y：正常社会应该具有的良性基因"善良"正在从我们这里消失……

WN：我看到很有感触，普通人的容器，能被人纪念就是精彩的。

XFDG：所谓素质论者应该休矣！中国人完全有足够的聪明才智屹立于世界民族之林。

時維二零零三年三月，本港突發世紀「非典型肺炎」疫症，風聲鶴唳，人人自危，且迅速擴散之。幸賴醫護界發揮崇高專業操守，置身疫廳風險於度外，護理病孩孜孜不倦，危未良方，眾志成城，而全港官民，團結同心，轉危為安。於同年六月，清除病疫，深感醫護會不顧身，無私付出，至欽至敬！因此疫而激發起之逆境自強，同舟共濟，慷慨奉獻，體恤關懷，助人忘己之高尚情操。至為可貴！亟應珍惜，冀吾人俱能以此精神為典範，發揚光大，行見「東方之珠」更意出此璀璨異彩，爰泐石以誌之。

此「建築景觀」家藏，廣鴻及文化事務署提供場地，由九龍西區扶輪社款集育，會同香港建築師學會聯合舉辦公開設計比賽，選閱得獎者楊炁仁建築師之設計意念。蒙特區政府建築界全力協助，與香港中西區區議會、新世紀論壇支持下，籌劃建成。

香港九龍西區扶輪社謹誌
二零零五年夏月吉日

教育　　　　设　计　　　　文化批评　　　　艺　术

## 2016-3-20（二）

该内容已被发布者删除

我和野夫不算相识，但在老哥黄珂的家宴上至少同桌吃过两次饭。黄门流水席上，大家虽来自五湖四海，但都彼此保持着友好的微笑。就像迁徙的、跋涉的、回家的、出走的，恰好赶到了同一条路上。尽管处境、心境截然不同却要保持起码的礼仪，把握良好的分寸。

过去我完全不了解野夫其人、其事，只知道他是非同一般的诗人和作家。读过《在路上》我才知道其实我们是一路人，那种追求无所在的生活，向往身心自由者。只是现实中我并未果敢地踏上寻找自我精神之路，而是处于一种身虽有所在，心系无所在的分裂状况之中。

所以读完《在路上》，我更加钦佩黄门里的这位食客。敢于出走的都是内心强大的人，他们不愿苟且地活着。我也相信江湖虽远，但它一直真实地存在着，保持着那种未知的、流动的、模糊的形态。

22:13

出生之后，我的母亲曾找人给我算过一卦。算命的先生说："你这个儿子将来会离你们很远……"我很小的时候就听到了这个关于宿命的预言，所以初中时读到"父母在，不远游，游必有方……"的古训时，内心不禁掠过一丝惶恐。

我小时候所在的城市属于盆地，三面都是荒山。我一直都能感受到那种封闭性对自己内心的束缚，总有一种挣脱的愿望。一条铁路干线从我所居住的社区后身环绕而去，每日里汽笛和铁轨的隆隆作响会给自己几分力量，让我多了一些对外部世界的想象和期盼。

　　初中的时候，自己仿佛处于昏睡的恍惚之中，学习状态一塌糊涂，每次考试成绩也总是令家长蒙羞。初中差一年要结束时，母亲把我拉到桌前，郑重其事地和我说："你若再不努力学习，高中就继续留在这个中学读吧，那么大学基本也就无望了……"伟大的母亲不曾想到她的这番话戳中了我的痛点，我不愿失去"无所在"的可能，既定的生活、生命规律令我绝望，必须自己拯救自己。于是奇迹出现了，我如狄卢马一般突然发力，越出了困境。后来的高考、分配、考验，几乎都是如此，每一次都像是在逃亡中获得力量和快感，而甩掉的总是初露端倪的模式。　22:46

WDX：有一类人，生就一颗不安分的灵魂，在有所在和无所在间游走。

宋江回复：我就是这种货色。

CXM：写的自己。

LHC：苏院长的剖析，每次我都有对号入座的嫌疑，但事实证明这种感觉一直存在，试图从中找到答案……我对每次评论充满期待，结果完美得让人措手不及！

ZLJ：雄性意识、诗性！

XX：远离了父母，丢掉了依赖，找到了自强。

SMDD：这孩子没辜负老妈。

教 育　　　　设 计　　　　文化批评　　　　**艺 术**

## 2016-3-21

栗宪庭 | 独立电影首先是一种艺术

独立电影与娱乐电影的最大区别，在于独立电影是把导演看做是一个艺术家创作的艺术。而艺术最重要

现实中任何事物都有着环境属性，也就是"关系"，因为它的存在不是孤立的。电影也是如此，市场、大众审美的趣味、播放的物质条件，如果在中国就还包括具有中国特色的审查制度，这些都是电影环境的一个部分。作为一个社会性的事物，电影必须如此适度迎合环境的需要，适应来自环境的压力。

但是不可以因此否定电影的独立性存在，它是独立电影合法性的重要依据。这种独立性或许不是与生俱来的，但它最终一定会出现，因为这是所有研究必须面对的终极问题。

17:20

的确存在一种为了电影的电影，就像存在为了技术的技术一样。这种方向的研究不是因为价值，价值是市场、环境、当下的，而它侧重的是意义。意义是关于存在、发展的，也就是未来的。

17:57

教 育　　　　设 计　　　　文化批评　　　　艺 术

<p align="center">2016-3-22</p>

　　荷兰建筑师约翰·考梅林的可爱之处，在于他对传统建筑师职业的戏弄；他的惊人之处，在于他无边无际的思绪所摊铺开来的壮阔图景；他的幸运之处，在于他成长和生活在一个鼓励创新的国家。

　　今天上午这位执笔2010年上海世博会荷兰国家馆的建筑师，为美术学院的师生讲述了荷兰馆的设计理念，同时展示了他职业生涯里的诸多不为人知的冒险行为，真可谓令人脑洞大开。讲座的妙趣横生之处一方面是体现在每一个设计中的奇思妙想，另一方面是他举重若轻的态度和难以预料到的涉足领域。

　　荷兰国家馆的建筑设计，对许多观众和同行以及当权者而言不亚于一个突然袭击，令人猝不及防。但理性评价这个设计就会发现，它几乎完美地回应了世博会所提出的所有要求，同时又化解了传统建筑格局中难以规避的矛盾。所以尽管许多人感情上不愿承认它是一个国家馆建筑，但又不得不承认它的的确确是一个出类拔萃的国家文化推广的媒介、载体和内容本身。

　　除此之外，这位可爱的荷兰人令人崩溃地不断出示他在交通工具、道路、桥梁、景观、城市设施，甚至服装服饰方面的设计。每一个设计都是另辟蹊径来完成的，而且总是产生了绝佳的、出人意料的效果。比如，他尝试设计一条真正直线型的道路；再比如，他设计了一座可升降的突出景观意识的桥梁；还有可以随着巨大地盘旋转的房子，直到这房子史无前例地撞上了停在房前的汽车……

　　这位老兄的设计几乎都有点发明创造的成分，同时由于这些设计大都成功击中传统思维和经验的破绽，因而又有几分幽默感。考梅林自我定位是建筑师兼艺术家，我却坚定地认为他是个百分之百的艺术家，建筑师的职业素养不过是一种方法和

手段上的准备罢了。因为从他的设计中,我分明看到了不安分、叛逆,喜欢对抗、挑战固有的模式。这些我认为是一个艺术家具有的优秀品质。

一个小时的讲座之后,我们进行了一个小时的对话。临别时他送给我一件特别的礼物,一双他设计的"嘻哈袜子"。 21:20

教 育　　　设 计　　　文化批评　　　艺 术

教 育　　　　　设 计　　　　　文化批评　　　　　艺 术

2016-3-25

《重返人类圈》：未来的人类圈不是一个狭隘的、排他性的人居环境概念，而是一个多中心、多元化的新形态空间。同时它也将生产出更加多元的文化，维持生物的多样性，重现梦幻一般的都市风景……

这次，森皮奥内公园历史上第一次出现了一个"动物园"，它预示着都市公共空间会被进一步分享的开始，未来的都市计划必须探讨这种可能。纵观历史，无论农耕文明还是工业文明时期，都是动物在不断退却而人类不断扩张的过程。因此，动物，或者说自然的复兴，也是人类文明进一步发展的标志……动物介入人居环境所引发的话题有着诸多可能，比如空间伦理，比如卫生和污染，比如资源、能源，再比如学习，而这些思考恰恰是开启心智的能量和行动……由于灵性的丧失，人类一直借助于动物来获得关于自然的信息。动物的驯化、圈养，也许只是一个下策，而在未来的人类圈里，我们一定会找到新的，更加灵敏的途径。

16:05

宋江：我的策展伙伴——伟大的 Italo（伊塔洛）现身一线，他带着我的两位助手已经开始着手展览素材的收集，和展览方案的最后确定。在米兰的收藏家里，老牌资本主义社会的收藏家奇异、疯狂的藏品令在现场配合的助手们大发感慨！其实这是米兰最独特的气质，曾经有朋友说过米兰的迷人之处就在于它的内敛和隐藏。 16:42

LH：好棒！

CY：你很有思想及逻辑思维！

Z：内敛和隐藏，不是中国人吗？
宋江回复：我没觉得中国人内敛，隐藏倒是有可能。

LWP：生灵涂炭了。

教 育　　　　　　设 计　　　　　　文化批评　　　　　艺 术

## 2016-3-28

**宋永平 早期作品欣赏**

宋永平1961年11月出生,祖籍山西;1983年天津美术学院绘画系毕业;现居北京,执教于北京农学院

我喜欢阅读宋永平以绘画所进行的国家、社会和个体叙事,之所以喜欢,原因其一是他所创造的图形语言的生动性;其二是由于语感中浓厚的暴力、粗俗和少许的幽默;其三是同乡的缘故,我为画面形象所折射出的乡情感慨、叹服。

对于那些对艺术充满美学期待和正能量饥渴的人们而言,看宋永平的绘画一定要适当做好心理方面的准备,因为那些画面一旦被观看,就会深深嵌入观看者的记忆。也许这些记忆像梦魇一般挥之不去,破坏了你正常的日常生活美学的节律。但我也相信,对于相当一部分人而言,永平的绘画唤醒了我们那已渐渐被浮华和物质浅薄地掩埋的历史记忆。

绘画中表达的暴力性、情色,其根源是中国社会现代发展要素的投射;暴力的压制,然后爆发式的宣泄。幽默感来自生存环境变迁的荒诞与突兀,谁让我们的时代就是如此变化无常、喜怒不定呢?于是我坚定地认为,他是一位具有现实主义精神的艺术家。

宋永平是中国当代艺术的老炮,"85美术"的代表。是他和山西大学王纪平等推动了山西当代艺术的发展,并深入地影响了当地的文化生态,既开创了历史又植入了反叛与继承基因继而进一步影响山西文化艺术的形态。山西当代艺术的成果是丰富和多元的,不仅出现了宋永平、宋永红、王纪平、大张、忻东旺、渠岩这些从事视觉艺术的艺术家,还出现了贾樟柯、宁浩这样的导演。

宋永平画面的暴力性因素的成因是多方面的,既有近现代历史的原因,比如"文革"中武斗,83年严打前的社会乱象;也

有社会结构和生产方式方面的原因,重工业粗放的生产和工商业粗陋的经营模式。还有家庭生活方面的记忆,记得 2002 年《新潮美术》中有一段其弟宋永红的自诉——"你所拥有的只有你自己。"这篇文章同样充满黑色的幽默感,但内容中相当一部分涉及"家暴"。其实那个时代,"家暴"几乎就是一种社会"时尚",承担着家庭教育的重任。

每一个艺术家的创作都离不开环境和生存、成长经历,优秀的艺术家还会尊重这种记忆并极为生动地把它描绘成为独特的景观。这个景观是时空的,还是思想的,是下意识的。

其中文化地理的因素是非常重要的线索,山西这块古老的土地无疑是一座富矿。宋永平不仅延续了传统山西文艺中的那种悲剧性和激烈感,还智慧地使用了幽默。因为在痛苦的岁月中,在荒唐的现实安排里,幽默是另一种浪漫。

山西太原是我的出生之地,一条汾河把城市分为东西两部。我在东岸,永平在西岸,但是生活的环境都是重工业的厂区宿舍。虽说太原市是一座古城,但"一五"期间的布局彻底撕碎了这座历史文化名城。到处都是大型的工厂和林立的烟囱,古老的城墙在徐向前指挥的太原解放战役中毁坏殆尽。在工业建设的号令下,五湖四海的人们涌入了这个城市。因此这里的文化形态是一个在大一统的计划经济时期,一元化思想意识指导灌输的情况下,既融合又猥琐的古怪的东西。

每一个大型的国有企业都是一个完整的社区,社会的公共生活大都在此展开。而由于"文革"武斗的原因,社区之间是彼此割裂的。这种空间和文化的关系会形成非常独特的文化生产机制,不同的社区生产的文化会彼此交融,也会彼此覆盖。社会树立的文艺范式虽然唯一,却也会得到不同程度的演绎和歪曲。物质匮乏的时代,文艺是社会生活中非常重要的元素,《白毛女》《红色娘子军》《海港》中英雄人物的形象反复出现,终于形成了历史记忆中难以去除的印象。在永平早期的绘画作品中,这种痕迹是明显的。

教育　　　　设 计　　　　文化批评　　　　艺 术

## 2016-4-2（一）

　　2016年4月1日晚，为法国服装设计师阿尔芭举办了私人晚宴。皇城根、院落、玫瑰、长桌，还有大师即兴的绘画。阿尔芭也是一个相信直觉，注重感性的人。去年在巴黎举办的LANVIN百年回顾的展览上，我们一见如故，他打破了原有计划兴致勃勃和我畅谈一个多小时。今晚的重逢更是喜出望外！彼此像友好的孩童时期的玩伴一样热烈握手拥抱。

　　对于真正出色的设计师来说，保持天真实在是重要，但绝对不是伪装而出的"天真"。我以为这份天真就是忽略世俗成见的"对自己的尊重"，只有这样天分中的特质才会得到呵护，得以发掘，最终熠熠生辉。　　　　　　　　　　　　02:29

　　对于一个成功的设计师而言，理性驱动个人在复杂的社会中劳作、耕耘，感性才是点燃才情的火花。二者不易皆有，但必须皆得。唯有收放自如才可以拥有非凡的成就。　　02:35

　　当下的"奢侈"注重的是恰当的"空"，今晚的宴会很好地把握了这一点。写意性的中国传统建筑空间，勾画了了的设施，精确的照明……墙面上曾浩的绘画和空间的调性极为般配、吻合，洋洋洒洒，透着几分慵懒，几分端庄；但桌上的美酒、美食、玫瑰是精彩的灵魂，没有半点含糊。　　　　　02:47

L：保持天真。

ZSRZ：最喜欢的设计师。

　　　　SMDD：这里看到了。

　　　　RSQ：说得太好了。

　　　　　　　　　　　　CD：最可怕的就是丧失"真"和自由。

　　　　　　　　　　　　LW：非常认同苏老师的观点，设计师就是要有直觉、感性、天真、热情的性格。

教 育　　　　设　计　　　　文化批评　　　　艺　术。

## 2016-4-2（二）

**TANC 馆长讲坛 | 伯克利大学美术馆的跨学科实验：以"生命的建筑"突破艺术、科学和建筑之间的藩篱**

越来越多的艺术机构在"跨学科"之时，伯克利美术馆暨太平洋影像资料馆早已打破藩篱，其开馆展览"

我觉得以"生命的建筑"这样来翻译还是不够准确，比如雪花、金属、岩石这样的事物并没有生命，但它们无一例外皆有精准的结构，并且正是这些独特的结构决定了事物最终的形态。于是我们不得不经常猜测那个躲在幕后的建筑师是谁呢？

随着技术对认知的辅佐，现实事物内在的真相越来越令我们吃惊，同时也越来越让我们失望。因为我们依稀看到了一个无比强大的他者……

在我的眼里"生命的建筑"展，就是一个文献性的展览，罗列的现象不蒂为一个个鲜活的物证，将最终的谜底指向一方。但我们决不可气馁，因为还存在另一个答案，那就是进化的力量……

历史地看待建筑学，建筑的过程是一个优化的过程，一代代建筑师、结构工程师、材料创造者推进了这个缓慢的优化进程。因此当建筑师的设计和自然科学的发现并置一处时，这个暗示是不言而喻的。

因此一个好的大学美术馆不是装腔作势的殿堂，而是另一种课堂。

23:29

所以我认为更加准确的叫法当为："存在的建筑"。

23:33

建筑不仅是指那些屹立在地表的人工建造，它还是个动词，泛指一切建构的工作。因此社会可以被建构，信仰的系统可以被建构，生存的空间、改变世界的工具都可以被建构。建构一方面坚持理性原则，追求效率、效益。另一方面努力突破既有的范式，寻找多样化的可能。

23:43

## 2016-4-4（一）

**每个男人都该拥有一个这样的房间**

工具，在某种程度上与男人是绝配。

  这样雄壮的风景何时能出现在中国人居住的空间里？从来不敢设想，想了也没用！因为在我们的文化里信奉的是："劳心者治人，劳力者治于人"这样的古训，"好动手"在相当长的历史里处于被歧视的边缘状态。

  用自己的手去调理环境、征服对象、解决问题，不仅是个人能力的问题，而是一个民族强大的根本。没有对力量的崇拜，对手工尊重的国度，强大只存在于想象之中。

  工业制造业发端于高度兴盛的手工作坊间，至少在意识层面是如此的。相对而言，自给自足的文化里，每一个人都是完整的。个体、家庭和一个小的族群至少可以用自己的双手去开垦、种植、养殖、狩猎，还要去建设、修理……这种情况下，工具就是人类手工能力的延伸。工具的发明体现着智慧，工具的熟练使用体现着个体的能力。工坊的出现应当是个很遥远的事物，它一定比人类完全社会化还要早那么一点点。因为唯有拥有庞大的工具体系，单薄的个体才能生成社会化的幻影。

  当人类意识到工具在人类学方面的重要性，工具的宗教色彩就出现了。于是它们被非常具有形式感地陈列起来，布置得俨然如一个殿堂。所以我认为工房的美学价值是一个自然而然的事情，它建立在普遍性的对工具和人类个体能力关联的基础上。

  至少在欧洲，我们随处可见这样的工房，不仅仅在工厂，还有学校，以及相当程度地保留在家庭里。工具的信仰以及美学，会给一个人、一个社会蒙上一层雄健的色彩并散发出雄性荷尔蒙的气息。

教育　　　　　设计　　　　　**文化批评**　　　　艺术

　　而若没有这样的场景，也会有另一套完全相反的体系。于是各种怪象频频出现，阴柔的男性倒成了成功的榜样，至少武侠小说里不断有这样的典故。政治领袖里，胡子拉碴者屡屡败北男人女相者的案例也不胜枚举。　　　　　　　　　　10:41

　　许多年前，芬兰设计师库卡·波罗夫妇来我的工作室访问。陪同的周皓明教授不断向我介绍这位大师的传奇事迹，比如他们自己建造了自己居住的房屋，甚至自己制造了一把小提琴……从庞大、综合的、复杂的建筑到精细的小提琴，竟然出自这样一位儒雅、文质彬彬的老者之手，简直令人不可置信。我想不论是周教授还是本人，我们的惊愕反映出我们这个民族的一种潜在的堕落和危机。　　　　　　　　　　10:49

　　我的一位年长的好友 Polo Padova（保罗·帕多阿）是米兰理工设计学院工房的负责人，工房管理得井井有条。许多年前我多次在米兰理工工房里和他讨论各种问题，他简直是那个庞大帝国的国王。2014 年老爷子肺癌过世，逝世前一个月我去探望他，他已经不能完整地说一句连续的话。如今米兰理工工房的门口，负责人的牌子上依然写着他的名字，每一次路过都有想哭的感觉。　10:58

　　2013 年 4 月，我策划"集体与个人"设计展，在 NABA 举办。开幕当天晚上的晚宴由 Italo Rota（伊塔洛）负责，这位意大利当代设计的鬼才神秘兮兮的张罗一阵子，连 NABA 的校长都非常好奇。直到晚宴开始的一刻，这场别开生面的晚宴才揭开了它神秘的面纱。伊塔洛把奢华的晚宴就布置在了 NABA 的工房里，并且把所有的食物用蜡涂成了白色……那一幕真是难以忘怀。11:04

　　动手能力是人之素质重要的指标，那么一个社会里关于动手的教育就必不可少。可是如今这些机构在哪里呢？我们的国家没有这种类型的高考，原来的技校也要么消失、要么戴帽高升，都在主动或被动地消失着，逃亡着……

WN 回复：没有驾驭工具的人，犹如灵魂游离的身体，仅有相貌犹在，毕竟是具精致的行囊。何况中国不精致，面目全非。

WMS 回复：你应该在任期间给清华建一间这样的工房哈。

也许从社会的设计者和管理者的角度来看，社会分工可以更有效率地解决现实中因技能退化所引发的问题。而实际上，问题绝非这样简单。人的退化导致社会如此机械，缺少一种自我调节机制，一旦某个环节出现阻滞就会因问题的积压导致崩溃。

许多年前参加一个高校园区规划的评审，那些设计机构罔顾现实具体情况，一厢情愿地把那个职业教育机构朝着北大、斯坦福大学校园的模式打造。他们想塑造的基本上是自己的理想，并且显示出对动手能力培养的蔑视。而我曾经看到瑞典的国立艺术与设计大学，就设在爱立信公司原有的厂房里。对于许多类型的高等教育，工房就是课堂。

15:13

R：德国朋友的叔叔，是消防员，一位粗壮的汉子～在他家有一层工作室，和照片一样，充满了各种工具，顶层是个木材加工坊和金属机床，整幢乡村三层小屋，都是自己动手搭建修缮，还用木材边角料做了很多可爱的玩具，给女儿和邻居的孩子，真是铁汉柔情。

MJ：文凭成为压迫、剥削别人的工具。

HYH：生活的美好在于随手修修补补，可是现实的北京却不圆修补梦。一早，王岩用工具拧下家里老人轮椅转不动的前轮欲找市场更换，居然与宜家均无功而返，被告之是小众需求已取消零件的销售，看样子只有再去贡献消费了，轮椅不能不坐呀！下一代中国孩儿还有谁肯动手会动手，连宜家的物件买回家都装不起来。
宋江回复：消费理论也是摧毁手工文化的元凶之一。
HYH回复：其实手巧的男人才性感。

LSL：有创造欲的，用工具的才称得上是男人！！

U：这才是酷。

LW：我认识一位法国景观设计的丹尼，他的工作室就是一个工房，四周布满了各种工具，每天穿着工作服在制作模型，不知道的人会认为他是一个工人，而他的作品遍布全世界，在他身上看到了工匠精神，但他也是一位景观设计大师。

XX回复：人类最初的进化就是从手工劳动开始的，中国有了你们这批觉悟了的高级知识分子，还是有希望的。

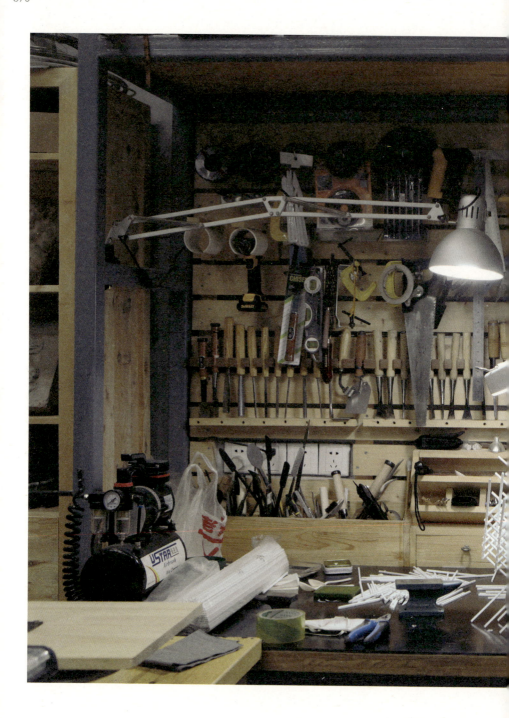

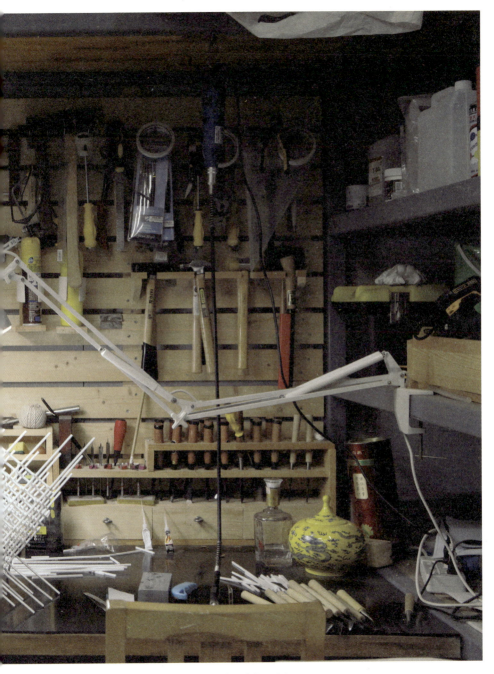

董书兵老师工作台

## 2016-4-4（二）

**血仍未干：杀戮战场之庙碉与牛驼寨**

每年四月，总是会想起六十多年前的战火与惨烈。那些经历了见证过烽火的战争遗存依旧残存于当年的……

小的时候，牛驼寨的四号庙碉就是一个可怕的传说。它以固若金汤赢得声名，以杀戮的"业绩"令人不寒而栗。小学的时候每年在这个时节都要去牛驼寨扫墓，从我所在的学校到烈士陵园要走近两个小时的山路。我那时的角色是司职文艺宣传工作，就是站在高处以诗歌或快板儿为疾行中的队伍鼓劲儿。

那时牛驼寨烈士陵园的墓碑很多，苍松翠柏间密密麻麻，一眼望不到头。但那里却是孩子们的乐园，那里真正令人不寒而栗的就是这个堡垒之王——庙碉！

但是不知为什么我一直未能看到过庙碉，也许它的存在令教化者有些为难罢。万一吊唁者从这个废墟中看出少许的伟岸，由此肃然起敬怎么办？所以我觉得这个残存的堡垒被有意掩盖了起来。即使如此，它的名字一直萦绕在我脑海的深处，一旦受到相关信息的刺激，立马会浮现出来。直到今天我才看到了它的真容，所以必须感谢微信的时代！

太原战役是极其惨烈的，据说是解放军攻城战中伤亡最大的一次，牺牲人数高达45000人。庙碉的形象和我想象中的那个堡垒想去甚远，但是更增强了血腥的味道。真实战争中的形式感也许就是这么平常，但是死亡却是真实的。

太原城三面环山，解放战争期间这里是城防经典。据说既有日本人的基础，也有美国顾问的指点，明碉暗堡星罗棋布，且战壕纵横，四通八达。这些碉堡多用钢筋混凝土和青石建造，形态多变，和天然环境浑然一体。废弃后的碉堡后来多成为我们的乐园，而碉堡的周围有许多依山而挖成的简陋壁龛，黄土的墙壁上潦草

刻着一些名字，现在想起来估计是阵亡士兵的坟冢。 20:01

  大家也许记得电影《战上海》中，开场不久汤恩伯和邵壮的一句对白中提到了太原的城防。我小的时候，那些电网还都在，并且夜晚会通电。后来我在小说《黑子》中听说那些瓷瓶里有硫磺，可以制作炸药，就趁白天没电的时候用砖头敲下来许多。 20:08

  不过把寄托信仰的殿堂改造成战斗的堡垒，实在是不应该的事情。 20:13

J：我小时候的爱国主义教育之一就是去烈士陵园扫墓。

HYH：过去没关注过。

杜宝印 作品

教 育　　　设 计　　　文化批评　　　艺 术

### 2016-4-8

　　昨天在辅仁大学艺术学院陈国珍老师的带领下，参观了应用美术系，他们的工房给我留下了深刻的印象。

　　首先，工房面积不大，但工艺齐全，布局紧凑。许多设备已经使用了二十多年的时间，但是现在依然发挥着重要作用。其次，从现场凌乱的状况可以看出，这个工房学生使用频率很高，这是学习热情高的一个有力证明。

　　近年来台湾的文创发展可圈可点，产、学、研、商环环相扣，衔接顺畅，且相互借力、相互促进。学生在设计和创作过程中，秉承了应用美术的宗旨，贴近生活需求。在挖掘传统文化的同时不忘结合当下，作品和产品注重空间、仪式、形式、使用的结合。

　　参观时一个同学的作品引起我的兴趣，她以《山海经》中一种奇异的野兽为蓝本设计制作了一款喝中药的器皿，而翻阅《山海经》时得知这野兽竟然可以为人治病。可以说，《山海经》这具有浪漫色彩的虚构，它的奇思妙想为今天的美术插上了翅膀。　23:38

　　生活对神话的响应是至关重要的，它既是"谎言"的重复，又是在为幻想的种子寻找土壤。它延续了浪漫主义精神，使得生活的叙事不同凡响。　23:44

　　无稽之谈《山海经》，我一定要带一本回去。　23:46

QH：一本奇书。

ZLF：请陈流重画一遍吧。
宋江回复：好建议。

HZ：未见得是"无稽之谈"呢。

K：非常感谢苏院长的指教！感恩喔^-^

DH：十五年前去辅仁大学访问二个月，之后又去辅大几次。怀念。

CQYS：《山海经》还用得着从台湾带回来吗？！
宋江回复：没见大陆书店有绘本的《山海经》。

MD：等等给您发一篇《山海经》10兽。

教 育　　　　设 计　　　　文化批评　　　　艺 术

## 2016-4-10

下午在辅仁大学老师和同学的陪同下，考察台北"松烟文创区"。该项目也是一个结合工业遗产保护的文创园区，策划、组织、设计、运营几个环节精彩、有序、贴切、活跃。其中辅仁大学校友创办的草山风格体验店别有特色，体现在将设计、制造、商业活动、教育和市民生活有效地结合了起来。

该店的营业厅几乎就是一个金工工房和课堂的结合体，顾客可以参与到制作过程中，将劳作的体验和消费结合了起来。这就是后现代文化中的生产或消费方式，它显得积极、生动，并重新塑造着个人。

"一日银匠体验课程"是其中一个有趣的设置，这一点和我对"文创园区的社会性教育功效"之论不谋而合。既然是教育，那么就要有比较规范的教学程序。在这一点上，业主一丝不苟地设置了"预约""报名""报到""选款""上课""完成"六个环节，而且每一个环节中的技术细节都得到了充分的推敲和精心准备。

台湾商家的作风严谨而又活泼，是最适合文创产业开拓的一个群体。再加上社会整体的生活美学基础和诉求，文创产业就进行得顺风顺水，有声有色。所以说，细节决定成败！  20:08

在文创产业的形态中，必须把握好商业业态和空间形态之间的关系，内容和形式的关系。这方面难以武断地下结论，必须根据具体情况来处理。一般的情况下，内容优先于形式，但形式不可缺席。  20:17

文创的社会化在不同的社会制度下，发展的模式不尽相同。在资本主义制度上，自由竞争就是游戏的规则，政府在资金方面的支持是极为有限的。获得资金支持的条件也很苛刻，并且数目不大。这种条件下，那些突围的企业或个体更像是自然生态中的

教 育　　　　设 计　　　　文化批评　　　　艺 术

教　育　　　　设　计　　　　文化批评　　　　艺　术

优胜者,也必然会在日后的发展中具有良好的潜质。此外社会的消费能力和一级、二级市场的关联是密切的,否则也会出现产能过剩或后续乏力的情况。

20:37

## 2016-4-11

**专访 | 吴小军:"艺术重要,雨水更重要"——红砖美术馆"我们的未来"展开幕**

"我们的未来"展于2016年4月10日在北京红砖美术馆开幕。展览由王智远担任学术主持,吴小军和夏彦国担任策展人。

  艺术家吴小军终于开始下手策展啦,这其实是我内心中长久以来的一个默默期待。

  小军是第一批进入798工厂的拓荒者,他和赵半狄、刘野在一个工作室创作。好像他们这三个人至今还在那个空间里,残存着,像三个活化石一般,传递着798还是个"严肃的艺术生产之地"这样一个假象。

  小军擅于思考,擅于以作品出示自己的思想,每次都很有逻辑感,即使样式看上去有点唐突,甚至有点庸俗。许多人都称他为798的思想家,这一点我非常认同。

  2004年小军以装置作品"关塔那摩基地的浪漫之旅",参加了我组织的一次群展活动。那个作品在时空关系和视觉角度的组织上极为精确,最终以一个庸俗的形象再现了一个严峻的现实,提出了一个深刻的问题。后来当时的北京市委书记刘淇来观看了展览,据当时负责现场的助手反映,领导以为是在表达家居生活新理念。这是小军作品幽默的一面。他的严肃总是隐藏在表面稀松平常的假象背后,这是他的力量感所在。

  2005年大山子艺术节,小军的另一件作品"非常广播"在我的"上下班书院"进行,这一次他使用了一个高音喇叭和一个盲人还有一段盲文,够狠的!惊出了我一身冷汗……

  所以我觉得做策展人更适合这位思想者。

00:37

教育　　　　设计　　　　文化批评　　　　**艺术**

## 2016-4-12

　　昨天在Art563看了一个小型的展览——"田中千绘金工展"，这是个极为精细的、敏感的造物展。每一件作品的形态都是作者心声的表达，所以这些作品造型会表现出轻微的笨拙、危机、脆弱、灵敏等气质。这就是由作品形成的一种介质，通过它们，人们既可以描绘出意识的形态，也可以领会艺术家的心声，这种沟通无法用文字表达，但是有必要使用文字么？这是个问题！

　　优秀的艺术创作几乎都是个案，由独特的人决定的独特作品。艺术家的一段自我表达证明了我的判断，她是这样表达：

　　每当情绪起伏不稳的时候．心情跌到谷底的时候……我总是拿起锤子敲击。敲、敲、敲，随着敲打的节奏，各种情绪自然随风而逝。

　　是金属材质予我作品力量，将我心之所欲，藏之于形。

　　每次的作品，也敲击着我，赐我无限能量。

　　无论是讨厌的自己，努力的自己，就这样完整被解放。

　　透过心灵敲击淬炼而成之作品，能在此刻遇见共鸣……

　　就是这段短诗打动了我，使我拿到了解读作品的钥匙。自闭的艺术家在深陷孤独的时候，用创作、劳动和自己对话，寻找伴侣。就像对着镜子自言自语的人，镜子给她提供了另外一个自我，从此她不再孤独。

00:55

　　感谢潘屹群老师为我拍了一张和展览搭调的肖像，这当是我在和艺术家对话的真实写照！

01:00

　　艺术的价值到底是什么？当我们怀疑它工具的价值系统时，艺术也许就开始成为治疗自身的一个方式。对于围观者来说，这是一种启发。

01:06

LY：呵呵，仁者见仁。

LLH：潘老师还是摄影高手呐。

CD：空中无色，无受想行识。

教 育　　　设 计　　　文化批评　　　**艺 术**

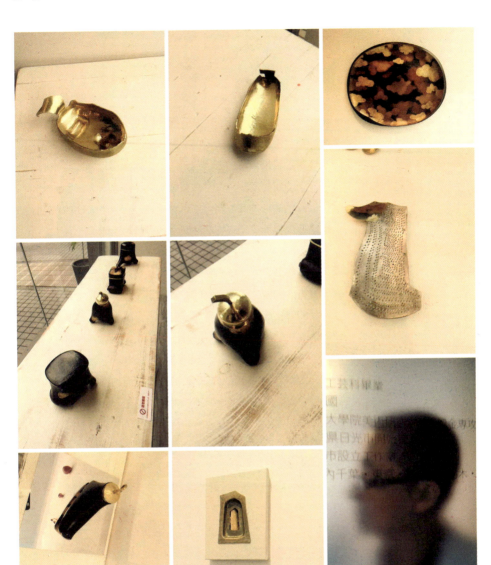

SMDD：没见照片？
宋江回复：最后一张。
SMDD 回复：精神的动态写真。

## 2016-4-16（一）

**【孙一民】探寻体育建筑的设计灵魂**

他是国内培养的第一位体育建筑博士；他在绿色建筑领域颇有造诣；他上学时最喜欢的是建筑历史课……

孙是我的学长，我为他的成就骄傲。

体育建筑是一个古老的建筑门类，也是最早的公共建筑，地位仅次于神庙和宫殿。由于体育建筑往往规模宏大，因此建造和结构计算就非常关键。规模是体育建筑的社会性表现的基础，结构则是使规模形式化的技术环节。

体育建筑是功能、结构、形式高度统一的建造，对建筑师大结构素养和美学素养要求甚高。一生从事体育建筑的研究和创作有一种古典的情结，因为做神庙的建筑师早已退出了历史的舞台。

我的母校建筑学教育有很强的工程血统，而这其中对结构意识的培养更是其最有特色的地方。在本科阶段，除建筑设计课程、建筑历史课程之外，还有"结构力学""建筑结构""建筑施工""建筑结构选型"这类涉及结构知识的课程。而结构知识和建筑历史的结合，则会深刻影响一个建筑师的价值观。

孙一民走上了一条专业的研究大跨建筑的道路，并颇多建树。我虽然零零碎碎在做着各种设计，但我依然感谢大学本科教育为我树立的结构意识。我从来不认为那些东西只是一些知识。 09:27

我读书的时候正赶上中国筹办亚运会，一大批场馆招投标。那也是中国社会思想解放的大好时期，在这个过程中，各种结构形式都在勇敢地尝试。因结构创新意识带来的新形式极大活跃了当时的建筑创作环境，因为环境氛围的缘故我对结构也有了更多的关注。

1988年本科毕业留校后，我马上就遇到了一个实践的机会，并小试身手。当时河南安阳体育馆设计招标，本人的一个方案中

| 教育 | 设 计 | 文化批评 | 艺 术 |

选。关键是那个结构的选型和组合方式颇具创新意识，现在想起来还是觉得值得纪念，为了勇气、激情而纪念。后来听说沈士钊院士带的几位博士还专门以此结构为对象，进行了一段研究……往事、不堪回首！　　09:53

今天虽说大跨建筑已经不再是体育建筑的特有空间特征和结构形式，但体育建筑和人类的关系却依然如基石和夯土一般紧密衔接。因为它是运动的殿堂，那里矗立着身体的祭坛。　　10:26

北京奥运会摔跤馆

淮安体育中心

北京奥运会羽毛球馆

## 2016-4-16（二）

近几年来本人对何云昌的行为艺术作品兴趣日渐浓厚，这是因为我对身体的能力和意义开始重新思考。有时候会恍惚地觉得身体虽为意识指使，但也并非行尸走肉。和意识相比较，身体的价值恰恰在于它的沉重。

身体的物质属性以及少许的沉重感，犹如一个参照世界的标尺或衡量对象的砝码，是认知的必要媒介。同时，由身体延展出来的行为既是对环境的反应，也是应变的能力。肢体表演、暗示、劳动、对抗、受虐或施暴、行动，都可能是一种身体的语言。但艺术地使用身体却不仅需要智慧和美学，还需要形而下的体会、体认、体感。

何云昌的行为艺术使用身体的方式是独具特色并且是难以超越的，这一方面缘于他优秀的对动态形式把控的能力，我以为这属于天分。比如1999年10月3日在云南安宁监狱表演的"金色阳光"；另一方面在于他超强的把身体和时空因素结合的能力，比如1999年在云南梁河的行为"移山"，我以为这属于智慧；而最重要的是对己身施压的令人叹为观止的强度，比如作品"一米民主"，还有"抱柱之信""一根肋骨"等，我以为这属于品质。

在2014年编著出版《迷途知返》一书时，通过云南艺术学院汤海涛先生获得了何云昌在1998年作品"与水对话"的原版图片。一直想亲自拜访并感谢这位当今世界最具影响力的行为艺术家。今天下午在汤海涛老师的引荐下，去草场地拜会了行为艺术家何云昌。我向他询问了我所感兴趣的几个行为的细节，比如"石头漫游记"最终那块石头的下落，以及不同下落的几种可能和结果，还有完成"一根肋骨"之后身体骨骼结构系统的状况……阿昌今天很健谈，讲述了许多作品背后的趣事，对自己一次次惊世骇俗的行为显得那么不经意、举重若轻。

23:54

教育　　　设计　　　文化批评　　　艺术

THT：和苏老师同行一次，收获良多。视角的切入不同，对问题的深掘，是苏老师学术涵养的体现！而20年不见的阿昌略显倦怠的神态，让人内心感到一丝痛楚。

F：好一阵耳旁风。

LHC：每次苏院长的文字发表，一定拜读，受益匪浅！如此自然、信手拈来的精彩点评仿佛是上苍的恩赐，然却出自苏院长之手！
宋江回复：过奖。

SMDD：从照片看，真不可貌相。

宋江：这次作家猫跟随我参观了何云昌工作室，并一直安静地坐在旁边一边摆弄游戏一边听我们畅聊。就当耳旁风吧！
LHC回复：高级的耳旁风不失为另一道风景。

阿昌和另一位重要的华人艺术家谢德庆私交甚密，同时对谢的艺术评价很高，大有英雄相惜的感觉。而这两位人物都是我关注已久的艺术家，我被他们的作品深深感动，并且深受启发。谢德庆的作品使我对个人和社会，个体所具有的社会性、反社会性有了醍醐灌顶的醒悟。而阿昌的作品令我钦佩的是其缜密的逻辑和哲学性的指向。阿昌的作品超越了社会性，充满了思辨和反诘……

4月17日，00:05

通过和阿昌近两个半小时的交流以及他和海涛的叙旧，我发现行为艺术也同样需要天赋，行为的偏执或许就是一项，而且一定要远远超过常人。

4月17日，00:11

阿昌的艺术生涯中留下了一次次的壮举，不仅脍炙人口，还留下诸多话题，有些话题将成为永久的悬念……但行为终究要仰仗身体的搏杀，当阿昌渐渐老去的时候，他如何转向？如何华丽或者悲壮的收场呢？

4月17日，00:17

行为艺术不完全是肢体叙事，营造场所的氛围和运用下意识是重要的方法。肢体叙事容易滑向平铺直叙的舞蹈，一味地依靠营造场所也容易成为环境艺术。最深刻和触动人心的就是下意识。

4月17日，00:34

S：天啊，他真的是血性极了，国内最令人难忘的行为艺术家！还有马六明，他们那个时候的东村。

宋江回复：你的感觉很好，也有自己明确的价值观。未来何去何从？

S回复：还要靠经验和时间的过滤沉淀才行，目前在工作，打算积累够物质基础，看这两三年有没有能力出国学习。

宋江回复：尊重自己，不要轻易放弃理想。

S回复：嗯，必然不会，哪怕久远。

HT：我对他所表现的艺术的强烈感受是：苦死了！肉体的最终死亡，源于苦死了！

LM：阿昌很低调！2004年中法文化年我就选他参加了我参与策划的39位艺术家在马赛中国当代艺术展"身体·中国"大型联展！

教 育　　　　设 计　　　　文化批评　　　　**艺　术**

教 育　　　　　设 计　　　　　文化批评　　　　　艺 术

## 2016-4-21

　　这是 2014 年米兰三年展设计博物馆中最重要的一个展览——"Work wear",一个以服装设计为名义的探讨现代性和人性的设计展。这个非同凡响的展览是由我所尊敬的一位长者,我的朋友 Alessandro Guerriero(亚历山德罗·圭列罗)策划的。共有六十七位世界知名的艺术家、建筑师、设计师参与了这个展览。不同职业,不同年龄段的大师们从职业和身体的角度,对现代性进行反思和批判。

　　这个展览衍生出的话题是广泛而又深刻的,它包括后现代文化语境中的在地性,后现代生产中的反批量化,还包括生产和消费,个人与社会等多个话题。

　　如今这个展览在纽约巡展,它必定会引起实用主义社会的重视。欧洲就是这样,尽管在没落,但是思想的价值和意义在这里得到了尊重。人们会为思想的推陈出新而欢呼,然后是美国和中国进行购买。

　　我一直想把这个展览移到中国,并融入部分中国元素。因为我个人认为中国不应该在这个思考层面缺席。2014 年末,我和策展人亚历山德罗夫妇一同到三年展基金会进行游说,基金会同意,但要求必须缴纳版权费。习惯于投机取巧的我当时不甘心付这份版权费,于是这个计划搁浅了……今年三年展的重启,让我又想起了这个伟大的展览,我希望经过努力在今年把它落户中国!

<div style="text-align:right">22:02</div>

　　我一直认为,服装是一个最好的表达载体。因为它和身体如此贴切。身体的表达是最为重要和关键的,它有一个本我的潜意识在驱动,在自觉。当时今日美术馆已经答应了为这个展览提供场地,可惜我自己的局限性害了自己。亡羊补牢,未为晚矣……

　　这个展览当时由华人时尚新秀苗苒推荐给我,他认为我一定会喜欢这样的展览。的确!

<div style="text-align:right">22:09</div>

教育　　　　　设　计　　　　　文化批评　　　　　艺　术

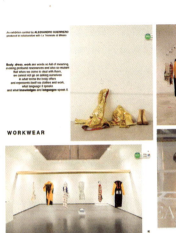

职业的多样性从什么时候开始的?记得 2013 年四月在苏黎世,正好赶上一个每年一度的节日,好像就是庆祝职业者的纪念日。全城歇业,然后是浩浩荡荡的大游行,最后点燃一个巨大的草垛,烟雾和草灰弥漫全城。这也许是职业装从日常生活中分离的开始,然后职业装就丧失了文化的属性,成为人类异化的一个证明。

23:22

从社会生物学的角度来看职业装,职业装好像是一种对人类的社会性补偿。它弥补了人体差异性的不足,使得人类得以符合社会分工的需要。而在生物界,这种分工必须要有身体差异的配合。

23:47

杜宝印 作品

## 2016-4-22

Ars Libri 是一家从事古旧书交易的公司，主要经营艺术、建筑、设计、考古、工艺美术等珍稀学术类书籍，并与全球的大学和博物馆有着重要的合作。

Ars Libri 在拉丁语中意为"书的艺术"。一方面是指他们收集整理的书籍类别和艺术有关，另一方面是指他们卓越的整理、收集书籍的能力。这个机构成立四十年以来，已经处理了许多知名学者、收藏家策展人以及考古学家的图书遗产。他们的责任是对这些珍贵的文献资料和图书进行分类、编号、打包，然后寻找可以信赖的学术机构进行托管或转让。

人类不断创造新的知识，但这些知识在图书馆中会被严格地分类，以此形成一个逻辑系统。每一本书都会在这个庞大的系统中编入一个坐标，而每一个坐标与坐标之间都有着特殊的关联。独立的学者都是嗜书如命的书虫，他们的阅读习惯和学术方向以及知识结构建立的顺序决定了他们书架的内容。并且这种个人视角下的收集是人类知识结构形成的重要参照和组成部分。

今天上午偶然地代替同事负责接待了来自美国 Ars Libri 的两位书商——Seibel 和 Rutter。他们的职业素养之高令我钦佩，而他们所从事的这项工作也令我肃然起敬并深受启发。

即使在信息化的时代，图书馆的作用依然是不可替代的。在大学里更是如此，图书馆依然处于校园的中心，扮演着核心的作用和处于圣殿的位置。而这个机构就是帮助大学建设图书馆，一方面调整图书的结构，另一方面丰富馆藏内容。

我很喜欢老外的直率，不用猜测、兜圈子。这次也是如此，他们开门见山地介绍自己就是一种特别的书商。说白了就是以图书的生意来谋生的，他们会根据图书馆现有的状况提出建议并寻找资源，再进行编号、打包、运输的工作。最后他们会从总的份

额中收取佣金和服务费用。 19:03

　　这个公司近年来帮助中国的高校图书馆也做了许多工作，比如浙江大学、中山大学、中央美院、中国美院、广州美院等。我询问了一下他们对中国艺术学院图书馆内容的印象，他们的回答颇为有趣。他们认为中国的美术学院藏书，在世界现代美术史部分有着严重的缺陷，并且理论方面的外文书籍太少。 19:09

　　这个偶然的工作令我大开眼界，我突然意识到："职业精神乃职业之母！" 19:20

教 育　　　　设 计　　　　文化批评　　　　艺 术

教育　　　设　计　　　文化批评　　　艺　术

## 2016-4-23

卜冲是建筑系的老师，常常以建筑草图的形式来对日常生活进行描述和分析。我把这种轻松愉快的表达形式看作一种微观社会学写生，它生动反映了小圈子里的社会生活常态，也抽象地提炼出了人与人之间的社会关系。在这些草图中，人们总是围绕着一张桌子开会或就餐，这也是人类聚集的主要方式。人们就是围坐在一个狭小的空间相逢、相识、相信、相约、相伴、相守，甚至是相亲、相爱……有时候还会对峙、对阵、对视、对战、对决、对立，甚至剑拔弩张、拔刀相向……但更多的时候是在这种仪式下进行问题的协商、协调、协议、协管、协定。

建筑草图是一种专业语言，用于大众文化的表达蛮有意思，有几分机械，几分刻板，荒诞地理性表达。同时建筑草图的一个特点是以空间为主体。现代主义开始之后建筑师的思考方式是以空间为核心的，空间中的要素有大小、形状、方位、格局、内容、关系等。空间既是功能的容器，又是社会的载体。

卜冲是我大学时期的同班同学，后来一起留校任教并同在一个狭小的宿舍共同生活三年。他是一个妙趣横生的人，喜欢用手绘图来表达生活中的一切。卜冲的草图画得生动，生动在于其中的细节，而且这些细节也是在对空间的关照之下而逐步深入的。看看草图里的批注，还有人物之间的对白，正是这些文字对空间氛围的再现起到了至关重要的作用。

11:50

中国的空间里暗藏玄机，不同的空间形态比如：长方形桌子、方桌、圆桌；不同的内容比如：会议、酒席、课堂；不同的角色比如：教授、讲师、局长、院长、秘书都有不同的安排，这几乎就是社会的任命，令人无法抗拒。

12:06

GX：手稿收藏吧。

教 育　　　设 计　　　文化批评　　　艺 术

| 教 育 | 设 计 | 文化批评 | 艺 术 |

建筑制图是建筑设计表达的语言,它是建筑草图的重要组成部分。卜冲的这个草图系列就是,制图与投影、透视还有连环画的混合体。 12:22

突然发现第八张草图有点令人费解,办公套间里的卫生间里还有卫生间,卫生间里还是双蹲坑!时空错乱啦。 12:52

LYC 回复:觉得是开会开小差了。

宋江 回复:有两桌是饭局。

LYC 回复:有点俯视众生的劲儿。

ZLF 回复:应该是一个小开间里挤下了男女厕。这样的记录可不可以当成法庭上承认证据?

QGY:角度视点还真是很不一样。

A:有意思。

JJ:微课堂。

PC:注意隐私。

宋江 回复:都是从你朋友圈扒来的,早就没隐私了。

《天堂系列》 付磊

| 教育 | 设计 | 文化批评 | **艺 术** |

### 2016-4-26

　　吴高钟新作——《大屏风》，苟延残喘的文化符号在资本利刃的盘剥下做着最后的挣扎，去除了文化遮羞的隐私何处栖身，极简的结构如何支撑着弱不禁风的传统……　　20:18

　　表面上看，吴高钟的作品涉及日常生活中的物品，有设计之嫌。其实不然，因为批判性的有或无就是辨别艺术和设计最重要的标志。这樘令人匪夷所思的屏风在功能上是脆弱的，几乎堕落到了设计原则的底线。同时在美学方面，它分明站在了设计美学的反面，以功能上的残缺和败落获得人们对问题的关注。艺术总是提出问题，而设计是用来解决问题！不是这样么？　　22:55

　　现代设计中的技术推动的是工程，而当代艺术中技艺探讨的是物理。这是艺术和设计价值观上的区别。　　23:29

　　传统文化必须接受理性的拷打，但这种拷打的程度要拿捏得当，否则就是一地碎屑。因为有可能的是，理性的过度也是一场灾难。　　4月27日，08:59

　　设计作品中的工艺追求对生理习性、审美经验的尊重和延续，艺术作品中的工艺处理却在寻求经验的对立和反叛，逻辑的悖论……这种对照、比对、对抗恰是艺术产生张力的机制。
　　　　　　　　　　　　　　　　　　4月27日，13:24

---

SDY：看它的第一眼，就已明白它是件艺术作品！我虽不认识吴先生，但相信他应该是位艺术家而非设计师。如同您说的"批判性"在这屏风上表露无遗。除去中间的传统菱花，这屏风的结构和造型，在国内最受诟病的医疗单位中经常出现。进过国内的医院几次，印象极差，所以只要看到医用屏风，所有代表国内因医院而起的种种厌恶随之而生。这屏风所表现的残缺、败落、苦涩的美，皆是感性的。

SDY 回复：准确的分析！在 20 世纪 90 年代出现的 Droog Design（荷兰）那些介于艺术和设计之间的作品，在当时的确令我惊艳和情不自禁地追捧过。杰出的作品在吸引目光的同时，暗藏着巨大的"杀伤力"。

SMDD 回复：从已知走出，甩开羁绊，就是新生。

XG：似乎设计与技术像兄弟，与艺术更像情敌。

QJG：瘦骨嶙峋。

M：像木乃伊。

CHZ：去年艺博会见过他的作品。

SDY：佳作！发自内心的欣赏！

J：应该取名"木乃伊"。

教　育　　　　设　计　　　　文化批评　　　　**艺　术**

2016-4-27

该内容已被发布者删除

　　虽然种群庞大，动辄成千上万，但苍蝇和蚂蚁还是不一样。在蚂蚁身上我们可以看到严明的纪律，还有明确的社会分工，蚂蚁之间有利他主义精神的光芒。而这些苍蝇都没有，苍蝇是利益至上的族群，它们乱哄哄地一窝蜂般来，一窝蜂般去，只为追逐利益。

　　但苍蝇敏感，对于机会，对于即将袭来的危险……所以统治苍蝇帝国不容易，非威逼而更是靠利诱。但几十万乃至上百万苍蝇毕竟是个惊人的数量，在今天的社会里数量很重要。华姓艺术家绑架了如此庞大数量的苍蝇，实属不易，他俨然是个领袖。艺术家依靠空间的限定来控制这些苍蝇，释放的一刹那，空间里就会立刻充满获得自由的欢呼。而在"百万雄师过大江"的那个项目里，因自由的代价过大还有几分悲壮的产生，让这份荒诞里增添了少许的凝重。　　　　　　　　　　　　　　　　21:35

　　过去我看过他的趴活儿日记，但是这几个苍蝇项目的确震惊了我，尤其在渡江的过程中他是永不沉没的一个偶像，是所有苍蝇的大救星。　　　　　　　　　　　　　　　　　　21:43

QH 回复：离开他就会死。

宋江：好像朝鲜有一首歌颂领袖的歌曲叫："离开他我们会死"。

QH 回复：这歌我找找。

QH：听过。

"他亲密的情谊，在心间流淌，睡着醒着，呼吸间温暖的心，我们信任他像天一样高的德行，我们都跟随他生活啊。没有他我们活不了，金正恩同志，没有他，活不了，我们活不了，我们的命运，金正恩同志，没有他的话，我们活不了。"

教 育　　　　设 计　　　　文化批评　　　　**艺 术**

BY：这个人了不起！

宋江回复：了不起，尤其在即将开始的新作品里，领袖将遭遇群众的挑战。

BY 回复：他对现实主义的彻底批判及创作材料的创新展现了中国人在巨大压力下的想象力和创造力。其批判性和预言性是一个艺术新时代的号角！继续关注！

宋江：如果说"百万雄师过大江"这个作品表现了艺术家超凡的表演才华的话，那么在中央美术馆里的那个作品则显示了艺术家的驾驭空间语言的卓越才华。在一个既定的语境里，释放海量的异质因素，从而使之激活了原有因素的活力，创造了一个共赢的局面。而由于艺术家和沃霍尔相比身份卑微，因此他当是最大的赢家。 22:37

BY：精彩！

宋江："百万雄师过大江"还折射出政治韬略和空间、个体能力之间的精妙的关系。疆域对自由的限定；政治承诺的虚伪和不靠谱，群众的鼓噪和领袖的威严相互的衬托……

BY 回复：你可以写系列微论。 23:06

宋江回复：谢谢北野兄鼓励。

宋江：《吕氏春秋》仲春纪第二，"功名"中曰："大寒既至，民暖是利；大热在上，民清是走。故民无常处，见利之聚，无知去。"这么看，艺术家使用苍蝇，可谓用对了"人"。

BY 回复：我最喜欢的古书。中国古代精神都在其中。 23:16

QH：注意，最近是苍蝇老虎一起打……这么多苍蝇，怎么打？

宋江：这个作品的风险几乎为零，因为不会有人为那几十、上百万丧命的苍蝇担心、挂念、鸣冤。想起来 2007 年带学生参加上海双年展，那次使用了二十万只蚂蚁。后来我担心死亡过多会招来攻击，开展一个星期就匆忙撤展了…… 23:29

BY 回复：有历史啊！

| 教 育 | 设 计 | 文化批评 | 艺 术 |

《苍蝇帝国》

材质：影像和图片

作者：华韡华

时间：2013年9月29日

地点：北京中央美术学院美术馆

过程：在安迪·沃霍尔展览的开幕式时，在现场放飞40万只自己饲养的无菌苍蝇，让开幕式中断，让所有来参加开幕式的人离开开幕式现场。

创作主旨：在现在的生存环境里把在别人看来不靠谱的事情一件一件地以艺术的方式去做，力求刺破当下的社会法则和规矩。

华韡华

2015.12.26

教 育    设 计    文化批评    **艺 术**

《百万雄师过大江》

通过这行为作品探讨集体的无意识行为和后果,对历史进行反思。

华韡华作品

实施时间:2014 年 7 月 5 日

材料:200 万只活体无菌工程苍蝇(用 100 万只),200 厘米×150 厘米竹排一个,白色睡衣一件,2 公斤铁锚一个,登山绳 100 米,30 米长驳船一艘,摄像机 3 台,偷拍机器一台,相机 3 台,三脚架 6 个,航拍无人机一个,摄像机摇臂一个,救生衣 10 个(摄影师和工作人员用)。

实施过程:我披着一件白色浴袍站在竹筏上,把 100 万只苍蝇放在脚底的周围,让竹排随着水流漂流,(水流速度太快,我用 100 米长的登山绳,2 公斤重的铁锚抛在水里,保证筏子在水面的平衡,减缓漂流速度。)当天天气非常阴沉,下着小雨。带去的 100 万只苍蝇全部壮烈牺牲。苍蝇的直线飞行距离只有 7 米,苍蝇一般从起点飞出去之后还要飞回来,等于整个只有 15 米,不停下来就会累死,他飞完这个距离,要找落脚点休息。但是江面上风很大,他飞出去之后发现飞不回来,就直接掉在水里了。竹排周围的水面上全都是苍蝇尸体。

作品涉及雕塑,装置,行为,影像,图片,绘画。在艺术生活的过程中,开过黑车、撞过树、做过梦、养过苍蝇、做过国王、偷过大米、打肿脸充过胖子、练过仙丹、演绎过主席、蹲过看守所。我做的事是在现在的生存环境里把在别人看来不靠谱的事情一件一件地以自己的方式去做,力求刺破当下的不合时宜的社会法则和规矩,彰显灵魂的自由和人性的正义。

## 2016-5-11

**建筑结构 | 既不高也不远的妹岛作品其实最难做，且看结构师如何实现**

在前两周的推送中，我们先后介绍了结构大牛 Christoph Gengnagel 完成的作品——"世界上最大的悬

我几乎目睹了这个项目建造的各个阶段，但依然对它充满好奇，而一些悬念直到 2011 年西泽立卫来访清华时，在晚间的对话中才得到最令人信服的解释。

第一次看到这个工地时，也是我第一次对 EPFL（瑞士洛桑联邦理工学院）的访问。瑞士人的工程控制能力是全球第一流的，瑞士大学的建筑教育注重对工程的训练。这包括建造能力的培养、建造意识的培育和工程知识的积累。EPFL 是世界理工类大学中的佼佼者，也是近些年世界大学排名进步最快的学校。该校的建筑系有着优秀传统和精英意识，楼下的学生餐厅是以勒·柯布西耶的名字命名的，这是瑞士法语区建筑学教育不得不强调的历史姻缘，它将激励着一代又一代的后人向伟大的先驱学习。

EPFL 中的许多教授都在苏黎世和洛桑之间奔波着，他们至今仍然在两个学校同时兼课。

我那时的合作伙伴迪尔兹教授是一位风度翩翩的学者，他是德梅隆·赫尔佐格早期事务所的合伙人。从他的办公室窗口望出去，正好可以看到在建中的劳力士中心。我就这样每年一次去看望这个造型独特的建筑，对它的结构做着各种猜测……

妹岛和世和西泽立卫获得普利兹克奖后，我主持了西泽立卫来清华的演讲，劳力士中心自然是他的主要讲座内容之一。最开始我一直以为劳力士的屋顶是壳体结构，但有一次在迪尔兹的办公室目测它的厚度时产生了疑虑。那一次通过目测我发现屋顶的厚度几乎接近 400mm，依据自己的结构知识，我想这个屋顶绝

教 育　　　　设 计　　　　文化批评　　　　艺 术

对不会是薄壳结构，那么它是什么呢？

　　在晚间的对话沙龙中，我的大学同学——中元国际的王长刚先生对此问了一个问题。看得出来，西泽立卫不太情愿，但还是向大家介绍了屋顶的做法。原来是利用木结构构筑出来的一个曲面屋顶，纵横交错的木梁完成了这个生动的造型。如此一来，屋顶轻盈了许多……

21:36

　　一次我推荐一起同行的一群人去看这个了不起的建筑，但从大家观后的表情来看，许多人觉得大失所望。因为在许多中国人看来，这个建筑有什么了不起的！中国高大上的建筑多了去了，华丽无比的、造价奇高的、体量巨大的、高度使人瞻仰的、行政级别最高的……国人的底气多来自于依靠物质砝码获得的能量，对于劳力士中心这种复杂的集成和精微的、不计成本的计算以及精密的建造，早已失去了价值的判断。

　　对文化内涵的穷追不舍是建造迷失的另一个病因，而这个，劳力士中心也没有。物质和文化的缺失是一些人觉得它乏味的重要原因。

23:10

YY：天呐，里面竟然这么复杂。

HY：好的建筑是要兼容人的感受空间。

CP 回复：每当我看到高大上的中国建筑，都会为他们感到惋惜。搞不懂国人是什么心态和审美？

CP Emma 回复：说得好！

FYL：是否掺加在清混中的纤维也起到一定的保温作用呢？

宋江回复：是为了增强钢筋和混凝土的结合力，就像鱼刺和鱼肉的关系一样。

CD：他们更醉心于专业完成，可以运用刺绣的态度打造精品。我们特别追求标新立异，获得一惊一乍的效果，以期待得到认可。原因是，一个已经很自信，另一个从未自信过。

| 教育 | 设计 | 文化批评 | 艺术 |

## 2016-5-13

**T-MArt影像工作室 | 学生作品推荐2 -李庆宇**

[个人信息] 李庆宇1990年4月7日清华大学美术学院信息艺术设计系摄影专业本科三年级清华大学T-

  艺术语言和日常生活语言的关系，就像是鸡和蛋的关系，到底是鸡生蛋还是蛋生鸡？鬼知道！一般意义上说，生活是艺术之母，艺术语言是对日常生活语言的提炼、抽象，是对传统语言结构的改良甚至反叛。所以人们大多认为艺术语言是相对滞后发展的，但是我认为不尽然如此这般。新媒体的语言也许是从艺术语言的派生和建构开始的，然后是在商业和日常生活中的推广。T-MArt 影像工作室展示给我们的这些同学的作品，就是在喃喃自语中寻找新语言的艺术实践。   18:26

  新媒体技术给我们提供了观察世界的新视角，改变了观察中时间和空间的参数，还有结构组成的次序等。同时也提供了表达自我的新方式。这一切如同饮食结构发生变化后，口味的转向，存在着太多的可能性。   19:00

  艺术语言和日常语言的关系，还有点像雪茄和柴火、药和食品、酒和饮料一般，不可缺少，但也不能过度依赖。   19:07

HT：深奥。

      LT：赞！

            HT 回复：在您的一些文字辅助下，看懂一点一些以往看不懂的东西。尤其前次关于结构的文字。突然理解了那个感觉耗材奇怪的建筑。

教育    设计    文化批评    艺术

## 2016-5-15

透视全球13所最具创新性的学校——面对问题及挑战，我们需要什么样的学校系统？

编者按：面对人类社会的问题及挑战，未来我们需要什么样的学校系统？科技内幕资讯网（Techinside

传统的教育模式完成阶段性目标之后开始出现诸多的反动性，它对社会继续完善和个人多样化的成长变成了一种阻碍。所以变革已经悄然开始了，不仅是高等教育处于变革的风口浪尖上，高中、初中，甚至小学也开始创造性地寻找新的教育模式。

没有人敢拿孩子们的成长阶段冒险，相信这些学校都是经过深思熟虑的。在这13所特立独行的学校中，美国的学校所占的比例超过了半数，达到了7所。然后是欧洲，有3所学校来自那里。南美洲、非洲和亚洲各有一所。

当我们放开马力紧紧跟随美国的教育发展步伐向现代化高歌猛进时，美国的教育已经展开了自我的批判和行动。这就是一个强大的教育文化中自我修正的机制和意识的表现，它总是在对现实的质疑中走向未来。

看上去欧洲的变化要稍微谨慎一些，活跃的还是这些边缘性的国家。南美、亚洲和非洲的情况似乎是对无法现代化而采取的非常手段，但是看得出来这些办学是有效的。教育对人类社会建设发展的重要作用不言而喻，但是现代化的教育以科学的名义所建立的高效模式的确令人怀疑，它忽略了人类地域环境和个体之间的差异性。在未来，这却是最为重要的尊重。    20:57

尼日利亚和柬埔寨的那两个学校，在我讲形态研究课程时是学生喜欢分析的案例。教育模式的创新和空间形态关联紧密，前者决定着后者。空间必须对教育理念的变化作出积极的响应。    21:05

QS：相比之下，我们的教育更注重功、名、利，以致丧失了教育的本质！许多项目其实是在圈钱，是在沽名钓誉！许多政策是为了功名、利己，而失去了真正的公允。

BY：教育未来可能不是知识灌输而是思想方法及创新思维训练！

## 2016-5-18

**魏勇：教育的力量来自教师的真实存在**

我是谁？这个古老的哲学问题成了现代教学的问题。课堂上的那个"我"是真正的"我"吗？如果我们问

何谓教师的真实存在？我们是否应该在课堂和课堂之外继续分裂下去？还是应该中止那些言不由衷的表演。教育不仅是意识层面的交流，还有下意识的，只是下意识交流的意义和价值被忽略了、否定了，以至于我们无法无天地以掩饰、伪装、表演的方式进行教育，于是许多生动的、差别化的、具体的形式消失了。取而代之的是一种默契，在规范之下的不得已而为之的默契。

"教育教学归根到底是人学，教育是对人的研究，只有认识了自我，才能够真正认识他人。对人的认识是不分学科的，必然是整体的，只是在输出我们的认识时才因为学科的差异而有所侧重，语文侧重于想象和审美，历史侧重于证据和理性，政治侧重于公民意识和哲理，所有这些差异都有一个共同的寄托——完整的自我。"

19:06

好的老师在对待每一次教育旅程的时候，往往充满期待，并有几分惶恐和焦虑。因为他们深刻地理解教育的本质。

19:12

为了社会的教育和为了"人"的教育，本质上是一致的。因为好的"人"是好社会的基本构成，甚至是好制度的基础和准备。

20:02

教 育　　　　设 计　　　　文化批评　　　　艺 术

## 2016-5-19

　　6月18日，Giorgio Armani剧场将首次为华人新秀苗苒开放。苗苒的服装秀将掀开米兰时装周的序幕，这是一个领域的事件，一个个人新的开始。

　　苗的成功比我七年前的预测提前了三年！祝贺他！　　20:30

　　一切源于天赋和独立的人格。所以教育到底是灌输、说教，还是发现、呵护、对话？这是个问题，又不是个问题！　　20:40

　　今天下午在意大利驻华使馆教育处，我和教育处的官员又一次提到了苗的成功，这是马可波罗计划的硕果。　　20:43

　　现代性质的教育在一个普遍性个人认同的时代遭遇到了挑战，全方位的挑战。所以未来的教育何去何从，是一个不言而喻的事情。　　20:57

　　现代性的教育建立在人类祛魅的观念之上，所以它的根本问题是对人的蔑视。这种观念导致人成为没有灵性的被教育的对象。观念决定方法，所以教育之后的教育应当回归到人——有灵性、自觉的人！　　21:02

　　在后现代的文化语境中，人格既是人格又非人格！　　21:04

　　因此，未来的课堂、未来的教师，我想对他们（也对自己）说：放下你的教鞭！　　21:08

教育　　　　设计　　　　文化批评　　　　艺术

## 2016-5-29

**为什么世界一流大学不爱招中国老师?**

最近,两件事再次引发我对中国教育的担忧。一是,前不久跟一位美国名牌大学金融教授谈博士研究生

淡出一流学术研究的圈子,如何影响世界?根据现象、问题反推,发现根源在于传统儒教文化。中庸和孝顺之道虽对维系社会的稳定发挥了恒久且巨大的作用,但今天在全球化的格局和思维中不灵了。所以先赢得竞争再谈复兴吧,也许越专注于复兴就离目标越远。

08:57

出自不同系统的人才能否进入精英阶层,能否执掌传道、授业、解惑的门户?乃是对教育的一个有力证明。文化环境是教育的重要因素。

09:08

我高考时自己报的志愿如下:1、地质 2、生物 3、核物理 4、建筑学。第一志愿选地质专业是因为自己不喜欢安分的生活,但被父母果断制止了。

09:18

还有一个更令人担心的事情,就是汉语也逐渐疏离最重要的科学、人文、艺术的圈子。早有学者呼吁注意这一点。但是对于原因,却未能深刻分析汉语本身对于研究的局限性。

10:22

| 教育 | 设计 | 文化批评 | 艺术 |

### 2016-6-1

文献资料:"世界电影论坛"之《哲学电影》特辑（上）

广义上的哲学电影，就是指含有哲学思考和哲理元素的一切电影；而狭义上的哲学电影，则是指旨在表

这是一场关于哲学电影的讨论,哲学电影的核心是阐释哲学,电影只是载体,情节也是载体。所以哲学电影并非有哲学意义的电影,前者是主动的、自觉的,后者是朴素的、无意识的。在我的记忆中,《黑客帝国》和《少年派漂流记》是哲学电影的代表,让人过目不忘,如同一个迷宫。 23:46

这次讨论让我大开眼界,首先认识到电影的世界尚存在着一个孤岛——哲学电影,我为自己的孤陋寡闻而感到惭愧和失落。我错过了那列疾驶中的火车,等待下一班吧。 6月2日，10:22

《云之上4》 55cm×75cm 水彩 陈流

教 育　　设 计　　文化批评　　艺 术

### 2016-6-2

**清华大学第十五届"良师益友"获奖教师名单公布**

清华大学"良师益友"活动自1998年开展以来,至今已进行了15届。活动旨在通过广大研究生投票选

　　自2002年起至今,我已经完成指导的和正在指导的硕士共计45人,博后4人,访问学者20余人。而今天闻知获此殊荣,自觉有一半欣慰,一半惭愧。

　　实际上自己的进步一直伴随着指导学生的历程,就是说我在指导中也从学生那里获得了诸多的信息,接受了许多的激励。我最骄傲的地方并非知识的广博和思维的缜密,而在于自己能认识到教师个人的局限性,这是时代对教师这种职位最沉重的打击。所以平等意识是多么重要,尊重自己,也尊重学生。每每带着好奇心接触新的学生,以期发现异样的闪光。带着一种莫名其妙的恐慌登台授课,因为你所抛出的陈旧的东西注定有去无回,而对于教师来说,总是期待着回响。

　　今天做良师难!但若具有平等的意识,做益友容易……　20:58

　　教过的学生差异很大,这是先天和环境所致,没什么不好,我的责任就是力图使他们成为最好的自己。有时迟钝的不一定比聪颖的要差,"钝"也是一种品质,尤其对环境因素反应的迟钝会成为佑护内心的一部分城池,这一些人或许能走得更远。　21:55

　　学院海归青年教师周艳阳老师回国任教一年之后,我曾经问过她回来教学一年的最大感受是什么。当时她的回答使我很受启发,她说:"自己感觉最大的区别是,我们学校知识传播的方式不够民主。"这句话的言外之意,就是知识是自上而下传播的,而非横向的交互式的流动。并且态度上是强制性的、不容置疑的。所以当你认为教育最终的目标是培养自觉时,就会以讨论的方式去传播自己的想法。　23:28

文化批评

该内容已被发布者删除

  对现代社会进行不断地抽象，最终会显现出现代性的魅影。从笛卡尔的"我思故我在"的惊觉到黑格尔的理性的极端推崇，经历了许多年时间，哲学家终于发觉到了现代性的核心——理性。并且，被哲学家定义作为实存性的理性是可以通过学习、思考获得的，这是人不必通过某种恩赐，而主要依靠自己的努力获得的自我驱动、自我解放的能力。

  所以理性既是现代社会的标志，又是形成批判现代社会机制的最根本因素。理性是明晰的，但作用有其两面性。因为在个体的人启蒙和自觉的过程中，会出现诸多的可能，产生诸多的问题。现代社会中理性是至上的，但它却可能是埋葬现代社会最主要的一双手。

17:35

  用这个根本性标准来衡量，中国社会的现代化还处在偏瘫状态，一部分活跃，一部分麻痹，一部分已经走向死亡。当年四个现代化的提出，少了一条最重要的——人的现代化！人的现代化标准就是思想观念的现代化，即理性思维所带动的人的自觉、自尊、自律、自强。

17:59

  与许多现代国家的习惯性思考相对应，我的周围有许多习惯性不思考者，他们逆来顺受，他们习惯接受而不是去质疑、推测、决定。他们丧失了自己的主动性、能动性。历史上，迷信领袖的国家一向如此。个人不相信自己的结果就是一个蒙昧的社会状态。

18:31

| 教育 | 设计 | 文化批评 | 艺术 |

## 2016-6-5

**叔本华 | 读书是别人代替我们思想**

  大学时代有设计图书馆的作业，于是一位同学使用象征性语言把图书馆书库做在下方，如台阶一般。而阅览室则放在书库的上边，并在图纸上书写马克思的一段名言："书籍是人类进步的阶梯"。

  读书的确是人类启蒙、进步的重要开始，但是随着阅读资历的延伸，我应当对阅读重新进行审视。叔本华的这一段陈述很精彩，令我受益。他提出了阅读的另一种可能，另一种后果。那就是不加甄别地读书，一味地读书，像书虫一样啃书、噬书，我们不仅不会进步，还有可能由此变得愚蠢。因为阅读是沉浸在他人思想的一种行为，此时此刻我们的思维自觉呈现出来的是惰性。而长时间不假思索的阅读，是思想麻木的病因。

  叔本华对劳动进行了适度的赞美，他认为劳动的过程中思想倒是自由自主的。所以身体和思维既是人们思想的特殊途径，也是教育的重要方式。 09:55

  "绝不滥读"是阅读进入高级阶段的注意事项，那么如何做到这样呢？叔本华提出了许多建议。首先要注意到思想的形式不是语言的华丽，思想是深刻的，而华丽的辞藻是肤浅的，它仅仅是思想的一种表面形式。 10:02

  但是对于大多数学生，我还是鼓励他们多阅读。不爱阅读的学生思考问题的方式常常散乱，不着边际，并且缺少知识的支撑。 10:38

  别认为新出版的书就一定代表着新的认识，承载着新的思想。要知道思想不是点子、好主意，产生一种思想需要时间，甚至是很长很长的时间。经世致用的思想就像生长极慢的大树，但比石头还坚硬、密实，也可以像石头一样恒久存在。 15:50

## 2016-6-8

**他是良师，亦是好友——美术学院苏丹老师**

一起来看看美术学院"良师益友"获得者苏丹老师的分享吧~

  昨天上午应邀参加了美院研究生组织的一个"微沙龙"的活动，地点在经管学院精致的咖啡厅里。这个活动是学生们为我而组织的，充满善意。他们希望搭建这个可以和其他学科广泛交流的平台，促进思想交流、学科融通。

  我觉得这次沙龙话题广阔，氛围轻松，是具有时代气息的另一种课堂。过去听说四川美院的一些课程就在茶馆里进行，我倒觉得未尝不可，只是成本高一些罢。

  在综合性大学里，师生之间的交流对教师而言更具挑战性。因为学科的多样性，使得对话对象具有很强的不确定性，对教师的知识储备和贯通性解释能力有比较高的要求，尤其像清华这样的学校。而更为重要的是教师立场、观点、观念的明确和清晰，这是应对挑战极关键的要素。  22:04

  还有一个突出的感受就是经管学院的咖啡厅比美院的专业，无论空间设计、咖啡质量、服务还是氛围。我坚信，咖啡厅的水准反映着一个学科的国际化程度。  22:10

  美院的同学们希望通过这样的活动方式促进师生交流，同时能够助力我在良师益友的活动中走得更远。谢谢他们精心的组织策划！  22:13

## 2016-6-9

**叔本华 | 从生活中突围**

|成为你自己作者：尼采一个看过许多国家、民族以及世界许多地方的旅行家，若有人问他，他在各处

叔本华的这些短句会迅速提升每个人的自我意识，内省、观照自己才是忘我的开始。因为最终你会发现，变换一下视角的话，每一个人都是宇宙的中心。没有个人，就无所谓外在的一切，内在的觉醒乃是一切具有意义的条件。

这位伟大的艺术家从东方思想中获得了许多启示，尤其引用的出自印度教《奥义书》中那句讲得实在是精彩——"我就是万物，除我之外，没有其他；一切都是因我而起。" 23:03

《奥义书》的深刻是令人震惊的，其中关于世界的许多描述竟然都在纷纷被今天的科学证明着。同时一个悲催的事实就凸显了出来：两千多年前的人，因为仰望星空而智慧；今天的人们，因为纠缠在社会和日常生活中而愚蠢。 23:13

超越日常生活的劳碌和庸常，因为唯有思考才会从伴随生命终结而来的铁幕中突围，才会摆脱临终前的恐惧。孤独是思考突破的形态，因为唯有独处方可能升华。 23:50

教育　　　设　计　　　文化批评　　　艺　术

## 2016-6-16

"上下班书院"（2005年3月~2006年3月），一个短暂的空间实践和一次人生的挥霍。这个院子原是一个提炼白银的小车间，后被七星集团物流公司用以堆放垃圾之地。2004年冬天的一次偶然路过，我就透过它破败不堪的院门看到了它天生丽质的一面，尽管当时它满面尘垢。后来和物流公司谈妥租用此地，经过一番翻新和改造开办了"上下班书院"。

　　开办书院的目的在于利用空间的魅力吸引四方鸿儒，进行学习和交流。同时利用空间的特征和外围的环境，举办当代艺术的展览活动。在第二届"大山子艺术节"中，"上下班书院"是798空间改造的明星，同时举办了多场文化艺术活动。包括国乐古曲的雅集、当代艺术群展、行为艺术、当代艺术样板图式对服装的转换展演、国际实验电影沙龙，还有国际建筑文化沙龙等。可谓潮起潮落，精彩纷呈。

　　但读书会却一直是个空梦，因为每日里门庭若市的喧闹让人难以拥有片刻的安宁。但美好的瞬间还是会时不时地闪现在这澎湃热烈的氛围中，一旦抓住了，它就成为一生难以忘怀的记忆。

　　每至黄昏，被大家戏称为文化动物园的798社区开始逐渐安静下来，于是它昔日里的环境意象就开始从四下里集聚、浮现。一只白猫会准时出现在上方的工业管道上，它从容地穿过，完全无视我和那些满布空间角落的艺术品的存在。它的雍容和自信使我自惭形秽，意识到它才是这里的主人，就像那些身着工装的人们。夜里会有萤火虫从竹林中飞出，然后如同谣言一样散布出去，引起唏嘘不已的感慨……

　　夏日是池塘里的荷花和睡莲峥嵘的岁月，它们将丰腴的身姿探出荷池，或从水底的沉睡中苏醒，浮出水面招蜂引蝶……鸟雀在院子里没人的时候，会反反复复降临，又在风吹草动的瞬间

飞走,它们是空间出现权力真空时的主宰,叽叽喳喳地议论着朝政……

　　秋天来临时,一种悲凉自远方袭来,虽衔枚疾走,但铮铮有声。于是树叶成群地落下,铺作在地上,等待成肥,等待强劲的秋风召唤它们不死的灵魂。

00:38

　　从设计手法上看,"上下班书院"的设计手段还是倚重空间的切分组合,资金的匮乏总是智慧闪烁的激火石。在这个狭小的天地里,空间在墙体的切割中分化出了内外、左右、公共和私密;而带着轨道滑动的铁门又不断开启和闭合,快速转换着空间的属性。也正因为如此,每一个空间的性格都是含混的、暧昧的,而这对于睡眠这样明确的功能来说,就成为一个笑里藏刀的杀手。一年中,我只在那个卧室睡过一晚,辗转反侧直至东方既白。

01:13

教　育　　　　设　计　　　　文化批评　　　　艺　术

教　育　　　　设　计　　　　文化批评　　　　艺　术

2016-7-3

我是先读了陈燕女士写的《王西麟的音乐人生》一书，后开始关注这位当代音乐巨匠的。昨天经由沉睡先生引荐，倾听了他两个小时的讲座，然后又借私宴长谈良久。在我眼中这位年近八十的老者，俨然是个巨人。他的思想深邃，表达坦率、直接，对音乐的认识具有历史的维度。同时他是一个感觉相当敏锐，并内心波澜壮阔之人。正如我所预料的那样，对于这样的人，仅仅依靠聆听其作品是远远不够的，读几篇相关文字也不够，面对面的交流是必要的，这将成为一种永恒的记忆。王老师的感染力极强，这种感染力持续在空间中释放，并不因场所的变更而改变，他是一个可以影响、决定空间的强人。

王西麟，一个陌生的名字，中国当代具有独特意义的代表性交响乐作曲家，国家一级作曲，2016年德国黑森州中国音乐节驻节作曲家。

曾举办过8次个人交响乐作品音乐会，三次获得国家交响乐创作最高奖，他最重要的代表作品之一《第四交响曲》（Op.38）在世界演出16次，他的作品近年来多次在欧洲上演，尤其是2010年在瑞士第十届"文化风景线"国际艺术节上首演的委约作品《钢琴协奏曲》获得了极大成功。王西麟于2007年被德国《MGG音乐大辞典第17卷》收录在中国作曲家条目，并于2014年成为德国朔特音乐出版社签约作曲家。

我最喜欢的是《黑衣人歌》，这首歌曲宣泄出了一种黑色的力量，这种力量一直存在于历史，和中国社会中。它有着农耕文化中那种野蛮的力量，也有着人类社会复杂性所酝酿的神秘感。我为自己过去不了解这首二十年前所作的歌曲而感到羞愧。 20:22

昨天席间王西麟先生问我对他的第五交响乐的看法，我潦草地谈了一下对他把中国民间地方戏因素转化的感受。我觉得这是

教育　　　　设计　　　　文化批评　　　　**艺术**

一个根本性立场的问题，这一点让他的音乐更独特，更有力量感。还有就是批判性对音乐的影响，既是结构层面的，也有表层的。他的音乐是真正现实主义的音乐，深刻地、无情地表现出了中国文化的矛盾状态和社会的冲突。

21:40

LT: 看不像80岁，年轻。

　　我觉得中国不能没有交响乐，它或许真是人类文明的一个标志。但我不觉得中国人具有交响乐的思维，或是和这种思维对话的习惯。音乐对于中国人来说，更多的是一种休闲、娱乐，片刻内省的助力。我们喜欢片段化的、碎片化的音律，而非逻辑、组织、结构这些内在的、整体性的音乐要素。所以我更喜欢《黑衣人歌》这样的小品。

22:41

杜宝印 作品

教 育　　　　　设 计　　　　　文化批评　　　　艺 术

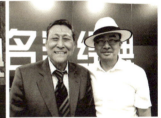

教 育　　　　设 计　　　　文化批评　　　　**艺 术**

## 2016-7-6

焚书者秦之始皇帝，撕书者艺术家李枪是也。始皇的焚书意在消灭思想的纸本，坑儒则是根除思想的肉本。比较起来，消灭纸本是最为彻底、最为毒辣的行动。

李枪撕书或许也有对部分图书的敌意，但绝非是针对思想的繁荣。我的印象里，李枪所撕的都是期刊。这类纸本，是书籍中的另类群体。它们被资本和时间还有意识形态所绑架，再奴役同样被资本和时间所绑架的我们。时间是期刊的最大敌人，时间一过，这些编辑精心、装帧漂亮的"图书"就丧失了价值，但是它们使用的纸张却远优于真正的书籍，这是期刊垂死挣扎的努力。所以它们的华丽，实乃一种绝望的悲号。

李枪是期刊的另一个敌人，他年复一年、日复一日地撕书，完全摧毁了纸面原有的信息。伴随着李枪的撕书行为，是满地的纸屑，它们是艺术这个恶棍对信息的蔑视所啐出的遍地痕迹。但最终我们惊异地发现，在期刊混杂的色彩和字体的混沌之中，艺术家创造出了新天新地，重现了思想的光芒。　　22:56

李枪兄为我所撕的这张肖像费时约两个月有余，在撕毁了无数形象之后，一个新的形象浮现了出来。我突然想起来少年时代读过的一本日本侦探小说《花的尸骸》，也许个人的肖像就是整个社会肖像的投影罢。　　23:11

被淘汰的图文信息堆积起来，就像落叶成肥，而新的图像必定是某种观念指使下的产物。艺术家在用观念播种，用双手耕耘。在李枪的自述中，他一直声称自己在使用减法进行创作，它剪掉那些多余的信息，寻找符合自己观念的色彩、质感，这简直是一个浩大的工程。如抽丝剥茧，亦如万里寻踪……　　23:24

李枪用纸媒制作的作品又是对纸媒的批评，这是对艺术批判性的表达，对艺术家独立人格的褒奖。在创作中，艺术家解决了媒体和真相之间的通达性，这个贯通方法就是精细地批判！

7月6日，12:59

QY：写得好！我以后画册里要用的。

HS：苏兄的文字越来越犀利老辣了👍

LL：艺术家都特别有耐心和恒心👍

教育　　　　设计　　　　文化批评　　　**艺　术**

LHY：这种艺术形式真有的聊！赞

RB：二者思维根源不同，但是明显撕出来的苏老师比本人帅😬

SMDD：不知肖像如何"撕"出？但肖像确实很好。

宋江回复：方法独特，观念沉着。

SMDD回复：对纸媒失望而愤怒。

教育　　　　　设计　　　　　文化批评　　　　　艺术

## 2016-7-16

上午在大寨集团公司拜访了郭凤莲,原先预定只是匆匆一见,但没想到竟聊得十分融洽,会面持续了一个小时,话题甚广。

郭凤莲是大寨辉煌历史阶段的第二号人物,是"文革"后期名噪一时的女性代表。她是大寨第三任党支部书记,之前是大寨铁姑娘队的队长,为当时的中国女性树立了一种新的吃苦耐劳的风范,也是自己小时候在新闻联播中看到的比较多的一位女性形象。

当我将今天的一个话题引到了当时中国另一个未能得到全国推广的农村典范——陕西榆林地区的高西沟时,她表现出一些惊诧,然后沿着这个话题畅谈了许多鲜为人知的细节。

我是20世纪90年代末在南方周末,读到过关于高西沟的有关报道。舆论披露,当时中国农业部向中共高层推选了两个典型,一个是山西的大寨,另一个是山西的高西沟。两个村子的奋斗模式完全不同,大寨采用的是"人定胜天"的奋斗理念,组织群众战天斗地,改变既有自然条件,向土地要粮食。而高西沟则是注重生态保护,大力发展种植和涵养土地、水源。显然,在一个吃不饱肚子的年代,大寨的发展道路更具有现实示范性意义。而到了20世纪末,随着环保意识到增强,高西沟的模式被一些学者关注,并反思历史的选择。于是就出现了一种"中国农业发展走错了道路"的声音,这种声音也是高西沟人心头永远的痛。

谈到这时,郭凤莲竟表现得非常豁达。她说她当时听到这些报道之后,曾两次前往高西沟取经,并提倡携手共建,并在高西沟需要援助的时候提供过力所能及的帮扶。大寨人的这种开阔令我对此也又进行了一轮反思,我以为从宏观和整体上来看中国的确不应该只选择一种农村发展模式,树立单一的样板。如果当时同时树立两个优秀典范,就会避免一些教条主义的泛滥成灾。但

| 教　育 | 设　计 | **文化批评** | 艺　术 |

这种设想在过去的思想意识之下，显然是不可能的。所以只能有一个典范，一个样板，而一旦选择，这个典范必然是更重精神的大寨。

<u>19:07</u>

　　早期的大寨是一个中国现实主义的奋斗史片段，可敬可颂。但对于一个抽象思维能力不足的社会，样板的作用往往导偏。最终空间、形式、具体的行为都成了争先效仿的对象，即使在条件迥异的江南鱼米之乡。

<u>23:20</u>

教育　　　设计　　　**文化批评**　　　艺术

LB：特定年代的精神风貌👍

WF：世界本应该是多样化的，但我们却更擅长树典型统一思路行为。

BC：我在抚南公社，石文厂见过郭凤莲，她很朴实，我们一大帮孩子围着她，因为当时很有名！

BLDC：女中豪杰，时代典范！

HL 回复：当年的大寨对中国人民来说是必不可少的精神支柱！随着时间的推移会越来越多地认识它的价值和作用！

## 2016-7-21（一）

艺术民主的开幕式就是老友间的相逢。　　　　　16:27

　　798 既是一个空间，更是一个事件。它的历史作用一定会得到认可。有趣的是，京城的 798 投影却落在了相隔几十公里的宋庄，这是边缘继续对主流的批判。空间的距离背后是思想、观念的差距。大众的狂欢毁掉了 798，但宋庄却为它庄严地树碑立传……

16:43

CY：宋庄去过，给我的印象脏、乱、差，还是需要整理。

## 2016-7-21（二）

宋庄美术馆建馆10周年系列展 No.5 |《北京·798诞生纪（2002—2006）》今天下午15：00开幕

798诞生纪（2002—2006）开幕现场

这宛若一次庆生和葬礼相混合的庆典，每个来宾脸上都挂着一种复杂的表情，仿佛既是一个个笼罩着历史光环的荣耀者，又是一群最终落败的斗士。

这次展览重在纪念2002～2006年期间，活跃在北京都市边缘工业区里的艺术家、批评家、机构，以及他们、它们所开展的轰轰烈烈的活动。选择这个时间段，表现出了这些798遗老遗少们共同持有的一种坚定态度和艺术江湖圈子里的认同。

在大家的眼中，798在四年的时间里在轰轰烈烈中诞生，又在之后热热闹闹的鼓噪中死去。它的躯壳正在被乌合之众所分食，它的名义早已被权力和资本所盗用，精神上面目全非，而肢体仍在做着下意识的抽搐。798之诞生、之殇留给学术界诸多的话题，而那些艺术家们则一如既往，在都市中、在乡野里继续寻找着新的可能。

23:25

798的诞生有着多方面的意义，首先它再一次证明了艺术家的创造力和他们的社会价值。它在一定程度上打破了中国高速城市化中一成不变的僵化模式，使得文脉在翻来覆去的折腾中得以残存。其次，艺术反哺了工业的弃儿，为中国社会弥补了工业文明常识的一课。其三艺术迈出殿堂的门槛，主动拥抱社会，先锋艺术的频频出击大大提高了中国民众的视觉抗压能力。从而对僵化的美学教条产生怀疑……

23:36

而798过早的夭折也有许多的启示，它一方面再一次界定了艺术家的使命和宿命，即他们是一群仰仗情感和勇气的开拓者，他们的一切创造力均来自于此。他们永远是一群在意义上不断成就，在利益的争夺上屡屡失败的那群人。另一方面，它反映出一个可怕的现实，社会发展的节奏是"要命"的节奏，这种节奏是草本繁荣的节奏，是木本的丧葬曲。

7月22日，21:35

LP. 苏教授思想很深刻。

BY: 你的思考丰富了这个展览！

宋江回复：谢谢北野兄。

教 育　　　　设 计　　　　文化批评　　　　**艺 术**

## 2016-7-28

下午 B367 接待了意大利当代重要的策展人 Marco Scotini（马尔科·斯科蒂尼），参加会晤的还有意大利时尚设计新秀苗苗、NABA（米兰新美术学院）中国区的代表 Judy，以及清华美院、宋庄艺术区、环铁艺术区的艺术家。交流和讨论进行了约一小时四十分钟，涉及的话题非常广泛，包括策展人对中国当代艺术的认识、米兰的艺术振兴计划、NABA 的艺术策展专业的缘起和学科体系构建等。

Marco Scontini 此行的目的，就是为两年之后在意大利 FM 艺术中心举办的中国当代艺术回顾展所进行的考察。来我这里之前，他还去宋庄拜会了栗宪庭先生。Scontini 对中国当代艺术的了解始于他和常青画廊的密切关系，以及在意大利艺术策展专业侯翰如先生的合作。

到场的中国艺术家也向他展示了各自的作品，也引起了他浓厚的兴趣。话题最终延伸到了艺术策展专业的学科发展状况方面，这是所有对当代艺术抱有兴趣的人无法回避的问题。即当代艺术策展的必要性、策展工作的维度以及课程体系的安排计划。　23:30

NABA 的策展专业经由 Scontini 多年酝酿，并于 2006 年开始招生，它的课程内容丰富，结构清晰而有力。包括视觉艺术的创作和理论、空间理论和实践、艺术市场和机构的运营等。专业在硕士层面设立但和展示设计本科的教学密切结合。学生的构成也包括了艺术专业、空间专业、艺术理论专业等不同学科背景的学生。

NABA 策展专业的教师构成是非常国际化的，这里执教的教师来自全球范围著名的艺术机构、媒体。如此也为学生未来的工作实践提供了更多的机会。　23:34

我个人认为策展专业有利于推动艺术事业的整体性发展，它是艺术活动的上游，对艺术的最终呈现品质有着巨大的影响。这个专业不同于艺术管理，它更加贴近艺术的本质。　23:50　LWP：西西里气氛。

教 育　　　　设 计　　　　文化批评　　　　**艺 术**

第1年

第2年

## 2016-8-3

昨天上午会晤了纽约古根海姆艺术博物馆,亚洲艺术部的负责人 Alexandra Munroe(亚历山德拉·芒罗)女士,和她就关于中国当代艺术、艺术博物馆机构以及艺术与设计教育等诸多问题进行了交流。Munroe 女生干练、敏锐、思路开阔,在许多方面我们都有共识,所以交流氛围融洽、活跃。

她也向我介绍了筹划中的 2017 年"中国当代艺术展",届时将展出 60 位中国艺术家的作品。这个跨越"1989~2008"时段的中国当代艺术展览的理念是非常特别的,它牵扯到广泛的全球化进程问题,并最终回归中国的焦点。　　21:55

我对古根海姆艺术博物馆有种特殊的情缘,这是因为它是第一所进入自己知识体系的艺术博物馆。我对它的认识始于建筑师弗兰克·劳埃德·赖特,然后随着阅历的增长逐渐认识到它对建筑和艺术历史发展的双重价值。　　22:02

我们之间最有共识和最热烈的讨论是关于未来的话题,我很欣赏她的批判性思维和开放的态度。尤其在谈到"美术""学院"这些传统概念时的表达(此处省略 1000 字)。　　22:05

DQ:赞红鞋。

LH:鞋不错。

HW:红鞋太抢眼啦!

LT:鞋比她的红。

WZT:哈哈,鞋子亮了。

宋江:刚才自己真的写了 1000 字,不小心弄丢了😭😭😭😭😭😭

F:手机创作有风险。

TYQ:太遗憾了。在手机中写这么详细是难能可贵的!

教 育　　　　　设 计　　　　　文化批评　　　　　艺 术

| 教育 | 设计 | 文化批评 | **艺术** |

## 2016-8-5

  Charles Guarino（查尔斯·瓜里诺）是大名鼎鼎的《ARTFORUM》杂志主编，在当今世界艺术批评界有着举足轻重的影响。我把他称作最幸福的人，因为无论工作还是生活，他都能在尖峰享受着平静。这位西西里人在位于 International 350 seventh Ave 的大厦办公室里，已经稳定地工作了 22 年。他的办公室位于建筑主体凸出的一面，三面有窗户，景观绝佳。这样的杂志，这样的高度和这样的景观使我想到搭在危岩绝壁之上秃鹫的巢穴，孤傲、淡定。更有意思的是，他在办公室里的躺椅，这件密斯的作品紧靠着窗户，就是在睡眠的时候他也不放过俯瞰纽约的风景。

11:11

  《ARTFORUM》杂志和我之前拜访的《Art in America》定位不同，后者侧重于艺术领域的正在发生的现象，而前者是探讨艺术新形式的合理性与合法性问题。一个侧重于捕获、"猎艳"，一个专注于解剖、研究。Guarino 是个很幽默的人，会晤期间制造了许多笑点，最终合影留念的时候，他刻意把少半个身体掩映在我的身后。问他为何这样做，他诡异地一笑，说是遮挡最近发福的肚子。

12:00

DY: 他够狠，垄断行业。
宋江回复：最厉害的杂志。

SMDD: 不戴礼帽的苏老师看上去更年轻。

TYQ: ArtForum 是一个影响力很大，有争议性的艺术杂志。BookForum 是后来办的姐妹杂志，是发表及评论文学的杂志。两个都很久没拜读了。非常喜欢 BookForum。Art In America 实用性很强。

教 育　　　　设 计　　　　文化批评　　　　**艺 术**

2016-8-18

　　成都西村是一个全面的实验性建筑，不仅仅在建造技术上，还在商业模式上和空间社会性建构上。但它的规模还是让我吃惊不小，17万平方米的建筑对于大都市成都来说根本不算什么，但是对于实验性的社区和文创业态而言，面临的挑战却是异常艰巨的。

　　但成都"人民"就这么果敢地出手了，满怀着激情与幻想。这个案子中令我着迷的地方很多，包括朴素的材料美学实验，混合的业态，无比自信的地方性形态等。最令人激动的是长达1.6公里的贯穿全局的跑道，那简直就是都市的狂想曲中最爆裂之处，把成都的调性瞬间提高了八度……　　00:01

　　一个城市在理想和现实之间的选择，以及野性与世俗成见之间的死磕就是对自己的一个证明。在这方面，成都有着自己的荣耀，并且常常虽败犹荣。　　00:07

　　从二十年前陈家刚上河美术馆的社会实践到今天刘家琨的西村实践，从实践规模的变化可以感受到这座城市主体所发生的质变。上河美术馆开创了中国当代艺术空间的模式，并尝试了艺术空间和社区空间的结合。但它的生命周期却是短暂的，因为社会土壤的酝酿尚需时日。而今天西村十七万平方米的空间实践，让我看到了希望，看到了理想主义的乌合之众群体今非昔比，看到了社会精英衣锦还乡的盛大场面。这就是一次次以卵击石引发的变革，尽管时日漫长，历程弥坚……　　01:42

U：释放自我的设计，忽悠开发商雄心的案例。
宋江回复：我最佩服这类开发商了，他们是脊梁。
U回复：相当欢迎这类后来肠子都悔青了的勇敢者。
宋江回复：是的，艺术家和实验建筑师的衣食父母。这个公司很喜欢做这一类项目，值得鼓励。
U回复：嗯，如果他们真的是知道一类项目的可持续价值，那是值得助推的。

YL：脚踏社会主义道路做着共产主义梦。

教 育　　　　设 计　　　　**文化批评**　　　　艺 术

## 2016-8-23

许多年之前儿子在北航幼儿园,有一次亲子运动会,参加了抱儿子50米折返跑比赛。本来就是一个联络感情的娱乐活动,却有一个家长过于认真,抱着孩子狂奔,结果临近终点时一个踉跄扑倒在地,孩子摔出几米开外,自己一个嘴啃泥伤痕累累……

今年受邀北京设计周推荐经典设计,想起几年前获奖的一些案例,如鲠在喉,不吐不快。前些年北京设计周的经典奖项中出现了"神六""青藏铁路"之类,惊呆了我!这显然是个误会,同时也暴露了国人骨子里的自卑感。

为什么这样说呢?因为这类项目根本就不是我们所说的"设计"。它们应当属于工程设计或科技范畴,而非我们今天在社会创新语境之下谈到的"设计"。我们所说的设计是一个狭义概念下的特指,也就是艺术设计或创意设计范畴中的创造计划和方案以及成果。它的科技比重是受限的,核心是智慧、创意。这种情况下,一个以抄袭为主的大国,用"神六""青藏铁路""三峡大坝"等"重器"在小型的设计活动系统中争霸,就是偷换概念。

这种偷换概念行为的背后是自卑的心理,就像那个在和谐氛围中拼命奔跑然后重重摔倒的父亲,争胜的意识过强,而实际上又能力不足。所以从容、淡定、客观选择、推荐、评价,应当是设计周的一个新的开始。我争取为本届设计周推选一个,日常生活中隐没的经典设计。

<div style="text-align:right">22:52</div>

其实这一点是个常识,你去米兰设计周、德国埃森红点博物馆看看便知。艺术设计就是这些影响生活品质的小设计,它更多成分是文化和智慧的结合,技术是辅佐作用。它们影响的是人类生活的方式和品质。而"神六""万里长城""埃及金字塔"之类的东西,虽有计划的成分,智慧和文化的交融,但是它们的意义却是一种人类能力的证明。这个区别是非常明显的,它不是个大小问题。

<div style="text-align:right">23:19</div>

教育　　　　设计　　　　文化批评　　　　艺术

**MTL**：用力过猛往往是不自信。

**CD**：工作不是较劲，生活更不是！精进并顺应自然既可。

**MY**：以什么文化作为参照系来评判出优良的作品，有些难度。工艺和加工的技术水平也会决定作品的效果。

**GSZ**：老师，期待您在学院引领中国智造！

**SJY**：我国工业设计的元老们，总是要把忧国忧民的情怀和就事论事的态度，没任何可比性地搅在一起。

**GXS**：自行车、汽车、火车、火箭，从工业产品角度来看是无差别的，在社会背景下狭义设计介入的门限差别却是巨大的，50年前在自行车那，现在在汽车与火车之间，而美国已经到了SpaceX那儿了。我们看似进步飞快，实际上还在河里摸石头，与人家的差距缩小得不多，高于一切混淆一切的那个意志还在不断地介入一切事物，设计周还会继续和它暧昧下去，设计的意义也不会得到澄清。

**SMDD**：同意。艺术设计就是"神智"，精神，智慧，或者如神的心智的外显。

## 2016-8-30

**OMA改造：米兰Prada基金会**

 OMA改造项目——米兰Prada基金会改造

我喜爱 Prada，因为这个品牌的物质生产总是在矛盾和对立中进行。在 Prada 的产品中，无论服装还是鞋子或是专卖店，其结构和碎片都是那么生动，结构保持着现代美学的意义，而碎片则在兜售古典和当代的价值。它巧妙地施展着魔力，把沉重的、轻盈的、简酷的、繁复的粘接在一起，既在价值上合作，又在意义上悖反。

半个月前在 Prada 洛杉矶专卖店看到一款新上市的皮鞋，棱角分明的鞋底暗示了坚实的工业，它担当着当下人性（脚）和自然（土地）的媒介，穿着它，感觉有力、踏实，但并不舒适。因为对抗、占有、征服会使脚感让位于主张，愉悦的是意识，但牺牲了的是肉体。这就是 Prada 的精神，它的设计完美体现了附加形态对身体的影响。

但许多人和我一样钟爱 Prada，尤其是从事设计的人们，大家都不自觉地沉浸于被改造的状态之中。

Prada 在全球的品牌专卖店都很有特点，纽约、东京……这些昂贵的建造都包含了形而上的话语，像个辩论的现场，而不仅仅是一个个日进斗金的卖场。

和那些旗舰店相比，Prada 基金会几乎就是个学院，但是争论、辩驳、质疑的主体是空间。空间驾驭了时间，又操持着材质、光线和色泽，分裂为不同的角色，为即将进入的人摆布下一个圈套。我相信，一进入其中，我会必然紧张，又必定兴奋。　23:07

---

LS：给恋物找个理由而已。这点上不如女人轻盈😂

宋江回复：非也，我并不是所有名牌都喜欢。比如LV。

## 2016-9-8

　　Prada 基金会的现场，我再一次确认"空间"这种事物无所不能的包容。从现代建筑理论来看，工业化制造对空间的切割方式祛除了繁文缛节的叙述，却开辟了空间美学的一个新的时期。但早期的空间美学依然是形式主义的，它在抽象艺术的指引下循规蹈矩地再现着几何学的视结构……

　　而当代的建筑空间则不屑形式主义的规定，它不断开疆拓土变得极为综合，极为复杂。哲学的批判性重塑了空间的意义，文学性的介入使得空间叙事的语言日益暧昧、模糊、微妙从而产生多义的可能，古老的舞台美术如今在空间艺术的领域获得了新生，每一个闯入者都在戏里也在戏外。

　　那个金色的房子像个思想的囚笼，又像精神走私的密道，它让人忽而荣获自由，忽而跌入困顿。

03:54

　　被囚禁的思想高高在上犹如一面凝固的旗帜，等待着解冻。拾阶而上、逐层探索才会解开思想的束缚。外观仰视，你的匍匐正因你的局限。内部探究，你的痛楚证明了你的觉悟。

04:08

　　工业遗产的确是一笔丰厚的遗产，对于城市的历史记忆如此，对于城市中的人类也是如此，对于城市的未来更是如此！这不仅仅是都市发展中空间的储备那么简单，而是场所精神提升所带来的启蒙功效。Prada 基金会的魅力就在于此，过去在生产，今后依然继续着生产。

04:25

H：每次拜读您的文字都会觉得有提升，这学期做苏丹老师的亲学生，盼望着开课。

教育　　　　设 计　　　　文化批评　　　艺 术

## 2016-10-28

对于勇士郭川，请停止嘲讽，你根本不明白他的伟大

　　所有的冷嘲热讽除了暴露了我们的无知以外，还有就是我们实用主义价值观和"好死不如赖活着"的生命观。所以我们的人民很难辨别真正的伟大和虚张的荣耀之间的差别，我们过于执迷于思维和行动到底能带来什么实实在在的，看得见摸得着的东西……其实，个体的强大对于群体是非常重要的，它或许是群体强大的基础，或许是群体还没完蛋的证明。由于在国家或商业意识的驱动下，个体背后往往虚掩着庞大的群体和资本，因此我以为个体在自然状态下的表现最接近群体的真相，也更为重要。我不想拿郭川和那些奥运选手进行比较，因为他们有着本质的区别。

　　几年前和同事们夸下海口，许诺自己在不远的将来涉足帆船运动，我想郭川的失踪不会对自己未来的行动造成任何负面影响。但这件事情促使自己在人类肆无忌惮借用能源的时代，对这种古老的穿越方式进行思考。再一次向郭川致敬！　　20:26

　　当年我看到EPFL（瑞士洛桑联邦理工学院）超乎寻常地发表庆贺，祝贺他们的代表队在穿越大西洋的比赛中荣获佳绩，我就想这种活动一定有它的特别之处。后来逐渐对帆船比赛有了一点粗浅的认识，这项运动了不起，是人类繁衍、迁徙的最早载体，它一开始就和挑战、对抗、征服、好奇、探索、发现紧密关联。也是人类身体保持进化的方式。单人航行更令人钦佩，是生命高贵的、奢侈的存在方式。　　20:56

　　对于教育而言身体和思维是同样重要的，身体的修炼是个人

完善自我重要的一部分，甚至是美德。EPFL 这样历史不长的名校在短短几十年内迅速崛起，就在于它的教育理念中对思想和身体的平衡。一艘船就是一个社会，它是社会的极致性浓缩，所以船队中的每一员都担当着明确的职责。而不是鼓噪着，成事不足、败事有余的乌合之众。　　21:10

　　令人欣慰的是清华大学现在有了自己的帆船队，这是我的同事涂山的功劳，组建船队的过程相当艰辛，人员、风险、经费、训练基地。这个船队有点像电影中描绘的还乡团，年龄差异、性别差异很大。但这就是现实情况，绘画系的李天元老师还考了驾驶执照。　　21:27

CHZ：吾滑雪单板的俱乐部在南戴河的基地，有帆板与帆船，可以考虑练习。

RJ 回复：这是民族强大的基础。

HYH：为老船长祈祷。

WN：记住一句话，"在海上哭的时候比现实生活中哭的多得多"很感动！

SMDD 回复：苏教授就不要参加帆船赛了吧。教学科研更要紧啊。

宋江回复：体验，生命不能和自然割裂。

教 育　　　设 计　　　文化批评　　　艺 术

## 2016-11-2

　　由网易家居和万链共同发起的中国设计力量公益扶持计划——"中国原创力量·青春派"今天下午在优客工厂正式启动！这个计划旨在寻找真正优秀（18～40岁）的中国原创设计师并予以资助、扶持。本人经网易家居推荐出任该计划导师，并在此对中国原创做了一个简短的解读。也许今后这里将是我在学院之外开辟的一块发现、培养人才的天地。

　　优客工厂是一个专为创业的年轻人提供优良环境的机构，办公、展览、咨询、资金、知识产权服务一应俱全。优客工厂开创者毛大庆先生对这里的空间进行了生动准确的描述。他认为这里是社会中生活在平行时空中的人偶遇的地方，是不同学科知识碰撞的地方，是不同视角看待世界的思想交融的地方。这里俨然就是一个学院！

　　这句话戳中了我的痛点，我觉得未来学院的危机就来自这样的地方，如果我们不做出应对的话！ 22:27

　　这种地方的空间氛围很重要，就是以人为中心，让每个人都感到自己是这里的主人但同时又相互平等，这是一个新的部落！在斯坦福大学2025年的开环计划中，未来的学院就是为拥有特殊才能的人量身定做的！在我看来，其实它已经出现了！ 22:38

教　育　　　　　设　计　　　　　文化批评　　　　艺　术

HGX：社会处处是人生课堂。

DHS：这是一个好地方。

CHCDM：之前看了下入选的人，感觉工业设计和室内设计占据了绝大多数。也许是在"中国制造到设计"口号下的刻意为之吧。不知道苏老师有没有关注过"罗马奖"，在几个大的主题下包含了设计、文学、历史保护、视觉和作曲！入选者要拿出半年时间到罗马去深入发展研究内容。

| 教育 | 设计 | 文化批评 | **艺术** |

## 2016-11-8

**【雅昌专栏】任戬：我与七七、北方艺术群体、新历史小组**

http://comment.artron.net/20160617/n845154.html?from=singlemessage&isappinstalled=0

任戬兄是我钦佩的一位严肃艺术家，他的严肃穿越了漫长的岁月，刺透了世俗诱惑和各种历史劫难的阻隔。几年前在京北一个偏僻的村落，他的画室里我看到了他正在创作的长卷，一刹那我看到了他赋予自己的使命。

我读大学的时候北方艺术群体就如一个幽灵一样在那个寒冷的城市游荡，亦如一个神奇的传说在校园里，艺术的江湖中传播。那时候王广义就是我们的美术老师，因此建筑系绘画教研室也是他们偶尔聚会的场所。

文中提及的许多人后来都打过一些交道，如赵冰、舒群、林建群等。但交往最深的是任戬，我钦佩他的执着、坚守，执着于文化的信念和学术的好奇，涉猎极为广泛。坚守着严肃、坚守着艺术理想，从不退却和犹疑。

更令我感到吃惊的是任戬有一个非常出色的儿子，任日。年纪轻轻但出手不凡。作为父亲，任戬早期的作品命名为"元化"，时隔几十年后，在中央美院毕业创作展览中，我看到了他儿子的作品"元塑"。

17:11

RJ：谢谢宋江的激励与解读！感谢上苍给予的使命感！

教育　　　　设计　　　　文化批评　　　**艺术**

## 2016-11-18

蓬皮杜、泰特馆长与中央美院院长一次两小时的论战

http://www.yuntoo.com/index.php?/share/index/41508/2_7_7?=&from=timeline&isappinstalled=0

　　很有趣的一次讨论，显然中国当代艺术家和中国当代艺术不是一回事。那么中国当代艺术的核心是什么呢？思考吧、整理吧！把思考记录下来，使之成为再思考延伸的基础。　　14:40

　　每一个时期的思考都有其严重的局限性，总结历史还相对好一点，对未来的描绘局限性更大。而最乏力的是对当下自身的认识，这是一个事实。所以对于中国艺术家而言，不必纠结在何为中国当代艺术的问题上。而对艺术的认知和尊重则是最为关键的，有了这个，一切都会有的！　　14:49

　　文中引用瑞士导演戈达尔的这句话很有意思："艺术是一个特例，文化是一种规则。"这句话是对艺术和文化关系精准的描述，艺术总是用锋利的矛去挑刺文化规则的缝隙。　　15:04

　　不谈中国当代艺术，真正的中国现代艺术是个伪概念。中国社会何时真正进入现代社会？艺术家在其泥泞不堪的进程中发挥的作用到底是什么，是驱动、引领？还是反动牵制？　　15:12

　　中国艺术的发展的确离不开"中国当代艺术家"这一批人，他们拖泥带水的艰苦跋涉终于开拓出了一条相对明晰的道路，他们捍卫了艺术的使命。　　15:16

CXS：这事说明我们艺术史研究和机制的缺陷，和艺术家的实践关系不大。不过，我们的多数艺术家也确实缺少独立的创作，对当代问题的思考。

RJ：这一话题我们可以找时间来讨论。

RJ：是，中国当代艺术就在挑战西方的文化规则。

YJ：讲得好，但中国现当代艺术的特殊性和普遍意义的价值取向，是不容回避的基本问题。

Q：同感。

教 育　　　　设 计　　　　文化批评　　　　**艺 术**

RJ 回复： 有意思在于：同时性地交合到一起，古典、现代、后现代矛盾的搅拌生成，中国当代艺术就成为世界的了。

ZQ：再纠缠中国当代艺术与西方的关系已经没有什么意义了，这只是 85 一代人的情结。

中国当代艺术应该跟所有文明对话，更重要的使命是总结一百年来的精神现实。

宋江回复： 立足于现实的未来展望。

教育　　　　设计　　　　文化批评　　　　艺术

## 2016-11-19

石大宇：设计有很高的门槛，而且这个门槛是透明的，很多人不懂这个道理

"Might Have Been本有可能"邀请产品设计师石大宇，讲述"故宫文化产品创意设计大赛"、"西安城市

　　这批亮相的作品真是精彩，值得我们为那些未能实现的设计惋惜，值得我们对中国社会不良的设计消费习惯而愤怒。

　　先说精彩吧，大宇设计的精彩在于匠心和想象力的结合。首先是匠心，就是设计师对工艺价值的认同，包括精，也包括巧。精体现了制作中一丝不苟的职业态度，巧体现了解决问题时机智灵活的智慧。就这一点来看，大宇的设计就很中国。因为许多民族的设计有精无巧，又有许多国家的设计追求巧却忽略精，而中国传统的匠人则往往兼而有之。大宇对工艺的要求极高，无论是竹、瓷还是金属工艺他都有极为优秀的制造商或作坊作为合作伙伴，这是品质的基础。

　　大宇的设计是妙趣横生的，他不禁锢于现代设计过度倚重的制造工艺和抽象艺术结合之局限，经常出人意料地使用具象的题材，但又总能另辟蹊径挖掘出另外一套使用逻辑。就像那个由太和殿建筑形象演变而来的茶盘，既熟悉又陌生，既陌生又无可挑剔。　　　　　　　　　　　　　　　　　00:12

　　现代主义认为设计的目的是解决问题，后现代主义则说："设计就是无中生有"。今天优秀的设计某种意义上都是多余的，但贪婪的人们还是在为它们的降生喝彩，这是因为这些琐碎的草本填补和丰富了我们越来越长的人生。

　　大宇的设计几乎都是在旧的事物基础上的创新，他不断发掘这些我们习以为常的旧物的潜质，用文化的残片不断拼出新的图形。　　　　　　　　　　　　　　　　　　　　00:23

| 教 育 | **设 计** | 文化批评 | 艺 术 |

设计人生是喜忧参半的人生，因为他们最骄傲的想法和构思会经常受到冷落，甚至羞辱。此外还有欺骗、剽窃和粗暴的改动。中国的设计市场情况不佳，貌似人傻、钱多、速来，实际上充满了各种谎言、陷阱，到处是壁垒和深壕。无论官方主导的还是市场中的设计战场，总是尸横遍野、冤魂无数……纪念这些闪着光芒但中途夭折的设计方案，犹如一次为英勇而进行的厚葬。 00:37

GR： 设计就是无中生有。

MW：苏老师说得太好了……转发

GR: 君之言，深刻经典！同感，人类的生存竞争不就是踏着尸横遍野朝前走吗……

MJJ： 我很好奇为什么没有被采用。甲方的角度是什么？

SJM：确实如此啊。

LHC：真正的设计，不应该被绑架！

SDY： 苏院，由衷地感谢您的评语，字字珠玑！

LML：苏院是我们2010年落户北京最早结交的好友！多年来一直关心支持着大宇。看完苏院的解析在佩服与感动之际也血脉沸腾！

YC：喜欢石大宇作品里对中国智慧和中国文化的解读，和作品骨子里透出的慎独。有点悲哀的是设计师好像先要学着解读甲方，不能那么纯粹做个匠人。

## 2016-11-20

艺术头条-【雅昌快讯】顾黎明艺术三十年巡展展示顾黎明当代艺术本土化探索成果

http://artexpress.artron.net/app/wapnews/index?id=146071&from=timeline&isappinstalled=0

  纵观顾黎明老师三十多年以来的作品，画面风格的周期性变化体现了他思想观念中存在的纠葛和求真的挣扎。画面的内容从抽象到具象再到超越抽象（对具象的解构），为人们展示出一个艰苦卓绝的个人图像折腾的历史。正是在这种至穷至理的不断"追问"中，艺术家逐渐建构形成了自己的思想体系并用作品堆筑起了属于自己的高峰。如同大自然中所有的高峰一样，它的形成都要经历来自地层深处的剧烈运动，还要经历时间的消磨，风雨的侵蚀。同样当我们瞻仰艺术家创作的履历时，也会看到社会和个人的影子以及它们之间的战争，看到文化传统和外来文明之间的冲突和妥协，还看到画面形式的塑造与消解，建构与解构。所有这些都是艺术家完善和更新自我的方法，它们反复地交替着出现，并松散地对称于创造活动的两侧，构成了横向的相互对立的两极。这两极的存在既是思想对行动的参照，又是它们相互攀升（进步）的阶梯。

  从特定的视角看去，艺术创作就是一种关照形式的创新性实践。在这种特殊的生命活动中，创作的主体沿着时间的维度进行着缓慢的自我更新，更新不仅体现在画面形式的变化上，也闪现在表达思想观念的字里行间。顾黎明老师就是这样一位三十多年来笔耕不辍的思考型艺术家，他的手中始终握有两支笔，一支为绘画的笔，一支是书写的笔。书写的笔如犀利的刀和精细的针，它穿针引线并不断刺激思维的死穴，让散乱的思考形成有序的逻辑，让阻滞的经络融会贯通；绘画的笔似沉重的铁锤，如宽阔的

刀斧，它披荆斩棘开疆拓土，它日复一日此起彼伏夯筑基础。边画边写，是实践和总结的结伴而行；边写边画，是思考引领实践，是以实践对理论的矫正。顾黎明老师的创作依靠的就是这样两种类型的笔，而交替阅读视觉笔记和创作心得才能更加深入地解读他的作品，至少我是这样去做的。

在我眼中顾黎明老师是个严肃的艺术家，他一直在严肃地对待绘画中被称为"形式"的东西，不论是他的绘画还是他的书写都是对"形式"定义的过程。而对形式的不断定义积淀形成了其创作的观念基础，观看他的作品，阅读他的文字我们又可以看出，对"形式"定义的过程一直是以批判的方式进行的，它伴随着艺术家几十年以来坚持不懈地思考和实践。画布上的劳作是为了定义而进行的实验，尽管这种实验的标准是模糊的，综合的。而纸面上的书写既是定义的终点又是起点，它有始无终，永无止境。从"八五新潮美术运动"追逐抽象表现主义开始，他的创作态度就是批判性的。在此后的创作中他一方面坚持赋予绘画最大自由的尝试，同时又在探讨新的规范——抽象绘画的法则。从反对具象到抽象语言的探索算是他个人作品风格的第一个阶段；第二个阶段中具象因素变成了符号，隐喻和象征成为折中态度微妙表达的手段；而第三个阶段着实令人兴奋，具象因素堂而皇之现身，但画面的灵魂却是形式主义的。那些诸神面孔和服饰与民间的祈福消灾毫不相干，一些海外的朋友甚至从中看到了巴赫音乐的影子。这说明经过许多年的探索和实践，抽象绘画内在的精神和规律已经得到了内化。

在我的眼中这些重归画面的具象元素标志着一个新的时期到来，是超越抽象的开始。尽管这些具象元素被解构的手段拆解得支离破碎，但形象崩溃之后我们看到了形式的崛起。在他的作品里艺术家适度保留了最表层的具象元素，而大刀阔斧地拆解了它们深层次的内容结构，让这些元素带着一种抽象的情绪在具象的

轮廓以外如碎片一般舞动，如同飞行中的子弹等待着观赏者对图像的咀嚼和玩味。总体上看顾黎明老师创作的行为是抽象的，虽然其局部使用了具象的元素。这是文化情感和理性抽象的联姻，自然而然又妙不可言。山东传统文化中的门神，武神，财神，张天师这些具象元素的使用活跃了画面，同时关照了当下时空中阅读者的情绪（包括作者自己），可以看作是一个对殚心竭虑寻找视知觉规律者的奖励。但比之褒奖，他孜孜不倦的书写更像是一个画家抽打自己的鞭子，以此拒绝懈怠的光临，延迟喜悦的滋生。书写和绘画对称在他艺术道路的两侧，如躯干中囊括的左右器官，司职着身体不同的功能，相辅相成。我坚信正是这种良好的创作习性形成的健康机制维持着他艺术生命的形态，并经年累月终于构成了他事业的密实的年轮。顾黎明老师是个勤勉的画家，三十多年以来完成了数以百计的油画，纸本以及综合材料作品，作品风格阶段性特征明显，反映着艺术家内心世界的变化。同时，他不间断的书写是其创作心路的轨迹，也为我们欣赏和研究提供了依据。对于一个使用两支笔工作的艺术家，单独地观赏其作品或品鉴其文字都有一定的片面性。所以，只有全面地阅读顾黎明才能真正走入他的内心世界。

  为这样一位思考型的艺术家策划一个全面的，具有文献性的个展，在一个学院里是非常恰当的。因为它既是一个学术性的个案研究范本，又为学生们展示了艺术成长之"道"。回到绘画本体去探究和实践是一项单一性的，略有几分枯燥，并十分艰涩的工作。研究性的绘画就是这样，它是重新梳理本体语言的基础工作，同时也是生成新的语汇和语法的过程。吞噬自我然后再生长出新的眉目和躯体是艺术发展的常态，在艺术家反噬自己的视野里，近视者看到的是自己的过去，远视者回溯的是关于文化的历史。顾黎明老师就是这样一位不断反噬自我和传统的优秀艺术家，一往无前地向死而生。

<div style="text-align:right">苏丹 2016 年 10 月 18 日</div>

MS：感谢🙏🙏😊

12:31

## 2016-11-21

**【演讲全文】朱青生教授谈美术学院的三种形态**

声明：本文根据2016年11月1日，第八届清华国际艺术设计学术月首场活动——"艺术与设计教育的

距11月1日的论坛已经过去二十一日，朱老师的这个发言直到今天才整理出来。期间我一直在催问艺科中心的同事们，因为一方面非常想重温老朱的论述，另一方面担心他的发言不好整理，担心损失掉一些关键内容。今天这个发言终于面世了，而且似乎已经得到了朱老师的认可。

那天老朱的发言排在下午的第二位，他也是发言嘉宾中唯一一个不借助 PPT 的人。然而他的发言依然那么连贯，有激情且用词精准。不仅出口成章，而且掷地有声，每一次听他的论述都是这样澎湃激昂。我甚至觉得这是一种美德，因为这种荡气回肠又充满睿智的发言反映了思维的缜密，以及思考的习惯和思考的深度。

老朱首先谈到了美术学院职责的阶段性演变，谈到了它和社会的关系。他谈到了在历史上美术学院从右向左的政治立场之转变，进而列举了它们在不同历史时期的遭遇。又从社会形态的演变推导到和个人的关系。

无疑此时"人"出现了，这是未来美术学院的一个既熟悉又陌生的对象。当"人"得到尊重，当梳理了"个人和社会的本质关联"之后，"人学"就成为美术学院教育的重要组成部分。"人"要获得更多可能性，获得更多的自由，要从过去美学的规定中解放出来。他大胆宣称未来美术学院的基础训练就是"实验艺术"，而所谓的实验艺术在我看来并不是一种样式，也不是一种方法，而是以创新为目标的自我解放过程。此时学生自己在驱动自己，自己在寻找自己，自己在救赎自己。这时我想到了去年我策划的

| 教　育 | 设　计 | 文化批评 | 艺　术 |

那个现代芭蕾舞《puzzle 谜》，我曾对媒体说过："艺术的教育就是关于自由的教育"。

　　在描述未来艺术教育对人产生的作用和结果时，他的描述更是令人豁然醒悟的。他描述了艺术能量的特点以及它和个体生命的关系，是偶然性的、不可重复的、突如其来的……　22:04

ZJ：艺术的根本在于道义。

XG：看过朱教授的西方艺术史，他多重表述艺术史的西方建构方法与东方艺术的差异，甚至质疑冠名美术学院的合理性。
宋江回复：我非常敬重的一位好友。
XG 回复：口才出色，能以多种语境领悟西方艺术，看来对当代艺术发展也很有见地，值得敬重。

教育　　　　设　计　　　　文化批评　　　　艺　术

## 2016-11-23

　　刚才看到成都朋友老平朋友圈的图片，突然想到这已经在生活中消失的东西是个空间艺术作品。不是么？那盘旋的铁丝就是答案，它散出的热量正是因为空间收缩而被挤压出来的。所以它的能量所供养的空间和被压缩空间的比值就是温暖的系数，这家伙和蜂窝煤一样也曾经温暖过千家万户，只是一直没有绿卡。00:14

　　"文革"的后期，我们的环境中缺水少电。于是，电炉子成为违禁品和奢侈品，这种状况一直持续到20世纪90年代末期。在长达三十年的历史时期中，电炉子就这样声名狼藉地温暖着中国人民中的"不法分子"。只是70年代温暖的对象是躯体，而90年代温暖的是单身男女的肠胃。不同时代里人们围炉夜话的场景真是令人难忘！ 00:28

AFMN：小时候家里有。

MQ：用过好多年煮方便面！

HP回复：再后来就是温暖的回忆。

T：深有同感。

HT：回想起来，一用就跳闸！一用就跳闸！宿管回来就挨宿舍查……想起来还烦……这玩意儿要有绿卡，八大学院的景色得有一半儿能配圆明园大水法……

GR：想起来很多故事……

CXM：印象太深了。

HJX：当年宿舍必备品。

JF：同感。

M：深有感触，初中的时候，冬天靠它取暖，还在上面烤花生。

CHZ：曾经被学校保卫处罚50元，一个月费用。

SJM：这家伙我也没少用过。

| 教育 | 设 计 | 文化批评 | 艺 术 |

## 2016-11-29

付磊的新作《天堂系列》：人的局限性其实就在于人间，这和空间有关，甚至是无法超越的。由此推理，世俗对天堂的想象就是世俗生活中最美好事物的堆积，肉、除了肉还是肉！除了累赘的，因欢快而颤动着的肉，还有着了色的鲜艳的肉，那尾肥鱼。本质上鲜花也是肉，而且是最敏感的，最诱惑的肉体。

天堂的空间里因照耀的角度发生变化而消除了阴影，那些令人不快的阴影，于是那些肉体仿佛真的消除了重量，它们簇拥在一起漂浮、云游、散漫，像太阳一样返照着人间……            20:33

2012年第一次为付磊策展，那批惟妙惟肖的素描作品中肉体就是主题。但素描的灰暗调性以及平视的视角，还有角落中隐喻性的兔头营造了一种私密感。这私密感就是欲望的后花园，虽荒芜，但繁茂。那批作品表现的是潜意识中对肉体的迷恋，以及在它的驱使下肉体在狭隘的规矩中疯狂作乱的场景。

而这批作品明媚、艳俗、华丽，借鉴挪用了文艺复兴绘画的格调和构图，让人世间的一切享乐主义的元素乘用了经典的图示载体，如粉色的乌托邦扶摇直上。            21:57

YXM：各群有各群的奇葩，师哥别介意……

J：松鼠鳜鱼……

CY：👍

CS：👍👍

WC：我感觉他在讽刺天堂，讽刺堕落的天堂。当然是在看了您的评论后感觉到的，不然面对这幅作品，我会觉得迷茫。

CXS：创作一个巨幅极乐世界应该不错。

ZH：思考、想象的BEN浇上水以后，直冲九天！

## 2016-12-7

### 《建卒》复刊——全国首本建筑院校学生杂志的涅槃与新生

1984年，全国第一本完全由学生主办的建筑院校专业杂志《建卒》，在重庆建筑工程学院诞生，杂志

八十年代是百废俱兴的开端，如废墟中开满了野花。在我的青春记忆中有这本杂志的影子，记得有一期（不知是不是创刊的封面）全是学生们挥舞着的手的影子。但活力也就那么短短的几年，然后就在政治、商业的合力瓦解下坍塌了，一片瓦砾。今天看来、没有建构就没有未来，任由野花开放就是苟且换来的短暂繁茂，它稍纵即逝……

10:01

建筑学是文科和工科的边缘地带，是最为活跃的领域。正像这本杂志办刊宗旨中所说："我们没有禁地……"那时候也是环境艺术学科的黄金时代，因为它也是一个边缘领域，具备着各种可能性。

接踵而至的九十年代，大规模的、快速的城市化建设摧毁了这种生态。物质的诱惑夺走了学者们和年轻人的时间，篡改了他们的梦想。

11:41

边缘和主流不断转化诱发着社会能量的流动，重要的是要把握好这个节奏。过快的转换应该是一种投机的表现。自觉地由主流向边缘出走是另外一种事，它不是自甘下流，而是最积极的表现。

12:54

MY：从题字本身的水平变化，是否也能说明一个时代的没落呢？

L：👍

宋江：错字一个"像"而非向。

GQH：学生挥舞手是第二期。

# 文化批评

## 2016-12-8

荒木经惟说："面孔是我"，因为每一张脸都是独特的。面具是面孔的天敌，面具的出现使个人独特的面孔隐匿了起来，于是被面孔束缚的任性获得了自由。这个自由是打破阶级的自由，也是打破个人被定义后的自由。此时，戴着面具的人好像获得了新生，他可以放肆地寻找自己的可能。许多年前，在博洛尼亚的广场观看汤姆克鲁斯和妮可·基德曼主演的电影。面具的能量给我留下了深刻的印象，有时候，摘掉面具的人是孤独的，众目睽睽之下他赤裸裸地曝光了自己的隐私，然后被那些隐匿起来的人们贪婪分食。

威尼斯戴面具的习惯始自13世纪，这是个人逃离社会的一种方式。由于城市很小，熟人社会对每一个人的定义是令人窒息的，所以人们开创了戴着面具解放自己的先河。到了18世纪，它已经成为威尼斯的一种社会风尚，人们戴着它穿越阶级分化的壁垒，这还是自由。

然而绝大多数社会里是禁止戴面具的，因为戴面具之后的人行为更容易出轨。然而袒露面孔的社会又出现了一种隐形的面具，这就是虚伪。伪装的表情就是另一种面具，不动声色或故作赞叹、惊愕、诧异的表情都是面具，它们更可怕。这时候面具的作用就开始发生逆转，戴着它可以令人坦诚。 00:43

电影"Eyes Wide Shut"深刻揭示了人性和面具的关系，而当代浸没式戏剧"Sleep No More"中观众需要戴着面具观看演员的表演，这使得演员那张脸脱颖而出。我一直留着那张面具。 00:50

由于伪装的后遗症，面部的表情和内心的距离越来越远。反而当我们戴着面具的时候，却隐约看到了自己。 01:10

因此，伪装成性的人们，不如戴上面具去狂欢，以此露出你残暴的、贪婪的、猥琐的、悲天悯人的本性。然后，在玻璃幕墙的反射中观看自己，批判自己。 01:14

教 育　　　　设　计　　　　文化批评　　　　**艺　术**

RJ：深刻！

LHY：我读出了蝴蝶效应。

教育　　　设计　　　文化批评　　　艺术

## 2016-12-13

2016年12月13日上午，美院C435教室，8:00~12:00，"景观形态研究"课程。共计四个组的学生展示了他们关于景观形态中"自然""社会"成因的思考，每个组陈述时间规定15~20分钟，讨论20分钟。但由于学生们课下准备充分，思考认真。所以表达的欲望强烈，除一组按规定的时间进行以外，三组的陈述都大大超出了20分钟的规定上限。

令我欣慰的是，今天看到了同学们积极思考的态度和深入思考的能力。积极体现在选择案例的审慎，和收集资料的详尽方面；能力体现在对概念的理解和应用，还有发现线索、组织话题、解释问题的能力。最令本人兴奋的是，我看到了学生们抽象思维能力和欲望的增强。

今天四组的题目分别是"造反有理"（实际上以一部电影《雪国列车》的分析，展开他们对社会等级和景观形态的反思）；第二组的题目是："景观形态艺术——自然属性"（通过十余个艺术家作品案例来反映自然的意识对创造活动的深刻影响）；第三组题目："对Power场地的思考——解读"；第四组是："发现长城"（通过长城景观的显性文化和隐性文化，去分析"墙"这个事物对文化、自然、社会的影响）。本次研究生课程，共有来自环艺、工业设计、雕塑、工艺美术专业二十位硕士、博士听课。基本上讲授和讨论时间各半，讨论是一件令人兴奋的过程，总能发现新的个体。　　　　　　　　　　　　　　　　18:39

这门课开了十余年了，内容和方法都一直在行进中改良着。看得出来直接索要结果的选课者越来越少，每个人在我的蛊惑下都蠢蠢欲动希望展现自己独特的视角和理性思考的能力。我的目的就是培养和训练一种透视现象的能力，这种目标导致的结果之一，就是每个人都成为一个形态研究和塑造的自觉者，拒绝接受

| 教 育 | 设 计 | 文化批评 | 艺 术 |

被习惯粗暴规定的东西。

　　学生之中造型专业和设计专业的收获还是有所区别。我呢，则是每次都双丰收，感觉盆满钵满的。　　　　　　19:33

　　现在觉得总换教室还是个问题，很严重的问题。空间、授课内容、讲授者在现代化的教学管理体系中，关系总是松散的，难以建立起一种真正空间意义上的场所感。这种拼贴性质也许在网络中可以得到修复、弥合。　　　　　　19:38

SJF：想听。

WW：👍🌷🌷

DX：Pheomenology approach.

WDH：🌷🌷🌷🌷🌷伟大的教育家苏丹老师！"课比天大"吾永记心间！

BC：两年前上过您的这门课，受益匪浅，感谢您🙏🙏😬😬

WDH：苏老师上课之气象，所听之课无与伦比，至今未见比美矣，常常萦绕难以忘怀！🌷🌷🌷
宋江回复：🤝

YY：主题选的都很有趣。

FHMC：好想再上一次您的课啊！
宋江回复：愿意来可以啊。

AMDSN：同感，这就是做老师的幸福。

YY：双丰收如何理解？

**宋江**回复：设计思维和艺术创作思维两方面的认识。

**YY**回复：明白了。蛊惑这个词用得好，苏老师的确有很强的感染力。

BC：没错，您的课教给我们如何去观察和思考，这对专业还是个人都至关重要🙏🙏

QHX：喜欢这样的课题氛围

## 1月

| | |
|---|---|
| 2017-1-25（一） | 971 |
| 2017-1-25（二） | 973 |
| 2017-1-26 | 974 |

## 2月

| | |
|---|---|
| 2017-2-5 | 977 |
| 2017-2-11 | 980 |
| 2017-2-13 | 981 |
| 2017-2-14 | 983 |
| 2017-2-16 | 985 |
| 2017-2-20 | 987 |
| 2017-2-24 | 988 |

## 5月

| | |
|---|---|
| 2017-5-21 | 989 |

## 7月

| | |
|---|---|
| 2017-7-1 | 993 |

| 设计 | 2017-5-21 | 989 |

| 艺术 | 2017-7-1 | 993 |

| 文化批评 | | |
| --- | --- | --- |
| | 2017-1-25（一） | 971 |
| | 2017-1-25（二） | 973 |
| | 2017-1-26 | 974 |
| | 2017-2-5 | 977 |
| | 2017-2-11 | 980 |
| | 2017-2-13 | 981 |
| | 2017-2-14 | 983 |
| | 2017-2-16 | 985 |
| | 2017-2-20 | 987 |
| | 2017-2-24 | 988 |

## 2017-1-25（一）

这几天我二十八年前的室友——艺术家杜宝印表现得格外焦虑，他在东北寒冷的夜里奔走呼号，甚至有几分歇斯底里。

究其原因，是回家乡过年的他目睹了哈尔滨历史见证标志物之一——霁虹桥即将拆除重建。这犹如在他情感记忆的纽带上动刀一般，无情、粗暴、残酷……

那么霁虹桥究竟是什么样的一个建造物呢？且听我简单道来：这座精美的桥梁建造完成于1926年11月28日，它是跨越中东铁路贯通哈尔滨城市两侧重要的交通设施。它的设计者是时任哈工大教授、著名建筑师斯维利道夫和桥梁设计师符·阿巴利合作设计的作品。这座桥长度51米，宽27.6米，桥上有四个方尖碑式的桥头堡。它是这个城市记忆的重要元素，和像杜宝印这样漂泊在异乡的老哈尔滨人有种难以割舍的情感联系。

霁虹桥要改造，要拆除，要重建是一个已经流传了多年的消息了，但此时即将成为噩耗。事实上，一座老桥在功能上的确难以担当今天哈尔滨繁重的交通重任，但为什么不能有一个两全其美的办法呢？比如在它旁边平行建一座新桥，使得新旧并置使用？

这座桥与其说重建不如说新建，并且拓宽后的比例也将发生根本性的变化，宽度将超过长度。这时仅仅凭借那些细节构建的复制和拼贴，是根本无法补偿对城市历史记忆的伤害的。

在中国社会的观念里，意义总是无法比拼价值。效率、效益至上的时代，我们永远不会为思想、历史这些无法兑现的事物埋单。

22:25

教育　　　　设计　　　　**文化批评**　　　　艺术

宋江：在中国城市的发展理念之中，历史常常被当作绊脚石，概因它增加了发展的难度和建设的成本。我们的城市表面上看，其发展犹如蛇蜕，长大一圈就蜕一次皮。但实质上，蛇蜕之后肌理纹样却保持了相当程度的稳定。所以面对一条长大的蛇或蟒，你还可以认得出它来。可是面对中国发展中的城市，我想绝大多数少小离家老大回的香客看到的都是陌生景象。这也是城市走向雷同的一个病因。　　22:56

## 2017-1-25（二）

哈尔滨工业大学建筑学院教师关于原址保护霁虹桥呼吁书

http://article.weico.cc/article/8507460.html?from=timeline&isappinstalled=0

知识分子的呼吁在我们这个社会，总是像深夜里婴儿的啼哭。但哭还是要哭的，这是一个基本的态度。看到这份半年前的呼吁书，我感到骄傲的同时，亦感到深深的无助。   23:22

《眺》 150cm×200cm  油画  陈流  2012年

教育　　　　设 计　　　　**文化批评**　　　　艺 术

## 2017-1-26

近几日哈尔滨官方紧锣密鼓进行霁虹桥的拆建工程，而民间的保桥力量正在积聚，这种自觉的意识驱使下的行动其作用是不可低估的。下午一位同学告诉我，已经通过私人关系的方式将此事知会了陆昊代省长。为此事专门成立的一个保卫霁虹桥的微信群里，正在商议起草正式递交政府部门的文件。来自草根的行动竟如此高效，令我感动。

我想这次民间的反应如此激烈，概因历史的教训太深刻的缘故，人们已经无法承受再一次的打击。文物是历史的证明，而历史的证明对于后人解读和认识历史是非常重要的。文物对历史的叙事是最有力的，它所营建的场域感无法替代，文物的实体也好，空间也罢都是嵌入现实的历史碎片，世界上所有的历史文化名城就是依靠这些碎片拼合着历史，引导着人们追忆历史。

而对于哈尔滨这样的城市，事实上已经遗失了过多的碎片，二十多年前开始的城市建设已经造成了太多无法弥补的损失，悔恨的眼泪今天才开始流淌。一些人开始意识到，在历史中认识到局限性，不论是整体还是个体。

就像现在只剩下图片的哈尔滨火车站，八十年代的时候给我的印象就是昏暗狭小，可今天看起来是多么的优美动人。它在八十年代末期被一个伪劣的"后现代"风格建筑替代了，我想当时拆和建也都是在一片赞美和期待中进行的。今天看来，这是令人发指的愚蠢！

如今人们在奋力保护它的附属设施——霁虹桥，因为它是最后的残片。　　　　　　　　　　　　　　　　　　　　21:24

哈尔滨新艺术运动风格的建筑有许多，这足以证明当时这座城市的国际化程度。这么精彩的一座座文物被毁掉，真是令人悲愤欲绝。　　　　　　　　　　　　　　　　　　　　　21:31

在拆文物这件事情上，也从未听到过有人发出忏悔，不论是官员、建筑师还是直接动手的工人阶级。所以没有人意识到这是一种对文化的"犯罪"行为，虽然它曾是以革命的名义进行的。21:41

我们曾经的蠢，蠢到了无以复加！面对荒唐的岁月和一地鸡毛的结局，我不能从我们之中逃脱，从而使我们变成他们。因此，既然无法超越时代，谨慎就是最佳的选择。 1月27日，00:30

教育 设计 **文化批评** 艺术

《城市 2》 150cm×100cm 布面油画 刘力国 2016 年

## 2017-2-5

　　这几天在为保卫哈尔滨霁虹桥奔走呼号的时候，看到了小学同学展示的两张照片，倍感亲切，也倍感欣慰。

　　这是阎锡山时代的太原城防外围的碉堡，它在我记忆中一直以一个阴森森的剪影存在着。这个主碉是一个组合式、梅花形的碉堡，中间一座高高的圆形堡垒附带着四座佑护的矮碉。过去这个碉堡被两道电网维护着，矗立在高地，警觉地环顾着四周。那里曾经是我们儿时冒险的乐园，进入它要穿越电网和壕沟，然后在里面通过设计孔重新审视自己生活的环境。

　　时过境迁，沧海桑田，如今它已经陷入五颜六色住宅楼的包围中。但是它还坚固地挺立着，这是一件令人开心的事情。 19:15

　　在花里胡哨的新生活围困下，我觉得它更威严了。滑稽的反而是当下的声色犬马。 19:18

教育　　　　设　计　　　　**文化批评**　　　　艺　术

教育　　　设计　　　**文化批评**　　　艺术

教育　　　　设计　　　　文化批评　　　　艺术

### 2017-2-11

【澎湃新闻】哈尔滨霁虹桥改造方案引争议：要它原样不动，还是要高铁进城-今日头条

是原状保留91岁的霁虹桥，还是改变这座全国重点文物保护单位，尽快将高铁引入城市中心？近日，

　　下周一哈尔滨市政府委派副秘书长率建委以及设计单位赴京，我、方振宁、刘力国三位代表此次发起保桥呼吁群众与之协商。

　　这次不约而同的行动是一种文物保护、历史责任、民主协商等意识的启蒙和延续，我认为意义深远。大家虽为乌合之众，但在以上基本的几点上有所共识。本人深知这件事的成因复杂，由来已久且已成陈禾。积重难返，非有横推八马倒，倒曳九牛回之力不可为之。但箭在弦上，不得不发。

　　回想一个月前在北京政协"阳光规划"提案之事，隐约感觉此乃时代进步之要求。必须面对，必须行动。每一次事件对于历史而言都有可能成为进步的契机，所以不能气馁、不可懈怠。亡羊补牢，未为晚矣。　　　　　　　　　　　　　　23:13

　　这一次是把门的国家文物局漏球，人民在补漏！实属错位！
　　　　　　　　　　　　　　　　　　　　　　23:31

## 2017-2-13

"对峙":一大早我、方振宁、刘力国从三个方向奔赴京滨饭店十七层,与前来沟通的哈市代表进行会晤。出租车半路与一辆奔驰发生剐蹭,充满暗喻,意味深长。争分夺秒的奔驰并道时和我乘坐的正常行驶的出租车相撞,双方略有争执之后,自知理亏的奔驰司机赔偿出租司机 800 元了事。有惊无险的事故还算没有耽误我的时间,本人于约定的时间准时步入会议厅。

哈市政府代表方人数众多,涉及市政府、文保、建委、铁路、施工各方代表,并另请两位北京的专家助阵。我们的沟通在说理、示证、有节的氛围中进行,一直谈到了中午十二点整。开始是政府代表介绍事情的缘由,包括哈尔滨火车站交通枢纽改造方案和霁虹桥改造方案,后在我们的追问下又把话题的焦点转移到了高铁进城这件事上。

我们的发言以质疑为主,首先是对霁虹桥文物价值的再认定,坚决反对把霁虹桥认为仅仅是火车站改造的一个部分的观点。而是既认可霁虹桥在城市发展过程中的作用,和中东铁路的关联,又着重强调它独特的文物价值和艺术价值。因为我认为霁虹桥虽为哈尔滨站的一个附属,但由于哈尔滨火车站站房早已被破坏殆尽,因此这个附属实际上是整体记忆弥足珍贵的符号。

其次我们质疑新时期城市发展的理念,究竟是优先追求效率还是文化建设。这个质问就自然把问题拓展到了高铁进城的事情上,进入了一个复杂的,由来已久的问题中。连带出了交通系统、经济效益、财政负担等一系列问题,说实在的,面对如此复杂的网络我觉得我们最好的建议就是提醒政府重新思考,做好整体上调整的准备。

第三个问题,我们详细质询文物保护的具体措施,而对方在这个环节里暴露出的破绽实在是令人失望,这让我们更坚定了行

动的决心。显然目前的文保措施是肤浅的、简陋的、充满悬念的。令人失望的理由首先是文保施工方竟然以为，霁虹桥的文物价值就在于几个浮雕、塔座和铁艺栏杆。他们觉得只要切割下来再贴到新的桥体上就可以了。他们完全忽略了桥体究竟包括什么！不知道大桥的价值除了装饰，还有结构形式，构造细节等。第二点我认为他们尚没有任何对现浇混凝土文物的保护经验，也没有去做广泛和深入的调研。

（待续） 19:01

（接上一篇）

哈尔滨市现在经济状况恐怕是自建市以来最差的时候，在全国同类城市排名中名落孙山。所以此次霁虹桥灾变背后的高铁进城，有着非常重要的经济原因。利用旧有的铁路系统和设施解决高铁贯通是一种选择，这一点和1949年后的北京发展道路选择有几分相像。但国宝霁虹桥却是一个绕不过去的坎儿，它牵动着许多人的心。

政府代表在高铁进城的选择方面作了很多解释，陈述了很多具体情况，并诚恳地邀请我们去实地考察，为下一次讨论提供一些基础。其实能做到这一点已经是个进步了，这一点是必须认可的。

但他们邀请来的一位专家的发言却颇有几分做托儿的感觉，这位专家是某高校的老师，专业是桥梁和铁路方面。此君先是危言耸听，说霁虹桥已经是一座危桥，到了非改不可的地步。并悉数检测数据和现场考察的状况，然后高调夸耀哈尔滨市政府在文保方面出色的业绩。最让人不能忍受的是，他居然宣称文保意识太强是造成哈尔滨发展滞后的原因。我实在难以忍受如此肉麻的吹捧和混淆是非的说辞，因为事实明白摆在那里就是，中国城市的管理者文保工作还真是远远未到偏执的程度。如果真是此君这样描述的事实，中国的城市不至于千城一面，也不至于当下所呈现的文化形态如此扁平。这是今天上午沟通过程中最令人不快的地方。 00:05

所以我经常觉得知识、专业、身份这些东西尽管有价值，但未必都有积极的作用。道德、良心太重要了。 00:10

哈尔滨的衰落和地缘政治格局的巨变有直接关联，其次是制造业在新的工业革命转型中未能跟上时代的步伐。文保恰恰是现在摆脱困境的一条小路，而不是什么发展的绊脚石。那位教授真是胡言乱语，我只当他是喝醉了。 00:19

教育  设计  文化批评  艺术

2017-2-16

  随着最近持续地保护这个文物的行动，我进一步加深了对霁虹桥的认识，并且看到了它所具有的另一方面不为人知的价值。我感觉自己真的是爱上了这座桥！

  大众眼中它就是一个交通形式，跨越两个繁华的区域，它的存在使得这座城市避免了被铁路割裂的宿命；在关注它的美学意义的大多数人看来，这座桥在给人通行的同时，还提供了丰富、典雅的装饰，和今天漫天飞舞、飞扬跋扈的立交桥相比，它简直是个衣冠楚楚、注重细节的绅士，倒映着一个时代社会的气质，人的心态；对于专业人员而言，它有着更多可以赞美的地方。我发现它的底部动人之处显然更多，结构的逻辑性那么明晰，条理分明、富于节奏感。结构的诗意表现在桥梁优美的渐变，是力与美的高度统一，自然、流畅、一气呵成。出挑的檐板是桥面步行的部分，华丽的椽头装点着檐口形成赏心悦目的趣味；拱跨之间的列柱远远看去，被背后连续的弧形梁的轮廓切出一个个动人的剪影，形成虚实相间的韵律。

  工程上的独创可能是人们忽略的最有价值的，具有文献意义的地方，整体性钢筋混凝土浇筑简直是个奇迹。它是以一种创作艺术品的方式进行的建造，这一定是在某种雄心之下进行的壮举，前无古人、后无来者。

  刀下留情吧，领导者们、决策者们、谋利者们。面对这样一座美丽的桥梁、珍贵的文本，你们难道真的忍心下手？ 22:51

  大家若注意一下建桥的时代就不难发现，那是一个百舸争流的峥嵘岁月。也是苏俄建筑最有活力的年代，只有在这种建造的语境下，才会源源不断出现奇迹。这个道理也可以解释今天比比皆是的垃圾，浮躁和逐利的年代就是盛产垃圾。 23:01

  霁虹桥的建造技术和工艺如果以今天的时代作类比，就是

| 教 育 | 设 计 | **文化批评** | 艺 术 |

3D 打印。 23:11

桥柱的表面工艺也着实考究，大家注意看水刷石工艺在交界线上的处理，体现出设计者极高的素养。 23:14

| 1 | 2 | 3 |
| 4 | 5 | |

图片来源：

1、2：http://travel.sina.com.cn/china/2015-05-21/1742307193_2.shtml

3、4：http://heilongjiang.dbw.cn/system/2014/06/20/055801266.shtml

## 2017-2-20

春风未至,霓虹消晕。壮志未酬,墙倾楫摧。薄雾冥冥,暮色沉沉。哀哀怨怨,怒而纷争。

生而为英,护佑纬经。死而为灵,万物共尽。声声切切,往顾频频。虽归朽壤,金玉之精。

长桥卧波,超度亡灵。风凄苦雨,寒露飞荧。轩昂磊落,突兀峥嵘。耸碑歌吟,后世之名。

曾一智先生千古(2017年2月20日,苏丹写于中间建筑)

23:40

教育　　　　　设计　　　　　文化批评　　　　　艺术

**2017-2-24**

请不要再往我的伤口上撒盐—哈尔滨之南岗篇

下期预告：请不要再往我的伤口上撒盐—哈尔滨之道里篇，敬请期待！

　　20世纪80年代末期，中苏关系解冻，边贸开始升温，一些过去曾经侨居哈尔滨的俄罗斯人偶尔会借着边贸回访故里。市政府也会安排一些和这些曾经的侨民的座谈会，希望他们谈谈对故乡巨变的感慨。当时有一个段子在建筑师群体流传甚广，一些俄国人痛心疾首地说："我们希望不要把哈尔滨建造成一个'大屯子'！（品质低劣的农村）"。

　　这个表达不仅出乎组织者的预料，也深深地伤害了中国建筑师们的自尊。又是一个三十年过去了，今昔对比就如铁证掷地有声。优雅、抒情、浪漫早已荡然无存……　　　　　　22:44

　　城市建设需要教养，教养需要准备，准备需要时间。负责任的话，设计的夺权不应该是革命的方式，不应该依靠民族主义的情绪。否则贻害无穷。　　　　　　　　　　　　22:52

《龙戏》　200cmX100cm　油画　陈流　2013年

| 教育 | **设计** | 文化批评 | 艺术 |

## 2017-5-21

  设计的生态指的是生活态度、设计思想和职业技艺以及制造设备、商业营销共同构成的系统，好的设计生态是闭合的链条，犹如一条自噬尾巴的蛇，环环相扣且首尾相顾，最精彩和令人迷惑的就是起点和终点的相接过程，这时自噬就是自生。

  这些年中国的消费群体追逐意大利品牌热度不减，设计界对意大利设计也有极浓厚的兴趣，米兰设计周期间茫茫的参观者人海中黑头发的比例越来越高。但是好像很少有人系统地观察这个系统，并认真地从头看到尾。

  五月份 Natuzzi（纳图齐）在苏州举行的推广活动中，首席设计师 Claudio Bellini（克劳迪奥·贝利尼）的讲座和品牌方的介绍让我看到了品牌成长中和个人发展的互利关系；也看到了文化语境和品牌理念之间的伦理次序；还看到了制造业本体中职业群体的力量。Natuzzi 品牌中的 Herman 系列沙发是其经典品牌，它既承载了一个时代文化的缩影，又体现了意大利家具制造中卓越的手工技艺。意大利的设计遵从理性的引导但绝不乏味，许多设计中由情感催生出的丰富想象力总会造就一个令人难以忘怀的形式，令人过目不忘。Herman 沙发侧面那个鲸鱼尾巴的造型就是这样的，它既是家具主体结构的形式断面，又隐喻了一部经典电影的画面印象，表达了一个时代人文的情怀和人类的觉醒。

  在 IDO 系列沙发中，设计师把在环境中的文脉巧妙结合到了沙发和茶几的造型之中。那种方形和圆形的有机组合巧妙、得体，据说这个灵感来自莱切古城中主教堂立面的元素，代表了一种地域性的情感记忆。Natuzzi 品牌总部设在意大利南部普利亚省的巴里地区，那里古老的文明可以追溯到希腊和古罗马时期，然后又在不同的历史时期接受了阿拉伯文明，法国、西班牙文化的滋养，历史的遗泽丰富多彩。在自然风景的形态上，这里亦有

自己独特的魅力，碧海、蓝天，一望无际苍老的橄榄树林，还有整洁的牧场和绿毯一般起伏不断的丘陵。莱切古城位于普利亚的最南端，整个城市由米黄色的石材砌筑，古老的建筑群在岁月的风蚀中慢慢磨去了棱角，更显得浑然天成。地域文化通过设计师的细节处理，自然地从这个品牌中流露出来，独具魅力。

在 Clodia Bellini 先生的介绍之中，我也看到了意大利设计本体的核心和制造体系的核心价值，这是对历史的态度和对工艺精神的坚守。他们从未在技术的日新月异中迷失自己，一代一代传承着，发展着。另一个有趣的现象是，意大利设计传承的方式和血缘的关系也在一定程度上体现着传统方式，家族的影响和子承父业的例子很多。当下 Natuzzi 品牌首席设计师 Clodia bellini 先生的父亲，就是大名鼎鼎的 Mario Bellini 先生。 20:42

Mario Bellini（马里奥·贝利尼）是意大利著名的建筑师，他的设计项目遍及世界各地，从城市规划、建筑设计到工业设计都有建树，曾获得过八次金圆规奖。老 Bellini 热爱艺术，非常关注当代艺术。小 Bellini（其实也不小了）主攻产品设计和家具设计，设计注重功能和工艺的同时，从不吝啬想象力和情感在产品中的注入。所以表面看上去，Natuzzi 的家具是现代主义风格的，但实质上有后现代主义的特征。 22:05

LYJ：我所理解的设计生态主要是文化语境上的延续和可持续。意大利历史积淀深厚。意大利人的生活态度也具有这种深厚的情感。所以反映到设计上很多案例可以看出对于历史文化的情愫与追忆。曾听过 Bosoni 教授说过一个观点。好的设计是让人产生愉悦感的。我认为这是意大利人普遍的设计态度的一个缩影。设计所关注的已经从物的造型形态转向人物的有机互动。这是设计生态里的"自然法则"。设计周、双年展、三年展这样的公共展览经常反映了一定时期下的设计文脉。设计市场就像"热带雨林"，其内部的活跃反映了有机发展的生态。还有一点关于设计生态是"作坊式"和家族式的发展。这是品质以及品牌的塑造很重要的一个方面，也是意大利人引以为傲的。总的来说，看似看心情而为的意大利设计，其内在文脉具有可持续发展的特点。设计生态具有内动力。

教 育  设 计  文化批评  艺 术

CJH：说起意大利的设计生态，我觉得苏老师提到的意大利人对生活的态度，是这条生态链变得宏伟的原因。比如在米兰街头，几乎每家都把阳台的小花园打理得极精美，尽态极妍，这是一种公共空间的意识，用自家的花草美化大家的街道，可谓生活态度的"霸气外露"，这样看来，垂直森林在米兰的语境下其实是极合情理的存在。

在米兰求学期间接触到的同学们，扭转了我对意大利设计师的印象，我原以为意大利设计师都是那种天马行空的天才型选手，而他们大都极其理性、认真，上学期间除学习之外别无他物；为了课程，不惜流汗，甚至流泪。现在想想，意大利的设计生态圈正是因为有一大批这样有职业精神的、默默付出的人，才会成就坚实的工业基础，才会把意大利的设计天才推向全球的高点。我们在和 Italo Rota 教授合作米兰三年展的时候，他的助手们对他的指令执行得极其彻底，这是师兄杨云昭和我都领教过的，而我们的 Italo 却是个彻底的游击型选手，因此在执行的过程中发生很多有趣的事儿，你会看到一个老顽童似的司令，带着一群极其正经的兵……而结果当然是出奇的好，既有品质的坚实，又有天才的灵光。

游走在 City Life 新区的街头，猛然间发现地平线上浮现出一块巨大的斗篷，好似电影《变形金刚》里披着斗篷归来的威震天，那种不加修饰的金属的工业感，钢架结构和模块化的瓦楞金属板的结合，既不像当代建筑常有的可称之为媚俗的细腻，又粗糙得恰到好处，这需要对材料和尺度有着神一样的控制力，这便是老 Bellini 设计的米兰会议中心，这种控制力和他高职业素养的建筑师团队密切相关。

和阳台的小花园一样，米兰这座城市通过展览对设计进行的营销，也是"霸气外露"的。米兰设计周期间，整个城市都为设计这件事沸腾着，平日里各司其职的城市功能，都共同加入到这个大 Party 里来，Fiera 会展中心集中的展场的高品质家具、Tortona 街区概念性的主题展览、米兰大学展区的大型装置、Brera 街区不断发生的 events、三年展设计博物馆里的先锋作品，等等，还有围绕在核心展区周围的，散落在米兰各个角落的大大小小的独立展场，连街角的比萨店都要搞点不一样的事情。米兰用行动向我们这些年轻设计师展示了"展览"这件事的能量，我想这也是好多去米兰求学的人对展览设计有莫名的喜好的原因。

不过，还是要吐槽的是，设计周期间，学校老师还是安排了繁重的课程甚至是期中考试，使我们不得不错过好多精彩的展览，只可惜期中考试一过，设计周也就过去了，米兰又恢复了平常的样子。不得不说，敬业有时候也是挺讨厌的事儿。

## 2017-7-1

和两年前同样一个场所看同一个系列作品,不同的感受是:李枪在"悦美术馆大开杀戒"。

李枪的屠宰看起来兵不血刃、文质彬彬,实则是在残酷地肢解他认为即将终结的文明,批驳花里胡哨的文化之肉身。

这是未经审批而处以私刑的行为,而且看上去像是凌迟,但这是艺术家的特权。

李枪其名,注定了他的批判性和精准性。批判性体现在他的具体创作行为上,文化的批判从来都是喋喋不休的批、判和辩驳,没有比"撕"更形象和准确的比喻了。不是么?当下我们不是经常把文化人之间的争斗叫作"撕x""互撕"么!

李枪在特定的历史节点上选择纸媒的材料,表现出他判断的准确性,新媒体时代早已判了纸媒死刑。所以他选择五彩缤纷的杂志,今天看起来是普通,未来却将尽显奢侈。相信时间会慢慢完成这个转化。

从肖像到书籍,到树干再到试图颠覆纸张的特质,寻求新的可能,并以此重构创作和结果之间的逻辑,这就是艺术发展过程中可怕的能量。不断地摧毁,然后再不断地重构。　22:51

李枪的下一个阶段目标也许是在纸中寻找血肉的感觉,这个自我挑战是巨大的。但是我相信他的那一双手,经历近十年的磨炼,这双手在把控纸张和撕的行为中,怕是已经具备了一种思考能力。　23:30

教 育  设 计  文化批评  **艺 术**

# 在时间的皱褶中狂欢

苏丹

2003年到2008年是我纸面书写的时段，每天早上提前半小时来到办公室，躲在光线暗淡的阁楼里梳理思绪，浏览内心，六个笔记本上留下了三四十万字的评论、感想和事件记录。2009～2013年是我敲击笔记本电脑键盘拼写的阶段，这时候的大部分书写是发生在飞行中的，写作字数接近百万。同时一个新成果出现了，那就是以此打发客舱里漫长且无聊的时间。如今审看那个时期的写作成果，竟然发现许多文章有头没尾，像一个个烂尾楼一样。但这些未完成的书写更像是线索，为日后的续写奠定了基础。常常写得兴起之时，飞机开始降落，广播中传来播音员要求大家关闭电脑的声音，于是渐入佳境的书写就这样被突然中断了。笔记本的书写还有一个局限在于它无法甩掉的自重和体量，以及和社会联络的方式。它进化的极限也终难摆脱对空间、体力提出的要求。

2013年年末在偶发的冲动下我闯入了微信的领地，从而进入了一种新的书写阶段，即在微信中表达每日的反省与自白。这种在手机上拼写的方式终于使我超越了媒介本身的体积、自重和赖以接通世界所需的空间，同时也让自己再一次赢得了时间。它的便捷性能够支持我把隐藏在生活、工作缝隙中的时间有效利用起来，形成一种旷阔浩瀚的态势。在这种状况下，我感觉自己时时刻刻都在和整个世界心心相印。而对于书写本身来说，我获得了一种从未有过的自如状态，即用乍现的灵光去捡食碎片化的时间。这真是一件妙不可言的事情，有点像生活中的零嘴，它的美

妙在于书写和生命状态终于产生了最密切的关联，这种最大限度的记录思想形式就是对生命的速写。在掌上书写的岁月里，人们的姿态极像在心无旁骛观察自己的手相，越来越袖珍的手机几乎就像自己的掌纹，观其变而知天下，发声于其上如登高而招。

我是一个不够稳定跟随时代的人，在社交手段日新月异的时代，我的抱怨总是多于欣喜。因此电邮和微博一直是我的禁地，外出的机票订购、酒店的安排也一直依赖助手们。在信息时代，我这种回避新媒体的心理和行为，使得自己退化成为一个几近残缺的人。但是不知为什么，如有神助的我居然在微信出现的早期一把抓住了它，从而搭上了迅速追赶时代的快车，也由此拯救了自己。

微信的发明是社会创新中的重大事件，也是我们这个看重人际关系、社会人脉资源的民族实至名归的荣耀。手机和微信让每一个人融入了一个社群，强大的人则可以在其上构建一个社会。现在我微信的通信录上已接近四千人，此外还有近百个人数从三十到五百不等的微信群。这足以构成一个虚拟的社会，而这个社会的空间就神奇地被压缩成扁扁的，在自己的掌握之中。我像一个法力无边的大觉者，每日里在和如此众多的人分享、对话、交流、争吵。

且不说过去等级划分严格的社会阶层在微信的瓦解下，开始局部解体和松动，而森严壁垒的知识体系更是分崩离析。它们破解成成碎片，化解成粉末旋风一般袭来，令人猝不及防又大喜过望。在人类的历史中，知识总是被封存在高高的宝塔之中，人们匍匐前行不断顶礼膜拜以期获得窥探的恩准。而在微信的时代，知识、思想如散落的瓦砾，如风化的碎石俯拾皆是。一个个公众号的横空出世，就如同搁浅在新大陆滩头的帆船；一次次朋友圈的发声，就如站在区域广场的台阶上一次次的宣讲。这些内心的公示投放出去，有时杳无音信、死一般的寂静，令人沮丧、尴尬；

有时回响又如雷鸣一般四下涌来，让我踌躇满志、激动万分。

　　白天里我的时间是支离破碎的，学院里的行政事务，课堂的教学是两把大刀，而几个专业学会的义务、党派的参政议政工作、艺术江湖上的联络是几把小刀，它们无情地切割着时间，鬼斧神工般塑造着我"鞠躬尽瘁"的生活形态，苦不堪言又乐此不疲。因此在这个时段的微信活动必然是零敲碎打的，阅读如偷窥，如深入精髓的吸管；表达仅限于各种表情符号的发送。而我唯一能绝对控制的是深夜的时间，这仿佛是自己回归到属于自己族群的时段。这个"黑社会"在手机的屏幕上流淌着脉脉的温情，令我不舍得睡去。浏览一下微信朋友圈的信息就会发现，从二十一点之后到二十四点期间是我个人朋友圈最为活跃的区间。午夜之后的时间则是书写、阅读和睡眠共享的时段，极端的时候我会把黑手伸向自己的睡眠，这样不节制的书写会持续到凌晨四点之后。为我做书籍设计的设计师在此书的封面上，画出了有关微信写作状态的几道波动的折线，如体检时发出的心电图一样。从中可以看出，这是一段对微信疯狂迷恋的时期，直至身体透支无法持续为止。我一直想追究那种不舍得入睡的感觉究竟来自何方，如果说这是潜意识中的反社会性使然，那么为何我又拿它获得的时间去拥抱另一个社会。后来我觉察到，人的自由是有限度的。每一个人渴望融入社会，在各种认同中寻找温暖，但个人又潜在的总有挣脱社会束缚的思想倾向。于是一个无法克服的矛盾产生了，社会支撑着个人的存在，而对这种存在的追问有需要人摆脱社会的干预。因此多数人在两种情绪之间挣扎，在各种关系之中平衡。但在虚拟的网络社会中，个人倒是可以根据自由的欲望对这个社会呼来唤去。

　　正如批评家朱其所言，这本书是世界上第一本"微信朋友圈体"的书籍，它是一个时代的产物。至于能否开辟一个新的书写文化范式，无法确定。但是我觉得这是自己对这个时代微

信技术的一种响应,一种对文化形态引导的努力。在那不舍得入睡的一千零一夜里,我感觉自己战胜了一直以来所向披靡的时间,超越了广袤的地理,如蝙蝠一般飞翔在深沉的夜里,如黑黢黢深林中巡游的苍枭,然后在时间的缝隙中一直堕落而去。我希望在跌落的终点遭遇万劫不复的黑洞,让它吞噬我的身体和意识,将我撕得粉碎,并化作时间,又在太阳升起的时候抛回床头的闹钟。

苏丹完稿于北京
2017 年 9 月 9 日